HOW TO RIDE TO 100
BIKE FOR LIFE

ROY WALLACK ✕ BILL KATOVSKY

U0153978

一生的自行車計劃

|修訂版|

羅伊·沃雷克×比爾·科多夫斯基 著　　黃致潔 譯

BIKE FOR LIFE

CONTENTS

目次

INTRODUCTION

本書的目標很簡單，難道你不想在活到百歲時還能參加**百哩賽**嗎？

你可能會覺得這是痴人說夢，怎麼可能活到一百歲還能參加百哩賽呢？不過，這其實真的有可能。但科學與藥物的效果其實有限，研究也顯示，基因對長壽與否僅發揮20-30%的影響；其他因素則是運動與飲食，這些都能夠減緩三十幾歲開始發生的老化。

本書提供你健康長壽及幸福的藍圖。自行車是很獨特的運動，一舉數得，不但能延年益壽，使身體及心靈發揮潛能、接受挑戰，還能放鬆身心，創造樂趣及成就感，同時也刺激有趣，又能促進人際互動。騎車跨越性別、年紀及世代，結合健身與休閒。不過自行車運動並非十全十美，雖然能促進心肺功能，讓我們更長壽，但也可能對肌力、體態、骨骼健康等造成負面影響。

因此本書用新穎的觀點探討騎自行車可能遇到的問題，包含訓練、技巧及運動營養學等，以及自行車騎士時常忽略的議題：骨質疏鬆、兩性關係、憂鬱症、性功能障礙、膝蓋及背部保健。除此之外當然還考慮到其他細節：如何避免及處理自行車意外、騎車被搶時如何應付，以及更多其他意想不到，卻可能打亂長期計畫的大小意外。

本書很開心能針對以下主題提出突破的見解：

· **骨質流失**：想要確保自己到了70歲都不會骨折嗎？請詳讀第9章〈自行車騎乘與骨質疏鬆症〉。如果騎自行車是你唯一的運動，你可能會提前面臨骨質流失的威脅。本書將告訴你上健身房的重要性，也會說明為什麼慢跑及做開合跳能夠讓骨骼與心臟一樣健康。
· **背部疼痛**：打算去找脊椎按摩師之前，請先詳讀第8章〈預治〉，本

章提供的獨特運動能幫助你調整姿勢，節省時間、金錢，免去許多疼痛。

· **年紀、體力、耐力**：想要40歲時比30歲更強健嗎？想要60歲時比50歲更神勇嗎？第7章〈自行車調整：騎車的根本〉討論以臀部為主的騎乘法，幫助你利用常被忽略但其實很有力的臀部肌肉。

· **自行車手的瑜伽**：這是本書的獨家。第1章〈訓練〉提供知名瑜伽及自行車教練史提夫·艾格的一套瑜伽動作，包含10種體位，舒緩騎車造成的不適及疼痛。

· **加強反應能力**：年紀大了，擔心碰到緊急情況時反應不過來而不敢再騎自行車嗎？沒有關係，請詳讀第5章〈抗老作戰〉，提供你快速有效的舉重訓練，也是唯一被證實能夠重建**快縮肌纖維**的方法。額外的好處是：讓原本老化的肌肉恢復青春彈性。

· **5:1的感情原則**：若把自行車比喻成自己的另一半，那麼她的要求其實還挺多的。要怎麼分配騎自行車的時間及心力，同時平衡與現實生活中另一半的相處呢？請詳讀第12章〈踩動家庭關係〉，由全世界最健康最優秀的兩性關係心理學家，以最科學的方式告訴你。

你或許會直覺地認為，就長期健康而言，騎自行車優於其他運動。相較於跑步，騎車時關節及肌肉會比較輕鬆；相較於游泳，騎車不那麼單調。如果買個六千多元的訓練台，騎車可說是唯一能夠邊看晚間新聞邊做的運動了。最吸引人的是，騎車可以獨自行動或團體活動，且沒有年齡限制。舉個例，你看過一群60歲的男人一起打橄欖球或籃球嗎？大概沒有吧！但是，如果你參加百哩騎乘、周末的慈善自行車騎乘，甚至**極限活動**，像是24小時的越野車賽，或者火爐溪508哩賽，穿越加州死亡谷，那麼你就可能見到許多退休銀髮族還繼續騎車，而且大多騎到七十好幾。與其他熱中自行車的好手一起運動，可以說是最完善的社會安全制度。

騎自行車騎到六十幾或七十幾歲當然值得稱許，但難道就僅止於此嗎？年齡為什麼要成為健康的絆腳石呢？如果方法合宜，其實騎自行車可以成為健康的基石。只要看看車壇中致力於訓練的傳奇人物，像是約翰·豪爾、蓋瑞·費雪及奈德·歐沃倫德於本書中的訪談，就會看到這

些人雖已邁入中年，卻都還持續騎車健身。他們沒有停下來的意思，打算一直騎下去。

2004年8月30日《時代》雜誌的封面故事就是〈如何活到一百歲〉。其中波士頓大學老年醫學專家湯姆士・皮爾斯醫師就指出：「不是年紀越大，身體就越差；而是身體狀況越好，才能活得越久。」這篇報導印證了我們對長壽的看法。不過我們認為本書提倡的觀念更好，教大家「如何騎到一百歲」。只要善加運用本書內容，我們相信你能夠將年齡的里程表累計到三位數。

由於這本書是我們兩人共同的心血結晶，而且我們又都滿固執的，就好像兩個選手騎**協力車**時都爭著要坐在前面一樣，我們決定在本書一開頭寫下自己對騎自行車以及對彼此騎車的看法。

▌比爾談羅伊

我第一次跟羅伊騎車是1994年在加州聖塔莫尼卡。我當時剛升任《鐵人三項》雜誌的主編，羅伊則擔任特別報導的編輯。當時雜誌辦公室裡有好幾間房間都堆滿了東西，窗外剛好看得到熱鬧的第三大道海邊人行道。羅伊的辦公室就像災區，亂七八糟，到處都是紙、衣服、產品以及廠商送來要測試評論的配備。他的辦公室外面有一輛老舊的Trek 1200**公路車**，上面掛滿燈具及袋子。奇怪的是，自行車的把手上插了兩根長桿，用膠帶固定住，不高不矮，正好可以戳到騎士的眼睛。羅伊在騎車時就是把貝果串在這兩根桿子上。

那年夏天的某個晚上，我們兩人第一次一起騎**登山車**，經過太平洋帕利薩德市的一棟棟豪宅，直到抵達通往洛杉磯上方森林及峽谷的陡峭道路。當時雖然我正熱中於**鐵人三項**的訓練（8個月前剛完成夏威夷鐵人三項賽，那時正在準備惡魔島鐵人三項賽），但在騎自行車方面，羅伊明顯比我強得多，所以他總是遙遙領先。我們在帕利薩德市馬林郡騎車時，羅伊總是在終點等我。羅伊是《自行車指南》及《加州騎士》的編輯，還寫了《旅行自行車手》這本300頁的自行車旅遊書。他在世界

各地騎超過2萬5千哩（中文版注：1哩＝1.61公里。本書長度單位基本上採用公制，但因國際賽事多採英制，有時也會視需要採用英制），其中包含首次進入前蘇聯的自行車旅行。可是看到羅伊的騎姿時，我著實嚇了一跳，因為這位前摔角手的動作不太順暢，雙腿呈弓型，踩踏板的方式是四方形而非圓弧形。其實我沒有資格批評羅伊，我自己也半斤八兩，是個用蠻力踩的大塊頭，施力方式既不流暢也沒有效率。

我跟羅伊除了騎車方法都不怎麼樣之外，還有另一項共通點：我們都認為自行車是一種探索、冒險、追求自由的方式。這樣的哲學形塑了我倆對自行車的看法——我們常常不參加比賽，而沉醉在自我探索的樂趣中。1978年我獨自騎自行車橫越美國，當時才21歲，這場旅行點燃了我對自行車的熱情，自此上癮。接下來幾年，我沿著加州海岸線（公路或**越野**）來回騎了三次，也騎過加拿大及科羅拉多州洛磯山脈、喜艾拉山、猶他州、亞利桑那州、南加州、死亡谷、紐西蘭以及多明尼加等地。

1982年，我訓練自己首度參加夏威夷鐵人三項賽。當時羅伊跟他的哥哥馬克騎了6千哩，從太平洋騎到大西洋，再到墨西哥灣。他完成這項壯舉之後，在《自行車》雜誌中發表了第一篇文章〈如何計畫一生一次的自行車之旅〉。此後，羅伊繼續一連串的旅行，穿過15個國家及34個州，路線包含密西西比河沿岸、阿拉斯加到聖地牙哥、倫敦到莫斯科、布達佩斯到里斯本等。

我跟羅伊在《鐵人三項》雜誌認識時，彼此都已累積了許多事蹟及經驗，休假一起騎自行車時總是愛聊騎車經。我們喜歡尋找陡峭的地形，互相挑戰騎上去。論跑步我略勝羅伊一籌，不過談到騎車我就甘拜下風了。

我與羅伊首次一起參加的大型自行車賽是哥斯大黎加的La Ruta挑戰賽，我想這大概是全世界最難的自行車賽吧！為期三天，沿途風景美不勝收，但在長度、天候及難度方面都是極限挑戰。La Ruta挑戰賽走的是昔日西班牙探險家到哥斯大黎加淘金的路線，從太平洋到加勒比海，全

長250哩，穿越好幾個不同的生態區及氣候帶，包括濕熱的熱帶雨林、低地的香蕉園及咖啡園；另外，累計爬升2萬2千呎，選手必須適應炎熱至酷寒的氣候。每年有一半的參賽選手沒辦法完成比賽。

　　我是在1997年的拉斯維加斯**國際自行車展**首次聽說La Ruta挑戰賽，那時挑戰賽主辦單位的代表到我們的雜誌攤位來自我介紹。當時他正在推廣La Ruta挑戰賽，想請美國記者到哥斯大黎加體驗一下，但徒勞無功。比賽就在一個月之後，雖然我完全沒準備，卻臨時起意說自己想去，後來找了羅伊陪我。畢竟唐吉訶德總是需要忠心的侍從嘛！我跟羅伊到了哥斯大黎加之後，才發現所有參賽者中，有150位是當地人，美國選手只有十多個。

　　之後羅伊在雜誌上描述當時的路況及條件：「哥斯大黎加的道路大多是直直向上，較少沿著山脈蜿蜒。爬坡時不斷用**老奶奶齒輪**嘎嘰嘎嘰地爬，大腿、小腿還有髖關節屈肌沒有一處不痛得要命。La Ruta是殘酷的敵人，山丘地形伴隨著酷熱、下雨、潮濕及泥濘，從第一秒就開始打擊選手，每個人第一天上路都必須面臨嚴峻的考驗，即使是訓練有素、經驗豐富的選手，都沒遇過這種狀況。」

　　第一天的路線從大西洋沿岸延伸90哩到聖荷西，我跟羅伊一起騎前10哩，那時我們已經落在隊伍後面。當我們經過一些小農莊時，沿途聽到熱心的農夫或走路上學的學生喊著「Andale」（加油）。我需要有個伴跟我一起慢慢騎，甚至想利誘羅伊騎慢一點陪我。不過，我感覺得到羅伊比我有企圖心。在我們騎上一段坡度12%的上坡時，逐漸騎離的羅伊似乎對我有些愧疚。望著他的背影從眼前消失，我知道自己要在中美洲度過寂寞的一天了。

　　快騎到一半的時候，我進入一片原始叢林，置身於壯麗的山脈及陡峭的深谷中，開始腹痛如絞，起因是喝了當地的含糖運動飲料Squenchy。當時我其實已經下車用走的，這肚痛無異是雪上加霜，我只能把自行車當成助步器，慢慢向上爬。此時主辦單位的吉普**選手支援車**剛好經過，我毫不遲疑就上了車，一路坐到終點。那段路九彎十八拐，我們穿過布

滿石礫的鄉間小路，足足開了三小時。

抵達終點時，大家都在用餐了，有一半選手棄權。當時天色漸暗，第一天的比賽即將結束，可是羅伊還在路上。直到夜幕低垂、距離時限只剩四分鐘的時候，他終於抵達終點。

隔天一早，我精神百倍，也準備好面對這天的登火山賽程（至少我以為我可以）。至於那難忘的第一天到底發生了什麼事，接下來就請羅伊來說吧。

羅伊談比爾

我覺得不太好過，因為第一天早上我把比爾丟下了。是他把我帶來熱帶雨林騎車，成為頭幾個參加La Ruta挑戰賽的美國人。比爾總是領先眾人。他創辦《鐵人三項》雜誌，討論這項剛萌芽的運動；鐵人三項賽、自行車登山賽、24小時登山賽及越野賽，他都算是元老。而且，他幾乎是最早知道La Ruta挑戰賽的人。那時我沒想太多，就這樣帶著全新的Cannondale F-1000登山車（比爾跟車行拿到折扣）搭上了飛機。後來La Ruta挑戰賽簡直成了朝聖，在登山車界，所有想挑戰體力與意志的人都要參加一次。多虧了比爾，我才有幸成為先鋒。

但是比賽的第一天，我跟比爾就遠遠落後，其他選手根本不見人影，只有兩位騎台崎重機車、一臉無聊的警察跟在後面準備載我們回文明世界。我無法把這比賽看得太隨便，我總認為自己是參賽者，是運動員，也是自行車選手，不是什麼弱不禁風的上班族。或許我不是最頂尖的運動員，但至少我遵守運動道德，也渴望冒險。1991年，我參加**巴黎－布雷斯－巴黎**自行車賽，90小時內完成750哩；1994年，騎協力車從尼斯到羅馬度蜜月，共騎了600哩，還要加上老婆的不斷抱怨；另外還有1995年的生態挑戰賽，一周內健行、划船、騎登山車及攀岩，賽程共計300哩。我想，當然應該要在戰績上再添La Ruta這一筆，可是時間不多了，不斷看錶之後，我終於愧疚地跟我的貴人道別，獨自朝雨林騎去。

穿越了好幾個河口及多處泥濘，我花了兩個小時，終於追上前方一個選手。那個哥斯大黎加人說：「喂，你不行的。」他騎到上一個檢查站就放棄了。我當時心想：「去你的，老兄。」然後意志前所未見地堅定。接下來十個小時我超越了十幾個筋疲力盡又脫水的選手。騎自行車這麼多年來，我學到他們都忽略的一點：氣溫三十幾度、濕度接近100%，又要騎一百多公里的時候，大量攝取食物及水分跟訓練一樣重要。幸好我還知道這一點，畢竟我兩個禮拜前才從比爾那裡得知這場比賽，根本沒怎麼訓練就來了。

　　不過，我也付出了代價。經過11個小時又51分鐘，我抵達聖荷西，落後第一名5個小時，在97個完成比賽的選手中排名92。我身上的每條肌肉都痛得要命，整條腿都像在抽筋。騎車時我只能不斷變換姿勢，好找出還能用的肌肉。我的右腿內側有一大片被車褲上的麂皮磨得破皮，血肉模糊，流汗之後更痛，像在傷口上撒鹽。而且每次爬坡要站起來騎的時候，肱三頭肌就開始抽筋。當天賽程結束之後，我走起路，或者說是拖著步伐前進的時候，就跟受傷的小狗一樣哀哀叫。

　　但是更可怕的問題是，比賽還有兩天。

　　關於La Ruta挑戰賽有個著名的諺語：「能完成第一天賽程的選手，就能完成整場比賽。」可惜這個說法對我不適用。我全身像是被卡車輾過一樣，根本沒有勇氣繼續第二天的賽程：從首都聖荷西爬地獄般的8千呎，穿過雲霧，抵達海拔11,600呎的冷颼颼伊拉蘇火山。第二天早上下床時我的大腿開始抽筋，真令我鬆了一口氣。我拖著疲備的身軀在旅館房間收拾行李時，心裡想著：「感謝老天爺，今天可以搭吉普車了。」

　　伊拉蘇火山的天候及氣溫變化劇烈，若要找人騎上去報導比賽，就非比爾莫屬了。

　　至少比爾第一天只騎了50哩，有好好休息，因此也保留了體力騎第二天。第二天蜿蜒而上的路不只陡峭泥濘，還穿過洋蔥田、馬鈴薯田、咖啡林、橄欖樹林，以及其他生長在火山土壤及涼爽氣候下的作物，常常

騎不過去。沿途中選手有十幾次必須扛起自行車，走個55公尺；能騎車時，時速也頂多8哩。當地勢高到可以鳥瞰南邊30哩外百年前被震毀的前首都卡塔哥時，氣溫也變得寒冷難耐，然後下起了綿綿細雨，籠罩了整個山區。落後的選手於是體驗到惡名昭彰的「哥斯大黎加雞尾酒」──厚厚的泥巴加上牛糞。

5個小時後，領先的選手都攻頂了，幾乎全是哥斯大黎加的選手，偶爾才有一個哥倫比亞或委內瑞拉人。之後的兩個小時，選手穿越布滿火山礫石的鄉村道路下山。下坡路段十分艱險，會把手指震麻，許多煞車的橡膠片都被磨破了。一堆選手將大型垃圾袋套在身上禦寒，好在濃厚的雲霧中前進。

上坡時，我坐在一輛1972年的豐田越野車上為雜誌報導拍照，同時跟駕駛學一些西班牙文，像是「天氣糟透了」、「我的腿斷了」，用來解釋我那天為什麼沒有完成比賽。我還學會說「我的頭很痛」，不過沒有派上用場。我頭痛是因為太難受，我至少應該再努力一下，但卻放棄了，當下我決定以後不再重蹈覆轍。

過了一陣子，大家開始問我：「比爾呢？」幾乎所有選手都經過了，就是沒看到比爾的影子。有人說比爾可能已經放棄，跑去睡午覺。

當越野車開往下一個檢查點時，大家看到一個人用「跑」的上坡，嚇了一跳。

那是比爾！

比爾這個狡猾的鐵人一發現自己跑得比爬坡快，就請主辦單位的支援車把他的自行車載到山頂，從那裡開始是5千呎的下坡路。比爾的計畫奏效了，甚至還影響另一位39歲的哥斯大黎加選手拉斐爾‧波契哥。拉斐爾說他原本已經決定放棄，正準備打道回府，可是看到比爾居然用跑的上火山，不禁感到慚愧，於是又回頭繼續騎。

兩個小時後，傾盆大雨落下，我們停在緩坡上等待時，來自美國的農場主人奈特‧葛魯剛完成25哩的下坡路線。奈特63歲，已經參加過5屆La Ruta挑戰賽。他大喊：「你們都知道泛舟是什麼吧？這根本就是泛泥巴嘛！」那時布滿石礫的下坡路已經變成湍急的河流。

　　「比爾跑哪去了？那個瘋子呢？」回旅館的路上，奈特邊說話邊摩擦手腳取暖。「他還停下來照相咧！」

　　40分鐘後，比爾終於在大雨中出現了。當下我突然又羨又妒。比爾已經感動到無法言語，臉上的表情彷彿才剛見過上帝。有位護送比爾的警察因為摩托車打滑而摔斷了手臂，可是比爾下坡時卻全身而退，毫髮無傷。他在過了時限兩個小時後才抵達終點，接受大家的喝采。

　　比爾平時一開口便滔滔不絕，但當時只說了「壯烈」二個子，就再也說不出話來。顯然他對自己能完成這趟路程及沿途所見感到心滿意足。

　　第三天的賽程是90哩、爬坡5千呎的圖里亞爾瓦火山路線，下坡會穿越許多香蕉農場。很不幸結果並不完滿。上路後，我大約騎在隊伍中間，穿過咖啡農場及乳牛牧場時，有些村民用水管幫我們沖涼。我自以為狀況不錯，想要表現一下，於是做了幾個**兔子跳**。當時我以時速20哩前進，一個疏忽重心不穩，跌到布滿石礫的道路上，胸部著地。輪胎爆了，車架也歪了，到處都是血。之後又在高架橋上滑倒，經過河川時還差點成了鱷魚的點心，然後又不小心以30哩時速撞上水壩的牆，摔倒後左肩脫了臼。那時我一心只想完成賽程，不知死活地一直騎，直到車鏈壞掉。那時主辦單位的維修車早就過了，只好攔下最後一輛支援車。當時的我，真是名副其實的「支離破碎」了。

　　當晚比爾在聖荷西的旅館中找到我。那天的比爾因為騎得太慢，主辦單位受不了，強迫他放棄，跟在他身後的兩名警察也鬆了口氣。後來載比爾回聖荷西的吉普車還爆胎，他孤單單在一家農場前等了5小時。天氣炎熱，他手邊沒有食物飲料，又不會說西班牙文，只好啃咖啡豆保持體力。

所以結果呢？我們兩個都沒有完成比賽。

談到La Ruta挑戰賽，還有一個諺語：「你是在跟哥斯大黎加比賽。」競爭對手是綿延不絕的山脈、變化無常的氣溫、滂沱大雨、酷熱濕氣……1997年，比爾跟我都沒有戰勝敵人。不過隔年我又回來參賽，除了有20哩因為**變速器**壞掉而搭便車之外，我可以說是完成了比賽。2000年，我終於沒出任何意外，成功征服哥斯大黎加。

那時我的經歷又多添了幾筆，包括在加拿大舉辦的世界自行車24小時個人挑戰賽，我自封為**精英組**冠軍（當時比賽還沒有精英組。我贏了一位53歲、穿聖誕老人裝的大塊頭）；以及為期8天、全長400哩的環阿爾卑斯山挑戰賽。La Ruta挑戰賽已經深植在我的單車魂中，每次面臨新的挑戰，我都會再度想起它。那艱苦三天讓我得到寶貴的訓練與經驗，對我之後的比賽助益良多。

2004年10月，我組了四人隊參加火爐溪508哩賽，於凌晨兩點穿過死亡谷，爬升4千呎。這是全世界最辛苦的公路耐力賽，而2004年這場是20年來最難的一次，因為在最後的250哩，逆風風速為每小時40至50哩。我騎上3,630呎高的撒斯貝利隘口時，已經筋疲力竭、意志消沉。這時我突然想起比爾在哥斯大黎加跑步上山的事，這個挑戰跟La Ruta相比根本就是小菜一碟嘛！於是我站起來騎，像在自行車上跑步一樣，騎了一個小時，超越了幾位選手。4個小時後，我們隊上最優秀的隊友、名列火爐溪508哩名人堂的朗恩‧瓊斯也站起來騎了半小時，帶領我們的隊伍奪得勝利。大家在終點慶祝勝利時，朗恩對我及另兩位隊友史提夫‧伊爾格與基斯‧柯斯曼說：「看到你站起來騎那麼久，我覺得很感動。」比爾，真是謝謝你啦！

奇妙的是，在La Ruta挑戰賽跟火爐溪508哩賽中，許多選手的運動哲學都跟我們在本書中所提倡的不謀而合。La Ruta挑戰賽中，農場主人奈特‧葛魯今年已經七十多歲了，還是到處參加比賽。我在火爐溪508哩賽的終點認識了柏克萊大學的退休教授傑德‧羅森布，他已有71歲，還是每年參加十幾場兩百哩賽，而且還跟已經69歲的好友朗恩‧衛爾組了

雙人隊南征北討。參加La Ruta挑戰賽的選手有一半超過35歲；火爐溪508哩賽則有3/4以上的選手超過35歲。跟我組隊的另外三個隊友，現在也都四十好幾了。8年前我們三十多歲時也曾一起組隊比賽，他們都說現在的身體狀況比當年還要好。

　本書想闡明的，就是活到老、騎到老。只要有心，好好計畫，自行車就能成為終生運動，讓我們健康又長壽，而且隨著年紀增長不斷進步。最重要的是，騎自行車還能改變心境。在火爐溪508哩賽中，23歲的伊恩·提多被問到他是不是「少年老成」，因為很多參賽者的年紀都是他的兩倍，他搖搖頭回答說：「其實是這些老男人都人老心不老。」

　從騎自行車、La Ruta挑戰賽、火爐溪508等比賽中我們看到了，不是只有年輕人才能在運動中超越巔峰，也不是只有老年人才能擁有不凡智慧。

　我們寫這本書其實出於相當自私的原因：我們都覺得人生像是一場自行車之旅，而且希望這場旅程永不結束。不論只是在海灘騎個20哩，或參加La Ruta挑戰賽這種極限活動；不論是挑戰從阿拉斯加諾姆市到阿根廷火地島的12,000哩路線（羅伊最想挑戰的目標），或是再度投入夏威夷鐵人三項賽（比爾50歲的生日願望），我們希望大家隨時隨地都能跳上自行車，享受騎車的樂趣，不管是現在或未來幾十年都能如此。所以，請詳讀本書提供的訓練及抗老方法，常保青春，與我們一同踏上人生的自行車之旅。

羅伊·沃雷克與比爾·科多夫斯基

對本書若有任何建議，或者有自行車的故事想與我們分享，請上網bikforlifebook.com。

CHAPTER 1

TRAINING

| 訓練 |

透過設定目標、周期訓練法、重量訓練及瑜伽，讓身體更強健

INTRO

「賴瑞！賴瑞！起來不要睡了！你會摔死！」

不誇張，當時是深夜1點，我跟好友賴瑞·羅森及另外60位騎士在加州喜艾拉山已經騎了27個小時，正以72公里時速從3千公尺高的山上往下飆。賴瑞一直在打瞌睡，所以我不斷大喊，好讓自己跟賴瑞保持清醒。騎到山下的小鎮時我們才小歇一下，然後再往西南邊騎500公里。1991年6月，我跟賴瑞參加巴黎－布雷斯－巴黎比賽（自行車賽之母）的最後資格賽，正式比賽將於下個月在法國舉行。當時300公尺高的懸崖就近在眼前，我面臨運動生涯中最嚴峻的挑戰，動用了身上的每條神經。我根本沒有想到，這總長997公里的訓練，那時我已經快要完成一半了。

4個月前，我連百哩賽都沒參加過，也沒有受過正規的騎乘訓練，997公里對我來說還真是天文數字。

1980年代，我因為想要健身所以慢跑，喜歡冒險所以騎車。平常沒有特別訓練自己，在參加兩週或兩個月騎行的前一天我才把Univega旅行車從車庫裡牽出來。我當時壓根兒沒想要參加任何長得要命的騎行，更沒想過要特別做什麼訓練。以前參加較溫和的騎行時，我覺得騎車本身就是在健身，又何必刻意訓練？到了1989年，我跟賴瑞參加一趟騎行，距離有密西西比河那麼長，之後賴瑞提議我們一起參加巴黎－布雷斯－巴黎自行車賽。

雖然有些人不欣賞法國人，不過法國的鄉村景色可真沒話說，

簡直是自行車騎士的天堂，也是自行車騎行與訓練的最佳國度。這車賽始於1891年，每4年舉行1次，全長1,200公里，從巴黎騎到大西洋沿岸的布雷斯再折返。若想參賽，得先參加一系列讓人屁股越來越麻、距離越來越長的計時資格賽，包含200公里、300公里、400公里及600公里的騎行，大約每3週一場。對我而言，不管在距離或折磨的程度上，每場都是新的挑戰，也帶來新的啟示。

參加資格賽時，我不斷逼迫自己，然後在結束後回家瘋狂休息。過程中我發現自己不斷進步，體力神奇地直線上升。我目睹自己的改變，每3個禮拜就來個大躍進，像綠巨人浩克有用不完的精力。我也不斷刷新個人騎乘紀錄，從300到400，再到600公里，簡直難以置信。由於美國選手在1989年往返巴黎及布雷斯的比賽中退賽率太高，所以法國要求美國選手必須通過最終資格賽才能參賽，全長約1,000公里。我抵達終點時身體已經廢了，每踩一次踏板就唉唉叫，之後幾乎不能走路，一看到自行車就恨得牙癢癢。接下來整整一個禮拜我都沒有碰我的車。不過我一點都不擔心。

那時候我已經了解，這種階梯式的訓練，把本章將介紹的周期訓練法發揮到了極致，能幫助我下個月到法國比賽時成為超級車手。正式比賽時，雖然車子出了狀況，浪費了一些時間，但是我以88小時55分鐘完成比賽，剛好在90小時的時限之內。

那次的經驗改變了我，現在的我樂於接受困難的挑戰，以及背後的訓練。雖然如此，我還是很愛騎自行車隨興旅行，隨意探索路上風景，像小鳥一樣盡情翱翔，騎自行車真是追求自由的最好管道。其實我們的身體也是一部神奇又美妙的機器，經過幾個月訓練後會不斷進步，可以完成巴黎－布雷斯－巴黎自行車賽、La Ruta挑戰賽、火爐溪508哩賽，或是兩百哩自行車賽，也可以在住家附近騎16公里長的上坡路。這種感受跟在自行車上追尋自由的感覺截然不同，甚至更勝一籌。——羅伊·沃雷克

人們喜歡依計畫行事，沒有計畫時就懶懶散散的。工作時我們遵循公司安排，訂定1年、5年或10年計畫；人生中我們有退休金計畫、退休帳戶及房地產規畫。同樣的，如果想在50歲的時候還能跟30歲年輕小伙子一樣騎車，或到了71歲還參加火爐溪508哩賽，或者想要隨時都能騎車上路，那麼就不能臨時抱佛腳，得有計畫。若要規畫一套運動訓練計畫，騎車是絕佳選擇，可從事許多有趣的活動，還能長時間享受運動的樂趣。

「訓練」聽起來可能有點嚇人，感覺非常辛苦，確實也是如此。不過，如果能體認到訓練不是每天做相同的事，而是有一套有系統的過程，距離及難易度交錯，包括騎車與騎車以外的訓練，就沒那麼恐怖了。事實上，只要我們了解訓練的優點，或許就會有所期待，甚至愛上健身。訓練使我們穩定分泌腦內啡，改善體能的效果立竿見影，讓我們看起來更年輕，發現自己的體能贏過年輕人也會讓人大呼過癮。這就如同談戀愛，只有了解對方，才能真正愛上對方；如果不了解訓練的邏輯，就無法愛上訓練。

本章介紹如何為特定活動設計訓練計畫，並進一步教你透過訓練延年益壽。我們採用傳統的三腳健身法來規畫自行車訓練，從有氧運動、肌力、柔軟度三方面著手。

重量訓練是抗老強身的關鍵。我們邀請了洛杉磯自行車及健身教練克里斯・朵德，針對自行車騎士的強項及弱點對症下藥。在柔軟度方面，本書介紹創新的自行車選手瑜伽計畫，由知名的瑜伽教師、作家及自行車教練史提夫・艾格設計。至於最重要的有氧系統，我們師法周期訓練法的創始人都鐸・波帕。周期訓練法是現代所有健身訓練的基礎，透過變化多端的挑戰及復元來強化體能，並維持新鮮感，是很容易上手的訓練法。

不過在開始之前，我們得先想想訓練的動機是什麼？任何訓練的第一步都是設定目標。

目標・讓人生不斷轉動

目標使我們跨上自行車，讓訓練有了方向、迫切性，以及刺激感。無論大小事，我們都應該訂定一連串目標鞭策自己，其中可能包含終生目標（比如在100歲時參加百哩賽）、10年計畫（比如50歲時爬上海拔3,048公尺的哈雷阿卡拉山，而且速度比40歲時還快）、年度計畫（比如參加3次兩百哩賽，奪得加州三冠王紀念衫）、月計畫（比如每個月至少跟朋友騎車4小時）。把各種目標放在一起看，年年調整，保持新鮮感。把長期及短期目標寫在行事曆中，就像排工作進度一樣。

要有動力為幾個月後的活動做訓練很容易，因為時間不長，不會分心。但如果訓練的目標是要在40歲、60歲或80歲時還能保持健康強壯，那麼，至少每季要挑戰自己一次，中間再穿插幾項較輕鬆的活動，讓自己一直在狀況內。騎自行車有很多變化，可能是好幾天的長途騎行、慈善自行車活動、爬坡挑戰、單日騎乘（第14章中提供許多選擇），永遠不會膩。也可以善用車賽或鐵人三項賽的年齡分組制，讓騎車的熱情永遠不減。很多人其實還會期待自己「老」一點，像是快點加入55-59歲的組別，在頭一兩年享受在組裡當年輕小伙子的滋味。

設定目標除了讓我們保持專注，也是記錄生活的好方法。長大成人之後，時間常常在柴米油鹽之中流逝。小時候記錄生活的方式比較多樣，念幾年級、老師是誰、運動會及足球冠軍賽等，都可以留下深刻回憶。可是大學畢業之後，我們必須面對現實的壓力，生活反而變得平淡。因此，把健身成績當成標記，也免得幾十年光陰就在你不知不覺中流走。

想像一下50年之後可以對孫子話當年：「2012年很特別，我那時50歲，參加了環阿爾卑斯山挑戰賽。」你的孫子可能會覺得「這老頭在50歲還這麼瘋狂？而且50年前的事他居然還記那麼清楚！」就是因為這件事情值得紀念，印象才會如此深刻。你在事先投入的時間與精力也會讓你對比賽保持熱情。況且就算真的忘記了，還有當時的照片及獎牌可以

喚醒記憶。

無論如何，我們的終極目標就是讓人生不停轉動，這當然要透過持續的訓練。到達這種境界之後，訓練已經不是為了培養體能或達到某個結果，而是成為人生中不可或缺的享受，就像吃飯、睡覺及刷牙一樣。

周期訓練法 · 交替計畫——健身訓練的基礎

健身訓練之父都鐸·波帕原籍羅馬尼亞，於1963年提出「**周期訓練法」這套統合的理論，奠定當今運動訓練的基礎**。這是一套簡單易懂、循序漸進的訓練法，最初由共產國家的運動選手採用，成果極佳。周期訓練法原是為訓練舉重選手而設計，不過現今這套方法已被廣泛採用，擴及自行車、跑步及游泳等訓練。只要確實遵守，幾乎都能立竿見影。著名的自行車選手蘭斯·阿姆斯壯及其他專業選手的訓練計畫，也都遵循周期訓練法。這套訓練法讓每次訓練都發揮效果，鍛鍊出驚人體能。

一言以蔽之，周期訓練法是一系列規律、循序漸進的體能挑戰，穿插一些變化和休息期。先設定目標，以此目標為中心規畫訓練時程，將歷時一年的訓練分為四個階段，每個階段訓練的分量、時間和強度皆有不同。因此，這套訓練法也稱為「有計畫的變化」。

為何要變化？早在波帕之前，研究人員就發現，不斷重複同樣的訓練，最終會使體能不再進步，稱為「一般適應症候群」。人體的適應能力極佳，可在短時間內有效回應不斷增加的負荷，但會在某一點適應下來，停在高原期。例如不斷騎最愛的32公里路程（或在健身房仰臥推舉68公斤），你的身體終究會「學會」如何有效率地完成任務，但過了一陣子，肌肉就不再增強，因為身體會建立神經通路，讓你用更少的肌肉來做相同的工作，而那些你沒有使用到的肌肉反而會變弱。

解決方法是：壓迫身體，然後休息，之後再增強壓迫，這就是周期訓練法。加入新的訓練內容（比如多騎一些上坡、仰臥推舉加個4公斤、換個手部姿勢等），可促使肌肉以不同方式招募更多肌纖維參與，進而刺激肌肉生長，達到增強整體肌力之目的。

周期訓練法刻意安排休息期及復元期，因為身體是在休息時鞏固你在訓練中所獲得的東西。所以，嚴格的訓練得特別搭配休息及「復元」訓練。嚴格說來，我們身體是在休息時因為修補及重建而變得強壯，而不是在訓練時。

身體的哪些部位變強了？周期訓練法同時發展了兩種身體適能：有氧適能及構造性適能兩方面。有氧代謝適能強化心血管系統（心臟、血管及微血管）、呼吸系統（肺部）、內分泌系統（荷爾蒙）、神經系統及肌肉本身產生的能量。構造性適能包含強化肌肉、肌腱、韌帶及骨骼。

總而言之，如果每次都騎同樣的距離與速度，身體很快就會進入高原期，體能難以進步。若採用周期訓練法，身體將會回應不斷變化的挑戰，並在之後的休息期變得更為強壯，增進肌力、速度、爆發力及耐力。有計畫的變化會改善運動協調性，使肌纖維的大小及形狀變得更均衡。此外，「變化」不代表隨意，隨意的訓練雖然也能促進整體健康，但無法像周期訓練法一樣有效達成特定目標。

周期訓練法4階段：基礎、建立／預備、巔峰／減量訓練及轉換

周期訓練法以4個階段幫助你達成目標，每個階段都有重點，訓練時間則隨目標而定，從4個禮拜到幾個月不等。每個階段的訓練計畫都要以實現目標為最高指導原則。

舉個例，假設現在是2月，整個冬天你都在游泳或滑雪，然後你想要在6月有體能參加溫和的上坡百哩騎行，你的計畫如下：

第1階段：基礎訓練期

- **類型**：長距離、慢速騎行
- **歷時**：3個月
- **強度**：最大心跳率的55-75%（最大心跳率＝220－年齡）

基礎訓練為期3個月，包含3回合各為期4週的訓練。訓練的分量（時間及頻率）逐步增加。每次開始新一回合時，體能已經比前一回合更強。

成功的關鍵就在於慢慢來。一開始輕鬆騎，再逐漸增加距離及速度，每個禮拜增加不超過10%，不要一下子衝動增加速度或提升強度。1990年代早期，鐵人三項選手馬克・艾倫以低心跳率訓練法證明循序漸進的益處，這在當時是很前衛的方法。他刻意將心跳率維持在150以下，慢慢打好基礎，最後6次奪得夏威夷鐵人三項賽冠軍。基礎訓練講究的是強度低的大量訓練，也就是長程而緩慢的騎乘，簡稱為LSD（long, slow distance rides）。（注：有些人對LSD有不同的看法。比如獲得美國橫跨賽兩屆冠軍的騎士克里斯・柯斯曼認為，LSD中的「S」指的是「steady穩定」，而不是「slow緩慢」，慢慢騎對身體沒有什麼好處，穩定才是重點，讓騎士有一些挑戰，但不能超過負荷。）

騎乘的距離及時間循序漸進，就是要讓身體做好準備，累積信心以因應接下來更難的訓練。在生理上，基礎訓練能夠提升有氧代謝能力，使心臟、腿部肌肉、肌腱、骨骼及微血管更強壯。微血管的功能是分配及輸送肌肉的能量與廢物，相較於肌肉及肺部，對刺激的反應較慢，因此更要慢慢鍛鍊。

做基礎訓練時不能急進，另一個原因是**要讓身體學會如何去燃燒脂肪，即身體庫存最豐厚的能量來源**。要這麼做，得慢慢增加肌肉細胞中的粒線體密度。粒線體是小型的細胞能量工廠，將脂肪及氧氣轉換成能量。如果平常沒有在運動健身，劇烈運動時身體處理氧氣的速度不夠快，就無法燃燒脂肪，於是成為無氧運動。這時人體會以更快的方法獲得能量，即燃燒體內稀有又有限的碳水化合物。**增加粒線體的數量能滿**

足肌肉對氧氣的需求，停留在燃燒脂肪的模式裡。

另外，休息也相當重要：以4週為一期的階段訓練包含3週的訓練及1週的休息復元。第4週是最重要的復元期，減輕身體的負擔，放鬆身心，讓身體強化訓練的成果。要特別注意，復元期不要做太強的訓練，否則身體可能會過度疲勞，影響接下來的進度，甚至可能受傷。

不過，也不是在復元期才能休息，不管訓練到哪個階段，每次辛苦訓練之後，隔天就該休息。

休息不一定是賴在沙發上什麼都不做，當然偶爾這樣也無傷大雅。你可以騎較短、較溫和的路線。在此交叉訓練就派得上用場：游泳、橢圓機訓練或打網球都不錯。保持有氧運動的習慣，不過放輕鬆一點。溫和的運動反而像按摩，使身心舒暢。休息可以讓身體（還有心靈）探測運動的極限，又不至於落入過度訓練或休息不足的危險。

3個月的基礎訓練結束之後，以百哩賽為目標的選手應該已經累積一定的實力，足以應付75-80哩（120-136公里）的騎行。接下來的訓練就要增加強度及速度，讓你能挑戰頗為崎嶇的100哩（160公里）。

▌第2階段：建立／預備期
- 類型：更短、更快速、更多爬坡
- 歷時：1個月
- 強度：最大心跳率的75％，再逐漸提升至85-92％

基礎訓練奠定一定的代謝能力及體力之後，接下來就進入預備訓練了。此時要維持大量訓練，進一步提升有氧能力，建立速度及爆發力。這個階段的重點是提升體能去承受未來的挑戰，像是連續爬坡好幾公里，速度卻不能明顯慢下來。做法是：爬坡、費力的騎行、比上一階段更短更強的訓練計畫等。

預備訓練以提升「乳酸閾值」（LT）為目標。乳酸閾值指的是代謝產

生的廢物（乳酸）開始在體內堆積、肌肉開始痠痛的臨界點。要得到精確的乳酸閾值，唯一的方法是在檢驗室騎健身車時從指尖抽血做血液分析。不過，我們也可以透過最大心跳率大略了解自己的乳酸閾值。**在你開始喘氣、肌肉即將痠痛的時候，就達到乳酸閾值了，這表示身體已經無法供應足夠的氧氣，進入無氧運動。**這一般介於最大心跳率的85-92％之間，這個狀態你只能維持一下子。因此預備訓練主要維持在最大心跳率的75％，偶爾有些時段達到85％、88％或92％。每次訓練應盡量將這些時段的最大心跳率提高，以提升乳酸閾值。

運動訓練可以說是不進則退，因此耐力也是建立／預備期的訓練重點。每隔一週可以騎基礎訓練時的最長距離，之後搭配復元時間，才不會訓練過度。

▊ 第3階段：巔峰／減量訓練期

· **類型**：持續快速騎行，但時間較短
· **歷時**：1-3週
· **強度**：最大心跳率的75％，偶爾達到85-92％

稍微放鬆一下。預備訓練期結束後，我們的體能已經達到巔峰，只是還沒好好休息，所以訓練必須逐漸減量，讓你足以維持最佳狀況，但又能恢復體力。如果訓練過度，比賽當天就會太累。這個平衡很難拿捏，即便最優秀的運動員有時也會不小心搞砸。不過如果遵循以下兩個原則，就可以達到完美的平衡：

· **原則1**：克制想騎最後一次長途的衝動，因為你已經沒辦法再增加體能，反而可能因為過度疲勞而因小失大。你的鍛鍊成果，應該在比賽時以最佳狀態發揮出來。
· **原則2**：維持訓練強度，但是將訓練量減少30％，下一個禮拜再減少30％。不要再騎長程，如果可以，就維持訓練的頻率。**體能的巔峰或許可以維持一個月，但時間再長可能就沒辦法了。**所以要參加好幾項比賽時，盡量選擇時間相近的。

第4階段：轉換期

· **類型**：輕鬆騎行及交叉訓練
· **歷時**：至少1週，視接下來的賽事而定
· **強度**：最大心跳率的55-75％

比賽結束之後，接下來一個禮拜讓自己休息，尤其參加的是較難、較陡的百哩賽。你可以進行游泳或划船等有氧運動，不過盡量讓腿部休息。如果接下來那個禮拜還要參加其他比賽，那麼週三及週四可以輕鬆騎一段路；如果下個月還有比賽，那就休息1週、訓練1週，接下來再休息2週。

經過證實，以上4階段的周期訓練法，不同體能、各種項目的運動員都適用。周期訓練法的本意是要幫助重量訓練選手，本章接下來要談的就是重量訓練。

COLUMN

有害的第5階段：過度訓練

周期訓練法真的萬無一失嗎？理論上，以漸進的方式對身體施壓，中間搭配適當的休息及變化，會使肌肉變得強壯，因而適應壓力。可是，若身體承受過大的壓力，時間又太長，會如何？畢竟自行車這項運動常會讓人忍不住每天奮力騎，可是若個人身體狀況有變，今年你本來覺得很平常的訓練，到了明年可能就過重了。

答案是，身體若不補充能量，或沒有復元時間讓身體適應，就會累垮投降，這是極度疲憊的階段，一般稱作「過度訓練」。實驗室裡的白老鼠若過度訓練常意味著死亡，人類若過度訓練則可能會有肌腱炎、經常感冒、情緒急躁、比賽表現不佳等狀況。以下列出過

度訓練的症狀，只要事先了解，就能在危機發生之前加以預防。

　　布爾德運動醫學研究中心主任安迪‧普利特與Roadbikerider.com網站創始人費德‧麥森尼合著有《自行車騎士醫學手冊》一書，其中提到過度訓練的4項原因及7項症狀：

過度訓練的原因
1.**負擔太久**：訓練及比賽過度，缺乏足夠的休息及復元期。
2.**流鼻水騎車**：生病及受傷時騎車。
3.**太多太急**：還未累積足夠的基礎里程就劇烈訓練。
4.**肚子空空**：營養不良，尤其是騎車之後沒有攝取足夠的碳水化合物及蛋白質以補充肝醣。

過度訓練的症狀
　　如果出現以下症狀，就表示該好好休息了。

1.**表現持續惡化**：因為過度訓練，表現越來越差。
2.**憂鬱**：「過度訓練的選手中，我沒見過不憂鬱的。」威廉‧摩根醫師表示。他在1970年代首度指出過度訓練與憂鬱症之間的關連。
3.**肌肉及關節長期痠痛**：「騎自行車不會對關節施壓，即使騎很遠，肌肉也不應過於痠痛。」普利特說。
4.**體重驟降**：普利特表示，體重如果在幾天之內就掉了5％，有兩種可能：一是脫水，二是超大訓練量時肝醣不足，於是身體開始燃燒肌肉組織。
5.**腹瀉或便祕**：長期疲勞可能導致腸胃系統出問題。
6.**安靜心跳率上升**：晨間心跳率如果上升7-10下，表示身體過於疲勞，使得心臟必須運輸更多氧氣及養分。
7.**常生病且白血球數增加**：身體虛弱時無法對抗病毒及感染。普利特建議競賽選手每年驗血4次，了解自己的白血球數是否正常。

騎士大多熱愛自然，除非是上飛輪課，不然不喜歡待在室內。不過每位騎士都應該了解如何做重量訓練，重量訓練不只可以抗老化、提升生活品質（參見第5章），還能預防骨質流失（參見第9章）。重量訓練讓我們成為更出色的騎士。

「很多騎士都覺得沒必要做重量訓練，以為騎車就已經是健身。但這根本是大錯特錯！重量訓練對自行車選手來說，甚至比對其他運動選手更重要。」克里斯·朵德說。他在洛杉磯擔任健身及自行車教練，也是鐵人三項選手，並發展出一套自行車騎士適用的重訓計畫。他舉個例子：**用臀大肌騎車才能快又有效率，但騎車沒辦法有效鍛鍊臀大肌，得靠重量訓練。**

朵德說，重量訓練對騎士而言有兩大功能，騎車及不騎車時都很有用。重訓可以加強並改善騎乘動作，讓你騎得更有力、更穩定；另外還能修正騎車造成的肌肉不均衡，讓你的生活更安全、更輕鬆，也更健康。以下為詳細內容：

重訓對騎車的幫助

1. **強化核心肌群。** 朵德表示，騎車時其實沒有鍛鍊到腹部、臀部及背部下方等核心肌群，而自行車要騎得好，又得用到這些肌肉。他說：「強健的軀幹中央肌肉群讓你在座墊上有更穩定的支撐，以應付障礙、轉彎，並掌控車子、避免跌倒，讓雙腿在踩踏時更好施力。如果身體虛軟，會找不到重心，很快就沒力了。」所以我們應該做重量訓練鍛鍊核心肌群，無論是騎車或做什麼動作，都可以有更好的表現。

2. **提升爆發力。** 要快速又全面地訓練騎車用到的肌肉，重量訓練是很有效的方法，可以鍛鍊股四頭肌、膕旁肌、臀肌及小腿肌。划船般的拉

提運動可以讓上半身更有力，在爬坡時更能控制把手。

3.**維持反應與平衡。**重量訓練使肌肉快速收縮，可以鍛鍊隨著時間減弱的快縮肌纖維。

重訓對日常生活的幫助

1.**修正騎車造成的不均衡。**騎車常會用到某些特定肌肉，但有些肌肉卻很少用到。例如大腿前側的股四頭肌比後側的膕旁肌更常使用；而同是股四頭肌，大腿外側的股外廣肌又比內側的股內廣肌更常用到。股內廣肌只有在雙腿打直時才會完全伸展（踩踏板時無法做到這一點）。良好平衡表示作用肌與拮抗肌（像是股四頭肌與膕旁肌、腹部與下背部、二頭肌與三頭肌）之間的力量可以互補。重量訓練可以局部鍛鍊較少用到的肌群，恢復均衡。

2.**增加動作穩定性。**騎自行車時都是單方向使用腿部肌肉，做其他方向的動作時，力量可能就不夠了。重量訓練從不同方向鍛鍊肌肉，讓我們在站立、走路，以及打籃球等要側面移動的運動時，能夠更穩定。

3.**強化較少使用的肌群。**騎自行車的動作可以說是一成不變，上半身及背部大部分肌肉幾乎都沒用到，重量訓練可以改善這項缺點。

4.**常保青春。**還在猶豫要不要上健身房嗎？別忘了重量訓練還能抗老化。本書第5章詳細討論如何減緩肌肉質量流失（一般35歲之後每年會降低1%）、快縮肌纖維退化、氧氣代謝量下降、睪丸素與生長激素減少等情形。

　　成功的重量訓練策略包含：48小時內不重複訓練同一組肌群，讓肌肉復元；以較輕的重量暖身；用很重的重量讓肌肉快速收縮，以加強爆發力；做劇烈的循環訓練且中間不休息，以刺激生長激素；重度訓練之後搭配復元期；還有採周期訓練（變化），讓肌肉維持最佳狀態。

健身動作

克里斯·朵德集結了以下3類肌力運動：（1）訓練騎車使用的肌肉；（2）訓練騎車時未使用的肌肉；（3）修復騎車對肌肉造成的傷害。下列運動可以運用啞鈴、健身凳、抗力球及其他健身器材，盡量在家自己做。

朵德說：「我們是自行車選手，不是健美先生，不必在健身房裡花太多時間。」因此他的重量訓練崇尚「少即是多」的原則，著重在動作本身，而不是肌肉。專注在較大的複合動作，像是蹲舉、硬舉、引體向上、仰臥起坐等，才能事半功倍。別忘了，身體運作有賴多關節動作，跑步或跳躍時，臀部、膝蓋及踝關節是一起動作的。

▌反覆幾次？
以下鍛鍊一般肌力的動作，每項做三組，每組反覆做10次，直到不行為止（覺得動作無法做得很確實時）。鍛鍊耐力時，每組反覆做20次、25次或更多；鍛鍊爆發力時，每項盡全力反覆做1-4次。做每項動作都要非常小心，尤其是以前沒做過重量訓練的人，可以請優秀的健身教練幫你入門。開始時以較輕的重量暖身，一定要確實暖身至少10分鐘。騎車時也是如此。

▌時機
一年中何時最適合做重量訓練？眾說紛紜。1990年代早期，一般認為選手只能在非賽季做重量訓練。可是選手到了賽季後半常會體力不支，於是夏威夷鐵人三項賽6屆冠軍馬克·艾倫，創新嘗試在整個賽季中一直做重量訓練，結果表現突出。本書建議所有騎士（擔心肌肉質量過高的頂尖選手除外）以艾倫為榜樣。不過要特別注意：比賽或活動前一週不要做太累的訓練，尤其要避免腿部訓練。鐵人三項賽6屆冠軍大衛·史考特將他1996年表現失常的原因歸咎於比賽前3天還做重量訓練，以致沒有足夠的時間復元。

▌針對騎車的肌力訓練動作
以下訓練動作可以鍛鍊騎車時運用到的肌肉，讓騎車更有力。

1.槓鈴硬舉

- **效果**：「這項動作最能夠強化騎車使用的肌肉。」朵德說。硬舉可以鍛鍊小腿肌、股四頭肌、膕旁肌、臀大肌、背部中段及下段、前臂及腹部肌肉群的穩定性。
- **動作**：站姿，雙腿跟踩踏板時一樣寬，將槓鈴抓舉到大腿高度，雙臂與肩同寬，以髖關節（而不是腰部）為動作中心，彎身放下槓鈴，再舉到大腿，一遍遍重複。這個動作很像以前在餐廳常見的牙籤盒上的小鳥，把小鳥壓下去，尖尖的嘴會叼起牙籤。硬舉依膝蓋的彎曲程度不同而有變化。膝蓋彎曲太多，就變成蹲舉。整個過程膝蓋彎曲角度保持在25-35°。要雙腿打直著做也可以，但這樣可能沒辦法舉起相同重量，背部的負擔也較重，此時槓鈴放下的位置在膝蓋的下方，如果柔軟度夠，可以再放低一點。過程中背部要維持中立的狀態，不要彎曲。另外，你也可以啞鈴、凳子或滑輪運動器材來做硬舉訓練。站在凳子上，雙手抓住握把，身體蹲下然後站起。如果要加強訓練平衡感，可以用單腳做硬舉。

臀大肌

股四頭肌

膕旁肌

2.下斜板仰臥起坐

- **效果**：訓練髖關節屈肌及腹肌，這兩組肌肉的整合對踩踏動作相當有幫助，也能鍛鍊「六塊肌」。
- **動作**：躺在下斜板上，下肢高於頭部，膝蓋彎曲，以緩和的動作起身坐起，再往後躺回。過程中保持腹部肌肉群的穩定，背部不要過度弓起，保持背部中立，像平常站立的腰椎弧度。依個人肌力的不同，坐起角度大約在30-60°之間，腹部肚臍用力往內收，整個過程要維持腹肌收縮的張力
- **次數**：做到累為止。

3.伏地挺身

- **效果：** 強化腹部肌肉群，同時強化上半身在做推的動作時使用的肌肉，如三頭肌及胸部的肌群等。騎車爬坡以及騎登山車要在崎嶇路面上保持平衡時，確實會用到手臂肌肉。在彈力球上做伏地挺身比一般在地板和運動設備上做伏地挺身或做仰臥推舉更有挑戰性。如果要增加難度，可以調整雙手位置（一前一後），或是雙手底下放置不同大小的球，另外也可以將腳也放在彈力球上。
- **動作：** 保持背部中立，整個身體一起動作。骨盆後傾，腹部肚臍往內收、臀部壓低，變換雙手位置，訓練穩定度。注意：如果要加強效果，可以搭配充氣式健身球，將雙腳放在球上做伏地挺身。
- **次數：** 做到累為止。

4.單臂或單腳啞鈴／滑輪阻力運動

- **效果：** 以騎車姿勢強化背部及腹部肌肉群，增加平衡感及穩定度，並調整身體姿勢。騎車時保持平衡相當重要，年紀越大，越要如此。
- **動作：** 雙腳踩地，以常見的雙手拉滑輪運動的方式進行暖身（同樣可以活動到背部，不過需要一點穩定度，尤其是在重量訓練機上做時）。放開左邊的啞鈴／握把，右邊繼續握住，以左腳單獨站立後，右手將啞鈴／握把往身體的方向拉，右臂伸直往後。

5.腿部捲曲

- **效果：** 強化膕旁肌及小腿肌。小腿的腓長肌一端越過膝關節，這個動作並非多關節運動，但與騎車時踏板往上的動作及施力方式相似，能加強膕旁肌肌力，以平衡騎車常過度使用的股四頭肌，也避免肌肉拉傷或撕裂。
 - **動作：** 俯臥在腿部彎舉訓練機的臥凳上，腳後跟緊勾在阻力桿的靠墊上，膝蓋和阻力桿的轉軸對齊。彎曲膝蓋，小腿抬起重

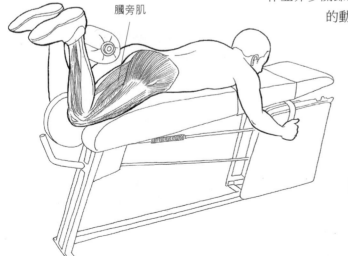

膕旁肌

量往臀部推進，髖部緊貼凳面不要懸空，接著再慢慢放下小腿。也可以使用其他種類的腿部彎舉訓練機，同樣有效。

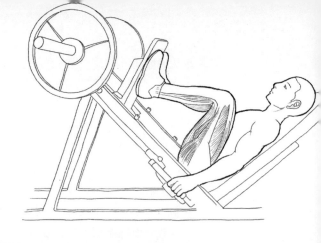

6.單腿推蹬或踏步

· **效果**：個別訓練單側，使肌力更對稱。單腿推蹬是自行車特定的訓練項目，在這種位置讓腿部承受重量但不需維持穩定度，對於加強局部肌力及耐力相當有幫助。相對的，踏步時需要很好的平衡，但不適合太多的負荷。這個訓練有利於肢體在空間中的活動控制，增加身體的穩定度及承受負荷時肢體的排列位置。若有必要，可調整踏階高度，特別訓練肌力不足的範圍。

· **動作**：坐在腿推蹬機上，只用單腿推蹬，注意肢體的排列。膝蓋、髖關節及腳趾保持在同一動作平面上，不要出現往側面的扭轉和避免膝關節往內倒下。

踏步（站在踏階上，像爬樓梯一樣往上踏）的效果與單腿推蹬類似，不過必須保持平衡，因此難度更高。這項動作能夠加強全身的平衡，可以手握啞鈴做，注意不要讓懸空的一腳晃到另一腳後方。

7.舉踵

· **效果**：小腿肌肉單獨收縮的動作很像騎車。小腿與腳之間的肌肉越強壯，就越有利於力量的轉移。

· **動作過程**：用雙腳的蹠趾關節站在階梯邊緣，雙腳腳跟懸空盡量放下，以腳趾用力將腳跟盡量提起。這個方式可以改善整個足部的關節活動度，也加強最後動作範圍的肌力，避免傷害發生。為減少產生跳躍的動作，在進行這項運動時膝關節必須維持彎曲25-30°。健身房裡有多種小腿訓練機，都可以使用。

8.肘撐抬腿式伏地挺身

· **效果**：這項動作很像騎車時使用三鐵**休息把**的姿勢，可以強化前鋸肌。更重要的是，能增強腹部肌肉群的穩定性及耐力，特別是作為進

階訓練時。將一隻腳抬起，只用另一條腿支撐身體的全部重量，並且要保持身體各部位排列整齊。

· 動作：姿勢與伏地挺身相似，背部保持平直，但是改用手肘支撐而非手掌，輪流將一條腿盡量抬高，盡可能撐個幾分鐘。

9.蹲舉

· 效果：這項動作得靠身體力量來保持關節正確排列及穩定，而不像重量訓練機的運動會忽略身體動作在空間中的穩定度，故能強化騎車會用到的髖關節、膝關節及踝關節等肌肉。由於動作困難，且全身都要使力，因此可以提升整體肌力和耐力，並運動到下背部及核心肌群。

· 動作過程：身體站直，雙手抓住槓鈴放在肩上，膝蓋彎曲，身體微向前傾，蹲低，但臀部不要低於膝蓋。這項動作也可以在蹲舉機上做。

▌ 騎車較少使用的肌肉……但仍需要鍛鍊，以維持肌肉均衡

1.臀肌

· 效果：雖然騎車多少也會用到臀肌，但是髖關節屈肌收縮時，神經「交互抑制」作用的現象會使得臀肌放鬆。在騎車過程中，髖關節彎曲伸直的動作很頻繁，臀肌必須伸展來適應這個情形，因此臀肌會變得不結實、鬆弛、無力。這項動作可以讓臀肌結實，並恢復肌力。最好搭配下列的髖關節屈肌伸展動作。

· 動作：使用腿部推蹬機，以腳跟推蹬（不要用腳尖施力，因為這會用到較多的股四頭肌而不是臀肌）。

2.向上推舉

· 效果：騎車時我們常會忽略掉肩膀。舉槓鈴、啞鈴或把位於低處的滑輪把手往上拉等，其實類似騎車時拉把手的力道，尤其是爬坡時。

· 動作：身體站直，雙手與肩同寬，抓住槓鈴置於大腿高度，直直往上舉起，直到手肘與肩膀同高，不要聳肩。

3.蝴蝶擴胸

· 效果：鍛鍊騎車忽視的胸大肌。這組動作可以為騎士的上半身（常

常像10歲小男孩）添點男人味（或變成魁梧女子）。朵德開玩笑說：
「說不定男性練了還會長胸毛呢。」

・動作：身體躺在彈力球上，臉部朝上，雙手握住啞鈴向上撐直，置於
乳頭連線上方，掌心相對，然後慢慢往兩側放平，過程
中手部和胸部保持一直線，在手肘略低於肋骨高度時
稍微停頓一下，手臂不要晃動或轉動，然後再將啞鈴
推回起始位置。過程中手肘應保持微彎。也可以在健
身房裡用蝴蝶機做。

4.肱三頭肌

・效果：騎車時很少用到上臂後側的肌肉，只
有向前傾壓在車把上以及上坡時平衡上半身
才會用到。在長途騎車後這些肌肉會痠。

・動作：身體站立，雙手掌心向內將啞鈴直直
舉高，接著手肘彎曲，向下放到耳朵的高度
後，再向上回到高舉姿勢。

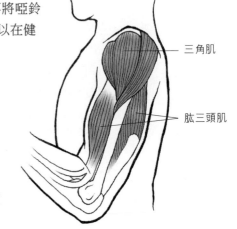

三角肌

肱三頭肌

5.引體向上，手臂旋後

・效果：讓騎士更能掌控自行車，適應、克服各種路面。必須使用到手
臂及背部肌肉。

・動作：掌心朝後抓住單槓，把身體往上拉讓胸部高過單槓的位置，再
慢慢回到原本姿勢。如果覺得吊單槓太難，可以改用滑輪運動器材的
闊背肌拉把，坐著將拉把往下拉到肋骨下緣。挺胸，肩膀向後收。

6.三角肌

・效果：騎車時除了站立踩踏之外，很少運用到三角肌。

・動作：採起跑時的「預備姿勢」，膝蓋彎曲，彎腰超過90°，頭向前
看，雙手握住啞鈴自然下垂，離地約30公分。然後雙手向外舉起，像
小鳥拍動翅膀一樣，不要聳肩，手部與手肘排列在同一個平面。雙手
自身體兩側至肩膀高度的移動範圍約90°。

▌修復騎車造成的傷害

1.背部伸直

· **效果**：騎車會使背部肌肉伸展過度而疲乏。這項動作可以收縮背部肌肉，讓背部後凸的樣子恢復到前凸的姿勢。

· **動作過程**：趴在彈力球上，臉部朝下，將身體抬高，將脊椎骨一節一節抬起，從頭部開始頸部、背部，直到髖關節。也可以同時搭配手臂伸展。趴在彈力球上雙手交叉輕輕抓住手肘，身體抬高時，雙手伸直打開，往上往後做伸展，如同以下第4項擴胸伸展動作。也可以在健身房訓練機或地板上做這項動作。

2.髖關節屈肌伸展

· **效果**：髖關節屈肌因為騎車或長時間坐著而收縮變短。這項動作可以伸展髖關節屈肌。

· **動作**：單腳膝蓋跪地；另一腳在前，位於髖關節的正前方，踝關節位於膝關節的正下方，膝關節彎曲90°，小腿和地面垂直。雙手放在前腳膝蓋上，上半身打直，跪在地上的腳往後滑動，直到大腿上方前側靠近髖關節或下腹部的區域有伸展的感覺，這個感覺是位於較深層的位置。配合呼吸可以在每次呼氣時再多一點伸展。覺得有灼熱感時，稍微減緩伸展的程度。

3.游泳（自由式及仰式）

· **效果**：雙手高舉過頭向上伸直，腰部挺直，拉長身體，可以矯正騎車時肩關節前凸和背部弓起的姿勢。游泳時大幅擺動髖部，可以活動到騎車時沒怎麼用到的腹部肌肉群。另外，游泳可以放鬆肌肉，促進心肺功能，對上半身的健康極有助益，而這正是騎士最需加強的。游泳還可以促進本體感覺和動作知覺，這雖然跟騎車沒有直接關係，但具有神經學上的延伸效果，改善運動時身體對位置和空間的認知。

· **次數**：理想狀態為一個禮拜數次，每次15-30分鐘。

4.擴胸伸展

· **效果**：騎車時肩關節前突的姿勢，長期下來會令胸部肌肉收縮變短，尤其是使用三鐵休息把。該動作可伸展胸部肌肉，同時加強肺活量。

· **動作**：身體站直，雙臂打直從身體兩側伸直舉起與地面平行，然後用

肩胛的力量將雙臂往後拉，想像兩塊肩胛骨之間夾著一隻鉛筆。這項動作可以經常練習，不管是在健身房、電梯裡，或起床、坐車時。

5.蠍尾式抬舉
- **效果**：恢復豎脊肌的肌力、腰椎的弧度，減少駝背。
- **動作**：臉部朝下趴在彈力球上，舉起雙腿下背部抬起，盡量向上抬高，用雙手及腹部保持平衡。
- **次數**：做到累為止。

騎車前的準備動作・暖身運動

騎車前要熱身。以下提供4種無負重且具有功能的運動，可增強騎士的肌力及柔軟度。本書訪問了前奧運代表隊暨洛杉磯地區的職業隊顧問邁克・耶斯醫師，他認為以下幾種運動對騎士最有助益。

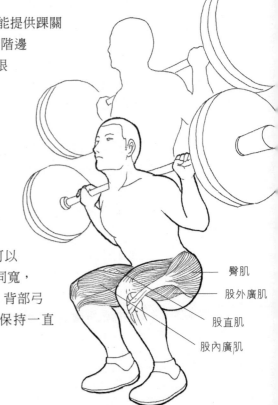

臀肌
股外廣肌
股直肌
股內廣肌

1. **舉踵**：對小腿及腳跟腱的暖身很有效，也能提供踝關節的柔軟度。做這項動作時，蹠骨站在踏階邊緣，盡量把腳跟抬高，再輕輕放下，使腳跟低於踏階平面。該動作也可搭配啞鈴。一開始雙腳同時做，之後單腳輪流做。
2. **早安運動**：強化平常騎車時較弱的背部肌肉，同時強化臀肌及膕旁肌。站立，拱起背部，身體以髖關節為動作軸心往前傾，保持背部的弧度，想像背部是平的雙手成拉開的弓。做這項動作時也可以雙手握住啞鈴放在肩膀上。
3. **蹲舉**：這項動作向來被視為運動之王，可以訓練股四頭肌、膕旁肌及臀肌。雙腳與肩同寬，膝蓋彎曲，身體以腰部動作中心往前傾，背部弓起，頭向前看，腳跟貼緊地面，與膝蓋保持一直

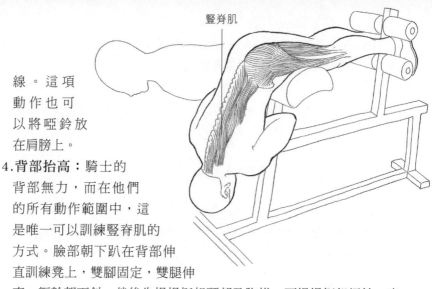

豎脊肌

線。這項
動作也可
以將啞鈴放
在肩膀上。

4.背部抬高：騎士的
背部無力，而在他們
的所有動作範圍中，這
是唯一可以訓練豎脊肌的
方式。臉部朝下趴在背部伸
直訓練凳上，雙腳固定，雙腿伸
直，軀幹朝下斜，然後先慢慢挺起頭部及胸椎，再慢慢挺起軀幹，直
到身體稍往後拱，並高於雙腿。

做這項動作時，如果雙手在肩膀上方握著長棍，身體還可以在完全伸
直時左右轉動。這項動作可以強化在站立踩踏的爬坡時會用到的背部
肌肉。

高效能瑜伽・給自行車騎士

史提夫・艾格大師指導的10個瑜伽動作，不但能提升騎乘效率，還能
修復自行車運動造成的傷害

史提夫・艾格是美國自由車聯盟教練，也是高效能瑜伽創始人，他一
看就知道哪些人是自行車騎士。他說：「來我這裡上課的騎士，4個有3
個柔軟度不好，這對他們造成很大的傷害。」他是一流的公路車騎士、
滑雪手，還曾被譽為「世上最強壯的人」。1992年《戶外》雜誌的封面
刊登了艾格的照片，標題文字為：「能摧毀你又重建你的人」。十幾年
之後，艾格44歲，仍保有健美先生的體格、瑜伽大師的柔軟度。本書作

者於2004年10月跟他一起參加火爐溪508哩賽，見識到他有氧運動的表現跟二十幾歲的高手一樣。

艾格說：「柔軟度對騎士非常重要，原因有二：有助於騎車，並提升生活品質。瑜伽可以釋放能量，加速重拾柔軟度。」

他也提到說，騎車的問題來是「對身體很不自然，壓抑身體」。

艾格說：「騎車是以不平衡的姿勢做很久的劇烈運動，而且動作被限制車子上做『閉鎖鍵鍊』的動作，沒有完全伸展腿或手臂，令結締組織收縮變短。自行車騎士來上瑜伽課時，我馬上看出他們身上有一堆肌肉很弱，以及生物力學上的問題：腹部肌肉群無力、『內在能量流動』未發展、駝背、垂肩、髖關節屈肌、小腿上方、腳踝及膝蓋僵硬疲乏。」

內在流動

或許你也跟我們一樣，停在「內在能量流動」這個瑜伽術語上，艾格是這樣形容的：「自然、流動的內在動能是由正確的呼吸所提供的。」騎士必須了解並運用這個至關緊要的概念，因為騎車時我們常不知不覺反其道而行。

「當我們有內在能量的支持，呼吸與動作都會來自核心部位，也就是腹部、髖部及下背部。有內在支柱時，生理運行和呼吸變得像渦輪，由身體內部向外散發能量。所有動物都是如此，想像一下海星，大概就可以了解。」

問題是，騎士的動作大部分都不是如此。「多數騎士太在意腿力及速度，也沒學過瑜伽呼吸法。」艾格說。因此騎士的身體很不平衡，髖關節屈肌很發達，可是伸髖肌就不行了。只要請一個自行車騎士站著，雙手高舉然後身體往後拱，看看他能拱多彎就可看出。這種不平衡不利於騎車以及騎姿。騎車時，騎士的手臂往往維持固定姿勢、肩膀往上

聳、脊椎沒辦法壓低並維持平背以符合空氣力學。如果沒有內在流動的能量，身體就會由內部垮掉，沒辦法發揮由內往外擴展的最強力量。反之，騎車時如果可以運用渦輪般的呼吸，就可以先發制人。

　　以下瑜伽動作來自艾格的新書《全身大改造》，特別針對自行車騎士而設計。艾格表示，這些動作可以讓我們最有效地轉換能量、拉長脊椎，並且增進骨盆的穩定度，提升生物力學及騎乘技巧。

專注於心靈

　　這些體位法能帶領我們超越肉體鍛鍊的層次。艾格談到自行車騎士如何運用瑜伽時說：「這些體位法能鍛鍊『ekagrata』（專注力），也就是心靈專注在單一點上的能力。」

　　「訓練心靈力量時，可以用兩種方法引導能量：一種為單點集中法，另一種為俯視法。後者可以比喻為直升機，從空中俯瞰路面，知道哪些車道塞車、哪些車道較順暢。在主車團中騎就要用鳥瞰法，因為必須處理許多訊息，而且要眼觀四面、耳聽八方，偵查身邊的洶湧車流和攻擊。另一方面，單點集中法則可以比喻為直升機上的燈束，僅聚焦於單一點上。騎士以極高速度飆下坡時，或比賽最後階段火力全開要追過對手時，就需要運用單點集中法。如果把俯視法比喻為泛光燈，那麼單點集中法（即瑜伽中的『ekagrata』）就是外科醫師用的雷射刀。鳥瞰法關注周圍，單點集中法則專注在一點。」

　　了解瑜伽的概念之後，準備好感受「氣」了嗎？以下是艾格針對自行車騎士設計的瑜伽練習。

自行車騎士的30分鐘瑜伽練習

　　以下提供30分鐘「體位法」練習（意思是「維持穩定姿勢，同時有意

識地呼吸」），包含10個傳統卻具挑戰性的瑜伽動作，請用心做，中間休息一下就好。艾格指出，這些練習可以在賽季中的復元期做，而平常則做更多次。整套練習由一般的熱身動作開始，然後加入重要的核心動作，再轉為特定為騎士設計的動作。

重要的原則：
- 請赤腳在無風、乾淨、溫暖且不受干擾的空間進行。
- 做前或做後喝水，中間不要喝。
- 每次練習至少間隔3天，讓身體休息。
- 每個姿勢至少維持45秒，最多90秒，除非另外注明。
- 全程用鼻子做有意識的深呼吸（瑜伽稱為勝利式呼吸）。艾格說：「沒有呼吸就沒有瑜伽。用呼吸去引導體位，分心時，以深呼吸將心緒拉回。」

▌步驟1・暖身動作

艾格表示，這一連串不間斷的動作會讓體內產生熱能，增進結締組織的彈性，有效排除細胞內的毒素，加強專注力；另外，也可以讓騎車姿勢更有力。

1.下犬式

這項基本的瑜伽動作看起來像個倒 V 字型。站立，彎下腰，雙手充分延伸，平放在地面上，然後雙腳往後移動約90公分。臀部抬高，大腿保持穩固讓脊椎拉長，感覺像是要把膝蓋拉到大腿上，腳趾抬高，腳後跟向下壓。

這個姿勢可以放鬆肩膀，拉長脊椎，伸展跟腱、膕旁肌及手臂肌肉，此外還能增加腦幹內的氧氣與養分。

維持下犬式做3

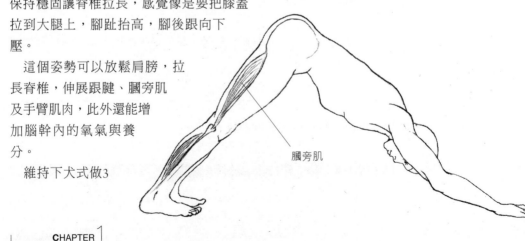

膕旁肌

次深呼吸，吸氣，進入下一個動作。

2.棒式

簡單來說，這項動作是「較高」的伏地挺身。雙臂打直，雙手平放，用腳趾支撐身體，背部與腿部呈一直線。從下犬式變換過來時，只需將臀部放低，頭和肩膀往前移動，雙腳往後移動即可。

棒式可以增強腹部及肩膀的力量。

維持這個姿勢，吐氣，身體降低，進入下一個動作。

3.平板式

這項動作是「較低」的伏地挺身，可以鍛鍊腹部及手臂。將雙手手肘固定在肋骨兩側。

撐住，吸氣，進入下一個動作。

4.上犬式

小腿及腳背放低，貼在地上，頭及軀幹往上拉直。維持這個姿勢，吐氣，雙手向後推，進入下一個動作。

上犬式

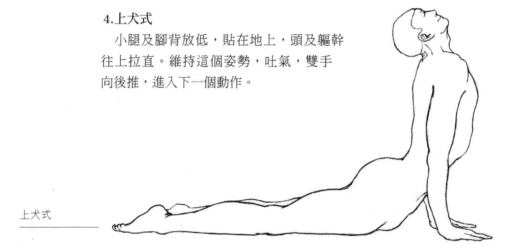

5. 平板式

維持這個姿勢，吸氣，往上推至棒式；撐住，吐氣，回到下犬式。

重複這5個動作5次，休息30秒，進入核心動作。

6.船式／半船式超級組合

（反覆做2-3次）

以下兩個動作可以鍛鍊自
行車騎士的上腹部及下腹部肌
肉、腸胃、核心力量與平衡感、
專注力，並發展上文提及的「內在流
動」，以增強力量。

不過艾格也提醒讀者：「這些動作是殺手級
的腹部運動，鍛鍊了之後，連健身房裡的腹部訓練機
都難不倒你。只要量力而為，很快就能感受到變化。」

半船式

‧半船式

呈坐姿，雙腿向前伸直，雙手舉起，手臂與地板平行，手掌打開，手
指向前伸直，脊椎向上延伸。吐氣，上半身直直向後傾，同時將雙腿抬
起，直到腳趾與眼睛同高。張開腳趾，腳背往前伸展，強化內足弓，再
將蹠骨朝空中用力推蹬出去。用薦骨（尾椎骨）保持平衡，這時會感覺
腹部在用力。

做幾個呼吸，進入下一個動作。

‧船式

吸氣，將雙腿抬得更高，上半身更挺起，讓心臟盡量靠近膝蓋，身體
此時呈V字型，仍然用薦骨保持平衡。持續抬高雙腳，甚至高過頭頂，
背部盡量往前，肚臍盡量貼近大腿，但背部不要拱起。

吐氣，再回到半船式。反覆做這兩項動作30-90秒，即為一組超級組合
動作。

步驟3‧專為自行車騎士設計的動作

以下每個姿勢需維持60-90秒，並用鼻子做深呼吸，之後才能進入下一

個動作。這些動作主要在加強騎士的動力鏈肌肉組織，釋放緊繃並強化因騎車姿勢不平衡而變得無力的肌肉組織。

7.幻椅式

艾格說：「在各類型自行車騎士中，我見過最糟的生理缺陷包含圓背、軀幹穩定度不足、聳肩、膝蓋與腳無法在正確位置上等。這個瑜伽動作可以解決這些問題。」

呈站姿，雙腳打開與踩踏板時同寬，膝蓋彎曲，直到大腿與地面呈平行，腳跟不可離地。腳趾向前，與膝蓋呈一直線，雙臂高舉過頭，直到心臟後方的背部位置有內凹的感覺，注意手肘不可彎曲。艾格說：「你的手臂就是你的戰士之劍！一定要確認劍身夠強且夠長！」接著頭向後仰，眼睛仍向前看，用鼻子呼吸，維持60-90秒。

注意：動作時如果腳跟無法著地，是因為騎車造成小腿肌及膕旁肌的結締組織收縮變短。若是如此，請將雙腳的距離拉大，直到腳跟能夠著地為止。持續鍛鍊可以解決這個問題。

8.英雄坐姿

艾格說：「自行車騎士來上我的瑜伽課時，他們的髖關節屈肌、腳背、腳踝及膝蓋都非常僵硬疲乏。我想幫他們解決這些問題，英雄坐姿的優點是可以改善騎士僵硬、脆弱、疲乏的部位，讓這些部位變得有力、柔軟、充滿活力。我稱英雄坐姿為『入門動作』，因為它能夠讓你更容易做出其他瑜伽姿勢。」

雙膝併攏呈跪姿，雙腳打開，臀部坐在兩腳跟之間，腳底向後，腳趾也朝向後方（對你而言如果太困難，可以改坐在腳跟上，或坐在腳底板，或將腳板交叉放在臀部下方），保持背部挺直。

手掌放鬆放在膝蓋上，輕輕把氣提到心臟中心點的位置，凝視前方。深呼吸，屏住，換氣時間依個人狀況而定。完成後可以再做一遍，或是進入下一個動作。

9.單腿肩立式（單腿全體式）

騎車的動作變化不大，會造成廢物累積及結締組織縮短，這個動作可以矯正這些問題。「這個動作可以促進淋巴循環，有效排除細胞內的毒

素，全部的脊椎及下半身都會動到。此外，這動作也有助於控制心律、紓解緊張、改善甲狀腺及副甲狀腺的功能，也就是增強自行車騎士的耐力。」艾格說。

躺在地上，雙臂放在身體兩側，兩膝蓋彎曲，將腳跟收至臀部下方，腳尖踮起，同時往上抬起身體及雙腿，呈肩立狀態（頭及肩膀不動）。膝蓋仍然保持彎曲，迅速將手掌移至下背部，用手肘支撐，然後雙手朝腋窩移動，大拇指放在肋骨兩側，用手指將後方肋骨朝脊椎的方向推，現在你的背看起來應和大腿一樣直。

吐氣，雙腿及身體筆直朝上，用手出力推後背，令胸骨朝下巴移動，臉部放鬆，專心把身體穩住。（「當你把『內在能量流動』的力量發展出來後，可以試著將手由下背部移到頭頂上方，」艾格說：「你在做這項動作時，很快就可以了解該式為何名為全體式，因為僅僅做這個動作就需要很大的力量。」）

維持60-90秒，吐氣，將右腿呈弧形放下，直到所有腳趾完全碰到地面，雙腿保持完全伸展。抓住左腳腳跟，把左腳跟右腳的距離拉大，以確保左腿的高度及長度延展到最大。吐氣，把右腿抬回。同樣的動作換左腿進行。

雙腿都做過後，慢慢把膝蓋往前額彎，然後伸展雙腿，直到腳趾碰到地面。吐氣，雙手由下背部移開，分別抓住雙腳的大拇趾，慢慢將雙腿伸直，接著將脊椎上段、中段、下段往下放到地面上，過程中保持雙腿貼近身體。吐氣，雙手抱住膝蓋朝胸部壓，呼吸，放鬆，雙腿伸回最初的仰臥姿勢。

▌步驟4‧結尾動作

10.攤屍式

「學習如何讓身體全然放鬆，無疑是優秀運動員最應具備的能力，」艾格說：「覺得極為痛苦，想放棄時，你要做的，正是學會如何在精神上把這種感覺『放掉』。最後這個放鬆姿勢，可以同時放鬆身體及心理，也是唯一能讓我們更健康、更容易復元，並提升自我知覺的方式。」

臉部朝上仰臥，雙腿完全伸直，稍微打開與臀部及肩膀同寬。腳跟朝

內、腳趾倒向外側，像一本打開的書。掌心朝上，伸展雙臂，手指向外延伸，手臂與身體呈45°。

吸氣，抬起下巴朝胸部方向壓。「對這具在過去幾分鐘裡如此配合你的身體，再看最後一眼，感謝它，然後閉上雙眼，輕輕把頭放下來，讓內心迎接平靜。Namasté。」

（艾格表示：「最後的Namasté是印度文的招呼用語，意思是：我心中有個神聖的至上意識，能夠辨認並敬重你心裡那同一個神聖的至上意識。當你我透過這個至上意識溝通時，我們已合而為一。」）

實例：邁向光榮之路

　　若沒有夢想，訓練就少了動力。以下是三個中年車手勇於作夢，以及如何以驚人方式實現夢想的故事。

卡爾麥克計畫……
……讓45歲的車手一戰成名

　　克里斯‧卡爾麥克因為擔任蘭斯‧阿姆斯壯的教練而廣為人知，不過他的訓練計畫還有另一個絕佳招牌里奇‧麥肯。麥肯今年45歲，是3個孩子的爸。他在一年之內瘦了13公斤，從原本不參賽晉級到第3級（中文版注：在此指分為5級的自行車賽，第5及第4級分別是男性及女性的新手級別，車手需累積資格才能晉級）車手，從自行車賽觀眾一躍成為選手。

　　只要讀過本章，大概就可以了解卡爾麥克的訓練計畫。他結合了周期訓練法中的基礎訓練及建立／預備訓練，另外再搭配快節奏的訓練。這套計畫因阿姆斯壯而聲名大噪。麥肯說：「卡爾麥克注重心肺功能，先鍛鍊心臟，提升攝氧能力。此外，快節奏訓練一開始很困難，但可以減輕腿部壓力。再來，卡爾麥克會慢慢建立你的體能，讓身體學會如何復元。我覺得對有老化現象的運動員相當有效。」

　　卡爾麥克的訓練計畫一開始很像其他計畫，都是讓運動員先了解自己的程度，然後訂定目標。麥肯在高中及大學時代都是田徑選手，後來在壘球比賽中傷到膝蓋，沒運動之後就發胖了。後來麥肯愛上自行車，3年半之後，擁有一輛5,000美金的公路車。他會跟老婆一起騎協力車旅行，而且可以在5個小時半內完成百哩騎行。之

後麥肯得知2003年全國大師賽有他想參加的賽程，就下定決心告訴自己：「我辦得到，只要找到教練就行了。」

2003年8月，93公斤的麥肯進入卡爾麥克的辦公室，他首先提出自己的目標：減掉9公斤、5小時內完成百哩賽、爬上阿爾卑斯山的阿普杜耶峰，還有從路易斯維爾騎到密西根州的北部半島。設定目標之後，麥肯開始展開訓練。首先，為了測出騎車時的輸出功率，麥肯接受一連串3.2-4.8公里的騎乘測試，每場間隔10分鐘。他說：「太痛苦了，結束之後我簡直不成人形。」麥肯也接受了乳酸閾值、最大心跳率（結果為174）及體脂肪測試。另外，他做了自行車調整測試，發現騎車時坐得太後面，於是聽取建議，換了較長的龍頭，好把更多重心移往前輪。

接下來，營養師提供麥肯一套飲食計畫，教練凱特‧葛契克則替他安排訓練計畫。麥肯參加的是進階級課程，每個月4小時150美金。麥肯認為：「真的超便宜的。」教練每個月會先幫他設計一套訓練計畫，並配合他的情況（比如他4月要出差）做調整。同樣的，如果麥肯想要跑步、游泳、做重量訓練、瑜伽或皮拉提斯，教練也都可以安排。

麥肯說：「一開始因為調整了騎車姿勢，我在控車上有很明顯的進步，轉彎立刻就轉得更順。不過他們給我的訓練計畫太簡單了，我有點喪氣。教練每次只讓我騎90分鐘，心跳率只介於135-142之間，分量及強度是我自己騎車時的一半。另外，我騎車轉速是每分鐘95轉，不過平常都是85轉。」

「我會下載騎車的相關紀錄，發e-mail給教練。然後她會回信或直接教訓我一頓，她會說，你現在是在訓練，不是比賽！」

「過了幾個月，我發現自己瘦了4公斤，變得更強壯。真是驚

人！不過，那時教練沒有讓我騎更快，反而要我休息，不要騎太久，要我放慢速度，但踩快一點，像女生一樣。」

「過了一陣子，我又做了測試，結果滿糟的。我當時很生氣，但教練只是笑笑說，你以為呢？我們都還沒開始真正訓練呢！」

到了冬天，正式的訓練才開始。兩個月後，麥肯的測試成績大幅進步。到了2月，他首度嘗試第5級比賽；到了3月，他已贏了兩場比賽。參加大師賽之後，麥肯才了解，最強的選手不一定會勝出，團隊的策略才是關鍵。到了7月，麥肯參加訓練已滿一年，他開始在山坡上衝刺，而且每個禮拜騎9-12小時。後來他又參加了40公里的計時賽，時速超過41公里，最大輸出功率1,200瓦，為一年前的兩倍。

麥肯說：「我現在78公斤，正朝76公斤邁進，這是我大學以來最輕的時候。老婆看到我的轉變也大受鼓勵，現在她每星期跳3-4次有氧舞蹈，也準備參加鐵人三項賽。因為訓練，我晚上已經不跑酒吧，大家也都知道我不吃宵夜。現在我都很早起床。而且我的腿毛都刮掉了，光溜溜的。」

他又說：「我獲得重生。我曾經是運動高手，也一直希望能回復以前的體能。現在呢，我是第3級選手，而且在第1級與第2級的比賽裡表現得很好，我找回了以前的自己。」

「2004年在猶他州帕克市舉行的全國賽中，我看到很多7、80歲的選手參賽。我想，我一定也會活到老騎到老。」

每個月從0到5000公里……

……而且，從60歲開始，越活越年輕

丹‧克恩每天早上4點起床，上班前先騎個160公里。他說：「我整個月都覺得筋疲力盡，但這是值得的。」他一個月騎了將近5千公里，讓他贏得戴維斯自行車俱樂部的3月瘋狂自行車賽。「休息了幾個禮拜後，我很驚訝自己好像充飽了電，59歲了還能精力充沛，從沒這麼活力十足！」

克恩笑了笑，覺得自己快60歲還能達到體能巔峰，實在相當神奇，尤其他之前的體能一直不佳。在50歲之前，克恩從沒做過有氧運動。他在大學時期曾衝浪，30歲時偶爾會去滑雪。到了50歲，他擔心腿部肌力退化才開始騎自行車。慢慢的，克恩開始參加兩百哩賽，還參加知名的火爐溪508哩賽。後來為了鍛鍊腿部，他開始練習跆拳道，而且每星期做兩次重量訓練——一次為次數少／重量大，另一次為次數多／重量小。他特別著重蹲舉及槓鈴硬舉，但沒有特別鍛鍊上半身。因為這個疏忽，他後來參加火爐溪508哩賽時，脖子就受傷了。

當時他騎了611公里（有生以來騎過最長的距離），完成賽程的3/4，在61位選手中排名第4，勝利在望。可是他萬萬沒有想到，脖子竟然會出問題。

他說：「比賽只剩下最後160公里，我的脖子已經像布娃娃一樣抬不起來，根本看不到前方。」其實這種情形相當典型，最早發生在參加美國橫跨賽的選手麥克‧雪默身上，他靠在三鐵休息把上騎，脖子肌肉因過度伸展而受傷。

克恩的團隊想盡辦法幫助他完成比賽，可是都徒勞無功。他們先是把睡墊裁成10公分寬的長條，圍成頸部支架套在克恩的脖子上，可是克恩說：「我沒辦法呼吸，主動脈被壓到，血液流不到頭部。」接著，克恩的隊友在克恩安全帽後方綁上繩索，穿過他手臂下方的背帶，繞過他的胸部來固定脖子。「可是我覺得很不安全，

脖子後方的脊椎好像一直被拉扯，覺得會受傷。」騎了675公里後，克恩的腿部還是很有力，但他沒辦法完成比賽。

不過黑暗之中總有一絲光明。克恩大喊：「我雖然棄賽了，但騎得超開心！所以我對明年相當樂觀，之後會在訓練中加上摔角選手常做的頸部訓練，將車把調高一兩吋。下次我的狀態一定會更好。」

「年紀越大，還有可能不斷進步嗎？當然！我就是個例子。我的身體比20年前還要年輕！」克恩說。

▌自行車女王
溫蒂・史金於24小時內完成50年的夢想

「別被年齡給絆住！」60歲的溫蒂・史金很自信地說，因為她自己就是最佳示範。說話溫柔有禮的史金是幼稚園老師，留著一頭白髮，看起來就像退休協會海報上的銀髮族。不過，她同時也是兩屆世界登山車賽冠軍。

史金天不怕地不怕，不怕年過40才開始參加自行車賽，不怕24小時連續騎車，甚至不怕騎車從龍捲風旁擦過。2002年9月，史金在英屬哥倫比亞銀星渡假村獲得24小時腎上腺素自行車賽45歲分齡組冠軍。她完成了265公里、爬升3,352公尺的比賽；在全國越野車協會小她30歲的男性選手都卻步的時候，她仍堅持到底。

那天夜裡，加拿大洛磯山脈又溼又冷。快天亮時天氣變得更糟，來自北極的風暴由北方帶來強風，賽程中海拔2,133公尺的頂峰雨雪夾雜，原本就已嚴寒的氣溫又驟降7度。暴風雨席捲比賽營區，選手帳棚有一半以上被吹得亂七八糟。幾百名驚慌失措的選手趕緊撤離，躲到汽車、房子裡，裹著棉被把暖氣開到最強。成績亮眼的兩

屆衛冕冠軍克里斯‧伊多脫隊了；越野車賽超級明星提克‧瓦瑞茲也放棄比賽，舒服地泡澡取暖，然後呼呼大睡，隔天沒有及時起床完成比賽。沒有人回頭抵抗暴風雨，除了年紀最大的史金。

她身穿過膝車褲、5層羊毛衣及防寒衣，以及擋風外套，在風雨中只停下10分鐘，喝了杯熱可可就繼續上路。正因如此，最後史金才有辦法比賓州51歲的戴比‧許茲快24分鐘抵達終點。

史金說：「我太想拿到世界冠軍了！想說反正就騎，直到騎不動或被風吹走。」

對夢想了50年的人來說，這樣的決定似乎一點也不奇怪。

結束帶來新的開始

「我從小就夢想成為奧運游泳選手。」史金說，但這樣的夢想在美國1940及50年代不太可能實現。當時一般女生根本不太運動，學校的體育課時甚至還規定女生打籃球不可以超過半場。市立游泳池沒有女子游泳隊，而且當地高中連游泳池也沒有。史金十幾歲時教鄰居小朋友游泳，常在家裡後院的游泳池一趟又一趟練習，想著每99趟就是1.6公里，同時夢想著未來能做些什麼。

直到好幾十年之後，史金離了婚，才重拾對運動的熱情。她是職校的老師，以前常常跟先生一起揹著背包到處旅行或登山。1986年，為了紓解婚姻失敗的挫折，她開始跑步，沒多久就成為比賽的常勝軍。同時她覺得自己應該開始騎登山車。

史金說：「我兩個兒子都處於青春期，我必須找到一些事跟他們一起做。幾年前我跟前夫買了登山車，但是很少騎，所以當時我想，不如就騎車吧。」

騎車的決定徹底改變了史金一家。她跟兩個兒子每年夏天都花3個星期騎登山車在猶他州及科羅拉多州露營，感情越來越好。史金說：「1980年代沒有人像我們這樣，我父母都覺得我們瘋了，但騎車讓我跟兒子更親近，改變了我們的生活。」不久之後，他們參加了越野賽，還買了公路車玩鐵人三項。其中一個兒子成為專職的自行車選手，最後兩個兒子合開了自行車店。」

爬坡女王

1996年，史金到科羅拉多州參加萊德維爾百哩自行車賽，兩年後在12小時的時限內完成這項高難度的百哩登山賽，在完成比賽的女性選手中，她是年紀最大的。不久之後，她發現有24小時的比賽，便開始找中年朋友組隊參加團體賽。

1998年，首屆24小時腎上腺素自行車賽在赫耳奇溪國家公園舉行，距離她居住的愛德懷只有幾公里。「女性選手共三人，我想說這是我的大好機會。」史金說。結果她拿下第二，輸給四十多歲的選手，但贏了十幾歲的女生。「那個小女生好難過，覺得自己被老太婆打敗了。」

不過2001年史金在訓練發生意外，肋骨斷裂、胰臟挫傷。她說：「塞翁失馬焉知非福。我跟蘭斯‧阿姆斯壯一樣，瘦了快7公斤，之後可以騎得更快。」快到讓她想起小時候想拿世界冠軍的夢想。

要實現這個夢想，需要決心與強健的身體。2002年，史金遇到24小時腎上腺素自行車賽主辦人史都華‧朵蘭，她告訴他說，她沒有理由大老遠跑去參加比賽，除非她有奪冠的機會。因為24小時自行車賽盛行後，有許多職業選手靠參加比賽拿冠軍賺錢。朵蘭原本就打算要以年齡來分組，只要參賽者夠多。當年首次開始分組，個人

賽的人數突然倍增，到了2004年就達到186人，世界各地都有選手前來參加，包含奧地利、澳洲、紐西蘭、英國以及愛德懷的眾多好手。史金再度投入比賽，結果可想而知：她獲得60歲分齡組冠軍。

史金的祕訣：向老太太學騎車

史金說：「我不是運動狂，不過也不會一直坐著不動。」以下就是這位世界冠軍提供的訓練及比賽策略，教你如何在24小時比賽中勇奪冠軍。

長時間的騎行訓練。史金通常會在她家附近騎一條耗時5小時、長51公里、爬升1,828公尺的山路。「有時也會覺得無聊，畢竟我已經騎過50次以上。不過這條路線真不錯，訓練效果很好。」

別過度訓練。「如果我上樓梯時腿會痠、脾氣不好，或早上起不來時，就表示接下來幾天我應該要放鬆。」史金說。她通常每個星期騎車3-4天，其他時間有1-2天會去健行或游泳，作為騎行之間的復元期。

做重量訓練。「還沒做重訓以前，騎車經過崎嶇的山路時，我的上半身及手臂很容易疲累。」

不要大吃大喝。「年紀越大，體重越會成為負擔，而且會改變體質。老人家攝取的熱量要少一點，自從我改變飲食習慣，早餐吃燕麥片，另外兩餐吃一點紅肉及兩份沙拉之後，騎車就變快了。」

新手：試試女性專屬的比賽。「很多女性在車賽中會被那些粗魯剽悍的男性選手嚇到。這些人經過妳身邊時會故意大吼大叫，或把妳擠開。」史金說。她鼓勵朋友參加每年6月初在大熊湖舉辦的12小時接力賽，欲知比賽詳情，請參見www.teambigbear.com網站。

人物專題 **蓋瑞·費雪**

GARY FISHER

沒人能像蓋瑞·費雪那麼全面地體現登山車的運動及文化,他是製造商、運動員、推廣者,也是車壇先驅。費雪與早期夥伴查理·凱利首創全球獨一無二的登山車事業,還發明了「登山車」一詞,為兩人贏得「登山車之父」的地位。他運用自己的創意,加上對市場的敏銳嗅覺,創新使用單槍前叉,及加大尺寸的**車頭組**、**避震前叉**,和長上管、短龍頭、73公分的加大輪胎。費雪曾是頂尖的**公路賽選手**、越野公路車手以及登山車手。隨著年紀增加,費雪更發揮潛力,除了拿下越野大師賽冠軍、參與雙人登山車比賽,還挑戰高難度的賽事,如全長649公里、費時8天的環阿爾卑斯山挑戰賽等。1988年,他成為首批進入登山車名人堂的選手,《戶外》雜誌更將他名列1980年代最有影響力的戶外運動員。他生意失敗後,自行車工業巨擘Trek買下費雪的商標,於是「Gary Fisher」一躍成為主流品牌。十幾年來,費雪的工作羨煞旁人,他參加世界各地的自行車盛事,擔任兒童旅行協會等組織的董事,發揮影響力。(兒童旅行協會的宗旨是帶領市區貧童體驗登山騎乘。)費雪常常一邊騎車,一邊思考如何推廣Gary Fisher。他也一直保持絕佳體態與源源不絕的創意。2004年3月10日,費雪接受本書作者專訪時表示,他覺得自己比實際年齡還要年輕數十歲。強健的體魄總是派得上用場,因為2004年,53歲的費雪又當上了爸爸。

身為登山車教父

很多人都說自己挪不出時間騎車,我倒覺得是大家讓自己無法騎車。

自行車的好處不僅是運動或健身。前一陣子，我和女友共度了一段快樂的時光，到處騎**休閒自行車**。我們會騎車去買東西，然後總是想辦法找出最有趣的路線。

有時候為了要走某條路，我們還會扛著自行車走樓梯。只是要到附近的雜貨店買個東西，結果卻常騎到沒去過的地方，走一些蜿蜒崎嶇，人煙罕至的路線。

我很享受探索的感覺，而自行車正是最佳工具，帶我到達公路到不了的地方。除了不用找停車位很方便以外，我也喜歡自行車帶來的立即滿足。到一個新地方，享受當下，再找一條折返的路線。我跟同伴可以有更多時間相處，樂趣無窮。諸如此類，你呢，你喜歡你現在做的事嗎，此時，此地？

我12歲的時候開始接觸公路賽，幾年之後開始參加越野公路賽。當時我會接觸自行車，是因為認識了幾個在自行車店打工、比我大幾歲的朋友。以那個年紀來說，我個子很小，身高是全校倒數，連44公斤都不到。高中一年級，全校只有一個同學比我矮。不過從我第一次跳上自行車開始，那些大哥大姊就擺脫不了我了。我一直跟在他們後面，直到他們說：「好吧，你來吧。算你一份。」

你要知道，當年的社會跟現在非常不一樣。全美國只有大概一千名職業車手，北加州大約有五十幾個。每次只要看到有人騎自行車，我都會趨前攀談，請問你是誰？從哪裡來？我可以跟你一起騎嗎？可見那時騎自行車的人有多麼少！

就這樣，我們物以類聚，而且與眾不同。七年級的時候，有女同學看到我騎車，對我說：「你這個怪咖！」

對我而言，這個批評打擊很大。剛開始騎車的前半年，我總是不

斷聽到閒言閒語：「你看！這個怪咖，穿著小女生的襪子，黑羊毛短褲，還有奇怪的上衣。」

我覺得這樣被罵很不公平。我們會這樣穿是有道理的。不過幸好我也沒有太在意。我有自己的步調，自己的世界。我的自行車同儕也接受這樣的我。

現在的青少年已能接受那樣的裝扮，在某種程度上還稱得上喜歡，這真是諷刺。連我的兒子也接受了。他現在16歲。不過幾年前他會說：「老爸，不要再穿萊卡了啦。」

登山車及登山車新形象

剛開始我沒想到登山車會這麼流行，我以為這項運動很辛苦，只適合運動員跟少數熱愛此道的硬漢。後來我想起了巴伯・布洛斯。他是本地消防員，心血管方面有些問題，比我年長，大概四十幾歲。1975年左右，我幫他組了一輛破自行車，用很多現有的零件拼拼湊湊而成，是登山車的前身。我心想，應該又是一輛最終流落到車庫，或頂多在社區騎騎的自行車吧。

我大錯特錯。

我們跟巴伯一起出去騎車，他使盡吃奶的力氣騎上坡，然後眼睛變得炯炯有神，整個人都煥然一新了。自行車改變了他。我也嚇了一跳，沒想到他會那麼愛騎車。於是，一切就這麼發生了。

在那個當下，我知道登山車絕對會大受歡迎。大家一定會吃這一套。果不其然，許多人接觸了登山車之後都說：「太神奇了！我要一直騎下去。」

愛上這種感覺之後，你就會為了騎車而努力健身。後來巴伯並沒有把自行車丟進車庫，他把車子停在外面，而且常常騎。

如果受傷復健時，醫生開的處方箋是騎自行車，而保險公司還願意提供補助，你覺得如何？當然再好也不過！醫生常開一些愚蠢的處方，有沒有效還不知道。不過我深知騎車對身體絕對有益。我還沒聽過有人騎了車之後沒有任何改善的。

1970年代末期，我在Rodale出版社接了一些工作，幫《自行車》雜誌寫評論。1979年，我搬到賓州，當時都騎車往返辦公室跟六個街口外的雜誌總部。同事對我的行徑都有點不以為然，他們問我：「你就不能租輛車嗎？」這種反應聽起來好像很誇張，你可能覺得難以置信，不過事實就是如此。

才短短20年，一切都不一樣了。幾年前，我們參加舊金山自行車信差大賽，那活動真是再酷也不過。所以我又參加了**單車臨界量**活動，禮拜五晚上跟一大群人騎車穿過百老匯隧道，一共有3000人共襄盛舉。我在想，自行車已經鹹魚大翻身了。

▌我老了

我今年已經53歲，但覺得自己像二十幾歲的小夥子。

因為我還是可以跟以前一樣跳上自行車做我想做的事。我已經沒那麼強壯，但差別只有速度，我還是很敏捷，還是可以站著騎車爬坡。光是能這麼做就已經很棒了，因為我曾經歷一段無能為力的時光——2003年夏天我摔斷了手腕，待在家裡整整三個月。

這場意外發生在我家數里之外的地方，我自己一個人騎車，因為太過志得意滿，就出了意外。

　　那天我剛剛從山上騎下來。那天早上我得知國際自行車總會（UCI－Union Cyclist International，世界單車活動的主管單位）正要修改所謂的29法案（2001年費雪引進一款登山車，使用較大較快速的700C車輪及29吋輪胎，並展開遊說，想使其成為合法的比賽用車）。那年6月13日，我到瑞士日內瓦UCI總部出席登山車委員會，呈報我的提案，希望通過新法。一切都進展得十分順利，協會處理事情的態度真誠，邏輯也相當清楚，讓我印象深刻。

　　不過早在半年之前，我就已經先去了一趟日內瓦。我深諳露臉有多重要。我請教UCI何時討論這個議題較恰當，之後就閉嘴，沒煩他們。我知道該怎麼處理這些事，這也是年歲老大的好處之一，因為犯過很多錯，閱歷也很豐富了。當時我知道如果我要影響這件事，就必須登門造訪，親自露臉。

　　當時我不確定事情會如何發展，朋友不斷告誡：「喔！你沒辦法應付UCI那些人。他們不會理你的。」可是事情證明並非如此。7月5日早上我收到email，得知UCI同意修改比賽車款的法規。

　　所以我才會如此自滿，獨自騎到塔瑪帕斯山攻頂，感覺好極了。整整一週前，我才剛去過美國科羅拉多州Crested Butte山參加登山車名人堂的盛大派對，慶祝博物館重新開幕。那一整個禮拜我都在騎車。在兩、三千公尺高的地方跟一群單車好手比武切磋，感覺實在太美妙了。那次騎車我沒有跌倒、毫髮無傷。回家之後，我騎去塔瑪帕斯山頂。下坡時，愈騎愈放鬆，愈騎愈快，愈快，愈放鬆，就這樣劃破一切向前衝。反正我對那裡的地形已經瞭若指掌。接近山腳時，我騎到最高速，時速大概有56公里，前輪騎進一道凹痕，只是很小的凹痕，然後前輪就失控了，車把也不聽使喚。我在56公里的時速中跌下車子，一邊說：「我⋯⋯太蠢了！」

翻滾了幾圈後，我看著右手，大喊天哪。我的手已經是Z字型。

還好接下來發生的還算好事。我索性躺在路上，一位自行車手經過，她是塔瑪帕斯山的常客。她下山去找麥特——我們的巡山員兼自行車同好。麥特問我：「蓋瑞，要怎麼辦？」「幫我冰敷吧，然後叫救護車載我到停車場。」於是救護車來了，而且駕駛就是漢倫娜‧多姆，以前一起參加公路賽的夥伴。

年紀大了就是這樣，到處都有認識的人。漢倫娜問我：「蓋瑞，你對嗎啡會過敏嗎？」到達醫院之後醫護人員說：「別擔心，我們認識您，網路上已有您所有醫療保險的資料了，沒問題的。」

我從沒受過那麼嚴重的傷，不過我不會因此卻步。因為雖然要凡事謹慎，不過勇於冒險才能永保青春。有人跟我說：「你騎得好快！」可是我也非常謹慎小心。像我曾經兩度參加環阿爾卑斯山挑戰賽，不僅順利也安全抵達了終點。

我有自知之明。我騎得很快，但一定都在自己的能力範圍之內。

我會這麼謹慎，也是因為隨著年紀增長，痊癒及復元的速度都慢下來了。我受傷時沒有打石膏，醫生在我手骨中插入兩根長螺釘，然後用一種像機器戰警的裝置在兩頭固定住。如果我是個年輕小夥子，骨頭大概五週半或六週就長回來了，可是我花了八週。

我發現了種種老化的跡象。像是沒辦法迅速復元、疲倦感拖得較久、肌肉也長得較慢。整體而言，我沒有多餘的體力。拿心跳來說，目前我的最大心跳率是每分鐘177下，以前卻可以到200下。你看年輕跟現在差了多少。另外我復元的時間也變長了，以超過160公里的比賽來說，以前我只需休息兩天，不過現在要花上五天。

不過，年紀大了其實也有好處。只要我好好休息，騎很難的路線就可以騎得很穩定。而且我認為以目前的健康狀態，我騎得比二十來歲時還要好，因為我更知道怎麼準備、途中如何補充營養還有如何配速。跟以前比起來，我是個更稱職的自我教練。

我現在還是可以一開始就衝刺，不過一定會先做好暖身。環阿爾卑斯山的時候，我們根本沒有充足的時間暖身，就這麼騎了。剛開始一段時間感覺身體好冷，很難進入狀況，現在看來，那時實在太瘋狂了。

就某方面來說，年紀越大其實騎車越輕鬆，對我來說則是年紀越大，越容易獲勝。

我年輕的時候是優秀的自行車選手，參加了10年的第一級自行車賽，是北加州前10強，大概全國前100強。到了四十幾歲，我的年齡反而變成助力，因為很少有人可以騎那麼久，那麼認真，而且沒有受傷，所以競爭對手自然變少了。

▎面對新挑戰

騎登山車不容易，大家往往因為害怕受傷而不願嘗試。當然，它的確有風險，但這就是我所謂的年輕朝氣，一種不斷進取的精神。

給自己一點機會去挑戰實力略勝一籌、甚至遙遙領先的人，好好觀摩別人的訣竅，保持強烈的企圖心，期許自己更上一層樓。有些事情就是要夠熟練才能享受其中的樂趣，而登山車正是其中之一。你也要能掌握自己的車子，不論是輪胎品牌或坐墊位置等等，越熟悉越好。如果一天到晚更換配備，會難以掌握。當然技巧也很重要，必須大量練習，把技巧收入記憶中，讓身體產生自然反應。要進步很簡單：找出、搞懂自己的弱點，然後針對弱點做一些訓練。

舉例來說，我手腕受傷那陣子開始練習游泳。那實在是我所做過最難的事了。我的雙腿出乎意料地沒用，所以我得不斷踢浮板，一直重複練習，就像是騎車時如果有某個技巧做不好，就要反覆演練一樣。當然也不要操之過急，或是過度執著，只要多給自己機會就行了。如此一來，你就可以進步了。我自己就是這樣。萬事起頭難，但這就是學習的過程。只要練習就會成功。

　　至於功成名就，其實不在我的計畫中。很多時候都是因為運氣好，就像1993年公司出問題，Trek卻買下我的品牌，讓它重生。我從來不預設太遠的未來，因為我覺得願景往往帶來失望。然而，我無法想像自己有不再活動筋骨的一天。我的人生哲學一向都是：「不用就沒用。」再回到游泳，我4、5歲時學過游泳，但隨著身體成長、改變，就忘記怎麼游了。身體會適應你的生活型態，如果你忽略了不去用其中一部分，就會喪失某種能力。像我，就沒辦法好好換氣，適當地擺動身體，協調四肢。所以看吧，不用就沒用。

　　不斷嘗試挑戰新事物很重要。多年來我都只騎自行車，偶爾做一點瑜伽，所以有機會嘗試不同的運動，對我來說是很好的經驗。然而對我而言，自行車還是一切的基礎，我想不到有什麼運動可以激發出如此驚人的體力，而且騎車又能振奮精神。有人或許覺得騎車是一種折磨，我也不否認有時的確如此。但騎車可以使我們的身體復元，並且運作得更好，它就是這麼特別。

　　這10年來我在推廣自行車運動上越來越活躍。我很幸運，只需出席一些場合即可幫助他人，就這麼簡單，真是難以置信。

▎建議：多騎車、享受美食、常保年輕的心境

　　我年輕時讀過《CONI Blue Book》，是義大利出版的自行車手冊，所有自行車手都將之奉為聖經，至今我仍覺得受用無窮。其中某個

章節提到騎車要騎出快樂騎出朝氣，此外還要有氣勢，就像自行車手應該要配飛快的車子，而非慢吞吞的老爺車，就是為了那車子所帶來的感覺。車手應該在訓練中體驗朝氣蓬勃的感覺。其實這就是叫人不要過度訓練。年紀越來越大了，就要找到好的平衡。每天騎車，偶爾騎久騎長一點，無論如何，要讓騎車充滿樂趣。

我很幸運，因為我的工作很特別。無論我在比賽中表現如何，贊助商都不會炒我魷魚。對我而言，騎車就是前進、微笑、終點，不用太在乎輸贏。不過如果我想要贏的話，我也有時間訓練——每週可以訓練20-25小時，還外加復元時間。即使是為了健身，一天只騎半小時，只要持之以恆，也會有很大的不同。我想，一般來說，每個星期至少要騎一次車，中間的空檔慢慢恢復體力。只要騎一小段，我就可以維持驚人的體力。

我比以前還要謹慎。二十幾歲時，我的飲食品質很好，但我可以盡情吃喝。隨著年紀增長，我盡量少吃乳製品，因為對腸胃比較不好；另外也吃較多容易消化的食物。我吃無調味的沙拉，只加橄欖油或檸檬汁等。另外也攝取大量有機蔬菜以及少量蛋白質。不過在騎車期間，我會按照3:1的比例攝取碳水化合物及蛋白質。復元期就不再碰碳水化合物，不過會吃一些含有少量蛋白質的食物。

年紀漸大，該如何維持身心均衡呢？我認為可以從三個方面來看。首先是健身，這需要挪出相當的時間做密集訓練。其二，每天騎車，然後一週一次加強訓練。最後要「發掘樂趣」。我學游泳，學衝浪，我想要在**自行車賽場**中重拾定速車。一定有一些你喜歡還有想重溫的運動，當然，也一定有新的嘗試。比如我就想更常去惠斯勒滑雪場騎登山車。

如果你沒騎過登山車，真的應該試試。全新的體驗會讓你永保赤子之心。

CHAPTER 2

TECHNIQUE

| 技巧 |

騎得更快、更安全、更漂亮的技巧

INTRO

「轉彎時外側的腳記得壓低！不要抬起！壓低！」某天，我以高速在北加州山區險峻蜿蜒的山路上衝刺，腦中不斷回想起這些話。如果兩個月前我沒有到聖地牙哥約翰・豪爾的冠軍自行車學校參加一週的訓練課程，我可能早就嚇破膽了。那時我別無選擇，只能應用從自行車名人堂學到的技巧。因為看錯地圖，我抵達聖塔羅沙要參加Terrible Two比賽時，已經遲到90分鐘了。Terrible Two是世上數一數二艱難的兩百哩賽（320公里），沿途風景相當優美，包含五公里的爬坡。我因為拐錯彎，又多浪費了一個小時，那時要想跟上大家、連續四度拿到「加州三冠王」紀念衫（代表一年內完成三項兩百哩賽），唯一的希望就是不顧一切，拚了。

然後我全身放鬆，想著豪爾的指導：「內側踏板往上，往轉彎方向傾斜，用力把外側踏板踩到底，踩緊。」神奇的是，照做之後我感到很安心，不再膽顫心驚。就像豪爾上課時所保證的，伸直外側的腳，讓我在高速狀態下控車更穩，好像我的輪子黏在路面上，順著軌道前進似的。生平第一次，騎在陡坡上我並不害怕，也大幅拉近了落後的距離。就在主辦單位再三勸我退賽的四個小時後，我開始追上落後的人。

當天晚上10點，我已經騎了14個小時，那是我這輩子騎得最順的一次。我征服了4個主要的爬坡路段，有些坡度高達11％。快要抵達終點時，四周一片黑暗，主辦單位基於安全的理由，要求我離開賽道。可惡！我只差16公里了！我從洛杉磯開了965公里的車，又騎得那麼辛苦，最後竟然還是沒拿到三冠王紀念衫。但至少那天我學到寶貴的經驗，知道如何騎得更有效率。但我的當務之急是先學會看地圖，還有就是，騎車技術真的很有效。——羅伊・沃雷克

上一章教你如何鍛鍊身體，本章則要教你如何運用技術，把身體的優勢發揮到極致。下面的分類將讓你由外行變內行，從騎士變身為真正的高手。無論你現在的狀況如何，參加的是慈善活動或者百哩以上的比賽，騎的是大賣場幾千元的基本款，或是要價7000美金的高檔碳纖鈦合金夢幻車款，以下這些基本技巧對你都有幫助，讓你了解如何煞車、轉彎、爬坡、下坡及規畫路程。這些技巧不只讓你騎得更快，更重要的是，還能讓你安全駕馭新挖掘出來的力量，享受掌握真正技巧的快感，就這樣。

1·如何煞車

約翰·豪爾說：「總有一天你會碰上心不在焉的媽媽，開車載孩子去踢足球，還一邊講手機一邊對著孩子大叫。這時你要做的就是緊急煞車！」

煞車技巧：身體向後移並讓兩邊踏板等高。

緊急煞車是危急時的救命技術，讓你免於擦傷、挫傷、骨折，甚至保住小命。必須做到「把車停在一枚硬幣前」那麼精準，如果方法正確，就不會打滑摔出去。保住了命，才能繼續騎車。

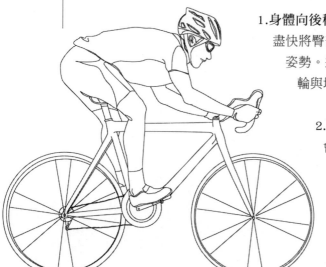

1.**身體向後移**。看到前方有緊急狀況時，盡快將臀部向後移，超過座墊，保持低姿勢。這樣一來重心會向下，增加後輪與地面的摩擦，避免摔車。

2.**兩邊踏板等高**。這樣重心才不會偏向一邊，或就算真的倒向一邊，也不會因為踏板摩擦到地面而失去控制。

3. **用力煞前輪，後輪放輕。**用力煞住前輪時，力道要比平常更強。正確的煞車力道比例為：前輪2/3，後輪1/3；下雨天則是各半。熟練前一定要多多練習，過程中可能會先打滑個幾次吧！不過只要車輪沒鎖死，也沒發生什麼意外，學會技巧之後就可以安全急停，一切都在掌控之中。

4. **隨時準備好脫困。**尋找可以避開危險的方向或停車點，專注往那邊前進，你的車子自然會隨著你的目光移動，不要一直想著要避開障礙物。

2・如何轉彎

高超的轉彎技巧能讓你不必多費力就能騎得更快，還能讓你騎得更安全，比較不會摔車。以下豪爾提供了一些基本技巧。

1. **臀部向後移。**臀部應該稍微坐在座墊後方，背部壓平，盡可能與車子上管平行。

2. **內側踏板在上。**如果是右轉彎，把右邊踏板提到12點鐘位置，左腿打直，踏板踩在6點鐘位置，轉彎時右膝往右邊傾，身體重心放低，增加穩定度。高速過彎時，右肩甚至頭部都要稍微往右傾。

3. **一根手指隨時搭在煞車桿上。**隨時準備稍微煞車，不要用力扣住煞車桿，這樣可能會打滑。

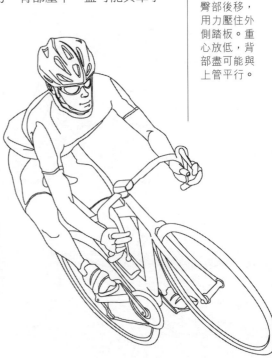

轉彎技巧：臀部後移，用力壓住外側踏板。重心放低，背部盡可能與上管平行。

4.**從外側進入彎道再切進**。在彎道前3公尺就調整成你有把握掌控的速度，過彎前先騎到直線車道的外側，然後以弧線切進彎道頂點。（若是從內側車道過彎，最後可能會撞上外側護欄吧！）整個過程應該是：外側、內側、外側。不是沿著彎道轉，而是讓車子創造轉彎弧度，然後調整身體重心，讓膝蓋微微傾向轉彎的方向。

5.**用力壓住外側踏板**。彎道外側踏板壓得越緊，摩擦力越大。將身體重量壓在外側踏板，根據豪爾的說法：「用力踩緊！」你的車子會像上了膠一樣，牢牢抓住路面。

3．如何爬坡

不要怕爬坡，要好好享受。只要有正確的技巧與策略，爬坡其實可以很輕鬆（詳見第4章最後約翰·西尼波帝的訪問）。事實上，爬坡是省時又有效率的訓練項目，能在一小時甚至更短的時間內把你調整到最佳狀態，甚至讓你出名，像美國史上最強爬坡好手湯姆．雷許一樣。現已退休的雷許，曾在北美洲締造3項最難爬坡競賽的紀錄，分別是：南加州的波迪山（全長20公里，爬升1,432公尺，56分15秒）、內華達州的查爾斯頓山（全長27公里，爬升1,737公尺，1小時16分5秒），以及全世界最長、爬升最高的競賽，地點在毛伊島的哈雷阿卡拉山（全長61公里，爬升3,048公尺，2小時45分32秒）。以下是雷許的衝刺祕訣。

1.**大齒輪轉得快**。一般來說，用能力範圍內的最大齒輪，轉速維持在平地的85％以上。也就是，在平地若每分鐘可以踩90轉，那麼爬坡時應維持每分鐘76轉左右。如果低於60-70轉，心跳率、能量消耗及費力程度都會大幅上升。

2.**當心阿姆斯壯式轉速**。若未經特別訓練，超快轉速無法解決爬坡問題，因為高轉速雖然可以省腿力，但會使心跳率加快、呼吸加重。雷

許說：「爬坡的關鍵在於找到一定的節奏，平衡腿部與心肺系統的負荷。」最好還是以個人經驗及維持85％這兩點為原則。

3.**越大不一定越好。**爬800公尺以內的短坡時，可以採用較大齒輪。但是爬更長的距離時，小一點的齒輪會比較快、更有效率且不容易累。硬是用大齒輪爬長坡，可能還沒到坡頂，腿就沒力了。

4.**隨坡度調整身體位置。**

- **緩坡：**維持坐姿。以正常姿勢坐著或稍微前傾，沒必要與坡跟空氣阻力過不去！
- **中等坡度：**臀部向後移。坐在座墊後方，讓腿部伸展得更開，運用臀肌，提升小腿肌的運動效能。正確作法如下：踏板在最高點時，腳跟往下，然後腳掌用力向下踩。臀部迅速前後移動，把主要施力點調到臀肌或股四頭肌。手肘放鬆，不要弓起肩膀或駝背，身體從髖部向前傾。
- **陡坡：**站姿。坡度變陡時，踩踏的節奏變慢，坐姿可能無法產生足夠的動力，這時就得站起來踩。站姿還能讓你在爬長坡時放鬆一下，或產生額外力量衝刺，甩開對手。

5.**站立技巧。**還坐著時，雙手握住變速把手，身體重量放在往下的踏板上，站起，這時左右搖擺車子，以維持平衡，用身體重量及手臂將踏板往下壓。如果站著踩踏比較有動力，為什麼不全程站著爬坡？答案很簡單，站著騎會消耗較多體力，因為要同時支撐身體重量及踩踏板。這是以體能效率換取速度。

爬坡技巧：腳跟往下，腳掌用力向下踩。把主要施力點調到臀肌或股四頭肌。

6.不要蛇行。許多研究顯示，前進角度偏移3°，就會多消耗30％的體力，前進的距離也會變長。

7.爬坡訓練計畫。爬坡訓練能快速強化肌力。找個3-5公里長的山坡。不用很陡，只要換成大齒輪來騎就有爬陡坡的效果。雷許說：「假裝你的勁敵也在路上，然後，從頭到尾都認真騎，練個兩三次就夠了。」下坡時就當作休息。爬坡時隨時注意身體狀況，盡量挑戰自己的極限，但可別受傷了。

8.與專家雷許一起挑戰虛擬坡道：

本書請雷許設計一段模擬爬坡，以為示範。踩上虛擬踏板，想像身邊有位高大精實的車手，注意他說的話：

「準備好了沒？前方是1.6公里長的上坡路，注意，不要急著變速，等上了坡，速度變慢時才切換。
「現在開始上坡，雙手移到車把水平部位，臀部滑向座墊後方，讓身體更容易施力。
「踩踏板的節奏開始變慢了，這時要站起來，好踩得更有力，並加快速度。
「雖然站起來力量變大，但踩踏板的節奏還是變慢了，這時要坐回座墊上，切換到較小的齒輪，重點是將轉速維持在平地的85％以上。
「現在開始要增加訓練難度。前方有一段短而陡峭的坡道，不要切換到小齒輪，站起來全力衝刺。
「衝過最陡的坡道，坐回座墊，馬上檢視身體狀況：雙腿感覺如何？會不會太喘？
「呼！這段路還真長，偶爾要站起來踩，讓腿部伸展。
「快到坡頂了！最後這100公尺再站起來衝刺吧！這雖然很費力，但下坡時就可以休息了。加油，終點見！」

登山自行車爬坡技巧

爬越野路迥然有別於爬柏油路。由於地面鬆軟，缺乏足夠的摩擦，越野爬坡時不可以站起來騎，要有重量壓在座墊上，才能增加後輪的摩擦。可以這樣做：

陡坡

· 臀部迅速向後移，增加後輪摩擦力。上半身從髖部向前傾，手肘也要彎曲，胸部前傾貼近車把，維持前輪穩定。

· 若後輪需要更多摩擦力，把胸部抬離車把；如果要維持前輪穩定，就壓低胸部。不要移動臀部。

超級陡坡

· 臀部移到座墊前端。

· 胸部大幅前傾，超過車把，以免前輪翹起。

· 每次踩踏板都卯足全力，同時雙手握住上把水平處往後拉。節奏抓得好，後輪就能緊貼坡道，而前輪也有體重壓著，不會翹起。

· 到健身房鍛鍊上半身，不然爬坡時肩膀及手臂會很快就沒力了。

4 · 如何下坡

滑下蜿蜒的下坡路段也需要前述的「轉彎」技巧。但騎登山車就全然不同了。

1. **身體向後壓**。臀部向後移，胸部向下壓，讓身體重心下移。下坡路段越陡，臀部越要向後移，胸部越要向下壓，**太陡的下坡，臀部會在座墊後面飄在空中移動以保持平衡**。若是錯將身體挺直，結果可能會飛出去吧！

下坡技巧類似轉彎,臀部往後,重心下壓。

2.**不要害怕衝力**。運動慣性會讓車輪順利壓過路上的小障礙物,但如果小心翼翼放慢速度,輪胎碰到同樣的小石子反而會歪向一邊。所以要學著放掉煞車,維持一定的速度,在下坡路段才容易騎過障礙物。

3.**單指煞車**。兩邊煞車桿都用一根手指勾住就好。最理想的操控與煞車組合是:食指勾住煞車桿,其餘手指握住車把。

4.**前煞為主**。將70%的煞車力道放在前輪,比較困難的路段再使用後煞,以免前輪打滑。

5・如何跟車

騎在別人後面,前輪跟著別人的後輪,也就是所謂的跟車,可以避開風阻。這樣的「尾隨」技巧是運動的一部分,不論是休閒騎乘還是比賽。有人說跟車最多能省下40%的體力,尤其是碰上迎頭風時。你可以這樣跟車:

1.**跟在車隊後面**。嘿!別害羞了!除非你想跟在18輪大卡車後面,不然還是大膽跟在車隊後面吧。

2.**選定目標。**挑一個騎車穩定順暢的車手，偷偷跟在他後面，看你能尾隨多久不被對方發現。

3.**緊跟在後。**一開始與前車距離大約一公尺左右，然後慢慢拉近。用煞車調整速度，而不是減輕踩踏力道或迎風挺起身體。

4.**維持穩定速度。**對第一次跟車的人來說，時速32公里就很不錯了。開始時不要衝得太快，不然很容易疲勞、精神渙散。

5.**風向因素。**碰上迎頭風時，跟在車友正後面。如果是側風，就騎在車友之側面（車友幫你擋風）。

▌爬坡還是很慢？別管什麼鬼技巧了，減重吧。

　　蘭斯‧阿姆斯壯曾是「一日」世界冠軍，因為他一進入山區賽道就落後了。1997年他因癌症接受化療，瘦了9公斤，之後連續6年拿下環法賽總冠軍。米格爾‧因都蘭是超強的計時賽選手，卻在爬坡時摔倒，之後他控制飲食，在1991年賽季前瘦了5公斤，連贏5場大賽。看出端倪了嗎？要想騎得更快，尤其爬坡想更順暢，減重就對了。

　　幾十年來，所有教練都知道冠軍與其他選手的差異在於：動力－體重比能否維持每公斤6瓦，持續45分鐘。前摩托羅拉車隊醫師、現任加州大學戴維斯分校體育競技主任馬克斯‧特斯塔表示，若不能維持這個水準，選手在平地及山坡都會跟不上；若能超越這個水準，就有可能拿下各段賽程的冠軍。詹姆士‧馬丁博士是猶他州大學運動科學助理教授，也是1988年全國大師場地賽冠軍。他的研究

甚至讓我們知道減重後爬坡速度會加快多少。馬丁的研究名為〈公路車騎行動力輸出之數學模型研究〉，發表在1998年《應用生理力學》期刊上。研究顯示，同樣騎5公里、坡度7%的路程，體重每減輕2.3公斤，時間會縮短30秒。

　　當然，消除脂肪的有效辦法就是增加騎車里程數，同時減少熱量攝取。但博爾州立大學人體表現實驗室前主任大衛・寇斯提爾博士表示，時間有限的人很難做到這一點，而且可能會使肌肉變弱。他說：「達到理想體重前千萬不要做激烈訓練。因為體重減輕是由於消耗掉的熱量大於攝取量，如果你同時做激烈訓練，身體將不只是燃燒脂肪，還會消耗掉大量肌肉蛋白質。」舉例來說，阿姆斯壯的勁敵楊・烏里希每到冬天體重都會增加10公斤，特斯塔說：「他一到賽季就得節食，同時為比賽加強訓練。但這有時令他變得虛弱。」

　　雖然這對業餘選手及較魁梧的運動員來說沒那麼致命，但德州大學加爾維斯頓醫學中心人體表現實驗室主任阿尼・斐南度博士表示，最安全的減重方式是循序漸進，不能心急。他說：「體重慢慢減輕才不會損及肌肉質量，每星期不能瘦超過0.5-1公斤。」

　　以下列出10種騎車以外的減重方式，教你如何循序漸進地無痛瘦身。這些飲食及生活方式的改變可以很輕鬆地融入你的日常生活，甚至讓你忘了自己正在減重。等到你比朋友早兩分鐘騎上好漢坡，而不是被甩在後面的時候，就會感受到減重的好處了。

1.**起床後做些溫和運動**。英國伯明罕大學運動科學學院人體表現實驗室主任愛斯克・尤肯卓表示：「在早餐前運動會消耗更多熱量，雖然目前還有沒足夠的科學證據，但我相信這樣可以減輕體重。」加百列・羅沙博士指導過許多頂尖的肯亞馬拉松選手，這些選手都有晨跑的習慣。羅沙表示，在早上，身體缺乏肌肉肝

醣、血糖這些容易轉換的能量來源（晚上睡覺時身體消耗了大量肝醣），就會消耗肌肉中大量卻較難轉換成能量的肌間脂肪。

運動強度不是重點。馬克斯・特斯塔說：「不需要劇烈運動，慢跑或慢慢騎車20-30分鐘，甚至蹓狗速度加快一點，都會加速我們的新陳代謝，為當天稍後的運動做好準備。」尤肯卓建議晨間運動的最大心跳率不要超過70-75％。

這些建議與研究結果都顯示，應該晚一點再做劇烈運動，而不是一大早。紐約新海德公園猶太醫學中心的波里士・邁達洛夫博士延續之前的研究（體溫及新陳代謝在午後都會增加），發現夜幕低垂時，空氣通過呼吸道的阻力會減小，肺部容納的空氣量會增加15-20％。

2. **晚飯後快走一下。**拉克洛斯威斯康辛大學運動科學系的卡爾・佛斯特博士說：「吃完晚飯後立刻快走20分鐘，最高能燃燒100卡的熱量，之後還會燃燒掉更多。這是因為在不影響消化的速度下，快走1-2公里可以加速新陳代謝。」他也表示，快走還可以讓氣管暢通、頭腦清醒，把飯後葡萄糖及胰島素湧入血液的量降低20％。

3. **多攝取乳製品。**邁可・拉麥博士是《健康鈣鑰》一書的作者，他主持的許多研究都顯示，高鈣飲食能觸發連鎖效應，提升人體代謝脂肪的效率。他還表示，服用鈣質增補劑的效果就沒那麼好了。奧瑪哈克萊頓大學的醫學教授羅伯・賀尼博士表示，如果美國人每天食用3-4份低脂優格或牛奶，一年下來平均可以減重6.8公斤。另一項因素是：許多人覺得攝取乳製品容易有飽足感，因此吃得比較少。

有乳糖不耐症的人則可以多吃深綠色的葉菜類，這類蔬菜也富含

鈣質。

4. **不要餓肚子**。飢餓感會讓人想暴飲暴食，也會讓身體進入求生模式，大量儲存脂肪。

5. **少量多餐**。兩餐之間相隔太久，比如12點吃中飯、晚上7點才吃晚飯，就會讓身體進入求生模式。「少量多餐能避免血糖驟升，也能消耗更多熱量。」德州大學阿尼・斐南度博士說。不要吃垃圾食物，可以隨身攜帶新鮮水果，像是蘋果、葡萄、梨子及香蕉等，這些水果的熱量都不高，而且方便攜帶。

6. **別喝下熱量**。喝可樂的飽足感肯定比不上吃柳丁。研究顯示，人體從流質食物攝取熱量並不會有飽足感，反而會讓你吃喝過量，造成體重上升。所以少喝汽水，多喝零熱量、無碳酸的水。

7. **想清楚再吃**。《全身大改造》的作者史提夫・艾格是洛杉磯瑜伽及體適能教練，他表示：「如果你遵循飲食計畫，而且吃飯時細嚼慢嚥，就不太可能暴飲暴食。」所謂細嚼慢嚥，是維持優雅的坐姿，背部挺直；嚼東西時叉子要放下，注意呼吸，每嚼3下換1次氣，第一口食物要嚼30下。艾格說：「這麼做能產生驚人的改變：消化道的分泌會給人飽足感。」

8. **晚上8點後不吃大餐**。睡前吃大餐，尤其是高熱量大餐，會促使身體分泌大量胰島素，睡覺時變成是在囤積脂肪，而不是消耗熱量，此外還會阻礙身體分泌維持肌肉質量的生長激素。如果非吃點東西不可，可以吃雞胸肉，但別吃柳丁，「乍聽之下很怪，但睡前吃瘦肉比吃水果好，因為瘦肉都是蛋白質。」《1001種健康祕密》作者暨營養師貝蒂・卡門博士表示。

9. **降低脂肪攝取量，而非碳水化合物**。尤肯卓說：「減重最重要的

步驟是降低脂肪攝取量,但不應減少碳水化合物攝取量,那只會降低運動所需的燃料,並提高過度訓練的風險。」好的作法應該是吃漢堡配沙拉,不要配薯條。

10.**改變碳水化合物來源,不用減量。**把每天碳水化合物的主要來源改成低升糖指數食物,像是優格、水果、堅果類及香蕉等,身體分解這些食物的速度較慢,比較能維持飽足感。而高升糖指數食物像是貝果、麥片及米糕等,很快就會分解成醣類,飽足感維持不久。

11.**少喝酒。**酒精飲料對身體是雙重打擊:毫無營養價值的熱量,而且會在身體裡引發負面的骨牌效應。因為酒精有毒,肝臟必須優先代謝酒精。當酒精轉為脂肪儲存後,還會帶動其他好的熱量也轉為脂肪儲存。

12.**食用前看清標示。**看看玉米片包裝說明,每份含150卡熱量,再往下看,一包有5份,也就是總共750卡,這已經是成年人一天所需熱量的1/3了!

人物專題 **約翰·豪爾**

JOHN HOWARD

早在格雷·萊蒙德竄起之前，約翰·豪爾已是車界的風雲人物。這樣的介紹還不足以描述他有多厲害。當時美國很少有人熱中於自行車賽，但豪爾已經展現驚人天分，踏遍密蘇里州人煙罕至的遍遠地區，更史無前例地到歐洲碰運氣，在各種想像得到的領域試探自行車運動的極限。1968年，年輕的豪爾還沒有投票權，卻已拿下全國冠軍，並陸續添上三座；1971年，他贏得泛美大賽200公里的項目，震驚美國奧運協會，他們因此為這個預計廢除的項目重新編列預算。身為三屆奧運金牌得主，豪爾曾在1968年的墨西哥奧運目睹黑人民權運動興起、1972年在慕尼黑奧運聽到恐怖份子的槍聲，並於1976年參加蒙特婁奧運。1979年，豪爾還是頂尖的美國公路車手，卻突然被踢出泛美大賽的車隊，原因是「不具團隊精神」。

豪爾從此在主流戰場外尋找新挑戰。於1981年拿下夏威夷鐵人三項冠軍、1982年完成美國橫跨賽、1985年冒著生命危險創下驚人的自行車極速紀錄，藉由一輛訂製的陸上噴射車，以245公里的時速前進。除此之外，他還研發水上腳踏車，並累積大師賽積分，拿下一座又一座登山車大賽冠軍獎盃；他不知骨折了幾次，也發表上百篇關於體態、體能訓練以及自行車運動的文章，另外還很懂得鑑賞骨董車。還有，他於1989年進入美國自行車名人堂。

豪爾擁有無窮的好奇心，對於訓練法及健康飲食法等都抱持開放的心態（別讓他談到肺活量訓練以及腹式呼吸）。他家裡有自己設計的飛輪工作室及一座自行車博物館。他所經營的訓練中心在業界極具盛名，包括約翰·豪爾冠軍學校以及約翰·豪爾FiTTE專業運動中心。豪爾於2004年3月4日接受本書作者羅伊·沃雷克的專訪，表示自己的自行車里程數已達到12,800,000公里，等於繞地球31圈。

無所不能的男人

　　一本漫畫書改變了我的一生。16歲那年，我在家鄉春田市的 Schwinn Bike 車行讀了一本書，叫《Schwinn自行車之震撼》。我為之深深著迷。那本書提到阿弗烈・勒杜爾內在1941年的Schwinn Paramount選拔賽創下世界紀錄，時速174.2公里。勒杜爾內又名「紅色惡魔」，是法國史上最有名的六日賽選手。我心想：我一定要像他一樣！

　　後來我又在圖書館看到一本關於環法賽的書，叫《超大圈》。喔，老天！我心想，好棒的運動！於是我回到Schwinn車行，買下人生第一輛高級的比賽專用車：Schwinn Continental 10段變速。

　　問題來了。當年春田市上上下下沒人懂騎車，頂多只有美國青年旅館的人，可是他們的重點是旅行，車子後面都掛有**馬鞍袋**；我則想要組織車隊，呼朋引伴一起練習。可惜自助旅行者雖然熱愛旅遊，但對騎車卻沒我那麼熱中，我發現他們的層次跟我差太多了。有些人很認真，但為數不多。當時我就是這樣年輕氣盛。

　　我曾加入棒球校隊、足球校隊跟籃球校隊，表現傑出。大學則加入田徑校隊。雖然在比賽中脫穎而出，但我覺得自己跑步的實力只稱得上中等。自行車不一樣，打從一開始我的表現就非常突出。那輛Schwinn Continental配有變速器，在1963年代是很夯的設計，我跟弟弟還很自傲於走在流行尖端呢！弟弟小我一歲，是我的對手，也是最好的朋友。

　　我總是騎得比弟弟遠。我熱愛藍天，享受新鮮空氣。就算只是騎著三段變速自行車，也會騎到鎮上最困難的路段上。買下Schwinn後，更是迫不及待獨自騎到上百公里遠的湖區去。為什麼會這樣

（停頓很久）？因為我看到各種可能性，未來就在前方。人各有所長，而我的長處就是沿地面前進。

我的心血管很好，但騎車是另一回事。60年代，美國只有場地賽，我覺得要出類拔萃並不難。當時我才19歲，而我的確辦到了。

當年我除了在場地上練習外，也騎丘陵路線，80公里只花二小時，前所未見。於是我更加了解騎車的確是我所擅長且能勝任的事。1968年，19歲的我贏得全國大賽冠軍。那些數一數二的選手全都被我拋在後頭。

▌信仰、美國橫跨賽及時速245公里

以前我稱自行車是自己的「鐵情人」，這當然是一種譬喻。當時我已經開始對異性感興趣了，但戀情都很短。真不敢相信自己曾是那樣子的人。然而當時我的確放很多心思在自行車上，自行車所給我的精神力量遠大於任何人。

跳上自行車，騎個二至三個小時，是一種非常深刻且私人的儀式。在自行車上，我被動地踏遍土地，一方面感受美好的自我探索經驗，一方面體驗渺小的自己置身於強大的宇宙中。我之所以說「被動」，是有理由的。我還記得騎了三十幾到四十幾公里之後，我已渾然忘我，如有神助。

我小時候的確還滿虔誠的。家鄉的教徒很密集，父母都是非常虔誠的長老派教徒，經常上教會。但漸漸地，自行車取代了教堂的四面牆壁，帶領我進入完全不同的境界。自行車所創造的精神性是關於自我探索，深度遠超越教會所能給予的。我的命運掌握在自己手中，而不是依照宗教教條去演出。

　　我獨自上路，沒有任何訓練的伴侶，這趟進入精神世界，進入一個獨立宇宙的旅程，具有強大的吸引力。世界越來越複雜，再加上比賽等的因素，我的精神不再那麼專注。然而，年紀漸大之後，又能重回當年的狀態。

　　目前的我實踐的是樂觀主義及道家思想。我深信行為可以反應一個人的本質。我比較著重於事物的正面本質，並認為最重要的本質是肯定自己，並確實做到肯定自己。我常常會冥想這些事，冥想是很重要的一步，而我是在首次參加美國橫跨賽時學會冥想。

　　道家的人生觀在美國橫跨賽期間對我相當重要。1982年，約翰・馬利諾、隆・侯德曼、麥克・薛默跟我完成了首屆美國橫跨賽，這是車壇的超級盛事，從洛杉磯的聖塔莫尼卡碼頭開始，一路橫越美國，最後到達紐約帝國大廈，歷時10天又10小時，是個極度艱辛的旅程，非常、非常辛苦。

　　睡眠不足使我恍惚，並產生嚴重幻覺。當時我並未將幻覺與現實連結在一起，事過境遷之後我才發現，這經驗塑造了我這個個體，我變得更了解自己的極限，我的可塑性，我的脾氣。我身上那些自己不喜歡的部分，我也學著去了解。我以極為震撼的方式，了解哪些部分該拋棄，哪些部分可以繼續努力，也明白生命將朝著哪個方向前進。無論如何，我都不可能再參加一次美國橫跨賽，那實在太累了。然而，無庸置疑，那是獨一無二的經驗，透過整整10天的自我分析，我看見自己最好的部分，也看到最糟的部分，還有什麼事能讓你有機會做到這一點？

　　美國橫跨賽之後，我更能控制自己的脾氣，並將之引導到更積極正面的經驗中。我更運用這些經驗去了解如何在工作中更上一層樓。我學會什麼是有用的，什麼是沒用的，什麼該丟棄，什麼該保留。很多時候，我們之所以對工作夥伴生氣，是因為心中的不安全

感。我還在努力改進，不過我認為自1982年後，我已經改進很多。

　　我在美國橫跨賽看到的幻象，至今仍歷歷在目。我站在汽車旅館前，等待霧散去好再度上路。一股椎心刺骨的冷。我們正在西維吉尼亞州，大概再兩天就可以抵達紐約。凌晨三點，街上沒有任何車子。阿帕拉契山脈。斜坡上濃霧瀰漫，非常危險。我非常需要睡眠，不想要冒任何險。有個人正在收集什麼東西，好像是食物吧，我也忘了。我靠在汽車旅館的牆上，一隻黑色的拉不拉多犬從水溝中冒出來，用鼻子蹭我。我還記得那冰冷的鼻子蹭著我溫暖的手掌。我覺得很舒服，就這樣跟狗玩了一會兒。接著，我的眼睛一眨，就像相機按下快門，一瞬間，狗倒在我腳邊。當時我極度疲憊，望向四周，下一秒回神時，狗已變成一堆白骨，死在路上。

　　至今我仍能感覺到牠那溫暖的鼻息，只要一想起那經歷，我仍會直打冷顫。我不確定自己是否能為這經驗賦予任何意義，或許我只是選擇不去賦予它意義。在那趟旅途中，這樣的例子有四、五次。睡眠不足、有一餐沒一餐，終於把自己逼到懸崖邊緣。現在回顧一切，誠如我所說，我不會做任何改變，當然也不會想再來一次。

　　我沒有在美國橫跨賽拿下任何獎項，但那是當時我經歷過最艱辛的比賽，連一年前拿下的夏威夷鐵人三項冠軍都沒那麼難。接著，我面臨更困難的挑戰，那是我投入自行車比賽第四年的第三項目標：刷新自行車世界極速紀錄。

　　1985年，我年近40，體力從35歲開始走下坡，已大不如前了。為此，我必須加強其他部分，如心理素質等。當時我相當著迷於冥想，冥想協助我克服前所未見的龐大壓力，那匯集了特訓壓力、經濟壓力、組織所有事情的壓力──我訂製超級汽車、超級自行車、雇用助理、替《運動畫刊》雜誌撰寫文章，還與百事可樂、溫蒂漢堡、Specialized自行車等品牌談贊助。除此之外，我還要考慮訓練

進度、巴納維亞鹽原的天氣狀況，也必須面對死亡的恐懼。對於即將嘗試的極速，這恐懼來得非常真實。雖然我一點也不想冒生命危險，但為了履行贊助商的合約，為了將表演賣給電視節目，我不得不做。那壓力遠遠超越過去所有壓力的總和。不管是在巴札自行車賽中奪冠、創下環英最高分、在鐵人三項中脫穎而出，或參加美國橫跨賽等，所有壓力加起來都沒這麼大。

挑戰此極速紀錄，過程一半令人害怕，一半令人雀躍，中間幾乎沒有模糊地帶。不是將我帶向自我探索的新境界，就是一場永遠擊垮我的噩夢。於是我開始冥想，藉此處理壓力。我觀想，來到前所未有的深沉境界。我觀想著在廣大無垠的鹽原飛奔，海市蜃樓疊著海市蜃樓，天空閃現紅色的巨大數字「245」。然後那天到了，氣溫40℃，我裹著皮外套。我花了3年的時間，就為了這短短5分鐘，不容有任何閃失，無法重來一次。一切結束後，我轉頭看計速板：時速245公里。不只打破224公里的舊紀錄，還如我們所說的，摧毀了它。

▍健身、老化，及無稽之談

70年代初期，我的最大攝氧量為每公里82毫升，跟現在一流的職業運動員比起來仍是頂尖。30年後的現在，雖然已經降低了18%，但我已盡力維持，覺得自己做得還不錯。

有人主張人體並不會退化，認為「老化」只是一派胡言。不過人類基因就是如此，最頂尖的運動員都會隨時碰上。我們都會遇到體力走下坡的關卡，你可以接受它，或否認它。

我試著努力對抗，其中一個方法就是增加身體的柔軟度，利用特定伸展增加肺活量。我試過皮拉提斯及瑜伽，並利用不同資源編成一套課程，成為我們訓練中心的核心。因為我覺得我的車手生涯可

以作為參考，我利用它去幫助其他運動員。我們的學員已拿下130座以上的全國冠軍，我感到相當驕傲。

有些自行車訓練課程還算不錯，但大部分仍非常傳統且過時。我覺得訓練方法還是要與時俱進，跟著科技走。我就不點名了，但請容我說，25年前法國人那套訓練法早就過時了。他們沒有考慮生物力學，更別提空氣動力學了。我所做的任何事，都利用世上最精密的程式來測試。我們可以使用聯合航太工業的風洞，那可是全球最精密的低速風洞。我把（應當事人要求暱名）當成兄弟，不過他其實稱不上教練，他只會25年前法國人那一套。

我的教練們每年健身上千次，我們都很清楚該怎麼健身，也利用電子設備來輔助。但業界（自行車刊物）仍充斥著一派胡言，沒能提出什麼科學證明。眼睜睜看著事情往錯誤的方向走，實在令人感到沮喪。

舉個例，傳統的座墊高度公式遺漏了很多重要因素。整體而言，傳統的自行車設計根本就不科學。

座墊的高度，應根據股骨長度、膕旁肌柔軟度、座墊傾斜的角度、你的髖部可以向前旋多少、髂脛束（一條很堅韌的韌帶，沿著大腿外側從髖骨延伸到膝蓋）的排列以及骨頭的結構等等，因人而異。每項變因都可以系統化地測量。我們的工作就像為賽車做道路測試。我們可以依據力矩與瓦特數指出運動表現的瞬間變化。一般人沒辦法自己做到這些，但我們可以利用我們的原則讓這過程變得很簡單，使騎士更舒服，騎得更快。

人們常把座墊調得太低或太後側。你可以調整扣片的位置，以改變力矩及輸出瓦數，使表現更理想。很多人的扣片不是卡得太前面，就是太後面。為了更好施力，扣片應該在蹠骨下方。任何事都

有最好的做法，即便摔倒也一樣。我騎登山車所受的傷遠比騎公路車來得多。但在穿越障礙時，你還是可以運用策略，將傷害降到最低，例如團身翻滾，雖然很難做，但非常有效，你必須把它內化為本能，所以要常常練習。縮肩膀，鎖骨盡量不要被撞擊。盡量不要摔到肩膀，讓自行車去承受撞擊。還有，千萬不要伸直雙手去撐住自己，這樣會摔斷鎖骨。我不知道是不是真有人願意做這種練習，但只要你意識到要團身翻滾，就可以減緩摔倒的衝擊。你的背部跟肩膀可能會破皮，但相信我，它們長回來的速度比鎖骨快太多了！

這幾年來我的飲食習慣沒什麼改變。我攝取大量蔬菜及優質的固體蛋白質，就是基本食物，以盡可能地大量攝取營養所需，如果沒辦法做到，那麼就要補充微營養素。一般說來，隨著年紀增長，就要多考慮到預防的事。以男性來說，若想預防前列腺癌，就要多吃糙穀類以及葉菜類。

我每週騎約160-256公里，也會做訓練，藉此在人生之賽保持最佳狀態，卻不用參加任何比賽。我的重心已經改變了。比了大半輩子，我不再參賽了。騎車對此時的我而言，只是為了放鬆精神。我騎著自行車外出，感受自行車的本質，非常美好。但歐洲的自行車手退休後就坐下不動，發福了。當然不是所有歐洲退休車手都這樣，只是一般來說，他們不像我那樣看待自行車，我把自行車視為一生的工具。

▎不只是車手

可是，自行車其實也不只是工具。你們可能覺得很奇怪，不過我真的很討厭被貼上「自行車手」的標籤。我覺得我們都有源源不絕的活力，而騎車則將活力引導出來。能量的終極展現，絕不能侷限於單一媒介，不然會非常危險。舉例來說，自行車手年老後往往會變成駝背，因為他們的身體不平衡。

我最不想聽到別人說「喔，那兒有個自行車手！」我不想被定位為車手，我希望能達到平衡。對我而言，所謂的平衡必須身心兼顧。我看著當今大師賽的自行車手，他們代表我昔日的車手生涯。看著他們，我不禁心想，我再也不需要比賽了，比賽已失去意義，我不需要靠比賽來證明什麼，我已經有成就了，我已經拿下所有想要的頭銜了。我才不想讓退化干擾到身體的健康呢！我希望肌肉均衡，才不想因為長時間坐在自行車上而駝背。我得到一個結論，與當初在美國橫跨賽所學到的教訓有點關聯：人的一生，做事的能量是固定的，用盡了，能量可能就消失，你勢必要找出其他事情做。

我一直深信這個信念：我不想把能量用盡。現在我明白凡事都有陰有陽。我決定不再比賽，對我而言，那太浪費能量了。倒不是說再也不比賽了，只是我認為，與其比賽，不如花時間活在當下，好好善用我們的軀殼，直到走到盡頭為止。我已經達到某種境界，我相信沒有所謂的不朽。對我而言，最重要的是延長生命的過程，積極樂觀地去體驗人生，玩個痛快。不要認為一定要與其他人競爭，才算真正的活過。在任何領域獲勝，例如自行車賽，就意味著有人會因你而落敗，不論是主觀或本質上，這都是偽君子的行徑。我覺得我已經超越想要獲勝的境界。一切變得不一樣，國際賽事不再重要了。我們想要走到哪裡？我們不再上電視了，為什麼我們要這麼表現自己呢？藉由教練的工作，我可以將許多經驗傳授出去。對我來說，這才是真正重要的事。我想成為全世界最傑出的教練，我希望我的教練也能經歷我所知道的事，如此一來，我們可以一起在各自的領域中成為最好的教練。

我有個學生說了令人深思的話。他曾經參與Carmichael的課程，說那項課程寵壞了他，讓他體驗專業自行車手的感覺。他又說：「但是你們，你們讓我知道『如何』成為真正的自行車手。」對我而言，那是最大的肯定，讓我知道這麼多年來，我已學會怎麼在工作上做出對的事。

CHAPTER 3

THE
GREAT
INDOOR

| 室內飛輪 |

善用室內飛輪課程，以成為更優秀的戶外騎士

INTRO

　　1994年，洛杉磯西區某個秋天晚上，天氣涼爽。不過「車庫」裡卻是完全不同的世界，燈光全熄，播放著帶點禪味、快節奏、神祕的另類音樂。節奏震動，空氣中瀰漫著汗水味、呼吸聲、薰香，伴隨著耳熟的機械聲。原來，這是雙腳踩踏板的聲音，有的很用力，有的緩慢而費力，站著踩、坐著踩，還有人飛快踩，像是搭上引擎全開的飛機全速前進一般，這時你的雙腿好像脫離了身體，不是自己的。你汗流浹背，像拳擊手在場上打最後一回合，揮汗如雨，止不住也拭不乾。你眼前大約有十個人，坐在樣式簡單的健身腳踏車上，其中一位身材壯碩，一頭濃密的頭髮，聲音既有魄力又有鎮靜的效果，不斷用信念的力量激勵你、帶領你。「把阻力調高。」你依照這個聲音的指示調整，可能還因為太過投入而調得過高。「跟山脈成為一體，跟自身成為一體，跟夢想成為一體。勇敢一點，勇於夢想，想著心裡的渴望，相信自己必能達成目標，感受一切，找到心裡的冠軍……」這個聲音不斷激勵著大家。

　　課程結束之後，學員一起走到後院。經過激烈又戲劇化的體驗後，你覺得筋疲力竭，但又很興奮。這裡什麼人都有，有死硬派運動員，也有家庭主婦，每個人都容光煥發，因不同理由而志得意

滿。運動員獲得絕佳的訓練成果，西區的貴婦則是情緒上的滿足。
大家聊著自己從來沒這麼享受運動過，談到自己瘦了18公斤，聊到
自己買下第一雙卡踏及車鞋、到山裡騎第一輛登山車，也談到自我
形象的改變，成為了運動員。大家一起望向導師，這趟旅程的領
袖，他的聲音充滿魅力，身材精實健壯。大家依序緊握導師的手，
說道：強尼謝謝你，今天實在太棒了，下禮拜二見。

　　一年後，強尼‧吉的車庫健身腳踏車課程擴展為飛輪健身帝國，
改變了健身產業，吸引數以百萬的選手及普羅大眾。對騎士而言，
飛輪課程快速又有效，能在45分鐘達到2小時的運動量；而一般人
也喜歡飛輪課程，因為能幫助他們找到「內心的冠軍」。──羅
伊‧沃雷克

飛輪源於自行車騎乘，之後衍生出騎車健身、自信及成就感。只要遵循本章提供的練習，你可以省下在戶外摸索的那幾年，在飛輪訓練中學會及加強實際騎車所需的技巧。不論是能念出早期義大利車款繞口名字的資深騎士、剛加入健身俱樂部的會員，或首次騎車上路的菜鳥，以下練習都適用。

健身的效果無庸置疑。強尼聲稱45分鐘飛輪課程能達到上路騎90分鐘的效果，但很多人都覺得這說法太保守了；多數人都覺得，1堂飛輪課有上路2-3小時的運動量。強尼本身就是自行車手，參加過兩次美國橫跨賽。他以選手的觀點設計出世上第一部健身腳踏車，騎起來就像真的自行車：標準的車把位置、自行車座墊、標準的**五通**（裝配踏軸之處）及曲柄組，以及可以使用定趾夾的腳踏等，之後他更加上了20公斤的**飛輪**。結果是這種搭配音樂及集體氣氛的革命性飛輪課程：45分鐘專注而飛快的踩踏訓練，不用滑下坡或停紅燈。**健身自行車不只成功複製騎乘感受，還讓自行車運動更上一層樓。**

飛輪健身的超級效果像野火燎原，席捲了死硬派運動員及一般大眾。健身房會員喜歡上踩踏的速度感，原先很排斥有氧課程的車手與鐵人也湧入飛輪班。很多車壇明星開始教授飛輪課程：6屆夏威夷鐵人三項賽冠軍大衛‧史考特固定在科羅拉多州布爾德教課；前鐵人三項職業選手暨迪索多鐵人三項運動服總裁艾米里歐‧迪索多將飛輪訓練加入他在加州開設的健身課程中；世界下坡賽冠軍瑪莉莎‧吉歐芙現在是**X-Bike**健身腳踏車的首席教練，這是創新的「登山」健身車，以滑行及擺動式車把模擬越野騎車（參見第9章最後吉歐芙的訪談）。

許多公司也旋即跟進，現在Cycle Reebok、SpeedCenter、Road Racers等廠商都出產飛輪機，滿足大家追求更大挑戰的需求。強尼‧吉每個月會帶領資深學員進行2-3小時的超級飛輪課程，虛擬百哩騎乘。紐澤西州有個小型俱樂部提供4小時的「聖母峰飛輪課程」。丹佛市洛磯山有氧俱樂部的Reebok首席教練馬西亞‧麥克羅教授「登山車飛輪」，特色是模擬騎山路時越過障礙、兔子跳等狀況。數家俱樂部嘗試結合室內騎車與健美體操、舞蹈及有氧課程。加州西好萊塢健身倉庫的飛輪課程裡，學員

把健身車座墊調低，站著騎一小時，同時搭配單手扭身仰臥起坐、拉單槓及伏地挺身器等。聖塔莫尼卡海邊有家健身房還把舞蹈動作編入飛輪課程中。

許多個人選手善用飛輪課程為自己設定不同挑戰。洛杉磯史考特‧紐曼反毒慈善機構主席暨兼職飛輪教練魯賓‧巴拉雅斯提到，幾年前飛輪課程幫助他通過夏威夷鐵人三項資格賽。當時他游完泳後立刻套上車鞋，接連教好幾堂飛輪課，然後換穿慢跑鞋上跑步機，「我稱之為『我專屬的鐵人三項』。」

飛輪課程把死硬派運動員帶到室內，同時也把原先不騎車的人帶到戶外。強尼‧吉說：「這是很自然的發展，飛輪課程改變了我們，讓一般人體驗運動員的感受：勇於接受挑戰，堅持到最後。上完飛輪課之後，以前看來遙不可及的山坡，現在好像在向你招手，要你征服它。」從飛輪到上路騎車最極端的例子是加州聖塔莫尼卡的菲莉絲‧克恩，1990年代中期她迷上強尼‧吉的課程，每天要踩兩次飛輪，後來組織了第一支50歲以上婦女車隊，並完成美國橫跨賽。

來自加州瑞當多海濱的納森‧米歇里多年沒運動，卻在2004年瘋狂迷上飛輪，每星期要踩3次，他說：「我是工作狂，無法想像為了趕去上有氧課程而把會議時間縮短。但飛輪課程實在太棒了，每次上完課都覺得精神煥發、非常放鬆，好像重生了一樣。現在飛輪課變成我的生活重心，我等不及要買一輛新自行車，參加羅莎麗多到艾森那達騎乘活動。我10歲之後就沒再買過自行車。」

這項沿著墨西哥海岸騎乘80公里的活動通常有一萬名南加州騎士參加，如果米歇里也加入，他會成為上百萬名以前不騎車但現在卻樂於參加自行車旅行及慈善騎行的騎士之一。另外，許多飛輪教練也說，在波士頓到紐約以及舊金山到洛杉磯的愛滋病慈善騎行活動前一個禮拜，飛輪教室總是空空如也，因為學員都到戶外練習騎車了。

Reebok教練葛倫‧菲利普森說：「學員，尤其是女性學員，加入飛輪

課程後，很快就想起騎自行車是多麼好玩有趣的事。」他認為飛輪課程的學員中，女性有80％之前沒有實際的騎車經驗，而男性只有50％，而且這些女性當中，最多有1/4的人最後會買自行車。

克里斯・柯斯曼早期與強尼・吉合作，後來在洛杉磯Bodies in Motion健身連鎖店創辦RoadRacers室內騎乘訓練，目前也在美國西部主辦多場耐力賽，包含穿越死亡谷的火爐溪508哩賽。柯斯曼表示，每週踩飛輪3-4天的人，體能與一般騎士「相當或甚至更好」，他說：「飛輪訓練對於騎車大有助益，因為衝刺或爬坡的強度、**踩踏速度**（踏板轉數）、心跳率、乳酸閾值，以及維持良好姿勢等，都很像高階騎行。不過真正騎車上路後要學的東西還很多，不只是變速、加速，或如何在時速29公里時補充熱量而已。對某些人，尤其是從來沒騎過車的人來說，可能需要半年的時間才能真的騎得很自在。這是因為飛輪課程是專為室內訓練而設計，而且大部分的教練並不懂怎麼騎自行車。」

事實上，飛輪老師大多是有氧運動教練，許多人甚至從未騎過自行車。這些教練會挑選合適的上課音樂，也能善用45分鐘時間激勵學員，但很少有人能幫助你成為更優秀的騎士。迪索多就說：「學員來上課的收穫不是騎車上路的技巧，而是健身。」

兩度參加美國橫跨賽的車手柯斯曼說：「在課堂上你必須自己培養騎車技巧。飛輪課是讓人練習基本騎乘技巧的理想場所，周邊沒有車子，可以先不用管資深老手一再告誡的上路守則；相對的，資深騎士也可以透過飛輪課程複習騎車技巧，只是要記得，不要以在戶外騎車的方式踩飛輪。」

這是什麼意思呢？以下就告訴你。

奧黛莉・艾德勒從未上過強尼・吉的飛輪課，她有自己的一套。

「雖然我一直都很健康，運動細胞也不錯，但直到開始踩飛輪，才覺得自己是運動員。有氧運動可以讓我們保持健康，但沒辦法像飛輪一樣培養實用的技巧。開始踩飛輪之後，我覺得自己好像在為什麼做準備，就像在受訓成為太空人。」或成為自行車騎士，或改變生活。

奧黛莉・艾德勒有4個孩子。36歲的她在踩了6個月飛輪之後買了第一輛自行車。6個月後，她開始認真騎公路車；再1個月後，首度到山區騎登山車；幾個禮拜之後，首度參加24小時的比賽。她以前不會游泳，但是在1997年參加了鐵人三項半程賽。之後不到一年，她開始改變他人生活。

當時Century City Bodies in Motion的Road Racers飛輪課正在招募教練。艾德勒在那裡上跆拳道。她的表現一鳴驚人。她說：「我以前從沒拿過麥克風，不過我很快就習慣了。」不久後，她每週上6堂課，堂堂爆滿，她的活力相當具有感染力。

「某次下課後有個男士過來跟我說，妳太厲害了。我說，不，厲害的是你自己。」他是聖塔莫尼卡公立學校的董事會成員。不久後，艾德勒受聘為該區學生開設了室內飛輪課。

「踩飛輪時，自己可以調整踩踏的阻力，所以訓練強度是由自己決定，很快就帶來成就感，連不運動的人也覺得自己是運動員。參加飛輪訓練還可以培養友誼，而且無論大人或小孩都會飄飄然，覺得自己似乎無所不能。」

　　2000年，艾德勒的哥哥在車禍中去世，她靠著飛輪運動度過難熬的時光。「我決定舉辦三小時的慈善飛輪活動，募款為殘障的滑雪選手購買特製的滑雪配備。」艾德勒的哥哥是家庭醫師，也很會滑雪。她的活動吸引了30位騎士，募得5千美金，然後以紀念她哥哥的名義捐贈出去。隔年她再度舉辦慈善活動，又募得5千美金，買了兩輛智慧型登山車。

　　2001年，艾德勒迎接新的挑戰。「越來越多人找我擔任個人飛輪教練，大部分是沒時間上健身房的大忙人。那時我想過自己開業，可是成本太高了，而且會沒時間陪家人。有天我把車開進車庫，忽然想到，這裡就可以當飛輪教室！」

　　後來她花了3萬美金買來12輛飛輪機，「Homebodies Workout」就開張大吉了。2001年1月1日開幕，立刻課滿。

　　「我必須拒絕很多人。我無意間發現新的市場：傳統猶太教女性。附近有很多猶太人，但這些婦女都不了解健身，而且礙於戒律沒辦法上男女共用的健身房。因此，飛輪課對她們來說是種解放。」

　　「我會跟這些女性說，妳不會對孩子爽約不帶他們去玩，那麼為什麼要對自己爽約不讓自己開心呢？要留時間給自己，不要只是坐著看報紙，要讓自己健康。」

　　艾德勒的健身房現在有30位固定學員，從二十幾歲到五十幾歲都有，有時會有幾十位臨時學員。學費1堂課是15美金，或10堂課120美金。「後者比較能讓學生投入。」艾德勒沒有特別打廣告，都是靠口耳相傳。學員會透過e-mail預約上課。

　　「我沒有因此賺大錢，不過聽到有人說妳改變了我的生活，那是

無價的。」

　　艾德勒提到最近有位學員成功轉變的故事。那是個過胖的年輕媽媽，在HBO當製作，有兩個小孩。「她很可愛，三十多歲，但是越來越胖，也越來越鬱卒。」

　　「她每個禮拜來上三次課，好幾個月之後她才能夠上完整堂課而不慢下來。跟上其他學員之後，她瘦了好多，尺寸小了三號。後來達琳說我改變了她的人生，這讓我覺得一切都很值得。

　　「三十幾歲的女性當然要對自己有信心！她們沒有理由不這麼想。」

　　學員的體能夠好時，她就會帶他們到戶外騎登山車。「這對學員與我來說都很刺激，因為他們可以把學到的技巧實際用在戶外，而且很快就會體驗到：自行車運動能改變我們的人生。」

　　「我總是在騎車時得到許多靈感，並且認識很多重要的人。那天我沿著太平洋海岸公路騎，路上看到一位七十幾歲的老先生有點辛苦地騎著Colnago自行車，便放慢速度，問他是不是需要幫忙。結果他是個退休醫師，跟我另一個哥哥在同一棟大樓工作，後來他還幫我哥哥介紹了好多病人呢。」

　　去年艾德勒從鐵人三項賽及登山車賽退休，她說：「我不用再證明自己是運動員，我想幫助其他人成為運動員。」

　　「飛輪運動還有我哥哥過世這兩件事對我的影響很大，讓我發覺人生就是要好好活著，我很慶幸自己有機會幫助大家維持健康，能夠有所貢獻是很美妙的事。」

　　如果你見過職業車手爬坡，就知道爬坡多具有美感。**他們不是緩慢、痛苦地賣力踩，而是以舞蹈韻律運用身體的每條肌肉，看起來像是在滑行。飛輪可以幫助你學習這種技巧。**

　　柯斯曼說：「最能建立自信並節省時間的，莫過於傑出的爬坡能力。優秀騎士爬坡時會盡可能運用最多的肌肉，而不是只用股四頭肌、膕旁肌及臀肌來推跟拉。把施力分散開來，腿部會比較輕鬆，而且輪流運用其他肌肉可以轉移騎士的注意力，尤其長距離爬坡時。要專心練習這項技巧，最佳場所就是室內。」

　　柯斯曼上課時強調兩種可以幫助爬坡的騎乘技巧。第一種：騎士從腰部向前傾，脊椎放平，與地面平行，然後臀部往座墊後方移個幾吋，用手臂及肩膀的肌肉拉緊車把，這樣踩踏的槓桿作用會更大。第二種：稍微往前移，然後用下方腹肌的力量將臀部向後推回座墊上，加大踩踏的槓桿作用。

　　「這麼做，是用大半的身體把自己推拉上山。」柯斯曼說。

　　此外，低轉數的節奏也是柯斯曼用來訓練戶外爬坡技巧的方法。「現在大家都喜歡模仿阿姆斯壯的爬坡方式，即使上坡也維持每分鐘90-100轉的節奏。這保護了他的腿，可是一般人如果沒有每天訓練是無法做到的，以高轉數上坡，體能將沒辦法負荷。如果是爬短坡，一般人應該站起來放慢騎，這樣的訓練很適合在飛輪機上做。」

　　飛輪機畢竟只有一段變速，爬坡時無法變速，只能把腿部速度放慢。柯斯曼提醒騎士要堅持下去，不要輕易把阻力降低，他說：「其實只要能長時間以慢速踩高阻力，到戶外騎車時一定看得到效果。」

▍坐著爬坡：臀部往後，腳跟下壓

　　爬長坡時，坐著騎通常比站著騎有效率，因為腿部的負擔較小，心跳率也較低。嚴格說來，坐著騎時支撐身體重量的應該是座墊，而不是腿部，因此雙腿可以全力踩踏。如果還想進一步減輕股四頭肌的負擔，應該要一腳往下踩，另一腳往上拉。「不過大家在戶外長途騎車時很少這麼做，不是把齒輪比調輕而不往上拉，就是全然忘了踩踏技巧。」柯斯曼說。

　　有一項簡單的飛輪技巧可以幫助你記住關鍵要點：腳跟往下壓。

　　他說：「縮腹部，把臀部往座墊後方推，踩踏板時腳跟要低於腳趾。往上拉踏板時，腳跟也要壓低，因為如果腳跟沒有低於拇趾丘，小腿肌就無法施力。」柯斯曼認為大部分騎士的身體不夠前傾，屁股不夠往後，都坐得太高、太前面。

　　騎車時腳跟下壓，才能運用到腳脛、股四頭肌、小腿肌、膕旁肌、臀肌及下背部，而不是只有腳脛和及股四頭肌。（注：柯斯曼提倡的腳跟下壓，與許多頂尖自行車調整專家的看法不謀而合。Serotta調整學校的保羅・羅曼也提出表示，腳跟下壓時身體更能夠運用臀肌，增加力量。請參見第7章關於運用臀部力量騎乘的內容。）

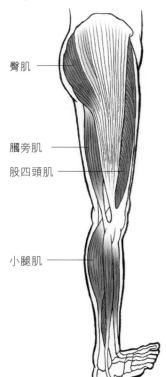

臀肌

膕旁肌

股四頭肌

小腿肌

腳跟下壓：騎車時腳跟下壓，才能運用到腳脛、股四頭肌、小腿肌、膕旁肌、臀肌及下背部。

站著爬坡

　　柯斯曼表示，由於固定式健身車在「爬坡」時角度不會往上，騎士必須調整姿勢，才能像在戶外爬坡一樣鍛鍊膕旁肌、臀肌及背部肌肉。

　　他的建議是：為了模擬戶外爬坡，從髖部向前傾，背部與地面平行，臉往下壓，鼻子貼近車把，臀部往後推到幾乎離開座墊。臉朝下，不要抬起。脊椎維持中立、放鬆的姿勢，把尾椎往後推，頭部往前伸，以伸展脊椎。

　　「很多飛輪車手騎到戶外時，上半身的動作都不正確。很多飛輪教練都告訴學生不要移動上半身，但這是錯的，還會造成反效果。」

　　他說：「在戶外，自行車會在騎士下方左右擺動，不過健身車卻不會動。所以必須左右擺動上半身，以模擬戶外騎行。」用低轉速，動用全身爬坡，每踩一下踏板，身體就從車把的一邊移到另一邊。動作是嚴格的左右移，而不是上下晃，髖部及下軀幹會與腳及膝蓋呈一直線。

2 · 速度訓練 站立姿勢——全力衝刺

　　對戶外車手來說，高高站在飛輪機踏板上做強尼・吉所謂的「跑步」，實在很怪。不過柯斯曼說：「管他的，以前車手不是也覺得重量訓練和瑜伽都很詭異。在飛輪機上『跑步』可以讓你成為更優秀的騎士，迫使你進入無氧狀態，培養爆發力，提升乳酸閾值及轉速，同時增進體能，以適應劇烈運動。在健身房運動的人，大多數心跳率都曾達到無氧的水準，可能長達幾分鐘以上甚至更久，比起偶爾短暫運動的人要長得多。」

以下就教你如何在飛輪機上「跑步」：首先高高站在踏板上，全身重量放在肌四頭肌上，耳朵、髖部及五通呈一直線。腹部用力以穩定住上半身，雙手放在握把上，不要施力（用指尖保持平衡即可），用較重的飛輪衝力把踩踏速度提升到200 rpm（高於多數頂尖騎士在戶外的極限150 rpm）。

「這項獨特技巧會讓心跳率飆升，效果是獨一無二的。」柯斯曼說。他宣稱這項技巧曾讓人達到心跳率每分鐘212下。不過他也提醒新手不要衝過頭，「最多衝刺10-15秒就好，不要太勉強自己。」結束衝刺之後可以坐下來休息，或是練習以下技巧。

身體前傾站立——仍是站姿

高高站著「跑步」（前述動作）只能維持一小段時間，但身體前傾站著騎，可以用110-150 rpm撐完一首歌（3-6分鐘）。柯斯曼表示，做這項動作時，假裝是在爬坡，但臀部不要像慢節奏爬坡時那麼往座墊後方推，身體還是向前傾並伸展脊椎。這項動作的阻力比較小，踩踏的節奏比較快。

與站姿相比，這項動作比較不會痠痛，因此可以維持較久的高速踩踏，增進耐力、踩踏速度及乳酸閾值。

坐姿

柯斯曼喜歡在音樂到副歌時衝刺，而不是隨便衝個30秒之類的。這項坐姿的技巧可以輕鬆幫你加快踩踏速度：把飛輪車的阻力調到很低，坐在座墊前方，縮腹部以穩定髖部及上半身，然後全力衝刺。重複，目標200 rpm。

　　柯斯曼認為，很多不騎自行車的飛輪教練都有一個問題：喜歡要求學員從頭到尾全程衝刺。他說：「那讓心跳率一下子飆高，就這樣過了整堂課，也就是，學員沒做到心跳率下降的復元訓練，而那正是騎車耐力的關鍵。」

　　復元的意思是，健康的騎士在30秒的下坡期間，心跳率最多可以下降50下。這點相當重要，身體才能藉機休息。柯斯曼說：「心跳率一直很高的問題是，你沒能訓練心臟休息，之後會累壞。」

　　他的建議是：無論你的飛輪班在上什麼（除非你在上課前已經自己做過飛輪暖身），頭兩首歌把飛輪車的抗力調低，依次以坐姿和站姿爬坡。確保暖身時心跳率是慢慢增加的，12-15分鐘之後再做速度訓練，然後再衝刺。

▌戶外騎乘時……

1. **了解你的踏板。** 到戶外騎車前，先反覆練習如何扣上及打開卡踏，不然碰到第一個紅燈你大概就嚇壞了，還可能摔個四腳朝天。
2. **往前看。** 別往下看，你已經不在健身房了，隨時向前看，並注意四周路況。
3. **往後坐。** 戶外騎車的姿勢跟飛輪教室一樣，臀部往座墊後方推，背部與地面平行，縮腹部，肩膀放鬆，重量盡量不要放在雙手上。

如果能夠在家踩飛輪，就沒有理由不運動了。尤其現在有6類飛輪健身車，其中有的相當便宜，用來健身非常划算。比起高檔的跑步機、踏步機及其他有氧健身器材，飛輪健身車比較便宜，而且有許多款式可選，像是強尼‧吉設計的款式（The Johnny G Spinner），還有一堆模仿該款式的團體訓練飛輪健身車，像是LeMond、Kettler、Schwinn、Monarch等機型，價格都差不多。最新的健身車是Trixter X-Bike，配備擺動式手把，模擬騎登山車的感覺。有錢人可以砸下35,000美金購買頂級健身車，一般市井小民也可以只花100美金就買到便宜又安全好用的自行車訓練台，把自行車架在上面做室內訓練。19世紀末興起的滾筒訓練台至今仍深受許多死硬派騎士喜愛。如果你喜歡去傳統的健身俱樂部，歷久彌新的Lifecycle及同系列直立式或斜躺式健身車，都還是相當受歡迎。以下介紹不同款式健身車，並比較其特色及優缺點。

┃ 類型：團體訓練飛輪健身車
┃ 特色：飛輪較重的固定式健身車，踩踏速度可達200 rpm

例1：Star Trac Spinner（數種型號）
- **價格：**1,195美金（Pro），1,399美金（Elite），1,699美金（NXT）
- **網站：**www.StarTrac.com
- **特色：**強尼‧吉健身車的最新款，可調整阻力，包含19公斤飛輪、可調式座墊及手把，可放2罐水瓶。新款的Elite型號配備Smart Release的齒輪，踏板可停住或往後轉（模擬自行車滑下坡）。另外還有其他基本型號（499美金）。
- **優點：**巨大的飛輪有很強的衝力，在路上騎自行車無法踩出本機的速度。與Lifecycles不同，強尼‧吉飛輪健身車比較像傳統

照片提供・Star Trac

自行車,有適應性,可以調整座椅,還可以使用高性能自行車的踏板系統。

・缺點:你可能很嚮往強尼・吉飛輪班上那種團體騎乘的感覺。解決方法就是到Madd Dogg運動用品店購買強尼・吉飛輪課程的影片。

・類似款式:LeMond RevMaster(www.lemondfitness.com);

Schwinn Indoor Cycling Pro(www.SchwinnFitness.com);Ironcompany ICS-1 Indoor Cycle Sport Bike(888-758-7572, www.ironcompany.com)。其他品牌請至以下網站參考www.exercise-bikes-direct.com/catalog/buy/Indoor_Group_Cycling_Bike/

例2:The Trixter X-Bike

・**價格**:999-1,695美金
・**網站**:www.trixter.net
・**特色**:以獨特設計模擬登山車的騎乘,配備擺動式手把及可調式飛輪,是飛輪車的重大改革。
・**優點**:兼顧上半身及下半身訓練,擺動式手把使室內騎乘更有趣好玩。
・**缺點**:無。
・**類似款式**:無。

照片提供・Trixter

COLUMN

例3：電子精靈健身車（Electric wizard: CycleOps Pro 300PT）
- 價格：1,599美金
- 網站：www.cycleops.com
- 特色：造型時尚，車把上有螢幕提供各種訓練數據，包含時速、里程數、卡路里燃燒量、輸出功率等，都可以電腦下載。
- 優點：提供運動時的完整資訊，很有激勵作用。
- 缺點：無。
- 類似款式：無。

類型：標準自行車三角訓練台
特色： 簡單方便，架上自己的自行車即可使用。將自行車後輪的花鼓固定於車架上，阻力裝置包含磁阻式、風扇式及密封液油式等。

例：液油訓練台（Performance Travel Trac Century Fluid Trainer）
- 價格：129美金
- 網站：www.performancebikes.com
- 特色：阻力裝置為密封液油式，加速踩踏即能提高阻力。
- 優點：設計簡單、非常便宜，可以真的踩自行車。架設容易，液油式的阻力裝置是最平穩、安靜的。若要提高阻力，只要加速踩踏或變速即可。沒有電線，無故障之虞。可搭配登山車、斜躺式自行車或光頭胎後輪的海灘車。攜帶方便，容易收納，可置於汽車後車廂中。另外還可購買Travel Bloc前輪固定座（11美金），供騎士調整騎乘高度。可靠好用，許多騎士已使用多年。
- 缺點：無。
- 類似款式：Blackburn（www.blackburndesign.com）；Graber CycleOps（www.cycle-ops.com）；Minoura（www.minoura.co.jp）

照片提供・Performance

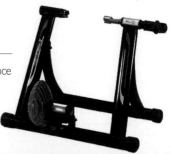

類型：自行車模擬器

特色：自行車、電腦遊戲及測試實驗三合一。內含電腦軟體，可同步將騎士的表現呈現在螢幕上，並儲存下來供分析之用。

例：RacerMate Velotron

- **價格**：8,895美金（Pro），6,475美金（Basic）
- **網站**：www.racermateinc.com/
- **優點**：提供所有騎車數據，包含速度、輸出功率、踩踏節奏、心律、左右踩踏力度分析等，以實驗室精確的3D圖形顯示在螢幕上。內建100種課程，包含夏威夷鐵人三項賽訓練及蘭斯‧阿姆斯壯的阿帕拉契山爬坡課程，另外還可自行下載其他課程。
- **缺點**：價格高昂。
- **類似款式**：提供較簡單功能的Racermate's Computrainer（1,449美金, www.racermateinc.com）；CycleOps electric-Trainer（599美金, www.cycleops.com）；Performance Power Train（500美金, www.performancebikes.com）

類型：自行車健身器

特色：大型、高速健身器，在上面騎自行車，時速可達40公里

例：Inside Ride Super Trainer

- **價格**：35,000美金
- **網站**：www.insideride.com
- **特色**：這是最高檔的室內健身器，可以讓你在健身器上騎自行車衝刺，提供最高16%的坡度訓練。需要1.5×3.6公尺的空間。配備感應器，可使用電腦程式控制速度、阻力、坡度、路線及間歇訓練等。
- **優／缺點**：提供擬真的騎車情況，騎士在健身器上必須注意平衡及操控，適合長程訓練，比戶外騎乘安全。配備光束偵測，

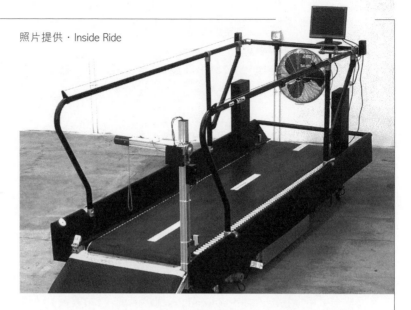

照片提供．Inside Ride

自行車或騎士偏離方向時傳動帶會自動停止。護欄上配有靈敏的自動關閉器，能協助騎士應付突然的煞車。緊急煞車或停電時，皮帶最短可於一公尺內停下。

・缺點：體積龐大，價格昂貴（相當於一輛BMW）。
・類似款式：無。

類型：傳統健身車
特色：健身房健身車的家用版

例：Life Fitness Lifecycle
・**價格：**1,799美金（GX），1,399-1,899美金（Exercise Bike）
・**官網：**www.lifefitness.com
・**特色：**具備各種健身功能。GX具備可調式握把，以及可前後上下調整的座椅。
・**優點：**提供許多資訊，類似健身房中的健身車。

類型：滾筒式訓練台

特色：已有百年歷史。3個滾筒裝在2條軌道之間，讓你在原地騎自行車，非常像是在戶外騎。

例：Kreitler Dyno-Myte Rollers

- **價格：**525美金
- **網站：**www.competitivecyclist.com
- **特色：**高效能滾筒式訓練台，配備直徑6.35公分的滾筒，阻力比Kreitler其他型號更大。
- **優點：**最像是在實際騎公路車的室內訓練機（Inside Ride Super Trainer除外）。車子會傾斜或改變方向，如同在戶外騎車，可以訓練平衡及踩踏的穩定性。較小型的滾筒適合超級健壯的騎士。可以搭配Killer Headwind Fan超級風扇（170美金），模擬實際上路時遭遇迎頭風的狀況，可以調整風扇模擬時速3.2-16公里的迎頭風。
- **缺點：**一不小心就會跌倒。如果擔心安全問題，可以買Kreitler的Dyno-Lyte型（340美金）或Poly-Lyte型，尺寸較大（直徑7.62公分），在上頭騎幾乎不會滑胎。如果不想擔心平衡問題，可以拆下前輪，改裝前叉固定架（79.99美金）。
- **類似款式：**Tacx；Cycleops（這兩款請參考www.cbike.com）

人物專題 **強尼‧高柏**

JONNY GOLDBERG

健美先生與自行車手可說是南轅北轍，但南非移民強尼‧高柏卻能兩者兼顧，以自身的熱情、魅力及遠見改變了健身界，改善全球上百萬人的健康及體態。1980年代初期，強尼踏入洛杉磯私人教練界，從基層做起，然後在4,800公里美國橫跨賽中登峰造極。他因為厭倦了健身用的標準自行車，覺得缺少騎車的感覺，於是手工焊製飛輪固定式自行車，以厚重的飛輪搭配標準自行車的中軸及踏板，成為飛輪機的前身。如今經過改良，這項搭配音樂的健身活動已經風靡全球。美國一年有六百多萬人口參與，歐洲更是瘋狂，荷蘭的戶外飛輪運動節一次吸引了五百名飛輪運動員，義大利則有上千位。有數百萬人都是先踩飛輪，然後投身戶外自行車運動。飛輪從本質上改變了大家對有氧班的看法，原來那一套又舞又跳的韻律操，變成一場值得探索及挑戰的身心之旅，吸引的族群也從家庭婦女擴大至男性及運動員。如今強尼‧吉這個名字已是家喻戶曉。他在專訪中告訴本書作者羅伊‧沃雷克，若不是走過不可思議的人生之旅，他不會興起發明飛輪運動的念頭。

引領自行車至另一個境界

我4歲時有了人生第一輛自行車，從此與自行車結下不解之緣。對我而言，自行車不只是健身工具，更是讓我釋放悲傷、追尋夢想的領域，打破了疆界，讓我逃離枷鎖牢籠，解放自己，從中獲得寧靜及和諧。自行車給我自由感，成為我生活的重心。武術、游泳、迴力球都是不錯的運動項目，但沒有一項比得上自行車。

我在南非的童年生活非常簡樸。父親是執業藥師，薪水不高。我常花好幾個鐘頭改裝自行車，12歲時就裝了比頭還高的車把，騎到

了16歲，為了支持非洲兒童教育組織，我騎自行車橫越南非。

我十二三歲時認識了阿諾史瓦辛格。當時他來拜訪瑞格‧帕克。帕克在60年代曾拿下幾座世界健美先生獎項，他兒子是我最好的朋友。我見過法蘭克‧贊恩等劃時代的大人物，就這樣慢慢進入健美這一行。在南非，健身產業才起步，我覺得前途無量，熱血沸騰。

1978年左右，我退伍後協助帕克經營健身房，像海綿一樣吸收知識。那幾年，帕克和我相處的時間比跟他兒子還多，我們不厭其詳討論健身，也聊運動、哲學、飲食、生命的恐懼等話題。帕克很了不起，每天早上6-8點上健身房，他不只是健美先生，更稱自己為「身體文化學家」。這就是我健身之路的開始，也是自我成長及自我認識的探索起點。

我一直很想去美國，最大的夢想就是到加州的威尼斯海灘見識「肌肉海灘」，再去黃金健身俱樂部鍛鍊。1979年6月，我23歲，申請了30天的美國旅遊簽證。我直奔黃金健身俱樂部鍛鍊肌肉，那裡是我發跡的起點。美國，我來了！

當時我還沒有找到人生目標，但並不打算回國。不久我在威尼斯海灘遇到一個人，他在兜售金廚刀具，可能是贓貨。他開車載著這些刀具，我則沿街拜訪商家。每賣出一把，就可以賺一塊錢佣金。

一天，我來到洛杉磯的健身俱樂部「兩性世界」。這棟建築物分為左右兩翼，可同時吸引男女會員，這真是不得了。當年大部分俱樂部都還不讓男女同時入場。我向經理毛遂自薦，說自己有健身房的管理經驗，可以幫他們提升10%的營業額。於是我被錄取了。我工作了一個月，可是等到發薪水那一天，卻一毛錢也沒領到。

真是山窮水盡，我甚至吃方糖維生，以沙發為床。生活真艱難。

不過我還是繼續留在那裡工作，最後終於領到薪水，每小時3.25美金。我們成功打出「兩人入會，一人免費」的優惠。這是我的點子，1980年代，一男一女相約健身，造成一股轟動。

健身界的革命起點

1981年是我人生的一大突破。我接到好萊塢知名經紀人山帝·蓋倫的電話，他旗下的大牌藝人有雪兒、桃莉芭頓、芭芭拉史翠珊等。山帝想找私人健身教練。那個年代幾乎沒人聽過這個行業。當時沒有專門的健身組織，也沒有運動生理學課程，只有健美或運動之類的背景。我到比佛利山莊，在山帝的住家幫他上課，有時不知不覺一個禮拜就去了7天。

就這樣，兩個小時賺進100美元，其實還滿賺的。再加上「兩性世界」每小時3.25元的薪水及賣東西的佣金等等，每個月差不多可賺進1,900美元。

後來，我開始在好萊塢一帶幫一些名人訓練。真的很不可思議，維多利亞賓絲波、安迪吉勃、傑克史卡利亞等名人都在我門下。不久我的月收入就達到8,000美元。

健身大行其道。傑克·史坦菲德的「傑克健身房」首度登上大型電視節目「娛樂今夜」，史蒂芬史匹柏就是他的學生。另一個健身界名師丹·伊薩克森則是琳達伊凡絲和克里斯多夫李維的教練。約翰屈伏塔及潔美李寇斯特主演的電影「至善至美」也上映了。

我的教學風格多變且生活化，學生都苗條又健美。我讓他們在山區步道慢跑，到加州大學爬階梯，另外還配合重量訓練。

漸漸地，我闖出名聲，以嚴格出名。如果有人想更上一層樓，

到達運動員的境界，我絕對是不二人選。這段期間，我一直騎自行車，還在1984年迷上鐵人三項及自行車大賽。

後來我去德州參加Spenco 500哩賽，來回騎了500哩。上千名自行車手從全球各地湧入，包括KLN、史溫、冰火、湯馬士‧皮恩等職業車隊，以及彼得‧潘生、麥克‧雪默、朗道尼爾等超級選手。我對長途賽一點概念也沒有，沒贊助，也沒適合的裝備，頂多就是Specialized送我一對光頭胎。一路上我都吃流質食物，載著行李。

我拿下第17名。前20名都有獎金，而我得到280美元（還是320？），還不賴。之後我花了一個禮拜恢復體力才回到洛杉磯。

在那之前我好像還沒騎過168公里以上的距離，結果竟然以那麼快的速度，在一堆選手、摩托車和直升機的環繞下，完成800公里的比賽！這可是玩真的。一場貨真價實的超級比賽初體驗。我不禁讚歎起自己，太不可思議了。這不只是長距離的比賽，我還面對了自己的弱點，面對危險、探測極限。我的思緒解放了。

▎構想：固定式健身自行車訓練

1985年，我在衛斯伍大道成立了第一間「Johnny G交叉訓練暨營養中心」。我坐在固定式健身自行車上引導30分鐘的密集訓練，教學方式與眾不同，因為之前健身自行車只用來暖身，並不算訓練。我還配合交互蹲跳及仰臥起坐，最後再以其他體能運動作結。這是一套連續不中斷的魔鬼課程，堪稱多元一體的訓練。

我的構想來年少記憶，我記得當年有輛Donavet健身自行車，德國製，內建心跳監測器。我們訓練中心使用的則是Windracers，Lifecycle的競爭者。這款自行車讓學員揮汗如雨，心生征服感及恐懼感。當時還沒有人利用自行車做健身訓練，毫無疑問，我在市場上

占有一席之地。

南非口音、自行車訓練，再加上我的個人魅力和這一切，這課程太酷了！我登上雜誌，上了電視節目，還為梅莉莎吉勃特做拍片特訓。成果非常戲劇化。

隔年，「Johnny G交叉訓練暨營養中心」在比佛利山莊開幕，開幕嘉賓正是阿諾史瓦辛格。我聘請很多教練，包括羅伯‧帕爾（長期擔任瑪丹娜私人教練）等，還把4輛公路車裝上訓練台，那可不是舊式的Lifecycle自行車。

那對我是重要的一步。我開始對傳統健身自行車感到失望、不耐。踏板根本就不對。我想說服大家穿真正的自行車專用鞋，希望大家都能感受到屁股騰空飛馳的感覺。讓騎士能夠衝刺、休息、回坐、閉上雙眼。我希望透過運動帶領學生進入一種美好的境界，如果他們沒辦法去戶外騎，我想要讓他們透過室內騎乘感受在戶外的感覺。當然，也有一些學員願意週末跟我去戶外練習，有人是鐵人三項運動員，有人早就在騎10段變速車。不過以商業觀點來看，這不是商機所在。真正的商機在於創造一個環境，既可引領人們體驗運動的感覺，又可以讓我向他們灌輸一些想法。他們看著鏡中的自己，隨著我的指令觀想。我則播放最酷的音樂，像平克‧佛洛伊德的搖滾樂，而不是典型的有氧節奏。多棒啊，多麼令人興奮！

飛輪課就這麼開始。雖然當時還沒有正式命名，也沒有特殊的健身車或40分鐘一套的課程，不過飛輪的概念已經發展完全了。

有氧舞蹈限制很多人的發展，因為它已舞蹈化，跳固定動作，學員沒有機會充分發揮。這樣反而很好，因為那些肢體協調性較差的人正好可以轉而尋求自行車提供的力量感，這樣我就能吸引他們來騎自行車。其實我沒那麼精明世故，也沒有足夠智慧與遠見洞悉未來趨勢。我從不了解自己在做什麼。當時我擁有的不過是敏銳的直

覺，而這個從直覺出發的想法，正好切合時下的需求。無庸置疑，我走在對的路上。

飛輪課程老少咸宜，不論是超級運動員或一般大眾都可參加。1985年，我在一次戶外練習中巧遇鐵人三項運動員布萊德‧柯恩。我問他是否願意一起騎，結果我們騎了8小時。後來我邀他來我的交叉訓練中心，我協助他觀想，使他更有自信。他的成績比自己的最佳紀錄還快上8分鐘。1987年柯恩拿下世界冠軍，成績比原先的紀錄快了1.6秒。

美國橫跨賽的啟示

1985年之前，我對美國橫跨賽一點概念也沒有，隔年就試圖爭取參賽資格。當時我還有好幾個私人客戶，離婚手續還沒辦妥，還得兼顧父職。我開始做長程練習，生活中自行車的比重也愈來愈大。

我沒想太多，在毫無頭緒的情況下參加美國橫跨賽。我沒什麼企業贊助，也什麼人支持，只有幾個同行夥伴。結果，我因為吃素，又冒雨騎了8天，不得不在終點前640公里處高舉白旗。

麻煩的是，那時我還不知道自己患有躁鬱症。睡眠對躁鬱症患者相當重要，失眠若未獲治療，就會開始幻想。我開始出現強烈精神分裂及心理分裂症狀。800公里對我而言太遠了。人人都有自己的極限，而我當時已失控。

過去我從未替自己設限，以為自己是無敵的，從沒想過何謂界限，以為只要透過訓練，什麼事都辦得到。擁有積極正面的人生觀沒什麼不好，只是這樣的人生觀也會事與願違。美國橫跨賽就是一個教訓。它超越我所能承受的極限，太多衝突，太多情緒，搞得自己一團亂。不過這些都成為很有用的經驗，讓我在情緒混亂低落的

時候知道如何讓自己更有效率。儘管從競賽的角度看，橫跨賽簡直是場災難，我大概掉了11、12公斤，而且花了很久時間才恢復。

這場比賽過後，我決定不再與自己作對，不再強求第一。我開車去朋友家，他說我可以待在他家恢復元氣。後來我回加州又休息了三個月。我流失了顧客群，無法再回到健身房，我也不想回去。

為了謀生，我只好什麼都賣。當時很多營養公司寄來了生技產品，像是碳水化合物代餐。我再把這些產品轉賣給一些熟人。我領出所有存款，大約1000或1200美金，另外再借了一些錢去買自行車，我又開始練習，想拿下美國橫跨賽冠軍戒。

因為上次沒有完成賽程，我得重新取得參賽資格，並組個小隊參加1989年大賽。為了完成心願，我得面對為期兩年的嚴峻考驗。

我付出很大努力來完成這項比賽，擬定許多計畫，組織小隊，打氣加油，只為了騎完全程。自尊心讓我非得參賽不可，因為之前的棄賽經驗是我生平第一次覺得被打敗，覺得自己很沒用，承認自己配不上Johnny G的雄心壯志。這段時間真的很有意思。

為了訓練，我騎了很長的里程數。因為躁鬱症的關係，我睡得很少，每天只睡3-4小時，所以我的練習週期是24小時，而不是一般人的12小時。也因為生病，我沒辦法講完整的句子，感覺像嗑了藥，接近瘋狂狀態，體力過剩。一下子飄飄欲仙，一下子又充滿幻覺。蘇格蘭全日賽紀錄保持人葛拉漢·歐布里寫了一本書，提到他的成就即是拜躁鬱症所賜。只要專注、引導，你就能駕馭不可思議的能量。我知道界線和極限可以弭除，於是我可以做夢，瞬間就有無窮的想法，無時無刻不在創新。我的4天訓練週期就是這麼來的。某天我在週二清晨6點開始練習，下午6點結束，騎完了320公里。不過我也會變換行程，週二在沙漠訓練，週四在山上訓練，星期五晚上

6點出發開始騎車，週六晚上6點才回家。我通常會在週六清晨6點與柯恩碰面，兩人並騎12小時。週末我才會做24小時的訓練。

我在4天訓練週期中通常都騎1,216-1,328公里左右。空閒時我認識了很棒的女孩，馬上墜入愛河，找到真愛。我們在學員的後院蓋了小平房。小小的日式床墊，一個舊浴缸和一部小冰箱，我們就這樣過日子，她賣毛衣和珠寶，我做訓練。

我已經放棄一切。為了完成任務，我從著名健身教練徹頭徹尾轉變成自行車修士，這是一段成長過程，身為成年人，總算可以說，「好，這就是我得做的。」你看，這就是生命美妙之處，人生旅程中最特別的一章。

於是，我勇往直前，完成約翰・馬利諾公開資格賽，騎了29小時又36分鐘，以4.5小時領先亞軍拿下冠軍。我以平均時速28.9公里，爬升11,160公尺，日夜最高與最低溫為41℃和－11℃。多麼嚴峻的比賽，充滿挑戰。我創下史上最佳成績。那場資格賽應該只有兩人晉級美國橫跨賽。大賽的規定是，資格賽中，冠軍抵達後，未能在他15%的時間內抵達終點，就無法參加美國橫跨賽。而那場資格賽，除了第二名外，沒人在時限內抵達。非常殘酷。

挾著資格賽的佳績，我有信心能順利完成美國橫跨賽。前4天，我騎得很快，狀態極佳，覺得自己應該可以打破8天的個人紀錄。騎了一半後我才發現不可能。我原本打算每天騎22小時，後來變成16小時。雖然最後花了10天才完成比賽，但還是拿到冠軍戒指。

我很高興。第一次參加美國橫跨賽時，本以為運動之神會解放我，肯定我，我將得到關愛，建立名聲，甚至贏得終身成就，踏上高貴的康莊之道。結果，在第二次真正完成美國橫跨賽後，我才明白，這不過就是一場比賽。

我在1985、86年首度使用「飛輪」這個名稱。當時我的車庫有輛訓練自行車，「來吧！來轉轉輪子！」這句話就這麼脫口而出。有一次，《終生健康》的作者哈維‧戴蒙跟我聊起訓練的事，「飛輪」一詞就這麼誕生了。

美國橫跨賽給我上了充滿意義又有趣的一課，之後的教學過程中，自行車變成我常用的譬喻，談到逆風、強度、掙扎時，每個學員都可以與自己的經驗聯結。騎車時，我們必須融入團體中，卻不會被困在團體裡。學員在40分鐘的課程裡，從經驗豐富的教練身上學到許多東西。

▎飛輪車誕生了

展開美國橫跨賽特訓時，我組裝了一輛特別的自行車，也就是飛輪自行車的前身。那時候喬蒂懷孕了，我只得利用晚上較清閒的時候練習。我的策略如下：晚上踩輪子，白天睡覺，睡到下午2點或4點。雖然比賽時就不能這麼做了，但我當時創造出飛輪運動的基本模式，不管是節奏律韻、動作組合、三種手勢、心跳率訓練等等，都寫在日後的手冊上。

美國橫跨賽後，兒子喬登出生了，我必須賺錢養家。我帶了兩輛飛輪自行車去找Mezzaplex健身俱樂部老闆，告訴他我不想再上私人課程。我得重操舊業，回到健身教練這一行。我下了戰帖：只要跟得上我的飛輪訓練，就可贏得10美元。俱樂部的鏡子和音樂就像俄羅斯轉盤，我擊潰所有人。沒人能持續10分鐘以上，我轟動全場。

我還需要更多自行車，便到車行買輛Schwinn DX900固定式自行車，不過這輛車無法承受站著騎或在上面跳躍，連好好踩也不行。

1989年底，我組裝了一批健身車，開了第一家「Johnny G飛輪健身

房」。我從沒想過要訓練別人，總是把學員當夥伴，帶領他們體驗健身旅程。後來我又製作15輛手工焊製自行車，把課程帶到好萊塢的健身房，因為覺得在好萊塢的曝光較多。就這樣，我努力發展健身事業，成果驚人。

人們開始想剽竊我的飛輪課程，我開始申請商標，還把自行車收回車庫放了好幾年。我賣掉自行車，在知名的Crunch健身俱樂部教課。我在那裡認識現在的合作夥伴。我們接到Schwinn公司來電，雙方定下交易，於1995年IHRSA健身俱樂部的商展中揭開序幕，非常重要的一刻。3個月後，飛輪自行車進駐400家健身房；一年之後1000家；1996年底1500家。我們組了一支「瘋狗運動隊」，每10天到3個國家，到處巡迴，訓練許多指導員。

這是有史以來第一次有人將健身器材、訓練課程以及人生哲學合在一起賣，非常特別。這些年來，從巴西到莫斯科，我們訓練的指導員超過6萬5千名，到了1999年，我工作過量，累壞了，又遇上Schwinn公司的剽竊糾紛，幸好及時在他們破產前提出控告。2003年，我們開始與StarTrac合作，於是我又開始雲遊四海，在義大利、巴西等地參加許多6小時或8小時的慈善比賽。

搬到聖塔芭芭拉後，我開始學衝浪。前陣子則在學一種叫Orlando Kani的巴西武術，以便與空手道（我是黑帶）相結合。另外我也在學氣功，已兩個月沒好好騎自行車了。

20年後，飛輪自行車還會流行嗎？飛輪自行車很有用，儘管許多人對飛輪還是很陌生，它的重量感及活力帶給人震撼，很容易入門。況且自行車已有悠久歷史。飛輪運動的節奏、非負重式的訓練、飛輪自行車的重量，以及給騎士的活力，都是吸引騎士的原因。大家可能會覺得心血管訓練不是未來趨勢，不過很難說。我們才剛踏上一段人類發展及成長的未知旅程。

CHAPTER 4

MEAL ON WHEELS

| 騎車的飲食法 |

高能量飲食的策略及科學

INTRO

1997年La Ruta挑戰賽的第二天早上，我在起跑點準備的時候，有人問我怎麼沒看到約翰‧羅德漢。他是我幾天前認識的新朋友，很友善也很健談，第一天在美國選手中名列前茅。第一天的比賽長127公里，穿過叢林與泥濘，氣候又潮濕，所以羅德漢有那樣的成績相當了不起。只是他第二天就不見人影，後來我們才知道，前天晚上他一睡不醒，下午飯店清潔婦入門打掃時才發現他陷入昏迷。羅德漢經過4天垂死掙扎，才終於醒來。

當然，我們一聽就知道他是嚴重脫水。那時補充水分已經是相當普及的觀念，可是參加La Ruta挑戰賽非常容易脫水，因為天氣實在太熱，而且賽程很長，會消耗大量體力。游泳都可能脫水，更何況是參加La Ruta挑戰賽。1982年我剛開始參加夏威夷鐵人三項賽時，就有人警告說游完3.8公里，上了岸可能會輕微脫水。有經驗的選手告誡我們，一開始騎車就要拚命灌水。每年大約有20%的鐵人三項選手需要打點滴補充水分及礦物質。

所以幾個月後我得知羅德漢並不是脫水的時候，感到非常驚訝。原來他是喝太多水，產生**低鈉血症**，又稱「水中毒」，也就是體內水分過多而電解質不足。

我們都聽過有人因飲酒過量而死，然而對騎了好幾個小時或好幾天的車手而言，飲水過量也很危險。簡單說，騎車時可以拚命灌水，但光喝水是不夠的。——比爾‧科多夫斯基

拿破崙有句名言：「部隊靠肚子行軍」，而車手則是靠肚子騎車。環法賽選手每天大約攝取熱量6,000-7,000卡，如果換算成食物，大概等於3公升冰淇淋、34個脆糖霜甜甜圈，或是43瓶啤酒。環法賽選手雖然身材結實，但飲食習慣幾乎跟日本相撲選手一樣，包含早餐、賽前餐、晚餐，騎乘時還不斷補充零食及水分。碳水化合物為主要的能量來源，提供騎車時所需的熱量。由於肌肉及肝臟能夠儲存的碳水化合物有限，大約只有1,600-1,800卡，所以如果連續騎3小時而沒有補充食物，肚子就會咕嚕咕嚕地抗議[1]。

　　蘭斯‧阿姆斯壯的資深教練克里斯‧卡爾麥克在個人網站www.TrainRight.com上寫道：「阿姆斯壯的飲食中，70％的熱量來自碳水化合物，15％來自蛋白質，另外15％來自脂肪。平時用餐時，阿姆斯壯及隊友從馬鈴薯、米飯、義大利麵、穀類、全麥麵包及蔬菜水果攝取碳水化合物，蛋白質來自雞蛋、肉類、雞肉及優格。」脂肪的部分，車隊廚師，也是瑞士聖莫里茲旅館的大廚威利‧帕瑪特會準備含橄欖油等單元不飽和脂肪酸的食物。

　　「騎車時，除了一般飲食之外，選手還會吃能量棒及能量果凍。貼心的選手會帶著野戰背包，裡面裝小三明治，通常夾火腿或火雞肉及乳酪，中間抹上奶油。另外還有烤馬鈴薯。車手吃馬鈴薯就像一般人沒事啃顆蘋果。阿姆斯壯在每個賽段還會吃2-3條能量棒。選手在比賽時通常每小時必須多攝取300-400卡以上的熱量，每10-15分鐘吃一點東西。」

車手吃馬鈴薯就像一般人沒事啃顆蘋果。

　　雖然體內的脂肪可以分解成能量，但有氧運動主要的能量來源仍然是碳水化合物。大腦血液中的葡萄糖或血糖過低時，就會出現撞牆，連阿姆斯壯也不曾倖免。2000年環法賽到了第16賽段要爬平均坡度8.5％的5段險峻坡道Col de Joux Plane，阿姆斯壯在最後一段上坡筋疲力盡。之後

他接受訪問時說：「這是我這輩子最艱難的賽程，最後因為食物不夠而出現撞牆，然後就沒力了。當時我想慘了，不過還是保持平常心，小心騎。」

撞牆的狀況常有很大的差異。卡爾麥克說：「撞牆時會神智不清、暈眩、喪失方向感，主要是因為大腦的葡萄糖過低，而不是肌肉能量不足。緊要關頭時，大腦會採取防禦機制，確保大腦能獲得足夠能量。」碳水化合物及電解質的重要來源是運動飲料。在炎熱的天氣中，環法賽選手在騎車時每小時會喝2-3瓶。他接著說：「騎完一個賽段，選手會立刻拿到餐袋，裡頭有更多食物及飲料。不同的是，此時的飲料要能幫助選手復元，碳水化合物與蛋白質的比例是4:1。因為人體在運動後60分鐘內吸收碳水化合物的效率最高，而飲料裡的蛋白質可以幫助肌肉從血液中吸收碳水化合物[2]。」

運動後60分鐘是身體補充能量的「**碳水化合物關鍵期**」。約翰・艾維博士是這方面的專家，數十年來一直在研究劇烈有氧運動後攝取食物的最佳時機。他接受《戶外》雜誌訪問時談到：「運動時肌肉對某些荷爾蒙及營養素會變得非常敏感，如果能夠立即補充正確營養素，就可以讓訓練達到最佳效果。這種提高的敏感度只能維持一下子，所以補充能量的時機就成了關鍵。」

他發現運動後只要補充少許蛋白質就能促進肝醣合成，大感意外。多攝取碳水化合物無法加快肝醣儲存的速度，但只要補充少許蛋白質，也就是先前提到的4:1比例，就能引發連鎖反應，提高血液中的胰島素濃度，加速肝醣合成及肌肉復元。

後格雷・萊蒙德年代的騎士，可能會誤以為環法賽選手都是這麼小心翼翼規畫飲食。但其實在運動飲料、能量棒及能量果凍還未成為明星產業以前，老一輩選手是無福享受的。1970年代在歐洲參賽的吉姆・歐區維茲說：「以前我們比賽時只靠一瓶水及一瓶可口可樂，就這樣，頂多再加塊三明治或幾片餅乾，那時還有賣單片裝的餅乾呢。」

　　無論是參加3週的分段賽或只是星期天跟著車隊騎，都要注意補充能量及水分。連續騎車的時間越久，越需要注意飲食。

　　先介紹兩位耐力型登山車選手的極端例子：阿拉斯加雪地自行車賽紀錄保持人麥克・柯瑞克，以及2002年La Ruta挑戰賽女子組冠軍希拉蕊・哈里森。柯瑞克提到：「只要比賽沿路有支援，能拿到多少能量棒我就會吃多少。參加阿拉斯加雪地自行車賽打破紀錄時，15天下來我平均每天吃16條能量棒，全部加起來有240條。不過我通常吃鞋帶糖、蟲蟲軟糖及巧克力冰淇淋三明治。」

　　哈里森說：「我喜歡吃不用花力氣嚼的食物，鬆餅是我的最愛，放在鬆餅機上烤一烤，裝到密封袋裡就可以上路了。」她也愛椒鹽脆餅配花生醬、烤馬鈴薯加鹽、全麥麵包、餅乾抹花生醬及果醬、蘋果配花生醬、葡萄、爆米香及熊熊軟糖。哥斯大黎加的La Ruta挑戰賽號稱全世界最困難的登山車比賽，為期3天，全長402公里，爬升6,096公尺。哈里森說：「最困難的挑戰是，天氣非常熱，要補充熱量，又要小心反胃。我第一年參賽時只在水裡加能量粉，吃藥丸補充電解質。第一天在接近中間點時，我開始反胃，只吃了水煮馬鈴薯。天氣越來越熱，我的胃也罷工了。一開始還能在水中加開特力，後來氣溫越來越高，就只喝水了。」

　　哈里森與柯瑞克都屬於極限運動員，胃口也算極端（不過別跟大胃王搞混了）。

騎車時，大約每隔30分鐘就應攝取20克碳水化合物，例如半根香蕉。

一般人若只是在週末溫和地騎一騎，適量補充能量及水分就能有絕佳表現，也能讓肌肉快速復元。

　　資深自行車選手暨www.roadbikerider.com網站創辦人費德・麥森尼說：「人體就像水桶，有50％都是水分。水分讓我們的體溫不至於過高，如果在流汗中流失11％以上的水分，速度及耐力就會大受影響。這是老生常談了，但一定要記得多喝水！雖然說了這麼多，不過很多騎士似乎還是聽不進去。」做劇烈的自行車運動時，肌肉的能量（肝醣）頂多只能維持幾個小時。麥森尼提供幾個歷久不衰的有效方法，幫助我們應付短程騎行或高難度的百哩賽：

- **享受出發前的晚餐**。長程騎行的前一天晚上要吃很多，以補充體力，讓肌肉儲存肝醣。多攝取碳水化合物，麵食、蔬菜、麵包、全麥食品及水果等。
- **早餐一定要吃**。長程騎行前可以吃東西，因為踩踏很溫和，不會造成反胃。餵飽自己，因為騎車時大約每公里會消耗25卡熱量，騎百哩賽則會消耗4,000卡。
- **賽前餐**。比賽開始前3小時，一般體型的女性應攝取60克碳水化合物，男性則應攝取80-100克（穀類、低脂牛奶、一根香蕉、一個貝果加果醬，加起來大約是90克）。很多騎士覺得，再增加一些蛋白質及脂肪，例如炒蛋或蛋捲等，比較不容易餓。
- **邊騎邊吃**。大約每隔30分鐘就應攝取20克碳水化合物，大約是半個能量棒、幾個無花果醬捲或半條香蕉。大部分的比賽每32公里就會設有休息站，不過還是要自己攜帶食物、飲水及現金，好在7-11買點東西。如果途中沒有休息站，一定要自備飲料及能量棒。
- **補充水分**。水分與食物一樣重要。上路的前一天至少要喝8大杯水，不然騎到80公里時，體能及表現都會大幅下滑。大部分的人水都喝得不夠，長期缺水。桌上隨時放杯水，沒事就喝一點。另外，騎乘當天也要多喝水。比賽開始前一小時，先補充約500毫升的水或運動飲料。
- **不要等到渴了才喝水**。當你覺得口渴時，身體已經缺水了。騎車時每15分鐘就要喝幾大口水（約110毫升）。另外，大部分的騎士每小

時需要喝一大瓶水，大約500-600毫升，視氣溫、比賽困難度及體型而定。

- **事後補充水分**。無論騎行時補充了多少水，一騎完就會消耗光。因為你的胃清空的速度不夠快，無法容納那麼多水。

- **騎乘前後測量體重**。比較兩個數字，如果體重下降，每下降一公斤就應補充約600毫升水，喝到體重回復而且尿液充足、顏色變淺為止。如果連續騎了好幾天，補充水分就特別重要。如果每天的水分都稍有不足，一個禮拜之後身體就會嚴重缺水，感到不適，騎得很差。

- **補充鈉**。騎完車後，發現衣服及安全帽帶子上有白色斑點，表示身體的鹽分流失，必須補充。缺鈉可能導致抽筋，嚴重一點還可能造成**低鈉血症**，有生命危險。運動飲料每230毫升至少應含有100毫克的鈉（請檢查成分標示）。如果天氣特別熱，吃東西時沾點鹽巴也可以。

- **為明天而吃**。騎車後馬上攝取碳水化合物會加速肌肉儲存肝醣，所以騎車後15分鐘內，一般體型的女性應該補充60克碳水化合物，男性則應補充80-100克。別忘了碳水化合物關鍵期及4:1原則。

COLUMN

喝水 vs. 喝太多水：光喝水還不夠

約翰・羅德漢於1997年參加La Ruta挑戰賽時，曾與死亡擦肩而過。當時挑戰賽在熱帶國家舉行，單從天氣看來，大家原以為羅德漢是嚴重脫水，結果卻剛好相反，他是因為體內水分過多，發生低鈉血症，或稱「水中毒」。低鈉血症在過去很罕見，現在卻變得越來越常見。

大多數騎士補充水分的方法跟羅德漢一樣，都是不斷喝水，卻忽略了在流汗時，鹽分也會跟著流失。鹽是由氯及鈉組成，運動飲料

中就有這兩種電解質，可以協助身體分配水分，幫助肌肉及器官正常運作。如果騎車的時間只有一小時，沒有補充電解質還不怎麼要緊，但是如果參加整整一天的強度耐力賽，而且大量排汗，身體可能會暈眩、反胃、抽筋、頭痛、神智不清、喪失方向感。如果電解質嚴重不足，甚至會導致腦水腫，並可能陷入昏迷。

諷刺的是，補充水分可能讓低鈉血症更加惡化。騎長程時，適時補充運動飲料或偶爾吃鹹餅乾、洋芋片，就不會有什麼問題，即使只在飲水裡加點鹽巴也可以防止低鈉血症。那麼，究竟要喝多少水？

運動員最缺乏的通常就是水，流汗造成的缺水會令肌肉、血液及器官無法正常運作，即使只是缺乏1％水分，都有可能出現功能失常的徵兆；缺乏5％水分（約2.7-3.6公斤），身體就會開始惡化，血液濃度升高時，出汗及蒸發以散熱的機制就會受損，因此加重心臟的負荷。

年輕男性運動員的身體約有60％為水分，大約是42公斤重；女性運動員體內水分則約占50％。基本上，體內2/3的水分都在細胞內，主要是在肌肉中，另外1/3則大多在血液裡的細胞外區間。

不要等到口渴才喝水，因為這時候身體已經開始脫水了。更重要的是，一旦身體脫水，要48小時才能復元。因此有許多運動員都處於長期缺水，自己卻不知道。另外，也要特別注意補充電解質。

　　菲利浦・馬費桐在《吃出耐力》一書中提到：「只要營養適當，再訓練耐力，即使到了四十幾歲都還能改善體能。飲食習慣會直接影響你的體能。」

　　馬費桐還提到，食物烹調方式會影響消化、營養素吸收、荷爾蒙平衡及身體能量。理想的飲食應包含大量生食（富含營養素），不要用氫化油（對身體有害）及絞肉（細菌較多），以下烹飪10誡會詳加介紹。另外馬費桐也強調，健康飲食不只對身體好，也比較可口。

1. **避開氫化油及反式脂肪**：人造奶油、植物起酥油或加工植物油等氫化油可能損害健康。馬費桐說：「氫化油會防礙正常的代謝及膽固醇平衡，而且容易造成發炎。要就吃高品質、不含鹽的『甜』奶油。」現今已有許多食品製造商公開表示，將停止使用反式脂肪及氫化油，即使是洋芋片也不用。
2. **不要用植物油烹煮**：「植物油加熱之後會產生不健康的化學變化，轉換成飽和脂肪所含的花生四烯酸，而且會增加**自由基**。」馬費桐表示。所以少用油來煎炸，蔬菜盡量用蒸的，肉類及魚類用烤的或水煮，或利用食材中的天然油脂來煎炒。另外，盡量用奶油或橄欖油等加熱時不會變質的單元不飽和脂肪。
3. **用少量水蒸煮食物**：馬費桐說：「食物如果用水煮，維他命及礦物質會流失。所以盡量用蒸的，之後再把蒸出來的湯汁喝掉，補充維他命。」
4. **別煮太久**：「許多營養素一遇熱就不穩定。要吃麩胺酸（一種胺基酸），而牛排煎到五分熟，麩胺酸會流失一半；煎到全熟，麩胺酸就會幾乎全部流失。魚肉一煮，EPA脂肪酸會受到破壞。」

所以食物是越生越好,不用太擔心衛生問題,因為生肉(非絞肉)只有表面才有細菌,而細菌一遇熱就死光了,因此我們的飲食最好包含一些生食。熱會破壞EPA脂肪酸,所以魚肉最好生吃。

5.**少吃加工食品**:生食富含生物及植物營養素,如類生物黃鹼素及維他命E,可增進免疫力,但加熱或加工會破壞這些營養素。

6.**少吃絞肉**:馬費桐表示,原本只存在於肉塊表面的細菌會在絞碎時散播開來。若要吃漢堡肉,點全熟的。出問題的通常都是絞肉。

7.**新鮮食物最佳、冷凍食品次之、罐頭食品最差**:「食物要趁新鮮吃,否則營養會流失掉。老掉、變酸的橘子,表示裡面的天然成分已經發生化學變化。」

8.**每餐都要吃生鮮食品**:酪梨、半熟的蛋黃、番茄、綠色蔬菜、白蘿蔔及胡蘿蔔等,都富含天然營養素。

9.**食用海鹽**:「一般的食鹽除了氯化鈉還含有其他成分,有時連糖也是如此。海鹽含有較多礦物質,味道較好,所以許多大廚都是海鹽的愛用者。而且人類原本就是從海洋演化而來,你甚至可以說,人體比較不會排斥海鹽。」馬費桐表示。

10.**重視用餐環境**:「舒適的用餐環境,配上健康又色香味俱全的餐點,會讓大腦及神經系統做好準備去消化食物,這跟性愛的前戲是要讓身體做好準備一樣。美妙的音樂不但會讓我們用餐更愉快,還有助消化,讓我們吸收更多營養。」

　　讓我們回到過去，看看現今的飲食習慣是如何形成的吧。早在自行車發明之前，人類就不斷在改善飲食，以適應生活方式及氣候的改變。我們的祖先從非洲熱帶草原遷走之後，飲食大幅改變，不再以採集及打獵維生，而發展出以穀物農耕為主的經濟。其實，最近開始流行一種新的飲食型態，「石器時代飲食法」，也就是回到人類食用穀物之前的飲食習慣。

　　《尼安德塔人瘦身法》一書作者雷·奧特認為：「史前人類的飲食很簡單。食用的食物，如果是它在野外生長的自然狀態，就一定沒問題。不要吃人工培育或製造的食物。也就是說，我們可以打獵採集或購買蔬菜水果、肉、魚、根莖蔬菜、莓果、蛋、豆及堅果，但不要喝酒精飲料，也不要吃精糖，另外現代飲食中的馬鈴薯、小麥、玉米、稻米、豆子、大豆、花生、牛奶、乳酪等主食也少碰。」

　　線上營養學網站www.welljounral.com提到，現今提倡的營養學觀念是，飲食應師法我們活動量大的祖先。「現今高脂肪、高蛋白質的飲食根本不比以前好，我們每日攝取的食物有30％是蛋白質，40％是脂肪，對身

原始飲食法主張越原始的食物對人體越好。

體沒什麼好處。因此許多人才會鼓吹史前時代的飲食習慣，認為農業、文明及工業化創造了很多人體無法處理的食物。」

運動生理學家及《原始飲食法》一書作者羅倫‧柯登博士說：「人類過度依賴穀類，這其實大有問題。遵循打獵採集的飲食，是預防糖尿病、心臟病及其他文明病最好的方法，畢竟人類花了兩百萬年適應這種飲食。」另外，吃葉菜類、低糖分水果，不暴飲暴食等，都是值得向史前人類學習的飲食法。

科學方法普及之前，許多運動員及教練都是憑直覺或迷信偏方來決定吃什麼。比如說，古希臘時代的奧運選手吃公牛肉，因為傳說吃了之後會像公牛一樣勇猛。直到大約一個世紀以前，化學家才能夠將食物分解為碳水化合物、蛋白質及脂肪等主要成分，並精確衡量我們攝取及燃燒的熱量，現代飲食及營養觀念因此誕生。過去二十多年來，運動營養學大放異彩，超市裡到處可見能量棒、運動飲料、能量粉、能量果凍及營養補給品。另外相關書籍也都雄據《紐約時報》暢銷排行榜，像是《享瘦南灘》、《跟糖說拜拜》，以及貝利‧席爾所寫的《區間飲食法》。

理想飲食法這個議題也在體壇引發熱烈討論，研究不斷推陳出新，運動營養學家討論相關理論的激烈程度，甚至不亞於政治或宗教等議題。主要的兩個問題關於質與量：（1）攝取碳水化合物、蛋白質及脂肪的理想比例為何？（2）應攝取哪些種類的碳水化合物、蛋白質及脂肪？

運動員對營養的態度其實也反映出社會文化。美國有61％的人過重。每年減重產品及課程的產值高達330億美金。目前美國有5千萬人正在減肥。問題到底出在哪裡？有些人認為，美國政府必須負一些責任。哈佛科學家及美國頂尖營養學家，同時也是《吃出健康》一書作者華特‧威萊特博士公開批評美國農業部於1992年提出的食物金字塔，他認為紅肉比重過重，而且把太多種碳水化合物歸為一類，也忽略了對健康有益的堅果、豆類、大豆，以及菜籽油、橄欖油等較健康的油脂。其實政府制定食物金字塔時會受到政治力介入，因為肉類、奶製品及製糖等產業對政府政策具有影響力，決定了最後的食物金字塔。不過或許美國政府想

要解決肥胖問題，美國農業部已於2004年7月宣布將重新調整食物金字塔。

飲食習慣對運動員的影響很大。《紐約時報》雅典奧運專題報導中，澳洲隊醫療顧問彼得・費克博士提到，由於運動員身上的脂肪通常很少，容易出現精神疾病。他還說，運動員訓練過度其實會削弱免疫系統。一般澳洲人每年可能感冒3次，但是有15％的頂尖運動員每年可能感冒6次，有的甚至11次。看起來好像訓練得越多，反而越容易生病。

大家普遍有個迷思，認為刻意減少體脂肪是好事。菲利浦・馬費桐於《吃出耐力》一書中提到：「事實上，體內水分是影響體脂肪比例的主要因素。研究顯示，如果為了降低體脂肪而限制熱量攝取，可能會影響運動時的表現。而且，運動員如果為了減重不去攝取足夠的能量，還可能影響骨骼密度。」

雖然如此，過胖還是不利於騎車，尤其如果想遙遙領先車友爬上坡道。阿姆斯壯罹患癌症後掉了9公斤，重出江湖後上半身肌肉質量減少，爬坡能力隨之突飛猛進、超人一等。

所以重點是：擁有好身材固然重要，但也不要過度偏執於控制飲食。記得隨時注意自己身體發出的警訊：常生病嗎？運動傷害的次數是不是增加了？常覺得無精打采或體力不濟嗎？鍛鍊完美身材與從事健康運動這兩件事要有所取捨。想一想，曾看過多少個身材精壯的健美先生跑步或騎自行車？如果想要終生騎自行車，就要注意營養，也就是，要在適當飲食及瘦下來之間找到平衡。要瘦，也要追求健康，因為瘦未必等於健康。

素食者請注意：如何避免營養不良

吃素會不會吃不到某些重要營養素？素食者是不是得吃點營養增補劑呢？一般認為，鐵與鋅等肉類富含的蛋白質及礦物質是健康飲食的要素。以下我們將討論素食者是否能在豆類、麵食、米飯中補充到所需營養素，或者需要採取其他更極端的作法。

蛋白質

吃素除了降低脂肪及膽固醇之外，同時也降低了蛋白質。蛋白質富含必需胺基酸，能夠幫助身體修補組織，而自行車手的肌肉工作量很大，因此蛋白質相當重要。素食者可以採取許多方法解決蛋白質不足的問題。

· 雞肉、魚類及乳製品（奶與蛋）：這些食品含有的蛋白質與紅肉差不多，可以提供必需胺基酸。只是，吃全素的人並不吃肉及乳製品。

· 同時吃穀類及豆類（如花生醬三明治）：從蔬菜攝取蛋白質可能會缺乏某些必需胺基酸，所以也要吃穀類及豆類。這些食物可以從全麥麵包、糙米飯等全穀類或蔬菜中攝取。最好兩種一起吃，或至少同一天吃。

體重72公斤、缺乏運動的男性，要攝取每日每公斤體重所需的0.8克蛋白質（總量約60克），必須吃4.5盤義大利麵、3盤球花甘藍及1.5杯番茄醬。運動員在運動時會燃燒蛋白質，每公斤體重需要1.2-1.6克蛋白質，幾乎是一般男性的兩倍。體重68公斤的運動員，每日需要的蛋白質總量是80-110克。運動員只要多吃肉就可以輕易攝取到所需的蛋白質總量。113克的瘦腰脊肉烤牛排就含31.3克蛋白質。

如果不吃肉，則需要吃大量的其他食物，除非飲食中包含——

· 黃豆：黃豆是唯一能與牛奶及肉類相提並論的蔬菜，不需要與其他食物一起食用就可提供相等的蛋白質及胺基酸。黃豆所含的抗氧化植物化學成分可以有效預防癌症及心臟疾病。亞洲人罹患癌症及心臟疾病的比率相對較低，這並不足為奇，因為豆腐、天貝（印尼傳統發酵食品）及豆漿是亞洲的日常飲食。

鐵質

紅肉有豐富的鐵質。鐵質的每日建議攝取量為10-15毫克。100克的瘦肉牛排大約含3.5毫克，相同重量的雞肉大約含3.1毫克。

雖然吃素不太會影響到鐵質的攝取，但豆腐（每100克含10毫克）、添加果粒的穀類麥片早餐（每100克含12-28毫克）、扁豆、羽衣甘藍及水果乾等所含的鐵質，和肉類比起來，比較不好吸收。維他命C有助於鐵質吸收，可以多喝柳橙汁、多吃水果。

鋅

蛋白質合成、傷口癒合及免疫力都需要鋅，但跟鐵質一樣，植物類食品中的鋅比較不好吸收。鋅的每日建議攝取量為12毫克。113克的牛肉大約含4毫克；家禽類大約含2毫克。玉米、小麥胚芽、添加果粒的穀類麥片、豆類、堅果類、豆腐及其他黃豆製品都含有足夠的鋅，但為了以防萬一，還是要特別補充，例如多吃乳製品及10毫克的鋅增補劑。

鈣質

鈣質能強化骨骼及預防骨質疏鬆，女性每日至少需要1,200毫克鈣

質。如果平常有攝取乳製品，就不用太擔心鈣質不足，因為幾杯牛奶或一些優格大概就夠了。如果不吃乳製品，可以喝含鈣豆漿或吃羽衣甘藍等深綠色蔬菜。最簡單的方法是吃鈣片。

維生素B12

紅肉、家禽類、貝類及乳製品皆富含維生素B12，可以維護血液細胞及神經系統的健康。如果長期缺乏，可能導致貧血或神經受損。我們每日需要兩微克維生素B12，從227克的脫脂牛奶就可獲得。運動員會消耗較多熱量，需求量是一般人的兩倍。

維生素B12與鈣質不同，無法完全從乳製品攝取。牛奶與雞蛋含有維生素B12，不過素食者即使都有攝取，還是會不足。營養強化的穀類麥片、黃豆製品、米飯、堅果牛奶、營養酵母等都含有維生素B12，但如果是不吃牛奶與雞蛋的素食者，要攝取維生素B12就更不容易了。另外，味噌及天貝等發酵過的食品也含有維生素B12。

吃全素的，每天最好都要吃兩微克的維生素B12增補劑，會比從食物中攝取的還容易吸收。

什麼時候吃 馬克‧艾倫教你何時吃、吃什麼

前鐵人三項選手馬克‧艾倫退休之後仍然相當活躍，不斷在www.markallenonline.com網站發表文章推廣營養觀念。艾倫於2004年8月的《鐵人》雜誌中提到補充熱量的基本觀念，以及如何依運動時間調整攝取量。

· **低於90分鐘：**騎短程，在途中攝取的熱量作用不大。「體內儲存的肝醣加上賽前餐的熱量，應該就夠我們衝完全程。」他並補充：「騎短程最重要的是補充水分。」

· **長程：**騎行超過2小時，以體重72公斤的男性為例，每小時約消耗700卡熱量，大概已經耗盡體內的碳水化合物，因此必須補充熱量。艾倫提到：「有研究顯示，人體每小時最多只能吸收500卡熱量，而且時間一久，我們的胃就越來越難將碳水化合物分解到最簡單的形態讓身體吸收。」

· **解決方法：**（1）良好的有氧體適能會使身體從儲存的脂肪中攝取熱量。（2）攝取短鏈碳水化合物。

艾倫說：「碳水化合物越容易吸收越好。葡萄糖是肌肉能量的來源，不需要分解，人體就能吸收。長期騎行時，如果吃以複合碳水化合物為主要成分的能量棒，可能容易抽筋或脹氣。參加鐵人三項等長程活動時，艾倫建議含鹽片，因為鈉會促進胃酸分泌，幫助吸收。」首次參加百哩賽的騎士應該謹記這點。

重點是，艾倫相當重視親身實驗。騎車時嘗試各種不同的運動飲料及能量果凍，找出自己最喜歡、最能幫助消化，也最能補充熱量

的。糖分高的能量棒或飲料可能讓你突然間精神一振，然而作用時間不長；低升糖指數的食品雖然提振精神的速度較慢，但效果較持久。

▎長壽祕方：地中海型飲食

《美國醫學會期刊》於2004年9月22日刊登一項研究，顯示地中海型飲食配合每天運動30分鐘是長壽的關鍵。這項研究為期10年，追蹤2,300位70-90歲之間的歐洲人。他們的飲食以全穀類、水果、蔬菜、豆類及橄欖油為主，另外只攝取少量飽和動物性脂肪、反式脂肪及人工處理過的穀物。結果發現，這些人的死亡率比不運動、飲食習慣較差的族群低了50％。

這項研究也引用了另一篇報告，指出地中海型飲食能保護血管，可能可以預防血管炎，而一般認為血管炎是心臟疾病及第二型糖尿病的元凶。www.webmd.com網站上有一則新聞報導：「與採取傳統飲食法的族群相比，罹患心臟疾病及第二型糖尿病的高危險群遵行地中海型飲食兩年後，身體在幾個層面上都出現正面變化，包含體重、血壓、膽固醇及胰島素抵制，這些都是影響心臟疾病的因子。地中海型飲食可以有效降低血管發炎，比較不會得心臟疾病。」

過去幾年來，高蛋白質、低碳水化合物的艾特金斯飲食法大為風行。不過期刊《內科醫學紀錄》於最近指出，艾特金斯飲食法在短期內的減重效果雖然比傳統低脂飲食法顯著，但一年後就沒那麼有效了。而且，若身體習慣低碳水化合物的飲食，可能加重腎臟負擔，且由於水果、蔬菜及全穀類食物攝取不足，還會產生便祕、抽筋、拉肚子、體力不濟及頭痛等問題。過多蛋白質會導致酮病，造成口臭，大家八成不太想常跟採艾特金斯飲食法的人為伍。

丹麥籍飲食專家亞尼・亞瑟普醫師接受《紐約時報》訪問時提到，人體運作每天至少需要150克碳水化合物，這是艾特金斯飲食法的5倍。如果從事騎車等較劇烈的運動，需要的碳水化合物要更多。但同樣是碳水化合物，有些對人體比較好。簡單碳水化合物會使血糖突然飆升，立即提振精神，糖果、含糖果汁及汽水等都是這種較劣質的碳水化合物。優質的複合碳水化合物（如葡萄柚、花生、扁豆、水蜜桃、大麥等）比較能讓我們保持穩定體力，也比較不會讓胰島素突然飆高。美國運動協會首席生理學家席克・布萊特博士說：「大家必須了解健康飲食主要包含蔬菜、水果、豆類及全穀類（適量攝取）。攝取健康的碳水化合物可以降低罹患心臟疾病、癌症及某些慢性病的機率。」

本書訪問了越野挑戰賽世界冠軍伊恩・亞當森，請他談談騎車上路的經驗，讓大家更了解碳水化合物的作用。亞當森曾經參加最難的耐力賽，從幾個小時到一個月的賽事都有。除了實際

簡單碳水化合物會使血糖突然飆升，汽水、含糖果汁這類較劣質的碳水化合物，應盡量少攝取。

參賽經驗之外，他還擁有運動科學碩士學位，是少見集學術及實務於一身的人材。他也是世界輕艇馬拉松紀錄保持人，並被RailRiders戶外服飾公司譽為「地球上最強韌的人」。他目前定居在科羅拉多州布爾德。

問：我們的身體如何把碳水化合物轉換成血糖，然後再變成能量？

答：碳水化合物在消化道中經過不同的生化過程，轉變成血糖（葡萄糖），如果大腦或肌肉沒有加以運用，就會儲存在肌肉及肝臟中，成為肝醣。蛋白質及脂肪也會變成血糖，但較為緩慢複雜，過程中會消耗掉更多能量。

問：簡單及複合碳水化合物有何差別？

答：簡單碳水化合物的分子結構比較單純，最基本的是葡萄糖，再來是果糖、乳糖等。組成稻米、穀類、豆類及其他食品的是複合碳水化合物。簡單碳水化合物比較容易被人體代謝，為運動中的肌肉提供大量能量，而且升糖指數較高。複合碳水化合物通常較不容易代謝，升糖指數大多較低，分解為葡萄糖的速度也較慢。因此，能量食品配方師會盡量平衡簡單及複合碳水化合物，讓碳水化合物陸續分解進入人體系統。有個難題是：有些複合（及有些簡單）碳水化合物會讓有些人腸胃不適。

問：男性與女性對碳水化合物的需求有何不同？

答：女性對於碳水化合物的需求量通常比男生來得少，主要是因為肌肉質量的不同。但飲食中所需的碳水化合物，以比例而言是男女相同，而這則視每個人的活動量或訓練量而定。

問：在提供熱量方面，碳水化合物與體脂肪及高脂肪食物之間的關係為何？

答：有趣的是，人在心跳率較低時，體內的脂肪組織是重要的能量來源。休息時脂肪也是最主要的能量來源，但消耗的能量（以及心跳率）一增加，我們就不那麼依賴脂肪，而運動強度達到無氧閾值時，就不再消耗脂肪。在此必須特別區分體內儲存的脂肪與食物脂肪。**食物脂肪要在運動時轉化成能量，過程非常緩慢，在運動強度增加時尤其麻煩。要將食物脂肪轉換成葡萄糖，代謝過程很複雜，也就意味著食物脂肪不易**

長程騎行前可攝取大量碳水化合物，讓身體存滿肝醣。複合且高纖維的碳水化合物比簡單碳水化合物健康。

消化吸收。我們在飲食中攝取脂肪，是為了吸收維他命E等脂溶性維他命，並讓食物更可口。另外，脂肪的熱量很高，在寒冷的環境或大量消耗能量時很有用。雖然人類的生理機

能適應力很強，能夠應付飲食的劇烈變化，但仍然無法突破基本的生物學限制。**無論身體的血糖從何而來，能夠迅速提供肌肉能量的，唯有血糖。**

問：首次參加百哩賽，應如何安排比賽前、中、後的飲食計畫？

答：百哩賽對大多數人的體能都是很大的挑戰，可能要5小時以上才能完成。騎這麼久，你需要大量肝醣，並在騎車時不斷攝取碳水化合物。首先，比賽前一個禮拜應減少訓練量，並攝取大量碳水化合物，讓身體存滿肝醣，好應付比賽所需的能量。每一個肝醣分子會跟兩個水分子一起儲存在身體裡，所以這段時間體重會稍微增加。騎車時應該喝增加耐力的運動飲料，如GU2O，並吃富含碳水化合物的點心。運動飲料有助於維持充分的水合作用，這在耐力賽中是首要之務，而碳水化合物則能提供立即的能量。飲料要稀釋，比較順口、好吸收，尤其是在大熱天。飲料要定時補充，天氣溫和時，每15分鐘補充110-170毫升。另外，每半小時視身體狀況補充碳水化合物，分量大約是半條能量棒（約100克碳水化合物）。比賽結束之後的飲食，對恢復體力、維護及修補身體組織相當重要。**最好在騎乘結束後20分鐘內補充高碳水化合物飲料，**另外也要吃營養均衡的正餐，從中攝取一些完全蛋白質，並補充維他命及礦物質。

問：做有氧運動時，吃什麼食物最適合？

答：運動時吃某些食物可能會腸胃不適，這是受限於消化道處理（或不處理）食物的能力。隨著運動量增加，更多血液進入肌肉、心臟及肺部，消化系統裡的血液量減少，因此身體比較不容易處理食物及液體，胃也無法空下來。消化食物時，代謝的過程越複雜，越可能造成腸胃不適。脂肪最容易出現這種情形，再來是蛋白質及各種高纖維食品。

雖然果糖與乳糖都屬於單醣，但是有些人的身體還是不容易吸收。另一個極端的例子：實驗證實，從事劇烈有氧運動時，喝下5％鹽巴配上5％葡萄糖的飲料，身體最容易吸收。

問：食物的升糖指數會影響代謝嗎？

答：升糖指數指食物轉化成血糖的速度。高升糖指數的食物（糖、水果、糖果、汽水等）轉化速度較快，低升糖指數的食物（香蕉、米飯、穀類等）則較慢。血糖較低或撞牆時，可以選擇高升糖指數的食物。而想長期維持體力，腸胃又能負荷時，則可以選擇低升糖指數的食物。

問：比賽時，你最喜歡的碳水化合物是什麼？原因為何？

答：如果是短程比賽（少於12小時），我會喝耐力飲料、吃能量棒或能量果凍。如果是長程比賽，我會吃比較有飽足感的食物，比如三明治、早餐棒、白開水及洋芋片、堅果類等鹹點。

問：一般騎士的飲食中，碳水化合物應占多少比率？如果一週騎80、160及480公里，分別需要攝取多少碳水化合物？

答：運動量大的耐力型選手，碳水化合物在飲食中所占的比率要很高。如果一個禮拜騎80公里，碳水化合物至少要占60％；160公里占65％；480公里占70-80％。做劇烈運動前的24小時，運動員依照體重，每公斤應攝取7-12克碳水化合物；若是要做較溫和的運動，則體重每公斤應攝取5-7克碳水化合物[3]。以此類推。碳水化合物在飲食中所占比率，應隨運動時間及強度而提高。

問：高脂肪及高蛋白質飲食對耐力型選手是否有害？

答：高脂肪及高蛋白質飲食對耐力型選手相當不利，科學界及醫療界

都認為這類飲食會長期損害健康。可能的危險包含腎臟問題、膽固醇增高、鈣質流失及動脈硬化（血管阻塞）。美國心臟協會、美國飲食營養協會及美國腎臟病協會都提出警告，指出低碳水化合物及高蛋白質飲食可能隱藏潛在危險。對車手這樣的耐力型運動員而言，最立即的影響就是缺乏燃料，可能會一直撞牆。

問：碳水化合物對運動後的復元期重要嗎？蛋白質呢？是不是應該攝取複合碳水化合物？

答：運動後的復元，最重要的是補充水分，其次是攝取碳水化合物（補充血糖及肝醣存量），再來是蛋白質（修補組織），最後是維他命及礦物質（修補及維護）。普遍來說，複合碳水化合物代謝的速度比簡單碳水化合物慢（這點與升糖指數有關，請參考以下內容），因此血糖會比較穩定，不會馬上飆高。一般而言，複合且高纖維的碳水化合物比簡單碳水化合物健康。運動後必須攝取完全蛋白質，因為代謝作用同時需要9種必需胺基酸。由於素食者不會攝取動物性蛋白質，這點尤其重要。完全蛋白質有許多來源，包含所有肉類（牛肉、雞肉、魚類、蛋、乳製品等），以及大豆之類的植物。大部分的蛋白質粉都包含大豆、乳清、牛奶及分離蛋白，搭配各種維他命及礦物質。完全蛋白質包含9種必需胺基酸，是蛋白質的最佳來源。素食者要攝取足夠的蛋白質是一大挑戰，要從各種蔬菜中湊齊9種必需胺基酸也可行，只是比較麻煩，要吃的東西種類也比較多。另外，攝取大量米飯及豆類也可以提供完全蛋白質。攝取蛋白質時，最好以未加工過的食物為主，因為我們的消化系統已經演化好去消化這類食物。建議可以吃一塊肉、雞肉、魚或蛋。調配過的蛋白質粉也不錯，不過由於成分較為複雜，攪拌之後會膨脹，可能造成腸胃不適。

問：市面上充斥能量棒、能量果凍、能量粉等營養食品，都宣稱能夠提供優質碳水化合物，到底該如何選擇？

答：要選哪種能量食品，主要是看個人口味以及幾種重要成分。在訓練及比賽中，盡量選擇液體、容易代謝的簡單碳水化合物（單醣）及電解質（鹽）；復元期則選擇液體、複合碳水化合物、蛋白質、維他命及礦物質。騎得越長，越應吃三明治或正餐等比較有飽足感的食物。而且

騎得越久，美不美味就越重要，畢竟我們不可能好幾個小時都只吃高碳水化合物的食物（像是單醣或運動飲料）。另外，糖分會影響牙齒健康，幾天下來可能造成牙齦問題或口腔潰瘍。要吃正餐，營養才會均衡，還可以補充電解質、碳水化合物、蛋白質、維他命及脂肪等。

2・脂肪 不用害怕

接下來談一談運動員飲食中不可或缺，卻又經常被忽略的脂肪。其實脂肪在生理層面、荷爾蒙及營養方面都扮演關鍵角色。先介紹一下脂肪：

脂肪的功能是求生：身體最大的內分泌器官就是脂肪組織。脂肪細胞最主要的功能是把多餘的熱量儲存為脂肪，讓正常體型的人90天不吃東西都還能維持生命。

注意「肥胖」的脂肪細胞：肥胖者身上的脂肪細胞可能是正常人的三倍大，會減緩胰島素分泌，而胰島素正是下令要肌肉燃燒熱量，並促使脂肪細胞儲存多餘熱量的荷爾蒙。胰臟必須更費力才能分泌更多胰島素，而這可能會引發胰島素抵制、血管破裂或發炎，因為脂肪細胞中的脂質及蛋白質滲入了血液中。

小心反式脂肪：美國食品藥物管理局於2004年下令，從2006年1月開始，食品製造商

有幾項研究顯示，如果飲食富含脂肪，身體比較會燃燒脂肪；如果飲食富含碳水化合物，身體則會比較依賴肌肉中的有限肝醣。

在食品包裝上除了列出飽和脂肪之外，還必須標示反式脂肪（主要食品包含人造牛油、洋芋片、餅乾及薯條）。某些反式脂肪是天然的，牛肉、羊肉及乳製品中就有，不過大部分反式脂肪都是製造人造奶油或植物起酥油時，由液態植物油氫化而成。肉類中常見的反式脂肪及飽和脂肪可能增加血液中壞膽固醇的量，此外，反式脂肪也會降低好膽固醇，增加心臟疾病的機率。反式脂肪也會提高血液中的三酸甘油脂，也就是大部分脂肪存在食物及體內時的化學形態。

歐洲人攝取的反式脂肪大約占每日攝取熱量的0.5-2％。根據美國食品藥物管理局統計，美國人每日攝取的熱量中，反式脂肪占2.6％，環地中海國家的比率最低，反映出他們常食用橄欖油及蔬菜油的習慣。

某些脂肪對身體有益：直到最近，運動員對脂肪還是避之惟恐不及。其實，我們應該遠離的是飽和脂肪及反式脂肪等「壞」的脂肪。「好」的脂肪（抽取自杏仁、酪梨、堅果、橄欖，以及鮭魚等）會強化免疫系統，減少常見的感染並避免發炎。脂肪還能促進睪丸素及雌激素的分泌，也是人體最好的燃料。喬‧福瑞在《自行車訓練聖經》一書中提到：「理論上，即使是最瘦的運動員，若做溫和的運動，僅靠身上的脂肪都可以維持40小時以上，不需另外補充能量。如果光靠碳水化合物，頂多只能維持3小時。」

喬‧福瑞進一步補充：「過去30年來，大家都認為高碳水化合物的飲食對運動員最好，不過目前已經有許多證據顯示，增加脂肪攝取量並適時降低碳水化合物，對耐力型選手可能比較有利，尤其是在運動4小時以上時。有幾項研究顯示，如果飲食富含脂肪，身體比較會燃燒脂肪；如果飲食富含碳水化合物，身體則會比較依賴肌肉中的有限肝醣。」

到了1980年代中期，耐力型選手，尤其是鐵人三項選手無不體認到脂肪的價值。夏威夷鐵人三項賽6屆冠軍馬克‧艾倫就大幅提升脂肪的攝取量，飲食中含有30％脂肪、30％蛋白質及40％碳水化合物，與先前碳水化合物占70％、蛋白質占20％及脂肪占10％的比率截然不同。艾倫結合重量訓練及低心律訓練，大幅提升燃燒的脂肪量，親身證明這種飲食

法很有效。他於1996年退休之後，還被《戶外》雜誌讚揚為「世上最健康的男人」。

3·**蛋白質** 肌肉的原料

雖然碳水化合物及脂肪對耐力與體力都相當重要，飲食中還是需要充足的蛋白質。蛋白質僅提供最多15％的能量來源，卻扮演重要角色：修補肌肉及組織，還能促進生長並調節生理機能。蛋白質是細胞結構的重要成分，酵素（比如分泌抗發炎的荷爾蒙時所需的酵素）也少不了它。

那麼自行車騎士究竟應攝取多少蛋白質呢？世界衛生組織提出的成人蛋白質攝取量是西方人每公斤體重應攝取0.75克蛋白質。多餘的蛋白質會轉換成脂肪儲存起來，但過多蛋白質可能造成肝臟及腎臟代謝的負擔。

由於耐力訓練會耗盡碳水化合物，因此蛋白質也是長期訓練的必需燃料，因為當肝醣不足時，儲存於肌肉的胺基酸會轉換成葡萄糖；而如果肝醣相當充足，胺基酸提供的熱量可能會降至5％。

夢尼·萊恩於《耐力型選手的運動營養》一書中提到：「最重要的是，良好的運動飲食計畫很快就能幫你攝取到足夠的蛋白質。若耐力型選手攝取的熱量是足夠的，就代表他吃下的蛋白質也增多了。熱量增高時，蛋白質所占的比例通常會維持不變，只

蛋白質僅提供最多15％的能量來源，卻扮演重要角色：修補肌肉及組織。

有攝取量增多了。大部分耐力型選手的每日蛋白質攝取量，依攝取的熱量不同，大約為70-200克。」

她也指出，要特別留意蛋白質及胺基酸增補劑，許多製造商聲稱「增補劑比從食物中獲取的蛋白質更容易吸收」是錯誤的。我們的身體會分泌許多酵素，有效吸收90％的胺基酸，足以處理食物中的蛋白質。

結論・流動的饗宴

無論是否騎自行車，人生都應該是一場饗宴。常運動的騎士可以盡情吃喝，反正運動會消耗掉熱量，只要不吃精製糖或反式脂肪等可能造成血管阻塞的食物就好。相信你的感覺，但要盡量吃水果、蔬菜、穀類，平常多吃健康零食，以免情緒受血糖影響而忽高忽低。不要太依賴咖啡因，雖然咖啡及可樂所含的咖啡因短時間內可以提振精神，但咖啡因是利尿劑，可能會讓你缺水。

如果不知道自己的飲食習慣是否得宜，可以找健康專家或營養師協助。另外，有一些線上公司如NutriAnalysis，會以電腦分析幫助我們了解自己的飲食習慣，並提供完整報告。評估飲食習慣時，請注意以下幾個要素：總熱量；碳水化合物、蛋白質及脂肪的占比；維他命、礦物質、胺基酸、必需脂肪酸的攝取量；Omega-3（較好）及Omega-6（較差）兩種脂肪酸的比例；單元不飽和脂肪、多元不飽和脂肪及飽和脂肪的比例；以及纖維量。

雖然本章已談到基本的飲食準則，但是營養與能量的需求其實因人而異。每個人對代謝及能量的需要不同，對相同食物也會有不同反應，因此對於碳水化合物、蛋白質及脂肪等，不可能訂出一體適用的標準。舉個例，我們曾在www.adventurecorps.com騎車網站上對會員進行一項調查，探究五位耐力賽知名選手的飲食習慣。這五位超級馬拉松型的車手都是

男性，年紀從三十幾歲到五十幾歲，每個人都曾參加美國橫跨賽、火爐溪508哩比賽及兩百哩賽等耐力賽，但除了比賽的經驗之外，這五位選手的飲食習慣幾乎沒什麼共同點。

陶德‧特豪：「我吃得一點都不營養，早上大概就吃穀類麥片，午餐常吃速食（雞肉或牛肉漢堡、沙拉、薯條、洋蔥圈、墨西哥捲，有時也吃比薩），晚餐則由老婆與繼女準備，兩人的代謝都很低，所以我們都吃減重餐或代餐，我會再加上餅乾、紅白酒或啤酒。我沒辦法像以前那樣一直灌牛奶，會消化不良。如果是騎長程，唯一對我有用的食物是Hammer Nutrition的健康能量食品，配一點Cytomax能量果凍和海鹽。只要氣溫不高於30℃，我的腸胃就沒有問題；不過如果天氣太熱，內分泌腺和器官就沒那麼穩定了。另外，若騎超過280公里，我常常會消化不良、暈眩，有時甚至嘔吐。雖然我會一直補充水分，騎長程時還是有2/3的時間會缺水。但無論長程或短程，我很少覺得口渴。」

約翰‧亞斯提：「早餐我通常吃穀類麥片，午餐吃花生醬三明治，晚餐吃薯條、餅乾、四份水果，還有雞肉或魚。如果只騎160公里左右，我都靠體內儲備的能量。我常在週五跟一個好朋友一起騎車，幾乎都是他在吃糖果、喝汽水。我每年大約騎12,800公里，而他則超過19,300公里。雖然我們騎車的速度差不多，但我在爬坡方面比他強，我想，他的飲食有待改善。」

丹尼斯‧克利：「我很幸運，因為我還很年輕（31歲），吃什麼都可以，不太會影響體能，不過也可能是因為我喜歡吃的食物都很健康。我太太會準備很多種富含蛋白質的食物，不過我會請她準備夠多的碳水化合物，好讓飲食夠均衡。騎車時我會喝高熱量的Ultra Fuel能量飲料，以同時補充水分及熱量。」

湯姆‧霍克：「營養是個人的選擇，那麼應該如何選擇呢？肚子裡要有東西，但也不要吃太飽。我非常幸運，吃什麼都能消化，所以我或許沒有資格回答這個問題。參加美國橫跨賽或兩百哩賽等比賽時，吃運動補給品有用，我也會吃Cytomax能量果凍配上健身蛋白質粉。參加美國

橫跨賽時我們會喝大量的Ensure，快速方便又能補充熱量。」

　　凱維特・米勒：「就飲食這點來說，我是異類。我快53歲了，可是常常有人稱讚我的體格及外表，說我看起來才30歲。我都說這可能是因為我有騎車，也可能是上天優待我，誰知道呢，但他們都很想知道我到底是吃什麼。其實我攝取很多脂肪、蛋白質及碳水化合物，也就是說我什麼都吃，因為騎車可以提高代謝率，所以熱量都消耗掉了。午餐我常喝全脂牛奶配義大利肉腸三明治，晚餐吃很多紅肉及馬鈴薯，早餐吃雞蛋及肉腸，不過我也吃沙拉、蔬菜、香蕉及蘋果。吃完晚餐後，我還會吃一大碗香濃冰淇淋，或是一包奶油特多的爆米花，有時候甚至兩種都吃。我覺得吃這麼多脂肪也是我看起來比較年輕的原因，但當然了，一般人是不能這麼吃的，會很不健康。我覺得上帝為人類設計了要做大量勞動的身體，既然我的工作都坐辦公室，那麼，騎車就是我的勞動。」

　　談了這麼多營養，本章最後要提醒大家回想自己騎自行車的初衷。有位資深騎士在一場24小時的自行車賽開始前開玩笑說：「我不是吃苦耐勞，而是因為太貪

平常應盡量吃水果、蔬菜、穀類，以免情緒受血糖影響而忽高忽低。

人物專題 **約翰 · 西尼波帝**

JOHN SINIBALDI

約翰 · 西尼波帝一點也不像退休老人。他頭髮濃密,視力絕佳(不過左耳的聽力不好),說話跟連珠炮一樣,行動敏捷,上次感冒是尼克森總統的時代了。他每天早上5點起床,花好幾個小時在大花園裡挖土、種樹、澆花。每週騎5天自行車,每天騎48公里,每年累積11,200-12,800公里,時速還可以到達48公里。簡而言之,大家老了之後都想向約翰 · 西尼波帝看齊。

對了,還有一件事忘了提。2003年,將近500名自行車手跟他一起騎車,幫他慶生。那年他90大壽。

西尼波帝是美國車壇的元老。1932年及1936年連續兩屆入選奧運選手。1935年,他以2小時25分09秒的佳績創下了100公里計時賽的世界紀錄,這個紀錄維持了50年。退休30年後,年過耳順的西尼波帝重回戰場,成功拿下14座全國大師賽計時賽冠軍,其中包括2003年全國自行車計時賽85歲以上老年組冠軍,全程20公里以上,他只花了47分08秒,平均時速25.6公里。1997年,西巴波帝入選美國自行車名人堂。

究竟是什麼祕訣讓西尼波帝長保活力呢?他回答說:「瘋狂騎車。良好的基因(他的兩個姊妹都80歲了)。吃自己種的蔬菜。只在特價的時候吃一點紅肉。聽古典音樂。不看電視。每天讀報紙,玩報紙上的拼字遊戲。盡量赤腳走路。一旦找到喜歡的事就一直做。爬坡騎車的時候要邊騎邊休息。

邁向一百歲

　　1928年,我15歲時花了25美金買了第一部自行車。雖然是二手車,不過車況不錯。以前我從未騎過自行車,有一個騎車的朋友問

我怎麼不試試？我聽從他的建議踏出第一步，然後從此喜歡上自行車。

大家都說我是天生的運動員，但我從不這麼覺得。小時候我很矮，大概只有160公分，一直到20歲左右才長到180公分。後來開始騎自行車，我發現自己不管騎多久都不覺得累，而別人都辦不到。

我大概是1918年左右開始上學，1921我們就搬到義大利，我連一句義大利話都不會說，所以得從一年級開始讀。

當時正好一戰結束，百業蕭條。我爸離家工作，我則半工半讀。

12歲時，我們全家搬回美國，我又要重新從一年級念起。你想想，年紀那麼大了，卻得跟一群毛頭小子混在一起？我一點也不想上課，兩年後便輟學了。14歲時我到紐約去當工人。

那時我不可能成為運動員。那個年代沒有念書就無法當上運動員。那些有幸完成高中學業的人，家裡不是做生意賺大錢，就是富裕的醫生家庭等，說來可能難以相信，不過事實就是如此。窮人家的小孩到了一定年紀總是得輟學，大部分都是念到14歲，家裡就沒辦法再負擔學費了。

花25美金買一部單車可是一筆大數目，幸好我在紐約當搬運工，薪水很多，一個星期可以賺上20美金。可惜後來遇上經濟大蕭條，我的薪水縮成每週13美金。

立刻成功

騎自行車實在太好玩了，我一有空一定去騎車。每天晚上一下班，吃過晚餐後，我就會跳上自行車騎56公里，天天如此。

　　我們向北騎到紐約州線後折返，一路上都是上坡，然後下到哈德遜河，再往回騎。很像坐雲霄飛車，很好玩。

　　我們之所以騎這個路線，純粹是好玩，卻也因此有了很好的練習經驗。不久，我們加入俱樂部，跟著一群專業選手受訓。他們人都很好，非常隨和。

　　隊友邀我一起比賽，我就加入了。當時俱樂部舉辦場地賽，他們發現我騎得最好，甚至還叫我放水，讓別人先出發。

　　1930年起我開始參賽，當時我還未成年。1932年我滿18歲，參加了4場比賽，每一場都大獲全勝。

　　當時全美最盛行的運動不是足球、不是棒球，而是自行車。

　　所有運動賽事中，自行車的規模最大。想想紐約6日自行車大賽，兩人一組，連續6天輪流騎車，24小時不間斷。大家一直騎，一直騎，短短6天就可以騎4,000-4,800公里，每天晚上觀眾都蜂擁而入。

　　我沒有參加過那種比賽，因為只有職業自行車手才能參與。跟我一起長大的玩伴後來都當了職業車手，但他們都被我打敗過（大笑），雖然我沒當過職業車手。職業車手賺得不少，薪水比棒球選手還高。信不信由你，不過我是因為太喜歡當業餘車手，才不想轉成職業車手。如果是為了賺錢才騎車，那就太無趣了。

　　當時我正從事勞力工作，有人邀我參加6日大賽，一個職業車手朋友卻說：「不要去，你太年輕了！」他其實沒說錯，才18歲就成為職業車手，未必是好事。

很多人問我會不會後悔沒成為職業車手。我從沒後悔過。我每一場勝利都是靠自己拿下，不假他人幫忙，完全靠自己。我的騎車風格就是如此，而且我也樂在其中。

職業車隊沒什麼了不起，有些人甚至還會用藥。當年的藥物跟現在不一樣，那時候我們叫「興奮劑」。現在不同了，濫用藥物的自行車選手只能活到40歲，以前的車手反而活得比較久。我不想過那樣的生活，一點也不好玩。

以前運動很好玩，去參加奧運的選手，彼此都變成了好朋友。可是現在不一樣了，運動員似乎都互相討厭。

1932年，奧運，吉米‧索普，以及好萊塢派對

我報名參加紐澤西州的奧運選拔賽，過程很辛苦。之後還有地區複賽。決賽在舊金山舉行，我們搭蒸汽火車過去，非常好玩。

加州是我見過最漂亮的地方，風光明媚，那時我就想要退休後搬到那裡。

4位奧運代表選手裡面，有3個是我們俱樂部的人，包括奧圖‧魯德克、法蘭克‧卡諾還有我，令人玩味。第4個選手是加州人，不過我忘了他的名字。他是優秀的選手，曾參加1928年的奧運。

練習一個禮拜後，我們就直接出發到奧運選手村。從舊金山到洛杉磯，搭了800公里的火車。

到了選手村，有位女士來找奧圖，她說：「我是你的看護人，負責照顧你的生活起居。因為你未成年。」當年奧圖還不到16歲，為了參加奧運，甚至謊報年齡。（大笑）

　　不過有件事令人很遺憾。某一天，我們在洛杉磯大體育場出賽，約翰‧威斯穆勒卻被隔離在外，他試圖帶吉米‧索普進場，雖然場內有5千個座位，大會卻禁止索普進場觀賽。約翰試著帶他闖關，徒勞無功。索普是職業棒球選手，所以沒辦法參加奧運。沒辦法，規定就是如此。（索普在1912年的奧運以極優越的成績拿下十項鐵人及五項鐵人金牌，卻因之前曾打過小聯盟，於是數年後大會追回他所有冠軍獎牌。）

　　當時我們正在那裡準備進場，約翰跟索普就這麼站在場外。如果我早點知道，就會把外套脫掉給索普，讓他穿上，跟其他運動員一起進去。（大笑）

　　當年的奧運十分低調，也就是說很少有機會躍上媒體。媒體根本就沒有意識到我們的存在，我們也沒有碰過媒體。

　　因為參加奧運比賽的緣故，我們不管到哪都被當成貴賓，當然很享受。那時很多好萊塢電影明星邀請我們參加宴會，不過我已經不記得有哪些明星，他們都死光光了。

　　比賽期間，政府派了一位官方代表來管理我們，不過他沒辦法給我們什麼指導。我們都自己練習，很清楚該做什麼，平常也都是在家訓練。

　　也沒人指導我們該吃什麼，我們自己就是老大，當時沒有人研發什麼特別給運動員吃的食物。我們吃很多麵類、豆類跟麵包，不過倒是滴酒不沾。那時本來就禁酒，不過反正我們也不喝。偶爾吃吃冰淇淋跟其他甜點，久久才喝一次蘇打水。整體來說，少肉多魚。當年的魚很便宜，只有窮人才吃。現在不一樣了，有錢人才吃魚，哈哈。

INTERVIEW

我們以前也不暖身，不像現代人，又拉筋又按摩的，我們不來那一套。我們都把比賽當暖身，沒想太多。

當年我們可是騎得飛快呢，我敢說現在沒人騎得比我們當年還快，而且當年只有定速車，什麼都沒有。就我所知，變速自行車在1932年代非常少見，像我就是騎定速車。下坡時，我們不會靠慣性滑行，還是一樣用力踩，所以其他人得很努力才能跟上，根本沒機會喘息。

1932年的奧運比賽中，我只參加了100公里公路計時賽。我們沒有在賽道上比賽，因為同時還有其他幾項比賽在進行，包括四人追逐賽、一公里計時賽、雙人追逐賽、大隊衝刺賽以及雙人自行車比賽等等。不過我們倒是在賽道上做了練習，當時我們跟美國代表隊比四人追逐賽，幫他們練習練習。結果騎了幾圈後就趕上他們，所以他們其實沒有太厲害。

我在計時賽中表現欠佳，我是騎得不錯，但應該可以更好，我在途中補充了一瓶飲料，結果反胃。儘管如此，我仍在2小時40分內完成比賽，算是還滿快的。根據大會報告，我在中途還保持第二順位，可是喝了飲料之後，連個獎牌也沒拿到。

刷新紀錄，私自釀酒以及1936年奧運

我的老闆准我請假參加舊金山奧運，奧運結束後，我便馬上回到工作崗位，領那每週7美金的微薄薪水。儘管入不敷出，不過我早就習慣了。

1935年，我以2小時又25分騎完100公里，刷新自己原先的世界紀錄，整整快了10分鐘。1975年，我在超市排隊等待結帳時，跟一個正在看《自行車》雜誌的女孩聊天，她說：「你1935年的紀錄還是

沒人能破耶！」〔注：10年後，終於有人破了該紀錄。〕

　　那陣子我贏了不少比賽，可說是無人能敵。老天啊，幾乎每個人都想騎我這輛車。大家都說我的車是好車。

　　我的生活一如往昔，照樣吃喝照樣工作。我很早睡，很少在外面混。我也不像現在的人那樣沒事就晃去喝幾杯。那個習慣一點也不好。以前有個職業車手常說：「不要抽菸，對身體不好。」所以我們從不抽菸。同樣的道理，如果有人跟你說啤酒有益身體健康，他一定瘋了。

　　我滴酒不沾。禁酒時期我媽釀酒也賣酒，我還幫忙外送。不過我一口也不碰。

　　1936年我還很年輕、身強體壯，實在很想再參加一次奧運。說實在話，其實再參加三次也不嫌多。我知道要選上奧運代表隊對我說來很容易。後來我也的確以第二名入選了。

　　那次是坐船去比賽，不用搭火車。4年前坐火車去加州比賽，因為沒什麼錢，所以坐了4天4夜，非常折騰。不過搭船就好多了。所有運動員搭著美麗的曼哈頓號出發，大家彼此認識，聚在一起，非常熱鬧。

　　1936年奧運的媒體曝光率跟4年前比起來簡直有天壤之別。我遇到更多人，一大堆記者。

　　到了柏林，不是所有運動員都可以自由走來走去，不過我們還是到市區街道及鄉間小路做練習，沒人把我們攔下來問東問西。很難想像之後的大屠殺事件，當時都還看不出來。德國當時已經放風聲，要猶太人早點離開。有錢的就真的走了，可是窮人要走就沒那

INTERVIEW

CHAPTER 4

騎車的飲食法

麼容易。那時候公共場所還沒有什麼指示標語，也沒有塗鴉。

不過我倒是看到了地下雕堡，那時已進入備戰，每條馬路都在挖洞，一切都要地下化。我們外出練習，一邊找飛機看，不過一架都沒有。

一般居民還是可以自由活動，每晚到處可見啤酒花園派對，大家下班後喜歡外出喝喝啤酒，老少都一樣，根本就看不出大家正活在納粹統治下。每個人都在工作，德國一片欣欣向榮。

．

參加百公里賽的時候，有人在第一道爬坡摔倒，連累了25名選手，大家在坡道下摔成一團。在下坡要重新騎很困難，而且等我們急起直追時，車隊早就騎到大老遠去了。我們一路直追，結果又有人在前面摔倒，再度拖累大家。我們4人起身再騎、再追。那場比賽總共摔了4次，最後一次是在終點線。那次比賽我沒得名。

我們也比過4人小組場地賽，對手是荷蘭隊。鳴槍後我們拚命騎，把他們追過去，想說既然穩贏了，就放慢速度。結果，隔天再跟另外一隊比賽的時候聽到驚人的消息：我們被取消參賽資格，因為我們之前騎得太慢，沒有達到最低計時標準。

根據國際比賽規則，時間是決定勝負的要素，我們根本不知道。在美國只要追上車隊，比賽就結束了。所以追上荷蘭隊之後，我們以為已經獲勝。

從德國回來後不到一個禮拜，我又跳上自行車。1940年及1944年的奧運因世界大戰而取消。日本是1944年奧運的主辦國，不過他們侵略中國，所以奧運取消。芬蘭是下一屆的主辦國，結果俄國侵略

芬蘭，奧運再度取消。

　　我試圖爭取1948年的奧運資格，當時我已經34歲了。我入選州代表隊，在角逐分區資格的時候，卻不慎跌到洞裡，摔壞車輪。後來換上新車輪，又追上了隊伍，成功晉級。

　　到決賽時，我全身痛到不行，騎到一半我決定棄賽。這實在是很殘酷的下場，我難過得無法呼吸。我原以為可以順利痊癒，沒想到復元需要花更久時間。一年後我結了婚，決定退休，不再參賽。之後整整30年都沒再比賽。

　　退休前我參加比賽都會獲頒最高齡選手獎，可是我都拒領。

退休，家庭生活以及傳奇再現

　　我靠著在店裡做粗活保持身材。金屬原料非常重，不管搬什麼至少都有45公斤。後來換了三、四個工作，最後當了金屬原料技師。經過好些年，終於在1975年退休，當時我每小時領6塊美金，還真優渥啊（嘲諷地說）。

　　我平時在家就在花園忙，我有一座很大的花園，什麼都自己來，連翻鬆土壤也是親自動手。

　　我退休之後搬到佛羅里達州。有一天我心血來潮騎車出門，在圖書館附近看到一群人圍在一起，旁邊停了很多自行車，原來他們是聖彼得堡自行車俱樂部。他們說：「我們每個禮拜天都會出去騎車。」

　　這句話真中聽，我又找到一起騎車的伴了。

我當時已經62歲，俱樂部裡幾乎都是年輕人，所以有點吃力，幾個二十幾歲的小夥子騎得很快，不過我也因此加倍努力。幾個月後我慢慢進步，最後變成騎最快的人。

我的時速幾乎可以到48公里，一直到77歲，俱樂部才有人超越我的速度。75歲的時候，我在陽光州賽領先65歲組及55歲組整整一圈，最後加入了45歲組。那年我贏了25美金的獎金。不過我擔心會喪失業餘資格，本來還有點不想接受。

▍騎車的祕訣：在爬坡時休息，保持身體清爽

我努力每週要騎到240公里，於是每週騎5天，每次48公里左右。

談到蘭斯‧阿姆斯壯，他是優秀的選手，從來不放棄，跟我是同一類的人，他利用爬坡休息，跟我一樣。

大家在平地都騎得很快，但一遇到上坡，速度就變慢了。上坡時，75%的時間我都輕鬆騎，剩下的25%全速前進。阿姆斯壯沒看過我這麼做，不知道他是從哪裡學來的（大笑）。不騙你，只要抓到上坡休息的訣竅，就掌握到騎自行車的精髓了。

就變速器來說，我覺得平衡最重要。我其實不太變速的，我會用大齒輪騎，但後輪也用大齒輪。如果前後輪都用小齒輪，根本就沒力矩。

我現在不會騎得太快，就是輕鬆騎，時速大概是28-32公里，有時候會到40。偶爾可以衝刺一下，飆到48公里。

不瞞你說，我的體力已經衰退了。有時我覺得自己比90歲還老。

我覺得體力衰退的關鍵點是77歲那次意外，我摔傷整個背，有好幾根椎骨骨折，休息了好長一段時間才騎車。療傷期間，我發現自己得了結腸癌，不過我很幸運，很快就痊癒了。不但如此，同一年我做化療時，還拿下一個全國冠軍。

我從來不做重量訓練。每天在花園忙4、5個小時，就是我例行的重量跟伸展訓練。我到現在還能以手碰地，做前彎動作呢！

我騎的是Kestrel自行車。10年前，我打算跟一個70歲以上的隊伍參加1994年的美國橫跨賽。我太太不希望我參賽。比賽前一個禮拜，車隊說他們不需要我參加；可是過了兩個月後，我收到一輛全新的Kestrel。原來是Kestrel贊助我們隊上的5名選手，之後我們騎Kestrel比賽也創下了紀錄。過去6、7年，我每年大概都騎11,200-12,800公里，加起來大概騎了80,000公里。

我的愛迪達自行車專用鞋已經穿了20年，沒騎車的時候，我根本不穿鞋，除非參加婚禮跟喪禮。我總是打赤腳走來走去，所以我的腳掌又寬又大，根本就穿不下其他車鞋。當年我是以5折買到那雙愛迪達，因為它實在太大了，除了我，根本就沒人會買。

我跟老一輩的騎士一樣，喜歡用狗嘴套。不久前我才開始戴安全帽。以前的比賽是規定要戴髮網。

我有一個祕訣：不管多熱，都要在緊身衣裡另外穿一件上衣（即使是羊毛衣也好），這樣馬上就會悶出汗，不過之後不會一直流汗，夏天騎車可以常保乾爽，身體也不會脫水。有些選手比賽時脫得一件不剩，或有些女生只穿小可愛，看起來很乾爽，其實身體已經脫水，因為太陽把他們曬乾了。如果他們把身體包起來，那就根本不用補充水分。

當年參加百哩賽的時候，可沒有人在中途遞水，讓我們補充水分！

總歸一句，老一輩的選手都會多穿一件衣服。現在的選手穿的那種塑膠夾克很容易導致快速脫水。不信的話到非洲、埃及或阿拉伯的沙漠國家看看，你叫那裡的人脫掉白色長衫，就會發現原來裡面還有一件羊毛上衣。

▌飲食祕訣：湯、蔬菜、園藝，不外食

大家都問我：「您是怎麼常保年輕的？」其實，不是我做了什麼，而是我「不做」什麼。我不菸不酒，或者說至少我騎車時不抽菸。我退休後每天都會哈幾根菸，偶爾抽抽雪茄，大概20多年。不過60年代我就戒菸了。

我愛喝湯也愛吃蔬菜。我很會煮湯，火腿濃湯、蔬菜湯等等，隨便一弄就是4、5道不同的湯。我有一個10加侖的鍋子，把雞塊丟進去，加點迷迭香、大蒜、胡椒跟鹽，再淋上一些橄欖油，煮滾之後，就是一道美味的湯了。

我什麼都種，從花生到鳳梨，整整三排作物。我會把花生烤一烤，磨成花生醬。我也自己手工擀麵、做番茄湯，我還種花椰菜、草莓、甘藍、紅蘿蔔、玉米、芹菜、洋蔥、茴香、迷迭香，還有兩排15公尺長的大蒜，全都在聖彼德的一塊地上。

我也烤麵包，每幾個禮拜烤8-10條。有時候車友來家裡，我還會烤比薩。我的義大利麵跟醬料也都是自製的。

這些年來，我的飲食習慣很固定，通常是雞肉跟肝臟，反正什麼東西在做特價就吃什麼。

　　有人送我魚，我就吃魚。我的社會福利金每年不到兩千美金，哪來的錢買這些？我會吃罐裝牛肉配白菜跟沙拉，如果沒吃完就做成肉泥。我一個月大概有兩天會吃紅肉或漢堡。我也不太吃雞肉。我覺得低碳水化合物飲食法不是好方法，我也沒有採納。還有，一定要吃全熟的牛肉，不要吃生的，也不要吃油炸物。

　　我不太敢吃能量棒或能量果凍。那種東西多多少少都是人工食品，我覺得不安心。

　　我最大的建議就是：務必做對的事，也就是說，做那些你討厭做的事（大笑）。多做那種「這也不想，那也不想」的事，就可以長命百歲了。更重要的，要有正確的飲食習慣，盡可能不要外食。你在餐廳一定會點愛吃的東西。可是「愛吃的東西」通常對身體都不好。

　　我們自行車俱樂部一週有三次在咖啡館聚會。好多選手都體重過重，可是還是點炒蛋、炸薯片、炒香腸等等，太驚人了；我則通常都吃鬆糕。如果是在家吃早餐，我就吃一大碗燕麥加葡萄乾跟牛奶。平常喝茶，不喝咖啡。

　　像今天的午餐就是高麗菜湯，我加了好多蔬菜跟雞塊，然後再吃一小片鳳梨當點心。今天晚上我可能會吃一份特大碗的燕麥，燕麥在晚上吃特別美味。

　　睡前千萬不要吃大餐，像有些人晚上7、8點出門大吃。睡覺前不可能全部消化掉，只會留在肚子裡。

　　還有，記得常常找事做。我總是忙個不停，我喜歡勞動，不喜歡坐著不動。

90年來最難忘的記憶

我印象最深刻的是1933年的紐約百哩賽。前一晚，雨下個不停。我在木製輪圈上刷了蟲膠，車子只有一邊煞車能用。清晨5點，比賽開始，我們必須搭船到第59大道上的橋。到了那裡，一個人影也沒有。

有人告訴我們：「大家都出發了，你們來晚了。」

我問清楚比賽的路線後，馬上就衝到修車廠拿了一罐油脂。雨實在太大，一定得在腿上塗油以保持溫暖，跟要去泳渡英法海峽的人一樣。

我們一路追趕。我在一道 90°大轉彎緊急煞車，結果煞車失靈，車輪也被煞車擠歪了。我只好停下來把煞車拔掉，車輪才能繼續跑。

我們終於在70哩處追上車隊。最後30哩的路段上上下下，上坡之後，又來了一道90°大轉彎，我沒辦法煞車，就擠進兩位選手之間，兩邊各抓著一個人，完全沒握車把，就這樣轉過那道彎。

我想，我就是在那一天嚇出白頭髮的。大概在終點前15哩，我飛速前進，抵達終點，然後拿下冠軍。那時天色已經暗了。我沒有煞車。雨一直下。

天哪，那時我還真厲害！

INTERVIEW

CHAPTER 5

THE
ANTI-AGING
GAME
PLAN

| 抗老作戰 |

想在40歲、60歲、80歲都還維持年輕健康嗎？
祕訣：光靠騎車是不夠的！

‖NTRO

1997年冬天某日，我經過浴室時匆匆一瞥，鏡子裡的影像讓我不禁打了一陣冷顫。鏡子裡回望我的是個面目可憎的人，嚇我一跳。當時我腦海中浮現一個畫面，覺得自己像是《綠野仙蹤》裡那個垂死掙扎的邪惡女巫，皺縮成一團，死前還慘叫著：「我…要…掛…了！」

三個月前我參加了超難的La Ruta挑戰賽，受了傷，肩膀脫臼，自此身體就從「年輕人」退化成「中年人」。硬挺的胸肌垂了下來，平坦的腹部此刻在皮帶上晃來晃去。我沒有繼續游泳、划船、打壁球或做伏地挺身來維持身材，於是地心引力趁虛而入。雖然過去三個月我一直保持每週騎車五天的習慣，但是我的身體還是像41歲。這不只是自尊心受創的問題，而是血淋淋擺在我眼前的警惕：想要一輩子維持好身材，光靠騎車是不夠的。

事實上，過了35歲以後，人體的柔軟度會變差，最大攝氧量下降、肌肉萎縮，即使是自行車選手的腿部肌肉也不例外。我們的肩膀會下垂，體態也不再挺拔。無論是哪個年齡層，只要一段時間不運動，就會產生所謂的「停止訓練」效應。如果沒有認真抗老，

沒有時常做有氧運動、重量訓練及伸展訓練，當你變成72歲的自行車老手時，可能會發現自己心臟很強，但卻缺乏肌力與柔軟度，身體無法快速反應，只要有車子切到前面，可能就會跌倒，還摔斷髖骨。再加上骨質疏鬆症，你那想要靠著雙輪帥氣奔向陽光的夢想，最後可能只得坐在輪椅上實現。

　諷刺的是，這方面的問題我已撰文探討了好多年，自己卻是從1998年起才開始身體力行。我透過交叉訓練做伸展運動以修正體型，每個禮拜至少上兩次健身房做重量訓練，每次大概45分鐘。健身是件麻煩事，隨著年齡增長，我們必須加倍努力才能讓身體保持健康。不過一切辛苦都是值得的，現在我雖然年近50，卻覺得自己像20出頭一樣健康，身體退化的速度也大幅減緩。——羅伊·沃雷克

2004年9月，三屆全國登山車冠軍提克‧瓦瑞茲一天內騎了342公里，讓他在加拿大舉辦的世界自行車24小時個人挑戰賽中，連續兩年摘下銀牌，當時他已經42歲。同一場比賽中，加拿大的萊絲莉‧湯姆琳森曾二度代表國家參加奧運，她一天內騎了290公里，兩度蟬聯女子組冠軍，當時她43歲。2003年，加州的驗光師維克‧寇普蘭參加英國曼徹斯特舉辦的世界自行車冠軍賽，在他那個年齡組別的4項競賽（包括500公尺計時賽、2,000公尺計時賽、計分賽及衝刺賽）中都拔得頭籌，當時他61歲。另外還有佛羅里達州聖彼得堡的約翰‧西尼波帝，他跟著時速30公里的車隊每週騎三次，總是大幅領先同伴，他已經91歲。

這些人是得天獨厚，還是保養有方呢？

應該是後者居多吧！時至今日，成千上萬40歲以上的人身體力行，證明**輕盈健康的體態不是年輕人的專利，而想要延年益壽，靠的也不單是基因或染色體。想長期維持健康其實很容易：持續鍛鍊體能。**

研究顯示，常年做有氧運動並進行肌力訓練能讓我們保持年輕。過去普遍認為30-35歲之後，我們的肌力及**最大攝氧量每年會下降1％**，但研究發現這只適用於久坐不動的人。運動量及訓練量都很大的人，可以將下降幅度縮減1/2-2/3以上。專門研究運動與老化的印地安納大學人體運動學教授兼運動表現實驗室主任喬伊‧史達格博士表示：「以前我們所謂的老化，不過是缺乏運動罷了。」

這表示只要一直運動就能永遠維持25歲的體能嗎？這一切都是所謂的「不進則退」嗎？

某種程度上是對的！但要保持年輕可不只是踩自行車那麼簡單，還得花時間妥善規劃，以支援、保護、補強身體的幾個系統。人體所有系統都會因年齡及疏忽而逐漸衰退。以下我們看看會有哪些問題。

在加州聖塔莫尼卡開設物理治療室的羅伯‧佛斯特表示：「35歲左右的人，大部分看起來都很年輕，但其實身體已經開始出現老化的三大跡

象：瘦肉組織萎退、體態變差、關節僵硬。」他的物理治療室是洛杉磯西區受傷運動員的聚會所，其中包含鐵人三項選手、越野自行車手及健身房常客。佛斯特還說：「年齡增長產生的退化總是來得比你預期的還快。」

真的非常快！根據南加州大學運動生理學暨物理治療學系副教授羅伯·維斯威博士的說法，一般人從二十幾歲起會經歷骨性關節炎（變得僵硬），35歲之後每年肌肉大概會減少0.22公斤左右，而且從18歲開始由於姿勢改變，身高也會開始縮水。

維斯威博士說：「很不幸，我們無法阻止退化。不過好消息是，往長遠看，我們可以減緩退化，讓自己比較不容易受傷。」

長期的抗老運動計畫必須結合物理治療及先進的研究，配合重量訓練、有氧運動、伸展與柔軟度訓練及復元。一開始應該舒緩地暖身，好保護肩部與肩膀。接下來，每個禮拜要認真騎幾次車及做其他有氧運動，以強化心臟、提高最大攝氧量，中間穿插一些復元活動或交叉訓練。最後，每個禮拜要上兩次健身房，避免大幅度的劇烈動作，以保護結締組織，強化脆弱或被忽略的肌群，然後再透過重量訓練、快跑鍛鍊肌肉。訓練可以讓鬆弛的快縮肌纖維變得緊實，使脊椎再現挺拔，活化微血管／增加輸送氧氣的網絡，讓血液中充滿常保青春的激素。這套運動計畫包含開合跳、伸展運動，你可以再選一項你喜歡的重量訓練，同時也要保護自己的身體，不要做過頭，要有節制、有原則，不要想到什麼就做什麼。要有一套長期、有邏輯的計畫去思考你要做什麼運動。

維斯威博士說：「當然，許多有正職及社交生活的人根本撥不出那麼多時間執行這套計畫。但是，千萬不要等到45-50歲後才開始做，那時你的身體或許已經出現無法復原的損害，體能也會比實際年齡差得多。」

換句話說，如果你到100歲還想參加百哩賽，現在就得趕緊準備了。以下我們就從最大攝氧量、肌力、關節、柔軟度及姿勢等5個不同層面著手，教你如何維持健康、對抗老化。

解決之道：
頻繁且嚴格的訓練，包含舉重、交叉訓練，並將騎車融入日常生活

　　2004年9月26日是傑克·拉蘭90歲生日。他上過許多電視節目，包括知名談話節目，在節目中分享健康長壽的祕訣。這位健身大師最為人所津津樂道的不是騎自行車，而是能用椅子把腳墊高做伏地挺身，還在生日當天把雙手銬上，泳渡舊金山灣。從經濟大蕭條時代至今，他提倡的都是同一件事：「運動不能停！」他一再強調：「要活就要動！」

　　拉蘭的話道破了現實：**身體活動得越少，就退化得越快。**

　　人到了30或35歲左右，若缺乏運動習慣，影響最大攝氧量的心臟及其他組織每年會以1％的速度衰退；動脈及微血管會縮小，肌肉與細胞獲得的氧氣及養分變少，負責將氧氣轉換成能量的粒線體細胞也會減少。這對身體來說是雙重打擊：血管的血液量減少，造成肌肉萎縮，處理氧氣、養分及淋巴系統廢物的能力變差。結果我們身體產生的有氧能量變少，沒辦法騎得像以前那麼快或持久，休息復元的速度也變慢了。

　　研究指出，老年人心臟衰退有兩個主因：一是最大心跳率（心臟每分鐘可能跳動的最高次數）會隨著年齡增長，每年大約減少一下[1]；二是最大每搏心輸量（心臟每次跳動可輸出的血液量）也會隨之下滑[2]。肌肉質量萎縮後，處理氧氣的能力也會下降，微血管數量減少，粒線體的密度也會下降[3]。

　　要想延緩最大攝氧量下降或甚至增加最大攝氧量，我們就得學拉蘭增加運動強度，做重量訓練，而且必須持之以恆。同時也要服用抗氧化物及某些增補劑，因為近十幾年來許多醫學研究權威都表示，抗氧化物增補劑有助於消滅劇烈運動造成的自由基及對激素的傷害。以下將詳細說明。

解決之道1A：持續鍛鍊

www.cyclingforums.com網站上有段留言：

我今年40歲，自行車騎了快3年，無論參加哪個分齡組，排名都在前5-10%。每到上坡路段我就出擊，常常都能超越很多比我年輕的車手。在平地我可以維持穩定的速度，也可以衝到時速50-60公里左右。我覺得自己年紀大了，所剩日子不多，所以每次騎車都全力以赴，把每次訓練當成人生的最後一次。有多少23歲的小夥子能跟我一樣？——德州艾靈頓Rickw2

沒錯！激烈運動可以減緩老化，讓你的老化比一般人慢1/2以上。

許多針對跑步及游泳選手（針對自行車手的研究不多）進行的研究顯示，年紀較大的運動員如果一直做耐力訓練，其最大攝氧量每年只會下滑0.05％[4]，不運動的人，退化速度是兩倍。這還只是平均值，有些人甚至完全不受年紀增長的影響。佛羅里達大學運動科學中心主任麥可·波洛克博士在1987年做一項重大研究，對象為各種運動項目的24名冠軍，當時他們都已年屆40。這項研究發現，在10年間有做激烈訓練的人，最大攝氧量幾乎沒下降（僅差了約1.7％）；而運動強度較少的人，最大攝氧量則下降了約12.5％，因為低強度訓練並無法增加微血管的密度[5]。

《游泳》雜誌刊登的一項研究顯示，經過15年以上的追蹤，發現許多頂尖泳者身上都有類似狀況：最大攝氧量降低的年齡從25歲延緩到35歲左右，即使過了40歲也幾乎看不出退化。這些選手一直到70歲以後，最大攝氧量退化程度才每年下降1％。一般人到50歲，身體機能就已退化25％，75歲退化50％，相較之下，每天游泳一個小時的人，到50歲只退化了3.5％，75歲只退化19.1％。此項研究主持人菲爾·衛登博士表示：「平常有在游泳的人，70歲的體能跟一般45歲的中年人一樣好。關鍵在於，千萬別讓自己的狀況變差。」

有人會問：為什麼還是會退化呢？為什麼做了激烈訓練，還是無法維持相同的最大攝氧量呢？答案在於，訓練無法阻止最大心跳率下降[6]。然而，每搏心輸量下滑[7]、微血管與粒線體密度降低，磷酸肌酸不足[8]等，都可以透過高強度運動迅速改善，甚至可以維持與年輕運動選手同樣的水準[9]。

總之，年紀較大的人如果在訓練量與強度方面都與年輕人相同，那麼，運動的表現應該也相去不遠，我們無法抵抗的，唯有最大心跳率的降低及其引發的最大攝氧量下降。

▍解決之道1B：重量訓練

重量訓練帶來的，不僅是肌力、反應力及虛榮心，我們的肌肉就像有氧引擎，練得越大就能處理更多氧氣。研究證實，肌力訓練可以增加微血管密度，及活化粒線體酶的活性[10]，進而提高最大攝氧量。以下詳述重量訓練的優點，並提供理想的訓練策略。

▍解決之道1C：努力做交叉訓練

要每天劇烈騎車，對年輕人或老年人來說都是極大挑戰，再者，我們也很難每天都騰出時間。要是一連好幾天沒騎車，就會開始產生「停止訓練」效應；連續3個禮拜沒騎車，之前好不容易訓練出來的有氧體適能將所剩無幾；到第12週，肌肉骨骼開始失去彈性，也就是關節力量變弱；6個月以後，關節力量、肌肉彈性／張力及有氧能力都變差之後，我們就會退回到原本的不健康，跟常年不運動的人沒什麼兩樣。所以，不應該因為生活忙碌、天氣不佳或運動傷害而長期不運動。多做幾種運動是保持運動習慣最簡單的方法，可以結合慢跑、游泳、划船機、橢圓機、跳繩、Salsa有氧、踩滑步機或跳有氧舞蹈等，也可以試試三輪健身滑板車（Trikke），新奇有趣，而且能做到全身的有氧運動。也可以掛上游泳圈、穿上蛙鞋在游泳池裡跑步，或者找親友單挑幾場籃球。無論什麼運動，只要能讓心跳率加快並持續一段時間，就可以當作交叉訓練。

提升最大攝氧量並不限於任何特定的有氧運動，交叉訓練可以讓身體更能承受強度訓練，再者，連續兩天劇烈地騎車，對身體是很大的挑戰，但如果一天騎車、一天游泳，腿部就有足夠的時間復元，因為游泳是偏重上半身的運動，又能持續鍛鍊心肺功能。奈德‧歐沃倫德是成功的越野自行車好手，他的長期經歷就是鐵證，說明從事其他運動不但不會阻礙騎車，反而可以提供不同的刺激，讓我們不會對一直騎車感到厭煩（詳見本章最後的訪談）。

交叉訓練不只是不騎車時的備案。相較於單一運動項目，交叉訓練不但能活動特定肌群，還能鍛鍊全身肌肉，因此可以降低慢性運動傷害。而且從宏觀的角度來看，交叉訓練可以讓身體更健康，提升最大攝氧量，強化全身肌肉輸送及處理氧氣的能力，而不只是加強腿部肌肉而已。

加州的心臟科醫師赫曼‧佛塞堤博士曾擔任1984年奧運健康顧問，他說：「所謂健康，就是身體花費較少力氣完成同樣的工作。如果我們整體來說都很健康，而不只是特定部位健康的話，身體就更能夠輕鬆地維持正常運作。」

解決之道1D：將騎車融入工作及家庭生活

如果陪小孩玩、花時間陪另一半及其他雜七雜八的事情占用掉騎車時間，不妨發揮一下創意，像是騎車去辦雜事、騎車上班、騎車參加家族聚會等。或者買個小拖車、單輪拖車或小孩也能騎的協力車，就可以一邊照顧小孩一邊騎車。這些備配都不算太貴，應該不至於負擔不起。

救命的「雞尾酒式」抗氧化劑補充法

維他命C與E有助於減少激烈訓練所造成的疾病

　　定期進行劇烈訓練有其風險，但我們可以將傷害降到最低。2004年加州洛馬琳達大學大衛‧尼曼博士與同事進行研究，證實了許多馬拉松選手及耐力自行車手長久以來的疑慮：長程艱困的賽事或一整天的猛烈訓練會讓運動員的免疫力下降，使他們容易生病或受到感染。根據尼曼的研究，免疫細胞減弱的時間並不會持續很久，大約是21小時，但是如果不小心著涼或與感冒的人接觸，就很容易生病。更早以前尼曼博士曾研究過兩千名洛杉磯馬拉松選手的狀況，發現賽前兩個月每週練跑96公里的人，罹患感冒的機率是每週練跑32公里的人的兩倍。也就是說，我們的免疫系統與肌肉一樣能夠適應激烈訓練，只是一開始時都會因為訓練而衰弱，所以每次訓練後都應該立即保養身體。

　　除了注重保暖與休息外，維他命抗氧化劑可以補強激烈訓練所產生的短期衰弱，修補一般認為劇烈運動會造成的長期傷害。達拉斯Cooper有氧中心的肯尼士‧庫柏博士於1970年代提出「有氧運動」這個名詞，當時他引領潮流，倡導「有氧運動多多益善」的觀念。但是現在他反而認為，每天做有氧運動的時間如果超過一小時，就會產生過多的「自由基」，也就是會「氧化」（傷害）肌肉組織的物質，對心臟的傷害尤其顯著。根據庫柏的說法，解決方法就是採取維他命C、E及β胡蘿蔔素混合而成的「雞尾酒式」抗氧化劑補充法。

身體的防鏽漆

　　自由基是有氧代謝自然產生的副產物，正常狀況下，身體會將自由基控制在一定的水平。自由基說穿了就是不穩定的氧分子（因

外圍缺乏某些電子而變得不穩定），在我們的身體裡瘋狂亂竄，衝撞、吸附，然後「氧化」（類似生鏽）其他的分子及組織。這樣的氧化過程最後可能會引發癌症、冠狀動脈疾病或其他問題。不過在自由基失控之前，人體會分泌修補用的抗氧化酵素，中和過剩自由基所造成的氧化現象。然而很不幸，人體面對自由基大軍還是有淪陷的可能。自由基因為環境污染、抽菸、食品污染、壓力及過度運動等因素而數量倍增，屆時抗氧化酵素會全然被吞噬。庫柏表示：「自由基會開始亂竄，人體各個部位無論健康與否，都會受到攻擊。」

　　1994年，庫柏博士發表《抗氧化革命》一書，之後便開始致力於倡導補充療法；透過服用維他命C、E及β胡蘿蔔素等抗氧化劑，強化身體對抗自由基的能力。維他命C可以促進細胞生長、加速復元、強化免疫、建構膠原蛋白、降低罹患癌症及白內障的機率，也可以降低膽固醇，增強免疫力。維他命E能稀釋血液，促進紅血球生長，減少肌肉細胞傷害、預防心臟病、強化免疫功能。大家都知道杏桃、地瓜及紅蘿蔔因為富含β胡蘿蔔素所以都呈現黃色或橘色；β胡蘿蔔素能降低罹患白內障、心臟病、肺癌及其他癌症的風險。結合維他命C、E及β胡蘿蔔素這三種抗氧化劑的「雞尾酒式」補充法能保護肌肉，避免細胞凝結、血管堵塞，促進血小板生成，並且修補細胞膜，預防細胞死亡敗壞。庫柏聲稱，這樣的雞尾酒是每個人對抗老年病痛像是高膽固醇、心臟病、中風、白內障及某些癌症的利器，甚至還能預防提早老化。

　　最新的研究顯示，如果每天必須從事一小時以上的劇烈運動，對於抗氧化劑的需求將會比每天從飲食中能夠攝取的量要多出很多。雖然每天多吃15-20份蔬果可以攝取充足的維他命C及β胡蘿蔔素，可是維他命E就另當別論了，必須吃8杯杏仁才能攝取400國際單位的維他命E。因此庫柏建議，跟他一樣年逾60、從事溫和運動的男性應該補充這個分量的維他命E。另外，要吃15個以上的柳丁才能

攝取到1,000毫克的維他命C；要吃2-3根紅蘿蔔才能攝取到25,000國際單位的β胡蘿蔔素。

以下是庫柏博士提倡4步驟抗氧化計畫：抗氧化劑、適度運動（勿過於劇烈）、維持低脂飲食、避免暴露於有害環境中。

1.「雞尾酒式」抗氧化劑補充法：有運動習慣的50歲女性應攝取600國際單位維他命E、1,000毫克維他命C及50,000國際單位β胡蘿蔔素。同齡的男性或運動量更大的女性，維他命C攝取量應增加至1,500毫克，維他命E應攝取1,200國際單位。塔夫斯大學進行的一項研究發現，800國際單位的維他命E能降低運動產生的自由基對肌肉細胞造成的傷害。另外也有證據顯示，攝取更高劑量的維他命E能預防癌症、巴金森氏症、阿茲海默症及心臟病。諾貝爾獎得主萊納斯・波林於93歲過世，直到死前他都相信維他命C攝取量應該是每日建議攝取量的200倍，也就是一天12,000毫克。

附注：
2004年年底，維他命E的攝取量在學界引起一波爭議。約翰霍普金斯大學研究員分析過去10年來19次的臨床測試後，提出警告表示，每天攝取的維他命E若超過400國際單位，會提高死亡的風險。然而許多評論指出，該分析並不公正，因為其他數百份研究皆指出，每日攝取2,000國際單位的維他命E有助於延長壽命。此外，約翰霍普金斯大學所研究的病患中，很多都患有慢性病，而且該分析報告也忽略了另一份1996年美國國家老化研究院的報告。這份報告針對11,000名老年人進行研究，發現服用維他命E的人死亡率明顯偏低，另外報告也指出，配合服用維他命C更能大幅降低死亡率。

2.限制連續進行劇烈耐力訓練的天數：以免產生過剩的自由基。庫柏與其他研究人員發現，跑馬拉松與罹患癌症及心臟病有某種連帶關係。

3.維持低脂飲食：尤其應食用完整的水果（而非切片的）、生菜或蒸過的青菜。水果切開後若暴露在空氣中，維他命很快就會流

失。青菜如果用水煮或製成罐頭也會流失維他命。

4.**避免處於輻射環境**：電磁場或環境污染都會使你暴露在自由基中。

　　長期下來，我們聽到越來越多關於抗氧化劑的好消息。近期的研究發現，無論是做劇烈運動、適度運動或根本不動，養成每日服用「雞尾酒式」抗氧化劑的習慣對身體都有好處。1999年一份研究報告甚至指出，吃油膩大餐前先服用抗氧化劑，能提供身體即時的保護。要做到其實很簡單，只要在大啖麥香堡、薯條或雙層起士比薩前，先吃維他命C與E，或是吃幾片柳丁，再來杯小麥胚芽油就可以了。馬里蘭大學醫學院心臟學系教授蓋瑞·普洛尼克博士曾做過一項研究，將20名受試者分為兩組，其中有些人進食前先服用綜合維他命，然後一組維持低脂飲食，吃家樂氏糖霜玉米片配脫脂牛奶及柳橙汁；另一組則吃高脂食物，像是麥當勞的香腸滿福蛋堡及薯餅。結果發現，事前服用維他命C與E，就像在血管內壁先噴上一層鐵氟龍防護漆一樣，會對身體形成保護作用。

　　普洛尼克博士接受我們訪問時說：「說不定麥當勞以後也應該賣維他命呢。」

　　但是普洛尼克也說，維他命C與E並不是萬靈丹，畢竟攝取高脂飲食還有其他風險，比如肥胖及糖尿病等。不過他的研究發現相當明確：**有維他命的保護就能維持血管內壁的健康**；相反的，未服用維他命的受試者，血管在4小時間會「受損」，進而開始囤積脂肪；這4個小時差不多就是消化油膩大餐所需的時間。

　　訪問庫柏博士時，當我們告訴他普洛尼克博士發現油膩大餐損害血管內壁的這項研究，庫柏表示：「或許就是因為這樣，所以心臟病及心絞痛才容易在飯後發作吧！」

狀況2 · 肌肉質量流失

解決之道：快且重的重量訓練，然後休息復元。

自行車騎士常不懂得利用重量訓練，有些人甚至嗤之以鼻說：「我腿部的運動量已經夠大了。」或是：「手臂胸部練得太粗壯，上坡會很吃力。」這些人還說，阿姆斯壯因治療癌症減掉9公斤上半身肌肉以前，根本沒贏過環法賽。不過單就健康與長壽的觀點來看，健壯的肌肉比小而瘦弱的肌肉更能發揮功用，也更安全。有力的肌肉能增進處理氧氣的能力，讓我們有足夠的力量逆風而行及挑戰上坡道。然而，肌肉質量也跟最大攝氧量一樣，在30歲之後會以每年1％的速度流失，這還真令人悲哀。另外，2002年約翰霍普金斯大學與波士頓大學的研究人員發現一項驚人事實：隨著年紀增長，我們的爆發力也會衰退，且衰退的速度比肌力快得多。

爆發力急速衰退是很嚴重的事，可能會毀了我們的生活。

爆發力指的是迅速運用肌力，讓我們能夠在幾毫秒之內因應外界的突發狀況，那甚至能決定生死，比如閃過突然斷落的樹枝、以時速50公里衝下坡同時躍過路上巨石、轉向避開迎面衝來的汽車等。爆發力可以說是生存的關鍵。

訓練人員多年來都深諳此道：職業選手要保持一流表現，一定要做重量訓練鍛鍊爆發力。麥克・喬丹30歲之後就遵行嚴格的重量訓練計畫，其他同期、年紀較長的職業運動員也都奉行此道。直到最近我們才了解，爆發力訓練對一般人也非常重要。一般人也應該要做重量訓練以維持速度與力量，尤其如果已年過30或35歲。

舉例來說，40歲的壁球選手或許可以像10年前一樣臥推舉110公斤的槓鈴，但由於爆發力已下降5％，所以無法像以前那樣救到牆角的險球。

而且年紀越大，爆發力下降的速度越快。50歲的人可能還能維持20年前爬坡的速度，但下坡的速度會慢很多，因為怕碰到障礙物時，肌肉無法像以前那樣快速反應。75歲的人可能還能用力握住你的手，力氣與幾十年前比起來還維持在八成左右的水準，但當他坐在桌邊要站起來的時候，可能會因為重心不穩而跌倒。

總之，重量訓練對各個年齡層的人都有用，但如果要從中獲得最大好處，要能夠在比賽中保持顛峰，就必須真的做「重」量訓練，而且要做得快，練得頻繁。以下介紹幾個妙方，可以減緩肌肉質量流失速度。

▌解決之道2A：鍛鍊快縮肌纖維

要想恢復肌肉質量與爆發力，就應聽取專家及大學教練的建議，做「超快」訓練。2002年波士頓大學羅傑・費爾丁博士主持的研究發現，快速的收縮動作，像是腿部伸展時快速向上一踢，能很快讓快肌恢復厚實有力。這些短壯的快縮肌纖維與細長的有氧慢縮肌纖維不同，會在50歲之後大幅退化，而且老年時若是缺乏刺激，還可能會完全消失。往好處想，缺乏快肌並不會影響你做耐力活動，所以許多馬拉松選手及自行車手即使年過30甚至40歲，表現還是很好；但從另一個角度看，快肌一旦迅速退化，反應時間將會拉得很長。所以你一到35歲，在籃球場上可能會比別人慢一步；70歲時，在家裡打掃可能會不小心跌倒。

費爾丁在73歲婦女組受試者的身上發現，就肌力獲得的效果而言，快速收縮的動作與正常收縮動作差不多，但就刺激快肌的質量及最大爆發力而言，快速收縮動作的效果就好得太多了。費爾丁接受本書專訪時表示：「不用等到73歲，年輕一點的時候做訓練，肌纖維會恢復得更快！」

注意：奧克拉荷馬大學神經肌肉研究室主任麥克・本班博士提醒大家，別忘了鍛鍊上臂後側的肱三頭肌，因為這個部位有9成以上是由快肌構成。小腿肌與前臂也要好好訓練，因為這兩個部位的肌肉我們平常較少用到，肌力會減退得更快。

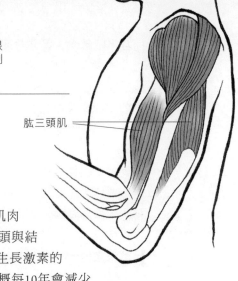

肱三頭肌：快肌一旦迅速退化，反應時間將會拉得很長。圖為肱三頭肌，有9成以上是快肌，尤其應特別鍛鍊。

肱三頭肌

解決之道2B：刺激生長激素分泌

人類生長激素是人體的青春泉源，能刺激肌肉組織生長、降低體脂肪、活化肌膚、強化骨頭與結締組織，而且有助於深層睡眠。但很不幸，生長激素的分泌量在25歲之後就會開始銳減，有人說大概每10年會減少24％左右。20歲時，人體每天大概會分泌500微克生長激素，40歲時還有200微克，到了80歲只剩25微克。男性在中年以後，大概每10年肌肉會減少2.2公斤，所以48歲的人體重可能跟18歲時一樣，只是體脂肪的比例變高了。

美國食品藥物管理局於1996年核准注射人工生長激素，但用這種方式減緩身體老化極具爭議，副作用太多了（詳見後面關於生長激素的專欄）。還好我們可以靠舉重自然地提高生長激素「湧出」的次數與量。方法很簡單：以舉8-10下為一組，連續做3組，直到疲累為止，每組之間的休息不可超過一分鐘。

這樣的密集舉重感覺上很難，不過，如果搭配推拉或上下運動，動動其他部位，是可以辦到的。舉個例，推拉配推舉，先推舉以訓練胸肌，再做完全不同的坐姿滑輪划船動作，以訓練背部。訓練背部時，胸部就可以休息，但還是保持運動狀態。

康乃狄克大學首席生長激素研究員威廉·克雷蒙博士表示：「這種訓練方法會增加肌肉中的乳酸，引發腦下垂體分泌生長激素。持續運動至少15分鐘，就能讓身體分泌生長激素。」

解決之道2C：循序漸進，重視復元

　　很諷刺，雖然年紀越大需要越頻繁的訓練以刺激生長激素及快肌，但基於安全，訓練時也不能太猛烈：先用輕量槓鈴暖身，兩次訓練之間要多休息及睡覺來復元，日後再慢慢增加重量。肌肉纖維在大量運動後需要48小時才能復元，不要連續兩天做重量訓練。曾任亞利桑那大學重量訓練教練，現任美國Sierra健身俱樂部總裁的丹・沃斯表示：「如果已年屆35，每次運動完之後都要做『復元運動』──不要用超過八成的力氣。辛苦訓練4週之後，要有1週讓身體放鬆。」

解決之道2D：把重量訓練周期化

　　沃斯及許多健身教練都倡導交叉訓練及「周期訓練法」，每幾個月就變化重量及組數以鍛鍊肌肉，預防體能下滑。

　　雖然第一章提到的周期訓練法與有氧自行車訓練應用的是相同原則，但都鐸・波帕當年發展周期訓練法，其實是用來訓練運動員的肌力。他發現肌肉有學習能力，當你變得更強壯時，以前需要10組肌肉纖維才能做到的動作，現在可能只需要用到9組，再來是8組。要確保所有肌肉纖維都有鍛鍊到，就必須調整訓練內容。大調整可以是：這個月舉重一點的槓鈴，但減少訓練組數；之後把重量放輕，但多做幾組。小調整則是變換技巧，比如同樣做二頭肌彎舉，可以改變握啞鈴的方式，正反手交替做，或雙手壓在牆面上做伏地挺身，也可以使用不同廠牌的訓練機，像Universal坐式推舉訓練機與Icarian訓練機所鍛鍊的肌肉就不太一樣。

傑克・拉蘭如何生龍活虎一世紀？

　　傑克・拉蘭其實並不算自行車選手，但是要討論抗老、長壽及健康，很難不注意到這位90歲生日時到處上電視節目的老先生，他總是愛說：「我不可以翹辮子，不然形象就毀了。」他直到100歲還維持著完美形象，而他長保健康的8大守則也始終不變。

1.拚命運動：每週至少兩次重量訓練，並搭配水上運動
「站起來、上下樓梯靠的是什麼？就是肌肉是吧？那些老人什麼都不做，拖著個大屁股一直坐在椅子上遙想從前，肌肉當然很快就萎縮了。」

2.如果真的沒辦法，就趁廣告時間運動吧
「有人說他沒時間運動，這是什麼爛理由啊？如果有時間坐在椅子上看電視，節目進廣告時不就能運動了。」

3.每30天實行新的運動計畫
「全身上下有640條肌肉，統統都得動。」

4.別染上壞習慣
「早上叫你的狗起床後，你會馬上給牠喝咖啡、吃甜甜圈，再來根香菸嗎？很多人都沒想過早餐吃這些有什麼不好，然後還一直奇怪為什麼身體很差。」

5.時時訂定目標，因應挑戰
「千萬不要志得意滿，絕對不行！我贏過很多健美比賽，還打破很多世界紀錄，荷包賺得飽飽的，可是我沒有因此而滿足。覺得自滿的時候，就是苟且偷安的開始。」

6.加工食品就免了吧
「要是你去麥當勞買漢堡，有些一個就有1,200-1,300卡熱量，已經是一天所需的熱量。而且很多人吃漢堡還要配奶昔及其他垃圾食物，要想不變胖也難！」

7.多吃蔬菜水果

「每天最少要吃5-6種生菜，4-5份新鮮水果，還有全穀類。」

8.跟上時事

「大腦要一直不斷的動。像我從聖經到八卦雜誌，什麼都讀。」

有氧運動也能活化心靈

有氧體適能不只能強化心肺能力，增加協調性，避免心臟病、糖尿病及其他致命疾病，還能幫助我們處理壓力，增強免疫力，甚至變得更聰明，或至少不會變笨。

2004年9月的《美國醫學會期刊》刊載了兩項研究，其中一份指出，輕度運動能促使身體自然產生化學物質，保護腦細胞，維持最佳運作，延緩癡呆及阿茲海默症。哈佛大學公共衛生學院研究員發現，中高齡婦女若每週散步2-3小時，在記憶力與認知思考能力的測試上，表現比不運動的婦女好。長時間運動的人，如自行車騎士，能從運動中獲得更多好處。每週散步至少6小時以上的婦女，進行同樣測試後發現，記憶力與思考能力不佳的狀況減少了20%。

另一項研究顯示，運動能有效預防阿茲海默症。維吉尼亞大學一群研究人員發現，久坐不動、每天走不到400公尺的老人，罹患阿茲海默症的機率是每天健走三公里以上老人的兩倍。

另外有些人揣測，有氧體適能可以讓我們更擅於處理壓力，因為血液中的養分快速循環，能活化大腦，讓腦袋運作更順暢。一般人也認為，身體健康免疫力會比較強，性生活也更美滿。

注射生長激素：永保青春的昂貴代價

人體生長激素過了青春期會開始下滑，造成肌肉質量萎縮、體脂肪上升，研究人員為了減緩這過程，一開始是從屍體上萃取生長激素，而在約20年前，則開始製造另一種合成的生長激素，用在臨床上。各項運動的選手為了增強肌力，更快從訓練中復元，都開始使用合成激素，取代有相同功效但無法通過藥物檢測的合成類固醇。因為生長激素是由腦下垂體分泌的，所以很難查證體內的生長激素是否為人工注射。2004年的環法賽並未檢測生長激素，因為世界運動禁藥管制組織還未將生長激素納入檢查，但同年雅典奧運就首次做了生長激素檢測。

目前注射生長激素是個新興產業，估計有10萬美國人每個月花1,000美金追求永保青春的美夢。可是，生長激素真能延緩老化嗎？安全嗎？雖然有8千位美國抗老醫學會的內科醫師會員使用生長激素治療想「恢復青春」的病人，但美國食品與藥物管理局僅核准生長激素用於治療內分泌嚴重不足的成人及兒童。《美國醫學會期刊》最近刊載一篇關於老化的研究：健康成人使用生長激素具有潛在風險。研究人員發現注射生長激素的人會出現糖尿病症狀或乳糖不耐症，其他副作用還包括水腫、關節疼痛及腕隧道關節炎等症狀。

總而言之，如前美國國家老化研究所院長，現任亞利桑那州鳳凰城Kronos長壽研究中心主任米契・哈曼博士所說：「抗老美容診所不應該把生長激素當成糖果那樣發送。」

人物介紹：**維克‧寇普蘭與青春泉源**

世界最厲害青壯年自行車選手的祕密

　　加州驗光師維克‧寇普蘭現年62歲，是全球最強的高齡自行車手。他的教練艾迪‧畢表示，寇普蘭若是從十幾歲就開始騎自行車，車壇上或許會多一個格雷‧萊蒙德。2003年英國曼徹斯特世界自行車冠軍賽中，寇普蘭在500公尺計時賽、2,000公尺計時賽、計分賽及衝刺賽中都拔得頭籌；6年前他就曾在這4項競賽上橫掃全場，當時的成績還比較遜色呢！國際自行車聯盟讚譽他為「傑出世界青壯年自行車手」。寇普蘭一開始只是無心插柳，沒想到玩出那麼好的成績。

　　寇普蘭說：「我常反問自己，這一切是怎麼開始的？」

　　其實寇普蘭很有天分，從學生時代就是運動健將。此外，他也學得很快。1982年，寇普蘭抱著玩票的心態參加全美鐵人三項大賽，騎的是他太太的破車，還用狗爬式游泳。他在比賽中敬陪末座，但兩年後卻贏得分齡組冠軍。1983-1987年，寇普蘭參加了5屆夏威夷鐵人三項賽，並在42歲創下個人最佳紀錄：11小時9秒。1988年，寇普蘭的孩子正要進入青春期，他覺得參加鐵人三項會犧牲太多家庭時間，所以就停止了這項他熱愛的運動。

　　寇普蘭說：「我得找一種不用上山下海的運動來做，後來我覺得騎自行車還不錯，可以讓我保持身材。」不過這麼說就太小看騎自行車的效果了。

　　後來寇普蘭開始參加自行車賽。那次他排名第4，而之後的發展大家都知道，就不再贅述。當時寇普蘭聘請艾迪‧畢這位傳奇人物

當他的教練（見第7章最後的艾迪‧畢專題）。1988年全國大賽，他騎出二銀一銅的漂亮成績。1990年代中期，他成為青壯年自行車界的超級巨星，就像游泳界的馬克‧史皮茲，在各種比賽中刷新14項全國紀錄。寇普蘭49歲時，還跟二十幾歲的年輕人競爭，參加奧運選手選拔賽，成績排名第8。他還在50歲那年創下了青壯年組的紀錄。

寇普蘭如何解釋自己在車壇上的豐功偉業呢？

他說：「除了天分還不錯，我想是鐵人三項賽的訓練吧。」寇普蘭天生就是衝刺好手，他說鐵人三項賽的長程訓練讓他學會如何維持衝刺速度。澳洲的田徑短跑衝刺選手可以證實寇普蘭的理論，他們在賽季前會進行許多長程訓練，然後在比賽中一鳴驚人。

這樣的訓練效果如何呢？寇普蘭說：「年輕選手在一公里長的比賽中，前半段都會保持領先，但到了後半段，速度就開始直線下滑，而我的速度則維持不變，所以在後半段可以後來居上。」寇普蘭創下的紀錄包括最短與最長的賽程：1993年1公里挑戰賽（1分7秒）、1公里行進出發賽（1分2秒）；1996年3公里原地出發賽（3分38秒）、40公里協力車賽（48分18秒）；1995年200公尺行進出發賽（11.5秒）。

寇普蘭的年齡與戰績一直備受矚目（他指著童山濯濯的頭頂說：「畢竟我已經沒有頭髮了嘛！」），其他對手甚至因此有些不是滋味，不過很快也就習慣了。偶爾還會有人對他開玩笑說：「嘿，我還有二十幾年可以練到跟你一樣強！」

拿自行車賽獎牌似乎成了寇普蘭的家族事業。他的兒子札克騎自行車一年後贏得全國青少年冠軍賽，並入選國家代表隊。女兒喬安妮在16歲創下1992年世界青少年一公里衝刺賽紀錄。不過寇普蘭這

兩個孩子上大學後都不再騎車，目前也還沒有考慮重披戰袍。

　　教練艾迪・畢說，寇普蘭跟自行車好手格雷・萊蒙德一樣，都有與生俱來的才華。寇普蘭則表示，他很少去想「如果當初……可能……」的問題。不過數字可不會騙人：他在1992年創下的一公里衝刺賽成績，足以在1964年東京奧運摘下金牌。那他自己怎麼想呢？「我49歲都能做到，21歲當然更沒問題！」

　　寇普蘭現在最大的挑戰就是要讓自己放慢速度。2004年8月，他在全美自行車冠軍賽中創下個人衝刺紀錄，贏得4面金牌，刷新兩項60-64歲高齡組的世界紀錄。但之後他在全美公路冠軍賽中發生心房纖維顫動而昏了過去，症狀是心跳非常快速，造成血液無法流過上心室。

　　他說：「主要的病因是劇烈訓練，而騎車衝刺則促使我發病。我可以衝到最大心跳率（每分鐘160下）的87％，但沒辦法達到無氧狀態；若是衝到90％或以上，我的麻煩就大了，但在賽場上要贏就得衝到這個程度。」

　　寇普蘭近期的訓練都維持在最大心跳率的85％以下，同時他也在思考下一步，他說：「也許我會回頭參加鐵人三項賽。」鐵人三項賽那種緩慢且長途的騎車方式開啟了寇普蘭的自行車生涯，而在睽違十幾年之後，這種騎車方式似乎又成為不錯的選擇。

▌訓練訣竅：寇普蘭的成功之道

1. **魔鬼訓練後要復元**：教練艾迪・畢每個禮拜只讓寇普蘭做兩天劇烈訓練。寇普蘭說：「他幫我控制住，因為他說訓練太密集會讓血液中的乳酸增加，需要更長途且緩慢的騎行，身體才能復元。」寇普蘭每天騎車兩小時，也騎室內訓練機。

2.**不需騎太遠**：寇普蘭說：「長程路線慢慢騎很輕鬆愉快，但就只能訓練你慢速騎完長距離，而且這種騎法會讓你累到無法加速。」他以前練鐵人三項的時候，雖然對手每週騎800公里，但寇普蘭都只騎240公里。

3.**特定訓練**：「我會把一項比賽分成數個路段，如果那次賽程有很多爬坡路段，我就會反覆訓練爬坡。」

4.**想像**：寇普蘭在比賽前一天會先做好心理準備。「我在談話或行動中，我會擺出自己已贏得比賽的模樣，展現贏家的態度。」此外，他還會想像比賽時的重要時刻，如此一來，實際比賽時就能自動產生反應，讓預想的策略派上用場。

5.**阻力訓練**：寇普蘭不做重量訓練，但是過去兩年來他都用兒子發明的訓練機訓練自己。訓練機上的踏板可反向旋轉，踩起來還有阻力。他說：「這樣會增加我騎車時的肌肉壓力，心肺系統卻不會有額外負擔。」

6.**充滿自信**：他說：「我一直都充滿自信，艾迪‧畢也很讚賞我這一點。他只對有強烈企圖心的選手感興趣，要像蘭斯‧阿姆斯壯一樣，在無意識狀態下都想騎車！我從沒看過艾迪‧畢逼選手努力騎車，他要的是本來就意志堅強，能琢磨成器的璞玉。」

解決之道：暖身、收操、安全至上、鍛鍊脆弱部位

肌肉還可以練回來，關節就沒辦法了。人體骨頭的末端包覆著一層薄如面紙的潤滑組織，叫作滑膜，比冰塊還滑，會隨著人體老化而越來越薄，同時膝蓋裡具有緩衝功能的半月板也會漸漸磨損。關節退化也會導致肱骨（上臂骨）不穩地掛在肩胛骨上，磨傷肩關節旋轉肌群。由於肌腱與韌帶裡的微血管不足，血液幾乎無法流過關節，關節獲得的營養素隨著老化而日漸減少。那麼，我們該怎麼辦呢？

解決之道3A：大量暖身

你真的有時間花15分鐘暖身嗎？

擁有專業證照的肌力與體能教練羅伯・波頓表示，其實應該反問：「你能不花這個時間嗎？」他倡導「功能性」體適能，這個蔚為風行的運動由紐約大聯盟運動發展部主任馮恩・甘貝塔提出，他將肌肉視為一條鎖鏈中的鍊環，對這條鎖鏈，我們必須做整體訓練，而不是個別訓練。波頓還表示：「無論老少（但老人家尤其要注意）都需要花15分鐘暖身，逐步增加心跳率，讓滑液潤滑膝蓋、手肘及肩膀，直到稍微出一點汗，表示身體已經做好準備。千萬不要還沒有潤滑關節就做重訓、跑步或騎車。」

波頓的暖身包括單純活動身體與重量訓練。

一開始先做5分鐘開合跳，然後有系統地從頭到腳活動各個關節：頸部轉動、肩部抬起放下、手臂交叉畫圓、臀部圓形擺動、轉體運動（雙手插腰，左右轉動身體）、腿部擺動（雙腿像雨刷一樣輪流左右擺，然後再像踢足球一樣前後擺），然後屈膝（雙手撐在大腿肌肉上，以免肌

肉負荷過重），最後做「老派」的雙膝併攏旋轉。

　　接著做核心單腿平衡運動，雙腿輪流向前、向後、向側邊伸展，與另一腿呈45°，接著雙手舉高伸直重複同樣的動作。之後在健身自行車或橢圓機上快速踩踏5分鐘，以防身體冷下來，接著就可以做重量訓練了。

▌解決之道3B：強化高危險部位

　　肩關節旋轉肌群運動：肩膀最容易發生運動傷害，旋轉肌群提供肩關節穩定度，因此強化這四條肌肉非常重要。物理治療師羅伯·佛斯特說：「很不幸，這件事沒那麼簡單，因為通過肩旋轉肌群的血流量比較少，而且肉眼看不到這個部位，與其他醒目的肌肉相比，這些肌群的肌力訓練相對不足，也經常被忽略，因此容易拉傷。」

棘上肌
棘下肌
小圓肌

　　有3種運動可以強化肩關節旋轉肌群。雙手各握1個1-1.5公斤啞鈴，每回做10-15下，每次做3回，每週2次。

　　鍛鍊棘上肌（協助三角肌將手臂從側邊舉起）：將雙手從身體兩側抬起然後放下。然後**訓練棘下肌與小圓肌**（這兩條肌肉在手臂抬高時，讓肩關節做出向下的位移）：側躺，將位在上方的手臂朝腿部伸長，使手肘移到髖部位置，然後將手臂抬起。

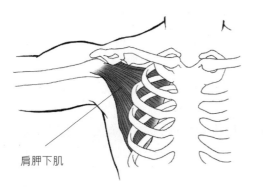

肩胛下肌

　　訓練肩胛下肌（使手臂向內轉動）：用手握著橡皮的運動彈力管，手肘彎曲，前臂和上臂保持直角，上臂緊靠著身體，把彈力管往身體的方向拉進來。

下背部與腹橫肌運動：長時間坐著，下背部豎脊肌會很僵硬，腹橫肌也會變得無力。腹橫肌是腹部深層的肌肉，收縮時把肚臍往內收靠近脊椎。強化及伸展這兩個部位的肌肉能改善體態，減少背痛。

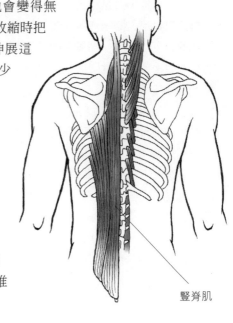

豎脊肌

背部伸展：俯臥，把頭與上背部抬起來，訓練豎脊肌。注意別過度伸直。

甲蟲翻身式：平躺在地墊上，雙臂放在兩側，將腰部用力往地墊壓下，收縮腹肌發出「噗滋」聲，然後抬起對側手腳，脊椎保持不動，放下後換邊做。

腹橫肌訓練：站姿，把輕量啞鈴舉到胸口，兩隻手輪流抬起放下，同時左右轉動身體，如同畫出∞的形狀。

交叉捲腹：以左腿跨在右膝的方式做仰臥起坐，同時轉動身體，手肘碰到大腿或膝蓋，強化腹橫肌、腹斜肌及肋間肌。

解決之道3C：高危險部位的動作不要過大

現今大部分健身教練及物理治療師都會警告大家，無論老少在做重訓時都要小心動作不要過大，這樣做沒有好處，還可能傷到關節。做雙槓、伏地挺身及擴胸動作時，動作過大可能會傷到由肌腱與韌帶支撐的肱骨及肩膀關節。原則為：**運動時保持手肘在身體前方可見範圍內，就可避免傷到肩關節旋轉肌群。** 許多健身教練都已捨棄肩部推舉，因為效果不佳，而且很容易受傷。若要保護膝關節，應避免過度蹲舉或伸膝動作。背肌伸展的動作也切忌太大。

羅伯·波頓甚至警告大家，健身房裡最搶手的仰臥推舉也很危險，他表示：「推舉時難免會擠壓到肩膀關節，因為這個動作會把肩胛骨釘在槓鈴與躺椅之間，使得肱骨（上臂骨）不斷刮磨盂肱關節。而且這樣的訓練對日常生活一點幫助都沒有。」波頓偏愛拉的動作，以站姿使用滑輪機做下拉，不會限制住肩胛骨，而且還會鍛鍊到髖部、腹部及下背部，以穩住身體。

▌解決之道3D：透過旋轉與伸展收操

波頓說：「做了重訓後微血管會擴張，乳酸也隨之增加，這時應選擇一項可以調整心肺功能的運動或訓練機把乳酸排掉，像是踩自行車就可以讓心跳率慢慢降到每分鐘90下。」

隨著年齡增長，人體組織的彈性會越來越差，不像過去那樣能屈能伸，變得容易斷裂。物理治療師佛斯特說：「所以應時常伸展，並盡量避免受傷，以免重創身體組織。」

▌解決之道3E：寶貝你的膝蓋

對自行車騎士來說，跑步是很好的交叉訓練，對預防骨質疏鬆症有很大幫助（詳見第9章）。但跑步很容易傷害膝蓋與腳踝，佛斯特的建議是：縮小步伐並加快節奏。他說：「學習路跑選手1分鐘跑180步。小步伐能減輕膝蓋的負擔，因為承受體重的是腳落地的那一點，而不是落地後的腳。」另外就心跳率來說，1分鐘跑180步所費的力與普通跑法差不多，因為腳步雖然比平常快了1/3，但步伐也縮小，有抵銷之效。

狀況4‧柔軟度變差

▌解決之道：多伸展

如果你問「為什麼要伸展？」或許你得換個角度思考。鮑伯・安德森說：「真正的問題應該是：我們為什麼會變老？」安德森著有《伸展》一書，公認是維持柔軟度的聖經。他說：「老化與僵硬其實並沒有絕對的關聯。如果你能一直做伸展運動，維持靈活，那麼，無論駕照上登記的年齡有多大，你還是會有年輕之感。」

安德森自己就身體力行。2004年入秋，這位59歲的運動健將剛完成他每週一次的登山車計畫，花5個半小時騎了將近85公里，爬升1,980公尺。安德森每個禮拜都會花大約25-30小時騎林道。他身高175公分，63公斤的體重幾乎是「純肌肉」，外表與感覺都比實際年齡要年輕得多，休息時的心跳率跟四十幾歲的人差不多。

請記住兩個重點：身體無法伸展是不尋常的老人病，而且任何人，不論運動員或懶蟲都有辦法根治。對自行車騎士及其他運動員而言，伸展的立即效果更是不容忽視：

1. 提升生物力學效率，騎得更快。
2. 肌肉拉長後產生更強的槓桿效應，騎車更有力。
3. 加速廢物代謝、肌肉回復原狀，騎車後更快復元。

至於柔軟度帶來的好處，以膕旁肌為例，彈性夠好，就能（1）讓股四頭肌伸展的幅度更大；（2）維持腳跟往下的踩踏姿勢，更全面地運用強健的臀肌。

結締組織

美國運動醫學會對柔軟度的定義指的是：在各種動作中自由活動關節的能力。從缺乏柔軟度的老人身上最能看出什麼是柔軟度。

老人的結締組織（白色、發亮的膠原蛋白，包覆許多肌肉束）濃縮後變成緊繃的肌腱，使肌肉變得硬緊。因此，伸展的重點不在肌肉，而是羅伯・佛斯特所謂的「結締組織結構」，那決定了我們的體態。

佛斯特說：「我們每次運動的時候，都會壓迫這副『軟結構』，身體會因此亂無章法地產生更多結締組織，讓你變硬變緊，失去平衡。所以，伸展的目的在於重塑結締組織，也就是重塑你的基礎結構。」

根據佛斯特的說法，騎自行車的姿勢並不自然，所以身體會產生更多結締組織，破壞體內生物力學的自然平衡，例如前傾騎車的姿勢會讓髖關節屈肌變短。而騎車缺乏打網球或籃球時的橫向運動，也會讓外展肌變得無力。另外，騎車大量使用到的股四頭肌及膕旁肌會變短、變粗、充血且緊繃，頸部肌肉也會因為長時間支撐頭部維持不自然的角度而變得僵硬。

佛斯特說：「肌肉長期拉緊而未伸展，就會定在這個姿勢上，而這會改變關節力學，增加受傷的風險。」想要調整騎車所造成的失衡，延伸、放鬆並強化肌肉，就必須多做伸展動作。

伸展原則

· 可以的話，盡量「被動」伸展，也就是**躺著做伸展動作**。一般而言，在緊繃時做伸展會比較難放鬆肌肉。
· 選擇能夠輕鬆呼吸的姿勢。
· 遵照「漸進原則」：慢慢做伸展動作，等肌肉習慣後再增加強度。
· 不要做站立前彎摸腳趾的動作。人體下背部是凹進去的，而這個動作卻剛好相反。佛斯特說：「平常騎車時，我們背部的韌帶就已經伸展開了，因此不需要再額外伸展這個部位。而且動過椎間盤切除術的人，做這個動作還挺不舒服的。」
· 慢慢來，太快做伸展動作只會讓肌肉更緊繃。

何時伸展

· **暖身時：**在運動或騎車前的45分鐘內做伸展，每個動作維持5秒，讓肌肉在正常狀態下做好運動的準備。不要超過5秒以上，因為在這時

候還不必一直拉長肌肉。

· **運動後45分鐘內**：在身體還熱的時候，至少放鬆一下。這時要做久一點，好促進循環與復元，幫助排除乳酸，矯正整個身體的失衡與扭曲變形。

· **睡覺前**：入睡前的伸展有助於重塑結締組織，讓身體組織更有力。

▎鮑伯·安德森推薦10招長壽伸展操

鮑伯·安德森最新版的《伸展》一書有223頁，以圖片示範近千種伸展動作。他建議讀者從中挑選4-5種對自己最有幫助的動作，每天做幾次，睡覺前再做一次。本書請安德森推薦10種基本動作，讓我們可以從頭到腳保持彈性。這10種伸展動作如下：

1.轉動腳踝

腳踝是全身整體柔軟度的關鍵。安德森說：「沒有什麼比踝關節僵硬走路的樣子，看起來更顯老。」保持腳踝活動度的動作：坐在地上，雙腿打開，雙手握住一邊腳踝，先順時針轉，再逆時針轉，盡量做到每個方向活動度的最大範圍，並給腳踝一點阻力。轉動腳踝有助於伸展韌帶，促進循環。注意每個方向最多轉動20次，雙腳都要做。

2.坐姿伸展小腿肌與膕旁肌

這個動作能伸展小腿後側的肌肉及膝蓋後方。

坐在地板上，一腳伸直，另一腳彎曲，腳掌平貼伸直腿的大腿內側。如果柔軟度不夠，將伸直那一隻的腳掌和腳趾翹起指向身體，上半身從腰部的位置往腳伸直的方向前傾，直到膝蓋後方有伸展的感覺為止，維持這個動作10-15秒即可。如果柔軟度不錯，上述準備動作完成後，與伸直的腳同側的手可以向前再去握住腳趾上方，往身體方向拉。伸展的過程，頭部保持抬高背部盡量挺直。

安德森說，有些人會驚呼：「天啊！我感覺到了！」他們很訝異身體竟然會那麼硬。

3.對側手腳伸展股四頭肌

身體左邊側躺，左手握住位在上方的右腳掌，然後慢慢將右腳跟往臀部拉，這種用對側的手握著腳部的方法，可以用自然的角度彎曲膝關節。這個方式可用於膝關節的復健，經常應用在膝蓋有問題的人。維持30秒後再換邊做。

4.轉動脊椎（下背部與膕旁肌）

　　安德森警告說，這個動作對一般人而言很困難，但對自行車騎士很少活動到的背部卻很有好處。

　　坐在地上，右腿向前伸直，左腿彎曲跨過右腿放在右腿外側，稍微高過膝蓋，伸展時用手肘施壓固定左腳，左手放在身體後方，然後慢慢將頭轉向左肩並朝這個方向看，同時上半身慢慢轉向左手臂，這樣應該能伸展到下背部與髖骨。維持15秒後換邊做。

5.伸展鼠蹊部與背部

　　這個動作既簡單又安全，可以伸展經常緊繃難以放鬆的鼠蹊部，還可以讓背部放平，改善駝背。仰躺，膝蓋彎曲，接著雙腳腳底相貼，手放在肚子上，然後雙腿膝蓋慢慢往地板下壓，利用重力伸展鼠蹊部。相反地，一般人伸展鼠蹊部的方式是坐直然後身體向前傾，但這樣會使背部呈弧形隆起而傷害到背部韌帶。

6.「祕書伸展操」（下背部與臀部）

　　這個動作非常適合自行車騎士與坐骨神經痛的人。仰躺，雙腿膝蓋彎曲，腳掌平貼地面，呈仰臥起坐預備姿勢，接著十指交錯抱頭，抬起左腳搭在右腿上（像祕書疊腿一樣），然後左腿向右轉，把右腳拉向地面，直到髖部與下背部側邊有伸展的感覺為止，然後再放鬆。注意上背部、兩邊肩膀及手肘都要保持平貼地面。維持20-30秒後再換邊做。

7.蹲踞式

　　安德森說：「如果只能做一種伸展，我會選擇這個動作，因為最能保持全身肌肉與關節的柔軟度。這是人類史上最自然的姿勢──蹲著上廁所。」這個蹲踞動作可以同時伸展下半身許多部位，包括腳踝、跟腱、鼠蹊部、下背部及髖關節。安德森指出蹲式馬桶比坐式馬桶更耗力，因

此亞洲鄉村人口的體態比西方人好，腳步也更輕盈。

這個動作很簡單：雙腳打開與肩同寬，腳掌向外側轉15°，腳跟著地，膝蓋彎曲蹲下，維持30秒。如果腳跟腱特別緊，無法在腳掌平貼踩在地面的情形下保持平衡，或有其他問題而無法維持這個姿勢，就扶住旁邊的東西支撐身體。如果有膝蓋問題，一有疼痛感就要馬上停止。

8.伸展大腿膕旁肌

跑步或騎車後做這個伸展動作可以讓身體放鬆，而且非常簡單安全，對於骨盆柔軟度、髖關節屈肌、背部及血液循環（因把腳抬高至心臟上方）都大有幫助。

仰躺，背部平貼地面，雙手握住一邊膝蓋，將膝蓋拉向胸口，接著重複做另一邊。若是要有變化，可以將膝蓋朝對側肩膀的方向拉。

9.拉長伸展／全身放鬆

這個接近完美的收操動作會伸展到許多肌肉，包含腹肌、肋間肌、足背與腳踝、背部及其他部位，讓我們通體舒暢。騎車時身體會弓起，所以這個伸展動作對自行車騎士特別有效。安德森說：「至今還沒有人批評過這個伸展操。」

仰躺，盡量把自己「拉長」，雙臂、雙腿、腳尖與手指盡量往外伸，然後放鬆。維持約5秒即可。若是要有變化，可以做斜向伸展，伸直對側的手腳。

10.肱三頭肌與肩膀上方

安德森將上半身稱為「心理與身體壓力的儲藏室」，成因包括騎車及其他跟運動無關的壓力，像是工作時被老闆臭罵。

雙臂高舉過頭，一手握住另一手的肘關節，輕輕將手肘拉至頭部後方，然後慢慢往下壓，使其伸展。這個動作要慢慢做，每次維持15秒，避免突然用力的動作，兩邊輪流伸展。平常走路時也可以做。

安德森建議自行車騎士可以更進一步用後腦勺抵住彎曲的手肘，在伸展時頭部反向施力抵擋，他說：「這樣可以平衡騎車的姿勢，讓騎士在年紀變大時依然可以保持直立。對男性來說特別有用，因為男性年紀大時身體比女性更容易僵硬。」

┃ 解決之道：騎車或重量訓練前先調整體態

　　根據聖地牙哥姿勢治療師派翠克・馬彌的說法，在姿勢不良的狀況下做重量訓練，就像在扭曲的底盤上製造法拉利跑車。馬彌提供的背部挺直操可以參閱第8章自行車騎士背部問題。他表示，這套12種動作組成的體操就像預防針，可以預防通常在3S歲開始明顯發生的體態下垂或駝背。這套體操可以伸展髖關節屈肌，將骨盆調回正常角度，並修正肩膀後方及平衡臀部，讓身體恢復左右對稱。

　　馬彌說：「任何抗老計畫的第一步都是姿勢，否則一切努力只會適得其反。」按照本書第8章談到這套體操的順序，每天做兩次，尤其是在做重量訓練或有氧運動前。每種動作做1-2分鐘，這樣完成這套12種動作的體操大約需要10-15分鐘。

N ED O VEREND

九月，拉斯維加斯國際自行車大展，歐沃倫德在Specialized的攤位上忙，他跪在地上，為經銷商試穿車鞋，活像在鞋店打工的高中生；三月，他來到華盛頓，身穿三件式西裝，遊說科羅拉多議員通過自行車友善法案；下一刻，他現身XTERRA大賽的講台；之後宣傳地方登山車活動；然後又飛到洛杉磯參加全球自行車大廠的生產籌備會。49歲那年，奈德・歐沃倫德被選入登山車名人堂（1990年），並於2001年進入全美自行車名人堂。奈德・歐沃倫德年近60，父親是外交官，他在台灣出生，從小在衣索比亞及伊朗長大。他表示，現在正是他體能狀況最佳、事業最忙碌的時刻，他無暇回憶自己的豐功偉業，其中包括6座全美登山車賽冠軍、3座國際自由車總會世界大賽冠軍、兩座XTERRA越野鐵人三項冠軍等。歐沃倫德驚人的爬坡技巧為他贏得「鐵肺」的綽號，而時間似乎也放了他一馬，他身上幾乎沒什麼老化的跡象。1988年，一位與歐沃倫德角逐全美大賽的年輕選手很沒風度地說：反正奈德已經32歲，也騎不久了。」沒想到8年後歐沃倫德還是活躍於車壇，一直到2002年為止。至於那位年輕對手，早就退休好幾年了。

平衡大師

1973年我讀高中，買了第一部自行車。後來參加田徑隊，有位荷蘭隊友送了我一輛歐洲專業公路車Crescent，座墊是取自牛背的頂級皮革，我便騎著它完成了1980年鐵人三項大賽。

不過，我雖參加過鐵人三項，但還稱不上是自行車手，直到我搬到杜蘭戈，開始在山區騎車後才算。1982年，我已參加過數次鐵人三項賽。鐵馬自行車經典賽是鎮上的盛事，讓我見識到重要賽事的

INTERVIEW

魅力及號召力，從此我迷上了公路賽。鐵馬自行車經典賽就如同史詩般，短短80公里的比賽，爬升3,410公尺。這個比賽非常盛大，在每年於陣亡將士紀念日那週的週末舉辦，每個鎮民都知道，大家都想參加，直至今日仍是如此，我13歲的兒子就跟他的哥兒們騎下坡車參賽。就這樣，鐵馬自行車經典賽激起我對自行車賽的興趣。

對我而言，公路賽比鐵人三項還要刺激。不論是場地賽還是公路賽，跟一群人一起競爭的感覺實在太棒了。我進步很快，1982年還在入門者的第四級，隔年就以第一級的身分參加Coors經典賽，代表7-11參賽，騎的還是那輛高中的Crescent。1984年起，我開始參加登山賽。第一次參加全美大賽就拿下第二名，僅次於喬·莫瑞。別人看來或許進步神速，其實是因為我底子好。我之前就參加過摩托車大賽，也是優秀的越野賽跑選手。我高中時加入北加州最好的團隊，曾拿下多座越野賽跑冠軍。我也曾參加派克斯峰馬拉松大賽，兩次都拿下第二名。所以算是有一些基礎。

我從沒想過要成為職業登山車選手，之所以從汽車技師改當自行車技師，本來是想成為鐵人三項職業選手或公路賽選手。只是後來在車行工作，看了許多Specialized出產的登山車，心想：「登山車也不錯啊！這裡有很多好路線可以騎。」我知道有登山車賽事之後，便聯絡Schwinn自行車（因為我們是Schwinn的經銷商）。他們表示有意組個登山車隊。剛開始我只領一些津貼跟比賽獎金，賽季結束後還得在比薩店、三明治店打零工。後來開始拿到10,000美金的起薪及紅利，才漸入佳境。

1984年，我拿下第一座全美冠軍。那時停車場除了我們之外，幾乎沒什麼人。當時下著雪，我們穿著牛仔褲及T恤與主辦單位握手，衣服上沒有贊助者商標。早期登山賽就像這樣，冷冷清清。

到了1990年，我拿下世界冠軍，空中布滿直升機，盛況跟早年

的冷清簡直是天壤之別。我曾到西班牙參加比賽，現場觀眾40,000人，我們不能走出安全區域幫觀眾簽名，不然一定會引起暴動。

1985年起連續3年贏得全國冠軍之後，我改騎Specialized。登山車開始流行了，不但被列入國際自由車總會認可的賽事，車廠開始贊助，提高獎金，整個歐洲也加入登山車的行列。我再也不用到必勝客打工了。

以多元運動排解疲勞

我記得兩屆世界冠軍約翰・湯麥克曾於1987年接受訪問時表示：「反正奈德已經32歲，也騎不久了。」說得一副我會退出賽車界，他會囊括所有冠軍似的。最後，我在1996年退休，沒他說的那麼早。（大笑）

如果有人在我30歲時預言我10年後會以40之齡差點入選國家奧運隊，我一定會覺得很荒謬。

很多人問我如何保持健康，我的祕訣是想辦法維持對騎車的熱情，具體的作法是配合交叉訓練，不要太過偏執。

早期跟湯麥克競爭的時候，他的訓練量會比我多30%，所以冬天過後肌肉總是非常結實。3月的仙人掌盃是每年第一個大型賽事，我騎得很吃力，非常難堪。就算前一年曾拿下全球及全美冠軍，這個比賽我連前5名都擠不進。

之所以會這樣，全因為我在淡季刻意少騎車，反而去做重量訓練、出國滑雪、慢跑、游泳等等，很少騎車。

要一直到隔年春天，我才會開始練習，一路練到夏天。到8、9月

最重要的賽事——全國越野自行車協會（NORBA）跟世界冠軍賽時，剛好達到最佳狀態，體力比其他人好。獲勝跟進步激發我源源不斷的熱情。很多人在仙人掌盃表現最佳。如果賽事愈來愈重要，但體能卻每下愈況，那還真令人沮喪。

很多運動員都會出現這種情況，由於過於投入、過於偏執，導致訓練過度。

幸好我不熱中於長時間訓練，一來是我沒有那麼長的專注力，二來我已結婚生子，家裡有兩個小孩，不可能花5個小時練習騎車，再癱在沙發上休息一整個下午，我老婆一定會看不下去。

冬天為了喘口氣，我會到北歐滑雪，也會去跑步。多元化的運動使我保持更好的健康狀態，不容易受傷，除了讓我成為更佳的運動員之外，也延長我的運動員壽命。

我非常敬佩像提克那樣的24小時賽選手，他們總是花很長的時間努力練習，這也是這類賽事無法吸引我的原因。這麼長時間的比賽及練習只會加快老化速度，我本來就老得夠快了。

40歲後的新挑戰

40歲退休後，我還是沒放棄登山賽。以前有好多比賽我都想參加，然而受限於職業身分，我只參加NORBA及世界盃，常年在歐洲及日本巡迴比賽。退休後，我反而有機會參加以前錯過的賽事，除此之外我還想參加當時新興的越野鐵人三項賽。

1996年，我退休的那一年，第一屆XTERRA鐵人三項冠軍賽於夏威夷毛依島舉行，我真的是因為地點在毛依島才去的，我太太也不

反對，跟我一起去了。

越野鐵人三項的精神跟我平時的訓練哲學不謀而合，結果我得到第三名，前兩名是麥克‧皮格及吉米‧羅塞特羅，他們都是優秀的鐵人三項選手。我的慢跑跟游泳兩個項目還有待改進。

Specialized負擔我的費用，投資風險相當大，因為那一年並沒有任何媒體去採訪。不過ESPN有轉播，而且我之後也在很多媒體上曝光，《今日美國報》還為此寫了專題，Specialized相當開心。

我喜歡嘗試新挑戰，鐵人三項就是其中之一，試著游快一點，試著跑快一點，全都要做好。年紀大時，也要邊做邊留意安全。我常帶著上一場的小傷去做下一場，我覺得跑步及鐵人三項選手比自行車手還常碰到受傷的問題。

年紀越大，就越不能有任何疏忽。小腿或肩膀有一點小疼痛，就要按摩、做物理治療及伸展。年紀大了，更要注意營養均衡，記得補充水分。想要成為優秀的運動員，上述細節統統都要注意。

我食量很大，卻很瘦，體重約60公斤左右。年紀增長後，飲食習慣也隨之改變。年輕時，我會刻意少吃脂肪，現在看來或許不對。我應該控制簡單醣類的攝取量，保持一定的蛋白質及脂肪，因為人體在復元時需要大量蛋白質。年輕時沒特別注意要攝取蛋白質，常常只吃麵食。現在我會特別留意吃點乳酪或肉類。另外我會補充維生素及礦物質，運動量較大的時候，會以4:1的比例攝取碳水化合物及蛋白質。

我喜歡享受美食，不會將熱量浪費在不喜歡吃的食物上。有時候喜歡喝喝老人家喝的安素，它的碳水化合物及蛋白質比例剛好是4:1，富含維生素，營養又好喝。

THE ANTI-AGING
GAME PLAN

人體需要足夠的熱量，若採用高蛋白質低碳水化合物飲食法，碳水化合物的攝取量會比較不足。我手上的這罐巧克力奶昔含有35克的糖及10克的蛋白質，以及充足的維生素。我覺得就很好。既然我們花了那麼多力氣消耗熱量，就應該更快樂地享受美食，這樣才公平嘛。

如果可以的話，我盡量每天運動。2002年，我參加了很多場XTERRA越野鐵人三項賽。去年我投入Specialized贊助的Muddy Buddy（泥巴漢）鐵人雙項賽，協助提倡這項活動。對於從未嘗試越野運動的一般人來說，這是非常好的入門活動。

通常我每天做兩項運動，一個禮拜運動二至三天。午餐後會騎著Specialized練習45分鐘，開完會後大概再慢跑45分鐘。

終極訣竅：別摔倒

年紀愈大，復元的速度就愈慢。因此，首要之務是不能受傷。我在職業生涯中只摔斷過手指，但其他骨頭就沒摔斷過了。

如果覺得快摔倒了，我也會摔得很有技巧。我的髖部跟手肘布滿傷疤。我曾經以72公里時速摔出自行車。去年春天跟俱樂部的夥伴練習時，我遭遇生平最嚴重的意外。當時我以48公里的時速騎下坡，路上散布一些木堆，結果我急速撞上，臉部著地，以背部翻滾下坡。安全帽撞爛了，但我毫髮無傷。實在很幸運。

騎登山車很多時候都是在慢速時受傷，來不及把腳從踏板上抽離。常常都是時速降低後，無法克服小木條或濕滑的石頭，雙腳來不及著地，就這麼摔倒了。如果常常練習平衡感，常常練習原地定竿（我覺得大家都應該要練），多爭取一秒鐘，讓腳來得及著地，就可以避開意外。很多人是在跌跌欲墜的瞬間因平衡感不好而摔

倒，也有很多人摔斷鎖骨。

關鍵：要知道如何安置踏板。踏板安裝得當，就不會在摔倒的瞬間卡住鞋底，如此才能順利脫困。記得清理踏板中的沙礫，如果摔倒前無法順利抽離，後果可能非常嚴重。

如果真的不小心摔倒了，要懂得將傷害降到最低。像我摔倒時，絕對不會以手著地，我會放鬆摔出，讓車把及踏板去承受第一次衝撞。1980年代，我們的確為此做過特訓。我們在營區練習翻轉，在地上鋪地毯，練習跳躍、團身、翻滾，熟悉這些動作。團身一定要將雙手縮緊，著地時手絕不能伸出。

只要一受傷，就會大大影響選手的表現。卡德爾‧伊文斯就是一例，他非常有天分，但光是2003年就摔斷了三根鎖骨。2002年，他還身穿粉紅色衫於環義大利賽脫穎而出，並因此簽了一份新合約，賺進大筆簽約金。可是在那之後，他就沒完成任何一場重要比賽。

▎騎車以外的生活

選手大多熱愛比賽，但我除了比賽之外，也熱中於研發配備。我是登山車手，不過車庫裡有五輛公路車。

我跟Specialized關係匪淺，他們可說是我唯一的雇主。我定居在杜蘭戈，因為那裡的訓練環境良好，可是Specialized的公司位於加州。我沒有正式職位，不過還是參加研發工作，特別是越野避震器、鞋子跟輪胎等配備。我同時也協助產品宣傳以及聯絡經銷商等，也參加新產品的上市記者會，在會中向經銷商示範騎車、介紹產品。

擔任職業選手的時候我就開始涉入目前的工作，至今大概也15年了。我還是選手時就涉足與經銷商的客戶關係，還參加自行車展，

結識許多經銷商。因為在國內到處比賽，也會跟他們做些小生意，跟他們交情不錯。因為賽事報導的關係，我認識了一些雜誌編輯，後來從事商品拓展的工作，跟他們自然也有很多接觸。我也是從選手時代就開始跟Specialized建立關係，畢竟他們在產品研發上占有一席之地。

▍更廣的藍圖

2004年3月，我是華盛頓自行車高峰會的代表，那年共有350個自行車遊說團體。會中還有研討會，也有參議員及眾議員出席。我們參加研討會，學著如何以選民、商人及納稅人等不同身分向參議員或國會議員遊說法案。

我想我發揮了一些影響力。參議員阿樂德在杜蘭戈念高中時曾在歷史教室看到我的海報，她很開心地跟要我簽名、合照。不過，如果我的名字代表的只是「登山車世界冠軍」或「XTERRA大賽冠軍」，那就太可惜了。我還為當地的山徑計畫募款、鼓吹登山車及公路車；我在杜蘭戈開了一家店（Bouré Ridge Sportwear）；透過Specialized與當地自行車經銷商交易，甚至擔任鐵馬自行車經典賽的委員，也協辦NORBA全國大賽、世界盃比賽等等。這些都讓我更有立場跟政治人物對話。

藉由這些活動，我才能舉例告訴議員自行車可以促進科羅拉多的觀光業。我告訴他們，鐵馬經典賽在5月創造了百萬元收入，而NORBA 全國大賽在8月創造了另一個百萬，整個夏天吸引大量歐洲遊客。觀光客會購買自行車，進飯店及餐廳消費，泛舟旅行等。這些自行車活動背後的產值高達數百萬美元，增加科羅拉多州及相鄰四州的知名度。如此舉例，議員才能了解自行車的重要性，了解自行車運動對科羅拉多州觀光業的意義。

如果只是一味強調自行車有益身體健康，永遠也無法吸引大家的注意。針對大部分人，我們除了健康訴求之外，必須多管齊下，強調自行車運動對各州的經濟效益，再結合肥胖及健康的問題。

　　有一件事真的很棒：市政府建了新的道路，將自行車道拓寬至一公尺。杜蘭戈市有大量自行車人口，所以自行車比較有路權。監管施工的公務人員甚至還會把自行車騎士找來，問他們：「我們該怎麼幫助你們呢？」他們甚至會在油漆時把自行車道漆得更寬一點。

　　所以啦，我們的市政府已經撥出經費整修自行車道，使環河自行車道更完善。不過郊區就差多了。這也是我們接下來要努力的目標，尤其是郊區的選民不像市區那麼積極。不過就如我在比賽中所學到的，一切才剛開始，未來一定會漸入佳境。

INTERVIEW

THE ANTI-AGING
GAME PLAN

CHAPTER 6

BICYCLE
SEX

| 自行車與親密關係 |

騎車與性功能障礙：簡單解決硬（不）起來的問題

我們的親密關係實在太讚了，我老婆還會拿我的雄風開玩笑。
——麥克・米勒，53歲，每年騎乘12,800公里，2004年8月

每週訓練400公里以上的自行車騎士中，19％有勃起功能障礙。
——法蘭克・蘇默醫師針對40位德國騎士所做的研究，2001年

沒騎車的時候我都在陪喬蒂，給她無窮「性」福。——丹・凱
恩，46歲，每週騎乘登山車20-30小時，2004年9月

奧地利一項研究指出，頻繁騎登山車可能造成男性生育力下降。
相較於不騎車的人，每年騎乘4,800公里，平均每天騎2小時、每週6
天的55位登山車好手中，有90％精子數量較少，而且有陰囊問題。
奧地利茵斯布魯克大學醫院泌尿暨放射科費南度・費許醫師指出，
成因可能是穿越崎嶇地形時的頻繁震動。——北美放射醫學會報
告，2002年12月

義大利安科納朗西心臟研究所執行長羅慕德・貝爾德奈醫師指
出，對某些心臟較弱的男性而言，騎自行車可以代替威而剛，他

說：「騎自行車會增加性能力。」一項針對29位男性心臟疾病患者及其性伴侶的研究指出，騎自行車的患者勃起的情況優於不騎車的患者。──美國心臟協會加州安那罕研討會，2001年11月12日

男性不應該騎自行車，政府應該將騎自行車列為非法，我覺得這是最不合理的運動。──艾文‧哥德斯坦醫師，1997年

比較自行車騎士與一般男性之後，你會發現有一半自行車騎士患了嚴重的性功能障礙，而且有1/3可能有各種性功能障礙。──查理‧麥克柯爾，紐約市自行車店老闆，紐約大學醫學院研討會，2000年12月

加州長灘市警局自行車海巡隊15位員警中，有14位員警每天騎車6小時、每週5天，他們表示在騎乘時或騎乘後有外陰部麻痺的問題。雖然沒有人有性功能障礙，但是透過夜間陰莖勃起記錄器發現有1/3的人睡眠時勃起的狀況及品質較差，因此建議警局改用沒有鼻端的座墊。──美國國家職業安全與健康研究所，2001年5月

健康男性坐在自行車座墊上3分鐘後，流向陰莖的血液量會比平常少2/3；站著騎車1分鐘後，血液量會比平常多110％。──〈騎乘時的壓力〉，《國際泌尿科期刊》，1999年4月

我通常以兩種狀況來評斷我的騎行：一是整體的爬坡高度；二是外陰部麻痺的程度。我覺得麻痺很好，可以感覺到自己的訓練很扎實，而且麻痺的感覺很快就不見了，我也沒有什麼性功能障礙，所以覺得沒關係，有什麼好擔心的？不過1997年在《自行車》雜誌裡刊出那篇文章之後，一切似乎都變了。我雖然還是繼續騎車，但會特別小心。我換了座墊及新配備，騎車時也常常站起來。現在大家也都知道，麻痺其實是沒好處的。──比爾‧科多夫斯基

雖然這個議題仍餘波盪漾，不過爭議已經逐漸退燒。「現在已經很少有男性顧客到店裡來，一臉憂慮詢問騎自行車會不會造成不舉。」加州Chain Reaction自行車連鎖店合夥人麥克‧傑克鮑斯基說。這是否表示男性不用再為那話兒煩惱了呢？是否意味著1997年《自行車》雜誌那篇著名的（或說惡名昭彰的）文章中提到「騎自行車造成不舉」而點燃的論戰根本是無稽之談？或者只是大家都逐漸忘了這回事？

騎自行車與性功能障礙之間是否真的有關聯？

事實上，我們並不知道有性功能障礙的自行車騎士占了多少比例，但可能高於慢跑及游泳的人，不過可以確定的是，那比例會遠低於一般不運動的男性。

就目前所知，騎自行車確實有些潛在因素可能會導致性功能障礙，但只有少數人會如此。不過《自行車》雜誌及ABC電視台「20/20」新聞節目相繼提出這個問題之後，車壇有許多人開始焦慮緊張。但其實我們都知道，比較容易有性功能障礙的騎士，幾乎長期下來每週都騎超過320公里。

《自行車》雜誌有位現年50歲的編輯，他在雜誌中談到自己的性功能障礙。過去7年來，他一直在為跨州比賽及美國橫跨賽等活動受訓，平均每年騎22,500公里，而且騎車時大多維持前傾的姿勢。這位騎士希望在本書中匿名，不過我們非常感謝他，因為他的故事勉勵其他有相同問題的騎士勇於尋求協助，並促成了車壇的3個改變：**製造更安全的座墊、重視騎車的健康問題、提升與性功能相關的騎乘技巧教學。**

本書強烈建議所有騎士仔細閱讀以下內容，因為：

1.**世事難料。**雖然麻痺的感覺有時只是短暫的（而且通常沒有大礙），但長期累積下來，血管及神經可能會受到阻塞而造成問題。由於骨骼構造、騎乘風格及血管彈性會因人而異，所以騎得不多的騎士也有可能出現性功能障礙。

2.**預防措施其實簡單又便宜。**有人說，採取預防措施就像塗防曬油可以預防皮膚癌一樣，即使有小小的不便，還是值得。

3.**可以享受美妙的性關係。**騎車時多加留意，不但能維持性生活，還能「助性」。諸多研究顯示，騎車與其他有氧運動一樣，能夠提升性慾、增加耐力及強度，讓性愛的時間及品質升級。

解剖血管壓迫

關於麻痺與不舉的起因，以及騎士為什麼不該忽視這個問題，必須先回到基礎的解剖學：坐在座墊上的姿勢若是不正確，會陰就會受到異常的壓迫。會陰是陰莖與肛門之間的柔軟部位，富含神經並有兩條血管掌管勃起的功能。在一般椅子上坐直的時候，身體重量主要落在骨盆（又名坐骨）上。但是騎車時身體向前傾，身體重量會向前移，座墊的鼻端會直接壓迫脆弱的會陰。

於1997年在《自行車》雜誌上提出騎自行車與不舉問題的波士頓大學醫學中心泌尿科主任艾文・哥德斯坦醫師表示：「男性坐在自行車座墊上時，身體重量就壓在提供陰莖血液的動脈上。」哥德斯坦醫師研究與騎車有關的性功能障礙問題已有多年，他率先揭露這個問題，一夕之間成為媒體焦點。自行車業界抨擊哥德斯坦醫師危言聳聽，利用男性的恐懼來增加名氣。然而，哥德斯坦醫師堅持己見，提出美國約有10萬名男性騎士有性功能障礙，他主張每週騎自行車的時間不應超過3小時，而且理想的自行車座墊形狀應該要像馬桶座。

哥德斯坦醫師表示，這其實不是什麼大膽的推測，可以用很簡單的解剖學來解釋：一項以100位性功能障礙男性為對象的研究發現，坐在窄小的自行車座墊上，受測者有11％的身體重量會壓迫到會陰動脈，造成陰莖血液量減少66％。如果次數增加，不斷壓迫、摩擦動脈，或造成血管壁受傷，最後提供陰莖血液的動脈可能就會像被咬過的吸管一樣，變

得又扁又窄。

「對騎長程的騎士而言，這簡直是噩夢。」哥德斯坦醫師說。

・

有多可怕？聽聽記者喬・林賽的親身經驗吧！他先前曾報導騎登山車造成的傷害，因此受邀在2004年4月造訪德國科隆，蒐集性功能障礙問題的資料，之後於2005年1月《自行車》雜誌刊出〈不願面對的真相〉這篇報導。他的報導引起自行車座墊設計師羅傑・明克的注意，隨後兩人一同造訪德國科隆大學泌尿科法蘭克・蘇默醫師。

蘇默醫師當時37歲，由於專業備受推崇，該年稍早被任命為歐盟衛生部長。2001年，他在《歐洲泌尿學》期刊上發表了一項令人大吃一驚的研究，他發現在40位健康的德國騎士中，61％有會陰麻痺；更糟的是，每週騎車超過400公里的騎士中，1/5有勃起障礙。後來蘇默醫師又針對1,700位德國騎士進行研究，結果也發現類似的問題。

蘇默解釋說，問題在於陰莖含氧量驟降，導致膠原蛋白增生。他在接受本書訪問時提到：「長期下來，陰莖會失去彈性，難以充血，血液也很難留在陰莖裡。即使勃起，狀況也不會太好。當然，這是長期的問題，通常連續騎車很多年之後才會發生。」

此外他還表示，登山車騎士也難以倖免，只是他們性功能障礙的原因與一般自行車騎士不同，主要是來自震動，「會陰的震動可能傷害動脈血管，導致血液流量不足。」

蘇默醫師於2004年4月首次使用血氧飽和度監測儀測量陰莖血液流量，針對德國業餘騎士及鐵人三項選手，用了二十多種座墊。林賽也參與這項突破性的研究。結果大致上印證了哥德斯坦醫師的主張，對於還沒有正視這個問題的騎士可說是一大警惕。

林賽告訴我們，他在蘇默醫師簡陋的實驗室裡騎得半死，過程不算愉

快，甚至令人不安。他說：

「那真的很詭異，研究人員在我的陰莖頂端套上約1公分長的膠囊，裡頭裝了水，大小跟手錶電池差不多，用來測量與血液流量有關的血氧飽和度。蘇默醫師最早提出這兩者的相關性。」

林賽說：「受試者騎車時，有個數位裝置會將數值顯示在前方的螢幕上。為了比對結果，騎車前我們會站著先做測量，而在騎車前我的數值是37。

「我們只騎著測量了7分鐘。騎士通常騎得更久，所以這樣的測量效果有限，畢竟我們沒辦法得知騎了1小時或8小時之後會是什麼情形。

「我首先坐上這兩年來每天都使用的Fisik Alliante座墊。我在自行車上只踩了1分鐘，數值就直線下降，從37掉到6！也就是說，我的血液流量減少了85％！（其實這還不算太糟，因為林賽在報導中提到另一位受試者的血液流量減少了95％。）

「我看過在我之前的受試者，知道數值一開始會大幅下降，然後再逐漸回升。不一定會回到原來的水準，但是大概過了4分鐘後會再度上升。所以那時我心裡想，沒問題的，我的數值一定也會回升。但是過了4分鐘後，我發現我錯了，數值只上升到10或12左右，血液流量還是少了70％！」

當時林賽很驚訝地發現，騎車的舒適度與血液流量無關。「我邊騎邊低頭看座墊，因為坐起來實在太舒服了，我心想，可怕的是，這座墊這麼舒服，卻把血液流量縮得像涓涓細流！」

不過林賽也表示，測量時的某些問題可能會影響研究結果。「那輛自行車對我而言太大了，而且沒有卡踏，這應該會影響測量結果吧？負責這項研究的蘇默跟我說放輕鬆就好，不要想太多，以免影響測量，但我心裡想的是，怎麼可能，我沒有辦法不想啊！」

「那時我還坐在其他幾種座墊上做測量，結果逐漸好轉，最後一個座墊的數值最高，血液流量達到100％。那個座墊是Specialized的專業公路車人體幾何座墊（Body Geometry Road Pro）。」

林賽表示，蘇默與明克一致認為任何座墊都會造成壓迫，而且通常血液流量持續一小時減少50％之後，就會產生麻痺感。不過如果血液流量只是些微減少，比如10-20％，就不用太擔心，因為這跟坐在一般椅子上差不多。

COLUMN

▌自行車店的看法 元凶通常不是座墊，

而是座墊傾斜的角度，以及座墊與車把之間的高度差。

Mike Jacoubowsky

雖然我們希望自行車座墊能夠熱賣，**但造成性功能障礙的元凶，其實大多不是座墊本身，而是騎士的坐姿。**無論用的是10美金的陽春座墊或泌尿科專家推薦的100美金高檔座墊，如果座墊沒有調整好，上路後仍有可能出問題。

首先來看看座墊的傾斜角度。基本上座墊鼻端不應該向上傾，否則壓力會落在錯誤的部位。你在座墊上一往前滑，就會把最脆弱的會陰（騎車時這個部位最容易出問題）壓在座墊鼻端上。

那麼，座墊鼻端應該向下傾嗎？也不是，因為這樣你要一直把身體往後推，手臂與肩膀承受太多壓力。**最好的角度就是讓座墊維持**

水平，只有這樣，你才能把壓力分散開來。

如果水平座墊坐起來還是不舒服，前端還是有問題呢？也許可以換個中空的或填料較軟的座墊，或在適當部位塗抹軟膏。

不過造成問題的不只是座墊。如果你的座墊高出車把許多，身體可能會不斷往座墊前方傾，同樣也會壓迫到敏感部位。我覺得這是騎車引發性功能障礙的罪魁禍首。

另外，應特別留意座墊最高處與車把最高處之間的高度差。如果是小型公路車（約54公分），把高度差調到5公分或更小；中型公路車（約58公分）是6公分；大型車盡量維持在8公分以內。重點在於，如果高度差過大，騎士的身體會不斷傾向座墊鼻端。

既然車把龍頭過低不好，為什麼還是有人想把龍頭調低呢？主要是為了符合空氣力學，龍頭調低等於壓低頭部及身體，遇到迎頭風時，阻力比較小。鐵人三項選手總是不惜用盡心思找出最符合空氣力學的姿勢。認真的休閒騎士也會鑽研此道。不過，聽好了，如果座墊與車把之間的高度差超過建議值，或是會覺得胯下不舒服，就把龍頭調高一點，若這樣騎起來比較舒適，那就表示之前的龍頭過低，上路時可能會造成傷害。

另外要注意的是，騎車方式也可能會有影響，而且大部分的傷害都是出於長期累積。**騎車時若一直坐著，很少站起來或伸展，比較容易出問題。**騎車時最好定時站起來伸展一下。告訴大家一個祕訣：如果你定時這麼做，你還可以騎得更遠，臀部才開始痠痛。騎過協力車的人都會了解這一點。就算你覺得狀況很好，還是要偶爾休息一下，之後的狀況才會更好，體力也會更持久。

在平地騎車比較容易傷到重點部位，這是由於平地比較沒有「天

然」的理由迫使騎士站起來。若是在丘陵地騎車，爬坡時必須站起來，比較有機會變換姿勢。

那麼騎登山車呢？狀況不太一樣，因為登山車騎士不太需要壓低身體，而且常常需要站起來，不至於長時間用同一姿勢，所以比較不會出問題。騎登山車的潛在危險是可能會常常撞到敏感部位，那可是非常痛的！然而，若登山車騎得太猛，或個子高大的騎士騎太小的車架，還是會造成問題。

最後就是常識了，如果坐在座墊上感到有任何不適，就應找自行車行或車友幫忙，不要為了追求速度而犧牲舒適。

（Mike Jacoubowsky是加州Chain Reaction Bicycles自行車連鎖店合夥人）

製造更好的自行車座墊

現今許多廠商都提供所謂的「中空」座墊，也就是座墊的後端到中央或到前端是挖空的，以減少會陰與座墊的接觸面積。諷刺的是，這種座墊的誕生應歸功於哥德斯坦醫師，他的研究結果一方面受到攻擊，許多人認為他的說法過於牽強，而且缺乏科學根據，然而另一方面卻促成了一項新興產業，讓人體工學座墊大發利市。

性功能障礙的議題開始發燒時，Terry自行車公司生產女用自行車已近20年。行銷經理寶拉‧迪貝說：「我們很感謝哥德斯坦醫師，他讓我們的業績大漲。」幾年前Terry推出女用自行車座墊Liberator，座墊前端是中空的，減少對女性身體的摩擦。（參見後面專欄關於女性生殖器官麻痺的討論）。迪貝說：「我們主打舒適，而不是醫學功能，反正舒適就好。很多人嘲笑我們，說我們的產品像『馬桶座』。後來出乎意料之

Liberator X：Liberator女用座墊
（照片提供：Terry）

外，我們接到許多電話及訂單，而
且都是男性打來的。」

　打給Terry自行車公司的電話有些還滿好笑
的，迪貝說：「有個媽媽說，她17歲的繼子騎車騎到陰莖麻痺，她不得
不幫他按摩個45分鐘。」

　「當然我們不敢說已經解決了問題，沒有座墊辦得到。但我們做到
了舒適。我們開始與義大利製造商Selle Italia合作，製造男性的Liberator座
墊，讓騎士的身體重量不會壓迫在會陰。座墊中央有道長凹槽，而且有
中空設計。那年因為騎自行車導致性功能障礙的議題發燒，這種座墊成
為我們銷售第一的產品，業績一直到2003年都維持長紅，直到有太多仿
效者跟進才下滑。」

　Specialized的Body Geometry即是仿效者之一，形狀較窄，後端從中剖成
楔型，由羅傑‧明克醫師所開發。明克醫師研究人體工學，創立了脊椎
研究中心，發明並成功推出提供腰部支撐的飛機駕駛座墊。明克醫師告
訴我們：「我從1997年開始騎自行車，不久之後就讀到《自行車》雜誌
上那篇赫赫有名的報導。我花了3個禮拜設計出楔型座墊，而且覺得比
Terry的中空座墊好用得多，因為男性需要把壓力更往後移。我把我設計
的座墊寄給《自行車》雜誌編輯（有性功能障礙那位）。不久，我接到
Specialized公司總裁麥克‧辛亞德的電話說希望可以跟我合作。

　　　　　　　　　　「辛亞德很有遠見，他聞到了商機，請我到他
　　　　　　　　　　們公司工作。雖然他的同事都反對，但他力排眾
　　　　　　　　　　議，即使經銷商都不認同，甚至把產品寄回，辛

Liberator Y：Liberator男用座墊
（照片提供：Terry）

Specialized的Body Geometry
（照片提供：Specialized）

亞德還是大力支持人體功學座墊的生產計畫。」

　　1998年9月，《自行車》在刊出那篇性功能障礙的報導一年後，刊出
一篇產品使用評論，給Specialized座墊5顆星最高評價，這款座墊大賣。
很快地，Diamondback、Avocet、Serfas及其他品牌都開始跟進，設計不會
壓迫到會陰的座墊，賣出幾百萬座。

　　為了進一步測試座墊，Specialized向加州帕羅奧多史丹福大學醫學中心
泌尿科羅伯‧凱斯勒醫師求教。1999年3月，凱斯勒醫師召集25位自行車
騎士進行研究。這些受試者每週至少騎6小時，而且都有會陰疼痛、麻
痺及勃起功能障礙。這些人使用新型座墊一個月之後，有14人症狀大幅
改善，9人幾乎完全改善，1人部分改善，1人表示沒有改善。凱斯勒醫
師於1999年美國泌尿協會年會中發表這項結果。

　　哥德斯坦醫師仍認為，即使是中空座墊也沒有多少保障或好處，他提
倡：「比較寬、沒有鼻端的座墊，讓騎士能真的坐著，而不只是跨坐，
如此一來，重量就會分布在坐骨結節上而不是會陰。」但這個方法對於
大多數騎士而言並不實際（因為鼻端是用來控制及平衡的，如果少了鼻
端，就像是用雙腳開車而不是用方向盤），所以中空座墊在憂心的騎士
間仍大受歡迎。

　　不過這並不表示只有購買昂貴的中空座墊才能消除麻痺，因為每個人
的身體構造不同，適合使用哪種座墊因人而異。簡單地調整一下騎乘方
式及配備（請參見以下內容）也很有用。

座墊麻痺vs.性功能障礙

　　本書在網路上的幾個自行車新聞群組中訪問了一些騎士，詢問他們對於會陰麻痺與性功能障礙的看法。以下是幾個很具有代表性的答案：

　　我騎車時遇過座墊不舒適與麻痺的問題，尤其是騎得比較遠的時候。我試過各式各樣的座墊，有標準型、無鼻端型、楔型、中空型等，反正你想得到的我都試過。其中Specialized的楔型倒 V 座墊效果最好，座墊後方突起，可以支撐坐骨，而且只要我的身體往後推，就可以把臀部中心抬高，減輕疼痛感。唯一的問題是，這樣手臂要承受太多重量，姿勢無法維持很久（騎公路車時尤其如此。騎登山車時坐得比較直，後方自然會比較有力。）我騎車時總是會把身體重量靠在座墊鼻端上，所以常感到麻痺及疼痛。最後我學會在騎車時要常動臀部，並盡量往後推。

　　我一天只要騎超過240公里就會發生會陰麻痺，不過只要一天就會恢復。我覺得人與自行車合而為一，就能解決座墊問題。我的自行車調整得很完美，正好適合我的身體。踏板踩起來非常順暢，身體幾乎不用動，因為一切都分毫不差。這樣還有一個優點就是，無論我騎得多遠都不需要吃止痛藥。每個人的自行車都要做不同調整，偏好的座墊也會各自不同。長程騎車時，我會使用三鐵休息把，會陰常常壓在座墊鼻端上，所以我會穿著有厚墊的車褲（比如Performance Elite），並使用較輕、填料較厚的座墊（比如Terry的Fly）。

　　除了800公里以上的騎乘活動之外，我大致上都沒遇過什麼問題。騎車超過800公里時，我的胯下與雙手就會麻痺。到目前為止，我的性功能障礙都是暫時的，我也一直沒去看泌尿科醫師。現在我的勃起狀況與以前不同，但我不確定是不是跟騎車有關，還是因為荷爾蒙隨著年齡而起的正常變化。我用的座墊是Brooks B-17 Champion Special（騎乘800公里以上適用），另一輛用的是Avocet O2-40男性公路車座墊。我選擇這些座墊是因為它們的功能。另外我不使用任何軟膏。

·

　　通常我只要騎超過一個半或兩小時，坐骨周圍就會有點不太舒服（我的體重大約72公斤）。之前我試過很多種不同座墊，中空或楔型的座墊對我而言似乎沒有什麼差別。我很少出現嚴重的麻痺問題，只要座墊還不錯，就不會有問題。我用輕軟又有填料的座墊時似乎表現得比較好，不需要中空，只要稍微有點弧度就好。到目前為止，我覺得最適合我的是Fizik Aliante座墊，較平也較硬的Arione最不好用。Specialized的人體工學座墊還不錯，聽說對重點部位的血液循環很好，不過對我的後臀來說填料太厚也太硬。我從來沒有因為騎車而發生敏感部位的問題。不過就像我先前所說的，我的問題主要是在臀部，而不是會陰。比如說，我往前傾就比坐直時舒服。

·

　　我只有在參加計時賽時才會出現會陰麻痺，如果只是騎得比較久，不會有疼痛與麻痺。另外，參加計時賽時我雖然會感到麻痺，但之後也沒有什麼影響。

·

　　要我放棄性嗎？才不要呢！關於這個議題大家經常都忽略了一點，一個男人若出現前列腺腫大（不論是什麼原因造成），因而壓迫到尿道及陰部神經，都一定會讓騎車時的麻痺與疼痛更加惡化。

哥德斯坦醫師認為，即使採用萬無一失的座墊，騎車仍然是危險嗜好，因為騎士還是有可能撞到車子的上管而受傷。但二十幾歲就參加自行車計時賽的蘇默認為：「騎自行車很健康，但你得做好防備措施，以防運動傷害或損及性功能。我認為好的座墊非常重要，不過要有健康的性生活，還需要有好的騎乘技巧。」

既想盡情騎自行車，又想享受魚水之歡，那就要遵守以下12個基本原則：

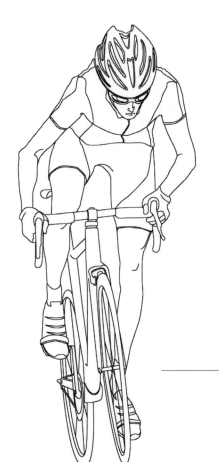

黃金法則

1.**站起來！**站起來相當有用，而且是最簡單、最能有效預防性功能障礙的方法。騎車時每騎5分鐘就站起來1分鐘，即使騎健身車也一樣。一項研究顯示，站起來可以讓會陰血液流量達到110%。最容易發生性功能障礙的族群，通常都是那種好幾個小時一直黏在座墊上的騎士，他們通常醉心於達到完美的空氣力學狀態，或心不在焉。

座墊種類

2.**硬一點，不要太軟。**硬的座墊可以支撐坐骨，不會觸碰到會陰。軟座墊雖然坐起來舒服，但會

最簡單、最能有效預防性功能障礙的方法，是騎車時不時站起來。騎登山車經過顛簸地形時，也應站起來。

減少血液流量，因為填料被騎士的重量壓縮後會壓迫到會陰。

3. 座墊應下凹，而不是往上凸。蘇默說：「圓頂、中間凸起的座墊最糟糕。平坦或往下凹的座墊與身體的接觸較少，比較不會妨礙騎乘。」

▌調整座墊

4. 座墊保持水平，不要往上傾。所有座墊往上傾時，都會壓迫到血管及神經。座墊應保持水平，或將座墊鼻端調低幾度，提高騎乘時會陰的位置。

5. 降低座墊就不會左右搖晃。如果踩踏板時身體會向左右兩邊搖晃，表示座墊太高，身體重量往下壓，很容易摩擦會陰。注意：踏板踩到底時，如果膝蓋完全打直，就表示座墊太高了。

▌其他騎乘技巧

6. 向後坐。哥德斯坦醫師說：「如果你向後坐在座墊較寬的地方，就是坐在坐骨（坐骨結節）上，那就沒什麼問題。如果你坐在長窄型鼻端座墊上向前傾，重量會壓迫到會陰，那就慘了。」座墊越窄（同時挖空的地方越多），受力的表面越小，會陰受到的壓力越大。

7. 騎長程應經常變換姿勢。蘇默說：「經常變換姿勢可以提高陰莖的血氧飽和度。如果一直以比賽姿勢向前傾，血液流量將會非常少。」當你開始感到麻痺時，就應立刻變換姿勢。

8. 利用雙腿避震。騎登山車經過顛簸地形時應站起來騎，利用雙腿避震，將陰莖及睪丸承受的撞擊減到最低。

▌健身良方

9. 鍛鍊腿部。蘇默說：「雖然職業車手沒有參與我的實驗，但我推測他們的腿部肌肉都很強壯，所以能避免會陰麻痺。強壯的雙腿可以支撐身體，重量不會全部壓在座墊上。」

10. 伸展膕旁肌（大腿後方肌肉）。如果膕旁肌的柔軟度夠好，在座墊上比較容易向後坐，也比較能夠利用臀肌的力量。

其他方法

11. **有厚墊的自行車褲及手套。**車褲裡的厚墊可以分散身體重量，手套則可以讓雙手承受更多重量（減少壓在座墊上的重量）。
12. **若有疑慮，騎斜躺車。**斜躺著騎車符合空氣力學，腿向前伸、身體向後傾，像坐在躺椅上，可以騎得快又舒服，流向會陰的血液幾乎不會減少，寬座墊也能減緩骨盆壓力。

結論：正視騎車與性功能障礙之間的關聯

好幾年前，哥德斯坦醫師與波士頓大學同事進行了性功能及泌尿功能障礙的研究，對象為738位車隊成員及277位不騎車的慢跑者。研究發現自行車騎士有輕微或完全性功能障礙的比例遠高於慢跑者，比例為4:1。這個比例很糟。

不過一般大眾忽略了研究中的一點：整體而言，男性自行車騎士有性功能障礙的比例仍然低於一般男性。在一般男性間，性功能障礙簡直有如傳染病，患病比例激增。根據《洛杉磯時報》的報導，約有3千萬名美國男性偶爾會有勃起或無法持久的問題，但是為此就醫的人低於10%。百憂解、樂威壯及犀利士等藥物銷售額大增，光是這些神奇小藥丸的行銷費，就高達每年一億美金。

雖然男性騎士的性能力比不運動的人略勝一籌，但與慢跑及游泳的人相比，卻又相形見絀。簡單來說，在所有從事有氧運動的人當中，自行車騎士絕對是高危險群。

薛倫斯維爾維吉尼亞大學醫學院泌尿科主任威廉·史提爾斯說：「騎自行車相當安全，這點是肯定的。至於騎車可能造成性功能障礙，這件事其實被誇大了。中國有90%的男性騎自行車，但並沒有人口減少的問題。我們更應該關注其他行為，比如抽菸、飲食過量、不運動等，這些都會影響男性的生殖健康。我覺得很挫折，大家拿著放大鏡檢查有益健

康的活動，卻忽略其他不健康的行為。」

哥德斯坦醫師堅持自己的主張，車壇上也有許多人對他讚譽有加。明克醫師說：「因為他，車壇有些正面的改變。」

哥德斯坦醫師告訴我們：「自行車產業其實很像菸草業，都隱藏且否認健康的風險。我們都知道騎車時手腳或身體其他部位可能會麻痺，也承認陰莖也會如此，卻不願正視神經與動脈相距不過毫米，可能會受到永久傷害。另外，無論什麼時候，騎士都可能因摔車而受傷。總之，任何男性，無論是不騎車、每個週末騎車、新手騎士或騎健身車，只要有壓迫會陰部位，就可能對陰莖造成傷害，就這麼簡單。」

哥德斯坦醫師在波士頓的泌尿科診所門庭若市，不斷有憂心的騎士上門求診。他說：「許多競賽型車手來我們這裡看診，他們要求我不能保留任何紀錄，說如果贊助商發現他去求診，就會取消贊助，他就完了。」因此病患都相當害怕身分曝光。更糟的是，許多男性會參與每年舉辦的自行車慈善募款活動，但每年活動結束後，至少會有6名男性上門看診。有個病人說：「如果有人事先告訴我，為了募得2,000美金，我的身體可能會受傷，那我不如不要騎車，直接掏腰包捐款就好了。」

「還好大多數人的問題都是可以解決的。不過，可能不是每個人都可以，有些人的勃起功能障礙還是難以根治。當然，威而剛、樂威壯、犀利士等藥物可以幫助男性，也有許多人使用，通常是血液流量不足的人，像是高血壓患者。」

雖然哥德斯坦醫師提出了一些故事作為佐證，但究竟有多少人上門看診呢？他有誇大其辭嗎？他說：「每週大約有80個男性及40個女性上門看診，整年下來大約有3,500個男性及2,000個女性。」
那麼，病患中有多少人是自行車騎士？

哥德斯坦醫師隨機抽出2004年4月9日的看診病歷，12個病患中，有3個是自行車騎士。依這個數字計算，每年有超過1千個自行車騎士因性功

能問題向哥德斯坦醫師求診。騎自行車是他們的問題核心嗎？全美5千萬騎士中，多少人有性功能障礙？

沒人知道答案。不過騎車人數還是有增無減，可見大多數男性騎士不是沒有這方面的問題，就是喜歡騎車勝於魚水之歡。

哥德斯坦醫師是最早提出騎自行車可能導致性功能障礙的人，他不太可能放棄這個主張，不過他也精明地說：「我最好的幾個朋友都很愛騎車，我覺得自己對車壇來說不是毒瘤，因為我只是在看診時向病患指出理所當然的事。」

騎自行車對健康大有助益，而且已有許多簡單的方法可以避免性功能障礙。不過許多男性騎士還是可能面臨各種健康問題，而且往往太晚診斷出來。但哥德斯坦醫師提出不要騎車的極端治療法比生病還糟。更何況，現在已經有許多合理且方便的方法可以治療性功能障礙。

COLUMN

女性自行車騎士與性功能障礙

自行車的發明對女性是一大福音。不過與男性騎士一樣，女性也要小心自行車座墊。

從19世紀末自行車開始發燒之後，女性就將自行車視為宣誓獨立及獲得自由的最佳工具，女性終於可以單獨行動，不需男性陪伴。「自行車對女性解放功不可沒。」19世紀末女性參政權及女權運動領袖蘇珊‧安東尼表示。

但是，並非所有人都認同女權主義者的看法。

　　醫學界對於女性開始騎自行車最為緊張。艾倫‧格瑞所著《廣告中的女性形象：1880至1910》一書中指出：「反對女性騎自行車的醫師表示，騎自行車會刺激性器官，對維多利亞時代的良家婦女及其未來婚姻生活有害無益。一位醫師表示：『自行車座墊往上凸起，女性騎車時會碰觸到陰部，不斷摩擦陰蒂及陰唇，身體向前傾時摩擦更大，而且運動之後體溫會升高，女性會有更強烈的快感。』他還提出一個過度操勞、憔悴的15歲女孩例子說：『她騎車時會刻意向前傾，等於是在自慰。』」

　　如果自行車被視為某種性玩具，那麼喜歡騎自行車的女性又被視為什麼樣的人？難道她們是放蕩不羈的女性嗎？許多自行車製造商於是生產沒有鼻端的新型座墊來避開這種不實指控。格瑞寫道：「許多指導手冊都教導女性要優雅地騎車：上身坐直，不能向前傾，不能騎得太快。」舉例來說，1880年環英自行車社開放讓女性入社，但接下來數十年卻禁止女性參賽，因為當時認為女性參賽不得體，而且可能影響女性生理。

　　百年後的今天，女性騎士的生理問題又再度浮上檯面，只是原因跟以前大不相同，現在的重點在於了解騎自行車與性功能障礙之間是否有關聯。醫學研究人員已經開始檢視騎車是否可能造成性功能障礙，而不去探究騎車能否提供性刺激。

　　如大家所料，哥德斯坦醫師在這個議題上也不落人後，他在2004年3月告訴我們：「目前觀察到女性騎士比較難有性高潮，很多喜歡騎馬的女性也有類似問題。我敢說，應該有越來越多醫師發現騎車與性功能之間的關聯。」

　　哥德斯坦醫師說的沒錯。2001年10月的《運動醫學臨床期刊》也報導說，女性騎士常有陰部麻痺、無法高潮及陰蒂血液流量不足等

問題。

2001年的《英國醫學期刊》刊登布魯塞爾布赫曼大學醫院的一項研究，對象為6位21-38歲之間有大陰唇腫脹的女性，她們已經連續幾年平均每週騎車400公里。「這6位女性騎士也都有淋巴水腫的問題，而且在長時間劇烈騎車之後更為嚴重。她們的自行車座墊高度及角度合宜、車褲沒有問題、衛生習慣也良好，而且都沒有家族性淋巴水腫的遺傳史，也沒有發現其他可以解釋淋巴水腫的原因。」

每週騎車400公里的女性騎士算是少數。那麼大部分女性騎士的情況如何呢？騎多遠、訓練強度如何、騎多久……會導致會陰麻痺、陰蒂及陰唇撕裂，甚至無法達到性高潮呢？

為了檢驗以上說法，本書致電耶魯大學醫學中心凱撒琳‧康納醫師及愛因斯坦醫學院馬莎‧蓋斯醫師接洽，兩人正一起研究女性騎士的性功能障礙。

康納醫師剛為女性警官做過相關檢驗，她說：「美國國家職業安全與健康研究所正在進行男性勃起功能障礙研究，因此希望我們可以進行女性的相關研究。」這項研究由政府出資，康納的研究團隊與該研究所的史提夫‧史瑞德共同合作。由於紐約警局的女性騎士很少，所以他們從自行車社團和紐約中央公園募集女性競賽車手，另外也找了慢跑選手作為研究控制組。

研究團隊收集了超過50人的數據，研究結果為：「我們研究後發現，如果騎車騎得過久，陰部會麻痺。」

根據康納醫師表示：「騎士都說：『感到麻痺的時候，我們就知道自己已經騎得太久了。』」受試女性的普遍問題為擦傷、麻痺及外陰部腫脹。「有些女性在騎車兩小時後會感到麻痺，這是因為女

性陰部的動脈在騎車時會受到壓迫。陰部的許多血管都通向尿道、陰蒂及陰道，壓迫陰部會影響血液流量。」

「我們目前也在研究怎樣的座墊設計是最好的。中空座墊對某些女性而言相當不錯，但不一定適合每個人。」這是因為陰唇很薄，可能會陷入中空的洞中。

如果中空座墊不適合所有女性，那麼，怎樣的座墊才是最好的？女性騎士應該注意什麼？康納醫師說：「要注意的事情很多，比如騎車是向前傾或向後仰。把座墊鼻端稍微往下壓低可能會有幫助。我們正在想更好的座墊填料，並研究騎車方式及適當的配備，比如座墊、車把高度等因素。」

康納醫師的團隊碰到的困難是，大部分女性騎士不太願意討論這個話題，她說：「一般女性還是把這個話題當成禁忌，很多在中央公園騎車的女性都覺得跟陌生人討論性事非常難為情，所以這方面的數據其實還是很不足。」研究進行的方式是請女性騎士填寫問卷，然後請她們到實驗室騎車，並使用特殊的器材測量陰部神經。

康納醫師說：「我們留意的是震動及觸覺。」如果發生麻痺現象或血液流量減少，「我們認為大多數傷害只是暫時的。不過職業騎士像是女性員警，由於身上的裝備有13公斤，所以風險比較大。」

那麼騎車是否會影響女性性高潮？康納醫師說：「我希望可以說騎車不會造成性功能障礙，只會有一些不適。」未來幾年她也計畫持續研究這個議題。「我不是想出名，只是想要了解怎麼讓女性騎得安全又舒服，畢竟我不想說女性不能騎自行車。」

人物專題 **麥克・辛亞德**

MIKE **S**INYARD

麥克・辛亞德有如現代車壇的福特——或是愛迪生？每隔一段時間，他就會發現一般人無法察覺的趨勢，運用在量產上，並加以改善。1974年，辛亞德開始進口歐洲零件、生產旅行車胎，並默默生產數種比賽及旅行用自行車，到了1980年代，他以 Specialized Bicycle Components 一舉改變了自行車的世界。辛亞德改良當時的越野車，並交由加州灣區的工廠量產。那年總共賣出450輛Stumpjumper，連辛亞德自己也嚇了一大跳，自此也大幅改變了自行車工業的發展方向。不久，辛亞德位於加州摩根丘的公司開始壯大，接下來的20年，以龍頭老大之姿年年捐助上百萬美元給登山車賽，並研發出數種引領潮流的雙懸吊系統車款。同時，辛亞德也致力於研發更舒適的公路車。過去幾年來，Specialized 自行車以「舒適與性能兼具」的精神，催生新一代舒適的公路及比賽用車，以符合老一輩自行車族群的需求。而其中很多人都跟辛亞德一樣，年屆50仍熱中騎車。辛亞德於2004年3月26日接受本書作者訪問時提到他每週都會在灣區的沿海山區越野騎乘320公里以上。

在登山車找到未來

我在加州聖地牙哥的農場長大，那裡有成千的雞隻及兔子。我母親在農場前賣雞蛋，父親則是無所不能的工匠。父親從沒賺大錢，卻教我賺多少不重要，重要的是賺到的錢怎麼用。家裡東西多半是他的作品，因此都很好用。我們家後面有個棚子，放了很多破銅爛鐵，因為父親常撿東西回來廢物利用。

7歲那年，父親在二手店買了一輛自行車送我，那是淑女車，車身跟輪胎都噴過漆。我們將車子好好整修一番，然後我就騎著它四

處逛。我不知道淑女車跟其他車子有何不同。那車的車架很大，26吋輪胎非常好騎，轉個幾圈就前進了一大段距離。於是我就這樣開始騎車，而且愛上騎車。小時候我常跟鄰居小朋友一起玩，我們會半夜起來騎車。深夜時分會感覺自己騎得特別快，我們還會偷溜到穿越峽谷的泥巴路騎車，白天也常玩土堆或木堆跳躍。

後來，我爸爸又陸續弄來幾輛自行車，他修理，我噴漆，再帶到跳蚤市場賣。一切就這麼開始了。

從此我就一直很熱愛自行車。大學畢業後，雖然不熱中賽車，不過有一輛還不錯的公路車：Peugeot U-08。我把那輛車拆解後上漆。它有10段變速，前輪兩段，外加後飛輪。從此我開始懂得鑑別自行車。我比較擅長騎長距離，像兩百哩這種長程比賽等。我並不特別厲害，但技術還可以，而且也不得不如此，因為大學畢業後我賣掉汽車，整整7年都沒車開。

從學生時代開始一直到畢業後一陣子，我都靠修理自行車然後拿到跳蚤市場賣來賺錢。我在報紙登廣告，內容通常很籠統：「改裝自行車，車況良好，值得信賴，意者請來電。」我沒有標出價格，接到電話後再問客戶想要什麼樣的車。如果有人想要別種自行車，我也可以加快趕工。

因為當時我沒有能力購買更好的自行車，修理的都是基本款，學生騎的那種。後來漸漸接觸到比較高檔的車，發現這個市場其實大有可為。

1969-70年代，除了少數幾間直接進口的車行，美國買不到高檔零件。於是我決定畢業之後到歐洲看看，親自造訪製造零件的自行車大廠。當時美國很少有人知道這些公司。那個年代，如果你穿自行車鞋跟車褲在街上亂晃，會活像個呆子。

在義大利上網得分

　　我不想再念書，於是跑到歐洲。我在歐洲到處騎車。去德國啤酒節，參加一些派對，後來認識了一個阿姆斯特丹近郊的自行車行老闆，在那裡打工數週，一邊修輪胎一邊玩。23歲，在阿姆斯特丹的自行車行打工，多麼夢幻的人生啊！後來，我花了整整3個月，從阿姆斯特丹騎經波昂到巴塞隆納，沿途常常睡在戶外，才花了350美元，玩得非常開心。反正我有睡袋就夠了。

　　接下來我到了米蘭，在青年旅館遇到一個女子。我跟她提到我對自行車有多著迷，她便說她以前曾遇過吉諾‧西奈利。我便說：「哇，那我們一起去找他吧！」我手上只有1500美元的旅行支票，是我賣掉汽車的錢。我買了一套西裝，希望看起來體面一點。我告訴吉諾我很喜歡他們的產品、理念跟成就。我還說，我在美國認識很多頂尖車手，他們對高檔零件的需求非常大。結果他竟然一口答應要賣零件給我。實在太不可思議了！

　　我買到了零件就馬上回國。我買的主要是車把，因為這在美國非常短缺。我將產品海運回國，一切就是從這裡開始。

　　竟然找到進口零件的管道，真是喜出望外。我馬上聯絡熟識的自行車行，告訴他們我手邊有些很好的零件。他們問：「怎麼來的？偷來的哦？」我說我在義大利有些人脈。店家紛紛向我購買零件，很多筆交易還是先付款後取貨。

　　我決定將公司命名為Specialized（專業之意）。我一向很欣賞義大利的自行車廠商把車子當做藝術品來製造，他們是真正的工藝家，專注於製造美麗的東西。如果有人表現得很好，他們就會說你很專業。我覺得這相當符合我們的精神，我才不想把公司命名為「麥克的自行車用品店」之類的，太遜了。

INTERVIEW

我開始從義大利進口零件，並興起了自創輪胎品牌的念頭。起源是我常買到很糟的外胎，若不是有氣泡就是容易破胎。我跟工廠反映時，他們竟然嘲笑我，說是我使用不當，因為只有我有這個問題。我受夠了，決定不再進口劣質產品，我要自創輪胎品牌。

現在的Specialized以出產登山車著名，不過我們其實是以輪胎起家，憑輪胎打下了基礎。

我認識吉姆・布拉克波恩（他後來成為知名的自行車架設計師）時才25歲。那時候我已經有一些製造自行車的經驗了。吉姆當時在聖荷西大學寫碩士論文，題目是產品設計開發與行銷。他看到我在賣歐洲巴特勒車架，忍不住說：「拜託！我可以用鋁做出比這更好的東西。」我很高興，當場下了訂單，還承諾買下前100個。

就這樣，我知道自己有機會可以生產品質絕佳的外胎。那時候我每週騎300哩，而且還有很多人跟我一樣。我單憑直覺就能看出產品好壞。我四處走訪，在日本找到全世界最棒的輪胎製造商，然後賣起了輪胎，公司也隨之起飛。有一次，日本的業務代表來訪，被我們簡陋的工作環境給嚇到：「天哪，這小子在棚子裡工作，連台打字機都沒有！」

沒錯，我住在拖車裡，一旁的小棚子就是公司，所有進口商品都存放在2.4×10.6公尺大的拖車底下。我通常只花一、兩天就可以賣完一批貨，然後再進下一批。

我沒什麼物質享受，所有資金都投入產品中。

當時洛杉磯有間較大型的自行車行找上同一間日本工廠，切斷我的貨源，幸好我在日本又找到一間工廠，甚至更好，更能根據我的需求製造。接觸不同的文化讓我獲益良多，我從義大利文化中學到

不少，從日本文化中學得更多。

我非常敬佩義大利人對產品及設計的熱情及付出。義大利人最在意的就是商品外觀。日本人則對細節非常講究，即使是最微乎其微的細節也不馬虎。

那時我常到日本出差，在當時，那是推動公司運作的重要方式。有時候進口的量大，倉庫放不下，賣掉之前只好暫存在貨櫃裡。

▌童年滋味

1976年，我們製造出第一批自行車：Sequoia運動旅行車及Allez公路車。Sequoia具備義大利經典公路賽車的外型，又能騎顛簸路段，介於旅行車及公路賽車之間，正好打進一塊還沒有人經營的市場，賣得特別好。這種全新車型可以讓你騎上一整天。

我也供應管材、接座以及Briggs和TA的曲柄這類零件給湯姆·雷許、史蒂芬·波茲，還有Breezer等公司，所以很早就注意到登山車。有一天我突然興起一個念頭：「我何不利用最新科技，生產更好的登山車？」

1978年，我騎上一輛瑞契跟費雪共同設計的登山車，大呼過癮！公路車也算不錯，但登山車更棒。年輕時，我也曾是越野摩托車手。登山車讓我想起了小時候。

當時我騎著登山車在住處附近晃，有個老紳士把我攔下，他眼睛發亮，看著我的車：「哇，這是什麼車？記得我以前就曾在泥土地上騎車。」我突然覺得這款車會很受歡迎。

幾分鐘後，我遇到一群小孩，他們也說「哇，太酷了！」於是我

更加確定這就是我想要的。不分老少，每個人都會喜歡這種有趣的自行車。

為我設計車架的是提姆・尼恩，以幫Lighthouse自行車設計車架聞名。他跟我說，他知道如何設計出不一樣的自行車，更輕盈、更簡潔、幾何結構更像公路車。幾個月後，車子樣品出來了，吉姆・凡爾接手，讓車子又更輕盈。

自行車完成之後，開始命名。大家想了半天，覺得這部車子很特別，名字也要相稱才行。最後我們決定命名為Stumpjumper（重力跳躍）。這就像Sequoia（加州紅木）一樣，能帶來許多想像。

Stumpjumper是首部量產上市的登山車，也是我們的成名作，為登山車下了定義。1980年代，Stumpjumper首度在自行車展示會上曝光，當時的店家都問我：「那是什麼東西呀？小孩騎的極限運動越野車能幹嘛？我們只想賣成人車。」

這時我就會解釋：「這是成人車啊。一起騎吧，我騎給你看。」

我們的標語是「無所不能的自行車」，我甚至還想過要附贈一些小禮物，像是有毒植物解藥或是毒液吸取器這種野外求生用具。其實只是好玩啦。（笑）

Stumpjumper最了不起的，是它完全是加州概念。過去，公路車應該是什麼樣子，一向都由羅馬決定、製造。但Stumpjumper不一樣，我們可以盡情發揮創意，自製輪胎，搭配上義大利進口的機車煞車桿。輪胎、車把、龍頭、前叉等，都是自製，也使用了很多旅行車的零件，像是Mafac煞車器、TA曲柄，以及Jerez双控變速器。

我並不確定Stumpjumper是否能稱霸自行車界，但我很清楚它的吸

引力。它不僅僅是一輛自行車，也代表一種生活型態，正如衝浪，它們背後都有獨特的生活態度。雖然我不知道它是否能造成風潮，但至少我自己很喜歡。我可以每天騎，週末時則到林間瘋狂一下。

有些自行車行的老闆騎車，有些不騎。當時大部分的店家都沒興趣，不想引進Stumpjumper。

1980年，Stumpjumper上市第一年賣掉450輛，簡直不可思議。Sequoia跟Allez也才賣出一兩百輛。Stumpjumper讓大家跌破眼鏡，原本不想進貨的店家紛紛跟進。

1981年，幾乎人手一台，許多廠商也想仿造，卻毫無頭緒，只用一般的鐵車架，結果前叉都彎掉了。（咯咯笑）

第一批自行車的結構沒有問題，甚至還做太多了，重16公斤左右。車身支撐完全沒問題。Ritchey的車子或許最輕，但我們的價值在於零件。這輛車最大的特色是使用了**快拆**花鼓。

當時大家使用的是螺栓花鼓，他們擔心快拆的支撐力不夠，但我們的工程師吉姆認為空心的花鼓更有力。於是我們把輪輻從40降到32。我們自己就可以做樣品車。吉姆做了許多不同的設計，我們都能立刻測試比較。

從此之後，登山車代表了一種全新的運動。早期Stumpjumper的宣傳海報上，車手穿的是網球鞋跟破爛的褲子，沒戴安全帽或什麼的，後來才慢慢發展出手套、短褲、鞋子等全套裝備。基於一種叛逆的心態，我們不穿萊卡衣，因為想刻意跟公路車手區隔開來（雖然我們以前也是公路車手）。於是登山車手和公路車手便逐漸發展成不同的族群。

　　登山車手對一切都抱持開放的心態，甚至過度開放，所以也做了不少蠢事。我們試過Umma Gumma輪胎，想說這麼柔軟的橡膠應該適合摩擦力大的路面。結果就是太柔軟了，事前又測得不夠，上路之後輪胎幾乎快癱了。

　　我們嘗試各種新事物，1985~86年推出了Rock Combo，介於登山車及公路車之間，基本上就是有彎把的登山車。我們認為這會是搶手的車款，但大家的回應卻是：「噢，這真是一部好車，就跟Edsel（注：福特汽車生產的車款，銷售不佳，為商業史上著名的失敗案）一樣。」

　　1984年左右，我們推出Expedition自行車，是全配的旅行車，所有導線都隱藏在車架內。它跟Winnebago自行車一樣，可以放四瓶水。Expedition在旅遊旺季賣得不錯，不過後來就退流行了。

▍顧及每個人

　　我對很多領域都相當感興趣，我從來就不是熱切的賽車手。1990年，Sequoia跟Expedition的熱潮漸漸退去，我感到很遺憾。但我們隨後又重新推出Sequoia，強調舒適性。或許哪天也可以重新推出Expedition，當你綁著降落傘從飛機跳下，然後在樹林裡過日子或到處旅行時就可以騎著它。這個點子我喜歡。

　　正因為我沒那麼熱中於賽車，所以才有更寬闊的視野。如果我一頭栽入賽車，就無法理解為何有人會想要加高Sequoia的頭管。如果這種人在車行工作，就會回絕說「沒人想要這種車」。

　　登山車也是同樣的道理。登山車發明之前，沒人會到車行去買這種車。我們不能以過去設想未來。

我們的經營理念是製作出符合顧客需求的自行車，而且能夠量產，這也是我們的初衷。人們想怎麼騎車，我們就做什麼車。登山車就是這麼來的，Sequoia、Allez，尤其是Roubaix這款舒適的運動公路車，也都是這麼來的。現在有些選手對加高頭管以及避震前叉可能有些避若蛇蠍，覺得太土了，不過，別人可不這麼認為！

Roubaix的設計非常人性化。傳統公路自行車一般都裝有Quill龍頭，還可以往上調，但後來的Ahead龍頭就沒辦法了。Ahead龍頭更輕、更有現代感，卻犧牲了調整的功能。人們很多時候都比較在意騎車時的模樣，但你在參加比賽或看別人騎車時，基本需求最終還是會戰勝一切。有時人們會請鄰居朋友幫忙調整自行車，不過這樣其實不對，理由很簡單。對車手影響至深的安迪・普利特（波爾德運動醫學研究中心主任）就說過：「把頭管調高！」

這就是基本的人體工學。只要多看巡迴比賽的選手，就會發現他們的姿勢比較挺。看看阿姆斯壯，他騎車的姿勢遠比其他人挺得多。在我看來，這一切都非常合理，而我們就是根據這樣的原理來製造Sequoia。我們的顧客中，女性可能占了半數，我覺得Roubaix跟Sequoia或許有可能增強大家騎車的能力，就跟登山車一樣。

我們最近還有一個想法，就是在鋁製把手上加層橡膠套來吸震。

我喜歡長途騎車，騎上7小時，或騎在土路上。當然，要這樣騎，什麼車都可以，但如果有功能較好的車子，又何樂而不為？對登山車來說，要提升舒適和性能，關鍵在於避震系統，既然如此，公路自行車何不改良成全套避震，那不就解決了所有問題？

隨著年紀增長，我更能為年長者以及初學者設想。我們有時都忽略了一些事，比如說，如何吸引更多人騎自行車？如何讓自行車不那麼嚇人、更舒適？只要騎得舒適，就可以騎得更快更久。這就是

Specialized自行車可以發揮的空間。

▎ 提升體能狀態

過去幾年來，我花更多力氣在健身上，想讓體能更上一層樓，而成果也頗令人滿意。以前我每週都騎5-6天，共200哩左右。現在我還請老師幫我們上瑜伽課。你做瑜伽時，身體各部位都會伸展到，那對騎乘很有幫助。近兩年來我開始到健身房練習舉重，每週約四天，只要一天沒健身，我就會全身不對勁。我也聽從約翰‧豪爾及安迪‧普利特等專家對於騎姿的建議，我一直坐得太後面了。我沒有特別的飲食習慣，只是盡量吃得健康一點，大量的蔬菜、橄欖油、少許麵食、定時攝取維他命，沒有什麼特別之處。運動就足以促進新陳代謝。

我很努力練習，可以感覺到身體的進步。騎車的好處就在這裡，只要付出，就可以感覺得到收穫。人生中並不是事事如此，常常付出了卻得不到回報，令人挫折。然而騎自行車的回饋是最直接的。

我的人生目標是什麼？不外是幸福的家庭及健康的身體。看看義大利一些80歲的老人家，週日早晨出門騎真的很棒的自行車。像他們一樣健康，那就是我的人生目標。出門騎趟遠路，回來後喝一大杯果汁，人生如此，夫復何求。

至於耐力，我可能比15年前還要好，而且目前還在持續訓練。我很驚訝自己的耐力，騎上100哩也不怎麼累。

我已經將近55歲了，卻覺得自己像30歲，或許是年過35。我身體很健康，工作或跨時區長途旅行也不會有問題。年紀對我沒什麼影響。我現在沒辦法騎得跟小夥子一樣快，不過，我向來都不是以快取勝。

有些人畢業之後就不運動了，我覺得很不可思議。他們可能早已忘記流汗的滋味。如果問我自行車的入門方法，我的建議是，找個人教你最舒適的騎車方式，接下來用自己的步調慢慢騎，就像是在散步一樣。在散步時，你可能走個幾小時也沒問題，那麼，用這種態度騎車就對了。別勉強騎最大齒輪，先慢慢騎，身體打直，多喝水，然後隨身帶一些補充能量的食物。以這種方式開始就可以了。只要踏出第一步，就是最大的進步。

另外，無需和別人比，騎自己的就好。

這也和肥胖和孩子有關。或許我對孩子太過強硬了，我都說：「任天堂根本就是垃圾，我不會買給你們！到戶外去，不要一直待在家裡。我們出門騎車去吧！」把自行車變成全家的活動，父母如果常運動，孩子也就會健康，不是嗎？

聖誕節前後，我在聖地牙哥跟一個優秀的選手一起騎車，他大約三十來歲。他說他5年前才開始騎車，在這之前，他過胖又有高血壓，必須看醫生拿藥治療。他跟我說：「吃藥根本沒用。後來我的汽車壞了，整整10天不得不借別人的自行車代步，就這樣，我開始騎車。現在是我人生中最快樂的時光。我很健康，高血壓問題解決了，完全不用看醫生。我想我戒不掉騎車了！」

．

同一週，我在騎車時遇到另一個人，他把我叫住：「你是Specialized的人對不對？你一定看不出來，我以前很愛嗑藥。雖然這一點都不光榮，但是事實。幾年前我買了這輛登山車，成了Specialized的車迷，你看，我肩膀上還有Specialized的刺青！我現在一放假就騎車。雖然不是什麼車壇明星，但也還不錯啦！而且，我的人生也因為騎車大大改變了。」

　　類似這樣的故事唾手可得，我自己也有親身經驗。大學時，我跟同居4年的女友分手，意志十分消沉。有一天我從聖荷西出發，想要騎到海邊。我從沒騎那麼遠，心想，這沒什麼了不起，我一定辦得到。之後我開始騎長程，然後身體越來越強壯，連自己也覺得難以置信。在那之前我雖然喜歡騎車，卻從沒在一天內騎上100哩。不過突然間我就辦到了，而且回去後頭腦變得很清楚。我真以自己為榮，身體也越變越好。那正是我人生的轉捩點。

CHAPTER 7

BIKE FIT : THE FUNDATION

| 自行車調整：騎車的根本 |

適當調整，以舒適騎乘、增加動力、預防傷害

INTRO

　　騎到160公里時，我感到一陣刺痛，可是又沒有時間處理這個狀況。騎到320公里時，刺痛變成了疼痛，但我那時騎得很順，不想停下，所以就繼續往前騎。騎到600公里時，我每踩一下踏板都痛得咬緊牙關，好像有針刺在膝蓋骨上一樣。1999年，我參加4年1次的巴黎－布雷斯－巴黎自行車賽。比賽從巴黎開始，到大西洋之後再折返，全程750哩。那是我人生中第一次「棄賽」。我在休息站停下來後，就沒辦法再繼續騎了。我別無選擇，不是冒著膝蓋永久受傷的風險完成比賽，就是半途而廢。

　　坐在回巴黎的火車上時，我突然想到一件很諷刺的事：我那時的身體狀況其實比1991年參賽時還好。1991年我以88小時55分完成比賽，比套圈（比賽中提早被淘汰）時間還早一小時，可是1999年的比賽卻非常不順，我能想到的唯一原因，就是我騎的自行車不適合我。那次到法國比賽，我捨棄了訓練及參加資格賽時慣用的自行車及鞋子，反而選擇從未用過的全新裝備。回到家之後，我把兩輛車放在一起比較了一番，發現新車的座墊比舊車低2.5公分，車把則高了2.5公分，而且左邊的卡踏扣片向後滑到足弓位置，還有點偏移原來設定的位置。總而言之，5公分的差距就毀了我準備2年的比賽。——羅伊・沃雷克

我們大概都聽過自行車騎士說：「今天真是操夠了。」「操夠了」是奇怪又可敬的字眼，在騎車界有許多含意，好壞參半。要長久健康地騎自行車，必須打好根基，把「操夠了」這件事變成對自己有益處的運動。基本條件就是：把自行車的設定調整到適合個人的位置。

一般來說，操夠了的意思是正面的，指身體每個部位都以最高效率運作，像是肺部用力呼吸、腿部劇烈踩踏，乳酸達到極限。換句話說，正面的辛苦等於絕佳表現，當運動效能達到巔峰時，人車合為一體，你可以感受到肌肉疲憊的喜悅。

不過，騎車也有負面的痛苦，像我在巴黎－布雷斯－巴黎自行車賽時，膝蓋出現問題的狀況。痛苦指的是膝蓋、背部、腰部、臀部、雙手或胯下產生疼痛，腳趾刺痛，或以上部位都覺得不舒服，感覺像是在和自己纏鬥。痛苦帶來雙重打擊：除了難受（不是由於筋疲力竭），還有表現不佳。痛苦的原因有很多，但追根究柢，往往只是自行車沒有調整好。更諷刺的是，要化解痛苦並不難，只要好好調整一下車子就可以了。問題是，大家通常都習慣忍受痛苦，誤以為痛苦是好事。

調整自行車的基本常識

「很奇怪，大家對於騎自行車，總是有些先入為主的觀念。」總部設在紐約的Signature Cycles老闆暨著名Serotta調整學校的主任保羅‧羅曼說：「自行車騎士常有嚴重誤解，以為有某種程度的不適，即讓身體固定在不良的姿勢上，才是騎好的指標。但這個觀念根本就錯了！你在車子上應該要很舒服，也就是，體重盡可能均勻地分散到背部、臀部、肩膀、雙臂及手掌上，不會有任何肌肉或關節承受過大壓力。」

換句話說，自行車必須像手套一樣合身，讓我們保持良好姿勢。如果自行車無法配合身體本身力學的構造，騎士就永遠無法達到最高效能，

踩上踏板的力量也會因為傳遞效率不佳而浪費掉。你騎得不夠平穩，沒辦法好好呼吸或有效率地利用熱量，光是要好好待在腳踏車上，就消耗掉你寶貴的力氣，而且你還必須承受痠痛、疼痛及受傷等不必要的風險。其實，以上情形是可以完全避免的。

　　過去10年來，羅曼獲得「調整大師」的美名，雖然他自己有點不好意思，不過他真的是當之無愧。身為美國最搶手的自行車調整專家，羅曼在1990年代為Compu Trainer做踩踏掃描分析時，親眼目睹調整姿勢如何影響數千名騎士的輸出效能。羅曼目前生意興隆，調整一輛7,000美金的Serottas客製化自行車（羅曼接到的訂單居全美之冠）要價200美金，忙碌到一整個禮拜都抽不出時間接受本書採訪。

　　到底騎車的最佳狀態應該是怎麼樣的呢？相關演講及雜誌都用許多角度及百分比來做說明。如果你已經眼花撩亂、頭昏腦脹，或許可以嘗試羅曼介紹的方法。他用最淺顯易懂的方式告訴大家騎車的正確姿勢。

　　那就是：想像自己坐在一張即將從你下方被拉走的椅子上。這種向前傾、脊椎中立（中文版注：neutral spine，指脊椎關節處於原本正確的位置，肌肉骨骼關節的施力或受力最少的狀態。任何長期的變形或姿勢不良，都不是neutral）伸展的姿勢，不但能讓股四頭肌及髖關節屈肌支撐軀幹重量，又可以活動核心肌群，讓身體更穩定，提升運動效能。中立的脊椎姿勢也會讓騎士的骨盆向前微旋、肩膀放鬆、呼吸道更暢通，這也是臀大肌最容易施力的姿勢。

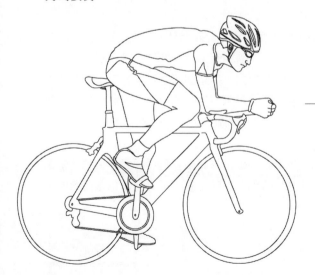

髖關節向前傾、脊椎中立伸展的姿勢，能讓股四頭肌及髖關節屈肌支撐軀幹重量，又可以活動核心肌群，讓身體更穩定。

注意：自行車騎士最容易忽略臀部這個動力來源。動用臀部，可以讓你得到與股四頭肌相當的驚人力量。以下介紹的步驟4將會對此詳加討論。另外，正確的騎行姿勢可以運動到臀肌，對於減少背部及膝蓋傷害也很有幫助。（詳情請見第8章）

要了解「坐在座椅邊緣」有何優點，只要想想不這麼做會有何影響，大概就可以了解。骨盆若是向後傾，基本上骨盆會被推到胸腔下方，導致肺部下方無法完全擴張，脊椎會更彎曲，肩膀也會向後推，以致離車把更遠，造成肩膀緊繃、胸肋骨間的距離變窄、呼吸道不暢通。

自行車的調整有3大關鍵：座墊、車把及腳踏。羅曼說：「如果這3個部分沒有一起調整，身體可能就必須適應不正確的姿勢，不僅會因而受傷，還會減少輸出的動力。」

羅曼表示，調整必須因人而異。確切測量出最適合的位置，必須依據電腦計算出來的動力輸出分析，以及騎士騎車時是否覺得舒服。不過，有些基本規則是一體適用的。

調整自行車的4步驟

羅曼及其他人使用的Serotta調整法看起來都滿傳統的，調整的程序與維特‧拉瑞維（參見後面專欄）等調整師歷年來使用的方法大同小異。

步驟1：鞋子／踏板接觸面：將扣片拴在蹠骨下方

許多自行車愛好者都使用卡踏來增加踩踏效率，但也有許多人將膝蓋疼痛歸咎於卡踏。其實要避免這個問題，只要將扣片拴在正確位置：蹠骨正下方，再依騎士的踩踏方式的角度調整至合適的角度即可。首先是蹠骨位置，「通常大家都把卡踏的扣片拴得太後面、太靠近腳跟，這樣會導致足部發麻、腳趾刺痛及騎車效率不佳等問題。」羅曼表示。幾乎所有自行車調整師都一致認同，如果要產生最大動力，蹠骨（即腳掌內

踩踏時要產生最大動力，蹠骨必須對齊踏板軸的中心點。

第一蹠骨

第二蹠骨

側最突出的部位）必須對齊**踏板軸**的中心點，直接踩在
這個點上。

　　然而，那一點是在蹠骨的哪個位置，調整師常有歧
見。羅曼認為是第二蹠骨關節；布爾德運動醫學研究中
心主任安迪・普利特則認為是在第一蹠骨。如果你手邊
沒有醫學解剖書，不知道腳板蹠骨的位置，那就記住克里
斯托弗・寇茲醫生的建議：如果騎士必須自己決定扣片的位
置，那最好是往前移，這麼做對騎車效能一定有幫助。寇茲醫
生是羅曼在Serotta調整學校的同事，也是PK競賽技術研究公司合夥人。

　　寇茲說：「**對小腿肌肉而言，腳板是絕佳的力臂，將扣片往前拴可以
有效延長槓桿，產生更強大的力量。**」換句話說，將扣片往前拴，踩踏
板時會更有力。

　　至於扣片的角度就憑常識了，怎麼走路就怎麼騎車，如果走路時會內
八，拴扣片時車鞋就呈內八；走路外八的人，騎車時腳趾也會朝外，所
以拴扣片時車鞋就呈外八狀。否則，你就會跟自己本身的自然動作及動
作範圍相互對抗。

┃ 步驟2：理想的座墊高度：髖部不搖晃、雙腿不打直

　　羅曼說：「大多數客戶來找我時，座墊高度都不理想。一般而言，座
**墊太低，膝蓋前面會痛；太高，膝蓋後面會疼；座墊後端往下傾斜，會
造成嚴重背痛。**」以下說明原因：

座墊如果太低，踏板位置在最高點時，膝蓋會過度彎曲，把髕骨（膝蓋骨）下方擠入它在股骨（大腿骨）的骨溝內，非但膝蓋無法順暢活動，還會造成軟骨互相摩擦。另一方面，座墊如果太高，膕旁肌（大腿後面肌肉）會過度伸展，造成膝蓋後面疼痛，膝蓋骨也無法成為腿部槓桿原理的有效支點，導致力量流失。

怎麼判斷座墊是否太高？雖然有許多的衡量標準，但羅曼認為最好的標準就是常識。踩踏板時如果覺得髖部會稍微左右搖晃、腳趾踮著騎車，或胯下有不舒服感，就表示座墊太高了。調整時，一次調低幾毫米，試騎後再調整，直到上述情形消失為止。從側面看騎士，曲柄與座管成一直線，踏板位置在最低點時，膝蓋應該是微彎的。

▎步驟3：理想的座墊傾斜度及前後位置：無傾斜（與地面平行）、往後移

座墊應該傾斜多少度才理想？

所有調整師都建議說，**座墊應該接近水平，往上或往下傾斜的角度不應大於**3-5%。座墊往下傾（後端高於前端）時，騎士會向前滑，不但不舒服、不好控車，胯下，手臂、雙手及前輪承受的重量也會過大。座墊往上傾（前端高於後端）時，騎士下背部的彎曲弧度會改變，增加腰痛的風險，而且容易壓迫到脆弱的血管及胯部神經，增加身體麻痺及勃起功能障礙等風險。下背部長時間處在向前彎曲的姿勢，常會導致組織**潛在形變**，這種韌帶受到長時間伸展的情況會造成關節突然的不穩定與傷害（請參見以下「給鐵人三項選手及計時賽選手的黃金法則」）。寇茲醫師表示，下背部向前彎曲還會讓人無法應用臀肌，增加股四頭肌的負擔。理想的座墊傾斜度最終取決於舒適與否及電腦分析。

至於座墊的前後位置，注意不要太向前靠。Serotta調整學校表示，這樣會增加股四頭肌的工作量。原則是：踏板位置在3點鐘方向時，雙腳腳板應該呈水平。理由是：踏板位置在3點鐘方向時，腳可以直直往下

調整座墊前後位置的原則是：踏板位
置在3點鐘方向時，腳板應該呈水平。

踩踏板，在瞬間創造最大動能。此外還有
安全方面的考量，根據普利特的說法，座
墊如果太向後或太向前靠，雙腳容易傾
斜，可能造成受傷或慢性疼痛。

　如何找出正確的座墊位置，這件事敘
述起來會很技術性，如果覺得看得很辛
苦，可以先跳到步驟4。所有調整師都會
使用鉛錘線（一端綁有重物的線）檢查
膝蓋與踏板軸之間是否呈垂直。傳統方
法是將鉛錘線從脛骨粗隆（即膝蓋下方凸
起處）垂下來測量，但Serotta的調整師則認
為，膝蓋骨後方外側軟凹陷處才是膝關節真
正的活動位置。不過普利特認為，這兩種方式
都太過複雜，只要將鉛錘線由膝蓋骨前方垂下來測量即可。

個案研究：調整自行車也調整體質

去年賈維爾・薩拉萊吉與妹夫米歇爾・斯塔爾一起騎完從紐約布里奇漢普敦到長島再折返的87公里路程。薩拉萊吉是西班牙Univision媒體企業線上事業群的總裁，他以前很怕騎這段路，「騎完後我覺得脖子好像快要斷掉了，感覺像是有人在上面壓了一塊木頭。」不久之後，薩拉萊吉在《戶外》雜誌上看到〈世界上最棒的玩具〉這篇報導，介紹了Serotta Legend鈦金屬自行車，然後他打電話到Serotta公司，公司的人告訴他：「去找羅曼。」

「我的生活從此改變了。」45歲、育有3子的薩拉萊吉說。

羅曼詢問薩拉萊吉的目標、騎車路線及路況後，請他站上電腦訓練機分析體能狀況，還請他騎調整用的自行車，甚至要他做了半小時伸展運動。4個小時後，羅曼看著薩拉萊吉說：「你說你想變得超級強壯，好跟妹夫一起騎車，不過我不知道你有多認真。你玩的是狂野的運動，我會幫你選一輛狂野的自行車。你原來騎的LeMond是一般運動車，我會給你一輛法拉利。」

然後羅曼看著薩拉萊吉說：「不過，我覺得你的問題不在自行車。」

薩拉萊吉聽從羅曼的建議，開始做伸展運動，並上了彼拉提斯課程。不久之後，他的彈性及柔軟度都增加了，騎車時腳跟也開始放得較低。一開始薩拉萊吉還爭辯問題出在自行車。

他說：「突然間，一切都變了。我變得完全不同，脖子不再疼痛，沒那麼累，現在我騎同樣的距離用的力氣比較少。今天我剛騎

完87公里，什麼感覺都沒有。如果是以前，我早就已經泡在三溫暖裡，連電話都沒辦法接。現在就算你要我再多騎個30公里，我也會說沒問題！」

「這輛新自行車讓我能騎雙倍距離，騎起來更舒服，更有力，而且也不會抽筋了。Napeek路段的風速高達每小時40-50公里，而我即使迎風握著下把騎上半小時，也不會有問題。現在換我領先我妹夫了。我可以騎上一整天，心跳率都維持在155-170之間，以前我只要騎幾分鐘就會超過這個數值。從電腦訓練機的分析數據來看，以前我騎90分鐘產生的動力大約是160-170瓦，現在大約可以達到190-200瓦。以前我騎公路的時速只有29-31公里，現在可以達到39-40公里。」

薩拉萊吉說：「這輛新車帶給我新的動力，讓我第一次覺得有用到臀肌，還有，小腿肌的運動量也增加了。」

薩拉萊吉的調整總共花了4小時及500美金，自行車則花了7,000美金以上。他說：「或許羅曼說的對，問題在於柔軟度、動力、有沒有調整好，以及效能，而不是自行車。」

步驟4：上半身的姿勢——舒服最重要

車把高度是所有的調整步驟中，最不「科學」的一項。羅曼表示，車把調整完全取決於這個標準：讓騎士用任何姿勢都能長時間舒適地騎乘。

羅曼說：「許多人都跟我說，他們騎車時從不覺得舒服，這其實滿糟糕的。不幸的是，這是因為休閒騎士經常會模仿職業車手，將車把的位置調得很低。可是職業車手是因為要符合空氣力學才這樣做，而且職業

車手的忍痛力比一般人高出許多。」換言之，羅曼認為應該把所有規則及空氣力學擺在一旁，上半身覺得舒服最重要。背痛最主要的原因通常都是車把過低，所以不要模仿別人，也不要隨意將座墊調整到職業選手的位置。

羅曼說：「想知道一輛公路車有沒有調整好，只要騎車時試試每一種握車把的姿勢（包含下把處）是否都舒適。如果騎起來不舒服，通常表示車把／頭管過低，以及／或者龍頭及上管過長，不適合你騎。」公路車車把的設計是要讓騎士可以利用許多姿勢運用不同肌肉群，並因應空氣力學。可以預料的是，顧客最常要求自行車店的服務為：調高車把，無論是騎300美金**複合式自行車**的新手，還是經驗豐富、花幾千美金買進口客製化自行車的老鳥都一樣。

騎自行車時根本不應該有疼痛的情形，也不該因為伸展過度而造成手部受傷；騎車時背部不應該過度伸直，手不應該發麻（20%的騎士有這個問題）；騎士的側面看起來不應該像英文字母「C」，而是讓脊椎中立伸展。

不過，通常一步錯，步步錯：為了減輕雙手壓力，騎士的骨盆會不知不覺一直旋向前，導致脖子過度伸展。

脊椎中立伸展時，周邊的肌肉是放鬆、不緊繃的。羅曼說，如果騎車時脊椎無法自然伸展，那就是車把的位置不恰當，通常都是距離身體太遠又太低。

問：車把應該調到多高？
答：更高⋯⋯

羅曼說：「對一般休閒騎士而言，車把與座墊的高度要能互相搭配，競賽型騎士則可以將車把降低3-4公分。」車把應該調高到讓一般公路車騎士在騎乘時，大部分時間都能握住變速把手上端騎行（蓋住煞車上方的橡膠），讓雙臂能自然彎曲，成為身體的避震器。大多數騎士聽到這

樣的說法可能都會覺得有點意外。羅曼說：「騎士騎車時，應該有80%的時間握住變速把手，15%的時間握住車把水平處，5%的時間握住下把。」雙手握住變速把時非常方便，很容易就可以變速、煞車，或立即站起來爬坡。而且以生物力學的角度來看，雙手握住變速把時最為舒服自然，此時手腕會呈「握手」的姿勢，即拇指朝前，手腕轉為垂直方向，可以降低腕道症候群的發生機率。

羅曼表示，以這個姿勢騎乘時，手肘不應打直，上臂應該與身體呈90°，手肘微彎，手腕不要過度延伸。他說：「手肘微彎可以吸收衝擊時的力道，否則力道會直接向上衝擊到肩膀及脖子。」

……但是也不能過高

雖然車把位置高一點比較好，但如果過高則會產生反效果。羅曼說：「騎車時，背部與地面幾乎呈垂直時很舒服，適合休閒或在平地及海岸騎乘。不過這樣的姿勢會減少動力，尤其在有坡度的地方騎乘時，反而會覺得不太舒服。」原因是：騎自行車時用到的最大肌群是臀大肌，而臀大肌要在髖部彎曲到45°或45°以下時才算有用到，這在車把過高時無法做到。

舉例來說：背部挺直坐在椅子上（背部與椅面呈90°），然後站起來離開椅子時，注意背部的移動方向會發現，髖部呈45°時，臀大肌會施力讓我們從椅子上站起來。「很神奇吧？現在試著不向前傾，然後站起來，會發現那非常困難。這個讓人無法站起來的姿勢就是剛才提到的舒服姿勢。如果用這個姿勢爬坡，過不

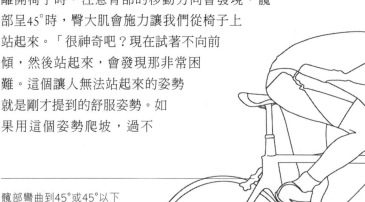

髖部彎曲到45°或45°以下時，才算是有用到臀大肌

加裝牛角把能讓騎士以舒服的「握手」
姿勢騎車。

了多久手腕及脖子就會開始痠痛
了。」羅曼說。

　　羅曼進一步說明造成疼痛的原
因：爬坡時身體會自然向前傾，
就像從椅子上站起來時一樣。然
而，如果車把過高，太靠近胸
部，身體向前傾時會把過多重量壓在手腕上，所以車把過高或過低都不
理想。

問：登山車及複合式自行車的車把呢？
　　答：上述車把調整原則也適用於**平把自行車**，包括休閒自行車。雙手
手肘都應該能自然向外彎曲，發揮避震效果。為了降低腕道症候群的發
生機率，幾乎所有自行車調整師都會建議加裝牛角把，就是在車把尾端
加裝一段短短呈90°的延伸握把，有點像公路車變速把，讓騎士能夠以
舒服的「握手」姿勢騎車。

問：年長的自行車騎士應如何調整車把？
　　答：騎自行車很需要柔軟度，包含股二頭肌（大腿後方肌肉）、髖關
節屈肌、髖外旋肌及背部的運動幅度都會影響車把位置。羅曼喜歡用同
卵雙胞胎的例子來說明：其中一位的身體柔軟度很好，時常做瑜伽，雙
腿站直時上半身可以下彎到手掌平貼地面；另一位則經常坐在沙發上看
電視，向下彎時手掌只能碰到膝蓋。如果要騎自行車，柔軟度比較好的
那位可以選擇較長的上管或龍頭，而且可以用上半身壓低、空氣阻力較
小的姿勢騎乘；而身體較僵硬的那位則應該選擇較短的上管、較短的龍
頭、或者／以及加長的頭管。

　　年紀增長也會產生類似的影響。一般成人年過35歲以後，身體柔軟度

會開始變差，騎車時不得不坐直。由於年長的自行車騎士越來越多，所以目前最熱門的自行車款式就是舒適型公路車，特色是較高的頭管及柔軟的座墊。以前只有客製化自行車，特別是Serotta會生產頭管較高的自行車，但現在量產的自行車像是Specialized的Roubaix系列也開始生產這種自行車。Specialized的創辦人麥克·辛亞德相當推崇這個系列（詳見第6章最後的人物專題），車架上許多部位都安裝了新型避震軟膠，年長的騎士騎起來更舒適。

問：車把應該多寬？

答：一般認為車把應該與肩膀同寬，超過肩膀寬度就不符合空氣力學了（會增加身體迎風的面積），而且兩片肩胛骨中間很容易凹進去，長期以這種姿勢騎車會導致脖子及肩膀痠痛。如果車把過窄，騎士操控車子時會太緊繃，感覺較不舒適，但不會如大家所想的那樣影響呼吸。對於為了降低空氣阻力而使用三鐵休息把的騎士，像是鐵人三項選手、計時賽選手，甚至是騎自行車旅行的人而言，這應該算是好消息。

給鐵人三項選手及計時賽選手的黃金法則：注意背部

有個給鐵人三項選手的簡單建議：身體不要過度伸展。風洞測試證明，如果要降低空氣阻力，縮短手臂在三鐵休息把上的間距，比壓低身體更重要。身體若壓得過低，背部會拱起，反而影響騎車效能，背部平坦時臀部才能穩當地出力。更重要的是，身體壓得過低會讓人非常不舒服，而且會傷害背部。

「鐵人三項選手及計時賽選手發生椎間盤突出的機率較高，這並不令人意外。」杜克大學生物力學研究員潘·威爾森博士表示。他專門研究自行車騎乘姿勢，曾治療許多騎士及賽跑選手，並與獲得7次全國冠軍的凱倫·利文斯頓一起到醫療中心授課，也時常與羅曼交流。「要特別注意背部的弧度，車把過低時騎士很容易駝背，而背部時常拱起會造成潛在形變，讓連接處不再完整。」

長時間久坐的人經常會發生潛在形變的問題，不過自行車騎士要避免這個問題相當容易，只要將三鐵休息把盡可能拉高及向後調即可。上臂應該呈近乎垂直，手肘應該在肩膀前面一點點的地方對齊肩膀。

　　騎鐵人三項專用車時，如果出現以下兩種情形就表示車子還沒有調整好：（1）騎乘時必須繃緊脖子、下背部及肩膀才能維持符合空氣力學的姿勢；（2）騎乘時坐在座墊鼻端上且需要一直調整姿勢。請記住，目標是維持三鐵休息把的姿勢，若你不是用那樣的姿勢，那麼，你為了三鐵休息把姿勢所做的事對你都沒有好處。再次強調，參加計時賽的最佳姿勢並不一定是空氣阻力最小的，而是空氣力學、輸出動力及效能都能達到平衡狀態時的姿勢。

　　關於車把及舒適的原則都相當簡單易懂，不過最後還有一項說明：以自行車的設計而言，要調整或調高車把並不那麼容易。雖然1990年代之前製造的自行車，配有螺紋式頭管及「鵝頸」龍頭，只要轉鬆就可以輕鬆調高，但如今的車型，長度都是固定的，無法調整。現在的自行車騎士必須購買新的「上揚」龍頭，或買輛全新的自行車，像是捷安特裝配可調式龍頭的小型公路車系列。如果你必須跑好幾趟自行車店才能解決車把高度及舒適度的問題，不用感到意外。

騎乘適合自己的車才舒服

　　還沒調整好的自行車就像輪胎沒有裝好的汽車，騎起來絕對不會順暢，而且一段時間之後還會開始出現問題，像是膝蓋疼痛、背痛、脖子痠痛、臀部痛及腳痛等。將自行車調整到適合自己的狀態，絕對是騎得舒服、增加動力、減少疲勞感及增強操控力的首要之務。如果買了一輛新車，記得先調整好再上路；如果騎舊車時身體會痛，表示舊車需要調整了；如果從來沒調整過車子，那就趕緊動手吧。除非把自行車調整好，否則騎車時沒辦法達到最大效能，而且想解決痠痛問題可能也只是浪費時間及金錢罷了。

調整自行車的過程 與自行車調整大師共處的兩小時

「明天我可以讓你再多騎個24公里。」穿著連身工作褲的維特·拉瑞維說。他滿臉笑容，篤定的神情像古時代的師傅。熱愛自行車的人都知道，自行車經過調整可以增加騎車效能、降低受傷機率，還可以彌補生物力學的不足，但是很少有人能調整得像拉瑞維那麼好。

過去20年來，拉瑞維在他位於加州聖塔莫尼卡的Bicycle Workshop，每年都會做上百次的自行車調整。一開始拉瑞維會請顧客坐在類似擦鞋凳的平台上，脫下一隻襪子讓他測量腳板，而整個調整過程歷時2小時。美國西岸有些自行車店也提供調整服務，但很少像拉瑞維那樣有這麼多新型工具，確保顧客以效能最高又無壓力的生物力學姿勢騎車。「雖然很多人都知道怎麼調整自行車，但都還沒能將這工作變成一門科學。我可是靠這吃飯的！」他說。

拉瑞維向顧客保證可以再多騎24公里，因為他能找出騎士自然的姿勢。拉瑞維說：「我所做的一切，就是要讓騎士用最自然的方式騎車，此時的騎車效能最高。」這是不是表示，如果騎士走路像鴨子，騎車也會像鴨子一樣？拉瑞維笑著說：「是啊，就是如此，我喜歡這種說法。」

客製化護腳墊

調整過程一開始，拉瑞維會先為顧客製作加熱塑型的Superfeet護腳墊，墊在車鞋裡。拉瑞維解釋說：「護腳墊會讓足部更穩固，增強騎車的力量。」騎自行車時，足部不會移動，但足弓會自然扁平而浪費了力量。護腳墊可以讓足部維持原本自然的弓形，將力量百分之百傳遞到踏板上。此外，護腳墊還讓足部得到支撐，維持原本

自然的姿勢。

確認扣片位置，用腳板蹠骨踩踏板

接下來拉瑞維會請顧客穿上車鞋，將一根尾端沾有顏料的棒子刺入鞋子上的洞，這是最關鍵的步驟之一——找出腳板蹠骨的位置。拉瑞維解釋說：「騎車的最佳姿勢就是膝蓋中心點直接帶動腳板蹠骨，然後再直接帶動踏板軸。」之後拉瑞維會再重新鑽洞，並前後移動扣片，直到扣片落在蹠骨的位置。為了**確保膝蓋就在蹠骨正上方**，拉瑞維會用一條鉛錘線來調整座墊的前後位置。

使兩腿等長

接下來拉瑞維會請顧客躺下，測量從大腿骨（股骨）頂端到腳跟的長度。如果兩腿長度差距大於1.3公分，他會將較短那邊的扣片底部加厚。一般來說，這個過程不會有什麼驚人的發現。「如果真的差距很大，顧客自己一定早就知道了」。

旋轉對線

這個階段，鞋內護腳墊及扣片都已安置妥當，拉瑞維會將顧客的自行車架到訓練台上，請顧客騎。之後拉瑞維會拿出**扣片角度對應裝置**，這是個小正方型金屬盒，兩側裝有一紅一白兩根桿子。扣片的角度要調整到兩側的桿子旋轉幾圈後仍然保持平行，此時顧客踩踏板的方式與平常走路的步伐一致，也就是最自然的姿勢。

理想的座墊高度

完成扣片相對應的角度之後，要調整的是座墊高度。他會使用角度計來測量，決定座墊應該要調高或是降低，讓騎士將踏板踩到下方，曲柄與座管成一直線時，膝蓋是微彎的（約30°）。這是最有效能的姿勢，膝蓋承受的壓力也最小。

舒適的車把高度

最後這個步驟是最不科學的，拉瑞維只是將龍頭調整到騎士覺得最舒服的高度。拉瑞維說：「唯有這個步驟我請騎士用腦袋，而不是用身體告訴我。」一般說來，追求騎乘效能的騎士偏好將車把調整到與座墊平行或略低。而上半身較短的騎士，尤其是女性，可以使用較長的龍頭，以免車把離身體太遠。

．

雖然拉瑞維的動作很快，但是以上調整過程還是需要兩小時左右。這樣的調整服務拉瑞維收費75美金，加熱塑型的Superfeet護腳墊則另外收費125美金。拉瑞維說：「其他店家介紹來的顧客，對這個價錢都沒什麼抱怨，但那些自己來找我的人，聽到就嚇壞了，因為他們都還搞不清楚狀況。」

順帶一提，這麼多年下來，拉瑞維的調整速度越來越快。「越來越多年長的人騎自行車，現在我聽到的抱怨大多是背痛，而不是膝蓋痛。顧客如果大於35歲，我不但會調高車把，還會告訴他說，若你想騎得比以前快又不會背痛，那就試試斜躺式自行車吧。」

拉瑞維指向展示間。之前Bicycle Workshop的庫存全都是進口的競賽車，但現在有90%是斜躺式自行車。拉瑞維說：「只要騎過的人都會想買，不過這並不表示斜躺式自行車就不需要調整。雖然騎這種車上半身會很舒服，但足部、腿部及膝蓋還是有受傷的風險。」

調整好自行車之後，我騎著斜躺靠式自行車沿著威尼斯自行車道騎去，感覺真是太棒了。我從沒有想過我會騎斜躺式自行車，騎起來真的非常舒適，膝蓋完全不會不舒服，也沒有手部或下半身麻痺及背痛。騎車速度也還滿快的，我享受著受人注目的感覺，海灘上有很多人對著我微笑，甚至向我揮手打招呼，好像我是來自另一個星球。照這個情形看來，我得比預定計畫多騎個24公里才行！──羅伊．沃雷克

CHAPTER 7

自行車調整

人物專題 **艾迪・畢**
EDDIE B

「以前我們對歐洲人有一種情結，總覺得他們有三頭六臂。艾迪・畢幫我們打破了這個迷思。」

2004年2月，三度拿下環法賽冠軍的格雷・萊蒙德，於聖地牙哥耐力運動獎的晚宴上如此介紹艾迪・畢。艾迪・畢此時起身上台，接受大家的歡呼。在台上歡迎他的，還有1984年美國奧運代表隊的8位選手（其中包括萊蒙德）。那年，艾迪・畢帶領美國隊拿下9面獎牌，包含4面金牌。這些奧運選手也加入一個自行車夢幻營，以募款協助艾迪重建數月前失火的家園，而艾迪・畢目前則暫時棲身於8×10呎寬的撞球間。

1980年的車壇巨星艾力克斯・葛瑞瓦說：「艾迪・畢是自行車界的約翰・韋恩，是催生者。」

萊蒙德則說：「他把我們這些菜鳥牛仔，訓練成真正的牛仔。」

1970年代，美國的自行車訓練還步履蹣跚，剛起步。1976年，艾迪從祖國波蘭投奔美國，以天賦及東歐共產集團的訓練技巧帶領美國隊。

艾迪在波蘭曾贏得兩座青少年組全國冠軍、兩座全國冠軍，也獲頒波蘭體壇的最高榮譽「運動特別冠軍」。二十多歲時，他被誤診為肺結核，接受錯誤治療後身體受損，因而轉向教練生涯。他拿到體育、物理治療暨教練碩士，隨後接任教練，訓練出三十幾位國家及世界冠軍選手，包括1976年奧運銅牌及銀牌得主。不久，艾迪投奔美國，成為國家代表隊教練，帶領美國自由車聯盟。在12年的教練生涯中，他的選手共拿下30座世界冠軍、9座奧運獎牌以及15座泛美大賽獎牌。1988年，艾迪退休，與銀行投資家湯姆・威索成立速霸陸蒙哥馬利車隊，即蒙哥馬利貝爾車隊及美國郵政車隊的前身。

艾迪·畢訓練並發掘不少美國頂尖的自行車選手。除了萊蒙德之外，還有7屆環法總冠軍的蘭斯·阿姆斯壯、奧運獎牌得主史提夫·艾格、六屆世界冠軍選手瑞貝卡·崔格等。1996年起，艾迪主辦加州瑞墨那自行車訓練營，學員中有許多是世界級精英選手。2004年3月9日，艾迪操著濃厚的波蘭口音及不合文法的英語，接受本書作者專訪。崇拜他的選手，形容這位滿腔熱血的波蘭移民是「直率」、「嚴苛」及「冷酷」，總是把表現擺第一。他讓美國躍上國際車壇，一路至今。

▌改變美國自行車界的工作狂教練

從小我就什麼都讀，義大利的自行車書籍、波蘭運動報、蘇維埃運動報等。或許我天生就該當教練。

我1939年出生於波蘭尼曼河區（現屬白俄羅斯）。二次世界大戰前，史達林占領了波蘭東半部。你知道嗎，在14世紀，波蘭是歐洲最大的國家！

在我成長過程中，自行車是波蘭最流行的運動。雖然我擅長騎車，但其實跑步更厲害，尤其是400公尺賽跑。我在17歲時還沒接受任何訓練，就能跑出51秒的成績。我天生步伐就很大。

教練介紹我進入國家隊。他知道我喜歡騎車，所以送我一輛競賽車，作為賽跑的輔助訓練。結果我開始參加自行車賽。第一年就參加了30場，1958年拿下青年組雙料冠軍，那年我19歲。

入伍之後，我的運動生涯告一段落。我原本應該繼續受訓，像其他運動員一樣進入運動營，但我父親是反共份子，我在軍中過得很苦，也有整整一年沒辦法接受訓練。

我所屬的自行車俱樂部及聯盟努力運作，讓我一年後調到正規部門，那裡有一些體育課程。但沒多久卻遇上古巴飛彈危機，一切活動又中止了。東歐鐵幕部隊得全員備戰，我們得把自行車寄回家，再度成為常備軍。

我自己做了很多交叉訓練來保持體能，從軍對我的自行車生涯沒有任何幫助。從軍就像坐牢，把該做的事情做好就是了。

命運捉弄

21歲，我退伍後回到國家代表隊，繼續參賽，繼續得獎。一切都很美好。但突然間，我的自行車生涯又因為一位醫生而改變了。

醫生在我的左鎖骨下方發現一個小點，覺得是肺結核的症狀。他們以為這是醫學新發現。我當時住院4個月，這傢伙就這樣毀了我的運動生涯。

我應該是在二戰的童年期間得過肺結核，不過身體自行痊癒了，只留下一點疤痕。這麼小一個點，雙手垂下時，X光也照不出來，要把肩膀抬高才看得見。

就這樣，我先是贏得各大比賽，進入國家代表隊，成為優秀運動員，實現夢想。後來又住院，前兩週還太過沮喪，差點自殺。我當時很消沉，不跟任何人說話。到現在我還是不太能談這件事，因為仍很難受。

出院後一個多月，我又回到國家代表隊，仍表現得很好，只是我知道再沒辦法像以前一樣。以前騎了100公里會覺得越騎越順，出院後卻有肝痛的毛病。

22歲那年，我已看清未來，明白自己不管有多喜歡騎車，黃金時期都已經過了。於是我報考體育學院，因為知道自己已無法成為世界冠軍，卻有辦法培養世界冠軍。

之後我又在國家代表隊待了三年多，在國內賽表現良好，也代表國家出賽，只是上坡的表現大不如前。我在住院時胖了11公斤，後來只減掉6公斤。團隊計時賽跟不用爬坡的經典賽，我可以表現得很好，但遇上有1/3是山路的分段賽，就沒辦法晉級了。不過我在公路賽的成績還是不錯，好幾次都擠進前20名。

我曾兩度拿下場地賽及公路賽全國冠軍，但從此之後沒再進步，所以我決定用功讀書。

因為熱愛自行車，喜歡這種生活方式，我一直騎到29歲。雖然是業餘選手，但實力是職業級。以共產社會而言，我賺了不少錢，有能力追求想要的生活，也因此進入體育學院，畢業後又拿到物理治療學位及教練資格。一生中有22年在學校度過，成績都拿A。

▍教練生涯

29至30歲時，我打算再比個2、3年就退休。有一天，我拿下了經典賽冠軍，隔天就被找去該區體育負責人的辦公室，對方給了我張某個俱樂部總裁的名片，說：「從今以後他就是你的新老闆了。」從此我就成了退休車手，變成該運動俱樂部的總教練。

我一點也不怕，在比賽生涯的最後幾年，我已在當兼職教練。

我還是賽車選手時，綽號是「教授」。一方面因為我是唯一有碩士學位的選手，另一方面我總是不斷在思考。我還只是選手的時候，朋友就常常要我給建議，而我也會仔細分析。

我們這一代運動員跟美國運動員很像，都沒有專業教練，只有未受過正規教育的退役選手來指導。不過時代變了，目前在波蘭，得先接受兩年教練訓練，再取得體育碩士學位，之後才能當教練。除了自學之外，我也會聽取前輩的經驗，只要有幫助，每個人、每本書都是我的老師。那算是我的社會教育，這個經驗雖然辛苦，但我學到很多。

想成為優秀教練，得結合學校所學跟自身經驗，隨時想著自己是個教練。我參加過許多車賽，成績也不錯，所以對自行車瞭若指掌。學校教育也很重要。除了結合兩者，別無他法。你必須非常投入，熱愛它。若非如此，不可能成功。

這股熱愛占去我大量時間。55歲那年，前妻跟我離婚時說：「他一年有255天都在外面，我們根本稱不上結了21年婚。」

現在我都告訴大家，「不要昏頭，不要因為工作而忽略家庭。」家庭很重要，很令我懷念。我的兩個小孩都很乖巧聰明，我跟前妻也保持良好關係，但我仍是個離了婚的獨身男人。

教練哲學

我的教練哲學是：教練必須有學術背景與騎車經驗。未必得是全國或世界冠軍，可是一定要有專業經驗。很多時候自行車明星是無法勝任教練工作的，因為他們大多沒受過正規體育教育，一廂情願認為可以用自己的方式訓練每個人。再者，自學也不可少，你得知道如何實際發揮學校所學。

我從自己的騎車經驗悟出了一些道理：休息跟練習一樣重要。一定要勤奮練習，然後充分休息。必須了解自己的極限。

人們都忽略了休息，但休息是關鍵。

分析也很重要。比賽兩年之後，我開始時時量脈搏。當時還沒有心律錶，也只有我會同時測量站立跟平躺時的脈搏。兩者都很重要。站立和平躺時的心跳有時差不多，但通常站立時會高一些。

我是自己學會量脈搏的。我常跟醫生聊天，也根據脈搏判斷自己的體能。我在國家代表隊時，檢查血壓、脈搏、體重跟尿液等，都是由護士幫忙。這些檢查很複雜，又貴又耗時。對我來說，量脈搏就夠了，不需要什麼都做。

脈搏很好量，結果也很精準。比賽前一天的脈搏應該比較慢，當天早上則會因為腎上腺素而加快，晚上自然也很快，因為剛度過激烈的比賽。賽後一兩天，脈搏會漸漸變慢，不過還是比平常快，到第三天就幾乎恢復正常了。我的想法是，賽後隔天做輕鬆的復元騎行，再隔天適合測試身體狀態。簡單暖身後，再做快速度動作，如跳躍及短距衝刺。若第二輪衝刺時覺得累，當天就不要再練習，如果感覺還不錯，就繼續衝刺。一切都憑當下感覺。

從來沒有教練教我這些。以前我們比賽完之後就要馬上恢復正規訓練，我是第一個提倡激烈運動後需要休息的人。

除此之外，我也是波蘭首位使用加長**曲柄**的選手。當時大家都使用170公釐鐵曲柄，很粗陋，我們都用鐵槌調整。後來我在法國發現鋁曲柄。每年我到法國時都會跟選手合資到車行看看有什麼新產品。有一次，我問老闆有沒有鋁曲柄，他直接回答：「哪種價位？」我嚇了一跳，以前都不知道曲柄還有分價位跟尺寸。我選了170公釐，說我們一般都用這個。他說共有三種尺寸，170、172.5以及175，而他推薦172.5。

「我要175公釐。」我說。「不好，那會出問題。」他說。

我總是想很多。那時我覺得較長的曲柄有助於爬坡，堅持要175公釐。我跟老闆爭了起來，最後還是買了175公釐的長曲柄以及中軸。兩天之後，我參加大型經典賽，240公里，250人報名。

過了50公里後，只剩14人，因為側風太強了。波蘭有很多側風，我們都說是惡魔風。不過我戰勝了惡魔，在50公里之後領先所有人。我的曲柄發揮了功能，我實在太聰明了！之前我都是在100公里左右加速之後才會領先。可是不久後我就抽筋，最後輸了比賽。

我只得到第7名。我不敢相信，我通常都是第1名。我一路抽筋，那是我最困難的一戰。我知道錯不在加長曲柄，而是突然改變太多。法國的車行老闆說得沒錯，我應該加長2.5公釐就好。我從這個經驗學到寶貴的一課，也把這個教訓傳授給學生。

前往美國

我去美國的時候，根本沒想到自己會當教練。

我不是為此而到美國，在那之前也已退出自行車界。當時我已經訓練出世界冠軍及奧運得獎者，在波蘭是最成功的教練，所以決定向這個運動說再見。但很不幸，這項運動已融入我的血液中。休息10個月之後，我結識美國自行車隊總監麥克·費西，他帶我了解美國車壇，邀請我重返教練一職，我也答應了。

但我的教法不同了。我不告訴學生要做多少次練習，而是告訴他們訓練方法，還有要訓練到何等程度。至於要做多少次練習，就讓學生自己決定，因為他們才是自己身體的主人。我總是坦白告訴他們所有狀況。

　　我從不做網路教學，有人願意付更多學費，但我說：抱歉，謝了，再見。我一定要看到學生，一定要當面調整他們的姿勢。關於人生、訓練、身體復元、營養學、紀律等等，拜託，我要教的可多了。說到這個，我強調的是自律，我不會去抽查學生晚上10點有沒有待在房間。

　　我得了解我的學生。我要看他們在自行車上的姿勢，要知道他們的攝氧量，要掌握血壓，接下來才能著手訓練，把他推向巔峰。唯有不斷鞭策，好好休息，才能有最佳表現。一直以來，我都會隨時檢查學生練習。

　　如果每週比賽一次，我會安排四天不同的訓練。週一是復元日。週二是測試日，做一些短距衝刺以了解學生的恢復情況，好知道隔天該怎麼安排中場休息。週三是魔鬼訓練日，間歇的、極限的，比比賽更嚴格的練習。這間歇練習，我的想法跟別人不一樣，在我看來，有些人我根本都不知道他們在幹嘛。一定要知道短距衝刺跟間歇練習有何不同。週四是耐力訓練。週五是復元日。週六暖身。週日上場比賽。

　　所謂的復元練習，表示你可以隨心所欲騎車，想跟誰一起騎、騎去哪裡、怎麼騎都可以。也就是說，選擇較輕的齒輪，自在地騎。邊騎邊聽鳥鳴、看綠草。也可以騎到海邊，看看慢跑的女人。要騎多遠，就因人而異了。職業車手大約騎兩個小時，業餘的騎一個小時就可以了。如果騎了30分鐘後心情不佳，不想騎了，也無所謂。下午或許可以再騎30分鐘。

　　比賽或劇烈訓練的隔天是測試日，以速度來做自我測試，看自己的表現、能耐，以及恢復狀況，大約練兩小時。很多教練也實行這套計畫，畢竟我在美國已經待20年了。來到美國前，我對美國自行車運動的認識只有長距離慢騎（LSD），騎得越遠越好。

如果只是為了旅行或娛樂，慢慢騎長距離很好。但如果要參賽，就不行了。速度練習、間歇練習、耐力、復元，都很重要。美國人若想進步，這四大要素缺一不可，必須找到平衡點。在我來美國以前，美國人是不做速度訓練的。大家真的都在亂騎，沒什麼章法。

測試方法如下：先做15-30分鐘的暖身，因人而異，接下來用盡全力騎50秒，把身體推向極限，心跳跟血壓也達到極限。大部分的人都會騎到雙腳失去感覺。接下來好好休息一下，讓脈搏恢復正常，然後再來一次。

衝刺跟間歇訓練是兩回事，衝刺只需花15秒，間歇訓練卻不一樣，有五種不同類型。**場地賽**、計時賽、爬坡賽、公路賽，都要用不同的間歇訓練。差別在於時間、速度以及恢復程度。衝刺後可以得到很好的復元，速度不重要；間歇訓練時，速度很重要，因為要模擬比賽狀況。

我的訓練理念是比賽前後各兩天採用相同的訓練原則。在比賽和比賽之間，扣除前後各兩天的緩衝期，其他都是扎實的訓練日。如果訓練日只有一天，我就會結合耐力訓練跟間歇訓練；如果比賽間隔不超過4天，那就專注在復元上。

來美國之前，我不知道他們怎麼訓練選手。不過我的課程非常仔細。我跟科羅拉多大學教授兼自行車健身作家艾德·伯克合作了兩年（不幸他於2002年去世了），我們每週五都飛到不同地區，幫100-150人上課，我會為學生準備40頁的訓練資料。我前妻曾說：「怎麼不留一頁給婚姻呢？」

艾迪的明星學生及其健康狀態

我的課程對每個騎士都有幫助。首先姿勢必須正確，其次要有

充足的知識。還有天分，並不是人人都能成為冠軍。我初遇萊蒙德的時候他才16歲，體格跟個性都很棒，我當下覺得這個人一定會成為世界冠軍。在我教過的學生中，他是頂尖的，當然，若非他有天生的運動員體格，也無法拿下世界第一。我教給他的是方法。我遇過的人當中，有萊蒙德這種資質的，年紀都大了。其中之一是加州的維克·寇普蘭，我不記得訓練他多久了，10或15年吧。剛開始維克只是馬拉松／鐵人三項賽選手，表現平平，跟著我練習兩、三年後，開始奪冠，現在已罕見敵手，比年輕小夥子還厲害了。前蒙哥馬利證券執行長暨董事長湯姆·威索也是得天獨厚的鐵人體格，可惜我們認識時他已45歲，而不是萊蒙德的16歲。一年之後，他拿下全國冠軍，後來總共奪得5座全國冠軍，然後也拿下大師賽世界冠軍。他跟維克原本都有可能成為萊蒙德第二。

我一直熱愛騎車，不過現在我一年只騎3、4次。我每天游泳。可是游泳跟出門騎車還是不同。游泳很舒服，也讓人睡得很沉。我有兩輛自行車，在2003年家中失火時燒掉了。之後萊蒙德把他的健身自行車送給了我，我擺在撞球台跟拉門中間，這樣就不得不騎了。

我今年65歲，離婚12年了。我祖父活到90歲，牙齒一顆也沒掉。每天游泳讓我保持心跳每分鐘50下，血壓110/70，膽固醇140。

美國人吃太多了，我一天6餐，都是蔬菜水果。午餐吃最多，跟法國人一樣從中午吃到下午兩點。法國人才真的懂吃。如果你太晚吃，吃完又直接睡，就會累積肥肉。

我工作非常認真，希望可以帶出最強的美國隊，拿下環法賽冠軍。目前我每週在賽車場教6小時，每週日在公路教學3小時。其他時間就在自家農場上幹活，我養了3匹馬、50隻雞，一些貓跟狗。我希望每週可以騎3次車。我常常告訴自己，明天騎個車吧，結果明天一直沒來。等房子重建好之後，我就會開始騎車了。

CHAPTER 8

PREHAB

| 預治 |

騎自行車兩大傷害的預防與治療：騎士膝及騎士背

INTRO

　　2000年，環阿爾卑斯山挑戰賽第5天，有位德國的登山車選手問我：「為什麼你們要玩那個？」他很好奇我與夥伴在安博利索朗峰檢查站為何要玩飛盤。為期8天、全長600公里的環阿爾卑斯山高難度比賽中，最高的檢查站就位在海拔2,215公尺的安博利索朗峰。

　　懷特向他解釋：「這是一個可以很自然地伸展身體和訓練核心肌肉群的方法。騎自行車是線性運動，身體只往前移，沒有旋轉的動作。如果一直維持這樣的運動方式，背部會先受不了，變得無力、僵硬，容易拉傷。玩飛盤是橫向的動作，會運動到腹部及脊椎周圍的肌肉，可以預防背痛。」

　　懷特的解說讓我有點驚訝。我一直覺得他是個聰明的自行車店經理，但從沒想過他其實也算是半個治療師。玩飛盤可以預防騎車最常出現的「騎士背」嗎？聽起來很瘋狂，不過也符合邏輯。回想起來，那段時間我還以為我們只是在玩飛盤而已。——羅伊‧沃雷克

CHAPTER 8

預治

2002年5月4日，挑戰環加布里埃爾山第3天。懷特與我剛完成有生以來最困難的騎行：自己規畫路線，騎登山車穿越全長200公里、有「洛杉磯屋頂」之稱的聖加布里埃爾山脈，自認為有可能成為首批成功征服該路線的自行車騎士。這段路線位於洛杉磯北邊的廣大荒野中，是摩托車騎士用來飆車、連續殺人犯用來棄屍的地方。我們的路程中有7,620公尺的爬坡路段，僅有的兩處水源都離路線很遙遠，因此我們各自拉著總重達27公斤的拖車裝載露營設備與13.6公升的水。

　　我們將環蓋博山視為8月在加拿大參加環洛磯山挑戰的賽前訓練，並為此做了很多訓練，連續好幾個月，每個週末都騎好幾個小時山路。我的自行車配備良好，也做過調整，但在騎車路程結束時我的膝蓋就出現疼痛。兩個星期後，在200哩的騎行中，我騎到96哩就放棄了，因為膝蓋開始發出喀喀的摩擦聲，而且非常痛。我覺得不太對勁，這不像是一般的肌肉扭傷，所以我不再騎，從環洛磯山挑戰賽中輟賽。6個月後，我因為半月板裂傷而接受手術；2年後，我受傷的那邊膝蓋仍未痊癒，而好的那邊還是會痛。

　　和許多運動相比，騎自行車對膝關節的傷害應該最輕，然而由於車子不適合，或因為過度使用膝蓋，還是常有騎士受傷。這個故事有什麼教訓呢？這不只是「用進廢退」的問題，也是「過度使用就會受損」的問題。

　　物理治療師認為，自行車騎士的膝關節與背部最容易出問題，主因為膝關節過度使用，而背部太少活動。

　　科羅拉多州的布爾德運動醫學研究中心主任安迪・普利特說：「多年來，膝關節疼痛一直是騎士最常見的問題，不過隨著騎士的年齡層提高，背痛問題的比例也變高了。」研究顯示，在許多的運動醫學中心進行的各項評估中，以過度使用所引起的傷害以膝關節受傷為最常見，耐力型運動的選手有一半以上都可能會遇上。

　　「騎士膝」可說是過度強調一件事情的好處所造成的，一般而言，騎

自行車是有益健康的活動，因此在各種運動競技中傷到膝關節的人，也常會以騎車來復健。但如果一直重複做相同的動作，騎士還是有可能受傷。一般自行車騎士在動踏板時，曲柄的迴轉速率約每小時5,000轉（大約每分鐘83轉），所以無論是姿勢、技巧或配備上有一點小狀況，都可能會造成功能失調、疼痛及效能減弱等問題。即使車子調整得很好，但由於自行車運動的效率溫和，所以很容易運動過量。從另一方面來看，「騎士背」是活動不足造成的，主要原因有二個：第一，不論是一般人或者運動選手，現代人的生活方式比較靜態，大部分時間都坐著；第二，騎車的姿勢一般都是脊椎弓起，背部幾乎保持不動。背部活動太少，加上伸展不夠，使得背部肌肉的肌力不足而無法維持姿勢，因此容易發生痙攣疼痛。

雖然第7章提到調整自行車可以減少膝關節與背部問題，但調整只是第一步而已，還不足以改變或修補多年來累積的傷害、因年紀增長導致的肌力下降及柔軟度減低、根深柢固的不良姿勢、過度發達或訓練不足的肌肉群、過度使用的肌肉、缺乏騎車以外的運動等等所引起的身體結構排列異常。換句話說，如果你過去沒有受過適當的騎車訓練，身體又很脆弱、緊繃、左右兩側不均衡，除了騎車外沒做其他活動，也沒有好好照顧身體，那麼，你就會像顆定時炸彈，只要騎得太快太猛，多年前的疼痛可能會在膝蓋或背部捲土重來，讓你痛上幾個星期、幾個月或甚至更長的時間都無法騎車。

為了確保我們到了60、70甚至80歲都還能好好騎車，而不是坐在輪椅上，為了照顧背部，本章提供了詳細易懂的計畫，讓你在騎車或休息時可以做伸展與強化肌力的動作，讓身體回復自然且平衡的姿勢。為了保護膝關節，本章提供了「避免運動過度」的檢查表，推薦膝關節的伸展動作與重量訓練，使膝關節能保持正常的動作軌跡，並詳述正確的營養補充觀念，同時教授自律的原則，協助你檢視及調整訓練負荷，將科學研究發現的騎車技巧生活化，甚至建議騎士重新學習正確的騎車方法。

預防與治療騎車傷害是一體的兩面，也是本章名為「預治」的原因。為了長期的騎車健康，何時開始都永遠不嫌早。

有些人稱之為「騎士膝」，有些人稱之為「過度使用症候群」，而醫學界正式名稱為髕骨痛，症狀是在髕骨（膝蓋骨）及股骨（大腿骨）之間及周圍出現灼熱感。不過加州聖塔莫尼卡SuperGo自行車店資深經理格雷‧史托格勒用我聽過最簡潔的說法，將這個騎車最常見的症狀稱為**「逞強病」**。

他說：「無論地形、風速或身體狀況如何，這些人都會說：疼痛阻止不了我，我不會放慢速度。但他們的結締組織早就在大喊饒了我吧！」

理論上看來，騎車並不會對膝關節造成傷害。過去30年來，自行車會成為熱門運動，原因之一是自行車運動能增進體能又具有「不傷害關節」的特性（不像跑步那樣有5到6G的力量，重複衝擊關節）。整體而言，騎自行車所產生的傷害比跑步少，許多跑步的選手經常以騎自行車取代跑步的重量訓練，這能使腿部在賽季間獲得充分的休息與復元。洛杉磯物理治療師蓋爾‧韋爾登說：「騎自行車其實是不傷膝蓋的。事實上，由於騎車不會對膝關節產生壓迫，因此我們會讓各類運動選手以騎車來進行復健。」

即使如此，還是有很多騎士出現膝關節疼痛。韋爾登說：「**如果膝蓋會痛，就表示你做錯了一些事**。自行車騎士如果有任何的膝蓋問題，可能都是可以避免的，通常也都是可以解決的。只要有足夠的肌力和訓練，即使是騎上坡路也不會造成問題。」

簡而言之，如果選擇了適合的自行車，也有些基本的訓練與技術，但還是無法解決膝蓋疼痛的問題，那麼可能就是騎車過量了。若是訓練的次數與強度不適當，受傷的組織在訓練期間無法修復，就會因為「過度使用」而造成傷害。騎士若在缺乏充分暖身或基本訓練的狀態下就騎得太遠、太快、太陡、太急，可能就會感到疼痛。賽季初期最容易出現過

度使用的傷害，原因就是冬季的幾個月選手都在休息。在加州比佛利山莊執業的整脊師羅素·科恩說：「有些人平常沒有訓練，一到星期天就出去騎一整天，結果星期一就看到他們來我這裡報到了。」

競賽型選手其實跟一般人沒兩樣。維吉尼亞大學南方健康物理治療診所主治物理治療師及教授吉姆·比塞爾說：「我看過的受傷騎士，大部分都是參賽選手，因為太急著回到比賽而受傷。這些人都太瘋狂了，在缺乏訓練的情形下，第一個週末就騎了160公里。」過去10年來開始流行的超越極限賽、長途公路賽及24小時登山車活動等，也成了選手受傷的幫凶。

騎士膝不分年齡。年長的人因為身體已經不如16或17歲時強健有彈性，所以只要暖身不夠或恢復時間不足，就容易受傷。但即使是年輕人也可能發生問題。雖然年輕騎士身強體健，柔軟度比較好，卻常常因為騎得太猛或太久而傷到膝蓋。

結論是：小心不要騎過頭。騎得太猛又太急一定會付出代價，通常最先受傷的就是身體最脆弱的連接處——膝關節。

騎車為何有可能傷到膝蓋

膝關節是身體最容易受傷的連接處之一，負荷過度就會受傷。膝關節的構造，同時具有鉸鍊和滑輪的功用，在功能上是身體最大的骨骼與肌肉的附著點，使得腿部可以彎曲及伸直：包含讓腿部伸直的股四頭肌及彎曲的膕旁肌（大腿後側肌群），以及大腿骨（股骨）、脛骨、膝蓋骨（髕骨）及小腿肌肉。這些構造全部由縱橫交錯的肌腱、韌帶及軟骨所包圍起來，而構成膝關節。

「相對於身體其他部位，膝關節的連接結構較不穩定，骨頭容易位移，所以運動時，膝關節更常承受最大的壓力和破壞。」印第安納州立大學解剖學講師彼德·杜陽博士解釋說：「雖然騎自行車不同於跑步，

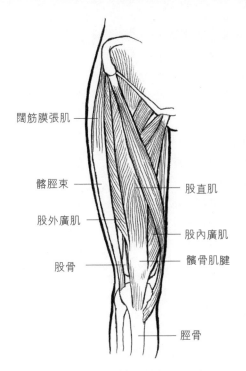

闊筋膜張肌

髂脛束

股外廣肌

股骨

股直肌

股內廣肌

髕骨肌腱

脛骨

是屬於無負重的活動，同時有一點點橫向的動作，但騎自行車時在膝蓋骨與大腿骨之間所產生的壓力，實際上可能是體重的好幾倍。」

行車騎士在膝蓋疼痛時最常出現兩種情況：髕骨肌腱炎及髕骨軟化症。其中髕骨肌腱炎較為常見，發生原因是肌腱拉傷，這是讓股四頭肌附著在膝蓋骨以及將膕旁肌連接在脛骨上的堅韌纖維組織。肌腱炎會產生疼痛，但只要好好休息，很快就可以復原。

髕骨軟化症患者的髕骨與股骨之間會有灼熱疼痛感，雖然發生的機率小於肌腱炎，但卻嚴重多了。髕骨軟化症的病因相當複雜，可能包括：訓練過度、肌肉骨骼關節系統排列的相對位置異常，以及有某邊大腿肌肉天生較發達，腿部伸直時造成膝蓋骨在活動時被拉離正常的動作軌道，在活動過程中產生軟骨撕裂。髕骨疼痛的初期症狀可能很嚴重，通常都是在騎完車後才出現，而不會在騎車時發作。如果症狀嚴重，可能會變成髕骨軟化症，每動一下就出現疼痛、覺得有摩擦聲，而且無法完全復原。髕骨軟化症是永久性傷害，而且通常都會導致關節炎，因此無論如何都應該盡量避免。

以下進一步說明肌腱炎及髕骨軟化症，同時介紹這些症狀的預防與因應之道。

肌腱炎

髕骨肌腱炎是自行車騎士最常發生的膝關節傷害，症狀是在膝蓋骨周圍、連接大腿股四頭肌與小腿的肌腱組織產生發炎。肌腱在過度使用下，被重複拉長伸展，當超過本身的負荷時，會產生微小的撕裂傷，引

起發炎腫脹和癒合後的疤痕組織。若肌腱腫大，活動時會增加摩擦力，引起疼痛。安迪‧普利特表示，如果罹患髕骨肌腱炎，踩踏板或上下樓梯時，膝蓋前面及膝蓋骨下方會有灼熱疼痛感，碰觸膝蓋時會痛，而且可能會：「發出像是生鏽鉸鏈的嘎吱聲。」

自行車騎士罹患髕骨肌腱炎的機率，比其他部位肌腱受傷的機率高，原因很簡單：騎車時股四頭肌是最主要的動作肌肉（當然這是指尚未運用臀肌的人；參見本章後面談到「臀部力量」的部分），藉由股四頭肌收縮踩動踏板，如果踩得太猛又太頻繁，肌腱及膝關節就會疼痛。當然，體能狀況是相對的，同樣的運動量在3月可能算是過量，可是在7月卻算剛好。以下會再針對這點詳細說明，要避免受傷，關鍵是要了解自己的體能狀況。

發生原因與解決方法

大部分的肌腱炎，是由於訓練不足及強度不夠的肌腱做了過量或太密集的訓練，當然還有其他可能因素。為了協助大家預防肌腱炎，下表列出肌腱炎發生的原因及影響。

原因	解決方法
A. 體能不佳	在非賽季期間進行重量訓練；遵循SAID原則（逐漸增加訓練量）；採用周期訓練法；遵循10%訓練量增加法則
B. 突然騎太猛	熱身10分鐘；一開始先騎低齒輪比
C. 關節潤滑不足	同上
D. 低溫氣候	穿著七分車褲及長車褲；逐步熱身
E. 膕旁肌緊繃	騎車前、中、後都要伸展；騎車後做按摩
F. 座墊太低	調高座墊

A. 原因：體能不佳

肌腱與其連接的肌肉一樣，訓練一段時間後，都會變得更加強健。如

果自行車騎士大幅增加騎乘里程數，並且／或者使用過高的齒輪比，肌腱與肌肉都會變得緊繃，而且肌腱的緊繃狀況會比肌肉嚴重，因為肌腱的血液供應不如肌肉，修補和復原需要更長的時間。

·解決方法1：非賽季期間進行重量訓練

在賽季的訓練計畫開始之前，先做強化膝關節及股四頭肌的活動，如腿部推蹬、蹲踞、階梯踏步、模擬騎車的腿部擺動、膝關節伸直、膕旁肌收縮、爬樓梯及極少量的高阻力騎車訓練等。如此一來，已經能適應重量的肌腱在開始騎車後比較不容易疲勞（參見第1章的重量訓練）。

·解決方法2：使用SAID原則，非賽季時維持基本訓練量逐步增加強度

幾十年來，運動防護員都嚴格遵守SAID原則（Specific Adaptation to Imposed Demand）：人體對所承受的負荷或需求，會用一個特定且可預期的適應作為反應；也就是想要產生特定的適應，就必須提供特定的需求。吉姆·比塞爾解釋說：「有負荷的活動確實會讓組織和韌帶變得更強壯，這樣的反應就在你的身體裡。只要你不傷害組織而是逐漸增加壓力，就不會有什麼問題。」

開始的時候慢慢強化大部分的結構，包含肌肉、肌腱及韌帶等骨骼以外的任何部位（請參見第9章）。身體組織強化之後，就能面對更高的訓練。

美國國家代表隊前教練丹·布可賀茲說：「這個等級的傷害在我們的選手中並不常見，因為他們的結締組織都已經強化過。偶爾有選手發生肌腱炎，大多是因為休息了一段時間之後，在重新開始時操之過急。」

一般而言，自行車運動防護員都推崇10%原則：每週增加的訓練強度及時間不超過10%；有些比較保守的防護員及物理治療師甚至建議每週增加的幅度不超過5%。「因此非賽季時維持基本訓練量相當重要，這樣正式訓練時就不用太費力追回。」美國自行車聯合會前運動員防護員珍尼·史東表示。

最後，預防肌腱炎最簡單的方法就是：安排「周期式」訓練計畫。如第1章所介紹，周期訓練法是在冷戰時期由東德的體能教練所發展出來的，現在已成為所有運動的主要訓練模式，在連續4週的訓練時間中，以漸進的方式讓運動員逐步達到體能巔峰。周期訓練法循序漸進增強體

能、耐力及速度，讓身體可以承受更大的負荷而不會受傷。

附帶一提，「逐步增加」的原則同樣適用於不同地形的訓練。登山車越野訓練應該要從平地開始，不要一開始就想挑戰80公里的山路，或是沒有經過訓練就拖著36公斤重的拖車騎200公里的陡峭山路。

█ B. 原因：突然騎太猛

普利特表示，肌腱炎的發生與突然且太緊迫的動作有關，包括奮力衝刺、用大齒盤爬坡，以及用力做腿部推蹬、蹲踞或跳躍等跟騎車無關的動作。

・解決方法：熱身10分鐘；一開始先騎低齒輪比

每次騎車都要秉持「慢慢開始」的原則，而不是只有在賽季開始才這麼做。這個原理與開車相同，任何汽車技師都會告訴你，如果一發動車子就立刻加速，會縮短引擎的壽命；上路前先暖車一分鐘，讓油潤滑車子的活塞及其他零件，引擎的壽命會比較長。對待身體的原理與暖車相同，剛開始騎車時先花5-10分鐘以低齒輪比熱身，可以打開微血管，增加肌肉和心臟的血液流量，以提升它們的工作能力。如此一來，身體就不會進行無氧運動，膝蓋可以順暢地展開運作，肌腱也不會繃太緊。

█ C. 原因：關節潤滑不足

肌肉與肌腱無法承受突增的壓力，此外，關節也可能來不及潤滑。為了讓骨骼能不起摩擦地輕易滑過彼此，關節內會分泌名為關節滑液的潤滑劑。關節與生產用的機器設備相同，如果一段時間沒有活動，關節滑液的分泌量就會減少。所以，如果你整個冬季都在休息，那春季出門運動時，一開始膝蓋可能就會出現潤滑不足。

「如果騎士的生物力學沒問題，問題可能出在膝關節承受的壓力過大。膝關節就像車軸的軸承表面，如果沒有上油潤滑，很容易就會壞掉。」比塞爾說。關節潤滑不足可能會造成極大的傷害，此外，關節的摩擦增加，也會讓肌腱更辛苦。

·解決方法：剛開始以低齒輪比騎乘

與較吃力的大齒盤騎乘相比，踩踏迴轉率較快的低齒輪比對關節的壓力較小。以大齒盤騎乘只會讓其他問題更加惡化。如果騎低齒輪比，通常就不會發生髕骨疼痛等問題。

D. 原因：天氣太冷

天冷時騎車，如果保暖衣物穿得不夠，關節潤滑也會不足。因為天冷時血管會緊縮，並將血液與氧氣從膝蓋等身體表層轉送到體內的重要器官。因此整個膝關節組織，包括潤滑膝蓋的滑液膜，都會不夠滋養，所以天冷時膝蓋常會疼痛。

·解決方法：多穿一點

穿七分車褲及長車褲，膝關節的潤滑結構才會夠溫暖，保持肌腱及肌肉的循環和運作順暢。只要做好保暖，即使在寒冬騎車也能避免膝蓋受傷。多年來在冬季每天都騎車送信的明尼阿波里斯市傳奇郵差吉爾‧奧博彼拉說：「沒有所謂的壞天氣，只有不合宜的服裝。」即使氣溫在零下4℃，甚至風寒效應低到零下20℃，奧博彼拉還是每天騎車送信。他可以說是禦寒衣物的專家，就像菲律賓前第一夫人伊美黛‧馬可仕是鞋子專家一樣。不過，奧博彼拉每天光是穿衣服就得花上20分鐘。冬季他會在平常穿的車褲外再套上羊毛襯裡的長車褲，身體暖了之後就可以輕鬆脫下。天氣冷而風又強時，他會放慢騎車速度，「風寒效應增加得很快，最好讓時速保持在35公里以下，或是用中齒盤騎。」

E. 原因：膕旁肌過緊

膕旁肌緊繃時，腿部向下踩踏板的幅度會受限，因而壓迫到膝蓋。膕旁肌實際上是由大腿後方三條肌肉組成，連接骨盆及膝關節後方，主要功能是讓膝關節彎曲，與股四頭肌的功能正好相反。如果膕旁肌緊繃，腿部向下踩踏板時，股四頭肌與肌腱必須更用力才能讓腿部伸直。（注意：膕旁肌緊繃對背部及騎車姿勢也極為不利。請參見第7章及本章後面談到「背部」的部分。）

．解決方法1：騎車前、中、後都要伸展膕旁肌

伸展運動必須融入整個騎車活動中。騎車前伸展（與某些研究結果相反，熱身前的伸展其實相當安全）可以將帶有養分與氧氣的血液運送到全身肌肉及肌腱，讓身體做好運動的準備。由於肌肉在睡眠期間會變緊，所以早晨起床後應花一些時間做伸展。到了下午及傍晚，肌肉活動了一整天，已經自然延展開，只需要簡單的伸展即可。運動後的伸展（收操）可再度伸長因運動而緊繃的肌肉及血管，幫助身體恢復正常狀態，並增加血液灌流，加速排除運動產生的代謝廢物如乳酸等。

怎麼樣才能正確伸展膕旁肌呢？加州聖塔莫尼卡第四階段高效能中心物理治療師鮑伯·佛斯特擅長騎車、鐵人三項及跑步訓練，他表示：若所有伸展動作都在地板上進行，是最安全的。伸展膕旁肌時，坐在地板上，左腳向前伸直，右腳彎曲讓腳底擋在左大腿上方的內側面，以腰部向前傾，用髖關節彎曲使上半身往下，背部盡量保持伸直，慢慢伸長雙手去抓左腳腳趾；不要移得太快，否則反而會刺激肌肉緊繃。此外，伸展姿勢停留不要超過5秒，不然會導致永久性伸長，並非這個動作的目的。反覆做幾次，然後再換腳做。

注意：不要做老式的跨欄式伸展，這種方式，一腳站立彎曲，足部的位置會在臀部下面的正後方，那樣會給這隻腳的膝關節太多的壓力。

理想狀況下，自行車騎士除了騎車前及騎車後要伸展，騎車時由於肌肉與肌腱會緊繃，所以也應該伸展。在車上其實就可以做伸展動作，比方騎完一段上坡路，在下坡或平地路段上滑行時就可以站起來，把一腳踩下踏板伸直，腳跟往下壓，骨盆往前朝車把方向弓起。

．解決方法2：騎車後做按摩

運動後的按摩常常被忽視，但按摩與伸展一樣，都可以放鬆肌肉，重新整理肌肉膜鞘，並有助於含氧血液重新流入肌肉中。

▌F.發生原因：自行車座墊太低

數百萬休閒騎士在騎車時，都因踏板的位置太低或太往前而在不知不覺中造成訓練過度。座墊位置太低，膝蓋的彎曲幅度會增加，股四頭肌肌腱與大腿骨之間的摩擦和壓力都會變大。此外，騎士也會被迫以效能

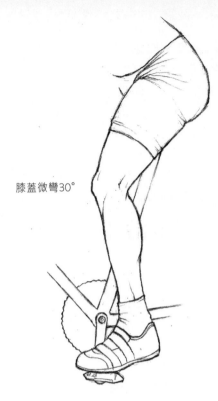

膝蓋微彎30°

較差的角度踩踏板，加重肌腱與股四頭肌的負荷。

・**解決方法：（答對了！）調高座墊**

調高自行車座墊，踏板在最低位置時，膝蓋微彎30°，這是效能最高、膝蓋承受壓力最小的姿勢。

▌發生肌腱炎怎麼辦

1.**降低運動量**：不需要完全停止運動。但是有肌腱炎的徵兆時（如疼痛及腫脹），就應轉變為「主動式休息」，減少50％的騎乘量，輕鬆踩踏板，不要騎山路，並停止所有騎車的間隔訓練。如果能實行以上「主動式休息」，並配合冰敷、伸展、重新做肌力訓練，或是以超音波熱療及抗發炎藥物治療，就不需要停止所有運動。一份針對罹患髕骨疼痛的騎士所做的研究報告指出，簡單又傳統的治療方式[1]可緩解80％的症狀。注意：不要立刻就回復之前的運動量，否則可能會再度復發。

2.**冰敷受傷部位**：佛斯特說：「冰敷是很神奇的療法，可以止住疼痛，減少受傷後的痙攣、發炎及腫脹。」這可能很令人意外吧。不過疼痛其實是好事，是身體的保護機制，會讓肌肉張力增加而限制活動量。但是伴隨著疼痛而來的腫脹，對身體卻是弊多於利，尤其是對需要快速復原的運動員而言。

「當身體將大量水分輸送到受傷部位、阻斷正常的血液循環時，就會出現腫脹。因此我們的反應必須比身體快——立刻藉由冰敷減少腫脹、限制身體的發炎反應。冰敷使血管先收縮，減少液體進入。」佛斯特解釋說：停止冰敷後20-30分鐘，所有的血管就會再度擴張，讓血液（而非水分）重新流入。

安迪・普利特建議在肌腱復原前每天要冰敷三次，冰敷有兩個步驟：將碎冰或小冰塊放入夾鏈袋，隔著毛巾冰敷受傷的肌腱；毛巾可以避免皮膚凍傷。冰敷15-20分鐘後，將冰袋移開半小時，然後再重複冰敷。接

下來，拿冰塊輕輕移動按摩受傷部位大約5分鐘，在皮膚失去知覺前就應停下。普利特說，如果想加速肌腱復原，可在重複冰敷前做橫向深層按摩（與肌腱纖維垂直的方向，用大拇指橫向按摩肌腱纖維10分鐘）。

3.水療法：水療法透過血管擴張及按摩組織，將更多血液帶到受傷的肌腱部位，同時給予微刺激，可加速受傷組織癒合。

4.調整活動：不要再讓肌腱承受過大壓力，避免蹲踞、大幅跨步、腿部推蹬、爬樓梯等動作。

5.持續伸展：佛斯特表示，將伸展運動限制在不產生疼痛的動作範圍內，就不會影響受傷部位復原。

6.服用阿斯匹靈：為了減輕發炎狀況，大多數物理治療師都會建議服用阿斯匹靈，劑量為1天6-8顆。

7.熱敷及覆蓋：普利特表示，騎車前可以塗抹具有熱敷效果的軟膏，以增加受傷部位的血液流量，然後再穿上暖腿套或塗抹凡士林覆蓋受傷部位，以免吹到冷風。

髕骨軟化症

得髕骨軟化症就麻煩了。該症的症狀為：膝蓋骨（髕骨）後側和股骨接觸的軟骨碎裂、軟化及磨損，膝蓋骨與大腿骨之間會有灼熱感。髕骨軟化症的發生機率低於肌腱炎，但症狀卻嚴重得多。肌腱炎透過休息便可改善，但髕骨軟化症造成的組織損害卻難以回復。

透過顯微觀察可以說明其中的差異。比塞爾說：「在正常的膝蓋中，膝蓋骨滑過大腿骨時應該像兩塊冰塊互相滑過那麼平順，因為膝蓋骨被亮亮的、非常平滑的透明軟骨包覆著，其功能就是讓關節滑動。但髕骨軟化症的軟骨已經受到磨損，症狀嚴重的，已經磨到看起來像是掛在膝蓋骨後方的海草。」

髕骨軟化症非常疼痛，伸直或彎曲膝蓋時會發出折斷脆餅般的嘎嚓聲，而且膝蓋會痛到像是被碎玻璃割著。用大齒盤騎車或上下樓梯時會特別痛，另外久坐之後也會有疼痛及僵硬感。如果有以上任何徵兆，應立即就醫檢查。髕骨軟化症很難復原，而且未來還可能罹患關節炎。

髕骨軟化症的發生原因： 膝蓋骨往外側移

如果「了解自己」是自我啟蒙的關鍵，那麼「認識解剖學」就是了解及預防髕骨軟化症的要點。當膝蓋骨滑動不平順時，軟骨就會撕裂。膝蓋骨的滑動軌道是在大腿骨末端、兩個球狀突起（如同你在雞腿骨上看到的形狀）之間的溝槽。雖然膝蓋骨的前側是平的，但從外在看不到的後側則是 V 字型，所以在膝關節彎曲的所有動作範圍內，膝蓋骨都可以平順地在大腿骨的溝槽裡滑動。

膝蓋的活動與兩組肌肉有關：一組是大腿前側的股四頭肌，收縮時會將膝關節由彎曲的位置轉為伸直，讓腿部打直；另一組是大腿後側的膕旁肌，收縮時會讓膝關節彎曲。**騎自行車時，股四頭肌將踏板往下推，而膕旁肌則是將踏板往上拉。**

股四頭肌是由四條分開的肌肉組成，從髖部開始各有不同的起端，之後一起附著在大腿骨末端的膝關節；當這四塊肌肉收縮時，髕骨會被往上拉起，膝關節就伸直。如果你把腳打直，抬起大腿，就可以看到股四頭肌其中的三塊肌肉：大腿外側的股外廣肌、大腿內側的股內廣肌，以及兩者中間的股直肌。第四條股中廣肌位於這三塊肌肉下方、包覆在股骨周圍，則是看不到的。

當膝蓋骨偏離溝槽向腿部外側移動時，就發生了「側移」的問題，這對膝蓋的影響就像車子輪胎偏離了定位一樣：會磨損軟骨的某個部位。

膝蓋骨若偏離了正確的溝槽，騎士踩踏板時的所有壓力將會集中在膝蓋骨的一小部分上，而無法平均、無痛地分散在整個膝蓋骨表面，因此

會破壞該部分軟骨，進而發生髕骨軟化症。

跑步的人由於膝蓋要承受沉重的體重，因此問題比自行車騎士更為嚴重（故該症一般稱之為「跑者膝」）。雖然自行車騎士承受的壓力較小，但長期累積下來也不容小覷。比塞爾說：「騎士以很快的速度踩踏板，如果每分鐘的轉速是80轉，那麼，膝蓋伸直與伸直的動作是跑者以4分鐘跑完1.6公里的兩倍，而且騎士還可能會以這樣的轉速連續騎好幾個小時。」因此，生物力學不平均的騎士可能長期不斷對特定的軟骨部位施壓。以3小時騎行64公里為例，膝蓋的動作可能達一萬次。不過，騎乘時間短且強度低時，問題可能還不會顯現出來。比塞爾補充說：「若只有一點點生物力學的效率不佳，大部分的人在低運動量時可以避開這個問題，但是當運動量或強度增加時，問題就浮現了。」

讓膝蓋回到大腿骨的溝槽：治療髕骨軟化症的4個步驟

當詢問物理治療師如何「治療」髕骨軟化症，你會得到一個放棄的眼神以及許多不同的答案，而且沒有一個答案是樂觀的。我們可以解決髕骨軟化症所造成的問題，盡量降低傷害，甚至重新修復一部分膝蓋，但事實是，一旦罹患髕骨軟化症，膝蓋就永遠不可能完好如初。

比塞爾說：「這是因為受損的透明軟骨在癒合後會被比較次級的軟骨所取代，那就是更容易受損的纖維軟骨。」至於手術是否能解決這個問題，目前仍有待研究。較極端的減緩疼痛方法有：利用關節鏡進行的「刮除髕骨」手術；或是使用Cybex等速運動設備做快速彎曲及組織磨平，但效果其實都不太好。

即使預後不樂觀，也不需要把髕骨軟化症當作終身詛咒而不敢騎車。本書提供了4個步驟，協助預防及減輕髕骨軟化症。

1.自行車合適度調整。並彌補雙腿不等長這類生理缺陷。
2.矯正膝蓋骨的位置。一般認為騎自行車會讓股四頭肌外側的肌肉過於發達，而將膝蓋骨拉向外側。因此我們必須伸展股四頭肌的外側，至

於內側的肌肉則應再加強肌力。如果沒辦法，還可以透過「外側放鬆」手術降低外側的拉力。

3. **以臀肌為動力中心騎車**。研究證據顯示正確的騎乘技巧及強化臀部肌肉的肌力能有效改善髕骨軟化症。以臀肌為動力中心騎車不僅能減低膝關節外翻（膝關節往左右兩側產生的動作）以及膝關節內部的壓力，降低膝蓋受傷的機率，還能增進騎士的力量及耐力。

3. **以臀部為動力中心騎車**。正確的騎乘技巧及強化臀部肌肉能有效改善髕骨軟骨軟化症。以臀部為動力中心騎車不但能抑制 X 形腿（膝蓋左右橫移），降低膝蓋受傷的機率，而且也能減少膝關節承受的內部壓力，增進騎士的力量及耐力。

4. **服用幫助修補關節的增補劑**。有力證據顯示，葡萄糖胺及軟骨素可以幫助關節修復。

以下詳細說明協助膝蓋骨回到大腿骨溝槽的步驟。

▌步驟1：把自行車調整到適合狀態，並調低變速器段數

髕骨軟化症是運動過度造成的傷害，第一階段的治療與肌腱炎非常類似：停下來、修正騎乘姿勢、再度騎車時大幅減少騎乘量。短期休息可以避免受傷加劇，並讓組織癒合。普利特說，調整自行車可以修正生物力學的問題，尤其應留意座墊高度。（座墊太低會增加膝蓋骨後方的剪力；先將座墊調高，直到你踩踏板時身體會左右搖晃，然後慢慢調低，直到不再搖晃。）訓練也應停止或減少，直到騎車時不再疼痛，才可以慢慢增強訓練。一旦罹患髕骨軟化症，膝蓋的軟骨就會一直很脆弱，因此往後都應該用低齒輪比騎乘。比塞爾說：「這不表示未來遇到爬坡都只能搭便車，或只能用42/19（輕鬆的齒輪比），只要在訓練時注意遵守SAID原則即可。」

▌步驟2：矯正膝蓋骨的位置

如果上述步驟沒有效果，那就表示有生物力學的問題，引起髕骨嚴重側移，應盡速透過修正生物力學異常的方式，加強腿部內側的肌力，並

盡量伸展外側，或是最後進行小手術使膝蓋骨回復正常位置。

著重生物力學異常的處理：

幾乎每個人的膝蓋骨與大腿骨之間都有微小的壓力，但生物力學不平均的人，會更早出現軟骨疼痛。自行車調整得宜可以讓車子及配備不出錯（座墊高度、扣片位置、扣片及鞋子類型等），並協助解決腳掌的前後骨骼排列問題。但是一些原本的問題，像是雙腿不等長、足部旋前（足外翻）或足部旋後（足內翻）、扁平足、O形腿或X形腿等，又該怎麼辦呢？

加州聖塔莫尼卡自行車調整專家維特・拉瑞維說：「上述這些缺陷都可能造成問題，但差異超過0.6公分以上就有危險了。如果自行車騎士沒有用『中立姿勢』騎車或自然的步態行走，就會對關節施加壓力。而雙腿長度的差距如果超過0.6公分，就不算是中立狀態，較短的一側必須加以調整，使得雙腿騎車時的長度一致，無論是在扣片下面加上夾鐵、抬高踏板或使用鞋墊等皆可。」

加強股內廣肌的力量，並伸展股外廣肌及髂脛束：

有些研究人員認為，騎自行車腿部往前的動作不同於走路或跑步的跨步，因為行走或跑步時腳印形成的軌跡會維持在一條軸心線上。騎車常會使大腿肌肉不平衡，導致膝蓋骨側移。這種不平衡造成大腿的外側肌肉比內側肌肉更發達。自行車手都有很發達的股四頭肌，即大腿前側負責伸直腿部的四塊肌肉，但騎車很明顯會讓外側的股外廣肌比內側的股內廣肌（嚴格來說，這肌肉應稱為股內側斜肌）強壯。

丹麥著名體育研究院與美國自行車聯合會共同完成《自行車生理學》一書，書中一項研究顯示，在向下踩踏板產生最大力量時，股外廣肌及臀大肌是主要的施力肌肉，而不是股內廣肌。這很好理解：坐在椅子上，將手指放在股內廣肌，將腿伸直，會發現股內廣肌直到腿快完全伸直時才收縮（變硬），但踩踏板時腿卻不會完全伸直。雖然這項研究以競賽選手為對象，不過研究人員發現一般休閒騎士也有類似情形。

為什麼這是潛在問題呢？當過度發達的股外廣肌與股內廣肌的肌力差

距過大時，膝蓋骨會被猛烈地往外側拉，因而在動作中產生側移，之後髕骨後側與股骨末端珍貴的軟骨就會開始受到磨損。

所以騎自行車無法避免髕骨側移嗎？其實並不盡然。比塞爾說：「畢竟，如果股外廣肌總是會比股內廣肌強壯，那為何不是每位環法賽選手都有膝蓋骨側移？」目前還不確定為何有些生物力學狀況良好的騎士有膝蓋骨側移，而有些卻沒有。騎自行車自然會有比較發達的股外廣肌，但不見得就會導致膝蓋疼痛。

如果仍然有問題，很多人認為可以透過以下兩種方法穩定膝蓋骨：增強股四頭肌的內側肌肉的肌力，也就是股內廣肌，將膝蓋骨拉回正常位置；另外就是伸展腿部外側的肌肉，放鬆外側肌肉對膝蓋骨的拉力。

A.加強股內廣肌（股四頭肌內側肌肉）的肌力

多熟悉各種練習腿部伸直的運動器材，在預防及治療髕骨外移的問題時你會經常使用這些設備。做伸直運動時，腿部往外轉一些角度讓腳趾朝向外側，然後做到完全伸直。過程中用小腿將阻力橫桿往上推使腿部完全伸直。這個動作會用到整個股四頭肌，不過特別加強股內廣肌。一般腿部伸直動作像踩踏板，不能完全伸直腿部，有時會忽略股內廣肌。因此我們可以透過次數少、阻力大的訓練，加強股內廣肌的肌力及體積。

B.伸展股外廣肌及髂脛束，減輕作用在膝蓋骨的橫向拉力

・伸展股外廣肌
・站姿四頭肌伸展：腳站立，另一隻腳彎起來，用手從後方握住腳掌朝臀部方向拉，從後方把另一

髂脛束

隻腳的腳板或腳踝向上拉向臀部。動作時雙腳膝蓋靠攏，髖部向前推。身體還無法維持平衡前另一隻手可先扶著東西。

- **俯臥四頭肌伸展：**俯臥在地板上，把一隻腳彎起來，用手握住腳掌拉往臀部上方，然後慢慢把這隻腳的大腿抬離地面。
- **跪姿四頭肌伸展：**單腳跪下的高跪姿，膝關節著地的一隻腳將膝蓋盡量向後拉，小腿應平放在地板上，同時把髖部盡量往前。
- **側面四頭肌伸展：**這個伸展動作與站立伸展類似，只是轉為水平伸展。側躺在地板上，下方的手臂高舉伸直過頭，雙膝併攏，然後將位於上方的腳彎曲，用手握住腳掌，把腳朝臀部方向拉，同時髖部往前推。
- **闊筋膜張肌伸展：**平躺在地板上，膝蓋彎起，雙臂向兩側打開。當伸展左側時，將雙腳交叉右腳跨在左腳的上方，用右腳將左腳往右邊推，直到左邊的肩膀快要離開地面為止。做這個動作時，大腿及髖部外側應該要有被伸展的感覺。

· 伸展髂脛束

有些人認為，髂脛束太緊造成膝蓋骨側移的機率，其實大於過度發達的股外廣肌。（我發現伸展髂脛束可以立即減緩我的膝蓋骨側移——羅伊·沃雷克）髂脛束是一條堅韌的纖維結締組織，位於大腿外側，從骨盆的腸骨（髖部頂端）前方延伸到膝關節外側下方的小腿脛骨頂端，只有髖部那段具有彈性，感覺像是傳統理髮師用來磨剪刀的厚皮帶。

- **交叉彎曲法：**站姿，以伸展左側說明，將雙腳交叉，左腳移到右腳的右側，然後將左邊髖部往左推，上半身同時向右傾斜。如果無法維持平衡，可以伸出左手扶著牆壁、椅子或其他穩固的物體。這樣做會感覺到髂脛束由髖部、大腿一直到膝蓋都被伸展開來。
- **懶腿伸展法：**以伸展左側說明，身體側躺在右邊面向床中央，盡量靠在床墊邊緣，感覺臀部快要掉到床下，然後將位於上方的左腿向後伸直至超過床緣，讓腿部重量下垂帶動髖部伸展。之後換邊做。
- **吊掛交叉法：**平躺在地板上，雙臂打開，雙腿伸直，呈Ｔ字形，接著將左腿抬高約30公分，往右移跨過右腳，直到左腳懸空和身體幾乎呈直角。全程保持雙臂向外伸直、背部盡量平貼地板。讓重力把

腿部往下拉，維持一分鐘，之後換邊再做。

- **滾輪按摩法**：側躺在直徑約15公分的治療用發泡棉圓筒（健身器材店有售）上，讓圓筒在髖部及膝蓋之間來回滾動。加州戴維斯AthletiCamps自行車學校的布魯斯・亨德勒說：「剛開始會有點痛，不過這是放鬆髂脛束的最好方法，尤其膝蓋附近的髂脛束最容易僵硬。這也是便宜的個人按摩。」亨德勒認為，肌腱炎及髕股側移等膝蓋問題大部分都與髂脛束緊繃有關。

・伸展緊繃的內收肌

2004年6月，本書與洛杉磯南加大醫學中心肌肉骨骼生物力學研究實驗室主任克里斯・鮑爾斯博士共同進行實驗，結果顯示內收肌群（大腿上方內側肌肉）緊繃及／或外轉肌群較弱，可能會導致膝蓋軟骨損傷。若我們要做騎車這類無負重、伸直腿部的運動，伸展內收肌群並強化外轉肌群可能有助於預防膝蓋骨轉動（因此偏離正常動作的軌道）。

- **伸展內收肌：**

 坐下，雙腳腳底板互靠，雙手將膝蓋輕壓向地板，伸展鼠蹊部。

 坐下，雙手撐在身體後方，雙腿盡量打開伸直，伸展鼠蹊部。

▍步驟3：臀部力量

踩踏板時善用臀部是最能產生動力、也最安全的方法，只是連最頂尖的騎士也經常無法做到。以臀肌為主的騎乘，可以減少向下踩踏板時膝外翻（膝關節向內彎曲）及膝蓋過度往左右擺動的問題，並讓騎士更有力量及耐力。

許多選手踩踏板時，為了槓桿原理都會將膝蓋往內側靠攏，看起來像是要去碰上管。有些人認為這樣騎才符合空氣力學。而業餘騎士看到專業選手這樣做也都紛紛仿效。這樣踩踏板，從正面看，髖部以下如同在畫∞的動作，這其實不太好，不但效率不佳，而且可能會受傷。

南加州大學的克里斯・鮑爾斯說：「膝外翻也就是膝關節向內彎曲，會增加膝蓋骨的側向拉力而使膝蓋受傷。**騎車踩踏板時，膝關節應該保**

持在同一平面上，就像引擎裡的活塞。」

事實上，已有許多證據顯示，膝外翻的確會導致受傷。一項研究發現：「踩踏板時膝蓋過度向兩側晃動的騎士中，有80%的人有髕骨疼痛[2]。」已故的極限自行車賽選手暨科羅拉多大學研究員艾德‧伯克博士曾發表許多文章討論騎車的生物力學，他發現：「未罹患髕骨疼痛的自行車騎士，大多數是以直線的、稍微有內外偏離的姿勢踩踏板。」

「膝外翻不好」這個觀點有另一項眾所皆知的證據，就是女性天生的膝外翻使得女性比男性更容易發生膝蓋骨側移及髕骨軟化症。女性骨盆較寬，造成雙腳的大腿朝向內側、膝關節比較靠近，而形成小腿向外彎，這會對髕骨產生橫向拉力。

男性騎士及骨盆較窄的女性，要解決膝外翻其實既簡單又複雜：善用臀肌的力量，騎車時充分運用臀部肌肉群。透過精確的自行車調整，讓髖關節、膝關節及腳關節的位置能正確排列，理論上就可以避免膝外翻，而騎士採用這個有效率的姿勢則可以產生更多力量。更確切的說，這個正確的姿勢，也就是髖關節彎曲角度小於45°，促使騎士更能運用大又有力的臀大肌，這是騎車時經常無法充分用到的肌肉。

「調整過自行車之後，很多人都打電話告訴我說，哇！我可以感覺到我的臀肌在運動了，我從沒爬坡爬得那麼快。」生物力學研究員潘‧威爾森說。Signature Cycles自行車店老闆保羅‧羅曼採用的就是威爾森提供的肌電圖研究（請參見第7章）。「如果自行車沒調到合適，騎士的臀肌就無法發揮功能，騎車時將過度仰賴股四頭肌。」

不論是否受過傷，所有自行車騎士都應該採取以臀肌為主的踩踏技巧，不但能降低膝外翻的機率，騎得更有效率，還能避免受傷。不過要做出這樣的理想騎乘姿勢，不只要把自行車調得絲毫不差，還需要騎士改變心態，**從以股四頭肌為主的騎乘轉移到以臀肌為主。**

臀部對於騎自行車相當重要，但卻時常被忽略，因此本書與南加州大

學生物力學研究實驗室主任鮑爾斯博士共同進行一項原創的研究，以生物力學分析時間周期和動作順序的相關數據。2004年6月，我們在他位於洛杉磯的實驗室進行實驗，發現騎士坐著踩踏板時，如果運用的主要是臀肌而不是股四頭肌，就比較少發生膝內翻及膝蓋向兩側晃動，還能讓背部保持平坦不駝背（因此可以降低背痛的風險）。

我們也自行做有趣的路騎測試，和在CompuScan（配備有電腦和監測儀器，能收集騎士生理狀態和行車數據的自行車訓練台）實驗室測量瓦數及心跳速率。結果顯示，無論是以臀肌或股四頭肌為主的騎乘方式，產生的瓦數及心跳速率幾乎是相同的，但以臀肌為主的騎乘會比較輕鬆。習慣運用臀肌騎車之後，我們發現騎車的耐力會增加。換句話說，如果重新思考騎乘技巧，改用臀肌帶動踩踏板的力量，就會有更多肌肉來分擔負荷量，因此可以騎得更久，而且力量更強。騎車要以臀肌為主，最困難的部分或許是要重新教育自己。但這麼做的好處太多了，尤其如果你想要年屆90歲還能騎車。

▌步驟4：幫助修復關節的增補劑——葡萄糖胺及軟骨素

「年過35就該服用這兩種增補劑。」安迪・普利特在2003年11月的《自行車》雜誌上提到，他也相信這兩種已有30年歷史的增補劑，認為具有修復關節及對抗關節炎的神奇效果。葡萄糖胺及軟骨素真的這麼神奇嗎？雖然還未有長期的研究證明其功效，但一些短期的研究顯示，這兩種增補劑確實能緩解疼痛。本書作者於1999年首次聽到這兩種補充品，當年許多參加夏季巴黎－布雷斯－巴黎耐力賽的選手信誓旦旦聲稱，他們完成了200公里、300公里、400公里及600公里的計時資格賽後，以這兩種增補劑緩解了膝關節疼痛。

軟骨與骨骼一樣是活組織，都會一再磨損與再生。葡萄糖胺及軟骨素被認為可以加速形成新的軟骨組織。葡萄糖胺是醣胺聚多醣這種分子的前驅物，而醣胺聚多醣的主要功用在於形成及修復軟骨。而軟骨中的軟骨素含有大量的醣胺聚多醣，主要負責提升軟骨的彈性。服用這兩種增補劑的效果相當令人驚訝。研究發現，關節炎患者服用葡萄糖胺及軟骨

素1-2個月後，疼痛舒緩的幅度大於服用安慰劑[3]的患者。此外，症狀改善的情形與採用關節炎治療最常用的非類固醇抗發炎藥物（NSAIDs）不相上下，並且會在軟骨表面形成較好的長期保護膜，而不會加重消化道不適和出血等副作用。另外短期研究也顯示，單獨服用葡萄糖胺及軟骨素也有效果。

你可能會想知道，如果葡萄糖胺及軟骨素這麼好，為什麼不人人都吃呢？事實上，由於缺乏長期研究，這兩種補充品尚未被納入退化性關節炎的主要治療法中。同時，因為對於增補劑業者的相關規定不足，因此品質也令人擔心。雖然如此，就現階段看來，葡萄糖胺及軟骨素的治療效果還是不錯。運動量大而膝蓋有疼痛問題的自行車騎士，應該考慮在藥品箱裡放這兩種增補劑

▌步驟5：動手術

如果以上4個步驟都無法解決膝蓋骨側移的問題，最後就只有動手術一途了，不過，手術也不見得一定能成功。改善膝蓋骨側移的手術方法包括：

· **外側韌帶鬆開術**：這是個關節內視鏡手術，把由髕骨肌腱到股外廣肌的肌纖維附近所有的橫向結構都切斷。如果配合手術後的復健[4]，效果相當不錯
· **動態式重新調整**：利用移轉其他肌肉或肌腱的方式，加強股內廣肌往內的拉力，抵消橫向拉力。效果尚未得到證實，且復原緩慢[5]。
· **沖洗膝關節（關節內視鏡灌洗法）**：這個簡單的動作能夠改善膝蓋疼痛，理論上可以去除軟骨上造成滑液膜炎的微小顆粒。

如何改正彎腰駝背的姿勢

可以拉直體型及終止背痛的10個運動

　　如果你沒有重大的體重問題，但背部卻不好，原因很有可能是出在姿勢不良。「彎腰駝背造成的問題會在30歲初期顯現，可能會使運動表現不佳，影響呼吸及消化功能，此外，大部分受傷及關節炎等疾病也都肇因於此。騎自行車會加劇彎腰駝背的問題，養成姿勢不良的習慣。」Symmetry疼痛醫療中心的派翠克・馬彌說。幸運的是，姿勢不良是可以矯正的，就像汽車車輪可以重新定位一樣。Symmetry是姿勢治療這個新領域的權威，會針對病患的狀況設計適合的伸展及增強肌力的運動，讓病患的姿勢回復到5歲時的狀態。

　　馬彌說：「抬頭挺胸，臀部向後挺，肩膀挺直，身體前後左右都維持平衡狀態，這就是最完美的對稱姿勢。只是我們上了幼稚園之後整天都坐在書桌前，身體姿勢就開始走下坡了。」

　　彎腰向前寫字或打字、駝背坐著肩膀向前，這樣的姿勢會使骨盆往上轉動，讓原本自然向前傾斜10°的骨盆幾乎變成直立的位置，結果是髖關節屈肌變短、將背部拉成向前彎曲、下背部肌肉負荷過度而拉傷。最後，大多數久坐的成年人都會變成馬彌所謂的「蜷縮」姿勢：臀部向內收，腹部凸出，肩膀向前下垂，橫隔膜塌陷，以及下背部變平而發生背痛，而且這樣的姿勢也會擠壓到肺部及消化道。

　　長期下來，原本的良好姿勢會因為兩腿的長度差異、累積的傷害、左右兩邊慣用手的差別、做重複動作的運動像是打網球（可能造成身體側向傾斜，一邊肩膀高於另一邊）等而變差。「另外還有

一些造成身體姿勢不平衡的運動，像是健身房裡過度強調胸部推舉的肌力訓練而非肌肉伸展的訓練方式，以及另一種最常見的運動：騎自行車。」

「久而久之，身體會模仿運動時的姿勢。像籃球或足球這類型的運動，身體重心位於骨盆，以自然的狀態進行功能運作；但騎自行車時，骨盆不再是身體重心的位置。當身體往前傾向車把時，重心轉移到背部位於連結身體上下半部的結構之間。騎車會訓練身體呈C字形，所以不騎車時必須提醒自己才能讓背部保持挺直。」馬彌說。

Symmetry醫療中心表示，修復受傷部位並不容易，不像找整脊師暫時推一推脊椎骨的「調整」那麼簡單。要修復自行車騎士的受傷部位，需要全面調整身體排列不正的部位和失衡的肌肉，必須每天在騎車前、中、後都做運動。

Symmetry的治療方式（由本書作者羅伊·沃雷克親自參與）會先幫病患拍攝兩張正面及側面的全身照，並與理想的5歲小孩體型相較，找出姿勢偏移的部分（從正面看，肩膀及髖部不應傾斜；從側面看，頭部、肩膀、髖部、膝蓋及腳踝應該成一直線），然後馬彌會規畫一系列伸展及強化肌力的運動，幫助病患的身體回復均衡的狀態。這些動作並不輕鬆，但不包含重量訓練。（馬彌反對在姿勢調整好之前就使用阻力運動，否則就會像他所說的：「在歪斜的底盤上製造法拉利。」）有些病患的姿勢很快就改善了，但有些人需要好幾個月才看得到效果。我們請馬彌為本書讀者設計動作時，他有點猶豫，因為這些動作平常都是為病患量身設計的。不過後來他還是同意設計以下一系列普遍動作，可以幫助任何有背痛問題的人，當然也包括自行車騎士。

他說：「理論上，騎車前、中、後都要做這些動作，尤其騎車前

一定要做。就像每天早上都要刷牙一樣，在進行任何活動之前，應該讓身體處在均衡的位置。」

▍Symmetry的姿勢矯正治療

雖然Symmetry為病患設計個別姿勢療程，但馬彌相信這些減少身體蜷縮的運動對於預防或消除騎士的背痛問題也相當有效。這些動作會伸展髖關節屈肌，讓骨盆回復到正確的傾斜角度，使肩膀恢復挺直、髖部回到平衡對稱。每個運動做1-2分鐘，10個動作大約需時10-15分鐘。可以在家裡或健身房依照以下的順序進行。越常做越好，尤其是在重量訓練或有氧運動前。

1.地板上的靜態動作
· 目的：讓脊椎及豎脊肌達到放鬆和對稱的狀態，為運動做準備。
· 做法：平躺，大腿彎曲抬起呈90°，小腿平放在椅面上，雙臂向兩側伸直，手心朝上。感覺身體像要沉入地板，用腹式（橫隔膜）呼吸。每次吐氣後收縮腹部1秒鐘。

2.交叉動作（梨狀肌伸展）
· 目的：消除骨盆往上抬及扭轉造成髖部不對稱的問題（回復身體兩側的平衡），間接也可讓肩膀回到正確位置。
· 做法：平躺，手臂向外伸直與身體成90°，膝蓋彎曲，左腳平放在地板上，右腳踝跨過左膝，將右腳及左膝一起往左轉向地板，直到右腳掌平踩在地板上。此時頭部往右轉動，眼睛往右邊看，將右膝朝地板方向輕壓，讓右邊髖部外側有伸展的感覺，停留一分鐘。之後換邊再做。

3.貓式與狗式
· 目的：這是傳統的瑜伽動作，透過矯正骨盆與脊椎，恢復骨盆的自然傾斜。
· 做法：上半身趴下，雙手伸直撐住地板，膝蓋彎曲跪地，低頭將下顎朝胸部方向內收，同時下背部朝天花板方向拱起，然後抬頭

往上看天花板，使背部放平下沉，兩邊的肩胛骨向內夾緊。這個動作應流暢、緩慢地進行，動作時身體不要前後移動。反覆做10次。

4.**地板上的伸直動作**

‧**目的**：讓骨盆大幅向前傾斜，透過脊椎「牽引」的方式將肩膀拉回。

‧**做法**：接續貓式與狗式，雙手向前移動10-15公分，手肘放在手掌原來的位置，讓髖部移到膝蓋前方，背部下沉放平，使兩邊的肩胛骨相互靠近，頭部放低，維持這個姿勢1-2分鐘。

5.**手臂畫圓**

‧**目的**：訓練肩部肌力，將肩胛骨回到正確位置。

‧**做法**：跪在地板上，雙臂從身體兩側伸直抬起，向內夾緊肩胛骨，手心朝下，然後雙臂旋轉畫圓（直徑約15公分），然後手心朝上畫圓。

6.**肩膀轉動**

‧**目的**：肩關節伸展，讓肩膀回到正確位置。

‧**做法**：坐在椅子上，膝蓋彎曲成90°，骨盆前傾，使下背部往前弓起，雙手握拳，把手指關節靠在太陽穴位置，雙臂朝中間靠攏直到手肘碰在一起，然後盡量將手臂向上抬高。

7.**手臂高舉伸直動作**

‧**目的**：讓肩膀回復正確位置。

‧**做法**：站立，雙手十指交扣，掌心朝天花板方向推，直到手臂伸直為止，然後將肩胛骨向內夾緊，抬頭看天花板，感覺下背部往前弓起，維持這個姿勢1-2分鐘。

8.**坐姿上半身轉動**

‧**目的**：背部橫向伸展。

‧**做法**：雙腿伸直坐在地板上，雙手放在背後，左腿彎曲，左腳掌放在右膝外側，右手肘放在左膝上，下背部往前弓起，上半身盡量坐直，將左肩向後拉，同時轉動身體朝左肩後方看。

9.三角式

· 目的：延伸及拉開軀幹。

· 做法：靠牆站立，右腳掌與牆壁垂直，左腳掌向外側轉動與右腳掌垂直，並移到與牆面距離8公分的位置，然後左腳向側邊跨一大步，還是與牆面保持8公分的距離，雙臂從身體兩側抬起成水平。然後股四頭肌用力，軀幹在腰部以上的部分朝左腳的方向側彎轉動，但臀部及肩膀仍靠著牆。左手沿著左腳往下滑動，直到右邊臀部快要離開牆面，維持這個姿勢，並將右手臂保持與地面垂直，同時向上伸展。

10.靠牆坐姿

· 目的：這個動作結合以上所有動作，可以讓身體重心回到骨盆的位置，將身體姿勢由駝背改為挺直。經由強化先前已經變得無力的骨盆肌肉及股四頭肌，使身體的重心降低，讓脊椎及腿部重新合為一體。

· 做法：站立，下背部緊靠牆面，慢慢向前走離開牆面，同時身體慢慢向下滑，直到膝蓋彎曲呈90°。把身體重量放在腳跟上，慢慢拉長時間，直到可以在這個狀態維持1分鐘。反覆做5次。重複以上10個動作2-3回。

▌騎乘途中到便利商店休息時……

當其他騎士都坐在路邊吃東西時，你可以用4分鐘時間修正姿勢。做3個上述動作：坐姿上半身轉動（1分鐘）、三角式（1分鐘）及靠牆坐姿（1-2分鐘）。這樣對放鬆身體的水平面（轉動的動作）及冠狀面（左右邊的動作；冠狀切面指將身體分成前後兩部分的平面），並加強矢狀面（往前的動作；矢狀面指將身體分成左右兩部分的平面）。

COLUMN

2・騎士背

2004年7月8日《自行車報》報導:「馬基收工回家了」、「www. Fdjeux.com選手伯德利・馬基於今日環法賽中棄賽」。這位澳洲選手今年表現極佳,原是奪冠的熱門人選,但從比賽開始就出現背痛問題,他表示可能是之前在新家種樹所造成。

自自行車發明之後,騎士最常抱怨的就是膝蓋疼痛的問題。「但最近10年左右,由於有越來越多年長者騎自行車,目前背痛問題已經變得跟膝蓋疼痛一樣普遍。」布爾德運動醫學研究中心安迪・普利特說。

2002年普利特與自行車製造商開會時提出一個表格,顯示有兩種跟自行車有關的成長趨勢已逐漸結合:戰後嬰兒潮及高性能自行車。他的重點是:在戰後嬰兒潮出生的騎士現在都還在騎車,只是他們都即將邁入50歲大關,而一般不騎車的中年人身上常有的問題,也會出現在他們身上,其中最普遍的就是背痛。

背痛已經是一個普遍的困擾,這件事並不令人意外。無論藍領或白領、運動員或每天窩在沙發上看電視的人、自行車老手或新手,在目前這種缺少活動的生活型態中幾乎都可能出現背痛問題。根據統計,美國至少有3/4的人口一生中至少會有一次因背痛而到醫院檢查,每天也有將近千萬人因背痛而無法工作。而騎自行車時身體向前彎,背部弓起拉長又保持不動,無疑又會使背痛惡化,如同約翰・豪爾所說:「其他運動都不會像騎車那樣,把身體釘在這種奇怪的胎兒半曲屈的姿勢上。」

結果,支撐身體的背部變得脆弱、緊繃,而且隨時可能發生問題,也就是所謂的「騎士背」:脊椎周圍的肌肉、骨盆上方及肩胛骨之間都會出現疼痛。

豪爾表示,他的自行車學校有半數以上的學員有騎士背。他本身也很

了解那種疼痛，因為他從1980年代後期開始用三鐵休息把之後，這個問題就開始困擾他。

然而你會得騎士背，並不是來自於你新買的高性能碳纖維自行車上加裝低風阻把手，而是早在你老爸在五金行幫你買第一輛二輪車時就已種下前因。不過，其實主要問題都不在自行車，而是因為我們從上幼稚園開始就整天坐著不動。

派翠克·馬彌說：「從5歲開始，當我們不再整天跑來跑去，而是窩著、蜷曲在書桌前時，姿勢就逐漸走下坡了。」馬彌在聖地牙哥的Symmetry疼痛醫療中心以治療幾乎沒救的背痛問題而聞名。我們一輩子坐著，無論在寫功課、開車、騎車、上網時都會彎腰駝背，使得髖關節屈肌群縮短、臀部內收、下背部變平。結果就像馬彌所說的：這樣的姿勢會擠壓到肺部及消化道，令下背部變得無力而更無法負荷各種動作。到了35或40歲，這樣的姿勢會讓身體疼痛難耐，或突然出現騎士背。

背痛問題其實並不神祕，只要能了解下背部的構造：5塊腰椎骨分別由圓盤狀的硬質軟骨（椎間盤）隔開，每塊椎間盤內部都有柔軟的液狀髓核。這裡是脊髓的末端，在腰椎骨與椎間盤之間有從脊髓分出一節一節的神經根，可能會因脊椎關節退化被壓迫而發炎。身體向前彎曲時，脊椎呈圓弧形（與正常狀態下，腰椎前凸的弧度相反），每個椎間盤的後側外緣都會被伸展，而前側外緣會被擠壓，將柔軟的髓核推向椎間盤後側。這樣的姿勢下若經常有突然的扭轉或轉身，時間久了，椎間盤後側就會發生撕裂、破損或「脫出」。此時，髓核會從撕裂處被擠出來，刺激或壓迫到位在脊椎關節之間的神經根，造成下背部或腿部疼痛。

髓核

騎士絕對不能忽視騎士背的問題。因為事實是：非斜躺式的專業公路車會讓騎士處於駝背的姿勢，再度傷害因長年久坐早已處於危險邊緣的椎間盤。如果不能改變生活型

態，又無法修正騎車姿勢，也沒有時常做特定的肌力訓練／伸展運動，後果可能是結束騎車生涯，並對下背部造成不可彌補的傷害。

客製化自行車業者像是Serotta好幾年來都接到大批訂單，要訂製頭管較長及車把較高的自行車，讓年長騎士騎車時軀幹可以挺直。其中Specialized於2003年秋季出產的Roubaix高級公路車更是蔚為風潮，如同價格更高的Serottas，特色都是頭管較長。為了增加舒適度，Roubaix車款還在車架、座管及前叉加上「Zertz」彈性避震系統。

當然，要價幾千美金的新車不是對抗騎士背的唯一方法。不過選擇好車確實是改善的第一步，之後還需要加強背部及核心肌群的力量，也要讓周圍肌肉更有彈性，最後在背部不拉傷的狀態下維持高效能的騎乘姿勢。以下是本書所提供「趕走騎士背」的方法。

13個趕走騎士背的方法

1.將車子的前端調高

當心參加鐵人三項及計時賽時用的低車把，應特別留意背部拱起的情形。從騎車效能來看，低車把無法提供良好的核心穩定支撐點，而背部拱起對騎士的脊椎也非常不好，會造成脊椎潛在形變或彈性遲滯，也就是脊髓後側韌帶被拉長的永久變形，破壞了這些韌帶（功能是維持脊椎骨相互連接在一起）的完整性。因此鐵人三項及計時賽選手椎間盤脫位的機率高於一般自行車騎士，這並不令人意外

緩解背痛最快又最便宜的方法就是調高現有自行車的車把，可以旋轉車把使之朝上、調高龍頭或另外買一個較高的龍頭。可調式龍頭也很理想，可以隨著騎乘時的肌力強度及身體柔軟度等變化調整到最舒服的高度。也可以買一輛上管較短及／或龍頭較高的自行車，減少背部弓起這種不健康的弧度以及施加於下背部椎間盤的壓力。

另一方面，騎車時如果背部挺直，產生的動力會比較小，這也要留意。如第7章所提，Serotta單車調整學校認為，坐著騎車時背部與髖部角度如果大於45°，就無法運用臀肌的力量，因而減損動力，增加膝蓋的

負荷，所以可調式龍頭是不錯的選擇。採用以下的方法可以降低車把高度，讓身體更柔軟。

2.先將身體拉正

「如果骨架歪了，肌肉練得再壯又怎麼樣？」派翠克‧馬彌表示。他的醫療中心規畫了一些獨特的動作，協助顧客將身體拉正。（詳細的動作介紹請參見本章前面專欄「如何改正彎腰駝背的姿勢」。）

3.處理腿長差異

普利特提出實驗室的研究結果，顯示長短腿是造成騎士背痛最常見的因素。雙腿長度差距小於5公釐的人，普利特會將腿部較短那邊的扣片往前移動1-2公釐。如果差距大於6公釐，他會建議騎士到修鞋店去，在鞋底與扣片之間加上一個夾鐵片。

4.伸展膕旁肌、髖關節屈肌及臀肌

當這三個肌肉群隨著年齡增長而變得緊繃時，會引起一些身體的續發性問題：股四頭肌必須更用力才能伸直腿部，因此容易疲勞，並增加膝關節的壓力；腰部會難以彎下，彎腰時背部承受的壓力因而變大。還有駝背也不好，會擠壓到椎間盤。

不過幸運的是，肌肉緊繃這種老化症狀很容易解決。物理治療師鮑伯‧佛斯特表示，騎車前一定要做伸展運動，即使暖身前的伸展也是安全的。騎車時偶爾站起來伸展一下，尤其騎車之後的伸展更不可少，因為此時肌肉還是熱的，周圍的膜鞘比較柔韌。

- ‧伸展膕旁肌：平躺，膝蓋彎曲，雙手抓住一隻腳板，將這隻腿向上拉，盡可能把膝蓋打直，伸展膕旁肌。
- ‧伸展髖關節屈肌：單腳跪在地上，前腳膝蓋呈直角，後腳放在臀部後方，上半身挺直，骨盆向後傾斜、縮小腹、夾緊臀部。應該可以感覺到髖關節屈肌在用力伸展。

注意：絕對不要做身體向前彎雙手碰腳趾的動作。彎腰伸展背部並用手指碰地板的動作也會伸展脊椎後側的韌帶，這也可能造成傷害。伸

展膕旁肌及小腿肌時，無論何時都應該躺在地板上，避免增加額外的張力。頭部抬高，注意力集中在腰部彎曲動作，同時保持背部平坦。請參見前面專欄Symmetry醫療中心所介紹安全伸展背部肌肉的動作。

5.強化核心肌群

由於我們習慣長時間久坐，使得下背部豎脊肌緊繃、腹橫肌無力，這些深層的腹肌收縮時會將肚臍往脊椎的方向拉。如果強化並伸展這些肌群，就同時可以改善姿勢，減少背痛。

· **背部伸直：** 如果較少使用背部肌肉，脊柱兩旁的豎脊肌會變得較無力且緊繃，尤其是只做自行車這項運動的人。不過靠著簡單的背部伸直動作，很快就可以強化豎脊肌。在家可以俯臥在地板上，雙手在脖子後面互扣，然後將頭部及上背部抬高離開地板即可。若在健身房，找一張對你來說夠大且可以固定腿部的臥椅，雙手在脖子後面互扣，緩和地從腰部將身體抬起和放下。之後在脖子後面握著較輕的槓片（如1、2或4.5公斤），以增加阻力，但請留意不要逞強。

· **腹橫肌：** 透過以下動作轉動身體時會用到的腹部肌肉：站姿，雙腳膝蓋彎曲，將輕量啞鈴舉在胸口，手臂舉起、放下，身體同時左右扭轉畫出如同∞的形狀。

· **交叉捲腹：** 左腿彎曲跨過右膝，在仰臥起坐時身體輪流左右轉動，讓手肘碰到膝蓋，鍛鍊腹橫肌、肋間肌及腹斜肌。

· **甲蟲翻身式：** 平躺在地板上，雙臂放在兩側，將腰部用力往地墊壓下，收縮腹肌發出「嘖滋」聲，然後抬起右手及左腿，左手及右腿往地板壓（之後再交替做），脊椎不要移動。

6.活動及強化臀肌

接下來又要訓練臀肌了。從之前提到「騎膝」及「調整自行車」的章節中，我們已經了解，自行車做過適當的調整後，被低估且未充分利用的臀肌將會成為騎車的主要動力來源。但我們還未說明的是，這股動力來自臀部的主要肌肉群（臀大肌、臀中肌及臀小肌），這些肌肉群的主要功能是維持我們的直立姿勢及伸直身體，而這些功能都可以防止背痛。本書與南加州大學鮑爾斯博士共同進行的生物力學分析顯示，

運用臀肌踩踏板不僅能矯正膝外翻（採踏板時，膝關節往內側偏移的現象），還能增加身體核心穩定度（減少左右搖晃），並能有效拉直背部。以臀肌施力為主的方式踩踏板，確實可以有效矯正用股四頭肌施力踩踏板所造成的駝背。基於上述理由，臀大肌收縮量不足或肌力減少，都可能增加背部受傷的風險。

以下提供兩個鍛鍊臀大肌的運動，使其更能有效支撐脊椎伸直：

- **橋式（抬臀運動）**：平躺在地板上，膝蓋彎曲，下腹部收縮，將臀部抬起離開地面，直到膝蓋、髖部及胸部在一直線上。維持這個姿勢10秒鐘，縮緊臀肌維持拱橋的姿勢，骨盆保持水平，下腹部持續收縮。反覆做10次，耐力增強後改為做2次，每次60秒。之後可以試著做單腿橋式，將一隻腳抬起懸空。
- **伐木式**：這是個動態的訓練，臀肌必須收縮用力將身體由向前彎曲的位置轉成軀幹伸直的姿勢。站立，雙腳打開與肩同寬，膝蓋微彎，雙手一起握住重物（男性4.5-7公斤；女性2-4.5公斤）高舉過頭，然後雙手向下揮舞，像是拿著斧頭在伐木一樣。以腰為中心彎曲，將重物向下揮動到兩腿之間，彎腰向下時膝蓋保持原來的微彎。腰彎到底時，腹部緊縮、臀部夾緊，用力將身體向上拉回原來的直立狀態。身體向上拉回時的正確順序為：先伸直下背部，然後將肩膀往上帶，最後再將重物高舉過頭。開始時先做2-3回，每回做10次，之後再慢慢增加到每回做20次。
- **髖關節屈肌伸展**：髖關節屈肌柔軟度不足，可能會使骨盆過度傾斜，進而抑制臀大肌的收縮能力，所以必須伸展髖關節屈肌（請參見上述第4點）。

保護背部的其他祕訣：

7.改變姿勢

騎車時應不時變換姿勢，降低背部的壓力。長程騎車時，不時改變握車把的位置，而且每5分鐘就應站著騎車1分鐘，伸展一下身體，往不同的方向拉一拉。一般標準公路車車把可以讓騎士變換許多不同的握法，握在下把、變速把、車把水平處等。同樣道理，登山車加裝牛角把也很

適合變換握法。長程騎車爬坡時，不時滑動臀部坐到座墊前、中、後。

8.游泳

就許多方面而言，游泳與騎自行車都是幾近完美的交叉訓練，游泳可以彌補騎自行車的不足之處。騎自行車會彎曲身體，常使得身體僵硬；游泳則能伸展身體，增加柔軟度。騎自行車是線性運動，只運動到腿部；游泳則有70％的動力來自上半身，而且每次划水都要明顯的扭動髖部，會運動到騎車時被忽略的核心肌群、腹橫肌及背部肌肉。游泳裝備簡單、方便攜帶，自行車騎士只要準備一副蛙鏡，在路上沒騎車時就能靠游泳維持心肺功能。當然，再多打包一雙慢跑鞋更好。剛才提到游泳是「幾近」完美的交叉訓練，是因為游泳與騎自行車一樣缺乏身體承重和衝擊，無法幫助骨骼發展，所以騎士還需要另外透過跑步或重量訓練來補足。

9.做伏地挺身

朱莉‧布史班是費城的骨科醫師，曾協助美國軍方開發不傷害背部的運動計畫。每天做幾次伏地挺身可以增強背部的耐力，而不傷背部的關鍵在於背部要打直。完美的伏地挺身動作與完美的站姿是一樣的；而不佳的伏地挺身姿勢，也就是身體過於彎曲，也與不佳的站姿一樣。以正確姿勢做伏地挺身可以幫助平時維持良好的姿勢，減少背痛的風險。

社區體育訓練師及美國國家運動醫學科學院總裁邁可‧克拉克也說，與重量訓練的臥舉相比，伏地挺身對背部比較好，可以建立全身肌肉的支撐系統。更確切地說，對於穩定肩膀的肩胛肌群及肩關節旋轉肌群，伏地挺身的訓練效果遠超過臥舉。

所以，將伏地挺身融入平常騎車活動之中。無論是寒冷早晨騎車前的暖身、中途停在便利商休息喝運動飲料時，或者爬到山頂等待同伴趕上時，都可以做。

10.隨時保護背部

日常生活中可以養成一些保護背部的良好習慣。例如不要彎腰抬起地上的東西，而是蹲下，再以腿部撐起。如果經常開車，坐在車上時可以做「紅燈」腹肌訓練運動強化核心肌群；這是加州威尼斯整脊師

卡羅爾・羅斯所發明的運動，動作如下：遇到紅燈停下時，腹部收縮數到三，每次遇到紅燈或看到前方車子的紅色尾燈亮起時都這麼做，不用多久，你在看到紅色時腹部就會下意識收縮。羅斯說：「一個顧客告訴我，他看到老闆的紅色領帶時，腹部也會收縮。他還說有個穿紅衣服的女孩還以為他在跟她搭訕。」

吉姆・比塞爾進一步發展羅斯的腹部收縮運動，他建議平常坐著或站著的時候都要隨時收縮腹部。維持正確的擺位也很重要，他說：「坐著時試著讓膝蓋位置比髖部低，這樣可以拉直脊椎。」

11.考慮買斜躺式自行車

「與其煩惱要去找高一點、對背部比較好的車把，還要做運動加強臀肌，不如試試斜躺式自行車。騎過之後，就不會想要再騎傳統的自行車了。」維特・拉瑞維說10年前戰後嬰兒潮邁入40歲大關時，拉瑞維把Bicycle Workshop店裡的庫存都由專業公路車換為斜躺式自行車。斜躺式自行車騎起來很舒服，可以舒緩背痛，這是一開始吸引顧客之處；但符合空氣力學卻是讓顧客愛上斜躺式自行車的關鍵。斜躺式自行車創下許多速度方面的紀錄，且騎車時可以臀肌為主產生動力，你的背部及身體其他部位一定會很感激你。

12.跳舞

2004年《英國運動醫學期刊》刊載了一項研究，顯示跳舞訓練可以幫助運動員減輕背痛。瑞典研究員讓16名越野滑雪選手每週上6小時舞蹈課程，為期12週；對照組則是10名沒有上舞蹈課的滑雪選手。舞蹈課程包括芭蕾、現代舞及爵士舞，主要目的是改善平衡感、協調能力、肌肉柔軟度及靈活度。3個月之後，有跳舞的滑雪選手感覺脊椎的柔軟度變好，姿勢更加優美，且髖關節活動度增加。雖然跳舞沒有讓選手的滑雪技巧進步，但原來有背痛問題的6個選手中，有4人在3個月的訓練之後就不再背痛了。

13.最後，玩飛盤

本章開頭講的故事可不是開玩笑的。你可能曾經把飛盤拿去當盤子用，在海邊拿來當沙鏟，或拿來盛水給小狗喝，怎麼還沒發現這個好用

的飛盤可以用來保護椎間盤呢？丟飛盤的動作可以伸展因為騎自行車而比較塌陷的胸部，轉動比較少活動的身體，運動很少用到的腹橫肌，還能放鬆僵硬的背部，所以玩飛盤是長時間騎車後絕佳的消遣活動。

後記

2004年12月，我的左膝可能無法回復了，不過還有一絲希望。同年1月照的X光片顯示，我的膝蓋骨有明顯側移，醫生要我立刻開刀做外側鬆開術，但我拒絕了。在沒有確認其他非侵入性的療法之前，我不想這麼快開刀，因此我把自己當成實驗品，認真測試本章所提的內容。

我每天會伸展髂脛束好幾次，而且每週會訓練股內廣肌至少兩次。我每天吃葡萄糖胺及軟骨素。每次騎車我都會先由慢速、低齒輪比開始，讓關節滑液先潤滑膝關節。我曾經與自行車調整專家保羅·羅曼討論，也花了一個早上到南加州大學生物力學實驗室拜訪克里斯·鮑爾斯博士，並與私人教練克里斯·朵德一起透過CompuScan Velotron做測試，所有結果都顯示，以臀肌為騎車動力來源，以及踩踏時腿部從髖關節、膝關節到大腳趾的蹠趾關節維持正確的排列位置，對身體相當有益處。

努力的成果讓我大受激勵。2004年1月我的膝蓋骨已經滑出溝槽，走個幾步路都會感覺到膝蓋骨的摩擦，但現在我可以跑步，也可以正常騎車，10月時還參加了火爐溪508哩比賽，一整天騎車11.5小時。當我覺得疼痛時，通常是因為我忘了伸展髂脛束，沒有放鬆造成膝蓋骨側移的壓力。不過只要我停下車伸展髂脛束1分鐘，疼痛感立刻就消失了。

為本章所做的研究在其他方面也對我有幫助。雖然我沒有背部問題，但我現在會做背部伸直運動，強化豎脊肌；每天也會做幾個基本的姿勢調整動作，活動一下身體。對我來說，「預治」不再只是一個專業詞彙，而是讓全身所有部位都能正常運作的基本常識。——羅伊·沃雷克

個案研究：菲爾・克里挺直了

　　他身高188公分，體重81公斤，一頭棕髮，以及一雙「粗壯的腿」，看起來有點像「電線杆」。他終其一生都是運動員，自稱是「超強自行車騎士」。他還是個知名的併購專家。他每年騎車超過9,600公里，而且可以一直維持每小時32公里的騎速，爆發力甚至可以與專業車手媲美。當大家知道聖地牙哥投資銀行家菲爾・克里已經63歲時，都覺得非常訝異。克里有3個孫子，連他都不太相信自己年紀已經這麼大了。如果不是之前有背部問題，他可能還會覺得自己才35歲。

　　他說：「我的背部問題大概是1997或1998年開始的，而且1年內就惡化到讓我不得不動手術。」

　　克里的問題是脊椎骨的壓迫，在自行車騎士間並不常見。那時克里的整條右腿從鼠蹊部到右膝都會疼痛，他說：「我一騎車就會痛，但我會服用一堆止痛藥，再開始騎車，直到又無法忍受為止。一直到1999年參加百哩賽之後，我才覺得受夠了，我需要幫助。」

　　當時克里尋求各種可能的療法：針灸、物理治療師、運動醫學專科醫生及整脊師，甚至還做了硬腦膜穿刺注射。「沒有一種有用。之後我遇到一個騎車同好，他要我去Symmetry醫療中心找派翠克・馬彌，說馬彌只看了他一眼就說他的身體變形了。當時我心想，真的嗎？最好是啦。」

　　「不過，照片說明了一切。」

　　Symmetry著名的拍立得照片有兩張，正面及側面全身照，上面覆

蓋著密密麻麻如格子般的水平及垂直線條。照片中顯示，克里的肩膀偏向右邊，身體中線偏離中心，髖部也很糟，正常的骨盆應該向前傾斜9°，但他一邊向前傾斜6°，另一邊向後傾斜2°，很明顯他的身體是歪的。

Symmetry一向以拉直變形的身體聞名。為了讓克里的骨盆回復正常的角度，馬彌設計了大約20分鐘的連續動作，要求克里每次騎車前及騎車後都要做。這6項個人化動作結合了瑜伽及肌肉等張收縮，包含以下動作：

1. **放鬆背部：**平躺在地板上，腿部彎曲呈90°，放在椅子上休息5分鐘。這項動作可以讓背部放鬆，為之後的運動做準備。

2. **以相同姿勢做仰臥起坐**

3. **瑜伽磚與固定帶：**將瑜伽磚放在膝蓋之間，做50次膝蓋夾緊的動作；將瑜伽帶環繞在腳踝上，膝蓋靠緊，腳踝向外推開。

4. **固定帶與瑜伽磚：**將第3項動作相反：將瑜伽磚放在腳踝之間，做50次腳踝夾緊的動作；將固定帶環繞在膝蓋上，腳踝靠緊，膝蓋盡可能打開。

5. **推動骨盆：**把瑜伽磚放在膝蓋之間，然後將骨盆往上及向前推。

6. **股四頭肌伸展：**做50次。

7. **靠牆坐姿：**背部平貼牆壁站著，慢慢往下滑直到大腿與地面平行，看起來像是一張人體椅子。

克里說：「我非常努力做這些動作，已經感覺到有一些進步。我

的身體變得比較挺直，不過還是會痛。」後來發現，他的問題其實很嚴重，椎間盤已經壓迫到神經，必須切除一塊如指甲般大小的脊椎骨。結果手術相當有效，幾個月之後，Symmetry就幫克里的背部找回久違多年的百分百無痛感。

「從此我就什麼都不怕了。只要我持續做這些動作保養身體，我有信心以後再也不用動手術。」

現在，每當克里停在便利商店買可樂時，就會邊喝邊做靠牆坐的動作。他說：「其他騎士都用可笑的眼神看我，他們總是會說你有什麼毛病嗎？還是你以為那裡有椅子可以坐？」

這些動作也有其他功用。克里說：「我老婆說我比以前高了3公分，而且走起路來更挺直。此外，從某方面來說，我也變成姿勢調整專家了。」

「騎自行車會讓你的身體陷入不均衡。騎公路自行車時你的背部是整個身體動作的軸心，你會練出巨大的四頭肌，這會讓你不平衡以及骨盆的力量過大，你的膕旁肌會變得很緊並拉住脊椎，所以你要伸展這些肌肉。」克里繼續說。

結論是：克里將會持續做Symmetry為他設計的動作。他說：「這些動作不是用來招搖撞騙的，雖然我不了解針灸，但我看得懂5歲小孩的照片，知道那是我們原來該有的樣子。Symmetry的這些動作讓我一天比一天更年輕。」

人物專訪 **吉姆‧歐區維茲**

JIM OCHOWICZ

奧運自行車選手吉姆‧歐區維茲成立7-11及摩托羅拉職業車隊，朋友們都暱稱他為「歐區」。老車迷都知道歐區是先驅，早期帶領美國隊出國比賽，表現也不負眾望。70跟80年代初期，萊蒙德竄起之前，美國隊在歐洲的比賽中根本就是個笑話。不過歐區從選手轉任運動總監之後，便徹底扭轉了這個刻板印象。他在2004年3月5日的專訪中表示，這一切都是因為他熱愛自行車，在賽車生涯結束之後，還是想以自行車維生。他的履歷像則傳奇，他於1997年被選入美國自行車名人堂，2004年成為美國自行車協會理事長，並擔任美國奧運自行車隊教練。這些年來，美國的自行車選手已經變成歐洲比賽的常客，例如蘭斯‧阿姆斯壯在環法比賽中就表現亮眼，優秀的成績讓法、德、義、西、荷等歐洲隊伍捶胸頓足。除了在車壇的成就，歐區還是美國投資銀行Thomas Weisel Partners及舊金山商業銀行的副總裁。

▌運動經理人

12歲左右，我在抽屜發現一盒獎牌，原來二次世界大戰之前，爸爸曾是自行車選手。那時我有一輛普通的10段變速自行車，放學後會和同學繞著公墓的道路騎。我很想試試更高檔的車，於是開始騎車到車行翻閱競賽車的型錄，用打工送報的錢買了一輛Schwinn Paramount自行車。我的賽車生涯始於1966，那年我14歲，在威斯康辛州拿下全國場地賽亞軍，之後就全力以赴。我住在密爾沃基，為了保持身材也玩競速溜冰。不過自行車依舊是我的重心。

1972年我在20歲時代表美國參加奧運場地自行車團體追逐賽。

1976年的奧運我再度代表國家出征，那兩次比賽是我運動生涯的巔峰。當年還沒有美國人到歐洲比賽，所以約翰‧豪爾、麥克‧尼爾、大衛‧秋納還有我組了四人隊，決心到歐洲闖一闖，後來拿下不錯的成績。我們參加了幾次環英賽，贏了幾次分段賽。之後格雷‧萊蒙德竄起。當時我已經從選手轉任運動管理。因為結婚生子後，我無法四處比賽，必須面對現實，找份工作養家。因緣際會之下，我進入了運動管理這一行，於1979、1980年擔任美國競速溜冰隊的經理。不用說，那幾年正是美國溜冰的黃金時期。

前進歐洲

參加了幾場奧運之後，我計畫找一些贊助商，像歐洲職業車隊一樣，組織一批選手，希望有朝一日到歐洲參賽。當時有個大好機會找上門來。我們在7-11遇到南方公司的人，他們答應彼得‧烏柏若思贊助奧運自行車隊。他們雖然一點也不了解自行車，卻還是選了自行車來贊助。美國上一次拿下奧運自行車獎牌已經是1904年了，而1984年洛杉磯奧運因為有資金贊助，我們發掘、培養了一批優秀運動員，終於拿下獎牌。

對我而言，下一步並非全力準備下一屆奧運，而是到歐洲看看在職業賽中能有什麼表現。我說服南方公司，請他們贊助。於是我們在義大利賽季開幕賽Trofeo Laigueglia中首度亮相，榮恩‧基佛一舉拿下冠軍，打敗了法蘭西斯柯‧莫塞等一票世界冠軍，而在那之前，我們一直沒沒無聞。

贏了那場賽事之後，我們受邀參加環義大利賽。車隊選手不夠，我另外招募了安迪‧漢普斯頓，請他放下德州的比賽加入我們。另外也拉了鮑伯‧洛以及克里斯‧卡爾麥克參賽。那場比賽中，我們拿下兩個賽段的冠軍，我們有了好的開始。同年7月，我與環法賽的人員碰面，說服他們讓美國隊參賽。1986年，美國隊首度參加

環法賽，同時我們也積極培養下一代車隊。第二代車隊於1991年登場，成員包括蘭斯‧阿姆斯壯。

自行車運動之所以能逐漸獲得重視，萊蒙德功不可沒。電視開始轉播自行車賽，美國選手表現亮眼，越來越多人感興趣，而抱著熱忱的自行車騎士也能親身參賽，不再只是觀賽。車壇不再是歐洲獨大，美國人也占有一席之地。1999年，阿姆斯壯首度拿下環法賽總冠軍，這獎座意義非凡，因為阿姆斯壯與眾不同，是抗癌成功復出之後才拿下總冠軍，你也可以說那是奇蹟。

阿姆斯壯第一年的職業生涯中，就拿下環法賽賽段冠軍，成為有史以來最年輕的賽段冠軍得主。一個月後，他又摘下世界公路自行車錦標賽。阿姆斯壯的職業生涯從一開始就表現得可圈可點。以體格來說，我找不出有誰能比他更好。他還有驚人的決心與毅力，有冠軍的氣勢，而且律己甚嚴。冠軍選手該有的條件，阿姆斯壯一應俱全，唯一的缺點是太年輕，經驗不夠，還不了解登上世界高峰所代表的意義，了解環法賽對自行車選手的重要性。他成為了我們和其他所有選手關注的焦點。後來阿姆斯壯不幸罹癌，離開我們的團隊，整整好幾年沒有任何成績，但我仍對他深具信心，覺得他只要下定決心，就一定能拿下環法賽冠軍。

阿姆斯壯的超強馬力無人可及，沒人能以他那種強度持續騎這麼遠的距離。我們隊上有許多優秀隊員，我也見識過很多優秀選手，但沒人能超越他。除此之外，我也沒見過有誰能像他日復一日嚴格地自我鍛鍊。別的選手跟他一起訓練完，都必須先休息一天才能跟上他，他卻可以連續練上整整5天。他可以不斷地衝，所以比賽對他來說沒那麼辛苦，除非他要挑戰自我極限。比賽越是困難，他的意志就越強。這當然也是因為他比別人更努力、準備更充分。我們也會提醒他一些事情，舉例來說，我們在環法蘭德斯賽開賽之前，一定會先花兩三天研究路線，知道什麼時候要轉彎、上坡下坡，哪

裡有鋪面等等。準備環法賽時，也是這樣。在這種等級的比賽中，準備是很重要的，而阿姆斯壯做得比誰都用心。

▌40及50歲的訓練

如果你在阿姆斯壯那個年齡受傷或生病，還可以先休養一段時間，32歲之前復出都來得及。然而一旦超過34歲，要復出就很困難了。我今年52歲，還是可以騎跟當年一樣的距離。四十幾歲的身體或許還禁得起最嚴格的訓練，長時間訓練後，身體依舊能發揮良好性能。一有時間就多運動。不過最重要的還是持之以恆，不能三天捕魚兩天曬網，一定要貫徹始終。這也表示絕對不能超過兩、三週不騎車或做其他運動，像是冬天時就可以越野滑雪，或是溜冰、跑步。

我認為四十幾歲時仍可做密集訓練，五十幾歲也可以保持一定的運動量。至少我覺得自己可以。我無法像年輕時一樣強壯，但可以靠著經驗，知道何時該出力，何時該休息。我住在舊金山，有爬不完的坡，而且其實我不擅長爬坡。我都跟比我厲害的車友一起騎，計時不計程，每週大約騎14小時，聽起來好像不多，不過我大多騎得很快（至少以我的標準來說是很快），所以其實也夠了。

我從來沒受過傷，連膝蓋跟背都沒痛過。我會做一些伸展動作、仰臥起坐跟伏地挺身，偶爾也做點瑜伽。每天只要花15分鐘就可以維持身體的柔軟度，也可以多少保持身體平衡。

年紀越大，就越需要注意營養均衡。這跟環法賽選手所注意的「營養均衡」是天壤之別。對選手來說，比賽期間及前後需要非常溫和的飲食，因為他們要消耗很多卡路里，所以需要好消化的食物。我們這種業餘的車手就不同了，可以稍微放縱一下，吃一些環法賽選手不能吃的食物。不過，我對於食物以及進食方式還是很小

心注意，秉持低脂低熱量的原則。另外我也會補充綜合維他命，並留意血壓跟膽固醇。

職業車手的飲食要很節制，因為選手需要攝取大量的熱量，而且不能完全靠糖果巧克力以及含糖飲料來補充。以前我們出賽時只帶瓶水跟可樂，偶爾帶三明治或餅乾，那時還有單片裝的餅乾，放在口袋裡就不會弄得亂七八糟。一直到現在，有些環法賽選手還是沒辦法接受糖分高的食物，胃會不舒服。所以有些選手會吃三明治，而不是水果。你需要一些有飽足感的食物，所以也不能只攝取果汁、能量果凍或電解質飲料。

除了飲食之外，我也相當重視時間管理。我跟大部分人一樣，花很多時間工作，不過我很會分配時間。我學會在一天之內挪出一、兩個小時健身，這說來簡單，但如果你常旅行，還真不容易辦到。儘管如此，我還是會盡量在出外旅行時安排時間運動。我常常隨身攜帶自行車，裝在帆布袋裡拖著走，丟上飛機，落地後有時間就騎一騎，飛到國內國外都一樣。我還滿幸運的，可以在世界各地寄放自行車，比如說我在德州放了一輛車在阿姆斯壯的家（他家車庫有好幾輛Trek的登山車，還有三、四輛公路車），另外我也寄放一輛在艾迪・墨克斯的家，每次去比利時找他，就可以騎一騎。

▌ 跟車的樂趣

雖然1980年之後我就沒再參賽，我還是很享受速度感。我喜歡競賽，覺得騎快一點比較刺激。我跟車友每週二跟四都會在加州波羅奧托比賽，雖然不是正式比賽，但也是種競爭。大家沿著環狀車道騎，全長大約1小時15~20分鐘。每個人都卯足全力。參賽者大概有50~60人，其中我最老。不過，只要能完成比賽，就是一種成就了。我深諳騎車訣竅，可以相當有技巧地跟車。我現在的專長就是求生，因為它充滿挑戰，而我也樂在其中。

　　有位同好這一年半來才開始騎車，他大學時跑1.6公里只要4分鐘，不過工作後就不常運動了。後來他迷上自行車，而且現在騎得很好。他十分投入、勤奮練習，馬力超強。我建議他先放慢速度，打好基礎比較重要。他花了整整6個月才騎到理想的距離，之後再慢慢加速、建立風格，改變訓練方式，由原本長程、和緩的路程轉為短程、劇烈的騎行。一直到今天，他仍不斷進步。

　　我給大家第一個建議是，一開始不要騎太猛，你得先找出自己的騎車節奏。最好請適合的私人教練或懂賽車的人，循序漸進，學習如何控車、調整姿勢、尾隨、 輪車。做好上述練習，讓騎車成為一種享受。

　　如果純粹把騎車當作休閒運動，就更該如此。我常在住家附近看到5個、10個、15個，甚至40-50人成群結隊騎。跟這麼多人一起騎，對自行車最好也要懂一些，弄清楚重心方向，抓好距離等。這些是自行車手應有的基本知識。不論是慈善賽或者百哩賽，都應該具備騎車的基本常識。騎車不只是一味追求速度，而是在追求速度的同時也認真思考。

　　我的二女兒20歲，騎自行車來訓練競速溜冰，她是奧運代表，在鹽湖城受訓；我的小兒子15歲，我剛送他一輛全新的Eddy Merckx。今年夏天我們會一起出去騎車。我老爸會帶我去看比賽，卻從來沒跟我一起騎過車。

　　在現在這個複雜的社會中，騎車仍然充滿樂趣，適合當作休閒運動，也可以在追求速度感之中健身，跟其他運動比起來，運動傷害也較少。人們只要試過騎自行車，很容易就會愛上。像我一樣。

CHAPTER 9

CYCLING AND OSTEOPOROSIS

| 自行車騎乘與骨質疏鬆症 |

如何預防骨質流失

INTRO

　　2003年春季，我為《洛杉磯時報》自行車運動專欄蒐集協力車相關資料時，打了通電話給老友羅伯‧滕普林，他曾在奧勒岡州尤金市協力車與斜躺式自行車第一品牌Burley公司擔任銷售經理。我們從1988年就認識了，當年他在美國橫跨賽中名列前茅，而我當時為《加州騎士》雜誌寫稿報導這項賽事。滕普林總共參加了4次比賽，從未在這總長3,000哩、超級辛苦且幾乎不能睡覺的比賽中奪冠，不過曾拿下亞軍。滕普林到Burley工作之後，生活重心得以全部放在自行車上。他每天騎車上班，每週騎超過640公里，冬季還到南半球旅遊，另外也代表公司參加數十個州際活動及耐力賽，像是1993年我們一起騎協力車參加的戴維斯兩百哩賽。（這傢伙的腿像是裝了引擎，那是我畢生唯一一次跟同伴一起騎車10小時。）

　　「最近好嗎？」他接電話時我問他。

　　「不太好耶，我有骨質疏鬆症。」他說。

　　我那時簡直啞口無言。滕普林才47歲，這個年紀的男性通常還不會出現骨質流失；應該是說，沒有騎自行車的男性大多數都還不會有這個問題。——羅伊‧沃雷克

騎自行車與骨質疏鬆症好像八竿子打不著。一個身體狀況良好的人，心臟強而有力，腿像鋼筋一樣健壯，但奇怪的是，骨頭卻脆弱易碎，隨時可能出現髖骨斷裂。

這情況當然是羅伯・滕普林始料所未及的。雖然他一直都很瘦，甚至可以說是皮包骨，但很多熱中自行車的騎士也都這樣。滕普林瘋狂地做有氧運動，全身上下都超級強健，或者說他覺得自己超級健康。不過美國橫跨賽傳奇的兩屆冠軍彼得・潘生打了電話給他之後，他的想法就改變了。當時潘生正參與聖地牙哥州立大學教授的一項研究，因此與滕普林連絡。

珍娜・尼科爾斯博士是運動及營養方面的教授，熱愛騎車。當時她針對自行車賽老將及耐力賽車手進行骨密度研究，最後選擇了27位像潘生及滕普林這樣的選手來研究，這群人的平均年齡51.2歲，平均每週訓練12.2小時已逾20年。尼科爾斯的研究名為「著名男性自行車手的高度訓練與其低骨質密度」，發表在2003年8月的《國際骨質疏鬆症》期刊上。另外她在2004年3月的《自行車》雜誌上發表的結論也震驚了自行車界：**無論男性或女性，以騎車為主要健身方式的人，都面臨骨質疏鬆症的風險。**

骨質疏鬆症一向被認為是「老太太」才會有的毛病，所以聽到身體健康的男性骨頭不好，可能會讓人覺得特別奇怪。一般來說，5位骨質疏鬆症患者中，有4位是女性，而且都是在更年期發生，因為更年期時身體產生的「變化」，讓女性的身體不再製造協助吸收及儲存鈣質的雌激素。2004年外科醫生的報告指出，50歲以上的美國人有一半以上面臨骨質疏鬆症的風險。另外，每年發生的骨折意外中，有150萬件是由於骨質疏鬆症，其中有人是因為髖骨及背部過於脆弱而骨折，不得不坐上輪椅。雖然雌激素及其他補充品能預防更年期之後的骨質流失，但是之前流失的骨質是沒辦法回復的。

男性比較幸運，骨質密度（BMD）原本就高於女性，而且通常會比女性晚20年出現骨質疏鬆症。

只是在尼科爾斯博士的研究中，27名男性騎士有2/3的人「骨量減少」，也就是有中度骨質流失；嚴重的骨質流失或骨質疏鬆症則有4人。測試組選手的髖骨及脊椎骨平均密度，比年紀相當、適度運動但不騎自行車的控制組少10％。

「臨床上看來，流失10％已經差很多了，狀況不太好，可以說是非常可怕。因為一般男性在50歲，根本不會有骨質流失。現在流失10％的骨質，隨著年紀增長，骨折的風險就會遠高於一般人。一般男性到70-80歲才可能因為骨頭退化而骨折，但這些看來身體強健的騎士，可能幾年後就會遇到這個問題了。」尼科爾斯博士解釋說。

事實上，一位參與研究的51歲前自行車選手，在研究期間就因為騎車摔傷而髖部骨折。

滕普林在潘生的力勸之下，於2001年4月到聖地牙哥與尼科爾斯博士見面，他們花了16分鐘用雙能量X光吸收儀（DXA）做骨質掃描。尼科爾斯的研究主要是在測量下脊椎骨及髖骨的骨質密度。一般而言，這些部位（包含前臂）骨折的機率比其他部位大。尤其髖部骨質流失得比其他部位快，因為髖部的海綿骨比例較高，與外部較硬的皮質骨相比，屬於比較軟的內骨。此外，骨質密度吸收儀還能檢驗出全身的骨質密度。（自行車騎士最容易骨折的部位是鎖骨。尼科爾斯博士及其他我們曾經訪問過的研究人員都把鎖骨斷裂歸咎於跌倒，而非骨質流失。雖然骨質流失會隨著年紀增加，但不是造成鎖骨斷裂的主因。）

羅伯·滕普林的骨質掃描結果讓他很頭痛，與比賽時熬夜在清晨4點騎車越過堪薩斯州的痛苦相比，有過之而無不及。他的下脊椎骨及髖骨的骨質都只有同年齡層男性的75％，與年紀大他兩倍的人不相上下。

滕普林是27位研究對象中情況最糟的，但尼科爾斯博士覺得不能把所有問題都歸咎於騎車，部分原因可能是滕普林習慣每天喝兩公升可樂，而可樂裡含有磷酸，會溶掉骨頭中的鈣質。

綽號「80萬公里」的彼得‧潘生現年58歲，至今已騎了將近805,000公里，他的脊椎骨及髖骨邊緣有骨質疏鬆症。雖然潘生騎乘的里程數遠超過一般人，但他會出現骨質流失其實很令人驚訝，因為他每週都喝7.5公升牛奶，還吃好幾公升冰淇淋，這些乳製品含有豐富的鈣質，可以強健骨頭。來自聖地牙哥42歲的唐‧科爾曼也有相同狀況，他從青少年時期起就是業餘田徑選手，雖然很愛牛奶、乳酪及冰淇淋，但他的脊椎骨邊緣也出現骨質疏鬆症。

所有研究對象中，最令人驚訝的莫過於51歲的鮑勃‧柏立朗博士，他一直都有在練舉重（強健骨頭的運動），但還是有骨質疏鬆症。柏立朗是愛荷華州的整形外科醫生，在1999年及2002年打破協力車跨州賽及50歲以上跨州賽的紀錄。「我以為我的骨質掃描結果會是正常的。以前我跑馬拉松，家族沒有骨質疏鬆症的病史，我每天吃5份乳製品，而且幾十年來每年9月到3月每週都會練3天舉重。」

許多研究對象都對掃描結果感到驚訝，但研究骨骼的專家卻不覺得奇怪。雖然尼科爾斯博士是首度針對頂尖男性自行車手的骨質密度進行研究（其他研究大部分都針對女性或其他運動），不過這個議題早已不是新聞，而且很諷刺的是，還都與年輕騎士有關。1996年《運動醫學文摘》刊登的一項研究〈傑出男性運動員骨質迅速流失〉發現，環法賽的4位選手在比賽的3個星期內，脊椎骨的骨質都有大量流失。2000年時，英國著名的自行車一小時世界紀錄保持人克里斯‧博德曼就是因為骨質疏鬆症而宣布退休，當時他才32歲。專業登山車騎士暨華盛頓大學博士莎莉‧華納33歲，她於2002年發表的研究中指出，女性登山車騎士的骨質密度比女性公路車騎士高，但只有同年齡層女性的83％。

這樣的數據讓許多人毛骨悚然。尼科爾斯博士認為（此觀點目前仍備受爭議），休閒型騎士同樣也面臨骨質流失的風險。

尼科爾斯說：「即使不是騎車量大的騎士或參加美國橫跨賽的選手，如果騎自行車是你唯一的運動，那麼你仍然屬於高危險群。」換句話說，尼科爾斯認為，無論是騎登山車、公路車或踩健身用自行車，無論

每週騎20小時或2小時，如果唯一的健身運動只有騎自行車，就是在消耗支撐身體的骨骼，會讓自己陷入髖骨斷裂的危險。

尼科爾斯博士向本書坦言，她對研究結果也感到非常意外。雖然她從研究中了解到，自行車及游泳等非負重運動與跑步等衝擊性運動不同，無法鍛鍊及增強骨骼（這點之後將深入探討），但她認為，運動量大的自行車騎士，其骨質密度必然會比同齡但不運動的人好。「但兩者的骨質密度其實差不多，而且自行車騎士的骨質健康狀況還比一般人糟！」她說。

所以結論是什麼呢？「很少做其他運動、休閒型的自行車騎士和平常不運動、每天坐在沙發上看電視的人骨質密度相同。而這些只騎車的人還最容易患中度至重度骨質疏鬆症。」尼科爾斯說。

不過，必須特別強調的是，本書所接觸過的骨骼專家中，還沒有人願意為上述結論背書。美國國家骨質疏鬆症基金會的醫療中心負責人弗蕾西亞・克思曼博士說：「這項研究很好，但由於不是長期研究（並未長期比較不同測量點），而且缺乏飲食評估，也沒有針對休閒型騎士或不運動的人做類似的研究，所以結論無法套用在所有自行車騎士身上。」

克思曼指出，造成骨質流失的原因畢竟還有很多（包括遺傳、體型及飲食，請參見後面「如何讓骨骼更健康」的專欄內容），而且大多數人不會持續20年每週做12.2小時的訓練。

即使如此，單就邏輯來推論，這似乎代表數以萬計的百哩賽選手、長途旅行騎士、從黃昏騎到黎明的登山車手、每週騎車4次的飛輪迷等，都面臨某種程度的風險。柏立朗博士說：「喜愛長途騎車的人應該都要知道，如果定期騎長途，那麼，我們會遇到的一些問題，當然可能也會發生在你身上。」

CHAPTER 9

自行車騎乘
與骨質疏鬆症

以下說明為什麼只騎自行車健身就可能會有骨質流失的風險。

骨質密度會受到老化、飲食及身體活動的影響。以年輕的成人而言，每年有5-10%的骨骼會進行替換。骨骼中有種特別的細胞稱為蝕骨細胞，會溶蝕骨頭表面，製造出凹陷，為增加新的鈣質層做準備，就像油漆牆壁前必須先做記號一樣。然後造骨細胞會負責在凹陷的部分填滿新的鈣質層。

隨著年紀增長，上述過程將會趨緩，補充的鈣質也會越來越少。但透過高鈣飲食及兩種類型的身體活動，仍然可以維持原來的骨質密度，或甚至使其更加豐厚。這兩種活動包含：跑步等具有衝擊性、受地心引力牽引及振動的站立運動，以及耐力訓練等需要克服阻力的活動，像是舉啞鈴及舉重機，或是利用自身體重做伏地挺身。

黃金原則為：任何能夠鍛鍊肌肉質量的活動，都可以強健骨骼。

研究結果顯示，骨骼在對抗壓力時會生長得更快速。重複做跳躍及著地動作以收縮肌肉與肌腱、推動及拉動骨骼，會迫使骨骼像肌肉一樣適應壓力。這些壓力會在骨骼組織內產生微小的「電位」（電的差異），因而刺激新骨骼生成。這也會連帶釋出額外的激素，增加血液流量，協助將必要的營養素運送到骨骼中。

這樣的效果在某些運動員身上相當明顯，像是網球及籃球選手慣用手的骨骼比較強健，骨質密度也比較高。許多研究報告也顯示，賽跑、舉重及排球選手的大腿、髖部及脊椎骨的骨質密度也都特別高。

無論老少，衝擊力及阻力都會刺激骨頭生成。奧勒岡州立大學進行了一項研究，請小朋友從60公分高的箱子上跳下來100次，連續7個月每

週進行3次。結果顯示，與僅做伸展及非衝擊性運動的對照組小朋友相比，這些小朋友的骨質密度高出了5.6％。「這等於成年後髖骨斷裂的風險降低了30％。」研究負責人克莉斯汀·史努表示。

一項針對40歲以上鐵人三項選手所做的研究發現，跑步重建骨骼的能力足以抵消騎自行車及游泳造成的骨質流失。聖地牙哥退伍軍人事務醫學中心研究1999年夏威夷鐵人三項賽選手，發現接受密集訓練的女性運動員，脊椎骨及大腿骨上側的力量相當於年紀較長的男性運動員。

不過，對只騎自行車的人來說，這可不是什麼好消息。多年來運動生理學家一直在臆測，騎自行車時幾乎都是坐著，而且腿部不需承受體重或其他衝擊，對於身體的骨骼重建機制沒有什麼幫助。但除了騎自行車之外，其他像是游泳等不太受地心引力牽引的運動，或是激進一點的太空飛行等，同樣也會有骨質流失的問題。（根據尼科爾斯博士表示，費力騎車長達一百年，骨質流失的程度才會等於待在太空軌道上兩個月。）此外，受傷的運動員也會因為缺乏活動而造成骨質流失。

雖然騎車不像跑步那樣要承受體重的衝擊，但仍無法認定這是造成骨質流失的唯一因素。如果你曾經騎車爬坡，就知道爬坡時肌肉及肌腱都會承受很大的壓力，骨骼也必須伸展。甚至尼科爾斯博士也認為，依據邏輯推論，「肌肉緊繃用力踩踏板，尤其是站著騎車或爬坡時，可能都有助於重建部分骨骼。」

本書致電全美各地的骨骼專家，詢問他們如何看尼科爾斯博士的研究，其中有位專家連續幾個月不斷提出意見。艾瑞克·歐爾博士是波特蘭市奧勒岡保健科學大學主任，同時也是男性骨質疏鬆症的權威，他在我們的訪談中多次表示尼科爾斯博士的研究相當「挑釁」，而且他非常確信骨質流失的罪魁禍首是營養不良，而不是自行車運動。

歐爾博士說：「你想怎麼看自行車與骨質疏鬆症都可以，只要補充足夠的鈣質及維他命D就不會有問題。」

CHAPTER9

自行車騎乘
與骨質疏鬆症

他提出的這個觀點其實很符合邏輯，只要攝取足夠的鈣質即可。但我們思考歐爾博士的這番話幾個星期之後，又突然覺得希望落空了，因為自行車騎士要攝取足夠的鈣質並不容易。

美國國家衛生研究院及其他政府組織建議一般男性每日要攝取1,000-1,200毫克的鈣質，不過對需要大量消耗鈣質的人來說，這是否過低？即使沒有飲食失調，也沒有成人乳糖不耐症，或喝過量碳酸飲料（這些都會導致骨質流失），但騎士在做那看似沒完沒了的嚴格訓練時，是否會過度消耗鈣質？

歐爾博士本身並不騎自行車，可能不知道自行車騎士會騎上一整天。本書作者25年下來，從自行車旅行及耐力活動每日騎車12小時的經驗中學到，自行車騎士在消耗熱量及流汗時，也會流失大量礦物質，也就是鹽、鉀等，因此需要補充運動飲料。那麼鈣質呢？騎車是否會把補充的鈣質全消耗掉，或是會消耗掉更多鈣質呢？

運動飲料並不含鈣質。美國橫跨賽的選手在比賽時喝的運動飲料也都不含鈣質。而含鈣的能量飲料GookinAid Hydralite，目前則用於網球及復健市場。1968年一位頂尖的美國馬拉松選手調製出GookinAid，他在該年美國奧運選拔賽的那天早上，由於身體不適（其實就是吐了）而未能成功晉級，於是利用那天下午配出這款飲料。

「流汗時會流失大量鈣質。大家都知道汗水含有水分、鉀、鈉、鎂、鈣、胺基酸、維他命C及其他有害物質，除有害物質外，這些都需要加以補充。」綽號「袋子男」的比爾·古金說。古金是生物學家，因為覺得運動飲料的效果不好，所以在自己的背部、胸部及腋下黏上塑膠袋，收集汗水樣本來做分析，因此在地方被視為怪人。古金表示，1985年他帶著GookinAid飲料參加美國橫跨賽，在11天內完成了比賽。

流汗時究竟流失了多少鈣質？奧勒岡州立大學骨骼研究實驗室主任克莉斯汀·史努博士表示，一般身材的男性在做激烈的訓練時，每小時大約會流失200毫克的鈣質。不過史努認為不需要太擔心，「每天1,200毫

克的鈣就足以應付一小時的運動量。」

之後我們做了一些計算。自行車騎士很容易一天騎車4-6小時，甚至10小時，一趟7小時的百哩騎行可能就會流失1,400毫克的鈣質，已經超過每日建議攝取量。每週騎車12.2小時會流失2,440毫克的鈣質，也就是說，兩天所攝取的鈣質在做了一週的運動後就會流失，而且年復一年都是如此。

典型的能量飲料含鈣量非常少，長途騎車的人在健康的飲食習慣之外，每週必須額外補充12份牛奶或優格，否則流汗所流失的鈣質將會是你的骨骼。

我們告訴尼科爾斯博士流汗可能是騎士骨質流失的主要因素時，她似乎很驚訝，反應跟我們之前訪問的其他骨骼專家很像。她和她在醫學期刊評審委員會的三位同事都從未想過流汗，但看了上述數據，再加上尼科爾斯本身是運動量大的騎士，於是她承認這個因素絕對不容忽視。

她說：「流汗會流失鈣質似乎很有道理，不過應該不是鈣質流失的全部原因。」

事實證明，無論年紀或運動種類，的確有鈣質從汗水中流失的先例。內布拉斯加州奧瑪哈克萊頓大學的醫學教授及鈣質專家羅伯‧賀尼博士相當認同上述理論，他告訴我們1996年《美國醫學會期刊》上刊登名為〈男性運動員的骨骼礦物質含量變化〉的研究，顯示大學籃球運動員因流汗而導致骨質流失的資料。「不過籃球運動至少有幾項因素可以減緩鈣質流失：承載體重的振動會刺激骨骼生長，而且賽季時間有限。這些都是自行騎士所缺乏的條件。」賀尼博士表示。

此外，1998年《美國整形外科醫生期刊》刊登名為〈運動員因運動而引起骨質流失〉的研究，發現女性及男性耐力型運動員的性激素可能會降低，進而導致骨質流失。此外，騎士的骨骼大小也有關係。「車子騎很凶的人，一開始骨骼就常比別人輕。」歐爾博士表示。他的推測沒有

錯，在車壇表現傑出的人，大多都很瘦，這也是骨質疏鬆症的主要危險因素。

最後還有時間這個因素在作怪：由於騎車的時間太長，騎士就比較沒機會也沒意願再做舉重、打籃球或跑步等重建骨骼的運動。「面對現實吧，自行車騎士的不變定律就是『如果沒有在騎車，就是在休息』。而且大多數騎士都很討厭跑步。」尼科爾斯博士說。

這個論點讓我想起之前為夏威夷鐵人三項賽製作電視評論時，曾經問過格雷·萊蒙德是否考慮參賽，他回答說：「不可能，跑步太痛苦了。」不過，再怎麼說，跑步都不會比70歲時髖骨斷掉來得痛苦。

結論

「跑步選手及騎車激烈的自行車騎士流失骨質的證據越來越多。」Cooper中心的康拉德·爾尼斯特說：「至今還沒有研究是針對休閒型騎士，我們只知道對骨骼來說，騎自行車不如其他健身活動好。」

目前可以確定的是，骨質流失雖然很難回復，但並非不可能的任務。

鮑勃·柏立朗博士很認真地奉行了以下重建骨骼的方法。他在為2002年跨州比賽及2003年巴黎－布雷斯－巴黎自行車賽受訓時，大幅增加重量訓練的時間，並從飲食中攝取更多鈣質（每天2,000毫克）。可是2003年11月的骨質掃描結果卻讓柏立朗博士非常失望，與兩年前的數據相比，雖然脊椎骨的骨質密度提升了1.5％，但髖骨的骨質密度卻下降了3.7％。

柏立朗博士說：「我的放射線治療師說，那些每天賴在沙發上看電視的人，骨骼都比我的強壯。不過當然啦，他們的心肺系統功能比不上有做運動的人，所以其實就是兩害相權取其輕。」然而，柏立朗博士還沒放棄要克服骨質流失，接受第兩次測量之後，他將每天攝取的鈣質增加

到將近3,000毫克，也就是安全範圍內的最高限度；另外他原本只在淡季做重量訓練，現在改為每天做，而且有時會以跑步取代自行車。2004年年初，柏立朗博士也開始服用重建骨骼的藥物福善美。

羅伯‧滕普林過去20年來平均每週騎車480-650公里，自從得知研究結果之後，他就決定要進行重建骨骼計畫。現在他每天都吃鈣質增補劑，原本不騎登山車，現在每週騎兩次，另外每週還跑步2-3次，每次30-60分鐘。原本滕普林每週會喝掉一箱可樂，現在也完全戒掉了。他還想參加骨穩的測試計畫，美國食品藥物管理局在2003年通過這種人類副甲狀腺素注射針劑，是第一種經證實可以重建骨骼的藥物，效果應該會比福善美快。

滕普林說：「我現在每週只騎車320-480公里，但覺得身體比之前好。我大概胖了兩公斤，大家都說我變得比較好看。」

注意：雖然本書訪問的骨骼專家都認同本章提到的「流汗會流失鈣質」的觀點，但目前還缺乏正式的學術研究證實。至今也沒有理論證明高鈣飲食究竟是好或壞，有些人推斷那可能會刺激腎結石產生，但有些人則認為不會有大礙，因為人體只會吸收所攝取鈣質的1/3。不過如果高鈣飲食真的有效，那麼不只是自行車騎士，所有耐力型運動員都可以善加利用，確保長期健康。

計畫：如何讓骨骼更健康

大部分的人都是摔斷髖骨之後，才開始擔心骨質密度的問題。雖然骨質疏鬆症在車壇早已見怪不怪，但是尼科爾斯博士的研究還是對騎士發出了警訊。所以，不妨試試雜誌多年來不斷提倡的方法：從飲食中攝取更多鈣質、讓運動類型更均衡。騎自行車可以是主要的運動，但不是唯一的運動；另外，可以多做重量訓練、承受體重的活動及衝擊性運動。還要記得多吃乳製品，戒掉菸及碳酸飲料。效果好的骨骼新藥甚至可能重建已經流失的骨質。重點是，這些改變對於自行車騎士的生活並不會造成太大的影響，卻能夠使骨骼更為強壯，身體更加健康。只要能做到以下幾點，自行車騎士就可以盡情騎車：

1.服用鈣質增補劑：每天至少攝取1,200毫克的鈣質。美國國家骨質疏鬆症基金會建議，65歲以下的男性每天攝取1,000毫克的鈣質，65歲以上的男性每天攝取1,500毫克。根據美國國家衛生研究院的統計，超過半數以上的男性每天攝取的鈣質不到1,000毫克。70歲以上的人，每天的維他命D攝取量應為600國際單位。好的增補劑包括鈣片、抑鈣素（一種非雌激素的荷爾蒙）、維生素D、胃片、低脂優格及鈣穩錠（口服錠，類似骨骼中而非乳房或子宮內的雌激素）。每天攝取400-800國際單位的維他命D可以幫助身體吸收鈣質[1]。運動量大的騎士如果每天騎車超過一小時，每多一小時就應該增加200毫克的鈣質攝取量。

注意：有些研究顯示，鈣質攝取過多可能會增加罹患前列腺癌的機率，不過乳製品（參見以下第2點）中的維生素D可以中和掉過多的鈣質[2]。

2.**多食用乳製品**：乳製品可建立骨質，還可以減肥。在平日飲食及騎車之後增加牛奶的攝取量（任何型式皆可），多吃優格、瑞士或巧達起司、含鈣的柳橙汁、帶骨的鮭魚及其他高鈣產品。以上食品每份都含有200-230毫克的鈣質。

順帶一提，新的研究顯示，增加乳製品的攝取量還有其他優點：有助於減重。2003年田納西大學進行的研究顯示，每天多吃3份優格的男性，12週後身體及腹部脂肪量比沒有吃優格的男性分別減少61％及81％，其中的關鍵就是鈣質。「鈣質會幫助身體消耗更多脂肪，也會限制身體生成新脂肪。」研究主持人邁可‧拉麥博士表示。近期的許多研究也證明上述結論：攝取最多鈣質的夏威夷青少年比較高瘦；以老鼠進行的研究也得到類似結果[3]。

3.**增加蛋白質攝取量**：許多研究顯示，吸收大量蛋白質（比每日建議攝取量還高）可增加骨骼強度[4]。早期的研究顯示，額外補充蛋白質可加速髖骨骨折復原[5]。這個結論其實相當有道理，原因有二：根據歷史記載，人類比較能適應高蛋白質而非低蛋白質攝取量；另外，骨骼的組成有50％是蛋白質，而且骨骼的活性組織一直不斷重建，所以需要從飲食中攝取大量蛋白質來更新骨骼組織。

倒過來看，塔夫茨大學研究了600位男性與女性，每天攝取最少蛋白質的人，骨骼也最脆弱，尤其是在髖部、大腿及脊椎骨等處。加州大學的一項研究發現，在平日飲食中增加15克蛋白質，骨骼強度就會呈指數成長[6]。

4.**增加鎂的攝取量**：鎂可以抑制鈣質及鉀從骨骼中流失，幫助維持健全的骨骼系統。塔夫茨大學流行病學家及食物科學教授凱瑟琳‧塔克博士在《人類健康》雜誌中提到：「鎂在未經加工的天然食品中含量最豐富，但現代飲食最缺乏天然食品。」因此她建議：在平日飲食中每天增加1份菠菜、優格、五穀米、香蕉或杏仁，以

保護骨骼。

5.**進行夠重、全身性的重量訓練**：每週進行2-3次重量訓練，增加肌肉及骨骼的壓力，促進骨骼強健。「重量與跑步一樣，都會對肌肉造成衝擊，進而刺激骨骼生長。」加州聖克拉拉凱澤永生醫院前院長華倫・史考特醫師表示；他同時也是夏威夷鐵人三項賽醫療保健負責人。肌肉收縮及拉扯時，骨骼組織裡會產生電流。所以重量訓練如果要發揮最大功效，重量一定要到運動員幾乎「無法承受」的地步（也就是達到極限）。每組動作做6-10次，反覆做3組。重量較輕時（每組動作做11-20次），雖然重建骨骼的速度較慢，但也對骨骼有益。每塊主要肌群（胸部、背部、肩膀、手臂、腿部）至少都要做1組重量訓練；做2-3組會更有幫助。

「蘭斯・阿姆斯壯退休之後，最好還是繼續做重量訓練。」珍娜・尼科爾斯博士表示。

6.**在家做伏地挺身**：如果沒辦法上健身房，就在家裡做承受體重的運動或使用健身伸縮繩吧。舉例來說，在地板上做伏地挺身，或靠在牆上做倒立伏地挺身，都可以鍛鍊肩膀、胸部肌肉及肱三頭肌。

7.**做強化背部的運動**：鍛鍊豎脊肌（下背部），保護因騎車較少活動到而變得特別脆弱的下脊椎部位。在健身房裡每做完一組仰臥起坐，就到背部伸展機上做一組運動；這兩種運動可以互補，平衡身體的力量。在家裡可以俯臥在地板上，雙手十指交扣放在脖子後面，然後將頭部及背部抬離地面。

8.**透過跑步、登山及其他活動增加對身體的衝擊**：每週數次做10-20分鐘的慢跑、上坡、下坡（最好背著重背包）、跳繩、跳躍運動、爬樓梯、跳舞或簡單的上下跳躍等承受體重的振動活動，就可

以刺激骨骼生成。

　　鍛鍊主要肌群的承受體重運動會讓身體釋放激素，刺激骨骼細胞增生，每年大約可以增加2％。（注：游泳不是承載體重的運動，所以無法鍛鍊上半身骨骼。）

　　「對身體的衝擊必須很強才有效。」克莉斯汀・史努說：「騎自行車的振動並不足夠。」約翰霍普金斯大學在2002年11月的《內科醫學》期刊上發表研究結果，指出走路這種低強度的運動無法強化骨骼。另一篇希伯來大學的研究發現，跑步是唯一能鍛鍊脛骨，進而強化骨骼的運動。

　　是不是要跑10公里才能促進骨骼生長呢？要跑步多久目前仍然備受爭議。史努表示，有些研究認為只要做1分鐘的衝擊性運動就會有效，但為了保險起見，她建議還是運動20-30分鐘。奧勒岡州立大學另一項研究發現，更年期婦女如果每週3次上下跳躍50下，或穿著有重量的背心（0.5-4.5公斤）做蹲下及弓箭步的動作，骨質密度就會增加。2001年12月，英國權威醫學雜誌《刺胳針》刊登了另一項名為〈好的振動〉（Good, good, good...good vibrations）的研究，每週5次把羊放在會振動的平台上20分鐘，一年之後，羊的髖骨密度增加了32％。

　　9.騎自行車時站起來：騎車時站在踏板上，全身重量就會壓在腿部。許多人在騎車時，臀部一直黏在座墊上，尤其是三鐵休息把問世之後。但為了健康起見，騎車時應該常常站起來，尤其是在爬坡時，因為這樣可以增加肌肉及骨骼的力矩。

　　10.多騎登山車：莎莉・華納做了項博士研究，名為〈登山車及公路車男性騎士骨質密度比較〉[7]。她發現，登山車騎士的骨質密度比公路車騎士高出許多，尤其上半身差最多。可能是因為登山車騎士常爬坡，騎乘時有衝擊力及高力矩。

11.**戒掉菸、碳酸飲料，不要飲酒過量：**這些都會造成骨質流失。菸抽得越多，骨質流失得越快。碳酸飲料含磷，會溶掉骨骼中的鈣質。酒精更是骨骼的毒藥，飲酒過量可能造成意外傷害、營養不良及性腺機能退化。另外還有研究發現，長期大量飲酒的人，骨質密度比滴酒不沾的人少了近70％。因此我們建議：每日飲酒不要超過60克（少於2罐啤酒或60cc烈酒）。

12.**了解罹患骨質疏鬆症的風險：**如果你很瘦，是白種人或亞洲人，家族有骨質疏鬆症的病史，從小就開始做強度訓練（如女子體操選手），或者有服用類固醇，那麼你罹患骨質疏鬆症的風險會比較高[8]。

13.**做骨骼掃描：**清楚了解自己的骨骼健康。除非看醫生時有異狀、全身疼痛或親朋好友說你變矮了，否則男性不到65歲或女性不到50歲，保險公司都不會掏腰包幫你做骨質掃描。不過要注意的是，上述情形都是未老先衰的徵兆。

14.**曬點太陽：**我們的皮膚在夏季時會加速生產維他命D，儲存起來以待未來之用，所以擦防曬油前可以先曬個10-15分鐘，或每週3天在午餐時間到戶外走走。根據波士頓大學醫學院教授暨《紫外線的好處》一書作者邁可‧赫力克醫師表示，身體長期被衣服覆蓋或因為擦防曬油而缺乏陽光曝曬，可能會令你缺乏維生素D，增加骨質流失、肌肉痠痛、多發性硬化症、罹患結腸癌及前列腺癌的機率[9]。

15.**服用有效重建骨骼的藥物：**福善美由默克藥廠製造，於1995年通過檢驗，可以減緩蝕骨細胞運作的速度，讓造骨細胞有更多時間生成新骨骼，進而改善骨質疏鬆症。2004年年初《新英格蘭醫學期刊》刊登了一項研究：生成得較慢的骨骼，硬度與正常骨骼相同。該期刊稍晚刊登了另一篇研究，表示福善美可以持續增強骨骼強度至少10年，消除原本擔心福善美可能造成反效果、容易造成髖骨及

脊椎骨斷裂的疑慮。

　　骨穩由禮來藥廠製造，是快速見效的藥物。副作用包括骨骼生長時會痛，就像快速成長的青少年。

　　雷尼酸鍶是50年前開發的藥物，但根據2004年1月《新英格蘭醫學期刊》上的研究，這是治療骨質疏鬆症的「新」藥，可以增加更年期婦女的骨質密度。雷尼酸鍶是與水混合的粉狀物質，含有礦物鍶（一世紀前在採鉛的礦坑中發現）及有機酸雷奈酸。雖然弗蕾西亞‧克思曼博士警告說雷尼酸鍶的藥效不如其他藥物，不過由於它容易吸收，本書還是選擇在此介紹。除了有6％的使用者出現腹瀉外，雷尼酸鍶不會產生什麼副作用，所以和其他的藥物相比，長期服用不需要擔心副作用。相較之下，福善美為磷酸，可能引起胃癌；雌激素可以保持骨骼健康，但卻可能增加中風及血液凝塊的風險，也可能造成陰道出血、情緒紊亂及乳房腫脹；鈣穩錠基本上沒有副作用，但可能引起熱潮紅、腿抽筋、深度靜脈栓塞、血液凝塊等問題；骨穩則可能引起噁心及痙攣，另外在老鼠身上做實驗時，發現有可能致癌[10]。

　　16.服用葉酸、維他命B或綜合維他命： 上述增補劑都可以降低體內的同半胱胺酸，這是一種胺基酸，如果分量過高，因骨質流失而骨折的風險會加倍（同時也會增加中風、罹患心臟病及阿茲海默症的機率）[11]。波士頓希伯來老年康復中心老年研究及訓練機構醫學研究主任道格拉斯‧凱爾博士表示，每天吃1顆綜合維他命就可以控制體內的同半胱胺酸含量。有些天然食物含有豐富的維他命B及鈣質，包括乳製品、花椰菜及其他綠色葉菜、紅蘿蔔、酪梨、甜瓜、杏仁及花生等，都可以降低骨折的風險[12]。

人物專題 **瑪莉莎‧吉歐芙**

MELISSA **G**IOVE

每當吉歐芙被問到為什麼可以騎這麼快？她總是回答：「因為我的卵巢比別人大。」瑪莉莎‧吉歐芙，綽號「吉歐芙姑娘」（Missy Giove），出生於皇后區，徹頭徹尾的紐約客，強勢、急性子。她17歲加入美國滑雪代表隊，18歲成為登山車下坡賽車手，21歲拿下世界冠軍；是第一位兩屆世界盃冠軍得主（1997、1998年）、第一位三屆全國越野自行車協會（NORBA）下坡賽全國冠軍得主（1999、2000及2001年），以及第一屆極限運動大賽金牌得主。她還是首位戴著食人魚項鍊參賽的女子選手。她把愛犬的骨灰撒在胸罩裡面，還自信滿滿地出櫃。不論從哪方面來說，她都是最熱情、最離經叛道、最勇敢的人。她是名副其實的「不惜粉身碎骨」：膝蓋韌帶曾受傷9次，斷過8根肋骨、5次手腕、2次小腿骨、2段脊椎骨、5次膝蓋骨；發生過5次腦震盪、1次肺部挫傷、1次脾臟破裂……難以計數。2003年，吉歐芙滿30歲退休，在拿下14座 NORBA冠軍及11座世界盃大賽冠軍後，她已經不想再累積獎盃了。她代言過Reebok，接受過賴特曼跟歐布萊恩的電視訪問。她的收入超越所有女子選手，竄起的速度在越野車界無人能及（不論男女）。這位高學歷、口才流利的超級巨星，於2004年3月23日的國際健康及健身展中接受本書訪問時，透露了自己下一步的計畫。她打算擔任Trixter X-Bike教練，於是她在2001年世界盃因腦出血導致大腦受創的傳言不攻自破。吉歐芙說話就像機關槍，這個第一次參賽就拿下冠軍的女孩，人生只有一種速度，那就是全力以赴。

▎火力全開、永遠追尋全新挑戰

　　那隻食人魚就像另一個我。一直以來，我都是個瘋狂、火力全開的運動員。我11-16歲時騎越野摩托車，大學時代打曲棍球、長曲棍球，滑雪，也騎登山車，都是一般女孩子沒興趣的瘋狂運動。那時

我養了一隻食人魚，名叫「瘋子」，因為牠很瘋，老是蹦出魚缸。有一天我回家，發現牠跳出了魚缸，就把魚缸蓋起來，沒想到牠居然把蓋子給掀開來！這真不是尋常的魚。有一次我離家三天，回家時發現瘋子死在地上，全身都乾了，我只好把牠曬乾，穿個洞，做成項鍊。從此「瘋子」成為我的象徵，代表我的勇敢，隨時隨地提醒我要瘋狂地活著。當我騎車向前衝的時候，牠就會被甩到背後，緊緊跟隨。我如果騎不動了，瘋子也會提醒我再加把勁。

整整10年，我都戴著「瘋子」參賽，壞了就用膠帶黏一黏，一直到2000年我朋友的貓把牠當成大餐吞下肚為止。

1990年我17歲，開始迷上自行車，把騎車當成滑雪的交叉訓練。當時我就已經掌握下坡的技巧，也有膽量。我在新罕布夏大學念書時就已是全國J-1滑雪下坡賽第3名。但我其實沒那麼愛滑雪，沒打算要往滑雪發展。

我踏入自行車界其實是出於偶然。我的祖父母家在紐約，巷尾有一戶猶太家庭，我常跟他們罹患腦性麻痺的兒子一起打桌球。他爸爸為了感謝我，便說要送我禮物。我說：「不用謝我呀，我很喜歡跟哥哥玩。」不過他說他們家有好幾輛自行車，還有一輛甚至是他祖父的車，於是我接受了，挑了一輛公路車。我有Barry Hogan或海綠色的Falcon可以選，那時我根本不懂自行車，但很喜歡Falcon的顏色。那是英國車，有12段變速，之後我就每天騎，當作訓練。

同年，我參加佛蒙特州雪山的初級登山車比賽，那是我第一次騎上登山車。當時我朋友給我一輛登山車，叫我替他拿大獎。他說：「妳每天騎車，幫我參加比賽，替我贏一雙Sidi車鞋及腳踏吧。妳一定會贏的！」

就這樣，我沒有準備就參賽了，連參賽號碼牌跟安全帽都沒有。

我甚至沒報名、沒繳費，夾在一群老兵中。比賽一開始，我就瘋狂向前衝。到了第二圈，工作人員幫我貼上號碼牌，逼我報名繳費並戴上安全帽。結果我贏了。

比賽結束後我非常開心，騎登山車實在太棒了。不過我也累壞了。就在那一天，我找到了「全新挑戰」。

「全新挑戰」一直都是我的人生哲學，我常常告訴身邊的朋友，每天都要尋找自己的全新挑戰。年紀或種種限制都不成理由，不論是身體上或精神上。會限制你的發展的，只有你的心。每到新的賽季，我都會說，雖然去年是我的巔峰，但你知道嗎，今年我還是會找到全新的挑戰。我會讓自己吃得更營養、恢復得更完全。你一定會找到自己的全新挑戰，重點是一定要督促自己去尋找。

就這樣，我從登山車中找到自己的全新挑戰。一開始，我把騎登山車當作滑雪的交叉訓練，後來發現自己喜歡騎登山車甚於滑雪，比較自由，比較沒有包袱，這跟我求新求變又有點極端的個性頗為相符。

1990年我18歲，參加科羅拉多州杜蘭戈第一屆世界大賽，拿下首座世界青少年登山車賽冠軍。我也參加曲道賽，結果輸給辛蒂・懷特海德，拿到第二名，所以我又參加另一個項目，同樣拿下第二名，輸給了職業車手。

儘管參加了那麼多自行車賽，我在大學其實領的是滑雪獎學金。又過了一季，我發現我是為了騎自行車而滑雪，而不是為了滑雪而騎自行車。於是1991年我放棄滑雪，成為全職自行車選手，專攻下坡賽。

出櫃及名利雙收

1994年我拿下世界冠軍，越來越出名，但我卻不覺得自己是名人，只是有時跟別人說話時，對方會突然說：「妳不是那個選手嗎？」通常這種感覺還不錯，但有時也會造成困擾。例如有一次我在情趣用品店逛影片區，有人突然對我說：「妳不是那個選手嗎？」我趕緊撇清：「不是！」然後快速離開。還有一次，我玩滑板違規被抓，因為沒帶身分證，就隨便編了一個名字，無奈警察認出我來，很快就識破了。說來也奇怪，好像高速公路的巡警都認得我，但這其實還不錯，因為我有好幾次超速或無照駕駛被攔下，警察都會說：「妳不是某某某嗎？快走吧。」而罰單也免了。

不用說，女同志的身分讓我更惡名昭彰。19歲那年（1992）我在紐約《村聲》雜誌中出櫃，遠比其他人還早。1995年，*Denuvue* 雜誌（現今為*Curve*女同雜誌）以我為封面故事，出刊後大賣，意義非凡。因為當時大家都很低調，也不像現在有以同志為主的電視節目。後來*Girlfriend*雜誌也找我拍封面，並配上「十年來最佳運動員」等字樣，事實上，那是因為網球女將娜拉蒂諾娃還有許多運動員雖是女同志，但不像我一樣主動出櫃。我的態度是，「這就是我，如果你不喜歡，那也沒辦法。」其實身為女同志根本沒什麼，但當時的社會還沒那麼開放。

我的自行車贊助商Cannondale簽約前就清楚我的性向，雖然當時我還沒出櫃。我當然不會大聲嚷嚷：「哇！瞧瞧Cannondale，他們簽了個同性戀！」畢竟我當時是世界冠軍，他們沒理由不簽我，我也不會因為他們簽了我就特別敬佩他們。不過後來Cannondale易主，於1999年取消了我的贊助，我就有受到歧視的感覺。

我不想活在謊言中，選擇了像名戰士捍衛誓言般悉心守護自己的生活方式。再者，讓愛人躲躲藏藏的，其實也不夠尊重她。除非說

實話會導致負面影響，例如打監護權官司之類的，不然都應該要以自己的所作所為為榮，否則就不要做。

人們若想跟我做朋友，就得接受這一點，因為事實就是如此，我也因此避掉了很多狗屁倒灶的事。會跟我聊天的，都是想真正認識我的人，那些有偏見的人則會自動閃得遠遠的。所以就某方面看來，我幫了自己一個大忙。當然，這種另類的生活方式也不容易，像是一定會失去很多贊助。有人一聽到我是女同志，就「碰！」的一聲把門關上。我也常常聽到一些「因為她是女同志，所以⋯⋯」的閒言閒語。不過你知道嗎，這個女同志一年其實可以賺上800萬美元的獎金，所以情況也沒那麼糟啦。

不管是什麼事，只要立場鮮明就會遇到一些麻煩。像是墮胎，若你贊成，相同立場的人就會支持你，而反對的人就會攻擊你。我並不贊成墮胎，但是，看看狄克西這些電影明星或歌手，因為批評伊拉克戰爭而丟了工作。鮮明的立場可能斷了財路，就像宣告宗教立場一樣。如果你說「我是基督徒」，可能會引起天主教徒批評。所以表明態度有好有壞，一方面會被放大檢視，一方面也會得到支持。我選擇正面思考，只關注支持我的人，扭轉負面想法。

但願我表達立場、坦誠的力量能夠幫助別人，而且不受限於同志。這幾年來，我跟很多年輕的同志談自殺預防的問題，這或許能阻止一些人為了性向而自殺。也許有些人可以選擇性向，但大部分的人都是天生如此。如果可以選擇，沒人會想要走困難的路。

還好，現在是2004年，世界已經不同了。

健身惡補課程：吉歐芙的八項法則

即使勝利的代價是受傷，你也不能因此在騎車時心懷恐懼。一

般人看來是摔車，我則視為「研發」。我常因為騎壞了一些零件而摔車。有一次車把抵不住重壓而斷掉，我也摔斷了鎖骨。1994年，我的骨盆有7處受了傷，而且都是複雜性骨折。還有一次我雙腳都摔斷了。我大傷小傷不斷，最慘的一次是2001年世界大賽時顱內出血，醫生不准我再騎車。不過我在2003年又復出，於世界盃的資格賽中領先其他選手13秒，結果下一輪比賽因爆胎而嚴重摔傷，頭部重創、膝蓋韌帶撕裂。不過我在賽季中段再度參賽，拿下科羅拉多Telluride世界盃第4名，後來拿下全國冠軍後退休，以冠軍結束比賽生涯。

只要我願意，我大概可以一直騎下去，拿下一座又一座冠軍。我有運動員的超強意志，絕對可以拚到身體無法負荷為止。然而退休這個決定，其實是尊重我身邊的人。如果我為了比賽又受到嚴重頭傷，到頭來要照顧我的還是他們。更慘的是我可能會失去意識，讓他們收拾殘局。我不想這麼自私，達到想要的成就、享受所有樂趣，但害他們受苦。

要不是我特別注意體力、柔軟度，還有營養，一定會更常摔車。我一直都做很多核心訓練，所以可以靈活運用四肢。我會運用彈簧墊及平衡運動球等器材，在動態情況中練習翻轉及落地，以提升運動時的靈活度。多做一些核心及平衡訓練，可以降低受傷風險，就算真的受傷了，也能較快復原。

我花很多時間在健身房做復建，但我過去就常到健身房，通常一週5次，一次2小時。我從15歲開始練舉重。跟一般自行車比起來，參加下坡賽需要更多的上半身訓練，尤其是女性選手，因為肌肉不如男性發達。我的正常體重是54公斤（身高約167公分），不利於低重心運動，所以我努力健身，增加6-9公斤的肌肉。下坡賽選手每天都要練習，不論是騎越野摩托車、下坡練習或是跳躍練習。練習之後我會上健身房做兩小時重量訓練，之後再騎車，大約2-2.5小時。

這樣的訓練內容跟一般公路賽選手完全不同，他們通常是採長距離慢騎練習，而且只騎車，沒有真正的肌力訓練或體能訓練。

經驗使我成為天生的教練，我喜歡教學，為此還在運動人體工學整體矯正學院拿了神經訓練學位。我也是佛州阿柏萊傑學院的正規顧薦骨治療師。

如果要我提供年紀漸長的人一些健身準則，我會提出以下8點：

1. 每天都要找出全新的挑戰。
2. 重質不重量。要更有方法。年紀大不能每天做幾個小時的劇烈運動，所以要著重品質。每隔一天做75分鐘左右的運動。
3. 任何事情都要在承受壓力和休息復元之間取得平衡點。辛苦工作了一天之後，又猛力健身想甩掉脂肪，這樣就是不平衡。營養跟睡眠都是復元的方法。晚上11:30前務必入睡，這樣神經才會保有復元及再生的能力。
4. 對自己的健康負責。健康沒有捷徑。不可以只依賴醫生跟教練。
5. 盡可能增加功能性體適能訓練。多做一些類似平時活動、會運用到神經的運動，不要光是在健身房鬼混聊天。與其使用腹部前屈機，不如靠在牆邊，拿著藥球在抗力球上做仰臥起坐。在家坐著的時候，用腳移動東西，也可以達到蹬腿機的功效。單腳蹲是個不錯的練習，很有功能性，也需要穩定度。這就是所謂的功能性體適能訓練，省時且有助於體能，室內室外皆宜。想要全家一起滑雪渡假嗎？滑雪前先做好單腳蹲練習吧！不用做重量訓練，仰賴全身體重練習單腳蹲就可以了。多上下樓梯，也可以利用板凳做踩步及蹲步運動。
6. 注意姿勢。不良的姿勢會導致關節變形。
7. 多做核心肌群的運動，核心肌群主要負責身體的前屈、後仰、左右扭轉等運動，發達的核心肌群可以幫助身體有效使力。
8. 多用臀部的力量。大部分的自行車手並不常用到臀肌，但對下坡

賽選手而言這點相當重要，因為必須要有爆發力。而且身為運動學家，我知道強而有力的臀肌也可減緩背痛——自行車手的頭號敵人。我會把座墊往後調，也到健身房做健臀運動，包括硬舉、先前提到的單腿及雙腿蹲，以及增強式運動。要做到什麼程度呢？既然有屁股，當然要好好利用。（鍛鍊臀部的騎乘好處多多，請參見第7章。）

健身自行車的未來展望

2002年，X-bikes邀請我擔任代言人。X-bikes的把手可以左右擺動，也可以向下滑，很像騎車的真實狀況，提供全身的運動，從肩膀、手臂到軀幹，達到一般健身自行車無法達到的功能，令人印象深刻。

於是我主動提出想要參與更多。我想當教練、寫訓練手冊、協助設計課程。我說自己是優秀的運動學家，專長訓練跟復健。我在大學修過醫學預科，努力幾年之後，在運動人體工學整體矯正學院拿到學位，改變了職業生涯。腦出血之後，我決定要拿到確實的證照。我不可能一直都是下坡賽選手，必須計畫退休生活、培養第二專長。

我開始盡可能多方嘗試。大家對我的刻板印象是一個只聽低俗搖滾樂的瘋狂運動員，所以我必須證明自己的頭腦是有用的。我要讓大家知道：「請看，我可以為你做這些。我可以助你成功。」我為自己創造了舞台，成功簽下了3年合約以及6年的代言。

對我來說，這是個完美的工作。我熱愛自行車，也熱愛健身，健身自行車剛好結合了兩者，是全身的運動，如同我迷戀的下坡自行車。所以不管從個人偏好或商業觀點，我都是最佳代言人。我很注重姿勢，而X-bikes的設計符合人體工學，使大家運動時可以保持正

確姿勢。若把自行車的把手固定住，就無法自然移動，所以健身自行車不論就短期或長遠看來，都比較健康。它能訓練身體做出正確的反應，身為下坡賽選手，這點很重要！

我這麼中意X-bikes，是因為它有多重功能，又能做本體覺及神經系統的訓練。我不喜歡被器材給限制住，而X-bikes符合我的需求，因此不管他們付我多少酬勞，我都想參與。

這幾年來，我婉拒了菸酒公司的贊助，或許把我這一輩子都花不完的錢給擋在門外，不過我還是有自己的堅持。我捐助亞馬遜車隊這個專為募不到經費的女性車手而成立的車隊。我還傳授騎車訣竅給想超越我的女性車手。我這一生都在為自行車奮鬥。

我不懷念一場緊接著一場的比賽。那段日子很美好，不過對我而言，退休的時間點剛剛好，我正準備實現更重大、更美好的計畫，於是就這麼自然而然順利地離開比賽的舞台，也適應得很好。雖然退休了，我還是一天到晚騎車，只是單純想要騎。每到週日我會自己出去騎，騎下坡路、玩土坡跳躍，或隨興亂騎，自己開出路來騎進山裡，躍過峭壁。我們現在正在拍攝Kink這部自行車土坡跳躍和滑板空中翻轉的片子。或許我老了會得到神經疾病或帕金森氏症，大腦這麼神奇，誰也無法預料未來會發生什麼事。我不是笨蛋，也不想冒生命危險，只是想好好享受，開心開心。當然有可能發生意外，天有不測風雲嘛。人生就像俄羅斯轉盤，不過我一定要好好享受人生。

CHAPTER 10

MOTIVATION AND MENTAL TRAINING

| 動機與精神鍛鍊 |

如何用正面思考、
想像、呼吸控制、訓練日誌、創意騎乘及時間管理致勝

INTRO

騎車是我讀書之餘的娛樂。在密西根大學讀大三時，我常常將功課擺一邊，沉迷於快被我翻爛的超大本Rand McNally美國地圖集。當時我準備在暑假從密西根安娜堡騎到美國西岸，所以仔細研讀沿途每一州的地圖，規畫所有可能的路徑。我在1978年6月下旬正式上路，雖然還不清楚要怎麼往西走（當時還沒決定路線），不過我在腦海中已經看到自己抵達太平洋西北岸，奔向大海的畫面了。

我身上應該流著冒險的血液吧，有著大探險家路易斯及克拉克的影子（雖然我沒有發現「西北通道」）。但我萬萬沒有想到，旅程中的決心與意志力常常會受到嚴峻考驗。尤其是在熾陽下獨自一人踩著踏板奮力往前，步步艱辛穿越愛荷華州玉米田時，或經過沙塵滿天的懷俄明州荒地時，特別覺得喪氣。那個時候常常要忍受幾個小時坐在座墊上的煎熬，除了要逆風前進之外，另一個殘酷挑戰就是要克服無聊。每當風勢強勁的時候，我都很想放棄，只好想一些方法克服倦怠感。我把每天的行程切割成幾個比較容易達成的小目標：早餐前騎1小時；午餐前騎2小時；午餐休息1小時，有時小睡一下；太陽下山前再騎3小時。或者我會把每天的目標設定為抵達

某座小鎮，而不是一直算還要多久才到下一州。我盡量達成每個目標，每天平均騎105公里。早上醒來想找藉口逃避時，就在腦海中想像太平洋的景色，即使距離終點還有好幾個星期，但我彷彿已經聽到海浪拍打岸邊的聲音，感受到清涼的浪花打在身上、皮膚起雞皮疙瘩的感覺。每當我這樣想像的時候，精神就為之一振，再度找回往前騎的動力。

　　在腦海中描繪自己奔向大海的景象，讓我有動力完成4,506公里的路程，最後抵達奧勒岡州林肯市。那時我衝向浪花，向世界吶喊：「我做到了！」騎自行車不僅挑戰體力，更考驗意志力。只要設定合理且具遠景的目標，從各個層面測試自己，強健的股四頭肌及堅毅的意志力就是你最有力的旅伴。──比爾・科多夫斯基

2001年，伊曼紐·歐非蘇·葉伯騎車穿越迦納，這對他來說不僅是自行車運動，也是騎乘數百公里橫跨祖國的一大壯舉。他右腿先天畸形，腳掌附生在原本該長出膝蓋的部位上，22年來都用拐杖走路。這項挑戰實現了他長久以來的夢想。

葉伯進行這項壯舉之前，透過e-mail與聖地牙哥的殘障選手基金會連絡，傳達他的滿腔熱血，獲得基金會大力支持，贊助他購買登山車。於是葉伯用正常的左腿踩踏板，橫跨迦納騎了600公里，並因此改變了他的祖國。村莊裡的小朋友常常追著他跑，大聲呼喊他的名字；廣播、電視及報紙也爭相報導。葉伯成為精神象徵，影響了迦納占人口比率20％的2百萬名殘障人士。當地的部落傳說認為，殘障人士都受到詛咒，可是葉伯卻徹底顛覆了迦納的傳統觀念，證明殘障人士不該受謾罵輕視或忽略排擠，他們跟一般人一樣，都有感情，可以有所成就。

2003年，葉伯到美國加州洛馬琳達大學進行畸形腿的截肢手術，然後裝上義肢，首度用雙腿走路及跑步。當被問及他是否要留在美國過比較好的生活時，葉伯斬釘截鐵地拒絕說：「我的夢想是回到家鄉，幫助更多人。」葉伯運用Nike及殘障選手基金會贊助的5萬美金，在迦納成立第一所殘障者訓練中心，目前已協助許多殘障者購買自行車及安裝義肢；同時他也敦促迦納政府打造無障礙空間。值得特別一提的是，葉伯原本騎90公里需要7小時，現在只要4小時。

動力產生的威力非常強大。對於未來的想像讓葉伯有動力實現遠大的計畫，進而改變祖國人民的想法。本章將繼續探討想像的力量，除此之外，我們也提供其他有效方法，協助你達成健康及健身的目標。

動力可以說是鍛鍊意志力的核心。人生而不同，是否具備鬥志當然也因人而異。因為動力，有些人想的是「就去做吧」，而有些人會覺得「算了」。但是這些特質未必都是與生俱來的。如果把人生比喻為爬山，天資可能帶領我們走到山腳下，但唯有意志力及決心才能讓我們攻頂。甚至可以說，動力是慣性或惰性的天敵，不斷將我們推向前去，就像鯊魚只能前進無法後退。

CHAPTER 10

動機與精神鍛鍊

培養動力其實並不難，只要先了解一個事實：唯有你能讓自己發揮潛能。（當然有些人可以聘請私人教練，但教練也只能扮演推手，要流汗、舉重、氣喘吁吁及付學費的人，其實還是自己！）接下來就是設定長程目標，再把目標分成幾個短程計畫，循序漸進。如果才買一個星期登山車就想要參加登山賽，非但不智，還可能適得其反，結果不是摔車就是被其他選手碾過，搞得顏面盡失，然後失去鬥志，甚至從此不再騎車。參加百哩賽也是如此。首次參賽最好先選擇中等難度的賽程，建立信心之後，再參加較難的挑戰賽。

　　電影明星克林‧伊斯威特在義大利西部片中有句經典台詞，很能夠說明設定目標的原則：「男人應該了解自己的極限。」請注意以下兩件事情：（1）要實際，不要好高騖遠；（2）不斷測試、挑戰、探索自己的極限。

　　各人都有不同目標。喜歡「紅蘿蔔」勝過「棍子」的人，偏好獎賞而非懲罰；「紅蘿蔔」型的人喜歡在終點獲得獎牌或紀念衫，當然也可能是獎金或分組冠軍。對「棍子」型的人而言，動力常來自同儕競爭及擔心落後的壓力，週末與朋友輕鬆來趟自行車之旅，有時也會變成小型比賽。「棍子」型的人可能會藉機測試自己能否率先抵達溪邊，或比其他人優先抵達小木屋。唉，在團體活動中，這種人的自尊心有時就像溫室裡的花朵一樣脆弱。

　　設定目標就意味著要找到實現目標的適當動力，同時也要掌握自己的力量，發揮潛能。（沒人能代你爬那道坡，對吧？）可是不順的時候，該怎麼辦？該如何面對生活中、訓練時，以及比賽後的挫折？怎麼克服負面情緒或因壓力而產生的懈怠，進而發揮潛能？接下來我們會介紹一些平常就可以用的方法，幫助你達成目標。這包含六項要點：正面思考、控制呼吸、撰寫訓練日誌、想像的力量、創意騎乘及時間管理。

　　無論採用哪一項或哪些方法，都要切記，心理層面的訓練與生理訓練一樣重要，兩者缺一不可。

1 · 正面思考

　　請先做以下的小測驗，準備進入正面思考模式。仔細閱讀下列五句名言，然後想一想這些話是誰說的。

1. 相信自己！對自己的能力有信心！謙虛，同時抱持適度的自信，否則很難成功或快樂。
2. 改變想法就能改變世界。
3. 不要因羨慕而一味模仿他人。最能做你自己的，只有你。
4. 在心中描繪自己成功的樣子，記牢，不要忘記，你的心智會設法去逐步完成那幅圖。不要在這幅想像圖中設定障礙。
5. 讓你的心越過障礙，其餘的就會緊隨。

　　以上幾句名言不是出自什麼知名教練或運動員，說這些話的人並沒有帶領任何隊伍贏得超級盃足球賽、環法賽或NBA冠軍賽。這些話出自諾曼・文森・畢爾，他於1993年去世，享年95歲，最為人所稱道的是1952年出版的暢銷書《正面思考的力量》，全球熱銷近2千萬本，翻譯成41種語言。

　　即使卸下暢銷勵志聖經的光環，這本書要傳達的訊息依然歷久彌新，也就是正面思考的力量。由於騎自行車是個人運動，無論騎車時或平常都要抱持正面態度，才能有益於身心健康。沙爾・米勒與佩姬・希爾醫師都認為，「關鍵字」及「正面思考」是提升自信心的好方法，他們在《自行車騎士運動心理學》一書中提到：「關鍵字的力量非常強大，可以產生某種情景與感覺，讓我們變得更堅強、有方向且能發揮潛能。」關鍵字是一種武器：下坡時心裡想著「收縮」，讓自己順著風走；比賽時想著「出擊」；路途崎嶇時想著「平穩」或「流暢」。選對關鍵字（如「快速」、「留神」、「力量」等）就能發揮最大影響，「必須訓練自己，讓這些關鍵字進入心中。騎車前先選好關鍵字及其代表的意義，然後有意識地反覆運用，一直到融入你騎車的自我對話中。」

關鍵字的運用其實就是正面思考，是建立自信心的基石。我們可以對自己說：「以我目前的速度，騎上坡絕對沒問題。」也可以抱持失敗者的態度對自己說：「我快累死了，一定騎不上去。」如果參加的是百哩賽，但騎到一半就想放棄，那麼根本就不可能騎完，因為你在心裡早就已經舉白旗投降，甚至會偷偷希望爆胎或者車子出問題，才能優雅地退出。但是如果心裡想著「一百哩」，把這個念頭烙印在心底，並將它視為理所當然，就有辦法克服疲累，抵達終點。把「一百哩」當作時代廣場的大型廣告看板，讓它在腦海中不斷閃爍；想像到達終點的感覺，還有到時候可以大肆炫耀的快感。不要浪費精神擔心自己沒辦法完成某件事，應該去想像完成之後的感覺。如果一直沉浸在放棄的想法中，很容易就會選擇放棄，因此更要排除一切負面想法。再者，如果將表現不佳歸咎於配備或車子，其實也只是在逃避，一點用處都沒有。

2・呼吸控制

　　許多教練都建議透過控制呼吸來降低焦慮感，集中注意力掌握自己的心理與精神狀態。誰不想在比賽前沉著冷靜？如果還沒比賽就緊張兮兮，表現八成不會好到哪裡去，因為你已經陷入情緒困境，自掘墳墓。米勒與希爾醫師寫道：「控制情緒最有效且最容易的方法，就是把注意力集中在呼吸上，呼吸可以讓生理與心理取得平衡。」

　　控制呼吸應該注意節奏與專注力兩個層面。平穩的呼吸可以降低焦慮的情緒，接下來的關鍵要素則是方向：如何引導呼吸的節奏與能量。米勒與希爾醫師用五角星說明：「呼吸的時候讓能量向外輻射，想像能量往下傳遞到臀部、大腿、小腿，直到腳跟，然後從腳跟向外釋出，此時想像自己是一顆星星。」

　　學習控制呼吸需要時間，一開始不用一次練習太久，之後再慢慢增加即可，最終目標是要達到生理與心理的平衡。

3・訓練日誌

　　自行車騎士有兩種，有些人會使用訓練日誌，有些人則從來不用。使用訓練日誌的人，有的像美國太空總署的科學家一樣，小心翼翼記錄每天的靜止脈搏率、體重、心情、訓練強度、路線、節奏、飲食及天氣等；有的只是隨手記下騎乘距離；有的則只記下時間。最認真的騎士會把心跳率及里程表資料下載到個人電腦裡；也有些人使用www.trainingbible.com之類的網站，用圖表記錄每天的進步。

　　是否要把訓練日誌當成激勵自己的工具，這因人而異，不過如果你誠實地做紀錄，訓練日誌是不會騙人的，它可以成為你心裡的聲音，可以是你的教練，也可以是你的最佳搭檔。但是也別本末倒置，讓訓練日誌主導了你的生活，畢竟好好享受每次的騎乘，比鉅細靡遺填寫日誌重要多了。

　　假設這個禮拜的天氣又濕又冷，你好像快感冒了，可是又不想讓這個禮拜的騎乘里程數變少，所以即使下雨你還是覺得應該出去騎車，才能符合每週40公里的目標。在這種情況下如果逞強，感冒反而會加重，甚至接下來幾天都得臥病在床，沒辦法好好練習。這個時候就應該善用常識，不要被罪惡感牽著鼻子走。如此一來你會發現，正確的判斷其實也會反映在訓練日誌中。

　　「訓練日誌可以刺激我們成長，讓我們更有動力。」知名教練喬・福瑞在他的著作《自行車手聖經》一書中提到：「記錄成功經驗會讓我們更有動力，所以達到高難度的訓練目標、個人成就感或打破個人紀錄，都可以紀錄下來。」

　　福瑞認為，自行車騎士時常忽略要去記錄騎車時的精神狀態。「訓練的範圍不該只限於生理層面而忽略心理層面，因為情緒常常是生理狀態的最好指標。訓練日誌應該記錄平日異常的壓力來源，工作超時、身體

病痛、睡眠不足、感情問題等，都可能影響表現。」

4・想像與心像

「1985年，我在猶他州嘗試打破陸地速度紀錄之後，就開始走下坡了。」美國自行車界傳奇人物約翰・豪爾在本書的訪談中坦承：「當時我已經40歲，必須尋求其他致勝方法，也就是意志力。」透過冥想，我運用想像的力量面對壓力。我腦海中的畫面就像是攝影機播放出來的影像，我想像自己騎車穿越一望無際的鹽原，看到海市蜃樓，然後天空中閃爍著巨型的紅色數字：245。

當時豪爾的超級自行車時速正好就是每小時245公里，比原先的紀錄快了21公里。

豪爾在沙漠中將想像的力量發揮到極致。這種方式也適用於不同程度的選手及各種目標：那些週末不想騎上三公里陡坡的人（請想像騎到山頂時的景色）；事先訂好目標，戴上心跳率錶，準備出門騎車一小時的人；首次挑戰半程鐵人三項賽的選手。

沙爾・米勒與佩姬・希爾醫師在合著的《自行車騎士運動心理學》一書中，將冥想稱為想像的力量。「在心裡不斷練習就能成功，想像參加自行車比賽或挑戰高難度路線時的樣子。」就像主演一部電影，然後在心中排練怎麼演戲一樣。兩位作者建議騎士在上路前先在心裡排演以下幾個動作：保持正確的姿勢、眼睛向前看、手肘放鬆壓低、肩膀放鬆、雙腿快速移動、流暢地踩踏。兩位作者還提供一些簡單的祕訣，幫助騎士鍛鍊想像的力量：

1.清楚找出自己要什麼：不確定的感覺會帶來困惑與壓力。
2.放鬆後再想像：在讓想像力奔馳之前，盡量找時間放鬆並做深呼吸。

3.保持樂觀：負面想法的唯一價值是促使自己改變現狀，提升騎車的表現及樂趣。

4.一開始先放輕鬆：別一開始就全力衝刺，不然很快就會筋疲力竭。

5.讓自己保有彈性：腦海中的影像應該像是一部電影，而不是靜態的照片。

6.用心感受：聞聞葉子的氣息，傾聽風聲或鳥鳴，你的心將會更靈敏。

對於參加高危險性比賽的騎士而言，預先在心裡編排劇本並演練細節相當重要。驚險刺激的下坡賽只有5分鐘左右，卻需全神貫注，否則一個閃神，原本最有希望奪冠的人就摔車了。**冥想練習的重要程度不亞於車子的配備，因為一不小心，車手可能就要到急診室報到。**

世界下坡賽冠軍瑪拉‧史翠普全年無休，每天大約訓練3-4小時，才能夠應付5分鐘的下坡賽。她在自傳《下坡賽女神》中寫道：「我每個禮拜會在心裡畫一份地圖，每天晚上仔細研讀，像是在練習吉他之神金格‧萊恩哈特名曲的重複節奏，熟練每個音符，這樣在比賽當天才能駕輕就熟。我把注意力放在這些路線上，穿過耀眼的陽光及綠樹的樹蔭，穿過陣陣沙塵，以每小時64公里的速度衝下那可能會讓我摔掉骨頭、再也不能騎車的坡道。」

冥想練習對於室內的騎車訓練也有幫助。室內訓練很安全，如果硬要說有什麼危險，頂多是揮汗如雨而破壞了地板的烤漆，或一直在原地騎車而無聊到死罷了。

健身房的飛輪課程通常都相當刺激有趣，可以跟同伴一起汗流浹背，但在客廳裡騎健身車自我訓練時，就沒辦法那麼起勁了。自行車教練暨作家亞尼‧貝克在他的電子書《自行車心理學》中提供了幾個也常用於飛輪課程的方法。「運用你的想像力，觀察自己的騎乘節奏，把注意力集中在雙腿上。雙眼直視雙腿，或閉上眼睛想像自己踩踏板的樣子，每踩一下就對自己說用力！用力！用力！然後再次調整自己的騎乘節奏。這樣一來節奏就加快了，不是嗎？」

「踩飛輪時，轉速要達到每分鐘100圈是不是很吃力？閉上眼睛，從1數到10，同時左腳往下踩，右腳往上。接下來換腳，從1數到11，右腳往下踩，左腳往上。之後再次換腳，這次從1數到12。持續交替，直至數到20，然後再慢慢從20、19、18減到10，過程中專注於雙腳的上下踩踏。我覺得這樣進行飛輪訓練比較容易，這種練習要達到每分鐘110圈的轉速大約需要3分鐘的時間。」

另外貝克還提出了一個好玩的情境：「爬坡時想要追上前方100公尺外的騎士嗎？已經竭盡所能了嗎？你正緊盯著那個騎士嗎？那就**聚精會神想像眼前有一條繩索，而你正拉著那條繩索，不斷把那個騎士越拉越近。**」

5．創意騎車

騎車時可以學習畢卡索的精神，把自行車當作一枝大型畫筆，讓它帶你邀遊四方。騎乘速度及路線一成不變非但不智而且有害健康，不需要將自己困在籠子裡，像天竺鼠一樣踩轉輪。騎車讓你有很多方法認識世界，可以冒險探索，或欣賞自然之美。除非你是計時賽選手或頂尖的鐵人三項運動員，必須重複進行同樣的訓練以達到最佳狀態，否則一般人應該把自行車當作一種工具，而不是最終目標。抵達終點固然重要，但也別被目標限制住，而錯過沿途的美景。

老實說，沒有人喜歡拚老命騎車，也不想在騎車時被迫緊緊尾隨前方騎士，而錯過路上陽光穿過樹林的光影或油綠色丘陵的剪影等美景。有些人喜歡用自己的節奏及速度獨自騎行，很多休閒型騎士就很享受這樣的樂趣。

不一定要用心跳率錶或里程器測量身體狀況或騎乘距離，其實可以只是騎車上下班或到市區買東西。有時你甚至會驚訝地發現，騎著你那輛

老爺登山車上市場或辦事，其實就能鍛鍊大腿肌肉了。另外，也可以買馬鞍袋或腰部及胸部附有背帶的輕型背包，減輕背部負擔。

騎車通勤也是增加趣味的方法，但不一定要每天都騎車上班，一個禮拜只要騎個兩次，就會發現體力增加了，如此一來，工作與健身就能搭配無間。而且早上騎個8-16公里，促進腦內啡分泌，比喝大杯拿鐵更能提神。下班後騎車回家還能藉機放鬆，也不用擔心塞車問題，不用繳過路費，不用負擔油錢，晚上還能睡得更香甜。

6・時間管理

缺乏動力時，我們常會用一些藉口來搪塞：「工作太忙了，我沒空騎車。」但犧牲騎車時間來收發e-mail，實在是大錯特錯，因為罪惡感會讓這種鴕鳥心態變成惡性循環，然後就有更多藉口不去健身。最重要的目標就是把工作做好，然後趕緊離開辦公桌。

《銷售聖經：顧客滿意一文不值，顧客忠誠無價之寶》一書的作者傑夫・吉特默提到：「大多數人其實都不是時間不夠，而是不會分配時間。時間管理的黃金法則為：重要的事先做。時間管理專家把這個原則延伸為所謂的『ABC法則』，意思就是要分出優先順序。『好』是銷售員的一字箴言，意思很簡單，就是把時間花在會說『好』的顧客身上，除此之外，一切都是浪費時間。」還有一件事吉特默認為「萬萬不可」，就是在工作時打電話處理私事。

把辦公桌清空吧！有沒有發現好萊塢電影中的總裁都有張豪華辦公桌，但桌上卻空空如也，可能只擺了萬寶龍名牌筆插？把自己的工作加以分類、組織及排序，就可以節省時間與力氣。時間管理達人及暢銷書《搞定！2分鐘輕鬆管理工作與生活》作者大衛・艾倫表示，我們得擺脫資訊爆炸的枷鎖，不要堆積工作，要達到這一點，就是「動手做、分

派出去、延期處理」，只要列入待辦事項就沒問題。

　　超級工作狂約翰・杜克每週騎乘320公里，他說：「我的方法是一心多用。」時間對這位運動魔人來說實在太重要了。杜克是雜誌發行人暨大型運動用品公司行銷顧問，還在聖地牙哥創辦了私人的健身顧問公司。「我每天需要7小時睡眠，如果沒有做時間管理，根本不可能做到。我分秒都不浪費，從不花時間跟朋友打屁。我有兩台電腦，講電話時會用免持聽筒，就可以一邊說話一邊做事。如果電話很無聊還可以同時用靜音鍵盤工作。我也用手持式黑莓機，外出時可以上網收發e-mail，而且我有好幾個號碼，永遠都找得到我。」

　　「我一個禮拜只上健身房2-3次，而且都做循環訓練。我沒辦法花2小時上健身房，每次頂多花25分鐘做有氧運動，在不同的訓練間不會停下來休息，只是改練不同的肌肉群，把這當作有氧運動。我可以一次鍛鍊兩組肌肉群。慢跑或騎自行車能夠同時兼顧健身及社交，這兩種運動的心跳率通常比較低，我常會找合得來的好朋友一起做，而那就是我全部的社交生活了。」杜克繼續補充說。

　　工作狂杜克的金科玉律：「我的時間太少了，必須一個人當三個人用。我不相信輪迴，所以更要在有生之年把握時間。」

找回動力

　　如果你的身體與心理都倦怠了，意興闌珊，沒辦法再從訓練中找到樂趣，該怎麼辦？我們訪問了獲獎無數的體育記者及《鐵人三項的世界》雜誌資深特派員提姆西・卡爾森，請他提供多年來訪問多位世界頂尖自行車手、鐵人三項運動員及慢跑選手所蒐集到的最佳激勵祕訣。

　　選定戰場：如果你身體狀況不錯，但體重過重，不要勉強自己爬坡，可以選擇路途比較平坦的計時賽。如果你騎車速度不快，但耐力持久，可以嘗試比較長途的賽程，像百哩賽或兩百哩賽。如果你年紀較大，速度不快，配備又老舊，那就學學某些車壇前輩，安排一下行程，騎車去觀賞夏季奧運，把車子及行囊放在場外，進場觀賞免費賽事，吃吃漢堡，同時感受一下奧運精神。

　　馳騁想像：在鄉間騎車時，專注在地面上，想像自己是隻小鳥，正沿著地面飛翔。享受騎乘時的自在感覺，讓自己陶醉在如詩如畫的翠綠草原、片片積雪、點點野花及漫步的牛群中。

　　DIY室內鐵人三項：假設你出差在外，外頭下著雨，你不想冒險到戶外騎車，但又必須為接下來的鐵人三項賽做準備。建議你可以到最近的健身俱樂部，先游泳2公里，然後騎上健身車，設定爬坡行程，以30公里時速騎90公里，最後到跑步機上再跑個21公里，或在室內跑道跑完相同距離。DIY鐵人三項應該要全程計時，包含轉換項目的時間。別太在意旁人異樣的眼光，全部完成之後到三溫暖放鬆按摩一下，然後再到當地最高級的墨西哥餐廳犒賞自己，喝幾杯雞尾酒再加個超級玉米捲餅。

不斷挑戰：有哪道陡坡是你一定要停下來喘口氣才能騎上去的？或是在有限的時間內騎得上去嗎？如果不行，每隔兩個禮拜再挑戰一次。你的體能會逐步改善，等到適應之後就能攻頂了。即使仍無法攻頂，有個努力的目標至少可以讓你永保年輕。

衝刺：試著開創個人紀錄。找一條一公里多的平坦道路，穿上騎車勁裝，將車輪充飽氣，然後出發上路，抵達預設的終點後再折返，記下往返時間。不斷追自己的紀錄，一次要比一次快。

社區活動：你家小朋友念小學了嗎？可以在社區裡舉辦自行車比賽，參賽小朋友的運動衫後面可以噴上知名車手的名字，請親朋好友在一旁遞水瓶或搖旗吶喊，比賽結束後再來個烤肉，幫勝利者慶祝。

激勵：投資與自行車相關的DVD（請參見www.worldcycling.com網站）。回顧一下1989年環法賽最後一天計時賽的盛況，格雷·萊蒙德在比賽中以8秒之差擊敗「愛哭鬼」勞倫特·費格農時，費格農眼見大勢已去，潸然淚下的精采畫面。星期天騎車之後可以輕鬆一下，看看丹麥拍攝的「1976年Paris-Roubaix比賽紀錄片」（A Sunday in Hell! Paris-Roubaix, 1976），回顧車壇傳奇人物艾迪·墨克斯的職業生涯。或者也可以闔家觀賞老少咸宜的電影「突破」（Breaking Away），順便練習義大利文。（譯注：「突破」這部勵志片描述一名青年立志成為義大利車手。）

COLUMN

人物專題 **派崔克‧歐葛瑞帝**

PATRICK O'GRADY

派崔克‧歐葛瑞帝身兼自由作家、卡通畫家及編輯等多職,憑著對自行車的熱愛,以幽默機智的畫風嘲諷自行車選手。他的作品出現在*Velonews*、*Bicycle Retailer & Industry News*,還有*Bike*等多本雜誌中,筆下的卡通人物包括滿身泥濘的自行車硬漢,還有留著山羊鬍的自行車技工以及泥地越野賽選手等。歐葛瑞帝畫風獨特,有一種狂飛暴舞的風格,另外也受到作家杭特‧湯普森、四格漫畫Doonesbury,以及漫畫雜誌*Mad*那種扭曲美感的影響。他的觀察有多奇特?請看他的網站www.maddogmedia.com,裡面有本書作者與歐葛瑞帝在2004年春末所通的幾封郵件,提供了更多第一手資料。

多騎、多休息、多寫、多畫

我小時候住在加拿大渥太華。5、6歲的時候,爸媽買了一輛小型警用「摩托車」給我,那看起來像是縮小版的偉士牌,不過得踩踏板才能前進。這輛車拓展了我胡鬧的範圍,大人的命令自此對我失去了效用。小孩子沒辦法開車,光憑走路也去不了什麼地方,然而有了自行車,便擁有了全世界。

到了30歲,自行車帶給我的是身心健康。由於多年來多花了一點時間坐著看報,我體重飆到將近90公斤。我先靠騎自行車減肥,再以比賽維持身材。當然,辭掉報社工作,再交一些不會一起爛醉到三更半夜的朋友,也幫了不少忙。

自行車不像慢跑那麼主流，這也是我特別喜歡騎自行車的原因。誰都可以穿上一雙Nike，戴著隨身聽在社區跑步。相較之下，自行車手像怪胎，我們穿著緊身黑上衣，腳毛刮得精光，一路踩上高山，所以不是每個人都有本事像Nike廣告所說的「Just Do It」。後來出現了格雷‧萊蒙德和登山車，自行車突然變成全民運動，我只好改騎越野公路車，這應該是怪咖的最後一片淨土了。公園的慢跑者看到我們抬著自行車跑，都會投以奇怪的眼光。

三十多歲時，我每年會參加十幾場比賽，每週騎320-480公里，一天偷懶沒騎就會有罪惡感。如果天氣太糟，我會在室內騎健身自行車，一邊看環法賽錄影帶，一邊聽歐曼兄弟的歌。會在客廳做上90分鐘的間歇訓練，我想足以稱得上是強迫症了。

如果說我這個業餘選手有什麼小成就的話，應該要歸功於細心的訓練、留意優秀選手都怎麼做，再加上一點傻子的運氣。

我喜愛吃優質的食物，所以學會了做菜（我也會買有機食物，有時甚至自己做，不過還不至於太沉迷）。每天吃綜合維他命，因為有時會吃得不太健康，需要補充營養素。

現在我騎車的里程數比1980年代少，因為以前參賽較多，不過我現在每週還是騎10小時左右，不只因為喜歡騎，也為了麵包，因為我幫幾本自行車雜誌畫卡通及寫評論，既然是靠揶揄自行車維生，當然要有所了解。我甚至為此從森林小牧場搬回科羅拉多春泉市，才能常常跟自行車圈子接觸。

▌半世紀的烙印：小心體內肥油

我已經坐四望五了，目前只參加越野公路車賽，我已經不想在二月裡像裹肉粽般穿得厚厚的，狼狽騎4小時的車，也不想為了公路

賽猛踩健身車。我會外出跑個45分鐘，或騎一小時越野公路車，或者隨便在雪地裡走一段路到附近的酒行買瓶烈酒。這也是交叉訓練的一種。

騎車仍是我主要的運動，從春天到秋天，我一週至少有4天都會黏在自行車座墊上。不過如果氣溫才-7°C，整條街活像個溜冰場，寒風又冷得要命，要我騎車？辦不到。雖然佛家說人生來就是要受苦，但也不用那麼誇張啦。

沒錯，我並沒有那麼認真練習，如果同隊車友太投入了，我大概會怡然自得地脫隊，自己騎自己的。在我看來，練習是一種休閒活動，本身就是目的，而不是其他目的的手段。不過，興致來的時候，我還是會跟車隊衝上山坡或急起直追。

復元很重要，每週至少花一天休息，全年如此。絕大部分時間我都騎公路車，但也滿常在秋冬騎越野公路車，一週裡也有幾天會跑跑步。

我沒有所謂的休息期，說實在的，我這個年紀的人其實也無權休息。當然有時要放鬆一下，允許自己大吃大喝。不過感恩節、聖誕節及新年假期也要撥一點時間騎車，甩掉肥肉。泰勒・漢彌頓說賽季結束後，他會休息一個月，但他才32歲，如果我學他的話，大概沒多久就變大胖子了。年近50，要練回原來的身材要花很多時間，所以還是得節制。

最重要的，就是騎得開心。很多過度認真的中年男子騎得像年輕小夥子一樣猛，結果把自己累壞了。如果是第一次接觸自行車運動，我建議要先買一輛合適的自行車，還有裝備。騎車看似簡單，但其實很難，剛開始身體得學著去使力，會很不舒服，所以，最好穿上舒服的車褲跟車衣，再加上自行車專用鞋、手套及安全帽。

短褲、鞋子跟手套會緩和身體跟自行車座墊、踏板及車把三點的衝擊，車衣幫助排汗，安全帽也會派上用場，因為難免會摔倒，一定要事先做好預防措施。

其次，不要操之過急，這樣容易後繼無力。剛開始騎短程就可以，每週至少要休息一天讓身體復元。假設這週四在平地上騎16公里，下週四就加到20公里，或騎16公里的上坡路段。大約每隔一個月左右，可以徹底休息幾天，隨心所欲輕鬆騎就好。也可以做一些其他運動，才不會無聊。接著以四週為單位繼續騎車，逐漸增加時間（長程、穩定騎行）及強度（短程、劇烈騎行）。教練稱之為周期訓練法，市面上也有大量相關教學書籍，我推薦喬·福瑞的《自行車訓練聖經》。

要在百忙之中安排時間騎車很不容易，所以千萬不要忽略了我太太所說的「運動時間」。要買菜，騎車去；上健身房，騎車去，當作暖身運動；還有，偶爾騎自行車上班。

最後，讓騎車變成習慣，就像刷牙看報一樣，融入日常生活。我們都知道要定時換機油，也知道時間到了就該除草，所以也可以把騎自行車當成重要的基本維修工作。如果一定要犧牲什麼，就犧牲電視吧！除非電視正在播環法賽。

運動也有助心理健康，我跟專欄或卡通奮戰時，就會出去騎騎車，十之八九就會獲得靈感。其他冥想方式（例如坐禪），效果就沒那麼好了。我也會打坐，但自行車座墊還是我最愛的禪墊。

CHAPTER 11

CYCLING PSYCHOSIS

| 騎車與精神狀態 |

騎車可以趕走——
或帶來負面情緒。運動員如何平衡運動時的心情起伏

　　我一直都不是頂尖運動員，比賽時常遠遠落後，如果拿龜兔賽跑來作比喻，我肯定是烏龜而不是兔子。不過，我總是能強迫自己完成賽程，像夏威夷鐵人三項賽，我是在最後一分鐘抵達終點。1998年，我再度到哥斯大黎加參加為時3天的La Ruta挑戰賽。但在比賽之後，我陷入了低潮，對騎車完全失去興趣。即使只是穿上車服騎到附近馬林郡的塔瑪山，我都視為苦差事。我失去了動力，鬱悶、倦怠，股四頭肌鬆弛，好幾個月都沒有跨上自行車。20年來我從不曾這樣。

　　1998年比賽之前，我利用週末進行了6次訓練，本來已經胸有成竹，可是後來發現自己誤判了情勢。La Ruta挑戰賽全長402公里，爬升6,096公尺，向來僅有一半的參賽者能夠完成比賽，但我卻低估了這場嚴峻的挑戰。後來我的好友羅伊·沃雷克成功完成比賽，還直截了當地說：「比爾，你的訓練根本不夠，你不夠認真。」我心想：「真的是這樣嗎？這次的失敗是我自己造成的嗎？我是不是太好高騖遠了？這是我自找的嗎？我是不是太壓迫自己的身體？還是我在潛意識裡早就投降而不自知？」——比爾·科多夫斯基

讀這句話的同時，你大腦中120億個神經元有一大部分正在努力工作。人類的大腦構造複雜、充滿奧祕，接受器及神經傳導物質具有各種化學反應及物理性質，總是讓科學家無法猜透。如果研究人員能夠分辨出掌管情緒的基因該有多好？這樣我們就可以更了解自己的情緒，了解為什麼會感受到愛，為什麼會生氣或快樂，以及傷心或憂鬱。

身為人類一定會有情緒起伏。失去所愛、工作上遭遇挫折、離婚、比賽不順、受傷或生病等因素，都可能讓生性開朗樂觀的人陷入愁雲慘霧。最糟的是，逐漸累積這種情緒之後，原本稀鬆平常的人生挑戰，似乎都會變成無法克服的障礙。哈佛大學心理學家約翰‧瑞提醫師將這種現象稱為「陰影效應」，這種心理障礙可能造成長期的悲傷、暴怒、無法工作、極度焦慮、壓力、生產力下降及人際關係不佳等情形。

如果陰影效應惡化為憂鬱症，卻又沒有接受治療，後果將不堪設想，可能摧毀一個人的才華及事業，馬可‧潘塔尼就是一個例子。

海盜之痛 · 情緒崩潰解析

2004年，34歲的義大利自行車手馬可‧潘塔尼過世的消息震驚了車壇。被稱為「海盜」的潘塔尼以狂傲的態度及光頭著稱，廣受義大利人愛戴。他不僅是大家心目中的英雄，也是攀岩好手，數度在環法賽及環義賽中獲獎。潘塔尼的車迷崇拜他戴著頭巾、如海盜般不羈的模樣，對於他為何死在義大利濱海小鎮里米尼的髒亂客房中感到百思不解。世界各地的體育記者也深入追查潘塔尼的死亡疑雲。旅館客房裡究竟發生了什麼事？

《自行車》雜誌網站及其他媒體報導指出：「旅館工作人員表示，潘塔尼入住時，神智似乎不太清楚，那個禮拜他都獨來獨往，只有幾次在用餐時看到他。星期六一整天他都不見蹤影，旅館的人到房間關切，才

發現他衣衫不整陳屍在地。一旁有他的手札及幾罐空藥瓶，但都是合法藥品（大部分是低劑量的抗憂鬱及抗焦慮藥物），另外義大利《共和國報》也報導，從潘塔尼的手札可以看出他心情低落，但那並非遺書。」

驗屍官後來指出，潘塔尼死於古柯鹼過量。潘塔尼飽受憂鬱症之苦，而且體重從參賽時的60公斤暴增了18公斤，當時他已經一年沒參賽，先前甚至曾經住院兩週治療憂鬱症。

潘塔尼從自行車運動中找到自我認同及人生意義，但之前他就因為多次使用禁藥而被車壇擋在門外。1999年潘塔尼在環義賽首次遭遇低潮，賽前的強制藥檢發現他的紅血球含量高於正常標準，顯示可能使用了禁藥，因此即使他身為隊長，還是被禁賽。這件事讓潘塔尼相當難堪，自此他保持低調，直到隔年的環法賽才扳回一城。那年潘塔尼有如海盜般馳騁於阿爾卑斯山，與阿姆斯壯一較高下，此戰被譽為海盜與槍手之役。潘塔尼的勇氣再度贏得媒體與車迷的支持及肯定。

然而好景不長，2001年義大利警方搜查選手下榻的房間，在潘塔尼的房間裡發現胰島素注射器，他的形象再次受損。雖然潘塔尼否認使用禁藥，但他還是被禁賽，憂鬱症也因此更加嚴重。雖然潘塔尼的親友與車迷都引領期盼，希望他能夠重整生活，再次回到車壇，但憂鬱症很棘手，抗憂鬱藥也不是萬靈丹，潘塔尼的問題更不是上了談話性節目發洩之後就能迎刃而解的。憂鬱症會封閉一個人，患者往往都是獨自面對人生困境。

在潘塔尼床邊發現的一篇手札上寫道：「沒人了解我。車壇沒人了解我，甚至家人也不了解我。到頭來，我還是孤獨一人。」潘塔尼後來也與隊友漸漸疏遠。他的生與死就像他的自行車生涯，騎往顛峰時，他一人遙遙領先；面對人生的下坡時，他仍然是獨自一人，極為悲傷諷刺。

潘塔尼對抗憂鬱症的故事對一般騎士有何啟示呢？每個人都難免經歷低潮而倦怠、心情低落。可能因為生病或運動傷害而像洩了氣的皮球，可能因為被炒魷魚或感情亮起紅燈而影響騎車的動力，也可能因為比賽

不順、無法完成比賽或不斷減少訓練時間而失去信心。此外，還有些人是因為在比賽前夕或途中無法克服恐懼，最後選擇了放棄。

這些負面想法都會導致焦慮、壓力、失眠，甚至疲倦感。但是運動員往往不好意思談論個人情緒，那幾乎是個未明文規定的禁忌，這種絕口不提的堅忍對運動員相當重要，甚至被認為是一項美德。「吃苦當吃補」是我們常聽到的老掉牙諺語，但身體的辛苦與心理的煎熬根本是兩回事，無氧閾值及乳酸的堆積與心理狀態一點關係也沒有。

為什麼有些人比其他人更擅長處理壓力及負面情緒呢？心理狀態對運動員的表現有什麼影響？體質、生活型態、訓練及環境到底扮演了什麼角色，如何影響我們的想法？哪些因素引發了心情低落或憂鬱情緒？情緒崩潰是否有前兆？運動除了能保持健康，不是還能預防負面情緒及憂鬱症嗎？騎自行車不就是克服焦慮及無力感的最好方法嗎？

·

上述問題的答案其實是一體兩面的，這也正是本章探討的重點：

1. 運動確實對身心都有益，甚至能減輕憂鬱情緒及其他問題……
2. 運動過量及不得不運動的壓力對患者的精神疾病反而是雪上加霜，其中也包含憂鬱症。

接下來我們將探討運動的優點，然後再討論可能的缺點，包含如何治療及預防憂鬱症。

找回動力

服用百憂解這類抗憂鬱藥物是控制憂鬱症的方法之一。有越來越多運動員使用抗憂鬱藥，只是很少有人願意承認。與紅血球生成素及類固醇等可以提升選手運動表現的禁藥不同，抗憂鬱藥物只能幫助選手維持正常狀況，像是每天早上起得了床進行訓練或到健身房上飛輪課，若不幸比賽表現不佳也不至於長期情緒低落。

許多人依賴藥物改變血清素濃度，讓許多藥廠大發利市，訂單應接不暇。根據最新的統計數據，美國有將近3％的人，也就是1千9百萬人罹患憂鬱症，而有2千8百萬人目前正在服用SSRIs（選擇性血清素回收抑制劑），這與百憂解屬於同類型的藥物。Slate.com網站科學記者布蘭登·克納表示：「血清素是幫助控制情緒的神經傳導物質，在大腦內會被受器吸住，而這些受器所含的酵素會分解（或說是回收）血清素。SSRIs會干擾這些酵素的作用，降低大腦吸收血清素的速度，所以服用抗憂鬱藥物後，血清素濃度會增加。」

克納說：「不過血清素並不是唯一能控制情緒的大腦化學物質。神經化學研究人員認為，缺乏多巴胺或正腎上腺素也可能導致憂鬱症。」

抗憂鬱藥的效果因人而異，而且通常需要好幾個禮拜才能看出效果。至於要選哪一種藥物，考量都是副作用，從性慾降低到失眠不等。2004年3月，美國食品藥物管理局要求藥廠修改10種藥物的警告標示，說明服用這些藥物可能會引發自殺傾向。這個副作用可嚴重了！10年前許多藥廠開始銷售提升腦內多巴胺或正腎上腺素的新型藥物，這些藥物與典型的抗憂鬱藥物不同，主要作用在大腦的眾多受器上。密西根大學艾略特·費倫汀表示：「抗憂鬱藥有特定藥效，但未必能改變患者的行為。這些藥的化學成分始終都很特殊，

但有誰真的知道大腦是如何運作的？」

　　密西根大學心智健康研究中心主任約翰・葛瑞登說：「大約只有80％的憂鬱症患者會對藥物產生反應，而有50％的患者會對第一次或第二次服用的藥物產生反應。一停藥之後，大約有80％的患者會在一年內復發。」所以，若我們以為百憂解這類抗憂鬱藥是萬靈丹，大概也只能說藥廠的行銷及公關部做得很成功吧。

　　菲利普・梅爾豪是比利時選手，2000年奪得奧運登山車賽銀牌。他患有憂鬱症，並在媒體上公開談論自己的問題，這在車壇上相當罕見。Bike.com的喬・林賽曾經訪問過他，當時他表示：「奧運結束之後，我的人生似乎也結束了。我不知道接下來該做什麼。」梅爾豪被困在憂鬱症的牢籠裡，沒辦法繼續訓練，只好向醫師求助，開始服用抗憂鬱藥。他在2001年表現平平，但在2002年擺脫藥物，成功戰勝憂鬱症，並贏得世界冠軍。

COLUMN

運動就是解藥

大家都知道多運動有益身心健康。1985年堪薩斯州大學一篇研究報告顯示，與不常運動的人相比，有運動習慣的人在離婚、親友死亡、失業及換工作時，比較少出現健康及憂鬱方面的問題。挪威也有研究顯示，駐守在北方酷寒陰暗地區的義務役軍人，容易受冬季憂鬱症所苦；但在休閒時間有做運動的軍人，就沒有情緒低落的問題。

1999年杜克大學的研究也發現，運動減緩憂鬱症的效果幾乎與抗憂鬱藥物樂復得差不多，而運動還會讓人更有自信。《紐約時報》健康及健身作家吉娜‧克拉塔在她的著作中引用心理學教授詹姆士‧布魯門德的研究，指出：「每週運動50分鐘的人，有憂鬱問題的機率會降低50%。運動時間越長，症狀越輕。」然而由於缺乏控制組，布魯門德承認他的研究還無法證明運動可以解決憂鬱問題，受試者（對象為156位50歲以上有憂鬱問題的人）或許是靠自己的力量康復的。克拉塔說：「其實大家想要知道的是，運動是否能夠取代樂復得？目前還沒有答案。」

不過，有些人深信運動可以轉換心情。康乃爾大學醫學院的理查‧費德曼提出結合冥想及運動的處方，他告訴克拉塔說：「運動對患者有益無害，絕對不會讓病情惡化。大部分的治療及藥物都有副作用，但我從來沒聽過患者在運動之後感到更焦慮或煩躁不安。患者做了運動後，情況幾乎都好轉了。」

加州長灘市心理學教授及《每日心情》一書的作者羅勃‧泰爾博士說：「醫師的首要之務是讓憂鬱症患者做運動。」他提出幾項論點說明運動有益健康：「憂鬱症讓人無精打采，運動則讓人充滿活力。活力充沛的時候，造成憂鬱的負面想法、悲傷及自尊低落都會減輕。運動可以促進新陳代謝、加速心跳率及呼吸、舒緩肌肉緊張，進而產生平靜的幸福感。運動也會讓人覺得更有主導權，雖然工作上不能換掉老闆，但至少有某些事情在自己的掌握之中。」

至於運動的種類，其實騎自行車這類有氧運動就相當適合。喬治亞大學運動研究負責人羅德‧迪曼發現，慢跑、騎車、游泳或越野滑雪等重複性高又穩定的有氧運動，具有安定心情的作用。

但要做多少運動？強度及時間長短應如何安排？每個禮拜上3次健身房做飛輪訓練？參加幾場夏季百哩賽？當業餘車手每週訓練15-20小時？

答案因人而異，重點在於了解自己的身心狀態，知道自己的極限，知道面對比賽或過度訓練的壓力時該如何紓解。同時也必須注意，如果已經出現失眠或疲勞，或已經受傷或生病，就應該立刻放鬆。

目前可以確定的是，運動量不需要太多就可以減緩輕微的憂鬱。泰爾醫師引用某些研究發現，只要在中午休息時間散步5-10分鐘就可以振奮心情，效果長達一小時之久。1994年威斯康辛州大學的研究也發現，有憂鬱問題的女性騎自行車20分鐘之後，好心情可以維持一小時。

若運動真有如此神奇的效果，那麼每天運動好幾個小時的頂尖選手應該是世界上最快樂、最沒有壓力的人吧。但事實卻非如此，很多運動員因為面臨龐大壓力而動輒生病，身體不一定健康。以下說明原因為何。

運動的缺點

第1章曾提到過度訓練的原因（運動過量、休息及復元期不足）與後果（表現惡化、疲勞、靜止心律上升、常生病、失眠），而這些情形在車壇上屢見不鮮。在此我們將焦點放在過度訓練對於情緒的影響上。

華盛頓特區喬治華盛頓大學醫學中心精神科安東尼亞‧貝姆醫師研究運動過量對情緒的影響，結果發表於2003年1月的《現代精神病學線

上》期刊，他寫道：「有些運動員最大的敵手是成癮、飲食失調及憂鬱症。」

「業餘或專業運動員罹患心理疾病可能只是出於巧合，或許就是這方面的傾向把他們帶向競技場，也或許是運動本身令他們精神異常。身為運動員的壓力可能引發或加劇精神問題，包含必須獲勝的壓力，以及長期承受受傷的風險。」

運動教練暨《體適能與健康》一書的作者菲利浦‧馬費桐寫道：「壓力會讓大腦內的化學作用失去平衡，從而改變我們的思考、感覺及行為模式。有時候大腦內可能會有某種化學物質過多，而另一種則不足，影響35種或更多神經傳導物質，而這些物質會讓我們感覺到高興或低潮、清醒或昏沉、快樂或悲傷、激動或憂鬱。」

馬費桐從宏觀的角度探討這個問題，指出「心理問題」並不侷限於先天精神狀態比較不穩定的人，每個人都有可能遇到。「我們應該把心理狀態與精神狀態分開來。許多運動員雖然有心理問題，但精神狀態是穩定的。無論起因是飲食、營養或訓練，如果大腦內的化學作用失去平衡，就可能造成心理問題。體壇中有許多運動員因為過度訓練而犧牲個人健康。」過度訓練往往是由於過量的無氧運動。體內乳酸增加可能會引發憂鬱、焦慮或恐懼，這是因為腎上腺受到過度刺激（與腦內啡的分泌有關），而神經系統過於活絡所致。

馬費桐太常看到許多運動員失去比賽動力，不是因為身體受傷，而是因為焦慮、恐懼及憂鬱。伴隨著訓練而來的內在及外在壓力會帶來這些情緒，而運動員多半不願尋求專業協助，再加上飲食不當，使症狀更加惡化。以下詳細說明上述三個原因。

飲食不當

「大部分神經傳導物質都由胺基酸構成，而胺基酸則來自飲食中的蛋

白質。此外，碳水化合物會影響胰島素分泌，進而影響人體內的胺基酸。飲食不均衡或某些營養素過多或不足，都可能令大腦失去平衡。」馬費桐表示。

所幸除了少數特例之外，訓練所引起的問題大多可以藉由良好的飲食習慣加以預防或解決。馬費桐以神經傳導物質血清素及正腎上腺素為例，指出前者若是分泌過多可能會導致憂鬱。

「血清素對於大腦有鎮定、壓抑的效果；而麵食、燕麥或甜食等高碳水化合物食物會刺激血清素分泌，對過動的人有益，但原本情緒就較為低落的人，狀況可能會惡化，甚至感到憂鬱。傳統觀念認為甜食可以提供能量，但其實提供的是鎮定效果。」（有時甜食會讓人覺得精神振奮，但效果相當短暫。）

相對的，正腎上腺素則能刺激大腦。馬費桐說：「高蛋白質、低碳水化合物的飲食會增加大腦的正腎上腺素，有益於需要振奮精神或憂鬱的人。但血清素的分泌若多於正腎上腺素，可能會導致憂鬱。」關於如何用飲食控制情緒的細節，請參見本章後面的專欄。

缺乏專業協助

馬費桐表示，受焦慮及憂鬱情緒所苦的車手，可以透過心理諮商來對抗心理倦怠及憂傷，可惜運動員多半不願意尋求專業協助。背部或膝蓋痠痛可以請運動醫學專科醫師或按摩師治療，但很少有運動員願意公開承認自己受憂鬱症所苦。想像贊助商、教練、隊友或社團成員給「心理疾病」或「憂鬱症」患者貼上的標籤，有哪位選手願意被套上這種另類「黃衫」（中文版注：在環法賽中，總成績第一名可穿上黃衫，故黃衫在自行車界象徵至高榮譽）？這聽起來非常不公平，但現實的確如此。體壇還是將憂鬱症視為禁忌，如同社會上幾個不能公開談論憂鬱症的圈子，例如政治圈。大家普遍認為精神疾病是「心理問題」，必須「自己克服」，而諷刺的是，事實也確實如此。

▍求勝的壓力及運動傷害

貝姆醫師表示：「運動員除了飲食及『標準的』過度訓練造成的生理壓力之外，還可能因為特殊壓力而引發或加劇精神問題。」殘酷的壓力可能來自教練、車迷、贊助商及自我期許。

密西根大學研究員胡安‧羅培茲用動物做實驗，發現驚人的結果：「如果對老鼠施加極大的壓力，牠體內會產生大量的壓力荷爾蒙，此時我們可以明顯觀察到老鼠的血清素受器因壓力而萎縮。另外，處於極大壓力之下的老鼠，大腦狀態與憂鬱的老鼠十分相似。」

Bike.com網站的記者喬‧林賽在一篇關於憂鬱症的報導中，曾經向科羅拉多大學人體運動學教授夢妮卡‧費雷許博士求證此一觀點，她說：「研究顯示，運動可以減輕精神問題，但運動量其實有個門檻，超過之後反而有害。當老鼠在轉輪上跑的時候，憂鬱的相關症狀會減輕；但如果強迫老鼠每天定時都要在轉輪上跑一段時間，壓力反而大增。這對專業運動員來說不是好消息，因為他們總是得根據教練或贊助商安排的時間進行訓練及比賽。」基於以上這些因素，再加上高度的自我期許，選手的壓力往往就爆掉了。

談到這裡就必須提到1998年奪得環法賽季軍、震驚車壇的年輕美國選手博比‧朱利克。他隔年在計時賽中摔車，身上有多處骨折，從此信心盡失而開始走下坡。直到5年之後才又重新在比賽中名列前茅。朱利克在2004年環法賽中接受《紐約時報》專訪時坦承：「過去5年我的成績很糟，就像雪球滾下坡一樣停不下來，需要團隊合力把雪球推回坡頂。現在我已經有這樣的團隊了。」後來朱利克在環法賽中排名40，由於他發生了好幾次摔車意外，這結果已相當難能可貴。接著在6個禮拜之後，他在雅典奧運的計時賽中勇奪銅牌。

安德魯・索羅門患有憂鬱症，曾住院治療，他說：「心理疾病是真正的疾病，可能會嚴重影響身體。」有時我們會出現睡眠不正常、食慾改變、時而亢奮時而低潮等憂鬱症狀，卻不知道背後原因為何。

這些症狀的解決方法因人而異。除了要仔細聆聽自己的身體及心理，還必須知道當比賽或訓練的壓力增加時，何時該放輕鬆。也就是說，如果已經開始失眠、疲累、生病，或出現運動傷害，就不要把自己逼得太緊。即使是博比・朱利克這樣的明星車手，都要學會將問題視為暫時的小挫折，用時間來克服，更何況是一般人？

最重要的是，要把「開心騎車」四個字當作箴言，摒棄所有負面想法。北卡羅來納州運動心理醫師查理士・布朗說：「大家都確知，目標是走出自我否定的模式。」訂定符合自己能力的目標，不應妄想一步登天，好高騖遠反而會搞砸。該後退時就後退。長期休息也可以是充電，讓你變得更健康。如果因為運動傷害而暫時無法騎車，可以選擇走路或游泳等運動來維持心肺健康。

如果你真的決定放個「自行車假」，暫時不騎車，要注意的是，騎車也可能像藥物一樣會讓人上癮，甚至可能出現輕微的戒斷症狀，比如睡眠習慣的改變。不過也不用太過擔心，騎車上癮其實無傷大雅，不需接受任何治療。而且等你重新騎上自行車時，一定會覺得更加樂在其中。

憂鬱症的另類療法

安德魯·索羅門在《正午惡魔》中寫道：「憂鬱症是想法與情緒的疾病，只要是可以成功改變想法與情緒的方法，都算是好療法。老實說，我認為治療憂鬱症最好的方法就是信仰。」

索羅門所說的信仰其實就是希望。相較於黑暗陰沉的絕望，開朗樂觀的希望更是我們的益友。治療憂鬱症的眾多另類療法中，信仰足以與樂觀並列，都能減輕心靈痛苦。以下提供一些受歡迎的另類療法，不過請記得理查·費德曼醫師的提醒：「我所有患者的第一步都是運動，對每個人都有效。」

良好的飲食習慣

俗話說：「人如其食。」只要適當調整飲食習慣，就可以改變大腦內的化學物質，幫助減輕憂鬱症狀。降低糖分及碳水化合物是不錯的方法，因為這兩者都會促進大腦吸收色胺酸，進而提升血清素濃度。菲利浦·馬費桐說：「如果飲食會影響心理狀態，那麼其他的營養補充品也會有相同作用。攝取過多可能提升血清素濃度的營養補充品，再加上高碳水化合物的飲食，很容易引發憂鬱症。」不過這並不表示完全不能吃碳水化合物，而是要小心避開可能會讓血糖突然飆升的食物。咖啡因、果汁及糖果（特別留意能量棒常常富含果糖）等雖然可以暫時提振精神，但也會對腎上腺造成負擔，最好盡量少吃。憂鬱症患者的體內較缺乏鋅、維他命B6及鉻。魚油富含維他命B群，可以幫助提升Omega-3脂肪酸，讓患者心情愉悅。

眼動治療法（EMDR）

眼動治療法用來治療創傷後壓力症候群。安德魯·索羅門曾親自參與22次治療，發現這種方法喚醒他過去的許多記憶，其中包含孩童時期的深刻經驗。他表示：「治療師會用不同的速度輕拍雙手，

從患者右邊視野的邊緣移動到左邊視野的邊緣，先刺激患者的一隻眼睛，再刺激另一隻眼睛。另一種方法會讓患者配戴耳機，藉由交替出現的聲音先後刺激患者的兩隻耳朵。」基本上，這種療法的原理在於迅速刺激左腦（掌管思考、分析、口語表達、過去及未來經驗、計畫）與右腦（掌管感覺、直覺、現在經驗、印象、當下感覺）。索羅門表示，眼動治療法配合精神分析療法，是極佳的治療工具。他說：「每次接受眼動治療法後，我的感覺都非常好，而且在治療中喚醒的一些回憶對我的心靈意識幫助很大。」

▍催眠

與眼動治療法相同，催眠也用來開啟過去可能造成創傷的記憶。喚醒這些經驗後，患者或許能夠跨越阻礙，解決問題。邁可・亞克寫了數本關於憂鬱症的書，他認為如果患者的人生中有過特別的創傷經驗，催眠可以幫助患者重新看待那項經驗，並讓患者拋開負面的思考模式，用正面的想像描繪出充滿希望的未來。

▍金絲桃（天然抗憂鬱草本）

這種草藥被認為是上帝賜給北歐人的禮物，具有減輕焦慮及憂鬱情緒的功效。古羅馬人甚至用金絲桃來治療膀胱問題。目前在市面上的金絲桃有萃取物、粉末、增補劑及藥品等，但金絲桃究竟是如何作用，至今仍是個謎。有些研究人員進行了專門研究，發現金絲桃的成分可能可以抑制數種神經傳導物質。金絲桃很受安德魯・威爾等提倡天然藥物的名人推崇，雖然還未納入美國食品藥物管理局的管制，但對於相信天然草藥優於化學藥物的人而言，它似乎有種不可思議的魔力。金絲桃療法相當熱門，但也不是百分之百安全，如果與口服避孕藥、β受體阻滯藥（治療高血壓及心臟病的藥物）或降低膽固醇的藥物一起使用，可能會產生有害的副作用。

腦內啡是什麼？

我們常聽到有人形容運動之後快樂的感覺，很多人稱之為「跑者的愉悅」（runner's high；自行車騎士，抱歉了！）其實這些感覺來自腦內啡。至於腦內啡如何影響大腦的化學作用，雖經多年的科學研究，仍未能解開。腦內啡會傳送訊號到大腦，幫助減輕痛苦，並讓我們感到快樂。吃巧克力時體內會釋放腦內啡，性愛與毒品也有同樣的效果。但腦內啡要怎麼測量？可以加以量化嗎？

《紐約時報》運動與健康專欄作家吉娜‧克拉塔在《終極健康》一書中，訪問了幾位神經科學家及研究人員，想找出腦內啡與運動及快樂之間的關聯。她想從冷硬科學中挖掘出通俗的知識，結果卻無法做到。腦內啡彷彿是神聖不可侵犯的領域。

許多研究人員認為，某些藥物的作用類似大腦自然生成的化學物質，因此首先探討大腦內的鴉片受器。1970年代後期，約翰霍普金斯大學醫學院神經生物學家索羅門‧史奈德與同事是這個領域的先驅，史奈德說：「鴉片受器突然成為熱門研究領域，那時大腦內的化學物質新到都來不及命名。」於是當時成立了一個委員會，然後腦內啡這個名詞就誕生了。有些研究人員測量血液裡的腦內啡含量，記錄運動時的變化，但史奈德認為這樣的研究沒有意義，他告訴克拉塔說：「血液裡的腦內啡含量根本無關緊要。」

密西根大學腦內啡研究員胡達‧阿奇爾也認同史奈德的看法，他告訴克拉塔說：「很多人會把血液裡的腦內啡含量與大腦內發生的作用混為一談。」目前還沒有直接證據顯示腦內啡會由血液進入大腦，因為當我們運動的時候，「腦下垂體會分泌名為原嗎啡黑色素皮質素的大型蛋白質前驅物到血液中，它流過腎上腺外層的腎上腺皮質時會被分解成小片段，其中之一是壓力荷爾蒙促腎上腺皮質激

素，還有種小片段會進一步被切成兩種以上的分子碎片，其中之一是β腦內啡。」不過阿奇爾表示：「目前還不確定β腦內啡進入血液後會有什麼作用。」

　　如果要測量腦內啡是否有進入大腦，可以透過脊椎穿刺來做檢測，但是過程非常疼痛，而且必須在運動時進行。阿奇爾認為，運動之後腦內啡會帶來愉悅感，這在目前還只是假設，「這是一般大眾的迷思……雖然有些人在運動後有時會有幸福感，不過要歸功於單一荷爾蒙就太過簡化了。我認為這個過程相當複雜，或許是一種非常微妙的複雜組合。」

人物專題 **瑪拉・史翠普**

MARLA STREB

瑪拉・史翠普是著名的下坡賽冠軍選手，可是人生卻很不遵循比下坡賽的精神。她從不走直線。她一直接受訓練要成為古典鋼琴家，大學時半工半讀當雞尾酒服務生，畢業後成為化學研究員，專門研究牡蠣及淡菜。年屆30時，參加當地鐵人三項自行車接力賽，自此發現騎登山車的樂趣。她開著綽號「漠然」的迷你小巴士，搬到美國西岸工作，在藥學實驗室中以猴子研究愛滋病毒，閒暇時則騎著登山車踏遍聖地牙哥的峽谷及山丘。

不久後，史翠普開始參加全美越野賽，在業餘選手的排名中扶搖直上，便想朝專業選手邁進。可是她做了最大攝氧量的測驗後，發現自己先天不足。教練認為她的肺部無法容納夠多的氧分子，不可能成為最快的女性越野賽選手，應該重新考慮未來生涯。史翠普在實驗室工作多年，了解數據不會騙人，所以決定專攻下坡賽。儘管常受傷，她逐漸找到馴服地心引力的技巧。史翠普拍攝了一支最大攝氧量能量棒廣告，在廣告裡急速下坡，一頭撞上一棵樹。這支廣告讓她名利雙收。史翠普說：「我靠這支廣告買了房子。」37歲的史翠普在2004年3月接受本書訪問，之後她拿下全國冠軍。她在自傳《下坡賽女神》如是開場：「以前我是個平凡女人，從事科學研究，前途一片光明。後來登山車這隻蟲咬了我一下，我人生從此改變。」

下坡賽冠軍的科學博士

我做事一向笨拙，尤其是得正正經經講話時。不知為何，我討厭可預測的事，為此還與前幾任男友分手。順服依附讓我覺得脆弱又不自在，也正因如此，以前我都不想穿布滿贊助商標誌的運動服，不想屬於任何團體，因為這好像在出賣自己。現在看來，我寫自傳也是在「出賣」自己。不過，如果能推廣我熱愛的事情，將下坡賽

這項不溫馴的運動發揚光大，我也只好妥協了。

我跟多數女性不一樣，我拒絕結婚，也不願承諾任何一段感情。我不太喜歡開車，喜歡長途跋涉到達目的地，例如搭便車、轉來轉去的鐵道旅行，或是危險的自行車路線等等。就算要冒著生命危險，只要能以「我的方式」到達目的地，我都願意。

我不喜歡小孩，還特別選了一個最窮的人當伴侶。我對有錢的男人也沒興趣。馬克身無分文，正是我的完美人選。我不抽大麻。雖然我有三棟房子還有一艘15公尺長的帆船，我還是睡在我的小巴上或車庫地板上。我寧可獨自在外過夜，也不願跟朋友待在舒適的房子裡。

當然，騎車有助感情，因為可以排解壓力。辛苦工作一天後，出門狠狠騎一趟就壓力全消。不過如果情侶想一起騎車，但騎車哲學不同，就會有問題。我跟男友騎車時就吵得很凶，所以現在不一起騎了。除非我當天已經訓練過，那還可以一起輕鬆騎回家。

我騎車的動力來自驕傲及不確定感。我會騎得非常遠，不帶食物也不帶水，不辨東西，最後在夜色中找到回家的路，這種感覺很美好。騎車騎了11年，難免覺得倦怠，這時我不會強迫自己，反正就享受週末在山林勝地騎車的時光，而且有時還有錢賺。到了正式比賽，哨音一響，我的火力又自動全開了。一般來說，下坡選手越能放鬆就騎得越好。不過，某些選手得把對手當成敵人，或想一些讓自己不爽的事，才會表現出色。像舒恩‧帕默就是這樣。

▌打破紀錄，也摔斷骨頭

我有不少受傷的經驗。在練習騎險峻的彎道時，右鎖骨斷過5、6次，大部分是訓練時摔斷的，有幾次是被車子撞到（有一回我還獲

得一部車當賠償）。後來我動手術拿掉一塊骨頭，半邊肩膀塌了下去。這樣子反而更好，肩膀就不怕摔了，摔倒滾地時我就盡量壓向那一側，它會自動往內縮，降低著地的衝擊力。不過就算鎖骨毫髮無傷，我還是建議摔倒時雙臂要內縮，然後往側邊滾。承受的衝擊還是越少越好。

我在南非參加世界盃資格賽時扭斷腳踝。兩個小時後，技師幫我把腳綁在踏板上，那次比賽我拿到第三名。

為NORBA長毛象登山賽受訓時，我的手臂摔斷了，隔年收入因此少了70%。

我也摔斷過幾根手指，大部分都是在練習的時候，不過也沒什麼大不了。我常常忽略這些小傷，把手指接回去就繼續騎。

高中時我的拇指韌帶撕裂，以致後來騎車時容易手滑，為了改善這種情形，我自願接受關節熔合手術，讓它能牢牢「鉤」住車把。

最痛的傷，其實是角膜刮傷。我幫IMAX拍電影穿摩托車比賽夾克時不小心被魔鬼氈戳傷眼睛。那時痛到受不了，整整7小時沒辦法走路，眼睛抽搐陣痛，全身動彈不得。

有一次資格賽，我摔倒了，大腿伸過頭，劈到後腦勺，大腿的膕旁肌嚴重撕傷。不過我還是繼續騎、繼續摔，最後幾乎把膕旁肌完全撕裂。那是有史以來第二痛的傷。

參加X Games冬季大賽時，我在雪地以80公里時速躍起，髖部承受了相當大的衝擊，瘀青過了兩年都沒退，現在屁股上還有小小軟軟的突起，活像個掛袋。

騎摩托車的時候，我的後十字韌帶在摔斷腿時撕裂了，那次最慘重，到目前為止動了三次手術。不過手術效果還不錯！

除此之外，我的自尊心也常受傷，尤其是在比賽跟訓練的時候。

年紀大了之後，比較明顯的改變是身體在連日的嚴格訓練之後要花較久的時間才會復元。不過，我比對手注重維持體能（至少就我所了解是如此），這點也能加速復元。一天的練習下來，我21歲的隊友常比我累！可能是因為我已經很成熟，而年輕隊友則繃太緊。

這幾年來，我刻意在飲食中補充蛋白質，甚至吃零食時也不例外。我以前不吃肉，結果太瘦而容易骨折。現在我健康多了，會補充維他命，每天吃生菜沙拉。雖然現在還是無法盡情吃甜食、喝咖啡還有調酒，不過我也算滿足了，反正人生就是這樣！

不比賽的時候，我的每週訓練是：2-3節自行車特技訓練，1節下坡練習，2次越野練習，大量騎公路車（大多是通勤），2-3小時健身房訓練，2-3次跑沙丘練習。賽季期間則是一次大型越野練習，一次輕鬆跑步訓練，4天下坡或登山越野賽練習。

登山車帶給我最大的啟發就是，只要我能成功登頂，我就能做到任何事。騎登山車讓我看到自己的力量、勇氣跟韌性，讓我知道自己永遠不會太老，知道自己喜歡搞得髒ㄅㄅ，玩得像個小孩。登山車也讓我知道，男性還是會欣賞某方面比自己優異的女性。而且，登山車帶我看見許許多多美麗的風景，而那是走在人行道或汽車裡所見不到的。

CHAPTER 12

ROLLING
RELATIONSHIP

| 踩動家庭關係 |

如何兼顧騎車與家人

INTRO

　　1994年我跟老婆從尼斯騎協力車到羅馬度蜜月，全長965公里，每個聽到這件事的朋友都會馬上指控我說：「一定是你逼她的！」我一直是個自行車迷，而我老婆只喜歡開車，所以當朋友看到我老婆艾莎笑笑指著自己驕傲地說：「錯了，其實是我提議的。」他們的下巴都快掉下來了。

　　這是怎麼一回事？艾莎討厭騎自行車，卻很喜歡協力車。

　　我們那輛3,600美金的Santana Sovereign協力車，就是艾莎說要買的。本來我只是為了要替《自行車指南》寫評論，才把這輛車帶回家騎看看，但艾莎騎了一次之後就迷上了，這也是因為騎協力車一舉數得，我可以健身，她也可以做腿部運動，兩人也能藉機好好相處。雖然Santana公司已經給了我折扣（畢竟我是編輯嘛），不過這輛還是我買過最貴的自行車。但這很值得，因為我用協力車擄獲了艾莎的芳心。

　　現在那輛協力車已經布滿蜘蛛網，但我騎協力車的機會卻比之前多了許多，我騎的是650美金的Raleigh Companion協力車，車友就是

兒子喬伊。這輛協力車的後座很適合小朋友，現在我們幾乎每天都會一起騎車通勤，甚至還參加了總長61公里的洛杉磯趣味自行車之旅，從洛杉磯市區騎到好萊塢，2千位騎士中只有6、7個小朋友，喬伊就是其中之一。

喬伊是蜜月寶寶，我跟老婆騎協力車到羅馬9個月之後，他就出生了。這個話題也開啟了我跟兒子之間的一連串討論，我們聊到世界地理、卵子與精子，還有懷孕。不久後我們在生小孩這件事情上打轉。「精子是怎麼遇到卵子的啊？是醫生把精子放進去的嗎？你跟媽媽是不是有ㄗㄨㄛˋㄞˋ啊？」喬伊把字拼了出來，不太確定這個詞的意思。「呃……做……做愛，嗯，有啊。」我結巴了一下。接下來當然他又問到更細的問題，然後很快的，本來想等兒子大一點才要給他上的「性教育」，一下子就這樣說完了。

我跟喬伊繞了後灣一圈後，停下來跟一隻黑色的拉不拉多犬玩，還討論了一下溫室效應的問題（他是狂熱的環保分子），然後以29公里的時速騎回家（他每次都會問車速）。以上就是我們的騎車日，協力車是我們培養感情的最佳工具。──羅伊・沃雷克

參加南加州兩百哩騎行活動時，我看見一件運動衫的正面寫著：「我老婆說，只要我再參加一場超級耐力賽，她就要離開我。」

背面寫著：「天啊，我一定會很想念她。」

約翰‧亞斯提如果一整天或整個週末都在騎車，他的第一任老婆就會很生氣，甚至會在前一天晚上到車庫裡把他汽車輪胎的氣都放掉，害他隔天來不及跟朋友碰頭而必須自己一個人騎車；或者，她其實是希望老公不要出門。「後來我就把汽車停在街道上，而且讓院子裡的灑水器整晚都開著。」亞斯提說。他今年44歲，是野生生物學家。剛結婚時，亞斯提每年騎車3,200公里左右；14個月後他的婚姻即將結束時，他騎乘的里程數已經逼近6,400公里。

「問題在於我老婆沒什麼朋友住在附近，而且又沒有什麼嗜好，所以常常會覺得寂寞。之前我常跟朋友開玩笑說，離婚反而讓我騎得更好。」亞斯提說。

騎自行車可能讓我們與家人的關係更緊密，但也可能讓關係變得疏離。很多家庭都會遇到亞斯提那類的問題，畢竟自行車常常一騎就是一整天或整個週末；而且可能還有一大早就要去騎車、地毯上沾到潤滑油、必須時常跑來跑去、額外的開銷、運動傷害、太過全心全意投入騎車等因素，都會讓不騎車的另一半（通常是老婆）覺得自己被忽視，甚至覺得被遺棄了，然後開始生氣吃醋。我們在此討論的不是職業車手，而是熱中騎車的業餘人士、參加兩百哩高難度騎行的騎士，以及騎登山車探險遠征的人。這些人往往是A型性格，把騎車看得跟工作一樣重要。他們開始騎車後，就很難撥出時間看電視、讀小說、看電影或陪另一半。

不過，即使夫妻兩人都騎車，還是可能會因步調不一致而產生類似的問題。以漢德克森夫婦為例，羅伯與珊卓兩人同樣38歲，都是運動員，而且都愛騎登山車，只是不喜歡跟對方一起騎。

珊卓說：「我很討厭跟他一起騎車。之前我們一起騎車到聖塔莫尼卡山頂，但出發後45分鐘他就不見了。等我騎上山頂時，他已經等得有點不耐煩，一直在山頂上繞圈圈，然後說：『喂，走了啦，怎麼那麼慢？』過了幾個月之後，我終於受不了，跟他說：『以後我不要再跟你一起騎車！』我覺得他聽到的時候也鬆了一口氣。一起騎車反而讓我們的關係緊張，但如果分開騎的話，我們就幾乎沒有時間相處了。」

　　沒人知道究竟有多少感情因騎車而生變，目前也沒有關於這方面的研究；不過車友之間總是會談到這些問題，所以才會有運動衫廠商拿這件事大做文章，甚至還有所謂的「自行車寡婦症候群」。

　　當然如果受影響的是男性，也可以稱為「自行車鰥夫症候群」。不過根據估計，自行車迷有90％是男性，所以受到影響的還是以女性居多。（為了方便起見，本章將受害的一方設定為女性。）

　　「對於認真的騎士及耐力賽選手而言，這是個非常現實的問題。」運動心理學家凱特・海斯如此表示，他是多倫多大學教授暨《上吧！如何達到運動高效率》一書的作者之一。

　　騎協力車是一種解決方法，心理建設也是，另外也可以「賄賂」重要但卻寂寞的另一半：比如珠寶、全新的硬木地板、海外旅行、到餐廳吃晚餐。其他還有許多祕訣可以「搞定自行車寡婦／鰥夫」，參見本章後面的內容。不過切記，這些方法如果單獨使用，都只是治標而不治本。

　　《上吧！如何達到運動高效率》一書的另一位是查理士・布朗醫師，他也是為耐力型選手做家庭諮商的權威。他認為，耐力型運動員制式化的訓練生活一定會影響感情生活，而且如果對另一半的補償只是偶爾蜻蜓點水，效果其實不大，根本沒辦法徹底解決問題。他說：「不過上述這些補償還是會有效，只要你採取有系統的步驟，強迫自己用心找到平衡。」

　　有系統的方法及平衡等概念很難一下子說清楚，不過一旦你了解之

後，或許就可以搞定不順的感情，或讓原本就不錯的關係更上一層樓。

一開始先介紹一下背景：大多數婚姻與家庭治療師都是「解決衝突」學派，他們會找出一段關係中的問題，並試著解決。不過布朗醫師是「系統學派」出身，主張用更深入、更宏觀的角度看待彼此的關係。他說：「就像是感情的人類學家一樣，必須一層一層往下挖，了解這段關係的相處模式，了解問題是如何被放大的。」

這就說到重點了。解決雙方的衝突（比如老婆氣老公每週六都出門騎車6小時）並不是幸福的關鍵，因為衝突本來就是生活的一部分，兩個人絕不可能對所有事情都意見一致。因此，要維持幸福關係，祕訣在於「不小題大作」。

布朗醫師說：「有些可信的研究顯示，在成功的關係中，有69%的衝突並沒有獲得解決。」他並引用約翰・高特曼博士《婚姻大師與婚姻災難》一書的內容：「事實上，夫妻往往只是學會在發生衝突時如何控制（降低）緊張局勢。」

以5:1比例為目標

高特曼博士發現，成功的夫妻關係有下列三項共同特徵：

1. 相知，即了解對方的意見、需求及想法。
2. 互相尊重、欣賞。
3. 雙方「感情存款」（體貼對方的行為）對「感情提款」（自我中心的行為）的比例都很高。高特曼博士表示，夫妻關係失敗的主因通常都是感情存款不足。

舉例而言，如果你星期六一大早就去騎車6小時，對不騎車的另一半

來說，這就是一種感情提款。不過這種負面情緒是可以透過正面的感情存款來扣除的。比如出門前親一下老婆的額頭（即使她還在睡覺，仍然會感覺到）；先把報紙拿進來放在桌上；騎車回家前買盒她最喜歡的甜點；或只要告訴她，你在騎車時一直想著她講過的某句話。感情存款無論是多或少（一盒或一塊鬆糕）、昂貴或便宜（新的Lexus轎車或新的羊皮座椅套），效果都相當驚人。高特曼博士說，感情存款對感情提款的比例越高，另一半對感情提款的容忍度就會越大。

接著問題就來了：「正面」感情存款與「負面」感情提款的比例，應該要維持在多少才好？

布朗醫師發現，大多數男性被問到這個問題時都認為，要維持一段良好關係，適當比例至少要2:1，然而大多數女性則認為最佳比例是3:1。

正確的答案是多少呢？高特曼博士發現，這個比例至少要5:1。

為什麼現實生活需要這樣的比例？布朗醫師說：「請相信這個數字，因為你重視的另一半，看事情的角度與你不同。假設你騎完登山車回到家，踩得滿地都是泥巴，若你的感情存款比例不錯，你的老婆可能會想說：『可憐的寶貝，他一定是太累了才會忘記脫鞋子，我來把地板擦乾淨，拿瓶啤酒給他喝吧。』但是如果你的比例不佳，她可能會不假思索地罵你：『髒鬼！』」

雖然目前還沒有什麼研究是在探討夫妻感情如何受自行車影響，不過布朗醫師研究了鐵人三項選手的感情關係。他在1995年舉行的3場鐵人三項賽中做了問卷調查，根據回收的292份問卷發表了〈鐵人三項雙方關係的考驗與磨難〉，結論相當驚人：覺得鐵人三項訓練對感情有正面影響的，選手有68％，而伴侶則有73％。事實上，鐵人三項選手的家人感到幸福的比例比一般家庭來得高，即使這些選手平均每週的運動時間長達12小時。

為什麼會這樣？明明我們就常聽到鐵人三項選手感情破裂的故事。

布朗醫師說：「可能是因為我們只聽到不好的故事。雖然有些鐵人三項選手的生活確實不太平衡，但那只是少數。」

布朗醫師的研究發現，大多數鐵人三項選手給予另一半許多機會去扮演支持者及參與者；比如家庭營養師、比賽時的攝影師、訓練計畫的監督者等，這些都會讓另一半覺得自己很重要。顯然在這中間有大筆潛在的感情存款：兩人的共同經歷、對另一半（選手）的尊重與欽佩、心存感激的選手給予的補償等。舉例來說，如果比賽的地點比較遠，選手還可以將比賽變成家庭旅行，提升感情存款。

「自行車寡婦症候群」的情況是不是同樣也被誇大了呢？不過即使只有少數夫妻的感情會受自行車影響，自行車選手還是可以讓家人成為「團隊」一部分，藉此改善與家人的關係。2004年9月，本書在加拿大英屬哥倫比亞省惠斯勒舉辦的世界自行車24小時個人挑戰賽中，就看到了活生生的例子。我們發現幾乎每個選手都深深依賴家人的協助，從訓練到工作人員、飲食，以及24小時待命。特別引人注意的是不騎車的丈夫支持參賽的妻子，他們的熱情表現讓人聯想到爸爸幫參加壘球或足球比賽的女兒加油打氣的樣子。

提升比例計畫

如果把自行車比喻為愛人，她一定是需索無度的情人，而且熱情、風情萬種。她會讓你非常快樂，但不知不覺也會把你對家人應有的注意力及情感都吸走。溫哥華運動心理學家暨《自行車騎士運動心理學》一書的共同作者沙爾・米勒博士很喜歡用一個笑話說明一段感情是如何受自行車影響：

有個農夫養了一隻得獎的牛，但卻擠不出牛奶來。農夫打電話請獸醫來幫忙，獸醫卻找不出問題，建議農夫向心理醫生求助。農夫打電話請心理醫生，心理醫生來了，和牛私下談了約10分鐘之後，從牛舍裡走出來，向農夫解釋擠不出牛奶的原因：「牠告訴我，你都只是拚命拉牠的

奶頭，沒跟牠說你愛牠。」

米勒博士說：「你剛騎完車，回來覺得很開心，就以為老婆也會和你一樣開心，對吧？錯了，這樣子根本不夠。」

高特曼博士所說的感情存款，米勒博士稱之為「回饋」。

我們設計了一個回饋計畫來增加感情存款／提款的比例，讓你兼顧騎車與夫妻關係，而第一步就是要對自己及另一半誠實。

首先，如果你覺得這段感情值得挽救或改善，就應該讓另一半知道。此外，海斯博士說，女性通常會認為自己是「感情專家」，所以不妨把主控權交給她們，讓她們用自己的專長解決感情問題，也是個好方法。

不過請記得，表面上的「尊重」是沒有任何意義的，要試著了解不騎車的另一半在想什麼。仔細檢視自己，自行車在你生命中的地位可能比你以為的還重要。

「訓練讓感情變成一種三角關係。在不騎車的人眼裡，你對自行車的熱情就像是一種癮，如同酗酒的人。誠實面對自己吧，事實上你就是上癮了。」加拿大英屬哥倫比亞省克蘭布魯克的精神科醫師暨鐵人三項選手史都・霍爾表示。

就像戒酒的12道步驟，霍爾醫師建議，得先承認自己花在自行車訓練上的時間，除了騎車之外，還包括談論自行車、做準備工作、逛自行車店，以及擔心自己沒有使用最輕型鈦金屬座管。

如果你把這些時間全加起來，應該就可以了解為何另一半會覺得自己的需求沒有被滿足。雖然我們無法讓失去的時光倒流，但只要表達出願意妥協及補償另一半的態度，就是好的開始。

當然有些時候，妥協或感情存款的比例再高都不一定有用。如果你的

另一半無法認同也不了解你的嗜好，那麼問題就大了，因為你們的生活型態根本就不同。

你不需要對自己投入運動感到內疚，因為沉迷在某件事上而導致感情出問題，其實並不只發生在自行車運動上，也不代表你冷漠或不夠聰明。事實上，全世界最聰明的自行車騎士阿爾伯特‧愛因斯坦就發表了4篇文章（包括相對論）震撼了物理界。然而之後他的婚姻亮起了紅燈，他的太太米列娃‧梅麗奇在1909年寫給朋友的信中提到，愛因斯坦列了一份條件清單給她，注明如果她要維持兩人的婚姻，她必須做到哪些事，「一定要……每天定時將我的三餐端來房間給我。不要期待親密關係，也不可以責備我。」顯然，愛因斯坦雖然預測了時空連續體的存在，但卻無法預見後來高特曼博士發展出來的5:1比例原則。

萬變不離其宗。設定適當的期望、達成共識、相互尊重、執行5:1比例的感情存款／提款等，對於想在自行車與另一半之間取得平衡的人來說，都是很好的開始。接下來，本章將介紹一些祕訣、策略及個案研究。在一段感情中要找到平衡點並不容易，但絕對值得。

彌補落差 · 情境、策略、祕訣及個案研究

有些感情會受到自行車的影響而出現緊張關係，但在這之中卻沒有所謂對或錯的問題。不騎車的一方很難理解騎車那方在勝利時的喜悅或失敗時的痛苦，而騎車的一方也很難了解不騎車那方覺得自己被遺棄的心情。如果兩人不把話攤開來講，就不可能了解彼此的想法。

溝通策略

「溝通」聽起來很老套，但是如果你願意溝通，絕對會有好結果。布

朗博士在研究中發現，因自行車而關係緊張的夫妻若能冷靜、從容地討論訓練對彼此生活的影響，不辯解也不指責，效果會很好。僅僅是承認兩人的關係緊張，都很有用。但布朗博士也提醒大家：「請務必記得，訓練帶來的壓力會讓關係變得緊張。」以下說明兩人應如何對談。

步驟1：跟另一半達成共識。讓另一半了解你對自行車的熱情，還有從中獲得的快樂與成就感。長期下來可以列個清單，比如說：我瘦了十幾公斤、對自己的身體很自豪、吃得更健康、在工作時更有活力、有體力去拜訪更多客戶；或者高中時我是個書呆子，不過現在我覺得自己很酷，一直都想穿緊身車褲出門展現一下身材。

步驟2：找出另一半對什麼感到不滿。老婆可能不介意你每個星期六都在外面騎車，她討厭的可能是你回家之後馬上就呼呼大睡，她根本沒有機會跟你聊天。如果是這樣，你的問題只需要一杯很濃的咖啡就可以解決了。當然，你也可能必須聽一堆你不想聽的事情，雖然這些事情聽來可能會很煩，不過至少她說完之後會覺得好過一點，而且這樣兩人才能真正開始對話。

步驟3：設定共同的目標及適當的期望。設定共同目標可以將焦點轉到正面、一致的層面上，而不會只看見負面的東西。適當的期望也能讓彼此看到騎車的優點，而不會只看見缺點。（詳情請參見以下內容。）

祕訣及解決方法 · 如何增進彼此關係

有時雖然你已經很努力，但感情存款對提款還是可能低於高特曼博士提出的5:1，這可能只是因為你還沒學到其他可以提高比例的方法。以下我們列舉了22項提升感情的方法，分為兩類，分別是自行車騎士可以做以及另一半可以做的事。

自行車騎士的責任

1.讓不騎車的另一半擔任重要角色：邀請另一半參加你的自行車俱樂部，增加兩人的交集。讓她加入相同的社交圈，覺得自己對你的訓練及表現很重要。

2.與不騎車的另一半一起運動：在布朗博士針對鐵人三項選手所做的研究中，一起運動可以有效解決問題。如果不能一起騎車，可以考慮一起做交叉訓練或其他運動。

3.騎協力車，但好玩最重要：比爾・麥爾帝是Santana協力車的創始人，他的事業之所以能夠成功，是因為他證明了協力車是很好的產品，能讓夫妻維繫關係。麥爾帝見證過上百個成功故事。不過，如果你騎得太快或是對不騎車的另一半期望太高，可能就會讓另一半失去騎車的動力，甚至決定放棄。所以如果另一半的體力較差，在她有辦法跟上你之前，用好玩的態度騎協力車就好，不要當作訓練。

4.表達謝意：簡單表達謝意就是好的開始，比如：「沒有妳幫忙，我絕對無法達成個人紀錄。」或把比賽的運動衫拿回家，送給老婆及隔壁幫忙看小孩的鄰居。此外，回到家時簡單問一下：「親愛的，今天有什麼事需要我幫忙嗎？」也是表達感謝的方法。

5.補償（又稱為收買或回饋）：很多男性都想離老婆／女友遠遠的，想要獨處，喜歡跟哥兒們混在一起，想要挑戰自己的體能極限。很多女性對運動也沒興趣。所以如果你去參加百哩騎行，回來後記得識相一點，帶老婆或女友出去吃一頓大餐。如果是兩百哩騎行或需要過夜的活動，回來後盡快找個週末帶她去度假。

6.留意騎乘量的大幅改變：騎乘里程數突然大增時，跟另一半的關係常會變得緊張。在另一半注意到之前，盡快先做好補償。

7.**不要參加太多高難度活動**：像為期8天的環阿爾卑斯山挑戰賽這樣具有紀念意義的活動，得專心致志才能表現亮眼。你可能因此而全心投入，無暇關心身邊的其他事情，長久下來對家人很不公平。所以你必須做點犧牲，比如每隔1年才參加1次這種活動。

8.**回家做家事**：布朗博士說：「家庭問題的導火線並不是男人投入運動，而是因為沒有處理好家裡的事。」

9.**騎車參加家庭聚會**：如果老婆／女友希望你參加她姪女的生日派對，不要因為那天你要騎車而拒絕。當天可以提早一個小時起床，然後騎車過去。

10.**在家庭聚會以外的時間做訓練**：在清晨或另一半下班回到家之前騎車。

11.**在家裡踩室內健身車**：雖然可能會有點無聊，不過戴上心律錶，看著喜歡的電視節目，時間就會過得很快。因為不需要費力前進，反而會更有效率，用一半的時間就可以達到雙倍的訓練量。室內健身車很便宜，有些性能簡單的型號100美金就買得到；如果容易分心，那就多花一點錢，買部電子模擬健身車，或能用圖形顯示脈搏速度、輸出功率、踩踏節奏、里程數、速度的器材，激發自己的鬥志。

12.**把騎乘活動變成假期的一部分**：世界各地都可以騎自行車，何不選個老婆／女友喜歡的地方騎呢？計畫一趟以夏威夷毛伊島哈雷阿卡拉山為終點的騎車登山路線，她一定會迫不及待想跟你一起踏上旅程。

13.**保留兩人的專屬時間**：把星期三晚上訂為兩人的「約會之夜」，並且確實履行。這樣在你做訓練時，就不會影響到兩人的相處時間。

14.**維持各自的社交活動**：情侶／夫妻應該適時分開活動，這樣兩人之間才會有新鮮事可以分享。雙方都應該要有各自的生活圈。

15.做出最好的決定：如果兩人真的沒辦法再走下去，就坦然面對。不過也別因此就放棄再談感情或騎自行車。因為騎車而導致的緊張關係可能只是冰山一角，兩人之間八成早已有其他問題。從這個角度來看，騎自行車只是點出了問題，讓走味的關係早點結束罷了。

16.在下一段感情中坦白：新戀情應該比較不會受騎車影響，因為兩人相識時，你已經在騎車了。你可能會覺得熱愛運動的人是你最理想的結婚對象，這樣兩個人就可以一起分享對運動的熱忱。不過也要特別小心，不要只是因為對方也騎自行車，就一頭栽入感情，畢竟對某件事情非常狂熱的人往往容易有強迫性格。

另一半的責任

1. 不要罵人：不要為另一半貼上「中毒了」、「怪咖」或「激進派」等標籤，沒有人喜歡因為興趣而被罵。

2. 動起來：運動與競爭對身心都有益處。如果你不喜歡運動，不但對自己不好，對妳與另一半的關係也不好。

3. 正面思考：想一些有建設性的方法，讓愛騎車的另一半可以運動，妳自己也可以開心。

4. 設定共同目標：對另一半的愛好，妳可以選擇支持，或者討厭。協助妳的另一半設定目標，然後兩人一起努力，讓彼此更親近。妳可能不需要在另一半慢跑時騎車跟在旁邊，也不一定要在另一半比賽時遞運動飲料給他，不過或許可以在逛街時順道幫他買些能量棒，而且選他喜歡的口味。

5. 發展自己的興趣：每個人都需要成就感。如果另一半每個星期六都會外出騎車，妳可以利用這些時間學英文、上吉他課、參加讀書會、做志工、幫流浪漢做就業輔導，甚至是集郵。

6. 往好的一面想：另一半熱中騎車其實有許多好處：老公／男友會常到戶外活動；不怕展現身材；行蹤容易掌握；他可能是A型性格的人，一定會努力工作養家活口；飲食習慣良好，有健康的嗜好，還可以教妳正確的伸展動作。根據本書訪談過的眾多案例看來（請參見以下的個案研究），由於大多數騎士都很健康，另一半可能也比較「性」福。

策略・自行車騎士感情生活中常見的4種情境

要怎麼結合上述提到的方法呢？海斯博士提供了一些策略，教我們紓解以下自行車騎士感情生活中常見的緊張情境。

▌情境1：男性騎車，但女性不騎車

1. **把她排入訓練時間中：** 請老婆／女友中途與你碰頭，一起去吃午餐，或是偶爾一起騎協力車當作訓練。
2. **讓她參與騎車活動：** 帶她去參加一些活動，甚至可以帶她去法國看環法賽。
3. **無論如何都讓她騎騎看：** 協力車是很好的方法，如果先慢慢騎，讓騎車變得很好玩，她可能也會愛上騎車。但是如果一開始衝得太快，可能會讓她不喜歡騎車，甚至再也不想嘗試。另外，也可以帶她到自行車店選購運動服裝及配備。

▌情境2：男性熱中騎車，但女性討厭騎車

1. **記得補償另一半：** 如果另一半整個週末都在照顧小孩，你應該自願在週二及週四負責看小孩，補償老婆的辛苦。
2. **安排兩人的獨處時間：** 比如每個星期三晚上一起出去吃晚餐。要像看待公事一樣認真討論，然後設定計畫。共同解決問題非常重要，這樣兩個人才會有團隊的感覺。

3. **收買另一半**：如果你去參加兩百哩騎行時另一半都沒吭聲，你也應該回報一下，帶老婆去看電影，然後下週六陪她去逛逛她喜歡的店。

▍情境3：兩個人都騎車，但實力有別

1. **復元期一起騎車**：兩個人可以選擇在實力較強那方的復元期一起騎車，如此一來，實力較弱那方就不會有挫折感。如果你不想騎登山車時在山頂上等她，那就騎平地的海岸自行車道，或是使用「里奇‧懷特的雙回法」：騎到山頂上時不必停下來等，而是直接掉頭往回騎，碰到老婆後再一起騎上山頂。這樣一來，你不但可以加強訓練，老婆還會覺得你回頭來接她很貼心。
2. **一起騎協力車參加高難度騎行**：實力較強那方可以大大的運動到，而實力較弱那方也可以享受這趟自行車之旅。
3. **一起訓練，但實力較強那方的難度較高**：實力較強那方可以採用單腳騎車、把實力較弱那方推上山坡、騎乘／爬坡時用大齒輪、或是騎車拉著放了磚頭的拖車等方法，增加訓練的難度。
4. **好好分配時間**：實力較強那方可以早上與自行車俱樂部的朋友一起做劇烈訓練，下午再回家跟另一半一起出去輕鬆騎車。

▍情境4：女性騎車，但男性不騎車

根據海斯博士表示，除非女方是個超級高手，否則男方往往會不甘示弱（請參見個案研究6）。「如此一來，男性才能扮演重要的角色：比如當老婆／女友的教練。不過如果老婆／女友的運動表現很普通，男性可能就不會那麼順從了。」所以女性的最佳策略是什麼呢？

1. **讓妳的男人騎車**：他以前可能曾經參加過體育活動，也可能很樂在其中。雖然這份熱情已經降低了，不過騎自行車或許會喚起他身為男性的好鬥本性，他可能會變得不想只是輕鬆騎而已。

個案研究

受到騎自行車影響的每段感情都有各自的故事。以下8個案例提供現實生活中的寶貴經驗，教你如何在另一半與自行車之間找到平衡。

個案研究1：克服「自行車寡婦症候群」

2004年8月底的某個週末，羅斯·戈爾茨坦博士心甘情願地決定那天不騎車，他說這個決定對於10年前的他而言，是不可能發生的事；他現年57歲，是舊金山的運動心理學家，同時也是自行車高手。

「那天我的兩個孩子都要參加足球比賽，我想去幫他們加油。」戈爾茨坦說；以前他每週騎行280-400公里。「我只是心甘情願做了一個對全家都好的決定。之前我比較年輕的時候，跟許多騎士一樣太過沉迷於騎車，甚至有點強迫症。那時候如果要我一天不騎車，我就會覺得很不甘願。以前我的生活重心就是大大小小的比賽，其他的人或事對我來說都不重要，那時候我很難在比賽與家庭之間取得平衡，一天不騎車簡直都會要我的命。」

結果如何呢？1993年，戈爾茨坦接受《自行車指南》雜誌芭芭拉·漢斯克的訪問，談到自行車騎士的感情問題時，他說他的老婆就是典型的「自行車寡婦」，而且她對於自己的重要性比自行車競賽還低相當不滿，兩個人的婚姻可說是岌岌可危。

但是隨著年齡增長，兩個人越來越成熟，戈爾茨坦與老婆的關係變得平穩許多。「多年下來，我了解到自己必須在不影響家庭的情況下騎自行車。雖然我現在的騎乘量比以前更大，但是我會載孩子去參加足球練習，並留在現場幫他們加油打氣；也會花更多時間陪老婆。如果因此而必須放棄早上與朋友一起騎車的機會，那就這樣吧。」

「此外我還學到吃虧就是占便宜的道理；現在做一點讓步，長久下來其實會得到更多。」

戈爾茨坦是哈佛博士，也是《四十好幾：找到中年的動力與熱情》一書的作者。他花了很多時間分析不同世代的趨勢及消費者行為。他把自己的專業與自行車結合，提供了以下祕訣，希望讓大家的感情生活與騎車生活一樣健康。

1.**彈性一點**：戈爾茨坦說：「應該要知道什麼時候必須妥協。在重要時刻如果不與所愛的家人共度，那只是在給自己找麻煩，而且又讓對方不高興罷了。以前我週末早上都會去訓練，但是我老婆覺得我把一天最好的時間都拿去騎自行車了。後來我改為每週三天在平常日子提早起床去騎車，週末則完全不騎。」

2.**依人生不同階段做調整**：「把生活看作一齣連續劇。然後視時間狀況盡可能把自行車活動安插進去。小孩還小的時候，我必須多陪在他們身邊（照顧他們）；現在他們都進入青春期了，我就可以比較常騎車。」

3.**重質不重量**：雖然戈爾茨坦平日的騎車時間比較短，但是品質通常比週末的長時間騎行更好，這是因為他把平日的訓練變得更有效率。他說：「如果你很投入的話，90分鐘內可以完成的事情比你想像的還要多。記得訓練計畫只是一個指導方針，並不一定要照本宣科完全照著做。」

4.**不要浪費別人的時間**：「如果你知道自己需要4小時，但是卻告訴另一半說2小時後就會回來，這樣很不尊重對方，另一半會覺得自己被放鴿子了。」

5.**協商與溝通**：「兩個人應該要討論出彼此相處的界限。告訴她你想要做什麼，看看這與她的想法有何差異，不要一直固執己見。自從我學會了這一點之後，我跟老婆就不會再為我騎自行車的問題而吵架了。」

6.平衡最重要：「你可能沒辦法總是在騎車與家人之間取得平衡，但是當你發現不平衡的時候，可以盡快在另一半發現之前就把兩者拉回平衡的狀態。」

▌自行車寡婦必讀……

戈爾茨坦博士表示，要挽回受到自行車影響的感情，要努力的絕對不只是男性而已。自行車寡婦請記得以下的建議：

1.**不要輕視他的熱情**：另一半投注在自行車上的心力可能會隨著時間而改變，但至少現在這件事情在他生命中非常重要，他當然不會輕易放棄。如果妳刻意要求，他只會更加反彈。如果要逼他在妳與自行車之間做選擇，輸家很有可能會是妳。
2.**不要嘮叨**：嘮叨只會讓他更想騎車遠離妳。
3.**想想到底是什麼讓妳心煩**：妳覺得心煩意亂是因為兩個人沒有足夠的時間相處，而覺得自己被排除在外、被忽視嗎？或者妳只是想和他聊聊自行車以外的事情？戈爾茨坦說：「大多數人並不討厭另一半沉迷於體育活動，通常都是因為另一半讓她們覺得自己不受重視，所以才會覺得不安。」
4.**對自己誠實**：妳能夠結束這段關係嗎？與沉迷自行車的人在一起對妳而言可能很不開心，或許妳跟其他人在一起會比較快樂。

▌**個案研究2**：收買、環法賽，以及美滿的性生活

聖地牙哥53歲的電子工程師麥克・米勒說：「騎自行車對我的第一任老婆來說是個大問題。我一直都有在騎車，不過1989年之後才開始變得很認真，而且開始跟一個朋友一起騎自行車露營，每次出去2-3個禮拜。我老婆不太喜歡我這樣子的旅行，不過那是最便宜也最有趣的玩樂方式。那時我覺得，出去旅行對老婆也好，畢竟小別勝新婚嘛，分開幾個禮拜之後再見面，彼此會比較開心、更充滿熱情。不過雖然如此，我與

老婆之間還是有許多問題，她的抱怨及牢騷實在是沒完沒了。」

「我是怎麼解決這個問題的呢？答案就是：收買老婆。我會請她出去吃飯、送花給她、打掃家裡等，做一些平常不會做的事情。」

米勒的老婆在2002年過世了。2004年夏天，米勒與第二任老婆結婚。「婚後我馬上買了一台協力車。她很喜歡我們一起騎車的感覺。後來我帶她去參觀環法賽，並沒有帶我的自行車去。我們在現場看著眾多選手在短短的30秒之內就從我們面前呼嘯而過。晚上我們回到飯店之後，會再看一個小時的電視轉播。我老婆很投入比賽，我想她大概是被我洗腦了吧。」

「不過如果我週末花太多時間騎車，老婆還是會吃醋。整體來說，騎自行車對我們的婚姻來說是加分的。我們兩個人相處得非常融洽，而且我們的親密關係實在是太讚了，她還會拿我的雄風開玩笑。她的朋友甚至還有點忌妒我的體能。我還因為身材不錯而得到不少讚美。我已經53歲，而且有7個孫子了，但是我看起來只有43歲，體脂肪也只有6％，大家都對我的身體狀況感到驚訝。另外我也練舉重，所以我看起來與其他騎自行車的人不太一樣。」

個案研究3：騎協力車與孩子建立關係

吉姆的4歲女兒柯絲汀・滕哲林一年有幾百個小時的時間都坐在她老爸後面，看著他騎協力車的背影。

1992年，住在加州爾灣的柯絲汀9歲、念小學四年級，一頭紅髮的她成為完成洛杉磯自行車騎士兩百哩大環行（費時17小時，途中爆胎3次）最年輕的選手；那年她還參加了知名的丹麥城百哩個人賽（費時9小時）。這也為柯絲汀7歲的妹妹艾莉森鋪了路；金髮的艾莉森那時還在換牙呢。艾莉森5歲時就與媽媽辛蒂一起騎協力車參加她首次的百哩賽，後來她也參加了許多個人賽。

滕哲林一家都熱愛騎車，而且一定要帶著女兒上路。他們家的車庫曾經多達12輛自行車，包括Trek及Nishiki前避震系統登山車，以及Fuso、Bertoni及Specialized Epic Comp公路車。另外還有一輛吉姆每天騎37公里上班用的Mongoose Iboc登山車。

吉姆指著兩輛Santana協力車半開玩笑的說：「長期算下來，帶女兒上路還比請保母便宜呢。其實我只是不贊成出門時把小孩丟給保母，應該多花一點時間與孩子相處。」

吉姆可說是這方面的專家；他現年38歲，擁有神學及家庭輔導博士學位，專門提供少年犯諮詢。他說：「全家一起旅行最能夠享受天倫之樂，不會被干擾，沒有電話也沒有電視。不會有那種敷衍了事、短短兩分鐘的對談。旅途中全家人的所有時間都是在一起的，可以好好的傾聽孩子說話，彼此才能夠深入溝通。」

騎自行車也讓兩個女兒學到了不少東西，吉姆認為其中包括了自信、時間及距離的知識、坡度及斜度的了解，並且是對陡峭狀況實際的認識，而不只是在書本上看到的數字。另外還有食物及健康飲食的知識。

「當我說要騎50公里時，她們馬上就知道大概要花一個半小時。我如果說要騎大概9%的坡度，她們就會開始抱怨。當我們去買東西時，她們會主動去看食物包裝上的營養標示，然後計算其中含有多少脂肪及碳水化合物。」

說來也不奇怪，這兩個小女生最喜歡的零食及飲料就是能量棒及Cytomax能量果凍。吉姆說她們的身體特別健康，而且對於區域地形及景點的知識相當豐富。

柯絲汀印象最深的騎行是有次跟爸爸一起騎車，那天霧很大，他們在德納點港附近騎上坡度8%的斜坡。「我們騎到山頂時，好像穿透了雲霧來到光明世界，那時陽光好閃耀，天空很藍。」當時父女倆站在一起，看著像地毯一樣覆蓋著太平洋的美麗雲霧，久久說不出話來。

辛蒂說：「很多人有了孩子之後就放棄騎自行車，因為覺得帶孩子去參加騎車活動很奇怪，之前我們也是這麼覺得。不過其實不需要這麼想，因為騎車對我們的孩子有很多好處：她們不會害怕與大人互動，大人也把她們當作騎車的夥伴；她們念書時都是籃球隊的明星球員，因為雙腿很有力、肺活量也好。另外，她們還學會遇到困難時不輕易放棄，比如參加兩百哩賽騎到最後的1/4賽程或最後的5分鐘時必須堅持下去。而且我們全家有3年夏天都沿著海岸從西雅圖騎到聖地牙哥，留下了非常美好的回憶。」

滕哲林家的兩個女兒就像她們爸媽預期的一樣：「都找到了自己的路。」她們上了國中開始參加學校活動之後，就很少再騎自行車了。不過在這之前，滕哲林一家總共一起完成了93趟兩百哩騎行，相當驚人。

當時滕哲林一家所騎的協力車，是在現成的大人用協力車後座踏板上加裝木塊，來符合孩子的腿長。現在市面上已經出產了一些後座較低、專為小朋友設計的協力車。這類車款的座墊高度可以調整，所以座墊調高後夫妻也可以一起騎乘。

想騎協力車還有一個比較便宜的方法，就是把Adams、Burley及Trek出產的單輪車，加裝到一般的成人自行車上。而最便宜的方法，也是我兒子4-7歲時我所採用的方法，可以巧妙的將兩根親子拖車棒疊在一起，只需要10秒鐘就可以將一般的小孩自行車頭管與成人自行車的座管連結在一起，小孩自行車的前輪會被抬高離地約7-8公分。

個案研究4：找個金主

46歲的丹‧凱恩是自行車供應商及顧問，住在加州博雷戈泉。他建議想要一直騎車甚至想放棄工作的男士說：「和獨立又有錢的女士談戀愛，不過通常會是年紀較長的女性。」

凱恩住在自行車愛好者夢寐以求的山中社區，過著天堂般的生活，他

的老婆全職工作養他。他說：「喬蒂是我們家負責賺錢的人，她是我的金主，讓我可以每週騎車20-30小時，每隔一週都會去參加比賽。」

喬蒂是凱恩的第二任老婆。凱恩的前妻在國家公園裡工作，在他拒絕買房子時決定離開他。凱恩說：「那時我幾乎整天都在自行車店裡工作。我在1985年開店，希望可以將事業與興趣結合。不過問題是，我真正能發展興趣的時間並不多。因為要開店，我每週大概只有一天半的時間可以騎車，這讓我根本不想工作。」當時凱恩的店沒有賺錢，而且他沒有房子，婚姻又失敗，對他來說那是段不堪回首的往事。

還好，後來凱恩遇到一個經濟上很獨立的女性。凱恩說：「喬蒂是作家，寫投資相關的專欄。她有天到我的店裡來，結果我們一起騎協力車出去。」後來兩人結了婚，喬蒂買了一間大又漂亮的房子，凱恩則把經營了14年的店收起來，東西都搬進車庫中，當起兼職的技工，其他的時間全都拿來騎車。平日喬蒂住在離家240公里的洛杉磯公寓，每天通勤上班；凱恩每週大概會騎車30小時，然後每隔1週就參加比賽，其中包括2004年三次團體賽及一次個人24小時比賽。凱恩在24小時Temecula自行車賽中進入名人堂排名第4名。騎車之外的所有時間，凱恩都陪著老婆喬蒂。他不但健康，也很殷勤熱情，而且根據他自己表示，他讓喬蒂超級「性」福美滿。

凱恩介意別人叫他「小白臉」嗎？凱恩說：「我有騎車的自由，我老婆可以做她想做的事，而且又有身體健康、總是很開心能見到她的老公。我們各取所需，這樣的感情不是很好嗎？」

個案研究5：幫老公鍛鍊身材

「我們需要運動了。」

譚米‧達克會說「我們」是因為她太善良了，不好意思對老公說「你」該運動了。譚米27歲，住在加州懷俄荷教區，她是有執照的營養

師，也是獲獎無數的鐵人三項及馬拉松選手。說得直接一點，譚米的老公馬克很胖，他身高175公分，體重95公斤，怎麼會不胖呢？「我剛聽到的時候很生氣。不過我立刻開始想，老婆所做的運動中，哪一項是最酷的？」馬克說。

馬克覺得其中最酷的運動是騎登山車。不過真正開始騎登山車之前還要再等6個月，也就是說，譚米花了6個月的時間，把老公當「天竺鼠」，一步步幫他鍛鍊身材。1997年早春，馬克終於達成目標了，於是夫妻倆跟朋友托尼一起到體育用品店買了全新的Raleigh M600硬尾車，騎向洛杉磯拉古納海灘市的森林公園。抵達之後，譚米及托尼拍拍馬克的背，讓他自己留在山腳下騎車，然後兩個人騎上陡峭的山坡，沿著仙人掌小徑騎了兩小時。

馬克說：「三個月後，我爬上了仙人掌小徑。一年後，我可以跟我老婆並肩騎車。那天我非常難忘，我終於可以真正說我是登山車騎士。」

三年之後，馬克騎著有雙避震系統的Rocky Mountain Element登山車超越了譚米。在馬克的慫恿下，夫妻倆加入車隊開始參加加州愛德懷的24小時腎上腺素自行車賽。不過三年後譚米告訴馬克說：「我覺得我的運動量不夠，我想參加個人項目。」2004年她取得了世界級資格，世界排名第12。

之前是譚米帶著過胖的老公騎車，現在馬克成了她的最佳夥伴。馬克說：「我們一起投入這件事情，為了下一次的比賽，我們會更加努力進行訓練。」這次馬克所說的「我們」，指的當然就是他們兩個人。

個案研究6：當太太的經紀人

1993年，芭芭拉與比爾‧克爾斯結婚剛滿一年，兩人都覺得非常有壓力。芭芭拉是社工，常常把工作上遇到的不幸故事帶回家；比爾的工作是為癌症末期病人做腫瘤治療，也時常把工作壓力帶回家。芭芭拉說：

「我知道我們應該做一些好玩又健康的事，讓彼此都能過得快樂一點。我們沒什麼錢，不過車庫裡有兩輛舊的自行車。自行車店的人跟我們說：『你們可以試試騎車登山啊，鳳凰城的登山小徑都很棒。』」

這句話改變了兩人的一切。

芭芭拉一直都不是運動健將，但是她馬上就發現自己騎自行車還挺厲害的，厲害到自行車店的人都鼓勵她：「妳怎麼不去參加比賽呢？」2000年，她變成職業車手了。幾年之後，本來喜歡跟芭芭拉一起騎車的比爾開始覺得：「人生中除了自行車之外，還有很多其他的事啊。」

一語驚醒夢中人。芭芭拉說：「以前騎登山車的時候，我只想到自己，後來我變得更關心比爾的需求。我的生活很快樂，但是比爾卻必須照顧病人，甚至眼看著他們死去，這樣太不公平了，他應該要多出去走走，追求自己的興趣。所以我會負責照顧兩個孩子，常常鼓勵比爾去釣魚、滑雪及旅行。」

比爾說：「我們每週都會一起出去騎車1次，我的速度可以跟得上芭芭拉。我認識她的朋友，而且我們有共同的社交圈。不過我最高興的，是可以扮演老婆的經紀人這個角色。」

個案研究7：年過60開始騎車

國會政治人物還在沒完沒了地辯論未來的社會安全制度時，有些人已經開始積極計畫自己的退休生活。61歲的吉寧・吉比恩是退休的醫療保健公司公關及行銷經理，老公吉姆・伯勒63歲，是退休的電機工程師。2003年，兩人帶著所有裝備從美國西岸騎到東岸，平均每天騎80公里，完成艱難的8,050公里挑戰。以下是本書與吉寧及吉姆的訪談。

1.為何會做這件事？
吉寧：這是吉姆的夢想，20年前他自己已經騎過這段路程，他一直希望

我也能夠體驗看看。讓我下定決心的是我的60歲生日，我想要挑戰自己。另一個因素是受到自行車俱樂部的鼓舞，包括一位76歲的女性車友，她在60歲時騎過這段路。

2.他如何說服妳？
吉寧：我一直都很喜歡騎自行車，但我不確定，或是說我不知道自己到底有沒有能力連續好幾天騎這麼長的距離。不過我跟吉姆已經一起騎了很多年車，加上我的自行車性能還不錯，而且我們一起做了很多次長程騎行後，我對騎車還有體力都比較有信心。吉姆很有耐心，不斷鼓勵我，這也是我培養出信心的關鍵。我們退休之後，有更多時間可以一起騎車，為了身體健康及生活樂趣，騎車變成我們的新「工作」，是可以讓我們在一起相處、旅行及享受悠閒生活的好方法。

3.準備事項？
吉姆：就是一直騎一直騎，我們沒有做整套訓練。退休之後，我們每年都會騎8,000公里以上。

4.旅程中最棒的是？
吉寧：我們在旅程中看到許多人友善及美好的一面，他們會邀請我們到家裡過夜或一起用餐。還有就是看到美國壯觀的景色，無論是高山或平原都讓我們歎為觀止。旅程中有一段路沿著跨美自行車道騎，經過愛達荷州進入蒙大拿州，風景真的是令人目瞪口呆，是旅程中最美的一段。

5.最糟的是？
吉寧：對吉姆來說，每天都很棒，他真的是很棒的旅伴。但密蘇里州奧沙克的炎熱、潮濕及險峻山路讓我想打退堂鼓。

6.身體狀況如何？
吉姆：我們有幾天沒騎車，而且一天大概只騎80公里，所以每天都有時間可以好好放鬆休息。旅程中我們很注意飲食及補充水分（雖然回來後都瘦了將近7公斤），所以大致狀況都還算不錯。之前我一個人橫越美國時，騎到雙腿痠痛，手掌也發麻。不過這次我們都騎得很舒服，應該

可以歸功於Shimano運動涼鞋、Brooks皮製座墊，還有經過調整非常好的自行車，而且我們比之前更知道如何掌握騎車節奏，所以這趟旅程非常順利。

7.自行車與裝備？

吉姆：我們兩人都騎Trek 520s，這樣就不用帶太多備用零件。我們還用了所能找到最好的重型輪胎，包括Phil Wood花鼓、Mavic T520輪圈及Continental Top Touring 2000輪胎（700 x 37）。我們各自帶了一個備用胎及幾個內胎，不過途中只發生一次爆胎。我想如果我們把前後輪對調，或許這些輪胎還可以再騎個8,000公里。我們用的是登山車的變速器齒盤，有三盤式的大輪及Arkel馬鞍袋（以及一組舊的Cannondale馬鞍袋）。

8.旅程中有吵架嗎？

吉寧：我們沒有太大的歧見，而且出發前就已經討論過許多問題，比如每天應該騎多遠、可能會碰上什麼狀況，也已經想好不騎車時可以做些什麼。我們兩人都很期待這趟旅程，而且也都了解收穫一定會比不便之處多。

9.能否給讀者一些建議？

吉姆：請記得長途旅行不應該是比賽，如果變成了比賽，行程就會很緊迫，而焦慮會讓兩人變得暴躁。請記得你們是「一起旅行」，兩人在同一條船上，不是一起成功，就是一起失敗。任何一人的問題都是團隊的共同問題。

| 個案研究8：鐵人三項選手的感情關係

39歲的丹尼絲・伯格住在加州，1992年她在德國法蘭克福的世界鐵人兩項錦標賽中拿下分齡組銅牌。她凱旋歸來後，結婚兩年的老公提姆興奮地祝賀她，並抱著希望問老婆說：「妳現在已經拿到獎牌，應該夠了吧，不需要再訓練了，對吧？」

丹尼絲回答說：「當然不是！」她對提姆的話感到非常訝異。「這就是我，我一生都是運動員，早在認識你之前我就已經投入這項運動，怎麼可能放棄？我還想贏得更多獎牌！」

提姆摘下婚戒往丹尼絲丟去，然後衝出大門，5年的感情就此畫下句點。這是另一段因運動而破裂的感情。

如果只投入自行車運動，都很難在運動與感情之間取得平衡，那麼像丹尼絲這種鐵人三項的選手該怎麼辦？鐵人三項選手的離婚率「似乎是個大家都不知道的天文數字，不過每次我到比賽現場時，一定會聽到：『喔……她啊，後來就散了。』」提姆·揚茲如此表示，他是美國鐵人三項協會副理事長。

最難在運動與感情之間取得平衡的，可說是那些想要取得夏威夷鐵人三項賽參賽資格的選手。完成兩次夏威夷鐵人三項賽的加拿大精神科醫師史都·霍爾說「與自行車選手一樣，鐵人三項選手的感情生活也會遇到三角難題，只是他們的問題更嚴重。鐵人三項會讓人上癮，就像酗酒一樣。」

43歲的雷·坎普說：「在鐵人三項訓練與婚姻之間，我選擇了前者。它就像嗑藥一樣，完全控制了我的生活。如果你只試過短程的鐵人三項賽，那還控制得住；一旦中了夏威夷的毒，就死定了。」

布魯斯·布坎南是牙醫出身的健身教練，他的第二任妻子非常支持他，對他在1991、1992及1993年在50-55歲分齡組中大獲全勝感到驕傲。但在結婚5年後，兩人還是離婚了。布坎南說：「成為鐵人三項選手之後，你的視野會變得很狹窄，訓練時都以自我為中心。當時的我除了牙醫的工作之外，把所有事情都丟開了，包括我老婆。」

不過後來布坎南證明了老狗還是可以學新把戲，他在第三段婚姻中做了一些調整，他說：「我從之前的婚姻中學到，永遠要把另一半擺在第一位，這是維持良好關係的關鍵。」現在他會犧牲訓練時間陪老婆，有

時陪她參加藝文活動。布坎南發現，這樣的小小犧牲不但讓老婆覺得自己很重要，也不會影響自己的表現。在1999年、2001年及2002年的比賽中，布坎南在他的分齡組中獲得冠軍；2002年的比賽中，他甚至刷新了60-65歲分齡組的紀錄。

「投入鐵人三項賽的第一年，你還可以用沉迷當作藉口。但只要過了那段時間，就不應該期望老婆做什麼犧牲。此外，鐵人三項訓練還是需要休息的，因為我們的訓練量往往都遠超過真正需要的分量。」

聰明的鐵人三項選手或自行車騎士不會把跟另一半相處的時間視為浪費，而是視為訓練之後的復元時間。

人物專題 **里奇・懷特**

RICH WHITE

自行車廠商在曼哈頓雅痞看的雜誌刊登廣告，以為這麼做可以吸引新客群，其實大家迷上自行車的管道跟其他事物沒什麼兩樣，都是透過口耳相傳。談到自行車，里奇・懷特就關不上話匣子。
—羅勃・史多力，《單車》雜誌，1997年

我們身邊都有個里奇・懷特。他是那個呼朋引伴、規畫路線、介紹更多人騎自行車、發起騎車活動、豐富自行車傳統的人。然而對於南加州及自行車界有幸認識他的人而言，里奇「傳道者」是那麼獨一無二。他是自行車界的名人，有李小龍的體魄、喜劇演員及脫口秀主持人的鮮明個性，但同時又像鄰家灰髮斑斑的老爺爺，有豐富的生活智慧。

里奇身兼多職，既是自行車行經理、業務員、技師及行銷經理，也是業餘自由作家。他除了自行車之外，沒什麼財產。登山車是他生命的一切——其實所有自行車都是。不管談到什麼事情，音樂、歷史、文化及書等，他都很熱情。但里奇其實是因為自行車而聞名，很多人聊天時會提到他，各大雜誌也廣泛報導。羅勃・史多力是當代最優秀的冒險運動作家，他稱里奇為「登山車界4千萬名會員的啦啦隊隊長」，並在專欄中為里奇取了「傳道者」這個封號。從此以後，他就成為「里奇傳道者」了。

客人走進里奇的店說：「我想找RockShox前叉的自行車，預算800美元以下。」

里奇說：「沒問題。那麼，你想買這部車做什麼？」

客人遲疑了一下。里奇接著說：「嗯，下週我要去騎一條山路，垂直高度1085公尺，跨越四種不同氣候帶。上次我們在山頂看著雲隨夕陽轉紅，真是美得不可思議。你有興趣嗎？我們非常歡迎你加入！」

不久，客人買下一輛價值1500美元的自行車。要不要跟里奇一

起騎，當然完全由客人自己決定，但里奇的邀約是真誠的。他就像靈魂樂手貝瑞·懷特一樣，永遠想把愛傳播出去。

－羅勃·史多力

2004年12月15日的採訪中，里奇透露是自行車將他的人生導回正途，改變了他的一生，也因此造福了我們大家。

－羅伊·沃雷克

自行車傳道士

可以跟蓋瑞·費雪、約翰·豪爾、麥克·辛亞德、奈德·歐沃倫德、瑪莉莎·吉歐芙這些自行車英雄平起平坐接受訪問，實在太不可思議了。我先是上了《自行車指南》的封面，後來《單車》雜誌上出現我的個人報導，接著我發表了一些文章、騎登山車橫越阿爾卑斯山，現在又接受這本書的專訪。看來我會在國會圖書館流芳百世了。對於我這種一事無成的傢伙來說，能有這樣的待遇還真是不賴。我不過就是每天起床後向全世界宣告：「我愛騎自行車！」

我1959年出生，不過人生似乎到了1984年才真正開始。那時我靠著打撲克牌贏得一輛自行車，但我壓根也沒想到這輛21吋的Raleigh Traveler鋼製公路車將改變我的一生，帶我脫離不健康的生活。不過，事實就是如此。

以前的我，滿腦子只有玩樂，生活只有性愛、嗑藥跟搖滾樂。我一天到晚往好萊塢跑，在那裡聽樂團、泡夜店。高中畢業後，我如果有名片，上面印的一定是「兼職賭博、夜店接待、夜店保全、演唱會保全」。我不但是拉斯維加斯撲克牌桌的常客，每週還固定在家開賭三天，只要有50美元，就可以加入賭局。除此之外，我還常常捲入打架糾紛，誰叫我是夜店保全嘛。我也會在入口巡視，確定辣妹不會被帶出場。我沒有跆拳道黑帶，什麼都不是。我倒是常挨

揍，然後從中學習如何躲開。

1984年，我在洛杉磯奧運打工兩週，擔任訓練觀察員。大會擔心有恐怖攻擊，於是要我們沒事就在會場走動，留意人群。當時我剛好在自行車比賽會場中巡視，有機會看到比賽。隔幾天我就在撲克牌局中贏得自行車。其實是因為輸的人手頭沒錢，我拿他的自行車當抵押，結果那個人一直沒還錢，自行車就留下來了。

很快，我發現自己喜歡騎車，喜歡從甲地騎到乙地。早已遺忘的童年記憶又活了過來。以前我會瞞著父母，偷偷騎27公里路去上學。但我沒想過要成為車手，沒想過把自行車當成比賽工具，也沒打算當成興趣。我之所以不搭巴士，不過是喜歡自由的感覺。沒想到長大後，我會再度擁有自行車，於是又開始蠢蠢欲動，想要騎長程。我當時住在加州，便騎著那輛破車沿著河岸騎到海邊，來回64公里左右。大概一個月之後我遇到一個朋友，他發現我在騎車，嚇了一跳說：「啊，那我應該送你一輛更好的車。」然後他送我一輛Raleigh USA自行車，奧運選手在騎的那種。

我從此愛上了自行車，立即明白騎車是我的命運，而且深深著迷。反正我晚上在夜店工作，有大好的白天可以騎車。

還沒騎自行車之前，我整天在舞池鬼混，只要看到古銅膚色的脫衣舞孃就上前搭訕。應該是1983年吧，我真的娶了一個脫衣舞孃。她很漂亮，是中國女孩，有一對很大的假胸部。她叫百合（Lilly），結婚後冠夫姓，變成白百合（Lilly White），每次都引人發噱。百合嫁雞隨雞，就算我五年後坐牢去她也沒跑掉。

為什麼會坐牢呢？因為我跟1980年代最蓬勃的產業扯上關係，也就是販毒。我在夜店工作，調酒可以賺錢，販毒也可以賺錢。錢進錢出，搖滾樂、賭博、嗑藥。

我不是坐大牢，只是關了一陣子。雖然只有短短五個月，不過我都說我吃了一年牢飯。我在獄中的工作就是幫牢友寫信，也發揮我的外交天分跟大家搏感情，無黨無派。事情告一段落之後，我知道我不想再讓任何事情阻擋我騎車了。

坐牢帶給我很大的衝擊，它就像兩段不同人生的出入口。我已經為所犯的錯付出代價，該是重新出發的時候了。我並不是為了擺脫以前的生活而騎車，而是因為我實在太喜歡騎車，所以想要全新的生活。自行車幫助我走過人生低潮，我當然要大力宣揚，所以大家都叫我「傳道士」。當然，我也可以做其他工作，只是我想不出有什麼更喜歡的事。每個人在一生中都有很多選擇，卻未必能盡如己意。遇到困難卻找不到出口，人生會因此失控。而我則比較幸運，找到了自我。

1984年我打牌贏了自行車之後，頓時看清人生方向。我知道我會朝自行車界發展，不過我對這一行完全不了解，最好的方式就是去上學，而我的學校就是經銷商。坐牢之前的八個月，我在噴谷泉的Bike Outpost自行車行兼差，老闆就是Santana Tandems的比爾‧麥克瑞帝。對我來說，那就是自行車大學。雖然我的薪水少得可憐，但我在上學了！我有一整套計畫：我要脫離保全的生活，開一間自行車行，取名「重搖滾車行」（Rock Hard Cyclery）

我出獄兩天後，到以前打工的店買登山車車胎，經理大衛‧克洛斯比是我的朋友，我沒開口跟他要工作，但他當場就雇用我了。他說：「我們需要你這樣的人來幫忙賣車。如果你現在沒工作，就立刻來上班吧。」他不知道我入獄的事，以為我是回家照顧媽媽之類的。不久之後大衛被炒魷魚，然後我當上經理。

▌從「山狗」到「傳道士」

　　1986年我迷上登山車,在這兩年前我才剛贏到一輛自行車,兩年後我開始在自行車行工作。我一直都喜歡騎越野路線,把自己弄得髒兮兮的,很酷。我朋友蘭斯跟我一起買了登山車,那應該是年初的事,記不清了,畢竟那是我墮落的年代。我跟大家一樣留著一頭及臀長髮。總之,蘭斯剛好在聖誕節拿到一筆錢,我則因為販毒而從不缺錢,於是我們帶著1,200美元現金買了自行車,直接騎上惠特山丘。我們買了一份地圖,帶上花生及果醬三明治,一直騎一直騎,直到食物跟水都沒了為止。

　　這是我第一次騎上路,才騎了五公里就著迷。但大腿差點抽筋,都快暈過去了,肺部有如著火,滾燙的汗水刺痛雙眼,手汗浸濕了車把。我覺得自己快死了,但仍決定往前繼續騎。

　　我超愛這種感覺。我把所有人拋在後頭,那實在很酷。蘭斯比我重36公斤,表現自然差多了。然而,其實我只是單純喜歡望著高處,知道自己只要繼續努力就可以到達。到達目的地之後,再望著更高之處,設定下一個目標。

　　我也喜歡騎公路車,現在兩種車都騎,無法割愛。不管騎哪一種,都覺得有歸屬感。

　　我買了登山車之後,朋友紛紛跟進,於是身邊的人瞬間都在騎登山車了——一群嬉皮怪咖。

　　我們想做些制服,如此一來,要是有人在酒吧喝到爛醉,還是能認出誰是自己人。其他的自行車俱樂部名稱聽起來都有點傲,自以為是精英,很排外,所以我們取了「山狗」這個名稱,它代表我們的生活態度:我們不過是一群狗,喜歡在山上跑跑罷了。

有公路車隊邀請山狗一起騎車，但其實他們只是想找個可以打敗的對手。他們想要找人陪襯，顯得自己與眾不同。有些人以為自己有了自行車就很了不起，根本就不是那樣。我開始思考登山車與公路車的不同。騎登山車的人並不會比較車衣及車子，他們只想出去走走，把自己弄得一身泥，吃點苦，逆風前進。

騎登山車還包含路程本身、沿途的風景、騎車的經驗等。很多公路車手都不會聊騎車的經驗。他們很少單獨行動，不是純粹喜歡騎車。他們對車衣和車子品頭論足，可是從來就不會討論沿途美景、停下來拍張照。可是我們會。

山狗隊很了解聖加百利山大部分的路線。因為我都隨身攜帶地圖，把地圖攤在地上，從左到右，踏遍每一條路線。

到了1990年，一切都更順利了。我當時在加州喜瑞都市的Mulrooney自行車行工作。那時我剛始參賽。有一天，一位操著濃濃亞洲口音的先生對我說：「嘿，我要找山狗。」他看起來就像我們印象中的台灣商人，穿著藍西裝、白襯衫以及閃亮的黑皮鞋，完全不是登山車手的樣子。這位先生是Zoom零件商的代表，想要尋找行銷管道，進攻美國市場。他已經造訪了好幾間自行車行，全是公路車。對他們而言，山狗是這一帶唯一的登山車隊，而我才是他們要找的登山車手——我嘴巴最大，最愛表現。不過，他們之所以找我，是因為我騎過最多地方，其他人總是騎固定路線，而我騎的卻是地圖上沒有的路線。沒錯，我講話很大聲，上山連鈴都不帶，要帶鈴的是熊，這樣我才會知道牠們來了。

就這樣，我開始擔任Zoom的顧問，後來索性離開自行車行，在Zoom工作五年，擔任全美行銷，跑了許多NORBA大賽，拜訪他們的經銷商。

　　我運氣很好，1993年上了《自行車指南》雜誌封面。雜誌編輯開始跟山狗隊一起騎車，他要我們評論新上市的19款售價700美元的前避震登山車。前避震登山車能有這種價格，可說是技術性的突破。能在雜誌曝光真是太棒了。說來奇怪，一旦登上雜誌，大家就開始覺得你是大人物。有人開始提供你新產品、找你做些事，又因為你擁有這些很棒的新東西，其他雜誌也開始認為你與眾不同，紛紛邀訪。對我來說，之後真的是一帆風順。

　　1997年，《單車》雜誌主教編輯羅勃・史多力立我為「傳道士」，這個名號自此就著我。史多力是我的偶像，也是我的好友。他報導我騎車的事蹟，我就成名了。

　　我也常跟著大車隊一起騎，每個人都有自己的步調。我覺得騎快點以趕上別人，跟騎慢點好讓別人跟上，其實同樣困難。每個人都要找到自己的一套。不過落後的人心裡往往會焦慮，因為大家都在山頂等你，你得盡快跟上。

　　我的作風，就是希望盡量避免這種情形，讓每個人都能舒服騎車。我不會一下子就攻頂，在那裡納涼等人。我會折返，跟在最後一名騎士後面，確定他沒問題，給他一點鼓勵。這並不完全是為別人著想，因為在這樣的過程中，我也給自己更多的訓練機會。我等於比別人多騎一次。很多人登頂之後就不想再往回騎，我常想，你們是來騎車、還是來納涼的？而我這麼做大家都很開心，騎快的人就多騎一些，沒有誰在等誰，騎慢的人也不會有壓力。這道理很簡單，就是製造雙贏。如果被遠遠拋在後頭，不知隊友騎到哪裡，那種感覺實在很糟。至於騎快的人一旦休息了，還得再暖身一次。我不是在責怪那些騎快納涼的人，只是搞不懂他們為何要花時間出來納涼。

　　現在很多人問我「傳道士」這個封號是怎麼來的，很簡單，這跟

來生一點關係也沒有。我不過是認為今生的身體就像是座殿堂，每個人都該好好照顧它。以我來說，盡情騎車就是照顧身體最好的辦法。

對減肥的建議

老實說，每當有人跟我說起「我要你的身體」時，我都覺得怪怪的。難道你要爬進我媽的子宮，跟我一樣被生出來嗎？每個人都是獨立的個體，能擁有我身體的，只有我自己。不要看著鏡子評論自己的身材，你不需要外形完美，最重要的是健康，然後能夠完成想做的事。

每天一早，第一件事就是發動身體：促進新陳代謝。起床後，我會做半小時的簡單有氧運動、划船健身器，或打打太極拳，才去吃早餐。

飲食要適宜。別忘了，讓食物進入身體的洞比食物排出身體的洞還大，要是吞一大堆進去然後只排一點點出來，剩下的東西不堵住你的肥腸才怪。

各式各樣天花亂墜的飲食法，說穿了都是均衡飲食。多吃水果和蔬菜，多吃新鮮食物。少去吃到飽的餐廳，而且就算去了，也不表示一定要吃撐。喝湯很不錯，可以把一堆你愛吃而又健康的食物放在一起煮。

吃飽後，關上電視一小時，先去動一動再回來。做什麼都可以，就是別躺著。我不會老往健身房跑。找一個喜歡的運動，像是騎車、健行或打保齡球，什麼都可以，一直去做就對了。讓自己吃點苦、痛快流汗。像我現在熱中於越野挑戰賽，只要有辦法愛上吃苦的感覺，就能成為優秀的越野賽選手。不管做什麼運動，要讓它發

揮功能，都得稍微吃點苦，讓燃燒掉的熱量比吃進去的還多，這樣就行了。

只要找到喜歡的運動，像是騎車，一切都會變得很容易。維持身材的原則就這麼簡單：找到喜歡的運動，然後常常做。

▌不要害怕恐懼

事實上，我覺得登山車之所以有這麼大的吸引力，是來自於克服困境的喜悅，包括奮鬥、對未知以及受傷的恐懼等等。囊括上述因素，就足以成為一趟冒險之旅。

騎自行車探險的樂趣遠遠超過比賽。我也參加過比賽，比賽不過是繞著圓圈轉。登山車就不一樣了，最大的魅力來自探索、來自未知、來自超越極限。我曾參加一場13小時的死亡健行自行車之旅，沿著南加州賈肯霸沙漠的廢棄鐵道騎，經過無燈的黑暗隧道，大白天，連自己的座墊都看不到，仙人掌比自行車還高大，爆胎的次數比一整年的全國運動汽車競賽協會大賽加起來還多。當然，我不是一個人參加。另外還有環阿爾卑斯山挑戰賽，歷時8天，總共640公里，爬升18,300公尺，這很了不起，但是跟好朋友一起參加，價值更是非凡。還有環洛磯山挑戰賽也非常令人印象深刻。

至於結合冒險與友誼的大賽，那就非24小時賽莫屬。我從來沒在暴風雪的半夜騎過車，凌晨4點鐘，我喝了好多咖啡，全身飄飄然。

登山車之美在於不需出國就能創造深刻回憶。我最喜歡的一本書是丹·米爾曼的《深夜加油站遇見蘇格拉底》，點醒了我對自行車的看法，也就是生命中的每一刻都很不凡。

不用到異地，只要找些好朋友一起出去騎車，全心投入，活在當下，那就是美妙的旅程了。很多都市人生活太過匆忙，自行車對他們而言只是待辦事項之一，急急忙忙騎一下就趕快回家了。他們根本沒有時間欣賞周遭景物，因為他們一刻不停留。對他們來說，騎自行車只是運動罷了，他們根本不會感受、沒有享受。

　　很多朋友只騎自行車道，根本沒有離開過平整的路面，從來不曾隨意騎車。他們不曾騎到死巷，若不確定前方有水、食物，或維修站，就不敢前進。

　　他們害怕恐懼的感覺。

　　很多人騎車不想攜帶太多東西，只帶一個車胎、一塊補片就上路了。這些人會說：「我只要裝這麼多東西，東西吃完喝完用完了我就回家了。」很多人都有重要的事等著去完成，空檔時才騎騎車。但對我而言，騎車就是最重要的事，騎車的空檔我才做別的事。

　　我也喜歡健行、打網球及慢跑。不過做完這些運動，我就想回家了。騎車不一樣，只要一騎，我就不想回家。我無時無刻都想騎車，回家是不得已。回家是為了補充食物跟配備，以便再次上路。

▎太極拳與專一之道

　　當然，偶爾也需要一點外力的協助。我在1987年的大車禍之後開始打太極，當時我知道自己遇到一些障礙，車禍在我心裡留下陰影，我的注意力不像以前集中，我不斷分神擔心、不斷回想車禍跟疼痛的問題。為此，我開始學太極拳，一方面找回專注，另一方面做呼吸調節、身體伸展。再怎麼聰明、優秀的人，都可以從不同的課程中得到幫助。我從太極拳中學到一些原則，教導我專注力、思想準備，並且藉由慢速的肢體移動去感受每個瞬間。

因為有以前在夜店當保全的經驗，所以我學太極時比較能夠了解它的原理。當時我很不擅長自衛，不知道怎麼去提防醉客的攻擊及騷擾。我總只注意小細節，忽略了大問題。

太極拳幫助我集中注意力。每次的練習都要專注於自己的呼吸、動作、姿勢，以及下一個呼吸、下一個動作、下一個姿勢。其中有一式叫做射雁式，必須發射一支想像的箭，射中一個假想的目標。只要多練習，你甚至可以聽到箭射中標的。

這個練習如果運用在自行車上，就可以幫助我們專心在目標上，不去想不相干的事，並幫助我們放鬆。所有事情都一樣，如果平常不練習，這些技巧絕對無法在極度驚惶或疲倦時發揮出來。在緊急時刻，就是發揮肌肉記憶的時機，無需透過大腦，一切都是下意識反應。比方說前方道路顛簸險峻，但當我專注於前進的方向，便能驅散恐懼，然後安然騎過。

▋ 中年之後？

我還滿喜歡「傳道士」這個響亮的名號。但其實我不是什麼有遠見或特別傑出的人。不管你騎得多出色，都不過是在騎小朋友的玩具。騎車當然很酷、很有趣、很刺激，但就只是好玩，不為地球、不為別人，成天只是騎車到處晃，就像社區的小朋友。這說起來有點自私，沒錯，自行車手是最自私的一群人了，程度僅次於鐵人三項選手。一切都是為了自己，騎自己的車，要多快騎多快。

這麼多年下來，我常受邀參加一些有趣的活動，也因此更常曝光。我有很多空閒可以帶大家去騎車，我也很喜歡散播歡樂的感覺。對我來說，最酷的事莫過於看著那些我帶入門的車友不但繼續騎車，還去探索一些瘋狂的地點，然後我會回想跟他們第一次騎車的樣子。這比拿獎品、贏獎盃還要快樂得多！

　　結束與Zoom的合作關係之後，我又回到自行車行上班。我賣了很多輛自行車，非常開心。

　　然而我很快就對那種人生感到厭煩，我不想住在海邊，我一定要住在山上。我是登山車手，實在沒道理住在海邊，然後開車到山上騎車。2000年，我在一個運動網站擔任駐站作家，所以我想住哪都可以。稿費是一字一美金，如果我一個月寫2500字，再加上寫評論的收入，扣掉開銷之後還是能賺很多錢，以我清心寡欲的生活來說綽綽有餘了。但那是網路的錢，一下子就泡沫化了。

　　但也因為這樣，我搬到了大熊市，定居在2,100公尺高的地方，是個登山車天堂。

　　我今年45歲，未來有什麼計畫呢？我想從中美洲的La Ruta一路騎到太平洋海岸，再橫越美國，然後環遊世界。

　　我還要騎多久呢？嗯，記得嗎，1993年的時候，我們騎環加拿大公路，在Jaspe跟Banff公園遠遠看見一小團人影。我們繼續騎，後來在公路追上了這些人，發現他們其實是70、80歲的老傢伙。我們都嚇到了。「天哪，他們那麼老了還在騎？」我們驚歎。所以嘍！管他的，他們可以，我們為什麼不行？

INTERVIEW

RROLLING RELATIONSHIP

CHAPTER 13

HOW TO SURVIVE

| 生存技巧 |

碰上搶匪、暴風雨、
粗心駕駛、瘋狗及其他突如其來的危險時，該如何自保

腹案、備案、緊急程序或Ｂ計畫，無論你怎麼形容，都要隨時做好準備。因為即使你按照本書的建議保養好車子、鍛鍊好身體，而且訓練有素不受傷，但是有時候可能還是無法逃脫命運的捉弄，像是發生車禍、碰上野狗、搶匪、皮膚發炎或接觸到有毒植物。行進的速度也可能因為碰上迎頭風、暴風雨或輪胎漏氣卻沒帶修補工具而慢了下來。總之，雖然人難免有倒楣的時候，但至少我們可以做到有備無患。本章將要教你如何處理騎車時難免會遇到的意外與障礙。

1 · 摔車時……

登山車界的傳奇人物奈德・歐沃倫德當了極久的車手，卻從未骨折過，這相當難能可貴。如何避免摔車？以下是他提供的祕訣，同時適用於登山車及公路車。

・平衡動作：練習定竿不動及其他平衡動作，這樣在低速時比較不易摔車。歐沃倫德說：「這些練習會讓你有多一秒的時間可以打開卡踏。」髖部也比較不會跌落。
・迅速脫身：將踏板調整好，隨時保持清潔，並上油保養，萬一摔車時雙腳才可以迅速脫離，以免膝蓋受傷。
・軟著陸：萬一摔車時務必將著地的衝擊降到最小。不要有伸出雙手去撐在地上的想法，這樣可能會造成鎖骨骨折。正確的做法是縮住身體，讓車把及踏板先著地。雙臂緊貼胸口，以翻滾姿勢著地，讓整個身體承受撞擊。

2 · 輪胎漏氣卻沒帶修補工具……

人難免都會遇到這種倒楣事：落單時輪胎剛好漏氣，沒帶備用內胎，也沒帶修補工具，離家又太遠，天黑之前走不回去。這時該怎麼辦？吉姆・蘭利曾是自行車維修技師，長期擔任《自行車》雜誌的技術編輯，現在是業界顧問，他說：「通常我的做法是待在原地，等其他車友經過時再向他們借用備胎。」可是如果你人在外蒙古，那大概要等3天才會有游牧民族經過。因此蘭利的建議如下：

- **用草填滿輪胎：**這項流傳已久的生存祕訣雖了無新意，但真的很有用！找些野草、紙或破布填滿輪胎，讓輪胎維持形狀，然後趕快往回騎。
- **輪胎慢慢在漏氣？那就打氣吧：**即使只能維持60秒，還是可以往前騎一段可觀的距離。騎到輪胎扁掉時再次打氣，當作是鍛鍊上半身。
- **繼續騎：**輪胎漏氣實在讓人很無奈！如果是後輪沒氣，還是可以繼續騎。蘭利說：「我不是在開玩笑，真的可以這樣，只是要注意不要壓到會損傷輪圈的東西。無論是公路車或登山車，我都曾在後輪沒氣時騎8公里以上，而且沒傷到輪圈。不過轉彎的時候要小心，車子可能會亂歪。」

注意：前輪沒氣就真的不能再騎了。但只要把前後輪的內胎互換，就可以繼續騎。

以下是蘭利遇到其他常見問題的解決辦法。

1. **鏈條斷掉：**我們都不會隨身多帶一條備用鏈條，所以蘭利出門時一定會帶著打鏈器，以及一段鏈條，HKC及Sachs都有出產。有些人甚至不用工具，靠雙手就能扣上去。

2. **輪圈變形：**車輪彎得太厲害，就應該換新的了。若在路上你可以先把輪胎拆下來，找出輪圈變形最嚴重的地方，將車輪高舉過頭，讓變形的部位重擊地面。蘭利說：「這樣咚地一聲之後再檢查一下，看看輪圈是不是正多了？如果還不夠，就再大力多敲幾下，直到整個輪圈的形狀大致恢復，可以讓你將就著騎回家。」

3.**後變吊耳變形**：摔車時如果車子是從右邊倒下，造成後變彎曲變形，車子就無法變速了。不過如果彎曲變形的只有後變吊耳（變速器與車架固定處的金屬小突起），可以參考蘭利的祕訣來修復：把後輪拆下，移除快拆固定器，把變速器拆下來，與車架分離。然後將輪軸末端插入變速器原本的位置。如果可以的話，用輪胎輕壓彎曲的吊耳，讓它恢復原來的形狀，然後再把變速器裝回去。

4.**變速線斷掉**：如果變速線斷掉，就不能再變速，只能以其中一個段數騎車。遇到這種狀況時，至少要調整到騎起來最舒服的段數，回家之後再維修。可以把變速線拉到距離最近的水壺固定架上纏緊；如果剩餘的變速線太短，蘭利建議可以調緊變速器上的固定螺栓，讓車子維持在較低段數。

3 ······碰上迎頭風

解決辦法是——使用三**鐵休息把**。一般騎士常揶揄這種加裝的車把，以為只有鐵人三項選手才會用到。用這種車把會降低身體高度，使全身縮成一團，以更符合空氣力學的姿勢騎車。職業車手只在計時賽使用三鐵休息把，在主集體中則不用，因為會妨礙跟車。然而碰上迎頭風時，所有騎士都會面臨速度與精神上的重大挑戰，此時三鐵休息把就可以派上用場。無論你是一般自行車道上輕裝迅捷的休閒騎士，或拖著30公斤裝備長途騎行的旅行者，都能體會到三鐵休息把的好處。

以前的我應該算後者。那時我跟鐵人三項朋友賴瑞・羅森花了三週騎了3,200公里，從密西西比河的源頭騎到出海口，一路上不斷與迎頭風對抗。我從1980年代開始就在世界各地參賽，經驗比較多，但那次卻是賴瑞的首趟自行車之旅。不過我很快就發現，賴瑞比我還懂得如何面對迎頭風。我們從明尼蘇達州伊塔斯卡湖出發後沒幾分鐘，賴瑞就不見蹤影，我在後面苦苦追趕，想要維持16公里以上的時速，強風不斷在我耳

邊呼嘯，騎到平坦的大草原時，我的時速只有11公里左右。賴瑞在前方30公里處等我，我到的時候，他已經看完馬克‧吐溫名著《密西西比河上》的第一章了。

為什麼會差那麼多？因為賴瑞加裝了三鐵休息把，而我沒有。

在拉克洛斯那幾天，我跟賴瑞在一家酒莊喝了幾杯之後，決定互換車子。我的車子是鋼製的Univega旅行車，後面加裝了兩個馬鞍袋，裝滿了旅遊指南、照相設備、帳篷、睡袋，共重約30公斤。賴瑞的車是鋁合金的Klein Quantum，加裝了Scott三鐵休息把，座墊下吊著一個圓形保鮮盒，裡面裝一套換洗車服、皮夾、睡毯，共重10公斤。（出發前賴瑞秤過重量。）

賴瑞的車有符合空氣力學的夢幻休息把，騎起來真的差很多。我毫不費力地逆風而行，時速維持在22-26公里之間，輕而易舉，感覺就像是在作弊。但我並沒有領先很久，一下子他又再度超越我，消失得無影無蹤。

不過，這個實驗應該還算成功。4小時後我追上賴瑞，和他在一間酒行碰頭。那時賴瑞已經累壞了，連一頁小說也沒看，我則是一派輕鬆。重點是什麼？空氣力學的影響還是非常大的。

之後我們以跟車的方式前進。賴瑞的Quantum車騎在前面，像船頭一樣，箭型的流線擋掉了大約1/3的風阻，產生的拖曳效果讓我輕鬆不少。發明三鐵休息把的布恩‧列農是從下坡滑雪選手的屈體姿勢得到靈感。後來他告訴我，在計時賽中使用三鐵休息把，可以讓職業選手的成績每公里加快1.86秒。不過我倒覺得，騎車旅行的人使用三鐵休息把省下的力氣更有價值。最後我跟賴瑞搭機返家。兩個禮拜之後，格雷‧萊蒙德在比賽中使用了三鐵休息把，以8秒之差拿下1989年環法賽的冠軍。當時我也買了三鐵休息把，從此以後騎車再也少不了它。——羅伊‧沃雷克

4‧在市區騎車的求生指南

　　幸好現下在馬路上騎車比以前安全多了。自行車事故的死亡率自1975年後降低了30％。美國自行車協會公關部主任派翠克‧麥格米克猜想，這可能與安全帽普及及嚴格立法禁止酒後駕車有關。不過壞消息是：自行車騎士的交通事故死亡率仍然居高不下。2002年公路交通安全局的統計，全美交通意外致死人數為42,643人，其中662人是自行車騎士，有逐年減少的趨勢。雖然交通意外罹難者只有2％是自行車騎士，但如果將死亡人數與騎乘里程數相比，這死亡率實在高得不成比例。

　　不過像約翰‧佛瑞斯特這樣的自行車安全專家會告訴你，其實事故是可以避免的。他所著《有效騎乘》一書被譽為自行車安全的聖經。他的建議簡單來說就是：把騎自行車當作開車。

　　這個道理很簡單。如果你騎自行車時總是不想擋路而騎在路邊水溝蓋上，那麼其他駕駛根本就看不到你；但是如果你把騎自行車當作開車，大方騎在路中央，那你就會變得非常醒目，也可以做出其他駕駛能理解的手勢，告訴他們你要做什麼。以下是佛瑞斯特給自行車騎士的安全守則。

1. **直線前進**：很多自行車騎士沒辦法維持直線前進，原因可能是車子沒有調整好或技術不好。讓其他駕駛能夠預測你的前進路線，你才會安全。

2. **記得往後看**：無論開車或騎車，安全切入其他車道或轉彎都需要一些基本的駕駛技術。平日多練習，記得要往後看。

3. **避開路肩，盡量騎在車道中央**：這是確保安全的關鍵。首先，道路兩側非常危險，有各種碎屑，車門會突然打開，右轉車也會就這麼超車切到你前面。其次，騎在慢車道中間，汽車駕駛比較能看到你，也不

CHAPTER 13

生存技巧

會想要硬擠過來。他們可以切入左邊車道，安全地超車。

4.**不要逆向騎車**：汽車撞上自行車的意外事故中，最大肇因就是逆向。汽車駕駛根本沒預料到你會出現，尤其是在十字路口或車道上。

5.**避開人行道**：騎在人行道上又慢又危險，還要跟行人搶道，一路上都像是在過十字路口一樣。

6.**技術不好就不要騎上路**：協調性不佳？狀況不好？技術太差？如果沒辦法在車流中安全地騎車，就別冒這個險。安全騎車需要專心一志，提高警覺，還要判斷精準，並不是會騎車就好。如果不具備上述這些條件，就乖乖騎在自行車專用道上吧。

7.**戴安全帽**：騎車上路卻不戴安全帽是很愚蠢的行為。大部分自行車事故的死亡案例都是因為頭部受到重傷。安全帽戴起來很帥氣，又能讓你更加醒目。

雖然佛瑞斯特的建議聽起來頭頭是道，無可辯駁，但是根據《市區騎車術》一書作者羅伯・賀斯特的說法，這些建議是有瑕疵的。他說：「把騎車當成開車，在99％的狀況下確實都很安全，但仍然有1％的風險，因為有些汽車駕駛可能還是會沒注意到。」賀斯特住在丹佛市，之前是自行車快遞員，後來轉行當作家。他說：「佛瑞斯特的建議會讓我們太掉以輕心，我們必須時時戒慎小心，以應付任何突發的意外。現在手機那麼普遍，很多駕駛會在開車時講手機而分心，我們不能假設每個駕駛都會注意到你。」賀斯特同意佛瑞斯特的一項建議，不過要再加上警告：「騎車要戴安全帽，但要像自己沒戴安全帽那樣小心。」

發生意外事故後如何跟保險公司打交道

　　全美每年大約有45,000名自行車騎士在擦撞意外中受傷，如果你是其中之一，在意外中倖存，麻煩可能才剛開始！律師比爾‧哈里斯每年要處理幾百件自行車事故，據他觀察，汽車與自行車相撞的事故中，至少有30％的案件必須上法庭處理；若是汽車彼此擦撞，只有10-15％會上法庭審理。也就是說，保險公司通常不會輕易理賠自行車騎士。事實上，警察與法官在某種程度上對自行車騎士也有先入為主的想法。哈里斯說：「他們覺得，騎著自行車混在車陣中本來就很危險，根本就是瘋了！自行車騎士最好隨時準備緊急煞車，自己小心為妙。」

　　雖然自行車安全大師約翰‧佛瑞斯特認為，在所有自行車事故中，有半數以上是騎士的錯，但這種說法對無辜受傷的騎士非常不公平。發生意外事故後應該如何保護自己呢？以下是哈里斯提供的重要注意事項，讓讀者了解跟汽車駕駛、警察、醫院及保險公司打交道時該怎麼做，還有哪些事千萬做不得。

1. **一定要報警**：目擊證人會走開、記憶會模糊，證據也會隨時間消失。要確保你的供詞經過調查，最重要的就是報警。你可以當場向警察確認所有供詞都已列在筆錄上，你有權利向警察要一份筆錄影本。

2. **強調你受傷了，請警察（與醫護人員）到現場**：除非有人受傷，警察大多不願意到事故現場。要確保警方到達現場，請他們採證，像是記錄撞擊點、自行車被撞飛多遠等，這樣警察也可以成為證人。

3. **立刻蒐集證人資訊**：蒐集現場目擊證人的名字與電話。很多人當下提供協助之後就走了，你可能再也碰不到這些人。美國的司法

體系要求舉證，如果沒有證人，就更難重建意外發生時的狀況。

4. **如果錯不在你，盡量維持現場完整**：讓汽車駕駛移車沒關係，但千萬不要移動你的自行車，讓警方清楚了解現場的狀況。

5. **列舉所有事實，釐清責任**：保險公司理賠人員每年只會碰到幾起自行車事故，他們跟警察一樣，總是先入為主認定是自行車騎士的錯，所以除非你能提出如山鐵證，否則他們不會相信你。保險公司也可能占你便宜，覺得可以拿自負責任額跟你耗，因此很多汽車與自行車相撞的事故最後都要上法庭。

6. **不一定要發生撞擊才能主張損害賠償**：如果有足夠的人證與物證，證明雖然沒有發生撞擊，但還是在意外中有所損失，就可以主張損害賠償。主要的問題在於舉證，雖然不太容易，但只要找到獨立公正的證人，還是有機會成立。

7. **做筆錄不要誇大不實或承認太多事**：如果你誇口跟警察說你的時速為40公里，他可能會覺得你騎得太快了。做筆錄時警方一定會仔細調查自行車的速度。還有，回答問題時要小心，如果你承認當時沒看到汽車，可能會對自己不利，警方會假定如果你看到了汽車，就能自己避開。

8. **不要逞強，列舉你受的傷，叫救護車，盡快接受治療**：就算只是微不足道的小傷，做筆錄時也要告訴警方。搭救護車去醫院比較安全，而且還能完整記錄你的傷勢，比自行就醫來得好。盡快就醫，因為保險公司不會採信你的說詞，他們只相信醫療紀錄。逞強對你一點好處也沒有。在經濟負擔得起的範圍內尋求醫療協助。

9. **立刻將傷勢拍照存證**：因為傷勢通常很快就痊癒。

10. **善用地方調解委員會**：如果求償金額低於2,500美金，請律師根本不划算，不如自己處理求償事宜。當然，你的毅力要夠強才行。

11. **重大意外事故一定要請律師**：不要自己處理重大意外事故，因為你可能根本不知道可以求償多少。一般律師會拿賠償金額的1/3作為酬勞，不過這是值得的。不要拖延，記得幾個重要的期

限：一年內可以主張受傷賠償；三年內可以主張財物損害賠償（中文版注：在台灣，交通事故的刑事責任，提出告訴的期限為六個月；民事賠償的請求時效為二年）。但不要真的等那麼久才索賠，因為時間拖越久，證人只會越來越少，或記不清楚事發經過，而且法官採信證人證詞的程度會下降。如果你讓自己的權利睡著了，或是忘了主張自己的權利，法院可是不會幫你的。

12. **尋求自行車全額補償：**不要讓保險公司以折舊的現值理賠，畢竟二手或壞掉的自行車根本沒有市場。

13. **不要急著索取受傷賠償：**先解決財物損害賠償，等傷口痊癒之後再索取受傷賠償。永久傷疤，尤其是臉上的疤，是可以主張高額賠償的。

14. **靠你的車險（如果有買的話）來賠償損失：**很多人都不知道，騎士的車險也理賠自行車意外。車險通常會載明「醫療理賠範圍」。如果你有按時繳保費，以法律的觀點而言，你絕對有權申請理賠。如果撞到你的人沒有投保第三責任險，你也還有自己的強制險可以申請理賠。不過這方面不要期望保險公司會幫忙，因為保戶跟保險公司畢竟還是處於對立關係。必要時，可能還需要將案件交付仲裁。

15. **對肇事者不用太客氣：**不要跟肇事駕駛說什麼「沒事，不用賠償」之類的話，或是自己一直承認錯誤。只要交換姓名、電話及地址，知道對方的行照、駕照號碼及保險公司名字就好。不用太客氣，碰上這種意外事故，好人通常都會被吃得死死的。

1982年7月5日，我們在懷俄明州大角山的美國14號公路上，為了避開夏日暑氣，我們等到黃昏才開始騎高度變化1,800公尺的爬坡路段。剛開始一切都很順利，夜空萬里無雲，像一片烏黑的綢緞，點綴著迷你閃亮的珍珠，有如夢境，放眼望去，40公里、80公里，甚至160公里內連一輛車或一盞路燈都沒有，只看到滿天繁星。遠處隱隱傳來雷聲，大概每10秒就可以看到閃電。前方有暴風雨，但距離還很遙遠，所以我悠哉地拿起相機，用長時間曝光拍攝閃電。多麼詩情畫意啊！從遠處拍攝暴風雨，像觀光客一樣欣賞特殊景色，也像是在看電影。

然而我們還不知道，其實我們就是電影中的演員！暴風雨突然轉向，火速往我們的方向襲來，把我們困在山坡上。狂風呼嘯，吹得我們東倒西歪。梅子般大的雨滴猛力砸在我們身上。閃電擊中30公尺外的地面，我全身的皮膚感到一陣刺痛，毛髮都豎了起來。天啊！我們就是人體避雷針，一通電就烤熟了！我們拋下鋼製的自行車，一路往山下跑，然後蹲在路邊，像絕望的小雞。在那一小時內，我們看著閃電打在附近，為眼前的景象目瞪口呆，同時又非常害怕，擔心死期就要到了！

這幾年來我一直在想，當初我們的處理方法對嗎？我們活下來或許只是因為運氣好？

美國國家海洋與大氣管理局出版了一份劇烈氣候的因應準則，美國自行車協會已經採用，並分發給所有自行車騎士。以下是碰上雷雨時的因應對策。

1.**雷聲＝危險**：騎車時如果聽到雷聲（聽起來像由遠而近的爆裂聲音，或遠處隆隆低鳴），趕快找遮蔽物躲起來，因為聽到雷聲表示與暴風雨的距離很近，可能會被閃電打到。估計自己與暴風雨的距離時，記得光速比音速快：光速每秒30萬公里，音速每秒300多公尺。看到閃

電之後再過5秒聽到雷聲，表示你距離暴風雨1.6公里左右。若更快聽到雷聲，就盡快到附近建築物或地下道尋求掩護。

2. **越低越好**：不要待在一大片平地上成為最高點。閃電會循著最短路徑擊中地面，也就是說，樹或高樓等高聳獨立的物體最常成為閃電的目標。美國紐約帝國大廈每年會被擊中8次。如果在樹林裡，就挑一棵比較矮的樹躲在下面。

3. **不要躲在樹下**：碰上閃電就往低處躲，遠離樹、圍籬及電線杆。但如果在河床等可能發生暴洪的地方，就盡快往高處去。

4. **姿勢放低**：如果在山坡上碰上閃電，附近沒有遮蔽物，要盡快下山，尋找可以遮蔽的山壁或山谷，盡量不要暴露在外。

5. **趕快下車**：如果感覺到皮膚刺刺的，或身上的毛髮都豎了起來，就趕快下車，離自行車遠遠的。金屬會吸引閃電，而且橡膠底的鞋子或橡膠輪胎完全起不了保護作用。

6. **蹲下來**：若身在暴風雨中，身體蜷曲蹲下，雙手抱住膝蓋，頭部躲進兩膝之間，盡量縮小自己的體積，並減少與地面接觸。

　　碰到大雷雨的那個晚上，是我一生中少數做出的正確決定。雷雲飄走了之後，我們牽著自行車淋雨繼續上路，全身又濕又冷，心裡還怕得要死。往上走了5公里之後，我們來到雪兒瀑布觀景台，旁邊的休息室裡有兩個車友全身乾爽窩在睡袋裡；8小時前我們才在山腳下看到他們兩人。他們不喜歡夜間騎車，所以提早出發。當時他們好像不是很樂於被我們吵醒，沒完沒了地聽我們描述剛才的驚險求生經歷。——羅伊·沃雷克

6·如何預防座墊磨傷

自行車和平組織BikeAbout的理事長伊森‧傑伯在Gorp.com網站上寫道：「屁股痛跟座墊磨傷是兩碼子事。」屁股痛是臀部不適應座墊造成的痠痛，座墊磨傷卻是因為「小問題沒解決，情況惡化所造成的。」

座墊磨傷是自行車騎士最常遇到的健康問題，可能會讓你無法騎車。臀部那些可怕的痘子、膿瘡及毛囊炎都是跟座墊摩擦造成的傷口，長時間悶在溫暖潮濕的短褲裡，很容易滋生細菌。許多自行車騎士、選手、騎車旅行者或第一次騎車的新手等，都曾經因座墊磨傷問題而無法騎車。《自行車》雜誌前編輯艾德‧帕維卡與費德‧麥森尼共同架設了超棒的網站www.roadbikerider.com，上頭提到：許多有名的鐵人像是艾迪‧墨克斯及尚恩‧凱利，都曾經因為座墊磨傷惡化而不得不棄賽。老一輩的車手會在褲子裡墊一塊厚片生牛肉，保護比較脆弱的部位。現代的處理方式比較方便，不過等到你用到這些方法時可能都已經太晚而無法騎車了。以下是預防及治療座墊磨傷的注意事項。

1. **調整座墊位置**：如果座墊太高，踩踏板時臀部會左右晃動，造成臀部與座墊前端過度摩擦。座墊如果太前面也會有同樣的問題。

2. **麻醉、消腫、上護墊**：用Ibuprofen舒緩疼痛，把它搗碎後混入Preparation H軟膏（這些都能消腫，穿上短褲前擦一點在傷口上），之後記得墊上凝膠護墊。這種黏性護墊的外型像甜甜圈，到一般藥房足部護理區就可以買到。

3. **站起來騎車**：站立踩踏板可以減少胯下承受的壓力，並藉由變換姿勢恢復血液循環。Roadbikerider.com網站建議每隔幾分鐘就站起來15-20秒。爬小山丘、騎柏油路段，或要加速時都可以趁機站起來騎。如果在車隊中殿後，也可以站起來伸展一下。

4. **不斷變換坐姿**：盡量往後坐，盡可能讓坐骨得到最大的支撐，減少胯下的壓力。騎車爬坡時更要往後坐。壓低身體加速的時候，則可以往中間坐。

5.**更換座墊與車褲**：座墊磨傷可能只長在一個小範圍內，更換座墊或車褲可以減輕患部的壓力。慢性座墊磨傷可能是因為座墊太寬所造成，男性若使用女性專用座墊，可能就會有這種情形。

6.**騎車前潤滑一下**：如果前一次騎車就已有疼痛感，這次騎車前可以先在胯下塗一點凡士林或Chamois BUTT'r、Bag Balm等軟膏。

7.**換新座墊**：為了避免灰塵與細菌感染，舊座墊磨損時就該更新了。騎車要用自己的座墊，如果到外地租車，最好自備座墊套。

8.**保持清潔**：每次騎車都要換上乾淨的車褲。如果覺得自己很容易有座墊磨傷，騎車前先用抗菌肥皂與溫水清洗胯下，並塗上潤滑軟膏，應該會很有幫助。當然，塗上潤滑軟膏前要先把皮膚擦乾。

9.**內褲閃邊**：內褲不但會刺激皮膚（像是拿細砂紙摩擦皮膚一樣）、讓下身悶濕，接縫處還會緊卡在胯下兩側，造成不適。好的車褲會加上一層無縫線的護墊，提供身體最需要的保護，也能保持乾燥通風，減少摩擦。這種短褲很貼身，效果也真的很好。如果覺得貼身短褲太引人注目，可以改穿登山車車手的寬版短褲，裡面也有護墊。可以購買一體成形或以平縫法縫製的短褲。

10.**騎完車盡快脫下車褲洗乾淨**：不要讓細菌有時間感染座墊磨傷，騎完車盡快脫下車褲，用溫和的肥皂洗過澡之後，晚上就裸睡吧，這樣可以讓全身保持乾燥。

11.**暫停騎車，趕快就醫**：太痛時就停下來，不要殘害自己的身體。可以去游泳、穿寬鬆的衣服，暫時不要騎車，讓座墊磨傷慢慢痊癒。現在3天不騎車，總比感染之後休息一個禮拜好。如果你硬要繼續騎車，最後可能會長出囊腫，屆時就得開刀動手術了。有些人建議塗抹含有10%過氧化苯的抗痘凝露或處方藥Emgel。無論如何千萬不要刷洗患部，也不要用酒精產品清潔，因為那樣只會讓皮膚過度乾燥，更加刺激患部。

12.如果座墊磨傷一直都不好，就改騎斜躺式自行車吧：與傳統自行車相比，斜躺著騎的自行車可以放鬆臀部，而且車速也很快。

7·手麻了……

騎車後如果手部的知覺變得比較不敏銳，通常是因為這些情況造成的：姿勢伸展過度、身體太向前傾、手部維持同一姿勢太久等。理論上，以下的解決辦法都可以達到不錯的效果。

1.**慢慢調高手把**：車把（或龍頭）太低會讓雙手承受太多壓力。若車子調整得很理想，可以把30％身體重量分散到座墊、車把及踏板上。

2.**降低座管，調整座墊傾斜度**：座墊太高或太向前傾都會讓上半身的重量集中在握住車把的雙手上。

3.**將座墊向前移，或縮短龍頭**：如果龍頭的長短適中，但手還是會麻，表示座墊後端到車把的距離太遠，造成身體過度伸展。注意：也不要將座墊移得太前面，否則會導致背部或膝蓋受傷。

4.**經常變換手部姿勢**：尤其不能用固定姿勢握車把太久。腕隧道症候群是手上尺神經受到壓迫而造成的，手腕過度伸展可能就會引發這種症狀。騎車時可以先握住車把水平處，然後再變換姿勢輪流握住變速把及下把。握住變速把的姿勢就像握手一樣，手腕的負擔最輕。

5.**不要再死抓著不放**：緊緊握住車把會阻礙血液循環，所以記得要鬆，輕輕握住即可。只要大拇指扣著車把，手就不會滑掉，而且也可以控制車子的方向。即使騎得很快，握車把時也要放輕。

6.**使用登山車的手把**：雖然這種車把已經過時，但雙手可以握手的姿勢

輕鬆握住，對手腕較好。

7.甩一甩手：離心力會讓血液流到手指末端與微血管。

8.**戴合適的手套**：購買護墊比較厚的手套，天冷時要完全包覆手指。不要戴太緊的手套，以免阻礙血液循環。

8．碰上瘋狗攻擊……

某次我在鄉間騎車，有隻野狗看到我，開始瘋狂吠叫，在幾個沿著圍籬騎摩托車的年輕人身旁不停奔跑。突然之間，這隻野狗改變方向，朝我的右腳踝衝來。那時我心想，沒關係，我馬上加速，讓牠追不上。但是當我正要用力踩踏板的時候，一陣突如其來的扭力讓原本就不正的後輪（少了一根輻條）鬆開，從後叉端被拉開，跟變速器纏在一起。我整個人摔得一身狼狽，車架還歪掉，變得像是金屬做的脆餅，我的自行車及這趟旅行也都隨之告廢。那隻野狗達成目的之後，反而就不叫了。

人家說愛荷華州到處都是玉米，我倒覺得四處都是養豬場及狗！所謂一朝被蛇咬，十年怕草繩。之前我已經做過傻事，想要（1）**站起來騎車加速讓牠追**。大多數騎士都知道狗只是在防禦自己的領域，你一離開牠的地盤，牠就不會理你了。現在我換個方式想跟牠「講道理」，也就是說，我會（2）**大叫**！狗碰到這種情況會遲疑、嚇到，意識到人類抓狂時牠會有什麼下場。若事態更緊急，我會（3）**舉起手**，假裝握有重物嚇唬牠。狗了解人類的投擲動作代表什麼意思。如果我有足夠的時間，我會（4）**讓牠變成落水狗**。看到你手上的水瓶，狗就會在你噴牠水之前退開。如果上述做法都沒有用，尤其是碰上大型狗的時候，我就會（5）**架起自行車當圍籬**。趕快下車，將自行車擋在狗與你之間，然後甩動車子，或利用打氣筒當武器，同時大聲呼救。

我再也不想善解狗意了！最後我決定主動出擊，買了（6）瓦斯喇叭及（7）色狼噴霧劑。這種噴霧劑是美國郵差常用的打狗武器。但很不幸，噴霧劑必須對準狗的眼睛噴才有用。就算你站穩了都不見得噴得準，更何況是騎在車上。我用膠帶把噴霧劑黏在車把上，另一側裝上小型的高分貝喇叭，我準備好要大幹一場了！不過噴霧劑我從來都沒用上，而喇叭也只能用來嚇唬那些突然朝我俯衝、在路旁築巢的紅翼黑鳥。我很慶幸碰到的狗越來越少，這樣也好，反正我一直都不喜歡狗。
——比爾・科多夫斯基

9・碰上狂暴駕駛……

　　過去幾年來，我曾碰過故意在我前方轉向的飆車族、亂按喇叭的神經病、拿酒瓶及鞭炮丟我的機車騎士，還差點被汽車輾過，駕駛居然才15歲，正由媽媽陪著在學開車。

　　最詭異的事情發生在我家附近。當時我騎在白色路肩線左邊約30公分的地方，想避開路邊垃圾。這時一輛舊款的Cutlass突然轉向對著我來，然後停在路中央，駕駛下車擋住我的去路，我只好停下。

　　他滿臉惡意，點了根香菸抽了起來，然後靠我很近，開始大吼大叫：「你們這些外地人到我們這州來就只會搞破壞！你們根本不是在這裡土生土長的，我才是！」我一句話都沒回，而且也聽不懂他的邏輯，只能猜想他大概是把騎自行車與舶來品，像是布瑞起士（Brie）及沛綠雅（Perrier）畫上等號了吧！

　　他在那裡發飆大放厥詞的時候，我悄悄盤算自己捍衛路權的利弊得失，我可能得在星期六早上繁忙的大馬路中央上演一場拳擊戰。不過這個駕駛大聲嚷嚷之後就回到車上，揚長而去。

大家為什麼都這麼暴躁？如果有摩托車太靠近或超車截斷我的去路，我或許也會破口大罵。不過最近這種狂暴駕駛真的很多，我已經學會在爭吵、開罵前先觀察情勢。如果要比的話，自行車根本拚不過三噸重的休旅車，或甚至是有槍的駕駛。1997年美國汽車協會做了一項研究，發現有37％的狂暴駕駛會用槍對付其他駕駛，而有35％會用車子當武器攻擊對方。

那公路的規則呢？美國自行車協會提供了以下準則，教大家碰上狂暴駕駛時如何安然繼續騎車：「盡快讓開；盡量不要騎在他們前面；讓對方超車，無論是轉彎或減速，盡快把車道讓出來；不要理會對方的叫罵或不雅的動作；不要直視對方眼睛；不要切到車道中央，以免對方認為你在挑釁。」

大丈夫能屈能伸。這些沒禮貌或心不在焉的駕駛就是這樣，很難改變他們的行為或習慣。只能自己小心、專心看路，雙手握住車把，把內心那個忿忿不平的自我緊緊壓在安全帽底下，然後盡快向州警或當地警察描述車子外觀及車牌號碼。——比爾・科多夫斯基

10・碰上搶匪……

2004年6月23日，3屆全國登山車冠軍提克・瓦瑞茲正在加強訓練，準備參加兩個星期後的環阿爾卑斯山挑戰賽，全長400哩。瓦瑞茲練完車後準備返回洛杉磯郊區的家，他把車子暫停在河邊自行車道上，想要換隨身聽卡帶。他說：「我要上車時，有人拍了拍我的背，我轉過身去，發現是幫派份子，手上拿槍指著我。

那人冷冷地說：「把車子交出來！」

瓦瑞茲默默地把車子交給他，那人就這樣把全新的Cannondale 613騎走

了。這輛自行車的車身是由特殊的碳纖鋁合金打造，非常輕巧，不到7公斤。因為發生這個事件，當年環法賽的主辦單位下令禁止選手騎這款車參賽。瓦瑞茲表示，該車價值5,000美金，可以騎得很快，不過搶匪大概在一小時內就以100美金賤價賣掉了吧！

瓦瑞茲說：「我不敢激怒搶匪。我一輩子都住在這裡，看多了，也知道多說無益。這裡每天發生太多冷血殺人事件，往往只是為了一雙鞋、一只手錶或一輛自行車。」

瓦瑞茲知道那次是他太疏忽了，他說：「我太掉以輕心了，才會把車停在治安不佳的區域。」他這麼說其實過於輕描淡寫。他在北長灘市被搶，那裡算是貧民區。那天他穿著亮眼的彩色運動衫，戴著有色的運動太陽眼鏡，在貧民區裡當然會特別引起注意。他說：「如果我在車道上看到疑似幫派份子的人，通常會馬上騎到街上，繞過他們之後再回到自行車道。」

當然，明槍易躲，暗箭難防，看不到的就無法事先避開了。奧利佛·湯普森是警察局長，騎著特別訂做的Davidson公路車從警局返家時遭三人持槍搶劫，湯普森立刻就把背包交給他們。

他說：「有時即使你再怎麼小心，比如規畫路線避開危險郊區、不在夜間騎車等，但搶案還是隨時可能發生。萬一真的碰上搶匪，就乖乖交出財物，這樣才能保住一命。」

瓦瑞茲被搶的時候冷靜以對，因此保全了人身安全。三個星期之後，他在環阿爾卑斯山挑戰賽中贏得大師組冠軍。

CHAPTER 14

THE JOURNEY

| 旅程 |

百哩賽、旅行、爬坡挑戰、24小時賽、長程騎行……
多采多姿的自行車活動激勵我們

INTRO

　　我在三十幾歲時,認為世界上有兩種自行車騎士:一種喜歡短程繞圈路線,另一種不喜歡;我自己屬於後者。以前我總覺得那些騎短程繞圈的人是井底之蛙,把自己框在一個小圈圈裡,每次騎個50公里,其他事情一概不知。而對我來說,自行車卻是探索世界的最佳工具,帶我遨遊四方。

　　其實我一直到1992年年底才知道什麼叫短程繞圈。那年我在《自行車指南》雜誌擔任編輯,某天騎自行車去上班,吃完午餐回到公司時,發現廣告部及編輯部的許多同事(全都是硬底子車手)圍在我的自行車旁。我的車是Trek 1200公路車,配備擋泥板、Scott三鐵休息把,車把末端有變速桿,還有貨架、袋子、三個水瓶、車燈及車鈴。同事全都滿臉疑惑地搖搖頭,我走過時一派輕鬆地說:「對啊,我去年就是騎這輛車參加巴黎-布雷斯-巴黎自行車賽,以前都沒騎過那麼困難的路線。」

　　當下沒人搭腔,我覺得很詭異,因為那是美國橫跨賽之外最困難的超長程賽事,全程1,207公里,有3天半的時間幾乎沒辦法睡覺。對於每4年就到巴黎報到的5千名耐力型選手而言,完成這項比賽就像是從哈佛大學畢業一樣,成就非凡。

　　幾個星期之後,老闆把我叫進辦公室,告訴我有幾個同事要求他開除我。他們似乎覺得我是娘娘腔,不想讓騎車還要用擋泥板的人為雜誌發聲。那時我才突然意識到,這群硬底子車手中,根本沒有人聽過往返巴黎及布雷斯的比賽。所以我就向大家解釋什麼是巴黎-布雷斯-巴黎自行車賽,還有為什麼需要擋泥板及車燈。順帶提到一些自己的豐功偉業,比如我在世界各地騎車的里程數已經累

積超過40,000公里，還曾經騎車穿越蘇聯，而且在我當時剛出版的新書中，被譽為「全美最會騎自行車旅行的騎士」。這時同事對我的誤解才慢慢冰釋，並邀請我參加星期六早上的南灣騎行。那時我才發現，原來許多自行車騎士對自行車運動的概念，只侷限於短程繞圈騎行。

星期六一大早，我跟同事從海灘出發，經過懸崖，在險峻的地形中上下迂迴前進。路線全長大約60公里。同事騎的都是沒有三鐵休息把的公路車，大多是義大利製造的。我很喜歡那條路線，可是很討厭必須排成一直線的騎法，這讓我覺得神經緊繃，沒辦法抬頭看風景，更別提停下來拍照。所有騎士都非常嚴肅，而且都騎得飛快。我們從早上7點開始騎，不到2小時就抵達終點。大家在咖啡店坐下來喝卡布奇諾、吃鬆糕、聊著自行車零件。在那半小時內，陸續有一群群騎士走進來，前後加起來大概有一百個騎士。事實上，大多數人從一開始騎車就是騎這種路線，從來沒試過其他方式。我跟十幾個硬底子車手聊過，發現沒有人曾經騎自行車旅行，沒有人有馬鞍袋，也沒有人參加過百哩賽。附近山區到處是幾百公里彎來彎去、充滿挑戰的雙線道山路，竟然也沒有人騎過。我覺得太不可思議了，這些騎士都不知道自己錯過了什麼。自行車是最佳旅行工具，讓我們有無限的可能。自行車世界包含各式各樣的活動：長程騎行、兩百哩賽、爬坡挑戰賽、越野賽，還有登山車極限攻頂賽。我不禁納悶，這些人怎麼能夠日復一日、年復一年只騎短程繞圈路線呢？

現在距離那個時候已有十幾年。我幾乎每週六早上都會跟其他三位的夥伴一起騎兩小時的輕鬆山路。他們激勵我清晨6點起床，而不是在家睡懶覺，而且每次回家的路上，我們都會在沿路的希臘小餐館待個45分鐘，聊聊騎車、政治、科技，還有湖人隊。

對我來說，參加遠方的大型賽事比較能激發我的騎車熱忱，畢竟自行車是我最重要的探險工具。不過經過這些年之後，我也懂得體會短程繞圈騎行的樂趣了。——羅伊・沃雷克

活動計畫

　　自行車活動就像把大傘，涵蓋了各種騎乘挑戰，比如登山車賽、長途旅行、城市一日遊、連續多日的登山車賽、1,200公里不休息的耐力賽、百哩賽及跨夜騎行。每種類型都挑個一兩項嘗試看看，挑戰自己的極限，這樣就能保有新鮮感，維持騎自行車的動力。以下介紹一些不錯的入門活動。

登山車多日分站越野賽

　　環法賽廣受歡迎，而這種比賽則像是給業餘登山車手參加的分站越野賽。車手平均每天要騎80公里的艱難越野路線，通常會在體育館或帳篷裡過夜（La Ruta挑戰賽則是在旅館過夜），然後隔天早上8點再繼續比賽。

1.La Ruta挑戰賽（La Ruta de los Conquistadores）
・**內容**：為時3天，全長402公里
・**地點**：哥斯大黎加
・**時間**：11月中旬
・**詳細資訊**：www.mountainbikecostarica.com或www.adventurerace.com
　　從太平洋到加勒比海，這項歷史悠久的登山車賽沿途穿越熱帶雨林、海拔3,352公尺的火山群、低地的香蕉園及咖啡園、小型農村部落，途中經歷炎熱潮濕、下雨及高海拔地區的酷寒。這項比賽由著名的探險家羅文·爾畢納於1992年創立，以登山車賽重現16世紀西班牙探險家的開拓冒險精神。

2.環阿爾卑斯山挑戰賽（TransAlp Challenge）
・**內容**：為時8天，全長640公里，爬升18,593公尺
・**地點**：德國－奧地利－義大利

‧時間：7月

‧詳細資訊：www.transalp.upsolutmv.com或www.bikeforums.net
從德國南部的鄰阿爾卑斯區開始，到義大利嘉達胡，沿途穿越阿爾卑斯山脈東部崎嶇美麗但令人望之生畏的多樂麥特山。注意：必須跟同伴一起對抗大自然，每個檢查站都要兩人一起通過，如果前後差一分鐘以上，比賽成績就要多加兩小時，以作為處罰。

3.環洛磯山挑戰賽（TransRockies Challenge）

‧內容：為時7天，563公里

‧地點：加拿大亞伯達

‧時間：8月

‧詳細資訊：www.transrockies.com；403-299-0355或877-622-7343
始於2002年，是自行車、健行及露營的耐力賽，極富盛名，即使是曾經參加過La Ruta挑戰賽及環阿爾卑斯山挑戰賽的選手，也會對這項比賽心生敬畏。注意：途中健行的時間很長，而夏季時加拿大洛磯山脈仍相當潮濕寒冷。

4. 開普挑戰賽（Cape Epic）

‧內容：為時8天，全程900公里，爬升6,096公尺（20,000呎）

‧地點：南非

‧時間：4月

‧詳細資訊：www.cape-epic.com/或www.siyabona.com/event_cape_epic.html
兩人一組，超過8百名登山車手從西開普出發，沿途穿越開闊的非洲平原、宏偉的高山、深陷的峽谷、乾燥的半沙漠、原生樹林及繁茂的葡萄園，包括五大動物生態保留區，即大象、長頸鹿、非洲大羚羊、非洲跳羚或甚至是獅子的棲息地。

24小時登山車賽

沒有什麼比24小時登山車賽的同伴情誼更棒的了，這些活動每年都吸引北美洲數以千計的車手參加。每年可能有50個活動以上，其中有1/3是

由兩大團體所舉辦。

1.24小時腎上腺素自行車賽（24 Hours of Adrenalin）
· 詳細資訊：www.twenty4sports.com；www.24hoursofadrenalin.com
由24小時賽的最大組織推動，在美國及加拿大舉辦12場比賽，並於
1999年創立現今相當熱門的世界自行車24小時個人挑戰賽。

2.老奶奶齒輪賽（Granny Gear）
· 詳細資訊：www.grannygear.com
24小時賽的先驅，每年在美國舉辦4場比賽。

3.424自行車賽（Ride 424）
· 詳細資訊：www.ride424.com
舉辦幾百項24小時及12小時比賽，以及其他1日騎行。

非24小時登山車賽

1.萊德維爾百哩自行車賽（Leadville Trail 100）
· 時間：8月
· 詳細資訊：www.leadvilletrail100.com
長160公里、空氣稀薄的登山車騎行在科羅拉多州萊德維爾舉辦，從
海拔2,804公尺爬到3,840公尺。參加過的選手提醒大家，白天要戴深色
太陽眼鏡，因為稀薄空氣中的陽光會灼傷視網膜，導致夜盲症。

2.阿拉斯加州伊迪塔運動極限馬拉松賽（Alaska Iditasport Ultramarathon）
· 時間：2月
· 詳細資訊：www.iditasport.com
從阿拉斯加州的尼克湖到手指湖，這項令人筋疲力竭的比賽考驗著
滑雪選手、登山車手及跑步選手，必須忍受寒冷及疼痛完成長209公
里、相當著名的伊迪塔洛山徑，也是伊迪塔洛狗雪橇比賽的場地。
「這是膽小鬼不敢現身，而體弱者會掛掉的比賽！」參賽者雷帝·蕭

這麼說過。

公路車耐力賽

1.火爐溪508哩賽（Furnace Creek 508）
- **內容**：騎自行車817公里（508哩）
- **地點**：瓦倫西亞－死亡谷－加州的29棕櫚
- **時間**：2003年10月11-13日
- **詳細資訊**：The508.com或adventurecorps.com
 這項已經有25年歷史的著名比賽是美國橫跨賽的資格賽，現今已成為
 年度的指標活動，每年吸引世界各地選手及媒體的目光。個人及團體
 選手必須橫越南加州收割後闢出的大片泥土路，途中會經過死亡谷。

2. 巴黎－布雷斯－巴黎自行車賽（Paris-Brest-Paris）
- **內容**：90小時內完成1,207公里
- **時間**：從1891年開始，每4年舉辦1次
- **參加人數**：5000人
- **詳細資訊**：www.rusa.org（Randonneurs USA）；www.audax-club-parisien.com

3. 波士頓－蒙特婁－波士頓（Boston-Montreal-Boston）
- **內容**：90小時內完成1,207公里
- **時間**：8月中旬
- **參加人數**：最多150人
- **詳細資訊**：bmb1200k@att.net

台灣業餘自行車賽　文／狄戀昌（大漢技術學院休閒事業經營系專任助理教授）

1. 北15個人爬坡計時賽
- **內容**：富基漁港－北15線－北星真武寶殿，全長11公里
- **地點**：淡水淡海新市鎮

・日期：三月

・限用標準彎把公路車，限團體報名。

2.AMD環花東國際自行車大賽

・內容：第一天花蓮－台東，花東海岸公路128公里，第二天知本－
　花蓮，花東縱谷公路175公里。

・地點：花東

・日期：四月

・以兩日300公里的長途自行車賽事，號召國內外好手群聚於花東，
　盡情縱橫國際級自行車騎乘路線——花東山海公路。

3.永不放棄系列活動 http://www.tpe-bike.org.tw

・為追求卓越的自我及公平競爭的原則，以更高、更快、更強的奧
　林匹克格言為目標，以不在征服他人，而在自我奮鬥為理念，培
　養永不放棄之運動精神及毅力。

4.Climbing Taiwanl－探索新中橫

・內容：由水里國中出發，沿台21線新中橫至終點塔塔加遊客中心第
　一停車場，全長71公里，限時7小時

・地點：新中橫，海拔2610公尺

・時間：三月

・全程以探索美麗新中橫為主軸，高低起伏的地形、風景優美的山
　水、詭譎多變的氣候、豐富的自然生態以及平整優良的賽道……
　等特色，蜿蜒形成一條獨步的新中橫之旅，不管是職業車手、業
　餘玩家或車隊團體，都可以一起來共同挑戰的探索活動。

5.永不放棄－洄瀾

・內容：花蓮鯉魚潭／193公路／玉里／台東，全長300公里，限時20
　小時

・地點：花東

・日期：五月

・屬於個人長距離之自行車挑戰活動，只要有信心有勇氣敢於接受

挑戰更高更快更強的車手均可報名。

6.發現新視界－鹿場部落
- ·內容：50公里，限時6小時
- ·地點：苗栗
- ·日期：六月
- ·鹿場（海拔約1000公尺）位於加里山（海拔約2200公尺）登山口附近，是山谷台地上的泰雅部落，由於遊客較少，部落原貌保持尚稱完整，是國內單車族挑戰長途騎乘活動之入門路線。

7.挑戰顛峰－武嶺
- ·內容：全長55公里，限時7小時
- ·地點：埔里武嶺
- ·日期：九月
- ·台灣公路最高點位於武嶺，標高3,275公尺，亦號稱是全東南亞公路的最高點。

8.永不放棄－洄瀾200K
- ·內容：花蓮鯉魚潭／193公路／玉里，全長200公里，限時13小時
- ·地點：花蓮
- ·日期：十月
- ·屬於個人長距離之自行車挑戰活動，只要有信心有勇氣敢於接受挑戰更高更快更強的車手均可報名。

9.永不放棄－極限挑戰
- ·內容：400公里，限時27小時；200公里，限時13.5小時；100公里－限時6小時。
- ·日期：十一月
- ·秉持「永不放棄」之精神，鼓勵車友以自我挑戰為基礎，自我超越為目的，提供單車騎乘者最安全、健康與流暢的騎乘體驗，以長距離活動方式推廣長途自行車旅遊風氣及加強自行車騎乘交通安全宣導，並培養國人勇於接受挑戰之氣魄。

10.挑戰陽金P字山道
- 內容：75公里，限時7.5小時
- 日期：十二月
- 地點：台北陽明山
- 台北市唯一都會型國家公園自行車挑戰活動，由天母運動公園出發行經仰德大道、陽金公路至金山、萬里大坪國小、風櫃嘴、平等里、冷水坑停車場，爬升總海拔約2200公尺。

我如何學會不煩惱里程數，享受沿途風景

獨自橫跨美國所學到的13堂課

有一群超級馬拉松車手可以在8、9天內橫越美國，速度不僅與搭灰狗巴士一樣快，而且可能還同樣舒適。這些被剝奪睡眠的超級好手依靠Ensure補充能量，以及沿路支援他們的工作人員；後者窩在瀰漫著萬金油及WD-40防鏽潤滑油氣味的拖車中，跟在選手後面。選手參加美國橫跨賽時，完全沒有時間在古蹟旁停下來拍照，參賽者唯一要做的就是保持平穩的踩踏節奏、頭部與身體縮成符合空氣力學的姿勢，讓前輪不斷朝荒涼無止境的公路前進。

「年輕人應該西進」，這口號顯示了美國人向西部擴張的使命。但對自行車騎士來說，這句話的意義截然不同，因為向西騎行會碰上迎頭風，其實是錯誤且較慢的前進方向。不過，即使如此，1978年夏季我還是選擇向西騎。當時我還是自行車新手，只騎過兩次兩百哩騎行。

現在回顧這趟25年前的旅行，我仍感到難以忘懷。這個記憶就像我的Ideale皮革座墊（釘有許多一分值硬幣大小的銅質鉚釘）一樣，雖然飽經歲月磨損、布滿皺褶，但仍輪廓鮮明。

回想起來，那趟自行車之旅不僅是體力的挑戰，更是意志力的考驗。出發當天可說是我一生中最孤單的一天。跟女友很快地道別之後，我就騎上負載過重而有點搖晃的Falcon自行車。第一天我只騎了72公里，不是因為體力不支，而是因為我還需要心理建設。那時我對於騎自行車橫跨大陸的探險之旅還有點猶豫，也或許是對於未知感到恐懼。那天我很想聽到其他人的說話聲，就算只是電視傳出的聲音也好，所以我住進了傑克森市一家便宜的汽車旅館，一晚12

美金，然後待在房間裡看電視。房間裡沒有電話，所以我沒有打電話給女友，不過其實她也不愛聊天。她一直不太了解我騎車橫跨美國是想要證明什麼。其實，我自己又何嘗知道？

第一天上路，我百感交集。那天我就面臨冷酷無情的考驗：載滿青少年的汽車朝我丟鞭炮，還有摩托車騎士想把我擠到一旁。另外一個讓我害怕的事情是：一路上有很多被輾斃的松鼠、負鼠及小鳥，我試著不去思考這些被壓扁的小動物的存在意義。

歷經7個星期，騎完4,506公里之後，我終於抵達終點。我奔向期待已久的太平洋，享受浪花的洗禮。勝利的感覺混雜著驕傲與成就感，我向著天空、海浪及空無一人的沙灘吶喊：「我做到了！我騎車橫跨美國了！」25年後的今天，回想當時那種征服與勝利的滋味，仍回味無窮。

以下提供13個我在這趟旅程學到的經驗，這些經驗對我之後幾年騎車旅行穿越加州、美國西南部、洛磯山脈及其他地方都受用無窮。若是想騎自行車自助旅行的人，這些經驗應該也能幫得上忙。

1.無論騎了多少公里，還是會想再騎。今天騎了96公里或120公里有差嗎？很多時候我們都想在騎車路線中加入觀光行程，即使可能會影響騎車時間。除了在天黑前必須找到營地或汽車旅館之外，距離其實一點都不重要。某天下午我穿越內布拉斯加州中北部時就面臨了考驗。當時正下著大雨，有輛小貨車停了下來，駕駛招手要我過去，他問說：「要不要載你一程？」我反問他：「你會開多遠？」他回答說：「我會一路開到科羅拉多州東部，差不多有435公里吧。」我默默考慮了幾秒，在來不及改變心意之前就脫口說出：「沒關係，我可以自己騎。」司機大哥祝我好運之後就開走了。我像落湯雞一樣又騎了24公里，到達一座非常迷你的小鎮，在樹下搭起帳篷，夜裡風雨交加。我覺得那天自己像是通過考驗，成功抵擋

了魔鬼的誘惑！

2.**路上遇到的人，99％都不懂你。**我在某間餐廳的停車場上，遇到幾對騎Honda Goldwing摩托車的夫妻。其中一對穿著情侶裝，兩人都胖乎乎的。我問他們：「你們騎多遠了？」他們根本不屑回答我的問題，只是瞪著我還有我那輛掛著馬鞍袋、載滿行囊的自行車，然後搖搖頭望向我，不知道是出於嫌棄或困惑。

3.**即使真的有人懂你，最常被問到的3個問題是：（1）你從哪裡來？（2）你要去哪裡？（3）你爆過幾次胎？**善意的詢問通常跳不出這3個問題。不過如果有人真的問了第4個問題（與其說是問題，還不如說是發表個人意見），通常都會是：「你還有好長的一段路要騎。」

4.**爬坡比迎頭風好多了。**我是向西騎，幾乎每天都在對抗迎頭風，尤其是傍晚時分。某天騎在平原上時，強勁的迎頭風迫使我下坡時也只能用最輕齒輪比。那天平均每小時騎了8公里，算是幸運的了。另一方面，丘陵或山坡總會有個頂點，到達之後，所有努力都會在下坡時得到報償。比起來，無情的迎頭風沒有止境，只會狠狠修理違背它的人，你必須像隻壓低角的公牛，奮勇抵抗。

5.**別太在意自行車裝備，旅程最重要的還是意志。**沒錯，長途旅行靠的是意志，與你的車架是不是鈦金屬、一輛是否要價4,000美金，或有沒有頂級裝備根本無關。我的車子換成Trek之前，騎的是10段變速的Falcon自行車。服裝方面，那時我穿的是愛迪達棉質運動短褲、破舊的藍色襯衫及Robert Haillet網球鞋。白天騎車時我吃巧克力棒，喝無數罐Mountain Dews汽水。那個年代還沒有萊卡材質服裝、硬殼安全帽、三鐵休息把、卡踏及能量棒。不過那年夏季結束時，我已經鍛鍊出完美的線條，股四頭肌及小腿肌都像是刻出來的。有段時間我常自吹自擂說：「我覺得我都可以飛簷走壁了！」不過如

果有更好的自行車及裝備，騎起車來當然會更輕鬆，那麼其實多花點錢也很值得。

6.偶爾休息幾天。偶爾休息可以讓旅程保持新鮮刺激，因為有時早上起床，一想到還要繼續騎，就想直接訂張機票飛回家。這時自行車比較像是你的敵人，而不是朋友。那趟旅程中有個高潮就是我在大提頓國家公園停留了兩天，我在峽谷中健行，在寇特灣游泳，還在營地裡悠哉地閒逛。

7.與其他車手交換情報。雖然旅途中常會連續幾天、甚至幾個禮拜都沒有遇到其他車手，但只要有遇到，我都會很開心地跟對方聊一聊、交換最新路況，或打聽一下哪裡可以吃到家常菜。不過這些人吹噓他們平均一天可以騎多少公里時，不用覺得挫敗，請記得：這趟旅程你是為自己而騎。有次我在蒙大拿州西部營地遇到一群參加「自行車年度旅程」的騎士，全團大約有12人。我們互相交換路上遇到的妙事與情報。那些騎士很羨慕我可以單獨自由旅行，不用跟團體綁在一起。有幾個騎士偷偷告訴我：「真希望可以一個人騎車旅行。」我很開心他們能認同我的旅行方式，但我不敢告訴他們，其實很多時候，獨自一人是非常痛苦寂寞的，只能默默看著公路上的里程牌記錄自己的進度，唯一陪伴我的，只有耳邊不斷呼嘯而過的風。

8.學會修補輪胎。經過內布拉斯加州中北部的時候，我跟在營地認識的凱文一起騎了兩天車。那時凱文19歲，他告訴我，他從來沒修補過破輪胎，不過他未雨綢繆，隨身帶了一本厚厚的輪胎修補手冊。那本書看起來很重，不過畢竟不能光靠運氣嘛。某天騎到愛荷華州西部時，我的車子在2小時內爆胎了3次，我被搞得疲累不堪，還生悶氣，打算就此放棄旅行。不過後來我在自行車店發現救星：一對耐穿刺的內胎。

9.別太計較過夜的地點。雖然我帶著一頂4公斤重的帳篷,但有好多次我都累到不想搭。辛苦騎車一整天之後,我只想就地躺下呼呼大睡。當然下雨或蚊子很多時,帳篷相當實用,除此之外,我寧可把帳篷留在家裡,因為多餘的重量根本不值得。我的帳篷在某個風雨交加的夜晚算是派上了用場。當時暴風雨似乎就在營地正上方,不斷劈下閃電,夾帶著震耳欲聾的雷聲。風猛吹向帳篷,好像要把營樁連根拔起,所以我只好躺成大字型,壓住帳篷以免帳篷被風吹走。大量雨水從草地淹上來,帳篷底部積了好幾公分的水。那是這趟旅程中最可怕的夜晚,我全身濕透,完全睡不著。那場暴風雨讓我勇氣盡失,隔天只騎了32公里,就住進一晚10美金的汽車旅館。另一個可怕夜晚發生在人口只有5人的迷你小鎮納托納。鎮上唯一的平坦空地是墓地,位在加油站旁。加油站同時也是服務站、咖啡店及「小鎮中心」。(咖啡店裡有個大塊頭領班說要給我工作,要我沿著鐵軌鏟除煤渣。他跟我說:「這工作還不錯,每小時有11美金,不過你要小心響尾蛇,看到就用鏟子打死牠。」)。我盡量避免在營區紮營,因為到處都是休旅車還有轟隆隆的引擎聲。我曾遇到一個自行車騎士,他最喜歡在墓地紮營,「因為絕對不會有人吵你。」

10.記錄日誌。每天晚上只要花幾分鐘寫日誌,就可以幫助我們記錄每天的所見所聞。直到現在我還是很喜歡翻閱那本當時一路陪伴我的線圈筆記本,它曾被我的汗水浸濕,表皮沾滿了油漬。那時我每天晚上吃完點心之後,就會打開筆記本記錄當天的里程數,幾乎已經變成每晚的儀式。我會拿條線在AAA公路地圖上丈量當天騎乘的距離,換算成公里數。(即使現在已經有了里程器,不過我還是喜歡這樣測量。舊習難改嘛。)

11.學習與疼痛及不適共處。剛開始旅行時,我的雙腿大概花了兩個星期才逐漸適應。剛開始那幾天,我的大腿都痠痛不堪。出發前我沒有特別做任何訓練。隨著里程數不斷增加,我的小毛病也開始

快速累積。我的雙手麻痺，甚至連轉動門把或拿電話都有困難。雖然我不斷改變握車把的姿勢，但神經受損，麻痺感還是不斷加劇，最後我只好切下一小段泡棉睡墊，包在車把上降低麻痺感。而且我還磨出了傷，實在很不好受。另外也要注意，如果身體本來就有小毛病，出發前一定要先就醫解決。我雙腳大拇趾都有趾甲倒長的問題，雖然騎車時不覺得痛，但下了車就會痛到幾乎不能走路。因為雙腳痛得太厲害，最後我只好在印地安保留區的小診所掛號，有位年輕醫師很快幫我動了小手術。

12.**期待未知，享受刺激**。我到達的第一個大陸分水嶺在懷俄明州 Togwotee Pass 上，遠處可以看到白雪覆頂的提頓山區。那天我在小溪旁紮營，潺潺流水聲及滿足感讓我安然入睡。雖然離目的地還有 1,600公里，不過我已經到達重要的里程碑。但不可否認，之前我曾想放棄，尤其騎車經過一段全長32公里、收割後闢出的泥土路時，遇到大批蝗蟲出沒，全程手腳上都爬滿了蝗蟲。之後我轉向西北，接下來跨越了大陸分水嶺4次，每次我都會停下車，大口豪飲，祝自己旅途順利。

13.**小心翼翼**。自行車騎士必須跟許多人共用道路。要特別小心休旅車，因為那些坐在方向盤後方開車去度假的人，常會忘記副駕駛座的後視鏡會扭曲距離感，所以騎車時一定要保持專注與警覺。那趟旅程的最後一天，即使只剩下32公里就要抵達太平洋，我心裡仍有種不祥預感，我不斷告訴自己：「一定要格外小心！不要在最後發生意外。」雖然我已經密切注意所有可能會發生的意外，還是沒想到竟然會有一台烤吐司機從堆滿家用廢棄物的小貨車上掉下來。烤吐司機在柏油路上彈了一下，只差30公分就撞上我的前輪，我差點就完蛋了！幸好，在我橫跨美國的最後一天裡，自行車之神一路對我微笑。

比爾・科多夫斯基，本文原發表於2003年秋季《探險騎士》雜誌

COLUMN

夥伴加油！ 24小時登山車賽的基本要求

「你的燈有充電嗎？你確定有嗎？」懷特向我大喊。

「有有有！別擔心，我的燈像新的一樣，只用過一次，而且在家裡充過幾個小時的電，沒問題。」我向他保證。

然後我們開始了一場最讓我畢生難忘的24小時賽。不過這麼說有點奇怪，因為我根本沒有參加這場比賽。

那時我退回營火附近，從冰桶拿出一罐啤酒，在火堆上架了一串熱狗，里奇則騎向夜色，用我的燈，以我之名。

其實，本來要參加莫伯24小時賽的是我，不是懷特。但比賽前一天，我在賽前賽中摔了個倒栽蔥，跌得很慘。

當時我正在騎車，有個攝影師從我左側喊了聲：「嘿！」一分心，我的前輪陷進凹洞裡，整個人臉朝下摔到地上，暈了過去。醒來的時候，同伴說我已經昏迷了三分鐘，但是我完全不記得摔車的事。又過了兩分鐘，我才想起自己的名字。當我想起即將滿兩歲的兒子名叫喬伊的時候，救護車來了，把我送到莫伯醫院。

結果我的嘴唇縫了六針，顴骨刺痛，右臉從嘴巴到耳朵、眼睛全是血痂，像是歌劇魅影的面具，看來最好還是讓懷特代我出征。

應該不會有人反對懷特代打，因為綽號「傳道者」的里奇·懷特是山狗隊的創始人，出了名的熱愛登山車，技巧又高超，速度比我快得多。懷特本來不打算參加這場比賽，因為他那時常缺錢，不想

付100美金的報名費及其他費用。不過雖然如此，我們的車子早就幫他保留了座位，因為大家都希望他到現場加油打氣。事實上，我也是因為懷特才會到猶他州參加比賽。我跟他是在4年前認識的，那時我想把我的第一本書賣給懷特管理的自行車店。後來他教我如何騎登山車，引領我欣賞群山之美。因此對我來說，能夠把車燈借給他是我的榮幸。

▌意外的收穫

比賽開始前的幾個小時，我嫉妒地看著山狗隊跑來跑去、擔心這擔心那。而我，沒有目標，也沒有價值。不過我在搭滿臨時帳篷的城市中閒逛時，卻發生了奇怪的事。

「你是從哪裡來的？你的臉怎麼了？」我感受到大家的親切友誼，有種「與朋友一起到遠處冒險」的感覺，那相當具有感染力。在那瞬間，我突然覺得自己能不能騎車其實並不重要，因為這場比賽已經滿足了我所需要、所渴望、在日常生活中不太能體驗到的某種感覺：成為團體的一份子，同心協力完成一項偉大任務。

我不是心理學家，也知道有很多女性會參加這種團體活動，不過我覺得24小時賽似乎恰好符合男性最能夠了解的某種原始需求：與朋友共患難、一起流血流汗的渴望，以及最重要的，為日後儲備聊天話題。這次經歷可能是下星期騎車或家庭聚會的話題，甚至也可能是50年後，當我們騎不動自行車而改坐輪椅、不用心律錶改用助行器、不穿萊卡車褲改穿尿布時話當年的回憶。

如果當時有人告訴我，之後我會參加6次24小時賽，我應該不會驚訝。如果有人告訴當時的任何一位參賽者，2005年時將會有數十場橫跨北美洲的24小時賽，參賽者將達到兩萬人，大家可能都會說：「這是當然的。」畢竟那幾年車壇一直在大力推動這些賽事。

雖然我不是以選手的身分參賽，不過可以做的事情還有很多，包括幫鏈條上油、叫醒打瞌睡的車手、把啤酒弄冰、烤熱狗，還有記下比賽過程。誰可以做得比我好？我以前可是婚禮錄影師呢。

▌守護天使

　　後來到了半夜，我想懷特應該快要完成比賽了。當時大家都還不想睡覺，而且天色太暗，不敢騎山路，所以終點區被好幾位觀眾及參賽者塞爆，現場充斥著各種聲音及汗水。我像談話節目主持人一樣，一邊拍攝一邊訪問選手：「在24小時賽中與夥伴穿同一件車褲的感覺如何？」我調侃「大屁股隊」交換褲子穿的兩位選手。

　　時間很快就到12:15，我問準備接手下一棒的隊友說：「懷特呢？他早就應該到這裡了！他是不是摔車了？還是受傷了？」

　　在12:20的時候，懷特終於出現了，他全身濕透，因興奮而微微發抖，把接力棒交出去，然後他說的話讓我倒抽一口氣：「車燈有問題。」

　　我的車燈！之前我才向懷特保證我的車燈亮到可以引導大型油輪回港，結果它們卻在11:30左右就沒電了，那時懷特應該位於16公里賽程中最艱險路段的中途。當時懷特說的話我還記得一清二楚，「突然間，我好像失明了，大家也都看不到我。那時好冷，又濕又沒有月光，我真是嚇死了。我的鞋底拴有扣片，很容易打滑，那時我只要踩錯一步，可能就會以48公里的時速摔下山坡，或跌進15公尺深的尖石堆中，所以我只好用嬰兒學步的速度一吋吋前進。以那種速度，我可能要花幾個小時才回得來。」

　　聽完之後我的心情非常沉重，我竟然讓隊友失望了。我不斷向

他道歉，不過懷特阻止了我，他說：「羅伊，別擔心，因為這些車燈，這次比賽變成我一生中最棒的騎行之一。」

什麼啊？

懷特接著解釋說：「大概過了20分鐘，我不知道自己在哪裡，有個騎士突然煞車，他車把兩邊的燈看起來像野獸的雙眼，他大喊：『緊跟著我的車！快點！』」

「接下來的30分鐘，我為了小命拚命苦撐，緊跟著他的鹵素燈束。他就像我的導盲犬，三不五時向我大喊：『跟上！快點！向右轉！向左轉！站起來騎！』當下我覺得百感交集，狂喜、恐懼及純粹的速度感全結合在一起，我從來不曾有這種感覺。」

「我不知道他是誰，不過他真的是頭猛獸，也是守護天使！」

懷特說這些話的時候，我注意到一位身材強壯的黑髮騎士，我曾訪問過他數次，他是強尼·吉，健身大師及飛輪運動創始者。他組了隊到莫伯參賽（隊名當然就是飛輪隊），剛以1小時又5分的成績騎完一圈，這個速度相當快，尤其是在晚上騎乘。我稱讚他的速度很快，讓人印象深刻。

「要是我不用停下來帶一個傢伙前進，還可以騎得更快。」他用獨特的南非腔說。

我永遠忘不了懷特拉著強尼握手的情景，這個不朽的畫面也被錄影機拍了下來。「謝謝！謝謝！謝謝！」懷特向他的救命恩人連連道謝，然後在告示板上看到飛輪隊排名前5強時，幾乎要五體投地了，他說：「哇！你是參賽者，居然還停下來幫我，太不可思議了！」

強尼‧吉展現出大將風範，並不居功，他說：「24小時賽的精髓就是團隊合作，無論是不是自己的團隊，都一樣。」他說話的樣子就像是印度智者。

哇！團隊合作，無論是不是自己的團隊都一樣。我咀嚼著這句話，多麼精確又中肯，說出了24小時賽的真諦。聽完這番話，我放下了錄影機，結果強尼‧吉瞇著眼睛，然後又馬上睜大。

「天啊，羅伊！你的臉是怎麼搞的？」

羅伊‧沃雷克，原發表於2002年5月的《Dirt Rag》雜誌

Aerobar	三鐵休息把	加裝在自行車手把上的休息把，可以讓騎士降低身體高度，全身縮成一團，以更符合空氣力學的姿勢騎車，加快速度。
Anaerobic threshold	無氧閾值	若身體的活動太劇烈，過了此臨界點，呼吸系統便無法攝取足夠氧氣來維持身體的速度。
Bonking	撞牆期	肌肉燃料用盡，必須慢下來或停下來的狀態。
Bottom bracket	五通	車架下管及後下叉交接點，裝配大齒盤之處。
Brevets	計時資格賽	參加巴黎－布雷斯－巴黎自行車賽前，一系列的計時資格賽。
Bunny hop	兔子跳	登山車手騎車時將雙輪同時抬離地面；越過障礙物的方法。
Century	百哩賽	100哩（160公里）的自行車賽。
Cleat	扣片	拴在自行車鞋底的金屬片，可以卡進卡踏，將鞋子與踏板固定在一起；使用卡踏可以增加踩踏板的效率。
Crank arm	曲柄	驅動大齒盤的槓桿臂。
Creep	潛在形變	一種長期漸進地伸展脊椎柱韌帶的危險情況，起因於駝背的坐姿或伸展動作。
Critical Mass	單車臨界量	自行車擁護者組織的騎行活動，在車流繁忙時攻占街道，以讓大家親眼看到該市需要設立更多單車專用道及相關設施。
Cruisers	休閒自行車	最簡單、沒有變速的寬輪胎自行車，通常是讓人慢慢騎在自行車道上或社區裡。
Derailleur	變速器	位於後輪花鼓外及飛輪處的裝置，協助鏈條在不同齒輪上切換。
Double-century	兩百哩賽	200哩（320公里）的自行車賽。
Drops	下把	公路車車把的下彎處，呈半圓弧狀，握住此處可以讓騎士在衝刺或下坡時壓低身體。
Fast-twitch muscle fibers	快縮肌纖維	較短較粗的肌肉纖維，負責快速收縮。

Flat-bar bike	平把自行車	採用登山車平直車把的自行車。
Flywheel	飛輪	很重、衝力很高的輪子，用於健身自行車上。
Forkstand	前叉架	前輪拆掉時，可以從前叉撐住自行車的裝置，用在維修或定點健身時。
Free radicals	自由基	活性極強的電子，由運動或某些飲食所釋放出來，會在身體中亂竄，長期下來可能對身體造成傷害。
Freewheel	滑行	騎士不踩踏時，變速車後輪所具有的衝力。
Granny-gear	老奶奶齒輪	自行車的最輕齒輪比，通常為最小齒盤對應後飛輪上最大齒盤，適合爬陡坡。
Headset	車頭組	將龍頭及前叉固定在頭管上的金屬環及軸承。
Headtube	頭管	車架前方的短管，固定裝有車把的龍頭及前叉。
Heart rate	心跳率	亦即脈搏，一般測量單位為每分鐘的次數。
Hoods	變速把	煞車桿上方以橡膠包覆的外層。騎士常將雙手放置於此，以便控車、煞車及變速。
Hub	花鼓	車輪的軸心。
Hybrid	複合式自行車	一般休閒或健身騎士會使用的自行車，融合登山車與公路車的特點，具有登山車的平把及公路車較大較窄的700C車輪，騎乘時身體較為直立，較接近登山車騎乘方式。
Hyponatrmia	低鈉血症	亦即水中毒，飲水過量但電解質不足所導致的症狀。
Interbik	國際自行車大展	每年9月在拉斯維加斯舉行的自行車展。
Leg Speed	踩踏速度	雙腳踩踏板的速度，以轉／每分鐘為計算單位。一般騎士通常每分鐘80-90轉（rpm）。
Masters	精英組	年紀較長的自行車騎士，通常超過40歲。有些比賽將超過30歲的騎士也列入精英組。
Mountain bike	登山車	適合騎在陡峭泥土山徑上的自行車，輪胎較寬（最多可達5公分），輪胎上顆粒較多，配備平把及多段數。
Neutral Spine	脊椎中立	對脊椎壓迫最小的姿勢，下背部通常呈內凹狀，對肌肉及骨頭的壓力較小。
NORBA	全美越野車協會	National Off-Road Bicycle Association的縮寫。
Off-road	越野路線	相對於公路路線；通常是越野林道的委婉說法。
Pace-line	輪車	自行車騎士團體騎行時呈一直線，後方騎士好運用前方騎士抵擋風阻，達成拖曳效果，加快速度。
Pannier	馬鞍袋	掛在自行車後輪上的袋子或籃子。
Paris-Brest-Paris	巴黎－布雷斯－巴黎自行車賽	每4年舉辦1次，全程1,200公里（750哩）的計時賽，從法國巴黎出發，抵達大西洋沿岸的布雷斯後再折返。

Pedal axle	踏板軸	踏板的軸心。
Peloton	主集團	法文用語，形容大群騎士編隊，例如環法賽中的大型車隊。
PR, Personal record	個人紀錄	通常是指騎士個人有史以來最好、最快、騎乘距離最長、跑步或其他運動的最佳表現。
RAAM	美國橫跨賽	橫跨美國的自行車賽。
RAD, Rotational alignment device	扣片角度對應裝置	調整自行車時所使用的工具。
Recumbent	斜躺式自行車	新型自行車，以前不受歡迎，但現在越來越普遍。騎士坐在向後傾斜的座墊上，姿勢像是坐在椅子上，後面有靠背支撐，踏板在前方，雙腿向前伸直踩踏。以這樣的姿勢騎乘，阻力較小，因此斜躺式自行車也在車壇上創下許多紀錄。
Road bike	公路車	輪胎較窄、車把彎曲的自行車，速度快且阻力小，一般在公路上騎行。以前將公路車稱作「10段變速自行車」，但現在已有高達30段變速的公路車。
Road racer	公路賽選手	公路車賽的自行車選手，又稱為「roadie」。
Saddle	座墊	自行車座椅。
Sag wagon	選手支援車	百哩賽等長程比賽中主辦單位的支援車，提供參賽選手食物及維修等服務。
Slick tires	光頭胎	摩擦力很低的輪胎，沒有顆粒，用於騎公路。
Spin class	飛輪課	健身房裡的集體室內健身車課程，配合音樂及教練，類似有氧運動課程，不過使用的器材是飛輪健身車。
Suspension forks	避震前叉	吸震裝置，裝有彈簧及橡皮保險桿，煞住登山車的前輪。
Tandem	協力車	雙人共騎的自行車，配備兩個座墊、兩副車手把及兩組踏板。
Time trial	計時賽	個人計時比賽，通常以距離表示，比如40公里（25哩）計時賽。
Top tube	上管	車架上連結頭管與座管上端的長管。
Triathlon	鐵人三項賽	包含游泳、自行車及跑步三項運動的長距離比賽。
Ultra events	極限活動	通常指200哩以上的自行車活動。
Velodrome	自行車賽場	專為自行車設計的賽道。
VO2Max, Aerobic capacity	最大攝氧量	人體肺部所能攝取的最大氧氣量，通常以每公斤體重的毫升數為單位。職業車手的最大攝氧量通常都超過80。
X-Bike	健身車	新型的「登山」健身車，透過滑行及晃動式手把的設計模擬越野騎車。

第4章

注1：肌肉的能量系統有三種，但只有一種燃料能讓肌肉收縮，即ATP。所有肌肉細胞中都有這種高能量的化合物，分解時釋放出來的能量可讓肌肉收縮。我們的肌肉中只有少量ATP，得固定補充，而補充的速度則得配合運動的需求，因為身體只能儲存非常少的ATP，你需要用體內儲存的能量來補充ATP及其能量流。身體所儲存的碳水化合物、蛋白質及脂肪在身體需要能量而燃燒時，會釋放出數量不等的ATP。夢尼卡‧萊恩所著《耐力型選手的運動營養》一書（2002年VeloPress出版）Monique Ryan, *Sports Nutrition for Endurance Athletes*（Boulder: VeloPress, 2002）

注2：克里斯‧卡爾麥克說：「自行車騎士靠肚子騎車。」www.lancearmstrong.com/lance/online2.nsf/htmltdf03/ccrest1

注3：艾德華‧柯爾，德州大學奧斯汀校區人體運動學系及健康教育學系。

第5章

注1：Shephard RJ, Berridge M, Montelpare W, Daniel JV, Flowers JF, *"Exercise compliance of elderly volunteers."* Sports Med Phys Fitness.1987 Dec; 27(4): 410-8.

注2：Hagberg JM, Allen WK, Seals DR, Hurley BF, Ehsani AA, Holloszy JO, *"A hemodynamic comparison of young and older endurance athletes during exercise."* *J Appl Physiol*.1985 Jun; 58(6): 2041-6. PMID: 4008419 (PubMed-indexed for MEDLINE)

注3：出處同上

注4：Orlander J, and Aniansson A, *"Effect of physical training on skeletal muscle metabolism and ultrastructure in 70- to 75-year-old men."* *Acta Physiol Scand*.1980 Jun; 109(2): 149-54.

注5：Rodeheffer RJ, Gerstenblith G, Becker LC, Fleg JL, Weisfeldt ML, Lakatta EG, *"Exercise cardiac output is maintained with advancing age in healthy human subjects: cardiac dilatation and increased stroke volume compensate for a diminished heart rate."* 1984 Feb; 69(2): 203-13.

注6：Stratton JR, Levy WC, Cerqueira MD, Schwartz RS, Abrass IB, *"Cardiovascular responses to exercise. Effects of aging and exercise training in healthy men."* 1994 Apr; 89(4): 1648-55. PMID: 8149532 (PubMed-indexed for MEDLINE)

注7：Moller P, Brandt R, "The effect of physical training in elderly subjects with special reference to energy-rich phosphagens and myoglobin in leg skeletal muscle." *Clin Physiol*.1982 Aug; 2(4): 307-14.

注8：Coggan AR, Abduljalil AM, Swanson SC, Earle MS, Farris JW, Mendenhall LA, Robitaille PM, "Muscle metabolism during exercise in young and older untrained and endurance-trained men." *J Appl Physiol*.1993 Nov; 75(5): 2125-33.

注9：Frontera WR, Meredith CN, O'Reilly KP, Knuttgen HG, Evans WJ, "Strength conditioning in older men: skeletal muscle hypertrophy and improved function." *J Appl Physiol*.1998 Mar; 64(3): 1038-44.

注10：Ames et al., 1995 review.

▌第8章

注1：Dehaven, KE, WA Dolan, and PJ Mayer, "Chondro-malacia patellae in athletes - clinical presentation and conservative management," *Am J Sports Med 7*(1) 1979: 5-11.

注2：Owen Anderson. 2004. "Cyclists' knee injuries - patellofemoral syndrome," *Sports Injury Bulletin*. www.sportsinjurybulletin.com/archive/1044-cyclists-knee-injuries.htm (December 9, 2004)

注3： "Abnormal patterns of knee medio-lateral deviation (MLD) are associated with patellofemoral pain (PFP) in cyclists." Med Sci Sport Exercise.28(5) (1996): 554. Also, ER Burke, ed., "Injury prevention for cyclists: a biomechanical approach." *Science of Cycling*.(Champaign, Ill: Human Kinetics Pubs Inc., 1986), 145-84.

注4：Robert E. Margine, *Physical Therapy of the Knee*.(New York: Churchill-Livingstone, 1988), 127-9.

注5：出處同上

▌第9章

注1：奧勒岡保健科學大學；Oregon Health and Science University.

注2：《人類健康》雜誌；*Men's Health*, November, 2003.

注3：《人類健康》雜誌；*Men's Health*, August, 2003.

注4：American Journal of Clinical Nutrition, 2002; 75(4): 773-79; and the Framingham Osteoporosis Study *J Bone Miner Res*, 2000; 15: 2504-12.

注5：英國權威醫學雜誌；Lancet, 1990; 335: 1013-6; *Ann Intern Med*, 1998; 128: 801-9.

注6：《人類健康》雜誌；*Men's Health,* September, 2003.

注7：www.ncbi.nlm.nih.gov

注8：美國國家骨質疏鬆症基金會；National Osteoporosis Foundation.

注9：*Men's Journal*, June, 2004.

注10：《洛杉磯時報》；*Los Angeles Times*, May 3, 2004, p.F3.

注11：*NEMJ*, 2004.

注12：www.nemj.org and the Associated Press, May 12, 2004.

人名

Aaron Pretsky	艾倫‧普斯基	Charlie McCorkell	查理‧麥克柯爾
Alfred LeTourner	阿弗烈‧勒杜爾內	Charlie Morton	查理‧摩頓
Andrew Solomon	安德魯‧索羅門	Chris Boardman	克里斯‧博德曼
Andrew Weil	安德魯‧威爾	Chris Carmichael	克里斯‧卡爾麥克
Andrey Adler	奧黛莉‧艾德勒	Chris Drozd	克里斯‧朵德
Andy Hampsten	安迪‧漢普斯頓	Chris Eatough	克里斯‧伊多
Andy Pruitt	安迪‧普利特	Chris Kostman	克里斯‧柯斯曼
Anne Hjelle	安‧耶爾	Chris Powers	克里斯‧伯爾斯
Anotonia L. Baum	安東尼亞‧貝姆	Christine Snow	克莉斯汀‧史努
Aretha Franklin	艾瑞莎‧弗蘭克林	Christopher Kautz	克里斯托弗‧寇茲
Arne Astrup	亞尼‧亞瑟普	Conrad Earnest	康拉德‧爾尼斯特
Arnie Baker	亞尼‧貝克	Dan Birkholz	丹‧布可賀茲
Arny Ferrando	阿尼‧斐南度	Dan Cain	丹‧凱恩
Asker E. Jeukendrup	愛斯克‧尤肯卓	Dan Crain	丹‧克恩
Barbara Hanscome	芭芭拉‧漢斯克	Dan Issacson	丹‧伊薩克森
Barbara Kreisle	芭芭拉‧克爾斯	Dan Wirth	丹‧沃斯
Barry Sears	貝利‧席爾	Dave Scott	大衛‧史考特
Betty Kamen	貝蒂‧卡門	David Allen	大衛‧艾倫
Bill Gookin	比爾‧古金	David Costill	大衛‧寇斯提爾
Bill Harris	比爾‧哈里斯	David Farber	大衛‧法伯
Bill Kreisle	比爾‧克爾斯	David Nieman	大衛‧尼曼
Bill McReady	比爾‧麥爾帝	Debi Nicholls	黛比‧妮可絲
Bob Anderson	鮑伯‧安德森	Debi Sheets	戴比‧許茲
Bob Babbit	鮑伯‧巴比提	Denise Berger	丹尼絲‧伯格
Bob Breedlove	鮑勃‧柏立朗	Dennis Culley	丹尼斯‧克利
Bob Forster	鮑伯‧佛斯特	Django Reinhardt	金格‧萊恩哈特
Bobby Julich	博比‧朱利克	Don Coleman	唐‧科爾曼
Boone Lennon	布恩‧列農	Douglas P. Kiel	道格拉斯‧凱爾
Boris Medarov	波里士‧邁達洛夫	Ed Burke	艾德‧伯克
Brad Kearns	布萊德‧卡恩斯	Ed Pavelka	艾德‧帕維卡
Bradley McGee	伯德利‧馬基	Ed Zink	艾德‧錫克
Brendan Koerner	布蘭登‧克納	Eddie B	艾迪‧畢
Bruce Buchanan	布魯斯‧布坎南	Eddy Merckx	艾迪‧墨克斯
Bruce Hendler	布魯斯‧亨德勒	Edward F. Coyle	艾德華‧柯爾
Cadel Evans	卡德爾‧伊文斯	Ellen Garvey	艾倫‧格瑞
Carl Foster	卡爾‧佛斯特	Elliot Valenstein	艾略特‧費倫汀
Carol Ross	卡羅爾‧羅斯	Emilio DeSoto	艾米里歐‧迪索多
Charles Brown	查理士‧布朗	Emmanuel Ofosu Yeboah	伊曼紐‧歐非蘇‧葉伯
Charlie Kelly	查理‧凱利	Eric Orwoll	艾瑞克‧歐爾

Ethan Gelber	伊森‧傑伯	Jim Bonner	吉姆‧伯勒
Felicia Cosman	弗蕾西亞‧克思曼	Jim Langley	吉姆‧蘭利
Ferdinand Frauscher	費南度‧費許	Jim Ochowicz	吉姆‧歐區維茲
Filip Meirhaeghe	菲利普‧梅爾豪	Jim Thorpe	吉米‧索普
Frank Cano	法蘭克‧卡諾	Jimmy Riccitello	吉米‧羅塞特羅
Frank Sommer	法蘭克‧蘇默	Joe Friel	喬‧福瑞
Frank Zane	法蘭克‧贊恩	Joe Kita	喬‧奇塔
Fred Matheny	費德‧麥森尼	Joe Lindsey	喬‧林賽
Gabrielle Rosa	加百列‧羅沙	Joe Murray	喬‧莫瑞
Gail Weldon	蓋爾‧韋爾登	Joel M. Stager	喬伊‧史達格
Gary Brown	蓋瑞‧布朗	John Axtell	約翰‧亞斯提
Gary D. Plotnick	蓋瑞‧普洛尼克	John Duke	約翰‧杜克
Gary Fisher	蓋瑞‧費雪	John Forrester	約翰‧佛瑞斯特
Gene Oberpriller	吉爾‧奧博彼拉	John Ganaway	約翰‧甘納維
Gerd Rosenblatt	傑德‧羅森布	John Gottman	約翰‧高特曼
Gina Kolata	吉娜‧克拉塔	John Greden	約翰‧葛瑞登
Ginny Champion	吉寧‧吉比恩	John Howard	約翰‧豪爾
Glen Philipson	葛倫‧菲利普森	John Ivy	約翰‧艾維
Graham Obree	葛拉漢‧歐布里	John Karras	約翰‧卡拉斯
Greg Herbold	葛雷格‧赫伯	John Marino	約翰‧馬利諾
Greg LeMond	格雷‧萊蒙德	John Ratey	約翰‧瑞提
Greg Stokell	格雷‧史托格勒	John Rodham	約翰‧羅德漢
Harvey Diamond	哈維‧戴蒙	John Sinibaldi	約翰‧西尼波帝
Helena Drum	漢倫娜‧多姆	John Weismuller	約翰‧威斯穆勒
Herman Falsetti	赫曼‧佛塞堤	Johnny G	強尼‧吉
Hillary Harrison	希拉蕊‧哈里森	Juan Lopez	胡安‧羅培茲
Hossein Ghofrani	胡杉‧葛凡尼	Julie Bookspan	朱莉‧布史班
Howard Stern	霍華‧史登	Julie Furtados	茱莉‧費塔朵
Huda Akil	胡達‧阿奇爾	Karen Livingston	凱倫‧利文斯頓
Ian Adamson	伊恩‧亞當森	Kate F. Hays	凱特‧海斯
Ian Tuttle	伊恩‧提多	Kate Gracheck	凱特‧葛契克
Irwin Goldstein	艾文‧哥德斯坦	Katherine Tucker	凱瑟琳‧塔克
Jack LaLanne	傑克‧拉蘭	Kathleen Connell	凱撒琳‧康納
Jackson Lynch	傑克森‧林區	Keith Kostman	基斯‧柯斯曼
Jake Steinfeld	傑克‧史坦菲德	Kenneth Cooper	肯尼士‧庫柏
James Blumenthal	詹姆士‧布魯門德	Kirk Speckhals	柯克‧史貝赫
James C. Martin	詹姆士‧馬丁	Kirsten Von Tungeln	柯絲汀‧滕哲林
Jan Ullrich	楊‧烏里希	Laddie Shaw	雷帝‧蕭
Javier Saralegui	賈維爾‧薩拉萊吉	Lance Armstrong	蘭斯‧阿姆斯壯
Jeanne Nichols	珍娜‧尼科爾斯	Larry Lawson	賴瑞‧羅森
Jeannie Longo-Ciprelli	珍妮‧隆格西佩里	Laurent Fignon	勞倫特‧費格農
Jeffrey Gitomer	傑夫‧吉特默	Lesley Tomlinson	萊絲莉‧湯姆琳森
Jenny Stone	珍尼‧史東	Linus Pauling	萊納斯‧波林
Jim Beazell	吉姆‧比塞爾	Linzi Glass	林賽‧葛拉絲

Lon Haldeman	隆‧侯德曼	Patrick McCormick	派翠克‧麥格米克
Loren Cordain	羅倫‧柯登	Patrick Mummy	派翠克‧馬彌
Louis Licardi	路易斯‧利卡迪	Paul Levine	保羅‧羅曼
Lynn Rogers	琳恩‧羅傑斯	Paula Dyba	寶拉‧迪貝
Marco Pantani	馬可‧潘塔尼	Peggy Hill	佩姬‧希爾
Mark Allen	馬克‧艾倫	Pete Penseyres	彼得‧潘生
Mark Reynolds	馬克‧雷諾斯	Peter Duong	彼德‧杜陽
Mark Spitz	馬克‧史皮兹	Peter Fricker	彼得‧費克
Mark Twain	馬克‧吐温	Phil Curry	菲爾‧克里
Marla Streb	瑪拉‧史翠普	Phil Whitten	菲爾‧衛登
Marsha Guess	馬莎‧蓋斯	Philip Maffetone	菲利浦‧馬費桐
Marsha Macro	馬西亞‧麥克羅	Phyllis Cohen	菲莉絲‧克恩
Max Testa	馬斯‧特斯塔	Rafael Pacheco	拉斐爾‧波契哥
Melchior Stahl	米歇爾‧斯塔爾	Ray Audette	雷‧奧特
Michael Bemben	麥克‧本班	Ray Campeau	雷‧坎普
Michael Clark	邁可‧克拉克	Reg Park	瑞格‧帕克
Michael Holick	邁可‧赫力克	Rich McInnes	里奇‧麥肯
Michael Jordan	麥克‧喬丹	Rich White	里奇‧懷特
Michael Pollan	麥克‧波倫	Richard Friedman	理查‧費德曼
Michael Pollock	麥可‧波洛克	Rishi Grewal	瑞斯‧格雷瓦爾
Michael Yapko	邁可‧亞克	Rob Bolton	羅伯‧波頓
Michael Yessis	邁克‧耶斯	Rob Parr	羅伯‧帕爾
Michael Zemel	邁可‧拉麥	Rob Templin	羅伯‧滕普林
Mickie Shapiro	米琪‧莎比羅	Robert Forster	羅伯‧佛斯特
Miguel Indurain	米格爾‧因都蘭	Robert Heaney	羅伯‧賀尼
Mike Curiak	麥克‧柯瑞克	Robert Hendricksen	羅伯‧漢德克森
Mike Jacoubowsky	麥克‧傑克鮑斯基	Robert Hurst	羅伯‧賀斯特
Mike Miller	麥克‧米勒	Robert Kessler	羅伯‧凱斯勒
Mike Pigg	麥克‧皮格	Robert Thayer	羅勃‧泰爾
Mike Shermer	麥克‧薛默	Robert Wiswell	羅伯‧維斯威
Mike Sinyard	麥克‧辛亞德	Rod K. Dishman	羅德‧迪曼
Mileva Maric	米列娃‧梅麗奇	Roger A. Fielding	羅傑‧費爾丁
Missy Giove	吉歐芙姑娘	Roger Minkow	羅傑‧明克
Monika Fleshner	夢妮卡‧費雷許	Roman Urbina	羅文‧爾畢納
Monique Ryan	夢尼‧萊恩	Romualdo Belardinelli	羅慕德‧貝爾德奈
Nathan Micheli	納森‧米歇里	Ron Jones	朗恩‧瓊斯
Ned Overend	奈德‧歐沃倫德	Ron Way	朗恩‧衛爾
Net Grew	奈特‧葛魯	Ross E. Goldstein	羅斯‧戈爾茨坦
Norman Vincent Peale	諾曼‧文森‧畢爾	Roy Wallack	羅伊‧沃雷克
Oliver Thompson	奧利佛‧湯普森	Ruben Barajas	魯賓‧巴拉雅斯
Otto Ludecke	奧圖‧魯德克	Russel Worley	羅素‧伍迪
Pam Reed	潘‧里德	Russell Cohen	羅素‧科恩
Pam Wilson	潘‧威爾森	S. Mitchell Harman	米契‧哈曼
Paola Pezzo	寶拉‧佩容	Sally Warner	莎莉‧華納

Sandra Hendricksen	珊卓·漢德克森	Tinker Juarez	提克·瓦瑞茲
Sandy Gellen	山帝·蓋倫	Todd Teachout	陶德·特豪
Sandy Gresko	珊蒂·葛瑞斯哥	Tom Danielson	湯姆·丹尼爾森
Saul Miller	沙爾·米勒	Tom Foley	湯姆·佛雷
Sean Kelly	尚恩·凱利	Tom Hooker	湯姆·霍克
Shaun Palmer	舒恩·帕默	Tom Resh	湯姆·雷許
Soloman Snyder	索羅門·史奈德	Tony Danza	東尼·丹薩
Steve Ilg	史提夫·艾格	Tudor Bompa	都鐸·波帕
Steve Schrader	史提夫·史瑞德	Vern Gambetta	馮恩·甘貝塔
Stu Howard	史都·霍爾	Vic Copeland	維克·寇普蘭
Stuart Dorland	史都華·朵蘭	Victor Larivee	維特·拉瑞維
Susan B. Anthony	蘇珊·安東尼	Walter Willett	華特·威萊特
Suzanne H. Hobbs	蘇珊·霍布絲	Warren Scott	華倫·史考特
Tammy Darke	譚米·達克	Wendy Skean	溫蒂·史金
Tammy Jacques	塔米·雅克	William D. Steers	威廉·史提爾斯
Tatyana Pozdnyakova	塔特雅娜·波斯迪尼可娃	William Kraemer	威廉·克雷蒙
		William Morgan	威廉·摩根
Thomas Perls	湯姆士·皮爾斯	Willy Balmat	威利·帕瑪特
Thomas Prehn	湯馬士·皮恩		
Tim Yount	提姆·揚茲		
Timothy Carlson	提姆西·卡爾森		

▎刊物

《正午惡魔》	The Noonday Demon
《正面思考的力量》	The Power of Positive Thinking
《全身大改造》	Total Body Transformation
《吃出耐力》	Eating for Endurance
《吃出健康》	Eat, Drink, and Be Healthy
《有效騎乘》	Effective Cycling
《自行車》雜誌	Bicycling
《自行車心理學》	Psychling Psychology
《自行車指南》雜誌	Bicycle Guide
《自行車訓練聖經》	The Cyclist Bible
《自行車報》	Cycling News
《自行車騎士的生理狀況》	Physiology in Bicycling
《自行車騎士運動心理學》	Sport Psychology for Cyclists
《自行車騎士醫學手冊》	Andy Pruitt's Medical Guide for Cyclists
《伸展》	Stretching
《抗氧化革命》	The Antioxidant Revolution
《每日心情》	The Origin of Everyday Mood
〈男性運動員的骨骼礦物質含量變化〉	Changes in Bone Mineral Content in Male Athletes
《刺胳針》雜誌	Lancet
《享瘦南灘》	The South Beach Diet
《城市運動》	City Sport
《美國整形外科醫生期刊》	Journal of American Orthopedic Surgeons
《美國醫學會期刊》	Journal of the American Medical Association JAMA
《耐力型選手的運動營養》	Sports Nutrition for Endurance Athletes
《英國運動醫學期刊》	British Journal of Sports Medicine
《英國醫學期刊》	British Medical Journal
《原始飲食法》	The Paleo Diet
《旅行自行車手》	The Traveling Cyclist
《時刻》雜誌	Hour
〈登山車及公路車男性騎士骨質密度比較〉	Bone Mineral Density of Competitive Male Mountain and Road Cyclists
〈運動員因運動而引起骨質流失〉	Exercise-Induced Loss of Bone Density in Athletes
《健美》	Muscular Development
《健康鈣鑰》	The Calcium Key
《區間飲食法》	The Zone
《國際泌尿科期刊》	BJU International
《國際骨質疏鬆症》期刊	Osteoporosis International
《婚姻大師與婚姻災難》	Masters of Marriage vs. Disasters of Marriage
《密西西比河上》	Life on the Mississippi
《探險騎士》雜誌	Adventure Cyclist
《現代精神病學線上》期刊	Current Psychiatry Online
《終生健康》	Fit for Life
《終極健康》	Ultimate Fitness

《單車》雜誌	*Bike*
《紫外線的好處》	*The UV Advantage*
《超大圈》	*The Big Loop*
〈傑出男性運動員骨質迅速流失〉	*Rapid Bone Loss in High-Performance Male Athletes*
《搞定！2分鐘輕鬆管理工作與生活》	*Getting Things Done*
《新英格蘭醫學期刊》	*New England Journal of Medicine NEJM*
《跟糖說拜拜》	*SugarBuster*
《運動畫刊》	*Sports Illustrated*
《運動醫學文摘》	*Sports Medicine Digest*
《運動醫學臨床期刊》	*Clinical Journal of Sports Medicine*
《綜藝》雜誌	*Variety*
《廣告中的女性形象：1880至1910》	*The Adman in the Parlor, 1880 to 1910*
《德蒙報》	*Des Moines Register*
《歐洲泌尿學》期刊	*European Urology*
《銷售聖經： 　顧客滿意一文不值，顧客忠誠無價之寶》	*The Sales Bible and Customer Satisfaction Is Worthless, Customer Loyalty Is Priceless*
《應用生理力學》期刊	*Journal of Applied Biomechanics*
《競賽者》	*Competitor*
《鐵人》雜誌	*Ironman*
《鐵人三項》雜誌	*Triathlete*
《鐵人三項運動員》雜誌	*Tri-Athlete*
《體適能與健康》	*In Fitness and in Health*

▌車賽

24小時莫伯賽	24 Hours of Moab
24小時腎上腺素自行車賽	24 Hours of Adrenalin
La Ruta挑戰賽	La Ruta de los Conquistadores
大師場地賽	Masters track
丹麥城百哩個人賽	Solvang Century
巴黎－布雷斯－巴黎自行車賽	Paris-Brest-Paris
火爐溪508哩比賽	Furnace Creek 508 -mile
世界自行車24小時個人挑戰賽	World Solo 24 Hours of Adrenalin Championship
世界鐵人兩項錦標賽	World duathlon championships
加州三冠王	California Triple Crown
生態挑戰賽	Eco-Challenge
全美大師賽	Masters Nationals
全美公路冠軍賽	U.S. Road Championships
全美自行車冠軍賽	U.S. National Championships
全美鐵人三項大賽	United States Triathlon Series (USTS)